# 백두대간을 걷다 보면

1. 이 책에 실린 그림은 모두 필자가 백두대간을 걷다 대간이 준 흥을 바탕으로 표현한 것입니다.
2. 이 책에 실린 사진 역시 필자가 백두대간을 걸으며 촬영한 것으로 각 구간의 상징적인 모습을
   담은 것입니다.

백 두 대 간 과 의 동 행

# 백두대간을
# 걷다보면

김종수 지음

이담북스

## 들머리

뒷동산 너머 백두대간이 있었네.

일상에서 다가온 백두대간은 그 신비로운 산줄기의 숨결로 내 마음을 설레게 하였다. 그렇게 두 발로 마음을 담아 진부령에서 지리산까지 걸었고, 두고 온 그리움으로 다시 지리산에서 진부령까지 걸었다.

백두대간은 낯설고 궁금했지만 애초에 찾을 수 있는 자료는 단편적이었다. 그러다 보니 백두대간은 미지의 세계였다.

그래서 이런 아쉬움으로 백두대간이 지닌 전반적인 실제를 실천적 경험과 감성적 견지에서 담아 이 책을 쓰게 되었다.

이 글은 이 시대 그림 그리는 일상인으로서 백두대간을 3여 년간 왕복 종주하며 실제 보고, 듣고, 느끼며 경험한 것을 바탕으로 쓴 것이다. 특히 백두대간을 걷다 보면 다가오는 산봉우리와 뭇 생명의 아름다움, 산과 고개가 지닌 우리 삶의 이야기, 장엄한 산줄기 길이 준 감흥과 그 느낌, 태초의 숨결을 간직한 대간의 얼굴, 대간 걷기의

고락 등을 대간이 내준 그림과 사진을 더해 새로운 시각으로 담아 보려 했다.

이 책은 백두대간 종주의 북진 길 천왕봉에서 진부령까지 전 구간을 순서대로 빠짐없이 다루면서, 대간 길 산봉우리와 고갯길을 함께 걷는 것과 같은 현장감을 담으려 애썼다.

지금 백두대간이나 산 등 자연을 찾는 바람이 거세다.

이 책은 백두대간의 전반적인 실제를 알고자 하는 사람과 걷고자 하는 사람들에게 도움이 될 것이다. 아울러 호연지기를 키워나가는 청소년, 생활 속 자연의 아름다움 속에서 마음의 여유를 찾고자 하는 사람, 한권의 책으로 백두대간을 이해하고자 하는 모두에게도 도움이 될 것으로 생각한다.

하지만 막상 책을 엮고 보니 부끄러운 마음이 든다.

대간이 지닌 숱한 이야기와 그 절정의 아름다움은 나의 짧은 글과 그림으로 담기에는 한계가 있었다. 단지 작은 힘이나마 모두가 우리 백두대간을 좀 더 알고 다가가게 하고 싶은 의욕으로 시작했기

에 공감과 이해를 바랄 뿐이다.

앞으로, 백두대간이 지닌 삶의 기억에 이어 또 다른 삶의 이야기를 채워 나간다면, 대간은 우리나라를 넘어 세계인 모두에게 사랑받는 최고의 산줄기가 될 수 있을 것으로 생각한다.

삶이 숨 쉬는 백두대간을 손잡고 걸었으면 좋겠다.
모두가 생명의 아름다움과 함께하는 삶이었으면 좋겠다.
자연과 사람이 상생하는 세상이었으면 더욱 좋겠다.

백두대간은 언제나 품을 열고 우리를 기다리고 있다.
이 책이 백두대간을 알고 걷는 데 도움이 되었으면 한다.

두 발로 걷고 마음을 담아
김종수

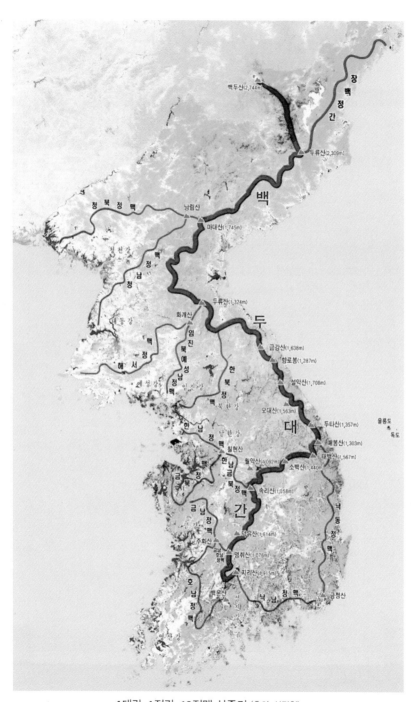

1대간, 1정간, 13정맥 산줄기 (출처: 산림청)

# 목차

## 白 지리산과 덕유산은 삶을 품고

## 頭 속리산 산줄기는 암봉 올려 흐르고

白

# 지리산과 덕유산은 삶을 품고

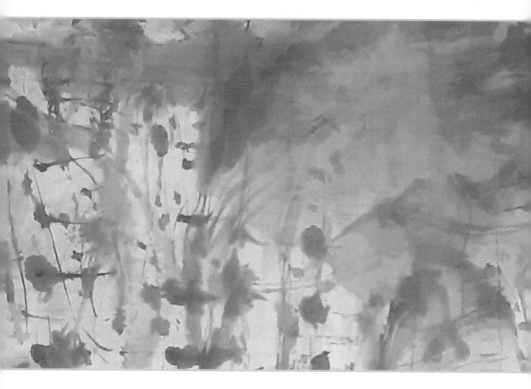

생명의 노래(부분)

# 지리산, 넓고 깊은 품에 들어보니

성삼재    노고단    삼도봉    벽소령    영신봉    장터목    천왕봉    28.13km

## 산줄기 위에 하나의 점이 되어

백두대간 첫 구간을 걷기 위해 지리산 성삼재로 향한다.

9월 초, 도심을 뒤로하고 달려온 차는 구불거리는 고갯길을 올라 이른 새벽녘에야 지리산(智異山) 성삼재에 도착한다. 성삼재는 하늘이 내린 밤 빛으로 길을 내고, 적막한 숲의 숨결을 품은 바람으로 멀리서 온 나를 반겨 준다. 아직 여름 기운을 한껏 머금은 나뭇잎 사이로 별이 총총하다.

백두대간은 태곳적 모습을 지니고 켜켜이 쌓이는 세월의 흔적을 담아 오늘을 기다렸을 것이다. 넓은 품을 열고 기다려왔을 대간에 나의 발걸음이 짧아 미처 들지 못한 회한과 이제라도 마주할 수 있는 행운에 기쁨이 교차한다. 백두대간에 들어서 걷기 시작하면서 그 길이 희미하고, 또 길고 높고 험하여 끝까지 걸을 수 있을까에 대한 불안감도 있다.

하지만 대간은 언제나 넉넉한 품을 열고 있다는 것을 나는 안다. 대간은 누구에게나 그랬듯이 수줍은 걸음으로 다가서는 나에게도 기꺼이 길을 내어주며 반기고 품어줄 것이다.

대간의 숨결 속에서 작은 걸음을 모으며 지리산에서 진부령까지의 걷는 길은 비록 험난하겠지만 대간이 내어줄 태초의 신비로움과 그 아름다움 속을 걷는 걸음은 행복할 것이다.

이제 나의 걸음은 우리 국토의 근간인 백두대간 734.65킬로의 기나긴 행로에 든다.

길을 걷는 동안 봄, 여름, 가을, 겨울을 맞이하며 수많은 봉우리와 고개를 오르내리게 될 것이다. 그 길을 품은 산은 높고 깊고 넓은 낯선 세계 속이어서 걷는 나의 인내심을 끝없이 요구할 것이다. 하지만 대간 길을 걷는 긴 시간 동안 자연과 벗하다 보면 그동안 잠재되어 있던 나의 오감은 서서히 깨어날 것이다.

아울러 홀로 걷는 걸음의 시간이 이어질수록 본래의 나를 찾는 시간은 길어지게 되고, 무궁한 자연의 순리와 섭리를 인식하며 영적으로도 조금씩 성장하게 될 것이다.

백두대간 길에 첫 발걸음을 올리니 가야 할 길에 대한 강한 호기심이 솟고, 몸은 팽팽해지고 마음은 설렘과 기대감으로 조바심친다.

지리산은 우리 민족의 영산(靈山)이다.

지리산은 동서 100여 리에 이를 만큼 넓은 품을 지닌 산으로 산세가 우람하고 골이 깊고 사철 변화무쌍하여 깊은 신비로움을 자아

내고 있다. 그리하여 예부터 금강산, 한라산과 함께 삼신산(三神山)의 하나로 보아 우리 민족의 영산으로 숭상해 왔다.

지리산은 백두산이 큰 줄기로 흘러 마지막에 닿은 산이라 하여 두류산(頭流山)이라고도 하고, 방장산(方丈山)이라고도 하였다. 지금은 어리석은 사람이 산에 머물면 지혜로워진다고 하여 지리산(智異山)으로 부르고 있다.

현재 지리산은 국립공원 제1호로 지정되어 있고 행정구역상 전라북도, 전라남도, 경상남도 세 도가 접하며 남원과 함양, 산청, 하동, 구례 다섯 고을이 지리산에 곁을 두고 삶을 이어가며 오늘에 이르고 있다.

지리산은 천왕봉, 반야봉, 노고단의 3대 주봉을 중심으로 한 긴 능선을 따라 수많은 봉우리를 일으키며 뻗어 나간다.

지리산의 큰 줄기는 성삼재를 시작으로 고리봉, 만복대, 세걸산, 바래봉으로 서부 능선을 이루고, 주 능선은 노고단에서 삼도봉, 형제봉, 영신봉, 촛대봉, 제석봉 등 해발고도 1500~1800m 내외의 여러 봉우리를 세우며 용솟음치다가 하늘에 맞닿은 1915.4m 천왕봉을 올리며 절정에 이른다. 다시 천왕봉에서 중봉, 하봉을 거쳐 영랑대, 왕등재, 밤머리재까지 동부 능선으로 이어지다가 다시 웅석봉으로 잠시 솟은 후 달뜨기 능선을 따라내려 남명의 산천제가 있는 사리마을에서 긴 줄기를 마무리한다.

지리산은 20억~18억 년 전에 이루어진 우리나라에서 가장 오래된 땅 중 하나로 주로 편마암으로 형성되어 있다. 이 편마암은 단단하고 치밀하다 보니 풍화와 침식이 활발하지 못하여 오랜 세월 동

안 천천히 수평으로 고르게 침식과 풍화가 이루어졌다. 그러다 보니 산지 전 사면에 일정한 두께의 피복물이 쌓이게 되면서 전체적으로 유려한 곡선을 지닌 육산의 느낌을 주는 산으로 이루어지게 되었다. 이러한 지리산의 특징으로 지니게 된 넉넉한 산세가 수많은 동물과 식물을 깃들어 살게 했고, 하늘이 내린 물은 산이 품었다 내리며 길고 깊은 계곡을 만들었다.

지리산에서 비롯된 물은 남강과 섬진강을 이루며 하류에 넓은 들을 형성하여 오랜 세월 사람들이 고을을 이루어 살게 했고, 또 지리산은 넓은 품으로 시대를 넘어 세상과 삶에 지친 모든 사람을 품어주는 어머니 같은 산으로도 이어져 왔다.

오래전부터 뭇사람들은 백두산과 한 줄기로 이어질 뿐만 아니라 사철 성스러움이 넘치는 지리산을 여러 의미를 두고 탐방하였다.

삼국시대 신라의 화랑들은 경향 각지 명산에서 심신을 단련하는 수련을 하였는데 남쪽의 명산이었던 지리산도 예외는 아니었다. 당시 지리산 노고단에 올랐을 때 펼쳐졌을 지리산의 장대한 풍광은 그들의 외경심을 일으키기에 충분했을 것이다. 그들은 지리산 노고단 고원지대를 연무도장으로 삼았고 그곳에 제단을 만들어 산신제를 지내며 나라의 번영을 기원하였다. 노고단 반대편에 있는 지리산 동부 능선 봉우리에는 신라 효소왕 때 화랑인 영랑의 이름을 딴 영랑대라는 명칭이 남아있다. 이를 보면 그들은 지리산 사방을 거침없이 다니며 호연지기를 기르는 수련에 임했던 것으로 보인다. 연전에 오른 영랑대에서 바라본 지리산 주 능선 북 사면의 전망은 수려하고도

장엄하며 거침없었다.

조선시대 지식인들은 지리산이 주는 신비로움과 아름다움에서 오는 감흥을 담은 산수 기행문을 남기기도 하였다.

조선시대 사림파의 거두이며 문장가인 김종직(1431~1492)은 함양 군수 시절 지리산을 탐방하고 '유두류록'이란 기행록을 남겼다. 지리산 북쪽 권역을 중심으로 하봉, 중봉, 천왕봉, 백무동 길을 오르내린 탐방 기록이 구체적이다. 오늘날 지리산을 좋아하는 사람들은 김종직이 탐방한 코스를 그대로 쫓으며 그때의 발걸음을 찾아보기도 한다.

김종직에 이어 제자 김일손(1464~1498)은 '속두류록'을 남겼는데 지리산 인근 고장과 사람들이 살아가는 모습을 사실적으로 기록하며 자신의 감회도 피력하였다.

또한 유몽인(1559~1623)은 자신이 살던 당 시대에 지리산을 탐방하면서 보고 느낀 것을 '유두류산록'에 표현하고 있다. 특히 '유두류산록'에 기록된 산신 사상과 관련된 천왕봉 성모상에 관한 내용이 인상적이다.

산의 기상이 우렁차서인지 지리산 주변에는 많은 인재가 머물고 공부하며 성장하였다.

특히 조선시대 영남학파의 거봉인 남명 조식(1501~1572)은 지리산 줄기가 시작되고 천왕봉이 보이는 사리마을에 산천제를 짓고 후학을 가르쳤다. 조식은 평생 벼슬을 멀리하였을 뿐만 아니라 공허한 학문 중심의 이론보다는 실용적이고 실천적인 학문에 더 큰 의미를 두었다. 그런 남명의 철학을 바탕으로 공부하고 성장한 제자들은 임

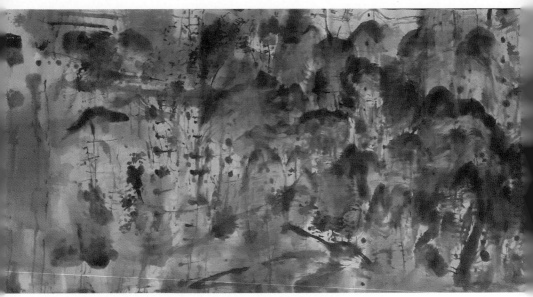

생명의 노래, 2020, 지리산에 깃든 뭇 생명의 기운이 주는 흥을 표현한 수묵담채화

진왜란 시 실제 왜군을 대적하는 의병으로 참여하여 어려움에 빠진 나라를 구하는 큰 공을 세웠다.

이처럼 지리산은 그 장엄함과 수려함을 지닌 신성함으로 오래전 부터 나라에서 숭상하였고, 일반 민중의 삶 속에도 깊이 자리해 왔으며 숱한 이야기를 품고 오늘에 이르고 있다.

### 높은 봉 깊은 골은 모두를 부여안고

성삼재(1070m)는 전남 구례에 속하며 산동면과 전북 남원 산내면

을 이어주는 고개이다.

성삼재는 28.1킬로의 지리산 주 능선을 통해 천왕봉으로의 종주가 시작되는 고개이고, 지리산 서부 능선으로 작은 고리봉, 만복대, 고리봉을 지나 내륙의 산줄기 따라 백두산까지 이어지는 백두대간 고개이기도 하다.

성삼재 지명은 삼국시대 이전 삼한 시대까지 거슬러 올라간다. 삼한 각축 시기에 진한군에 쫓기던 마한 왕은 심원계곡에 달궁을 세우고 그 궁을 지키기 위하여 가장 북쪽 고개에는 8명의 장군을 보내 지키게 하였는데 그 후 그 고개를 팔랑치라고 하였고, 서쪽 능선은 정씨 성을 가진 장군을 보내 지키게 하였다고 하여 정령치라고 하였다. 그리고 중요한 남쪽에는 성이 다른 세 장군을 배치하여 방어케 하였다고 하여 그 고개를 성삼재로 부르게 되었다고 전해온다. 지금도 달궁, 팔랑치, 정령치, 성삼재라는 지명이 이어져 오는 것으로 보아 당시 이야기가 지명 속에 깊이 스며있음을 알 수 있다.

백두대간을 북진한다면 지리산 시작점인 천왕봉에서 종착점 진부령 방향으로 진행하는 것이 정상이다. 하지만 대간의 긴 구간을 1년에서 2년에 걸쳐 나누어 진행하다 보면 교통편이나 날씨 상황, 산불방지 기간 등 여러 조건에 의해서 북진하더라도 남진을 할 수밖에 없는 몇 구간이 생긴다. 지리산도 그런 구간 중 하나이다.

지리산 구간을 북진한다면 산청 중산리에서 가파른 길 5.2킬로를 걸어 천왕봉을 오른 후 노고단을 향하여 걸어야 한다. 그런데도 보통 성삼재에서 시작하는 것은 지리산 구간이 접속 구간 포함하여

33.3킬로에 이르는 장거리이고, 또 초반 오르막에 체력을 많이 소모하게 되면 후반에 탈진할 우려가 있어 고도가 높은 성삼재에서 시작하는 것이다.

대간을 북진하면서 시작부터 남진이어서 다소간 아쉬움은 있다.

하지만 천왕봉이라는 최고봉을 향한 목표 의식을 두고 걸을 수 있고, 지리산 주 능선을 동쪽으로 걸으며 장엄한 일출과 빛에 의해 서서히 깨어나는 대자연의 모습도 볼 수 있다. 또한 시시각각 변화무쌍한 산줄기와 산봉우리의 군무를 함께하며 산행 끝 봉우리로 지리산의 꽃인 천왕봉에 오를 수 있다는 의미도 있다.

백두대간에 첫걸음을 디딘다.

지리산은 나에게 새벽 냉기를 품은 대기와 깊은 숲, 고요함을 품은 검푸른 실루엣 산을 내어주며 길을 열어준다.

성삼재에서 노고단 고개로 오르는 길옆 수로로 흐르는 물소리가 경쾌하고 고도가 높아서인지 볼을 타고 흐르는 바람도 신선하다. 날이 새려는지 깊은 숲에서 들려오는 끊어질 듯 이어지는 감미로운 새소리가 정적을 깨트린다.

대간 길은 성삼재에서 종석대를 올라 노고단을 거쳐 노고단 고개로 올라야 하지만 종석대는 비 법정 탐방 구간이어서 우회 탐방로를 걷는다. 성삼재에서 노고단까지는 많은 사람이 찾는 곳이어서 국립공원공단에서 완만한 탐방로를 조성해 놓아 산행 초입은 비교적 여유롭다.

이내 도착한 노고단대피소에서 잠시 숨을 돌리고, 다시 돌길 경

사길을 오르면 곧 노고단 고개에 이르게 된다.

노고단 고개에서부터 본격적인 주 능선길에 접어들게 되는데 이곳에서 천왕봉까지 이어지는 주 능선 길은 24.6킬로 정도 된다.

깊은 산속에 든다는 건 문명의 세계에서 벗어나 오롯이 자연의 몸으로 자연이 준 그대로의 흙길과 돌길을 걸으며 숱한 어려운 상황을 넘나들어야 하는 일이다. 수시로 다가오는 높고 낮은 봉우리도 오르내리며 가야 해 일반 길을 걷는 것과는 크게 다르다. 그러므로 온몸의 감각을 곤두세우고 걸어야 예기치 않은 어려움을 헤치고 나아갈 수 있다. 그래도 나아가는 길이 첫 길이어서 걸음마다 설렘과 호기심이 일고 신선하기까지 하다.

지리산 능선길이 길다 보니 주 능선에만도 연하천, 벽소령, 세석, 장터목 4곳의 대피소가 마련되어 있고, 더구나 물길을 나누는 대간 길임에도 대피소와 임걸령, 선비샘에서 귀한 물을 구할 수 있어 급수 여건은 대간 길 중 가장 좋다.

다가올 지리산의 모습에 발걸음은 조바심을 치고 마음은 이미 저만치 앞서 나아가고 있다.

노고단 고개에서 찬 샘물이 솟는 임걸령까지는 어둠 속이지만 완만한 흙길이 계속되어 발아래 나무뿌리와 돌부리만 주의하면 걸음에 어려움은 별로 없다. 임걸령에 이르니 신통하게도 길옆에서 물이 솟는다. 사시사철 물을 뿜어주는 임걸령 샘물은 차고 달다.

반야봉(1733.5m)이 앞에 우뚝 솟아 있다. 하지만 반야봉은 어둠

속에 하늘과 닿은 검푸른 실루엣만을 내어주고 있어 아쉬움을 준다. 반야봉 산기슭 길에 든 후 노루목 삼거리에서 왼쪽으로 1킬로 정도 가파른 산길을 걸어 오르면 반야봉 정상에 설 수 있다.

반야봉은 지리산 주 능선 서쪽에서 가장 높은 봉우리다. 맑은 날 반야봉 정상에 서면, 반야봉에서 천왕봉까지 크고 작은 봉우리가 이어지는 장쾌한 산줄기 흐름을 한눈에 볼 수 있다. 하지만 반야봉은 대간에서 흘러나온 별개의 산줄기에서 솟은 봉우리라 나는 반야봉을 옆에 두고 그대로 삼도봉으로 향한다.

반야봉 언저리 돌길을 잠시 걷다 바위 마루를 오르면 삼도봉(1499m)이다.

삼도봉은 경남, 전북, 전남의 행정구역이 맞닿아 있어 삼도봉이라 한다. 이 봉우리에는 별도의 정상석은 없고 세 도의 방향을 가리키는 작은 삼각뿔 모양의 청동 조형물만 있다. 삼도 화합의 마음을 담은 작은 조형물은 주변 환경을 훼손하지 않아서 반가움을 준다. 만든이의 따뜻함이 삼도봉을 채우고 있다.

삼도봉에 서니 동녘이 뿌옇게 밝아온다. 산에서 볼 수 있는 일출이나 운해, 단풍, 야생화의 향연 등 보고 싶은 정경을 산에 들 때마다 향유하면 좋겠지만 그 결정적인 시점을 만나기란 쉽지 않다. 하지만 산은 언제나 그 시절 최고의 모습을 지니고 내어주므로 지금 눈앞에 맞이하는 그 풍광을 즐길 일이다.

더구나 이곳은 지리산 아닌가.

날이 밝아오면서 삼라만상이 깨어나고 하늘과 대지도 활짝 열리기 시작한다. 지리산에 깃든 사람들은 어제도 그랬듯이 오늘도 지리

산을 보고 기대어 또 하루를 살아갈 것이다.

삼도봉을 지나면 660여 개로 이루어진 긴 계단 길을 내려 걷다 보면 내가 마치 한 마리 나비가 되어 나풀거리며 숲을 부감하는 듯하다.

계단길이 끝나면 꽤 너른 공터에 이르게 되는데 화개재(1316m)다. 이곳은 옛날 산중 장터로 사람들로 북적이던 곳이었다. 높은 곳이지만 짧은 거리로 산 아랫마을을 연결하는 이곳에서 사람들은 장을 열었다. 산 아래 하동 화개면 사람들은 소금이나 지역의 산물을 지고 목통골 계곡을 따라 오르고, 산 너머 남원 산내면 사람들은 뱀사골 계곡을 통해 내륙 특산품을 지고 올라 이곳에서 서로 교환하였다. 높은 고도의 화개재까지 짐을 지고 오르내렸을 사람들의 고초는 컸겠지만 삶의 열망은 더 뜨거웠을 것이다.

지리산의 큰 골인 뱀사골 계곡은 칠선계곡, 백무동계곡, 심원계곡, 화엄사계곡, 대원사계곡 등과 함께 지리산의 길고 큰 계곡으로 명성을 떨치며 지금도 많은 사람이 오르내린다. 이제는 옛날같이 무거운 짐을 진 사람이 아니라 지리산의 품에 들기 위한 사람들이 배낭을 메고 오르내리는 것이 다를 뿐이다.

옛사람들의 삶의 애환이 서려 있는 화개재를 지나면서 날은 완전히 밝아 짙은 초록을 지닌 원시의 숲은 그 순결한 모습을 드러낸다.

나무숲 사이를 걸으며 지리산 일출을 맞이한다.

세상을 널리 밝히며 새로운 하루를 시작하게 하는 빛은 언제 보

지리산의 일출, 세상을 깨어나게 하는 빛은 숭고하다.

아도 신비하고 경이롭다. 나뭇잎과 풀잎에 맺힌 아침 이슬은 그 작은 방울마다 붉은 해를 담는다.

## 뭇 이야기 속삭이는 벽소령과 세석평전

지리산 대간 길은 그 거리가 장대하다 보니 숱한 봉우리를 오르내려야 한다.

하지만 지리산 봉우리는 높은 봉우리일지라도 고도를 급격하게 올리지 않아 완급을 조절하며 천천히 오르면 큰 무리 없이 넘을 수 있다. 긴 오르막을 천천히 올라 토끼봉(1534m)에 이르고, 이내 명선봉(1586.3m)에 오른 다음 숲 사이로 난 아늑한 데크 길을 걸어 내리면 연하천 대피소에 이른다.

연하천 대피소는 종주 초반 적당한 위치에 자리하고 있어서 새벽 길을 헤치고 온 산객들이 아침을 해결하고 잠시 쉬었다 가기에 좋

다. 이곳에서도 사철 맑은 물이 솟아난다.

성삼재에서 연하천까지 12킬로 정도 진행하였고, 3시간 40여 분이 소요되었다.

9월 아침 지리산은 대기도 맑고 기온도 적당하여 걷기에 좋다. 도시 아스팔트 길을 12킬로 걸었다면 아마도 딱딱한 지면과 획일적인 인공물이 뿜는 삭막함으로 이미 몸과 마음은 힘들어 지쳤을 것이다. 하지만 이곳 지리산은 자연이 품은 그대로의 숲길과 억겁의 시간이 창출한 아름다운 풍경, 그리고 생명이 약동하는 생동감이 있어 세상 시간을 잊고 유유자적 길을 걷는다.

지리산을 걷다 보면 청정한 바람은 심신의 분진을 씻어주고, 원시의 숲은 머릿속을 맴도는 복잡한 세속의 실타래를 풀어주며, 산속 생명의 숨결은 물리적인 거리감과 시간의 흐름을 잊게 한다. 산이 주는 신비로움이다.

연하천에서 맞은 좋은 아침 시간이지만 가야 할 길이 멀어 여유롭게 즐길 수 없다.

나는 간단한 행동식을 주식으로, 맑은 물과 공기를 부식으로 하여 아침을 해결하고 물을 넉넉하게 보충한 후 다시 숲속으로 든다. 숲 그늘이 짙은 오솔길을 지나 완만한 오르막을 오르면 삼각고지(1462m)에 이르고, 이내 형제봉(1433m)에 닿는다.

형제봉은 거대한 암봉으로 솟은 모습이 인상적이다. 예전 암봉 마루에는 작고 가냘픈 소나무 두 그루가 형제처럼 자리하여 오고 가는 산객들에게 힘을 주어 왔었는데 지금은 한 그루만 남았다. 척박한 바위 위의 한 줌 흙에 뿌리를 내리고 살아온 나무여서 연륜은 좋

은 땅에 자리한 노거수와 다를 바 없을 것이다. 앞으로도 오랫동안 그 자태를 볼 수 있었으면 좋겠다.

아늑한 숲길을 이어가다 고도를 낮추면 벽소령(1350m)에 닿는다. 벽소령은 성삼재에서 천왕봉 가는 길 중간 지점 정도에 있다. 이곳은 예전에 하동 화개면 대성리 의신마을과 함양 삼정리 음정마을을 연결하던 고갯길이었다. 벽소령(碧宵嶺)의 벽소(碧宵)라는 이름은 벽소한월(碧宵寒月)에서 유래하였는데, 겹겹이 쌓인 산 위로 떠오르는 달빛이 희다 못해 푸른 빛을 띨 만큼 아름다워 벽소령이란 이름을 붙였다고 한다. 지리산을 찾으면서도 벽소령 푸른 달빛 광경을 보는 것은 기회가 닿지 않아 아직 숙제로 남아있다.

벽소령은 주 능선 길에 고도가 가장 낮은 고개여서 때때로 거대한 운해가 넘나들기도 한다. 운해는 계절과 시간, 기온 등이 잘 맞아야 피어나므로 쉬 볼 수는 없다. 벽소령 운해를 볼 수 있다면 그것은 큰 행운이지만 오늘도 벽소령은 운해를 내어주지 않는다.

지리산은 산이 높고, 골이 깊으며, 면적이 넓어 누구든 넉넉한 품으로 받아주었다. 하지만 지리산은 이런 요건을 지니고 있어 큰 아픔을 겪기도 했다. 해방 이후 혼란스러운 정국과 6.25 전쟁 시 이곳에 스며든 빨치산은 한동안 지리산을 거점으로 활동하면서 민족의 영산과 그 둘레 지역을 이념의 전장으로 만들었다.

벽소령 오른쪽 아래에 있는 대성리와 빗점골은 어느 지역보다도 치열한 현장이었다. 대성리를 품고 있던 벽소령과 영신봉은 그때의 현장을 적나라하게 지켜보았을 것이고 기억하고 있을 것이다.

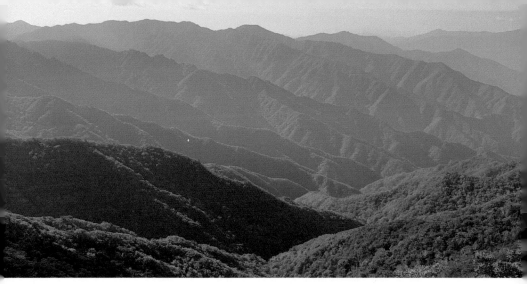

　지리산은 핏빛 물든 봉우리와 골짜기를 세월을 담아 어루만지고, 꺾이고 뽑힌 수목은 다시 싹을 틔우고 꽃을 피우게 해 제 모습을 회복하도록 하였다. 벽소령은 지나는 나에게 아픈 이야기를 들려주면서도 생기있는 제 모습을 내어준다. 그런 벽소령이 고마우면서도 자주 오지 못해 미안하기도 하다.

　벽소령에서 세석산장까지 6킬로 정도의 구간은 숲이 짙고 좋다 보니 조망은 별로 드러나지 않는다. 더구나 이곳은 점차 고도를 높이고 암릉도 여러 곳을 오르내려야 할 뿐만 아니라 주로도 대부분 거친 돌길이어서 지나기가 쉽지 않은 곳이다.

　어느덧 해는 중천으로 솟아 기온이 오르며 더워지기 시작하고 바람이 잘 들지 않는 숲 그늘이다 보니 습도도 높아지고 있다. 이곳 돌길 여기저기를 오르내리느라 옷은 짙은 땀으로 젖었다.

　지리산이 남해안 가까이 있고 크고 긴 산줄기를 지니고 있어 바

쁜 삶을 사는 일상인이 찾기란 쉽지 않다. 그러다 보니 지리산에 한 번 오게 되면 이 구간을 걸어 내는 데 목적을 두게 되다 보니 깊이 있게 음미하지 못하는 것이 사실이다.

옛사람들이 일주일이나 열흘 일정으로 산 주변 마을과 사찰을 방문하고, 선인의 흔적을 찾으면서 자연과 함께한 걸 보면 지금 내가 걷는 걸음에 시사하는 바가 크다. 사실 옛날과 달리 교통이 좋아지고 등산로 여건도 좋아지긴 했어도 하루 일정으로 지리산을 제대로 탐방한다는 것은 언감생심이다.

지리산을 좀 더 깊이 알기 위해서는 시간을 넉넉하게 준비하여 찾는 게 좋다. 여건이 된다면 별도의 일정으로 곳곳에 자리한 대피소에서 며칠 묵으면서 여유 있게 지리산을 걸으며 풍광을 음미하고, 하늘의 달과 별도 맞이하여 긴 시간 같이하고, 새벽 운해의 파도 속에도 들어가 볼 일이다. 지리산 기슭에 둥지를 틀고 살아가는 사람들과의 만남도 이루어진다면 이해의 폭을 더욱 넓힐 수 있을 것이다. 아울러 주변에 산재한 사찰이나 옛 사람의 삶의 흔적도 찾아본다면 더할 나위 없을 것이다.

마음과 달리 지리산 대간 길을 걸어 내기 위해 새벽길 나서 쉼 없이 가야만 하는 게 아쉽다.

높은 기온으로 얼굴에 흐른 땀이 말라 하얀 소금꽃으로 피었다.

더운 날 심한 활동은 몸의 수분과 전해질을 많이 빠져나가게 하므로 탈수가 오기 쉽다. 그러므로 산행 시 갈증이 느껴지기 전에 수시로 수분과 염분 섭취를 해주는 것이 필요하다.

산행 초반에 다소 거북했던 심신은 산의 흐름에 스며든 듯 이제 호흡도 한결 편안하고 몸과 마음도 자연스럽게 산길에 따라 움직인다. 하지만 벽소령 임도를 지나 세석대피소로 가는 길은 유난히 거친 데가 많아 나아가기가 쉽지 않다. 더위도 복병으로 작용하여 발걸음을 무겁게 하고 연이어 덕평봉(1521.9m)과 칠선봉(1576m)도 오르내려야 하니 더욱 힘이 든다.

여기쯤 오면 묘한 유혹이 마음속에서 꿈틀댄다.

그것은 오늘 걸을 만큼 걸었으니 세석대피소에서 종주 산행을 멈추고 하산하고자 하는 마음이다. 산 아래로 가면 더 걷지 않아도 되고 앉을 수 있는 그늘과 시원한 계곡물, 얼음이 둥둥 뜬 음료수도 있을 것이다. 더운 날 별천지 같은 환영이 눈앞에 어른거린다.

이것은 지쳐가는 몸과 마음에서 일어나는 자연스러운 현상에서 비롯되는 유혹이다. 실제로 몸 상태가 좋지 않다면 이쯤에서 멈추고 내려가는 게 옳다. 산은 어디 가지 않고 언제나 그곳에 있으니 다음에 오면 되기 때문이다. 하지만 지리산은 한번 찾기도, 종주하는 것 자체도 쉽지 않은 일이다. 그러므로 단순 피로에 따른 유혹이라면 꺾이지 않고 극복해야 할 일이다.

완만한 경사로를 지닌 영신봉(1651.9m)을 걸어 오른다.

영신봉은 낙남정맥 길이 시작되는 곳이다. 지리산 산줄기의 호남 쪽 골로 스며든 물줄기는 섬진강을 이루고, 영남 쪽으로 스며든 수많은 골짜기의 물은 남강을 이루며 낙동강으로 흘러간다. 낙남정맥은 낙동강의 남쪽 물줄기를 받치며 이어지는 산줄기로 그 줄기는 김해까지 이어지다 힘을 다한다.

영신봉에서 보니 광활한 세석평전이 별천지인 양 펼쳐지고 곁에 세석대피소가 자리하고 있다. 성삼재에서 23.3킬로를 걸어왔으니 3분의 2 정도는 온 것 같다. 한 걸음씩 내디디며 걸었을 뿐인데 그 한 걸음이 모이니 어느새 먼 거리를 온 것이다. 더위와 거친 길, 긴 거리로 지쳐갈 무렵 만나는 대피소는 사막의 오아시스와 같다.

세석대피소는 지리산의 여러 대피소 중 규모가 가장 크고 주변 정경이 넓게 펼쳐져 여유롭고 아늑하다. 이곳에서 남쪽으로 내려가면 산청 내대리로 갈 수 있고, 북쪽 길로 내려가면 함양 백무동으로 하산할 수 있어 그 감미로운 유혹의 손길이 거센 곳이다. 하지만 안온함을 걷어 내는 것도 산행의 한 과정, 잠시 걸음을 멈추고 다음 여정의 길을 보며 에너지를 보충한다.

산 아래 백무동(白武洞)은 수도권에서 접근할 수 있는 교통편이 좋아 지리산을 찾는 사람이 많이 이용하는 곳이다. 깊은 원시림과 한신계곡을 접할 수 있고, 당일로 천왕봉을 탐방하고 원점회귀하는 것도 가능하기 때문이다.

원래 백무동은 백 명의 무당이 거처하며 기도하던 곳이라 하여 백무동(白巫洞)이라 하였다. 아마도 이곳이 산의 깊은 골과 계곡으로 인하여 신령스러움이 많이 느껴지는 곳이었기 때문일 것이다. 이제 백무동에는 무속 행위가 금지되어 곳곳에 기도 터만 남아있고 그때의 무당들은 모두 어디로 갔는지 사라지고 없다. 지금은 백무동 이름은 같아도 한자가 다른 백무동(白武洞)으로 이름하고 있다.

세석평전, 높은 산정에 완만한 경사로 이루어진 고위평탄면

세석평전은 잔돌이 많은 평야와 같아 붙여진 이름이다. 옛날에는 세석평지 또는 세석평이란 명칭을 사용하였다. 지금 이름은 1940년 지리산을 유람하였던 유병호(1870~1943)의 '유천왕봉연방축'(遊天王峰聯芳軸)에 나온다.

세석평전은 철마다 다른 모습의 아름다움을 내어주는데 봄에는 철쭉꽃이 평원을 붉게 물들이고, 여름에는 넓은 공간감과 짙은 신록이 풍성하고 넉넉하다. 가을은 짙푸른 맑은 하늘과 형형색색 단풍의 조화가 아름답다. 겨울은 순백으로 거듭난 평전과 눈 덮인 봉우리가 자아내는 풍경이 그윽하다. 사실 세석평전은 언제, 어느 때 가도 그 즈음 지닌 아름다움으로 지친 길손을 품어주는 넉넉한 곳이다.

세석대피소에서의 휴식은 달콤하다.

넌지시 지켜보던 지리산은 나에게 세석평전이 내리는 한 모금의 물을 마시게 하여 갈증을 잊게하고, 세석평전이 지닌 하늘도 다시 보도록 하여 새 마음을 갖게 하고, 산바람으로 새 힘을 북돋우며 길

을 활짝 연다. 지리산이 나를 걷게 하는 또 다른 신비한 힘이다.

## 천왕봉은 천하를 아우르고

지리산은 지금까지 내가 걸어온 길의 수고로움을 보상이라도 하듯 장터목으로 가는 길 곳곳에서 활짝 열린 조망을 열어준다. 지리산이 지닌 산줄기가 솟고 내리며 약동하는 모습과, 푸른 하늘 아래 여기저기 솟은 골격미 넘치는 바위 봉우리와 유려한 산등성이가 품은 부드러운 푸른 초목이 조화된 아름다움까지 내어준다.

촛대봉(1703.7m)에 오르면 멀지 않은 곳에 천왕봉이 힘차게 솟아오른 모습이 보인다. 어느새 천왕봉이 불쑥 다가와 있다. 촛대봉을 지나 내리는 길가 숲에 오랜 시간 지리산의 터줏대감이었던 소나무들이 메마른 고사목으로 곳곳에 서 있어 안타까움을 준다. 이것은 최근에 닥친 지구온난화에 따른 기후변화 현상 때문인데 지리산도 이 환경의 변화를 피하지 못하고 수난을 겪고 있는 것이다. 이 모든 게 나부터 자원을 남용하고 환경을 훼손하여 일어나는 일은 아닌지 되돌아보게 된다.

천왕봉 가는 길 사방팔방 열린 공간으로 마음껏 뻗어나가는 지리산 산줄기의 기상은 힘차고 우렁차다. 천지로 내달리는 산줄기는 가슴을 통쾌하게 하고, 아득한 깊은 골에서 불어오는 바람은 뜨거워진 몸을 어루만지며 식혀준다. 그 모습을 뒤로 하고 나아가야 하는 것이 아쉽다.

거친 풍상을 겪으며 단장해온 기기묘묘한 바위는 이제야 곁을 지나는 나를 반기면서 그 화려한 자태에서 풍기는 기운으로 얼마 남지 않은 길을 잘 걸을 수 있도록 힘을 더해준다.

저 멀리 남쪽 바다가 햇살에 반짝인다.

장터목대피소로 가는 길은 지대가 높은 지역임에도 의외로 아늑하고 풍성한 숲길을 내어주는 데가 곳곳에 있어 그 의외성은 발걸음을 가볍게 한다. 특히 좌우로 개방된 능선에 가냘픈 오솔길로 구불거리며 이어져 있는 '연하선경(煙霞仙境)'의 모습은 천하일품이다.

높은 고도에 활짝 펼쳐져 있는 곳의 연하선경은 장쾌한 풍광과 끊어질 듯 이어져 있는 희미한 길을 그리고 있어 그야말로 천상의

산정에 유려한 곡선으로 이어진 능선길과 자연미 넘치는 풍경이 있는 연하선경

길이다. 돌과 흙이 적당히 섞여 있는 길은 조화롭고, 길 좌우 관목 사이로 무심하게 놓여 있는 바윗돌은 수수하다. 길 주변에 자리하여 춤사위 하듯 바람에 휘날리는 사초는 그 유연함으로 색다른 모습을 자아낸다. 그 길로 빨간 모자에 배낭 메고 홀로 가는 산객의 뒷모습은 그 길을 완성한다.

나는 그 수려하고 고즈넉한 하늘길을 차마 디디지 못하고 한참을 내려보다 조심스럽게 들어서서 한 걸음씩 아끼고 아껴 걷는다.

아쉬움을 두고 연하봉(1667m)을 넘으면 마지막 대피소가 있는 장터목이다.

장터목은 함양 백무동과 산청 중산리를 연결하던 고개면서도 삼국시대부터 교통이 발달하기 전까지 이어져 오던 산정 장터였다고 한다. 산청 사람과 함양 사람은 각 지역 특산품을 이거나 지고 올라와 이곳에서 물건을 교환하였다.

이곳은 넓은 공간을 지녀 수십 년 전만 해도 야영을 허용하던 곳이었지만 지금은 장터목대피소가 그 역할을 대신하고 있다.

장터목대피소는 천왕봉에 오른 후 내려오는 사람, 나처럼 종주길로 천왕봉으로 가려는 사람, 백무동이나 중산리에서 올라오는 사람들이 교차하는 곳이어서 언제나 붐빈다. 하지만 천왕봉이 멀지 않은 곳에 있어 오르려는 사람은 기대감에, 오르고 내려온 사람들은 성취감에 표정이 밝고 활기가 넘치는 곳이기도 하다.

장터목에서 천왕봉으로 가기 위해서는 제석봉을 올라야 한다.

성삼재를 출발하여 25킬로 이상의 긴 산길을 걷다 보니 지쳐가

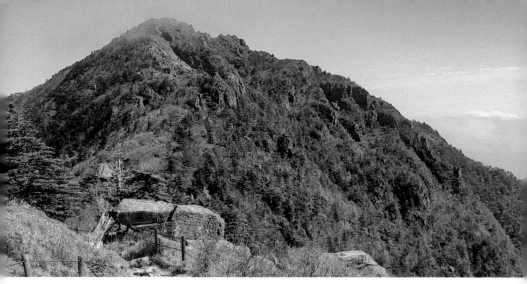
제석봉에서 본 천왕봉, 거친 바위 봉우리로 솟아 있지만 품은 부드럽고 아늑하다

는 몸과 마음으로는 감당하기 힘든 벽 같은 오르막이 제석봉 초입에
있다. 힘든 과정 중에 난이도 있는 이런 오르막을 만나면 난감하다.
그리하여 나는 이런 벽을 만나면 마음의 동요를 잊기 위한 단순하지
만 도움이 되는 방법을 고안하였다. 그것은 카운트다운 하듯 숫자를
세면서 오르는 것이다. 긴 오르막일 경우에는 천까지 세기도 하지만
보통 삼사백 정도면 벅찬 고비는 넘을 수 있었다.

　제석봉 가는 초입 오르막을 오르면 땀 흘리며 오른 것에 대한 선
물인 양 하늘이 크게 열리고 사방이 틔면서 장쾌한 풍광이 드러난다.

　원래 이곳은 6.25 전쟁 후까지도 구상나무나 전나무가 울창하게
자라 원시림을 이루고 있어 멀리서 보면 산이 검게 보일 정도였다고
한다. 하지만 벌목꾼들이 도벌을 숨기려 숲에 방화하면서 숲은 사라
지고 지금의 민둥산 같은 모양이 되었다. 그때 이곳에 자리했던 나
무들은 화마에 휩싸였으면서도 그냥 사라지기가 아쉬워 고사목으
로나마 남아 수십 년 동안 그 자리를 지켰다. 이제 그 고사목마저도

자연으로 돌아가고 그 흔적만 간신히 남아 그때의 안타까운 실상을 그려 보게 한다.

지금은 산림 회복을 위하여 어린 구상나무를 심어 놓았는데 다행히 잘 자라고 있다. 하지만 아마 그때의 모습을 갖추려면 일이백 년은 족히 걸릴 것이다.

제석봉(帝釋峰, 1806m)에 오르니 사방이 열려 천하가 조망되고 바로 눈앞에 천왕봉이 하늘을 향해 우렁차게 솟아 있다. 조선시대 지리산을 탐방하고 '지리산기'를 쓴 허목(1595~1682)에 의하면 제석봉 아래에는 산신에게 제를 올리던 신당인 제석당(帝釋堂)이 있었다고 기록하고 있다. 지금은 그 흔적을 볼 수 없어도 제석봉 이름은 이 제석당에 의해 비롯되었음을 알 수 있다.

성삼재를 출발하면서 언제 갈 수 있을까 했던 봉우리나 고갯마루를 하나하나 지나오면서 이제는 천왕봉을 눈앞에 두고 지나온 길을 돌아본다.

하늘과 함께 춤사위를 펼치는 듯한 그 수려한 능선곡선의 흐름이 아름답다.

사람의 한 걸음이 모이니 놀랍기만 하다. 느릿느릿한 걸음이 모여 이제 1킬로 정도만 더 가면 천왕봉에 오르게 된다.

거대한 모습으로 하늘로 불쑥 솟은 천왕봉은 인자한 자태로 '이제는 얼마 남지 않았으니 천천히 오너라' 하며 손짓하는 듯하다.

이곳에 이르고 보니 첫걸음을 시작하는 것이 무엇보다도 중요하

고, 작은 걸음이 모여 큰 걸음이 된다는 걸 실감하게 된다. 내가 내 걸음으로 집을 나서지 않았다면 지리산에 오를 수 없었을 것이고, 발걸음을 모으지 않았다면 결코 이곳에 닿을 수 없었을 것이다.

천왕봉을 앞에 두고 험한 바윗길을 올라 하늘로 통한다는 통천문을 지난다. 통천문은 묘하게 바위가 굴러 문처럼 만들어진 곳인데 간신히 한 사람 정도 통과할 수 있다. 누구든 예외 없이 고개를 숙여야 통천문은 그 길을 허락한다. 선하고 겸손한 마음으로 천왕봉을 오르라는 자연의 뜻이 담겨 있는 것이다.

이제 거대한 암봉으로 솟아 있는 천왕봉을 향해 오른다.

멀리서 하늘과 맞닿은 듯 푸른 천왕봉을 보며 이제나 저제나 닿으려나 하던 천왕봉이 이제는 바로 머리 위에 있다. 경사가 심한 바윗길과 계단을 오르며 막바지 땀을 쏟는다. 천왕봉 언저리에 가까스로 이르니 하늘이 내리는 상쾌한 바람이 나를 먼저 반긴다.

지리산이 용트림하여 올린 마지막 암봉을 오르니 천왕봉(1915.4m)이다. 멀리서 보면 푸른 영봉으로 솟아 그리움을 주던 바로 그 봉우리인 천왕봉에 섰다. 천왕봉에 '韓國人의 氣像 여기서 發源 되다'라는 글귀를 품은 정상석이 환하게 나를 맞이한다.

남쪽의 백두대간에서 가장 높은 봉우리가 천왕봉이다.

천왕봉에 서니 오랜 세월 우리 살아온 모습이 그려지며 가슴이 아려 온다. 그간 수많은 사람이 천왕봉을 보며 웃다 울고, 그리워하고, 기대기도 하면서 살아왔을 것이다.

천왕봉 남쪽으로 수많은 산줄기가 흘러 바다에 들어서 섬이 된

봉우리들이 점점이 조망된다. 북쪽을 보면 대간이 힘있게 뻗어나가며 용솟음치다 남덕유산과 서봉을 세웠다. 서쪽으로는 오늘 지나온 주 능선이 곳곳에 솟은 봉우리와 함께 장엄하게 이어지다 말미에 아기 엉덩이 같은 모습으로 솟은 반야봉이 노고단과 마주하고 있다. 그 줄기는 다시 서북쪽으로 이어지며 긴 능선을 이루고, 천왕봉 동쪽으로는 동부능선이 도도하게 이어진다.

이렇듯 지리산 줄기에서 뻗어나간 산줄기와 솟은 봉우리들은 춤을 추듯이 솟고 내리기를 반복하며 깊은 골과 계곡을 이루어 사방팔방으로 휘몰아치듯 나아간다. 이 장엄한 광경을 짧은 글과 그림으로 어떻게 다 표현할 수 있을까? 입이 있어도 말로 다 할 수 없고, 붓이 있어도 다 그릴 수 없다. 오직 지리산 천왕봉에 올라야 볼 수 있고, 귀를 열어야 그곳이 주는 소리를 들을 수 있으며, 산정 바람을 맞아야 그 숨결을 느낄 수 있다. 자연의 몸으로 이곳에 서야만 진정한 산의 모습과 감흥을 마음에 담을 수 있는 것이다.

천왕봉은 예부터 하늘을 받치는 기둥이라 하여 천주(天柱)라고 하였다. 천왕봉 봉우리 바위 서쪽 면을 자세히 살펴보면 천주라는 각자가 새겨져 있다. 또 그 아래쪽에 큰 글씨로 일월대(日月臺)라는 각자도 있다. 천왕봉에서는 해가 뜨는 것도, 달이 뜨는 것도 볼 수 있어 일월대라고도 하였다.

유몽인의 글에 의하면 고려시대부터 천왕봉 산마루에 푸른 옥석으로 만든 성모상이 모셔져 있었는데 수많은 무당이 성모상을 통해 사람들의 기복을 빌어주며 생계를 이어갔다고 한다. 산신 사상이 담

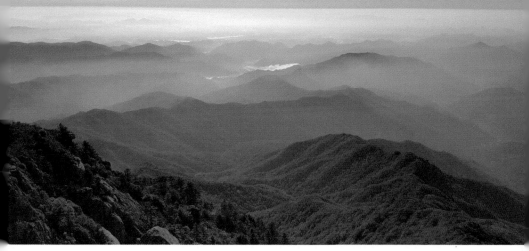

긴 성모상은 오랜 세월 동안 이곳 지방 사람들의 마음을 달래주던 상징물이었다. 그때의 성모상은 역사의 흐름 속에 수난을 겪은 후 지금은 중산리 천왕사에 모셔져 있다.

나는 남쪽의 가장 높은 봉우리에 당당하게 선 천왕봉의 정상석을 가볍게 안아보는 것으로 백두대간 길의 첫 발걸음을 마무리한다. 새벽부터 시작된 긴 산행의 노곤함을 천혜의 풍광과 시원한 바람을 지닌 천왕봉이 말끔히 씻어주니 무엇을 더 바랄까?

천왕봉을 뒤로하고 중산리로 가는 하산길에 접어든다.

긴 산행이 마무리되어가고 긴장이 풀릴 시점이어서 미끄럼이나 낙상이 우려되는 길이다. 일상 복귀를 위해서는 아직 5킬로 정도를 더 가야 한다.

산행의 시작점과 끝 지점은 어디일까? 목적한 대간 길 끝 지점일 수도 있고 접속 구간까지일 수도 있다. 하지만 실제 산행의 시작점과 끝점은 집이다. 산행을 위해 집에서 출발하였으므로 아무 탈 없

이 집에 도착해야 산행은 마무리되는 것이다.

1시간가량 가파른 내리막을 내려오면 우리나라에서 가장 높은 지대에 있는 사찰인 법계사에 닿는다. 법계사에는 독특한 쇠봉이 전시되어 있다. 일제강점기 때 일제는 우리나라에서 걸출한 인재의 탄생을 막기 위해 긴 쇠봉을 명산의 혈이라는 데 꽂았다고 한다. 해방 후 의인들은 그 쇠봉을 찾아 뽑아내었는데 법계사에 그것을 전시한 것이다. 당시 일제의 침략이 얼마나 집요했는지 알 수 있는 증거물이다.

법계사 샘물로 목을 축이며 잠시 숨을 돌린 후 다시 가파른 길을 내려간다. 워낙 큰 산이어서 내리막에만 꼬박 2시간 이상이 소요될 만큼 하산길은 길고 경사는 급하다.

숲 사이로 계곡물 소리가 나기 시작하면서 하산길은 막바지에 이르게 된다. 다시 하늘이 열리고 우렁찬 물소리가 들릴 즈음이면 중산리에 닿게 되고, 13여 시간에 걸친 지리산 걸음은 마무리된다.

백두대간 첫 구간,

지리산은 만물의 조화로움으로 나의 심신을 온전히 자연 속에 젖어 들게 하였다. 나는 긴 길을 통해 변화무쌍한 자연의 풍광을 한껏 관조할 수 있었고, 산이 품은 생명의 숨결도 느낄 수 있었다. 또한 홀로 한 길은 내면 깊은 곳에 자리한 원래의 나를 볼 수 있는 시간이기도 했다.

지리산은 대간 길을 걷는 나에게 '내려놓고 싶은 건 모두 두고 가

라' 하지만 그래도 집착의 끈을 놓지 못하는 나를 보고 허허롭게 웃으며 '언제든 마음이 허할 때 또 오라' 한다.

숲의 속삭임

# 가을 향 짙은 만복대 넘어 여원재 다다르니

•

성삼재    만복대    고리봉    수정봉    여원재    20.60km

## 산은 나를 품고 나는 마음으로 걷고

백두대간은 말 그대로 커다란 산줄기이다.

그 산줄기는 백두산에서 지리산 천왕봉까지 이어지며 1정간 13 정맥으로 갈래치고 큰 강 10개를 구획지었다. 또 산줄기는 기맥과 지맥으로 갈라지며 우리나라 생활 영역의 분계를 이루기도 했다. 백 두대간은 전체 길이가 1625킬로이며, 남쪽은 734.65킬로에 달한다.

백두대간은 산줄기와 우리의 생활과 문화를 바탕으로 한 전통적 인 지리 인식 체계로 조선 영조 45년(1769) 여암 신경준(1712~1781) 이 '산은 물을 건너지 못하고 물은 산을 넘지 않는다'는 산자분수령 (山自分水嶺)을 바탕으로 쓴 산경표에 의해 확립되었다.

실제 우리 국토의 70%가 산지로 형성되어 있어 산은 우리 민족 의 삶과 문화에 지대한 영향을 미치는 요소였다.

1980년대 이후 백두대간이 오천 년 우리 민족의 삶과 문화의 근

본 바탕이 되는 지리 체계로 주목받게 되면서 백두대간은 우리 민족의 얼을 지닌 근간으로 재인식되고 있다.

그리하여 최근 백두대간은 국토 사랑을 바탕으로 우리의 근간과 자신의 근원을 찾기 위한 명소로 거듭나며 남녀노소 수많은 사람이 사시사철 찾고 있다.

백두대간은 억겁의 시간을 품고 원래의 풍경을 지니고 있다.

백두대간은 산은 높고 골은 깊으며, 산줄기가 내어주는 길은 원초적이어서 척박하고 험준하다. 오래전부터 그 산마루로 사람과 동물들이 오고 가며 남긴 희미한 흔적에 의해 길로 이어지기도 하고 끊어지기도 하다가 오늘날에 이르러서야 사람들이 오가는 분명한 산마루 길로 이어지고 있다. 백두대간 산마루 길은 유일무이하여 오직 하나의 길로 이어지고 있으며, 백두대간이 존재하는 한 앞으로도 영원히 변하지 않을 한줄기 길로 남을 것이다.

대간 길은 문명 세계와는 전혀 다른 자연의 오지 속 마루에 있어 접근하기가 쉽지 않고 자연 그대로의 거친 환경을 지니고 있다.

하지만 백두대간은 높고 깊은 곳에 있어 오히려 원시 자연의 생태계가 유지되었고, 언제나 변함없는 태곳적 그대로의 모습을 간직할 수 있었다. 그리하여 백두대간은 해와 달, 별빛이 내리는 터전을 통해 산과 초목, 바람과 구름, 곤충과 동물 등 모든 사물과 생명을 품고 온기를 나누었을 뿐만 아니라 그들을 위한 보금자리도 내어주었다.

대간에 든다는 것은 편리한 문명 세계에서 벗어나 거친 야생의 세상으로 드는 것이다.

대간에 들면 그곳에는 오직 대간을 걸어야 한다는 의지와 날것의 몸으로 긴 시간 동안 홀로 걸어가야 하는 외길이 있을 뿐이다. 함께 할 수 있는 벗은 자신의 그림자, 오지 속 거친 길과 험준한 산마루, 원시 상태의 숲, 추위와 더위, 눈보라와 비바람이다. 그 길에는 화려한 조명도, 사람들의 따뜻한 갈채도, 맛난 음식도, 넉넉한 물도, 부와 명예도 없다.

그렇지만, 대간에 들면 삼라만상을 만나는 마술 같은 놀라운 일이 펼쳐진다.

밤하늘의 달과 별빛을 새롭게 보게 되고, 천지를 밝히는 태양 빛을 만날 수 있으며, 끝없이 이어진 능선 길에 솟은 봉우리를 넘으며 통쾌한 사방 풍경을 만끽할 수도 있다. 또한 저마다의 개성이 넘치는 바위와 산봉우리, 대간 길 곁에 제멋대로 자란 수목, 풀섶 속에 핀 숱한 야생화도 만날 수 있으며, 사물과 생명을 좀 더 자세히 볼 수 있고, 숲속 바람결과 뭇 생명의 숨결까지도 느낄 수 있다.

아울러 시시각각 새로운 그림과 음악을 내어주는 원시 숲의 나무나 새, 꽃으로 치환될 수도 있다.

이처럼 대간에 들면 평소에 잊고 있던 자신의 원초적 감각을 인식하게 되고, 그 감각으로 다가오는 자연을 맞을 수 있어 모든 것이 새롭다. 그 과정에서 자연의 순리와 섭리를 다시금 느끼며 앞으로 나아가는 길을 위한 소소한 깨달음을 얻게 되기도 한다.

대간 길을 걷는다는 것은 나와 자연의 깊은 만남을 통해 세상을

새롭게 알아가는 길이기도 한 것이다.

성삼재에서 보는 지리산 서부 능선의 새벽은 적막하다.

무거운 중량감을 지닌 어둠 속 산줄기는 하얀 별빛을 안고 희미한 마루금을 드러내며 흐른다. 오늘은 성삼재에서 출발하여 작은 고리봉, 정령치, 만복대, 고리봉을 거쳐 주촌마을로 내려갔다가 다시 수정봉을 오른 후 여원재에 이르는 21킬로 정도 길을 걸어야 한다.

성삼재에서 여원재 구간은 지리산 서부 능선과 덕유산을 사이에 두고 있는 구간 중 하나로 대체로 흙길로 이어지고 급격한 오르내림이 많지 않아 비교적 여유로운 길이다.

이 지역은 삼국시대부터 영호남으로 진출하려는 세력들이 부딪친 각축의 현장이어서 당시 남겨진 역사의 흔적도 곳곳에서 볼 수 있다. 아울러 함경도 개마고원처럼 고원지대를 이루고 있는 운봉지역 마을도 지나게 되면서 다양한 지형의 이채로운 경관을 볼 수 있어 그 기대감에 마음을 설레게 하는 곳이다.

현대는 비행기, 기차, 자동차 등 다양한 교통수단이 발달하면서 사람은 점차 걷는 기회가 줄어들고 있다. 하지만 사람은 태생적으로 걸어 다녀야 하는 존재다. 사람은 문명이 발달하더라도 걷고 움직여야 건강을 유지할 수 있으므로 의도적으로라도 걷는 기회를 만들어 걸어야 한다.

현대 문명의 이기로 빠른 속도로만 내달리다가 산에 들어 오직 두 발로만 갈 수 있는 길을 걷다 보면, 발걸음은 의외로 느리게 느껴진다. 그러다 보면 주변 풍경이 갑자기 느린 화면을 보듯 천천히 지

바람의 노래, 2020, 숲이 주는 바람결의 느낌을 표현한 수묵화

나갈 뿐만 아니라 자연스럽게 사물들이 가깝게 다가와 자세히 보이기까지 하는 것을 실감한다.

또한 고요한 산길을 걷다 보면, 그동안 잘 인식하지 못했던 귓전을 스치는 바람 소리와 나무 잎사귀 팔랑거리는 소리, 멀리서 들려오는 새소리, 터벅거리며 나아가는 내 발자국과 숨소리, 부스럭거리는 옷의 마찰음마저도 귀에 세세하게 들려온다.

느린 산길의 걸음을 통해 잊고 있었던 많은 걸 보고 느끼는 것과 좋은 풍경과 맑은 공기를 마시며 얻는 활력은 걷기와 길이 주는 선물이다. 그러므로 문명의 이기와 속도에만 의지하기보다는 때때로 걷는 기회를 통해 자연과 깊이 접하며 대화해 볼 일이다.

성삼재휴게소 불빛을 뒤로하고 여원재 방향으로 걸음을 옮긴다.

이른 새벽이어서 인공조명 하나 없는 높은 산의 숲길은 칠흑 같은 어둠 속에 잠겨 있다. 작은 랜턴에 의지해 길을 가지만 랜턴에 문

제가 생긴다면 꼼짝없이 어둠 속에 갇혀 날이 밝기를 기다려야 한다. 혼자 이 어둠 속을 뚫고 낯선 산길을 간다는 건 쉬운 일이 아니다. 그래도 같은 목적지를 두고 함께 걷는 사람들이 있어 심리적으로 위안이 되고 의지도 된다.

어둠 속 산행은 주위 풍경이 보이지 않아 아쉬움이 있지만 다른 한편으로는 집중도를 높여주고 나아가야 할 산의 봉우리가 보여주는 오름에 대한 부담감은 다소 덜 수 있다. 40여 분 숲길을 걷다 잠시 오르막을 오르니 작은 고리봉(1248m)이다. 가는 길에 좀 더 높은 고리봉이 있어 작은 고리봉으로 이름하였을 것이다. 아직 어둠에 잠겨 있는 주위의 산은 달빛과 별빛에 의한 하늘빛을 내려받아 커다란 검은 곰들이 웅크리고 있는 듯한 둥글둥글한 윤곽만 가까스로 드러내고 있다.

작은 고리봉을 뒤로하고 큰 오르내림 없이 울창한 숲길을 진행하니 이내 묘봉치(卯峰峙)다. 묘봉치는 과거 구례 산동면 위안리와 남원 산내면 덕동리 심원 깊은 계곡을 연결하던 고개였다. 성삼재나 정령치의 높고 긴 고개를 넘지 않고 백두대간을 넘는 고개여서 많이 이용되었을 것이다. 지금은 수풀 속에 그 흔적만 남아있다.

산(山)은 순우리말로 뫼, 혹은 메를 말하는데 평지면보다 솟구쳐 일정한 높이를 갖고 가장 높은 봉우리를 기점으로 산군들을 거느리면서 일정 둘레 이상의 면적을 지닌 것을 일컫는다. 봉우리라는 용어도 많이 활용되고 있는데 봉우리는 천왕봉, 대청봉, 삼도봉 등 보통 산의 꼭대기를 말하고 대(臺)는 보통 특별히 경관이 좋은 높은 곳

을 일컫고, 언덕은 그리 높지 않은 곳을 말한다.

우리나라는 산이 많은 만큼 고개도 많고 사용되는 용어도 여러 가지가 된다. 오랜 세월 산등성이를 넘는 고개는 산 너머 마을과 고을을 이어주던 교통로였다. 이때 이름 뒤에 재, 현(峴), 치(峙), 령(嶺)의 단어를 통해 구별하고 있는데 이는 모두 산등성이의 고개를 가리키는 것이다. 고개는 산등성이를 넘는 곳을 통칭하지만 보통 봉우리와 봉우리 사이의 낮은 안부를 말하고, 재는 넘어 다니는 길이 나 있는 높은 산의 고개를 일컫는다. 현(峴)은 령(嶺)보다는 한 단계 아래지만 가파른 고개를 일컫고, 치(峙)도 위로 올라간다는 뜻으로 가파른 고개의 의미를 지니고 있다. 령(嶺)은 산꼭대기의 긴 고개로 규모가 크고 통행량이 많은 지역을 일컫는다. 일제강점기에 접미사 치(峙)의 사용이 늘어났어도 현대에는 순우리말인 고개나 재의 사용 빈도가 크게 늘었다. 이는 우리 얼 찾기 운동이 활발하게 이루어지는 징표이기도 하다.

대간을 걷다 보면 산봉우리만큼이나 많은 크고 작은 고개를 지나게 된다. 옛사람들이 힘겹게 오르내리던 삶의 현장이고, 그들이 남긴 발자취도 볼 수 있으므로 지날 때마다 잠시 고개 숙여 경의를 표하고 간다면 발걸음이 한결 가볍지 않을까 생각해 본다.

## 여원재 산줄기가 품은 사연

9월 하순 아침 5시가 넘어가고 있지만 아직은 어두워 주위의 모습은 불빛에만 조금씩 내어줄 뿐이다. 묘봉치를 뒤로하고 그대로 올

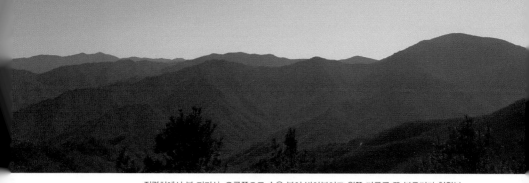

정령치에서 본 지리산. 오른쪽으로 솟은 봉이 반야봉이고 왼쪽 마루금 끝 봉우리가 천왕봉

창한 숲 사이로 난 길을 따라 만복대로 향한다.

묘봉치에서 완만한 오르막을 1시간 정도 오르니 만복대(萬福臺, 1433.4m)다. 지리산의 많은 복을 지닌 봉우리라 하여 만복대로 이름 하였다고 전해지며 전북 남원과 전남 구례의 도계와 지역을 구분하고 있는 곳이다.

만복대는 지리산 서부 능선에서 가장 높은 곳이지만 아직 날이 완전히 밝지 않아 이곳에서도 지리산 주 능선을 보기는 어렵다. 심원계곡 건너편 어둠 속에 가로로 길게 이어지는 산의 능선이 주 능선으로 짐작되어도 그 장엄한 위용은 커다란 회색빛 덩어리로만 보일 뿐이다.

하지만 산 너머 동녘이 희미하게 밝아오고 있어 새 아침이 깨어나기 직전 어둠의 색과 여명 사이에 젖어 있는 산 능선은 검은색도 회색도 아닌 검푸른색을 띠기 시작하여 신비롭기 그지없다. 아마도 정령치나 고리봉쯤 가면 주변이 좀 더 밝아지면서 주 능선의 높고 깊은 골이 확연히 조망될 것이다.

만복대에서 새벽의 전령에 의해 조금씩 모습을 내어주는 숲속 돌길을 따라 한참을 내려가니 사위가 밝아진 정령치(1172m)에 닿는다.

정령치는 남원 산내면 덕동리와 주천면 고기리를 연결하는 고개로 1988년에 지방도로로 개설되어 자동차로도 오르내릴 수 있는 고개이다.

정령치의 명칭은 서산대사(1520~1604) '황령암기'에 의하면 기원전 84년 마한의 왕이 진한과 변한의 침략을 막기 위해 정씨 성을 가진 장군을 통해 이곳에 성을 쌓고 지키게 한 데서 유래되었다고 한다. 이미 오래전부터 산 아래 기름진 옥토를 두고 백두대간 마루금에서 각축을 벌였던 세력들의 흔적이 정령치라는 이름으로 남아있는 것이다. 하지만 정령치 주변 이곳저곳을 둘러보며 성의 흔적을 찾아보지만 좀 더 깊은 지역에 있는지 찾을 수 없다.

정령치에서는 지리산 반야봉을 비롯하여 길게 이어진 주 능선을 조망할 수 있다. 성삼재처럼 자동차로 올라와 계곡 너머로 펼쳐지는 도도한 지리산 능선의 모습을 볼 수 있어 꽃피는 봄날이나 단풍철에 어린이와 노약자를 동반한 가족들이 많이 찾는 곳이기도 하다.

정령치에서 30분 정도 가파른 오르막을 오르면 두 번째 고리봉(1304.5m)이다.

고리봉에 오르니 동쪽 지리산 천왕봉 쪽 하늘이 노랑과 주황빛으로 물들며 황금빛 태양이 솟아오른다. 지리산 서부 능선과 주 능선 사이의 광활한 공간감이 통쾌함을 주고, 지리산 반야봉이 웅장한 자태로 솟은 모습이 웅혼하다.

고리봉 반대편 아래로 멀리 남원과 운봉고원의 모습도 조망되고, 서부 능선이 이어지는 곳으로는 세걸산과 바래봉을 향한 능선이 구불거리며 흘러가는 모습도 볼 수 있다.

새 아침은 경이롭고 산에서 맞는 일출은 아름답다.

이른 새벽 시작한 산행으로 몸은 땀에 젖었어도 고리봉이 주는 지리산의 장엄한 정경과 달궁 계곡에서 올라오는 시원한 바람은 그 수고로움을 씻어준다. 어둠 속 쉽지 않은 산길을 지나고 봉우리에 올라 활짝 열린 새로운 풍경을 내려다보는 순간의 기쁨은 크다. 산을 걷지 않았다면 숲과 뭇 생명들과의 만남은 없었을 것이고, 산을 오르지 않았다면 매 순간 다가오는 새로운 풍광을 볼 수 없었을 것이며 그에 대한 감흥도 느낄 수 없었을 것이다.

고리봉에서 산 아래 주촌마을까지 3킬로 정도의 길은 마치 산행을 마무리하고 하산하는 것처럼 급한 내리막으로 이어진다. 성삼재에서 시작한 산줄기가 바래봉으로 이어지기 때문에 그쪽이 대간 길이 아닐까 생각할 수 있는데 그쪽으로 가면 이내 산세가 힘을 잃고 물을 만나게 된다. 물을 건너게 되면 대간이 아니다.

가파른 산 사면을 내려오니 잘 닦여진 마을 길이 나타나면서 밭으로 이루어진 평지가 넓게 펼쳐진다. 대간은 거의 깊은 오지 속 산길로 이어져 있는데 넓은 평지를 가로질러 가는 길이어서 이 길이 대간이 맞는가 하는 생각이 들 정도로 의외의 길과 풍경이다.

햇살 쏟아지는 개활지에 펼쳐진 동네는 한적하고 고즈넉하다. 마을 사람은 보이지 않고 식당 앞에 있던 시골 강아지 두 마리가 오랜만에 사람을 보는지 꼬리가 떨어질 듯 흔들며 반겨준다.

이 지역이 이른바 운봉고원이다. 지금 걸어가는 길은 평지지만 의외로 해발고도는 700미터를 오르내리는 지역이고, 왼쪽 남원 쪽

으로는 지대가 급격히 낮아진다. 옛날 이곳도 숲으로 이루어진 대간이었겠지만 이곳이 영호남을 연결하는 중요한 요충지고 풍요로운 지역이다 보니 고대 때부터 사람이 모이고 고을을 형성하여 살아왔다. 최근에는 인근 고분에서 가야의 유물이 출토되기도 하여 이곳이 여러 세력이 명멸한 곳이었음을 말해 준다.

운봉지역을 둘러싸고 있는 대간 길에서는 오래된 삼국시대 석성도 여럿 볼 수 있어 가야시대 이후에도 신라와 백제가 영토확장을 위해 각축을 벌이던 현장이었음을 보여준다. 요충지가 되는 봉우리 곳곳에 작은 성을 만들어 요새화하고 지역을 수호하거나 획득하려 한 것이다. 석성은 그때의 흔적이다.

이 지역에는 왜구들과의 전투를 벌인 흔적도 남아있다.

고려말 40여 년간 수시로 침입한 왜구는 민간에 극심한 피해를 주었는데 그 규모는 정규군과 버금갈 정도였다고 한다. 1380년 당시 왜구는 1만여 명이나 되는 병력으로 함양을 거쳐 남원으로 진격해와 병목의 지형을 지닌 요충지 황산에 진을 쳤다. 그런 불리한 조건에서도 당시 삼도 순찰사 이성계를 중심으로 한 고려군은 왜구를 크게 무찔렀다.

전투가 있었던 황산은 운봉읍 인월(引月)에 있다. 인월이라는 지명은 고려군이 왜구들과의 전투 중 날이 저물어 주변이 어두워지자 하늘에 걸린 달을 당겨 달빛을 밝힌 후 왜구를 무찌른 데서 비롯된 이름이라고 한다. 황산 아래로 흐르는 광천에는 왜장 아지발도가 죽으면서 쏟은 피가 바위를 붉게 물들였다 하여 '피바위'라고 명명한

바위도 있다.

당시 1만여 명의 왜구 중 불과 70여 명만이 간신히 도주했다고 할 정도로 대승을 거둔 전투였다. 인월의 지명에 대한 사실의 현실성은 없으나 당시 치열했던 전투의 흔적이 지명에 담겨 있는 것만은 분명하다.

조선 선조 10년(1577년)에 당시 왜군을 무찌른 고려군의 공을 기려 이곳에 황산대첩비를 세웠다. 하지만 일제강점기 일본인들은 비석의 글자를 쪼아 훼손하고 파괴하였다. 후손들은 1957년 일부는 옛것으로 복원하고 비신은 다시 만들어 세웠으며 원래의 파비각도 함께 보존하고 있다. 치열한 삶과 역사가 담긴 운봉 대간 길이다.

한가롭게 주변 풍경을 음미하며 개활지를 가로질러 수정봉으로 오르기 직전 산기슭 마을에 닿는다. 이곳은 주촌마을로 오래전부터 맑은 물이 솟아나는 샘이 있어 오고 가는 사람들의 목을 적셔준다. 지금도 사철 맑고 차가운 물이 솟는데 노치샘으로 부르고 있다.

마을 사람들의 온기가 느껴지는 느티나무 쉼터에서 쉬는 사이 고양이 한 마리가 나타나 주위를 맴돈다. 주촌마을의 터줏대감인 듯한 고양이는 친근한 재롱으로 험한 산길을 내려온 길손을 환영해 주어 잠시 피로를 잊게 한다.

주촌마을 보호수인 느티나무 옆에는 유리로 된 작은 전시관을 조성해두었는데 목돌을 모아 전시해 놓은 것이다. 주촌마을 앞에 있는 개활지는 덕음산에서 고리봉으로 이어지는 들판으로 사람으로 치면 목에 해당하는 지역이라고 한다.

주촌마을 전시관 속 목돌

　일제강점기 일본인들은 이곳 들판 땅에 목을 짓누를 수 있는 고리처럼 생긴 목돌 6개를 만들어 묻었다. 그것은 우리 국토 요지의 목을 눌러 숨 쉴 수 없게 만들기 위한 주술적인 목적이 담긴 돌덩어리였다.

　목돌은 앞들 경지작업 중 5개가 발견되었는데 2013년 남원문화원이 방치되어 있던 목돌을 이곳 주촌마을 백두대간 길로 옮겨와 전시해 놓은 것이다. 당시 일본인들의 만행을 엿볼 수 있는 증거물이기도 하고 치욕을 기억해야 할 물건이기도 하다.

　느티나무 그늘에서 한참을 쉬었다가 수정봉을 오른다.

　마을 뒤에는 수백 년 묵은 커다란 소나무들이 마을의 수호신인양 당당한 모습으로 자리하고 있다. 소나무 숲을 지나 가파른 산길로 들어 한참을 땀 흘리며 몇 개를 작은 봉우리를 넘고 오르니 수정

봉(804.7m)이다. 성삼재에서 5시간 10분 정도 소요되었다. 잠시지만 평지를 걸어오다 보니 몸이 벌써 편안한 길에 적응해서인지 다시 오름이 있는 산을 오르기는 쉽지 않았다.

수정봉은 섬진강 유역과 남강 유역의 분수계가 되는 곳으로 산 중턱에 수정을 캐던 암벽이 있어 수정봉이라 이름하였다고 한다. 수정봉은 운봉의 주촌 들판에서 볼 때는 높아 보이지 않아도 산 아래 남원 이백면에서 보면 해발고도가 804.7미터나 되는 웅장한 모습으로 솟아 있는 산이다. 이렇게 보이는 것은 운봉지역이 일반 지역과 달리 고원지대를 이루고 있기 때문이다.

산이 마술을 부리듯 주변 지형이 비현실적인 느낌을 주어 잠시 몽롱하다.

수정봉을 내리며 걷다 보면 돌로 투박하게 쌓은 성터를 만나게 되는데 양지산성이다. 성 둘레가 150미터 정도 되는 소규모 성으로 우물 등 일부 시설이 남아있으나 성곽은 오랜 세월 비바람에 노출되

오랜 세월 수정봉 산기슭에 자리하여 마을과 지리산을 지켜보고 있는 주촌마을 노송

어 이끼가 끼고 나무뿌리와 수풀에 의해 대부분 무너져 내렸다.

이 성은 삼국시대 신라나 백제가 쌓았을 것이고, 당시 운봉지역을 두고 각축을 벌이던 흔적임을 적나라하게 보여주고 있다.

오늘 무너진 성 옆을 걷는 나에게 흘러버린 시간과 남은 공간이 애잔함과 함께 무상함으로 다가온다.

숲이 우거진 길을 따라 운봉읍과 이백면을 오가던 입망치를 지난다. 그리고 작은 봉우리를 넘고 숲길을 내려오면 여원재(470m)에 이른다. 여원재란 지명에도 오래전 이야기가 담겨 있다.

고려 말 이성계는 왜구를 토벌하기 위해 이 지역으로 오게 되었다.

어느 날 밤 이성계의 꿈에 한 노파가 나타나 이성계에게 적과 싸울 전략과 날짜를 자세하게 일러 주었다고 한다. 그로 인해 이성계는 왜구와의 싸움에서 대승을 거두게 되었다.

나중에 알고 보니 꿈속에 나타난 노파는 이곳 고갯마루에서 주막을 운영하다가 왜구의 괴롭힘으로 죽은 노파였다. 이에 이성계는 노파를 위로하기 위하여 이곳에 사당을 짓고 여원(女院)이라고 불렀는데 그때부터 이 고개를 여원재로 부르게 되었다고 한다.

여원재라는 이름이 이성계가 인월지역의 황산에서 왜구와 싸웠던 전투와 연결되고 있어 흥미로움을 준다.

또 여원재 인근에는 기원전 삼한 시대 마한의 별궁이 있었다는 궁터 계곡이 있고 주지봉으로 부르는 작은 산봉우리도 있다. 이곳에는 산신단이 있는데 그곳에서 소원을 빌면 한 가지 소원은 들어준다는 이야기가 전해져와 지역민이 많이 찾는다고 한다.

여원재는 옛 이야기를 품고 지금도 함양, 운봉, 남원을 연결하는 24번 국도로 많은 사람이 오가는 교통의 요지로 자리하고 있다.

여원재에 이르니 놀랍게도 주막이 있다.

이곳에는 주막과 민박집을 홀로 운영하는 할머니가 계셔서 고려 시대 주막집 노파와 겹치면서 묘한 느낌을 준다. 지나던 한 산객이 주막의 표시로 酒馬한자 馬 자 아래에 ㄱ자를 덧붙여 한자와 한글로 주막 글자를 조합해 놓아 그 재치에 미소 짓게 한다. 주막은 산행 종 착지 여원재 인근 길목에 위치하여 자연스럽게 들르게 된다.

긴 산길을 땀과 함께 넘어온 나와 산객들은 이곳에서 산행을 마무리하고 시장함을 달래며 한 잔의 막걸리로 산행의 고단함을 씻어 낸다. 이 순간 마시는 막걸리 한 잔은 갈증을 해소하는 시원함으로, 달지도 시지도 쓰지도 않은 오묘한 맛으로, 그간의 긴장을 풀어주는 몽롱함으로, 시장기를 채우는 넉넉함으로 다가온다. 예부터 우리 조상들이 마셔오던 그 맛이 유전자 속으로 전해져 오기 때문일 것이다.

그 옛날 가던 길 멈추고 주막집에 들렀을 옛사람들도 이런 넉넉함을 가졌을 것이다.

주막 옆 울타리에는 그간 스쳐 지나간 수많은 백두대간 종주팀의 열망을 담은 리본이 바람에 휘날리고 있다. 리본은 이곳이 오래전부터 백두대간 완주를 꿈꾸며 걷는 사람들의 안식처였음을 나타내주고 있다.

주막 할머니는 산객을 맞이하여 넉넉한 토속 음식을 내어주시며 "이제 내가 죽으면 이제 이 장사를 누가 할꼬?"하시며 훗날 대간을

타고 올 산객을 걱정하신다.

오늘 구간에서는 울창한 숲길 따라 오른 고리봉에서 도도하고 장엄한 지리산의 주 능선을 감상할 수 있었고, 따사로운 햇살 아래 운봉고원의 독특한 지형 속에 들어 걸을 수 있었다. 더구나 오랜 역사의 현장 속으로 들어 옛사람과 함께할 수 있어서 더욱 의미 있는 걸음이었다.

좋은 계절에 장엄한 지리산 서부 능선을 만날 수 있어서 행운이었고, 뭇 생명을 맞이하고 좋은 사람들과 함께할 수 있어서 행복한 대간 길이었다.

# 인걸은 어디 가고 옛 성터만 홀로 남아

여원재  고남산  사치재  아막산성  복성이재  21.48km

## 고남산 올라서니 옛 고개 아련하고

대간 길은 숲이 울창하고 험준한 산마루 능선에 있다.

그 길은 외길이지만 때때로 길을 잃는 오류에 빠지기도 한다. 특히 비가 오거나 눈이 많이 왔을 때, 수목이 울창하게 우거져 길을 덮었을 때, 또 산행길이 여러 갈래로 나누어지거나 변형되었을 경우 선뜻 나아갈 길을 찾기란 쉽지 않다.

길 안내표지판과 선행자들이 달아둔 안내 리본이 곳곳에 있어 많은 도움이 되지만 오지일 경우 달린 안내 리본도 어지럽고 표지판이 없는 곳이 많다. 요즘 많이 사용하는 GPS 지도도 깊은 산중에서는 오류가 생기기도 한다. 어떤 경우에는 여러 명이 함께 가면서도 무엇에 이끌린 것같이 잘못된 길을 열심히 가다가 되돌아오기도 한다.

산길에 들 때는 사전에 가야 할 길을 잘 확인하고 가는 건 매우 중요하다. 상황에 따라 어쩔 수 없이 잘못된 길에 들어섰다면 기꺼

이 실수를 인정하고 즉시 오류가 난 지점으로 되돌아와 제대로 된 길로 임하여야 한다.

대간 길은 제 길로 들어서서 가는 게 온전히 백두대간과 함께하는 것이다.

오늘 길은 여원재를 뒤로하고 고남산, 통안재, 유치재, 매요마을, 사치재, 새맥이재, 시리봉을 거쳐 복성이재로 가는 구간이다. 대간은 운봉읍을 왼쪽으로 크게 감싸며 돌아 광주대구고속도로를 가로지르며 이어진다.

이곳 대간 마루는 하늘이 내린 물을 나누어 왼쪽 물길은 섬진강으로, 오른쪽 물길은 남강을 통해 도도하게 흘러 낙동강으로 스며들게 한다. 이곳은 울창한 숲길이 많아 비교적 걷기에 좋다. 하지만 사람들이 일상적으로 다니는 길이 아니다 보니 여름과 가을철에는 웃자란 가시덤불과 우거진 수목으로 인한 곤란함이 예상되는 곳이다.

가을이 깊어 가는 10월 하순, 새벽 여원재에 다시 발을 디딘다.

지난번에는 목적지였고 오늘은 출발지가 된다.

숱한 이야기들이 담겨 있을 고갯마루에 잠자는 옛 흔적들이 깰세라 조심스레 발걸음을 올려 발자국을 더하며 걷는다. 늦가을이어서인지 검은 하늘에 별이 유난히도 총총하다. 기온은 5도에서 15도 정도로 예보되어 있어 산행하기에는 더없이 좋은 날씨다. 하늘은 맑고 바람도 선선하다. 가야 할 길도 그리 길지 않아 마음도 가볍다.

천천히 걷는 발길 앞으로 대간은 새로운 그림을 내어주며 눈을 열게 하고, 바람 소리와 새소리는 귀를 맑게 해줄 것이다. 가을 기운을

물씬 품은 나무와 수풀의 숨결은 가슴 속으로 스며들어 곳곳에 쌓인 먼지까지도 씻어줄 것이다. 이곳까지 오는 동안 새벽잠을 설쳤음에도 낯설고 새로운 풍경에 대한 기대감은 마음을 한껏 설레게 한다.

여원재에서 마을 길에 들어 걷다 보면 이내 숲속 길로 스며든다.

잠시 오르막을 올라 봉우리를 오르내리면 합민성을 지나게 된다. 어둠 속에 지나는 길이라 자세한 성의 모습은 볼 수 없으나 곳곳에 성돌이 남아있고 지역으로 보아 이 성도 삼국시대에 만들어졌음이 분명하다.

어둠 속 숲길 따라 고남산을 향한다. 고남산까지는 완만한 오르막이 계속된다. 산길을 걷는 길에 어두움은 몰입감을 주어 산행에 도움을 주기도 하지만 몸이 완전히 풀리지 않은 상태에서 오름이 계속되면 호흡이 엉키고 발걸음도 무거워진다. 그래서 어떤 운동이든지 준비운동이 있어야 하지만, 특히 이른 새벽 산에 들 때는 반드시 휴식상태에 있던 몸을 깨우고 산행을 시작해야 한다. 먼저 가볍게 몸을 풀어주고, 심호흡을 한 후 물을 한 컵 정도 마시고 출발하면 시작 걸음에 도움이 된다.

오늘 최고봉 고남산(846.5m)에 오른다.

어둠 속에서 가파른 숲길을 한바탕 땀을 쏟아내고 고남산을 오르니 시원한 바람과 함께 하늘에는 별이 총총하고 멀리 광주대구고속도로에 흘러가는 차량 조명과 마을 가로등 불빛이 바람에 흔들린다. 산행 초입에 가장 높은 봉우리를 올랐으니 산행 중간 지점인 매요마

을까지는 큰 어려움이 없는 길로 이어질 것이다.

산행길에서 가파른 산봉우리를 오르는 건 쉽지 않은 일이다. 하지만 힘든 산길을 오를 때는 끝이 없을 것 같지만 그 고비를 잘 넘기고 나면 어느새 봉우리에 오르게 되고, 봉우리에서는 아래에서 볼 수 없었던 선물같은 새로운 풍경을 볼 수 있다. 그리고 땀을 바람에 씻으며 오름에 대한 기쁨과 쉼도 누릴 수 있고, 다음 봉우리가 나타날 때까지는 산이 내어주는 한결 여유 있는 길을 걸을 수도 있다. 이것은 어려움을 극복하고 높은 곳에 오른 사람만이 맞이할 수 있는 기쁨 중 하나다. 이러한 과정은 사람이 살아가며 겪게 되는 기복과도 크게 다르지 않다.

날이 서서히 밝아오는 가운데 남원 운봉읍과 산동면을 연결하는 통안재를 지나면 이내 매요마을에 이른다. 이곳도 주촌마을에 이어 대간 길이 마을 가운데로 이어지는 독특한 구간이다.

이른 아침을 맞은 매요마을은 수수하고 평화롭다.

집 토담 밖으로 가지를 뻗은 사과나무에는 제멋에 자란 붉은 사과가 주렁주렁 달려있고, 집 집마다 한두 그루씩 있는 감나무에는

커다란 대봉이 주황색 빛깔로 풍성하게 열려 시골 마을의 넉넉한 정취를 보여준다. 마을 주변 밭에는 배추와 무가 서로 뒤질세라 짙은 초록을 품고 싱싱하게 자라고 있다. 마을 사람들은 말허리 쉼터를 마련해 고남산을 넘느라 힘들었을 나와 산객들에게 따뜻한 마음이 담긴 자리를 내어준다.

아침을 해결할 시점이다.

산행 중 먹을 것은 주로 소지하기 쉬운 행동식을 준비하는 게 좋은데 나는 주로 열량이 높은 빵이나 떡, 그리고 과일 몇 조각을 준비한다. 비록 성찬은 아니지만 부드러운 떡 한 개, 과일 한 조각은 고귀하다. 내 입에 드는 음식은 대지의 기운과 햇살, 비와 바람, 시간과 사람의 정성으로 키운 작물을 통해 많은 사람의 손길을 거치며 만들어졌다.

몸과 마음을 활발하게 움직여 한껏 땀을 쏟은 후에 먹는 음식은

매요마을 말허리 쉼터, 마을을 지나는 산객들을 위한 따뜻한 마음이 느껴지는 곳이다.

뭐든 맛있다. 이렇게 세상의 온기가 담겨 있는 음식은 내가 나아가는 길에 세상을 볼 수 있게 하고, 대지의 향을 느끼게 해주며, 발걸음에도 힘을 주게 될 것이다.

사치재로 가는 길은 아늑한 숲길이 계속되어 발걸음은 여유롭다. 하지만 사치재는 고속도로 건설로 인하여 대간이 단절되는 아픔을 겪은 데여서 발걸음이 무거워지는 곳이기도 하다.

## 산길 위에 흐르는 삶의 숨결

백두대간 길은 일제강점기를 거치고 근대화 과정에서 많은 곳이 훼손되고 단절되기도 하였다.

전국에 새로운 도로가 건설되면서 대간 길도 수난을 피할 수 없었다. 영호남을 잇는 광주대구고속도로도 그중 하나다. 1980년대에 대구와 광주를 잇는 고속도로를 건설하면서 대간 길인 사치재를 단절하고 만들게 되었다.

단절된 사치재 대간 길은 최근 대간 길 복원과 생태환경 보존을 위한 사업으로 생태 터널이 만들어지면서 연결되었다. 지금은 고속도로 위로 이어진 대간 길을 오가며 첨단 길과 원시 길이 교차되는 묘한 모습을 볼 수 있다.

지리산 휴게소를 오른쪽에 두고 사치재 생태 터널 위를 지나면 모래재라고도 부르는 사치(沙峙)재(498m)다. 사치재는 모래 언덕의 의미를 지니고 있는데 사실 이곳은 물가가 아니어서 모래가 쌓일 수 없는 곳이다. 이곳 지형이 풍수설에 의거 기러기가 모래밭에 앉은

비안낙사(飛雁落沙) 형국이어서 그렇게 이름하였다는 이야기가 전해
온다.

사치재를 지나 잠시 가파른 길을 오른 후 만나는 헬기장에서 뒤
돌아보면 탁 튄 조망으로 그동안 지나온 대간 줄기를 볼 수 있다. 특
히 지리산 천왕봉, 제석봉 등 봉우리와 주 능선의 도도한 흐름을 한
눈에 볼 수 있어 흘린 땀을 보상해 준다.

때로는 길을 걸을 때 앞만 보고 갈 게 아니라 지나온 길도 돌아볼
필요도 있다. 앞으로 난 길의 모습과는 전혀 다른 새로운 감흥을 일
으키는 풍경을 마치 숙제를 마친 것 같은 뿌듯함을 가지고 볼 수 있
기 때문이다.

사치재에서 복성이재까지는 7.2킬로 정도 남았다.

새맥이재로 향하는 길은 사람이 거의 다니지 않는 길이어서 곳곳
에 다양한 초목이 제멋대로 자라고 있다. 더구나 다래나무와 칡 등
넝쿨 식물이 밀림처럼 우거져 길 찾기가 쉽지 않고 어떤 곳은 길을
뒤덮어 한 걸음 나아가기도 쉽지 않다.

숲을 이룬 가시덤불이 다리를 찌르고 얼굴을 긁기도 하지만 그
길도 가야만 하는 우리 대간 길이기에 헤치고 가야 한다. 부드러운
식물이든 가시덤불이든 어떤 식물일지라도 그 자리에 자리한 건 필
연적인 이유가 있을 것이다. 식물들은 왕성하게 생장하여 자손을 퍼
트려야 하는 숙명을 지니고 있기 때문에 나름 최적의 장소에 뿌리를
내렸을 것이다.

그러므로 숲을 이루고 있는 모든 식물은 소중하다.

대간은 무수히 많은 생명이 자리하여 살아가는 곳이다. 온갖 동물과 새, 곤충, 각종 나무와 풀, 이끼 등 그들은 오랜 세월 대간을 지켜왔으며 그곳은 그들의 소중한 삶의 현장이자 보금자리다. 나는 그들의 터전이자 보금자리에 잠시 들러 지나는 길손으로서 그들의 삶을 방해하는 훼방꾼이 되지 않도록 조심히 걷고, 잎사귀 하나, 돌 하나도 소중히 여기며 지나야 한다는 마음으로 걷는다.

가시넝쿨이 무성한 숲길을 헤치며 작은 무명 봉우리를 넘고 구불거리는 길을 내려가면 새맥이재에 도착한다. 새맥이재는 남원시 아영면 아곡리와 장수군 번암면 논곡리를 연결하던 고갯길이다. 이곳의 지형이 새의 목에 해당이 되어 새목이재로 불리다가 원음이 바뀌어 지금은 새맥이재로 부르고 있다.

대간 길을 걸으며 한 지역을 지날 때마다 풍기는 분위기가 다른

복성이재 가는 숲길, 아늑한 풍경이지만 수목이 길을 덮고 있어 조심스레 헤치고 나아가야 한다.

것은 아마도 지역이 지닌 자연의 형상과 환경이 조금씩 달라서일 것이다. 특히 산이 많은 우리나라에서는 그간 산이 사람들의 삶에 지대한 영향을 주고 있었음은 분명하다. 하물며 동과 서를 크게 나누고 있는 백두대간은 지역의 삶에 얼마나 많은 영향을 주었겠는가?

그러므로 한 지역을 지날 때마다 그 지역이 지닌 색깔의 향기를 음미하면서 그곳의 역사와 살아온 사람들의 흔적을 살펴보고, 산봉우리와 고개의 이름이 지닌 내력을 알아가며 간다는 건 흥미 있고 의미 있는 일이다. 그것을 통해 나와 우리의 정체성을 확인하고, 우리가 살아온 땅에 대해 이해의 폭을 넓혀 나갈 수 있다면 금상첨화가 될 것이다.

새맥이재를 지나면 숲길 짙은 오름길이 이어진다.

새맥이재와 아막성 사이에 위치한 봉우리는 시리봉(776.8m)이다. 하지만 시리봉은 대간과 토라진 듯 주로에서 오른쪽으로 200여 미터 살짝 비껴있다. 봉우리에는 정상석이 없고 바닥에 삼각점을 표시한 작은 표식만 있다. 시리봉 오른쪽으로 지나온 지리산 주 능선이 푸른빛을 띠며 조망된다. 길게 누워 뭇 봉우리를 올린 지리산 능선은 보고 또 보아도 지치지 않는다.

시리봉을 지나 1.5킬로 정도의 숲길 사이에 솟은 작은 봉우리들을 넘나들면 수풀 속에 무너진 돌무더기와 일부 가지런하게 쌓여있는 석성이 나타난다. 아막산성이다.

삼국사기 백제본기에는 아막산성으로 기록되어 있고, 신라본기

아막산성. 성돌 하나마다 세월의 무상함이 담겨 있다.

에는 아막성으로 기록된 석성이다. 아막산성은 둘레 633미터 정도
의 크기로 지금은 서쪽 성벽 정도만 비교적 온전한 상태로 남아있으
나 대부분 성벽은 나무뿌리와 넝쿨 식물, 세월에 무너져 내린 채로
방치돼 있다.

이곳 백두대간은 삼국시대 신라와 백제의 국경선으로, 고갯길을
통해 영호남을 오고 갈 수 있는 요충지였다. 그러다 보니 더 진출하
려는 의지와 그것을 막으려는 의지가 충돌하는 곳이어서 거점마다
다수의 산성이 축조되어 활용되었던 흔적을 볼 수 있다. 아막산성
역시 신라와 백제가 영토확장을 위한 대립 시기에 쌓은 성이었다.

당시 아막산성은 국경의 전초기지 역할을 하며 서로의 영토를 뺏
거나 지키고자 하는 열망이 가득했던 성이었을 것이다.

그때 군사들의 열기와 함성은 모두 사라지고 이끼 낀 성돌만 숲

속 여기저기 흩어져 뒹굴고 있어 권세와 욕망의 덧없음과 지난 시절에 대한 허무함만이 주위를 맴돌고 있다.

아막산성은 자신을 잊지 말라는 듯 작은 뱀 한 마리를 보내 나를 깜짝 놀라게 한다. 뱀은 아무 일도 없었다는 듯 내 앞을 가로질러 무너진 성돌 사이로 스며들 듯 사라진다.

아막산성 아래 인월면 유곡리 경계에는 27기 이상의 대가야 고분이 남아있어 이곳은 이미 신라 이전부터 세력을 키운 가야인들이 터 잡았던 곳임을 나타내주고 있다. 가야 고분은 아쉽게도 일제강점기에 대부분 도굴되어 봉분만 남아있는 상태지만 다행히 도굴을 면한 월산리 고분에서는 환두대도가 발굴되기도 했다.

고분이 많이 존재하는 건 오래전부터 많은 사람이 살아왔다는 것이다. 그만큼 이 지역은 백두대간이 성벽처럼 둘러싸고 있어 외적을 방어하기 좋고 산이 내려주는 넉넉한 물과 비옥한 토양으로 농사가 잘되어 살기 좋은 곳이었기 때문이다.

아막산성을 뒤로하고 아늑한 숲길을 500여 미터 내려가면 복성이재(550m)에 이른다.

복성이재는 장수군 논곡리와 남원 아영면 상리를 연결하던 고갯길이었다. 이 지역 대간 길에 유난히 고갯길이 많은 것은 백두대간이 장벽처럼 서서 길게 흐르며 지역을 나누고 있기도 하고, 대간 너머 지역 사람들의 필요로 교류도 많았기 때문일 것이다.

그 옛 고갯길은 대부분 희미해져 자연으로 돌아가고 지금은 사치

재를 넘는 광주대구고속도로와 여원재를 넘는 24번 국도가 옛날 왕성했던 고갯길의 역할을 대신하고 있다.

복성이재는 북두칠성 중 가장 밝고 큰 별인 복성(福星)의 빛이 머문 고개라는 의미를 지니고 있다. 조선 중기 군량미를 관장하던 관원이며 천문에 밝은 변도탄이라는 사람은 임진왜란을 예측하고 전란에 대비할 것을 조정에 상소하였다. 하지만 오히려 조정으로부터 혹세무민한다고 하여 삭탈관직당했다고 한다.

변도탄은 복성이 비추는 빛을 따라 저장해둔 양식을 소달구지에 싣고 이동하여 별빛이 머문 골짜기에 쌀가루로 움막을 지어 살았는데 이곳을 복성이재라고 하였다.

얼마 후 실제 임진왜란이 일어나면서 변도탄은 쌀가루 움막을 군량미로 사용하여 왜적을 물리쳤다고 한다. 그 후 조정은 변도탄의 충성심을 인정하여 상을 내리게 되었고, 그를 따르는 사람들이 모여 마을을 이루었는데 그 마을 지명도 복성을 따라 복성이 마을로 부른다고 전한다. 복성이재 지명에 얽힌 이 이야기는 일부 사실과 설화가 섞인 것으로 보이지만 험난한 시기를 살아온 사람들의 삶의 이야기가 복성이재 지명에 담겨 있는 것만은 분명하다.

오늘 걸은 구간은 옛 국경지대를 걷는 길이었다. 그러다 보니 옛 성터와 고개가 곳곳에 있어 삶과 역사의 흔적을 고스란히 보고 느끼고 생각하면서 걸을 수 있었다.

산행은 고남산과 시리봉 오르는 길 외에는 작은 봉우리들을 오르내리는 길이어서 큰 무리는 없었다. 하지만 한여름에 왕성하게 자란

덤불 숲은 걸음에 어려움을 주기도 하였다.

복성이재 가는 길은 호젓함 속에서 옛사람의 발자취와 함께할 수 있어 의미가 있었다.

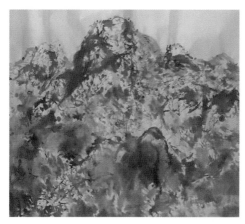

구름 절로 산 절로

# 흥부와 논개의 숨결이 맴도는 육십령 가는 길

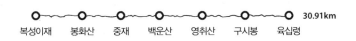

복성이재　봉화산　중재　백운산　영취산　구시봉　육십령　30.91km

## 무성한 숲길 속을 걷다 보면

백두대간 종주 길에 든다는 것은,

우리 국토의 등뼈를 이루는 큰 줄기를 오직 두 발로 걸어간다는 것을 의미한다.

그 길은 길고 험하여 한 달에 두세 번 가더라도 완주에는 최소 1년에서 2년 정도가 소요된다. 대간 종주에 도전하는 것은 큰 의미가 있지만 일상 생활인이 홀로 대간 종주를 쉬지 않고 이어간다는 것은 쉬운 일이 아니다.

우선 대간은 대부분 사람 사는 곳에서 멀리 떨어진 높고 깊은 산중에 있는 능선으로 연결되다 보니 접속 구간까지의 접근이 어렵다. 어찌하여 접근하더라도 이동에 따른 시간 소모로 정작 필요한 산행 시간 확보도 쉽지 않다. 더구나 홀로 종주 길을 이어가다가 길을 잃거나 기상이변 같은 예기치 않은 상황을 맞으면 대처가 어렵다.

실제로 대간을 단독으로 이어가다 사고나 조난에 빠지는 일은 종종 발생한다.

그러므로 대간 같은 큰 산줄기에 들 때는 한마음을 가진 동행인과 함께 걷는 것이 좋다. 자신과 걸음이 비슷한 사람들과 같은 코스를 동행하다 보면 서로에게 힘이 되고, 위험한 상황이 닥쳤을 때도 서로가 지닌 경험과 지식을 공유하는 집단지성을 발휘하여 문제를 해결해 나갈 수 있기 때문이다.

대간 길에 있는 국립공원 권역은 명산이 많아 비교적 대중교통 여건이 좋은 편이긴 하다. 하지만 대간의 많은 구간은 오지에 있어 대중교통으로 접근하기란 쉽지 않다.

하지만 수요가 있으면 공급이 있는 법, 이러한 대간 길 접근과 귀가를 위한 맞춤식 교통의 필요성에 따라 대간 구간을 순차적으로 운행하고 있는 대간 종주에 특화된 산악회 버스가 있다. 산악회 버스는 심야에 이동한다. 그리고 이른 새벽에 대간 출발지까지 접근하여 산행 시간을 확보할 수 있도록 해주고, 같이 간 사람들과 자연스럽게 대간 길을 함께 걷는 기회도 만들어 준다. 아울러 버스는 도착지에서 대기하고 있어 귀가에도 편리하고, 무엇보다도 이용자는 대간 길에만 집중할 수 있어 매우 효율적이다.

그러므로 이런 교통수단을 적절히 활용한다면 자신의 여건에 따라 좀 더 계획적이고 안전하게 대간 길을 걸을 수 있을 것이다. 사실 우리 땅, 나의 터전인 대간 길을 걷고자 하는 관심과 열정만 있다면 어떤 난관이 있더라도 대간에의 접근과 진행 방법은 자연스럽게 해

결될 것이다.

대간 길은 많은 사람이 걸었던 길이고, 또 걷고 있는 길이어서 홀로 걷는 듯해도 결코 혼자가 아니다. 그러므로 산행 계획을 잘 세우고 필요한 준비물을 잘 갖추어 걷는다면 그 길은 무섭거나 외로운 길이 아닌 보람과 성취감, 행복이 있는 길이 될 것이다.

내가 대간에 드는 것은 진정한 자유와 새로운 세상과의 만남을 위해서다. 뭇 굴레에서 벗어난 자유로움과 새로운 만남은 매혹적이어서 대간에 들때는 몸과 마음에 의욕이 솟는 걸 느낀다.

나는 대간을 계획한 주말이 다가오면 어릴 적 소풍날이 다가오는 양 설렌다. 몇 번씩 일기예보와 가야 할 구간의 지도를 살펴보기도 하고, 선행자의 체험기를 찾아보기도 한다. 선행자들이 남겨둔 GPS 파일의 도상을 통해 가야 할 길을 먼저 걸어보면서 마음을 가다듬는다.

대간은 20킬로 이상의 장거리를 걸어야 하는 경우가 많아 혹 뒤처져 민폐를 끼칠세라 평소 저녁에 집주변 둘레길을 빠르게 걷기도 하고 달리기도 하며 몸도 대간에 임할 수 있도록 준비한다. 몸과 마음을 갖추고 임하여야 오랜 시간 기다려 온 대간 길에 대한 예의가될 것이고, 산 높고 숲 깊은 길에서 맞이하는 새로운 상황에서도 당황하지 않고 대응할 수 있을 것이기 때문이다.

나는 대간 가는 날에는 계절에 따른 복장, 배낭과 스틱, 등산화, 헤드 랜턴 등 기본 장비를 갖추고 행동식과 음료수, 카드와 비상금, 핸드폰과 보조 밧데리도 준비한다. 그리고 여벌 옷과 간단히 몸을

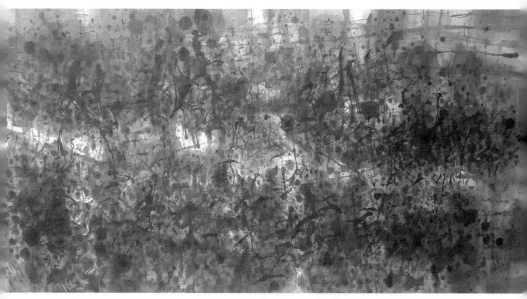

숲길 걷다 보면, 2021, 백두대간 길을 걸으며 만나는 숨결을 표현한 수묵화

닦을 물, 산행 후 먹을 음식도 별도 가방에 마련한다. 구간 종착지는 대부분 고갯마루여서 물 구하기가 매우 어렵다는 것은 모두가 아는 사실이다. 그러므로 돌아오는 버스에서 땀 냄새를 풍기지 않으려면 간단히라도 몸을 닦을 수 있는 물과 갈아입을 여벌 옷이 필요한 것이다.

대간에 드는 것은 문명의 홍수 속에서 빠져나와 원초적인 자연의 품으로 드는 것과 같다. 그 길은 나를 인간 본래의 자연스러운 모습으로 치환하도록 하여 자연 속에서 태고의 여정을 갖도록 한다.

나의 자유로운 의지와 발걸음을 통해 일상을 훌훌 벗어 던지고 자연에 드는 그날, 나는 참 자유인이 되는 날이다.

복성이재 아랫마을 중에 흥부마을이 있다는 것을 대간을 걸으며 알게 되었다.

우리가 익히 알고 있는 흥부는 그 마을에서 실제 살았던 실존 인물이었다고 한다.

흥부인 박춘보는 원래 남원 인월면에서 형과 함께 살았다. 그러다 형의 구박을 받다 그곳을 떠나 남원 동면 성산리에 정착하여 품팔이하면서 살게 되었다고 한다.

흥부는 가난한 중에도 지나가는 나그네들에게 친절을 베풀었는데 그것을 고맙게 여긴 한 나그네는 흥부에게 '수수와 박을 심으면 부자가 될 것이다'라고 넌지시 알려 주었다. 이에 흥부는 수수를 심어 식량으로 삼고, 박을 키워 바가지를 만들어 팔면서 돈을 벌게 되었다. 흥부는 마을의 부자가 되었어도 원래 성품이 좋아 언제나 이웃의 가난한 사람들과 나그네에게 친절을 베풀었다.

하지만 몇 년 뒤 마을에 돈 괴질로 인해 안타깝게도 흥부네 가족은 화를 당하였다. 이 소식을 들은 나그네들은 돈을 모아 마을 사람들에게 전해주며 흥부 가족의 묘를 잘 돌봐달라고 하였다. 나그네들의 정성과 흥부의 친절을 잘 알고 있던 마을 사람들은 제비가 돌아오는 삼월 삼짇날이 되면 흥부 가족묘에 제사를 지내왔고, 지금도 제비가 올 즈음이면 춘보제를 지낸다고 한다.

어릴 때 읽었던 흥부전은 18세기 중반 운봉에서 전해오는 실제 인물 이야기를 바탕으로 광대들에 의해 작성된 판소리계 소설이었다.

복성이재 아래에 있는 마을이 흥부전 이야기 속 현장이라고 하니

시공을 초월하여 그때 살았던 사람들의 삶이 그려지고 주변 산천초목도 애틋하게 다가온다.

## 봉화산 올라서니 영취산 미소 짓고

이번에 걷는 구간은 지리산 끝자락과 덕유산 줄기가 시작되는 곳이 있는 복성이재에서 육십령까지의 구간이다.

복성이재에서 육십령 가는 길은 봉화산을 지나 광대치, 중재, 백운산, 영취산에 이어 깃대봉을 지나는 30.9킬로 정도여서 당일 걷기에는 긴 편이다. 그래서 보통 복성이재에서 출발하면 영취산 무령고개에서 한 구간을 마무리하고, 다시 그곳에서 육십령까지 이어가기도 하지만 영취산에서 육십령까지의 길이 험하지 않아 나는 그대로 이어가기로 한다.

11월 중순 이른 새벽 복성이재에서 봉화산으로 향하는 산길에 들어서니 지나는 바람결이 쌀쌀하여 가을이 깊어 가고 있음을 느끼게 해준다. 이곳에서 많이 자생하는 키를 넘는 철쭉나무가 잔가지를 흔들며 숲 사잇길로 걷는 나를 반겨준다.

봉화산에 이르기 전 매봉에 오르는 길은 산세는 험하지 않아도 몸이 산길에 적응되지 않아 아직 다리는 무겁고 숨소리는 거칠다. 밤새 버스 안에서 흔들거리다 내려 바로 어둠 속 산에 들어 걷다 보니 때때로 지금이 현실인지 꿈속인지 혼동되기도 한다.

매봉에서 물 한 모금 마시며 정신을 가다듬고 발길에 힘을 주어본다. 꼬부랑재를 지나 완만한 오르막에 이어 잠시 가파른 길을 땀

을 쏟고 오르면 억새가 군락을 이루고 있는 봉화산(919.8m)에 오른다. 봉화산 서쪽 능선으로는 철쭉의 바다라고 할 만큼 철쭉나무가 군락을 이루고 있다. 봄이 되면 철쭉꽃으로 온 산이 분홍빛으로 물드는 장관이 펼쳐지는 곳이지만 지금은 꽃도 잎도 없는 앙상한 가지만이 기묘한 모습으로 자리하고 있어 아쉬움을 준다.

봉화산으로 이름한 산이 전국에 산재해 있는데 아마도 옛날 신호수단으로 봉화를 올리던 산을 봉화산 그대로 명칭을 정하다 보니 흔해졌을 것이다. 이곳 봉우리에도 예전 위급상황을 알리는 봉화대가 있어서 봉화산으로 이름하였다. 최근 이곳은 철쭉 명소로 유명해져 많은 사람이 찾다 보니 관계기관에서 탐방객을 위한 길을 잘 정비해 두었다.

봉화산 산정 풍경은 아직 동이 트지 않아 별빛을 담은 검푸른 하늘빛에 젖은 산 마루금만이 첩첩이 조망되고, 멀리 새 아침을 맞으려는 마을의 불빛이 바람에 휘날린다.

어둠의 끝자락 여운을 품은 산야는 낮에 볼 수 없었던 각양각색의 신비로운 모습을 만들어 낸다. 내 앞에 서있는 바위는 커다란 곰으로, 검은 숲은 여러 거인이 웅크리고 앉아 나를 내려다보는 듯한 모습으로 다가온다. 한 줄기 바람이 스쳐 지나면 산의 정령들이 무언가 속삭이며 깊은 골짝 숲속으로 사라지기도 하고, 하늘과 맞닿은 산마루에는 숱한 동물들이 별빛을 이고 지고 내달리는 모습도 사아낸다.

새 빛이 다가오는 길은 넉넉하다.

새벽안개를 품은 바람이 걷는 발걸음 주변으로 흘러가며 기운을 북돋아 주어 발걸음은 한결 가볍다. 봉화산을 뒤로하고 숲길을 걷다 보니 멀리 여명이 밝아오면서 주위의 사물들이 점차 어둠을 밀어내기 시작한다.

햇살이 숲에 드니 숲속 모든 생명이 깨어나면서 산은 생동감으로 넘쳐난다. 새는 노래하고, 나무는 가지를 흔들어 기지개를 켜고, 바람은 숲 여기저기를 다니며 아침을 알리고, 나는 그들과 함께 숨 쉬며 걷는다. 새로운 하루를 선물받은 내 발걸음은 이내 광대치에 닿는다.

이곳 백두대간은 왼쪽으로는 전북 장수를 두고, 오른쪽으로는 경남 함양을 두며 두 지역을 경계 짓고 있다. 이곳은 우리에게 익숙한 옛 뒷동산 산길의 모습을 지니고 있어 푸근함을 준다.

산마다 기골이 장대하고 탁월한 절경을 지니고 있다면 오히려 절경의 모습은 돋보이지 않을 것이다. 모든 것이 부드러운 것과 단단한 것이 함께 있어야 조화가 이루어지듯이 이곳처럼 소박하고 여유로움이 드러나는 산 풍경도 있어야 강렬한 절경을 지닌 봉우리도 빛이 나는 것이다.

광대치는 월경산을 가까이 두고 있는 고개다.

이곳은 예전 함양 대안리와 장수 광대동을 연결하던 고갯길이었으나 이제 고개는 원래 자연의 모습으로 되돌아가고 대간 길을 걷는 사람만이 지난다. 대간에서 오른쪽으로 조금 비켜 자리하고 있는 월경산(981.9m) 곁을 오를 때는 한바탕 땀을 쏟는다. 월경산은 묘하게 대간 길에서 살짝 비껴있는 봉우리다.

이렇게 대간 길 곁에 있으면서도 살짝 벗어나 있는 봉우리를 지나다 보면 그 봉우리는 마치 주류에서 벗어나 있는 듯하여 지나면서도 마음이 무겁다. 월경산을 눈으로 보고 마음에 두고 이어진 숲길을 길게 내려가면 중재(650m)에 닿는다.

중재는 지리산권과 덕유산권을 나누는 분기점이 되기도 한다.

장엄한 산줄기를 받쳐 천왕봉을 세우고 뭇 봉우리를 춤추듯 올리며 장대하게 이어져 온 지리산 줄기는 이곳에서 힘을 다한다. 이제 이곳에서부터 덕유산의 기상이 피어나기 시작하여 또 다른 장엄한 줄기를 이어갈 것이다. 하지만 백두대간이라는 큰 산줄기는 하나로 이어져 있어 구분 짓는 건 사실 큰 의미는 없다.

그간 걸어온 지리산 산줄기는 나에게 많은 것을 주었다.

나는 잠시 산에 들렀다 지나는 길손이지만 지리산은 나에게도 넓고 깊은 품을 통해 아름다운 능선과 숱한 산봉우리, 깊고 넓은 숲과 그 생명의 숨결, 바람과 안개와 구름으로 많은 이야기를 들려주고, 보여주고, 느끼게 해주었다. 그것은 지리산이 주는 따뜻한 사랑과 변함없는 진실함이었다.

지리산에 있어도 지리산에 대한 그리움을 주는 산줄기와 함께하며 아름다운 길을 걸을 수 있어서 마냥 행복했다.

백운산(白雲山)은 중재에서 4킬로 정도의 거리로 고도 600여 미터를 올려야 오를 수 있는 산이다. 이곳을 오르는 길은 마치 커다란 계단을 오르는 듯 한참을 오른 후 잠시 완만한 길을 걷다 다시 오르는 길이 수없이 반복되다 보니 심리적으로 먼저 지치게 된다. 이럴

때는 역시 마음가짐을 조급하게 가지지 않고 높은 산이라도 하늘 아래 뫼이려니 하면서 천천히 오르는 게 좋다. 아무리 높은 봉우리라도 작은 걸음이 모이게 되면 어김없이 봉우리를 내어준다는 건 지리산을 걷고 오르며 읽었다.

봉우리는 오르는 사람의 마음가짐에 따라 더 높아지기도 낮아지기도 한다. 늘 그 자리에 자리한 산은 그런 변덕이 심한 사람을 내려다보고 그저 웃는다.

몸과 마음이 한계점에 도달할 무렵 온통 땀으로 젖은 발걸음은 결국 백운산(1278.6m)에 오른다. 오를 때는 그렇게 한걸음 올리기가 힘들었어도 정상에 오르고 나면 언제 힘들었냐는 듯 순간적으로 힘들었던 모든 걸 잊는다. 이는 산이 주는 신비로움이고 선물이기도 하다.

산은 언제나 변함없는 모습이지만 그 산마루에 선 사람의 마음은 때로는 천하를 담을 수 있을 만큼 커지기도 하고, 때로는 바늘 하나도 들어갈 수 없을 만큼 좁아지는 것은 그저 사람이기 때문일까?

백운산 봉우리에 서니 가슴이 활짝 열린다. 파란 하늘 아래 넓은 공터 주변에는 이미 잎을 떨군 작은 나무들만 둘러있어 사방의 조망도 좋다. 한결 여유로운 마음으로 휘돌아 보니 지금까지 지나온 능선길이 아득하게 조망되고 멀리 지리산 주 능선도 파르라니 한 모습으로 길게 누워있다.

백운산에서 영취산으로 가는 길은 숲이 아름답다.

비록 잎이 떨어져 앙상한 가지만 남은 나무들이지만 일 년을 충실히 살고 겨울에 대비하는 모습은 숭고한 아름다움을 느끼게 한다.

길섶 풀잎들도 비록 메마른 줄기만 남아있어도 그것 자체로 아름답다. 그것은 자기의 모습을 교언영색 하지 않고 진실한 모습을 그대로 보여주기 때문일 것이다.

녹색이 사라진 숲은 온통 갈색의 빛깔로 빛난다.

자연 그대로의 선으로 구불거리는 외줄기 길은 끊어질 듯하면서도 굳세게 이어진다. 직선은 날카로움과 경직된 느낌을 주지만, 곡선은 부드러운 느낌을 주어 보는 이의 마음을 유연하고 여유롭게 한다. 인공적인 사물에는 직선이 많다. 길도, 건물도, 창문도, 책도, 가구도 대부분 직선이다. 효율성을 추구하는 문명사회 속에서 획일화된 직선은 사람의 마음을 직선처럼 곧게 만든다. 하지만 자연의 선은 곡선이다. 오솔길도, 바위도, 산 능선도, 나무도, 잎사귀도, 구름과 달과 해도 곡선이다.

곡선이 가득한 자연 속에 들면 사람은 원래 지닌 본성을 되찾는

영취산 가는 길. 초록 잎은 지고 없어도 갈색으로 남은 숲은 또 다른 아름다움을 준다.

다. 나무나 풀잎 같은 생명도 자세히 보이고, 새소리와 바람 소리도 좀 더 정교한 음으로 들린다. 숲속으로 스며들어 하늘거리는 햇빛을 새삼스레 느낄 수 있는 곳도 자연 속이다. 자연에 들면 몸은 활기가 솟고, 마음은 여유롭고 넉넉해지면서 좀 더 자연스러워진다. 문명에 젖은 사람이 자연을 찾아야 하는 이유다.

햇빛이 춤추는 숲속 오솔길을 따라걷다 보니 어느새 영취산(靈鷲山, 1075.6m)이다. 백운산에서 1시간 10분 정도가 소요되었다. 영취산은 경남 함양 서상면과 전북 장수 번암면의 경계에 있다.

대동여지도에서는 영취산이 백운산보다도 낮아도 중요하게 나타내고 있으며, 신증동국여지승람에서도 영취산을 장수의 진산으로 기록하고 있다.

## 산줄기는 생명을 품고 흐르고

신경준이 지은 산경표(山經表)에 따르면, 우리나라 대지의 골격을 이루는 백두대간은 백두산에서 지리산까지 물을 넘지 않고 하나의 산줄기로 이어진다. 이어 백두대간은 1정간, 13정맥으로 뻗어나가며 모두 큰 강의 유역을 이루고 있다.

1정간은 북한지역 원산에서 서수라곶산으로 이어지는 장백정간이며, 13정맥은 청천강 위의 청북정맥과 청천강 아래의 청남정맥, 임진강과 예성강 사이의 임진북예성남정맥과 대동강을 위로 예성강을 아래로 두고 서해로 흐르는 해서정맥, 한강 위의 한북정맥과 한강 아래의 한남정맥, 금강 아래의 금남정맥과 금강 위의 금북정맥, 한강

아래 금강 위의 한남금북정맥, 낙동강 아래의 낙남정맥과 낙동강 동쪽의 낙동정맥, 동쪽의 섬진강과 서쪽의 만경강·동진강·영산강·탐진강을 둔 호남정맥, 금강과 섬진강의 분수령인 금남호남정맥이다.

이중 북한에 있는 것이 백두대간 일부와 정간, 청북정맥과 청남정맥, 임진북예성남정맥과 해서정맥이고, 나머지 백두대간과 9정맥은 남한에 있다. 이어 좀 더 세부적으로 가지를 쳐 나가는 산줄기가 기맥이 되고 지맥이 되므로, 우리나라에 있는 산은 실상 모두 백두대간을 어머니 산으로 하여 한줄기로 이어져 있게 되는 것이다.

하늘에서 내린 물은 산줄기로 갈라져 계곡을 타고 흘러 내를 이루고 강을 이루며 바다로 간다. 그러므로 산줄기가 모두 이어져 있듯이 산으로 나누어진 물줄기도 강과 바다로 이어져 있다. 곧 산과 물은 함께 흐르는 것이다. 실제로 우리의 삶과 문화도 그런 분계에 의해 큰 영향을 받으며 창출되고 발전하며 이어져 왔다.

하지만 백두대간을 중심으로 한 전통적인 지리 체계는 1902년 일본의 지리학자인 고토 분지로(小藤文次郎, 1856~1935)에 의해 크게 달라진다. 우리나라 국토는 조선 침략 정책으로 광물 탐사를 위한 지질조사와 아울러 지질 구조선에 의하여 태백산맥 등 각종 산맥으로 표기하게 되었다.

하지만 우리의 전통 지리 체계는 지표상에 나타난 산줄기를 체계화한 것이고, 고토 분지로의 근대 지리 체계는 지질 구조선에 의한 체계여서 우리의 실제적인 삶과 문화 중심의 지리 체계와는 결이 크게 다르다. 지금도 우리나라 교과서에는 우리의 전통 지리 체계가

아닌 일본학자에 의한 지리 체계가 그대로 활용되고 있다.

그러므로 백두대간을 재조명하고 있는 이즈음 당시 정해진 체계의 타당성에 대해서 다시 한번 깊이 검토해 보고 미래에 이어 나갈 실질적인 방안을 모색해 보아야 한다고 생각한다.

영취산이 솟은 산줄기는 육십령으로 계속 이어져도 영취산은 새로운 산줄기를 갈래짓는 위치에 있는 산이기도 하다. 영취산 왼쪽 아래 무령고개를 건너 1시간 정도 걸어 오르면 장안산(1236.9m) 산정에 다다를 수 있는데 이 산줄기는 금남호남정맥으로 계속 이어지게 된다.

장안산으로 오르는 길은 부드러운 언덕처럼 완만한 경사로 이어져 있어 누구나 어렵지 않게 오를 수 있다. 장안산 정상에 오르면 시야가 넓게 트여 도도하게 흐르는 백두대간의 산줄기와 함께 금남호남정맥으로 굽이치며 흐르는 산줄기도 조망할 수 있다.

복성이재에서 영취산까지의 거리는 19.6킬로 정도여서 이곳에서 대간의 한 구간을 끝내고 여력이 있으면 무령고개에서 멀지 않은 장안산까지 오르내리기도 한다. 또 영취산에서 육십령까지 남은 대간의 거리가 11킬로 정도고 이어지는 대간 길도 그리 험하지 않아 그대로 진행하여 육십령까지 가는 경우도 많다.

나는 오늘 새벽에 산행을 시작하다 보니 아직 햇살과 시간이 남고 내 걸음으로 육십령까지 가도 충분할 것으로 생각되어 그대로 진행하기로 한다. 비록 타고 온 버스는 산 아래 무령고개에 대기하고 있어도 육십령의 유혹이 너무 커 그 부름에 답하기로 한 것이다.

영취산을 지나 육십령까지는 덕유산의 줄기가 이어지는 곳이어서 산세는 온화하다. 대간 왼쪽은 전북 장수 장계면이고 오른쪽은 경남 함양 서상면이 자리하고 있다.

영취산을 뒤로하고 2킬로 정도 진행하면 덕운봉(956m)이 자리하고 있지만 덕운봉은 월경산처럼 주로 오른쪽 한편에 자리하고 있어 한참을 바라보다 걷는다.

육십령으로 가는 숲길은 아늑하고 잎사귀 떨군 낙엽 사이로 쏟아지는 햇살은 따사롭다. 길옆 곳곳에 키만큼 자란 산죽은 지나가는 나를 맞아 사각거리는 댓잎 소리로 환영하고 환송한다. 덕운봉을 지나 전망 바위와 암릉 지대 등 몇 곳의 작은 오르막을 오르내리며 4.3킬로 정도 숲길을 진행하면 민령(840m)에 닿는다. 민령은 함양 서상면과 장수 장계면 사람들이 오가던 고개였지만 지금은 대간 길을 걷는 사람 외에 오가는 인적이 없어 초목만 무성하다. 하지만 민령에는 가슴 아픈 역사와 이야기가 남아있는 곳이기도 하다.

민령 아래 장수 장계면 대곡리에는 주 논개의 생가와 사당이 있다. 논개(1574~1593)는 임진왜란 3대첩 중 하나인 진주성 싸움과 관련이 있는 인물로서 보통 의기(義妓) 논개(論介)로 부른다. 왜군은 곡창지대인 호남을 공략하기 위하여 파죽지세로 서진하였으나 진주성에서 길이 막혔다. 호남으로 가기 위해서는 중간 길목에 있던 진주성을 공략해야 했다. 하지만 진주성은 남강 옆 절벽에 자리한 천혜의 요새였다. 1592년 10월 1차 왜군의 거센 공세를 진주성민과 군사, 의병들이 잘 막아냈으나, 1593년 6월 2차 진주성 싸움에서는 6만여 명의 성민과 군사들이 28일 동안 돌을 던지고 끓는 물을 부

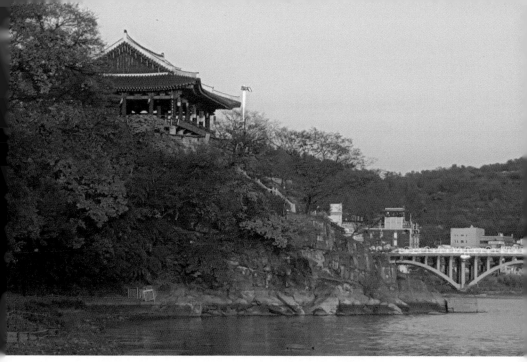
진주성 촉석루, 절벽 오른쪽 끝에 있는 바위가 의암이다.

을 정도로 치열한 싸움을 펼쳤으나 불행하게도 왜군에게 성이 함락
되고 말았다.

　진주성 촉석루 절벽 아래는 남강물이 흐르고 절벽 가까이에는 10여
명이 앉을 수 있는 정방형 바위 하나가 있다. 특이하게 이 바위는 본
암벽에서 떨어져 마치 물 위에 있는 섬처럼 외따로 자리하고 있다.
　진주성을 함락시킨 왜장들은 촉석루에서 연회를 가졌다. 사랑했
던 사람과 진주성민, 군사들의 순절로 복수심에 불타오른 논개는 이
들을 노리고 접근하여 연회에 참석하였다. 연회가 무르익자 논개는
왜장 게야무라 로쿠스케를 의암으로 유인하여 끌어안고 남강으로
투신하였다. 왜장은 발버둥을 쳤어도 논개는 미리 열 개의 손가락에

가락지를 끼고 있어 논개에게서 벗어날 수 없었다. 논개는 순절하였고, 왜장은 그대로 수중고혼이 되었다.

지금 촉석루 옆에는 논개의 숭고한 충절을 기리는 의기사(義妓祠)가 있고, 그 바위를 의로운 바위라 하여 의암(義巖)으로 부르고 있으며, 남강교는 가락지를 형상화하여 그 정신을 기리고 있다. 지금도 진주성 촉석루 아래에는 논개의 기상이 어린 의암이 의연하게 자리하고 있고 그 둘레로 지리산 줄기에서 흘러온 푸른 물이 결을 나누며 흐르고 있다.

논개의 묘는 경남 함양군 서상면 금당리에 있다. 당시 진주성 전투에서 살아남은 의병들이 남강 지수목에서 시신을 수습하여 고향인 장수로 운구하다가 민령을 넘지 못하고 이곳에 묻었다고 한다. 지자체에서는 논개의 애국심을 기려 매년 추모제를 지내고 있다.

민령에는 의로운 논개의 얼이 구름과 함께 머물고 있을 것이다.

민령에서 구시봉 쪽으로 조금 진행하면 산 아래로는 통영대전고속도로 육십령터널(3170m)이 지난다. 그 옛날 민령을 허위허위 올라야 함양 서상면에서 장수 장계면으로 갈 수 있었던 길을 이제는 터널로 한달음에 지나는 세상이 되었다.

구시봉은 육십령으로 가는 길에 솟은 마지막 봉우리다. 한참 이어진 오르막을 힘겹게 오르자 시원한 바람이 반겨 주는 구시봉(1014.8m)에 이른다. 구시는 소나 말의 먹이를 담는 그릇을 말하는데 이곳 지형이 구시를 닮아 오래전부터 구시봉으로 불렀다고 한다.

하지만 삼국시대 영토 다툼을 벌이던 신라와 백제가 서로 승전할

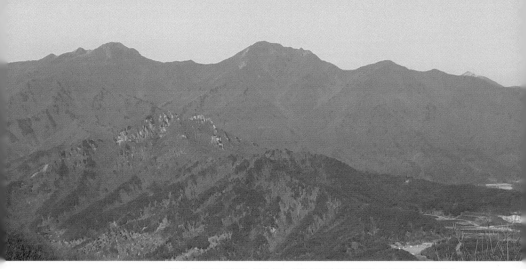

덕유산 서봉과 남덕유산. 앞에 있는 하얀 암봉이 할미봉이고 그 아래가 육십령이다.

때마다 깃대를 꽂았다고 하여 깃대봉이라고도 불렀는데 2006년 1월 옛 지명을 되살려 구시봉으로 부르고 있다. 그리고 보면 구시봉의 이름은 삼국시대 이전부터 부르던 토속적인 향기가 담긴 이름이었음을 알 수 있다.

가을 기운을 담은 시원한 바람이 봉우리를 지나고 있어 한동안 그 바람을 음미하며 지나온 길에 대한 여운에 젖어본다. 아직 육십령까지 가야 하는 길이 남아있어도 오늘 온 길을 회상해 볼 수 있는 건 이제 가야 할 길이 멀지 않았고, 이곳까지 긴 길을 이어 왔으므로 누릴 수 있는 여유로움이기도 하다.

한 모금의 물은 차고 달다.

다시 가야 할 길을 본다. 구시봉에 서면 바로 앞에 덕유산의 할미봉이 암봉으로 솟아 있고, 광활한 공간 너머로 서봉과 남덕유산이 쌍봉으로 솟아 우렁찬 기세를 드러낸다. 앞으로 가야 할 흥미진진한 대간 길이다. 또 그곳에서의 대간은 무슨 이야기를 들려줄지 가기도

전에 가슴은 벅차오른다.

구시봉에서 숲길따라 긴 내리막을 내려서니 육십령에 이른다.

복성이재에서 백운산과 영취산을 오르고, 덕운봉과 민령, 구시봉을 거쳐 육십령까지 30.9킬로를 12시간 가까이 걸려 도착하였다. 복성이재에서 육십령까지 물리적인 거리가 있고 곳곳에 초목이 우거져 헤치고 나아가기가 힘들기는 했어도 주로가 전반적으로 부드러운 흙길이어서 걷기에 큰 어려움은 없었다.

오늘은 지리산을 뒤로하고 덕유산을 앞으로 하여 양대산을 한꺼번에 보는 호사를 누리며 걸을 수 있었던 길이었다. 또 육십령에 이르는 길을 걷는 동안 흥부와 철쭉나무, 논개도 만나고 뻗어나가는 금남호남정맥의 호기로운 모습도 볼 수 있었다.

맑은 하늘과 따사로운 햇살이 함께한 오늘은 즐거운 소풍 길이었다.

산의 노래(부분)

# 길은 멀어도 주목이 반겨 주는 설국의 덕유산

·

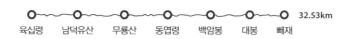

육십령    남덕유산    무룡산    동엽령    백암봉    대봉    빼재    32.53km

## 육십령 뒤로하고 덕유산 들어서면

백두대간 길은 덕유산 줄기로 이어져 간다.

덕유산은 육십령에서 할미봉으로 고도를 높여 힘을 모으고 잠시
숨을 고른 후 장수덕유산으로도 불리는 서봉과 남덕유산을 일으킨
다. 이어 1300~1500m 정도의 높이에 긴 대간 능선을 이어가며 삿
갓봉, 무룡산, 백암봉, 중봉을 일으키고 북쪽 끝에 최고봉인 북 덕유
산 향적봉(香積峰)을 세운다. 대간 길은 백암봉에서 오른쪽으로 방향
을 바꾸어 대봉과 빼재 방향으로 흘러간다.

이처럼 덕유산은 내륙 깊은 곳에 우뚝 솟아 사방팔방으로 뻗어가
는 산줄기까지 거느린 큰 산이다. 예로부터 덕이 많고 너그러운 어
머니처럼 모두를 품어주었다 하여 덕유산(德裕山)으로 이름하였다.

덕유산은 서쪽 사면의 물을 금강 상류의 여러 하천으로 흘러들게
하여 무주 안성면과 설천면의 고을을 펼치게 했고, 동쪽 사면의 물

은 황강을 형성하고 거창 고을을 이루게 하여 사람들이 깃들어 살게 했다. 덕유산은 산줄기가 높고 길다 보니 그 줄기는 곧 영호남을 구분하는 경계가 되었고, 무주와 장수, 함양과 거창의 네 고을도 구분하며 오늘까지 이어지고 있다.

덕유산은 봄과 여름에는 신록과 야생화가 생기를 돋우고, 가을에는 천자만홍 단풍으로 꽃을 피운다. 특히 겨울에는 많은 눈이 내려 설국을 이루고, 나뭇가지마다 핀 하얀 상고대로 그야말로 선경을 그려낸다.

또한 산줄기 봉우리마다 사방이 열린 장쾌한 풍광을 내어줄 뿐만 아니라 곳곳에 기이하고 독특한 형상의 주목을 키워내 덕유산의 신비로움을 더해주고 있다. 덕유산에 내린 비는 무주구천동 계곡을 만들고, 계곡은 물과 바위와 숲의 조화를 통해 사시사철 천변만화한 아름다움을 창출해내고 있다.

오래전부터 시인 묵객들은 덕유산이 품은 아름다움을 탐방하며 덕유산을 예찬했다.

조선시대 문신이며 거창 사람이었던 임훈(1500~1584)은 1552년 8월, 5일간에 걸쳐 덕유산을 탐방하고 그 행적과 감흥을 '등덕유산향적봉기'로 남겼다. 그것을 보면 당시 산수 탐방에 뜻이 있는 사람들은 범상치 않은 산을 탐방하기 위해 특별한 날을 정해 산에 들었음을 알 수 있다. 그들은 산의 탐방을 통해 산이 지닌 기상을 체험하고, 자연의 조화를 느끼며, 자신의 부족함을 깨닫는 기회로 삼았다.

임훈은 당시 덕유산의 울창했던 원시림을 글로 잘 표현하고 있

고, 특히 소나무와 비슷한 잎을 가진 특이한 나무로 아름드리 적목을 기술하고 있는데 이는 오늘 우리가 볼 수 있는 주목을 일컫는 것으로 보인다.

임훈은 산 위에서 풍경을 바라보며 "높은 곳에 있으면 멀리까지 바라볼 수 있는 법이다"라고 하였다. 즉 '무슨 일이든 실천하지 않으면 아무 일도 일어나지 않고 얻을 수도 없다'는 의미 깊은 표현을 한 것이다. 또 산 아랫마을을 보며 속세에서 욕심을 부리는 사람들의 헛된 욕망을 비웃기도 하였다.

당시는 옛사람들의 자취가 많이 남은 산을 좋은 산으로 보았다. 하지만 임훈은 산을 탐방하며 볼 수 있는 경관을 통해 마음으로 느끼고 깨달음을 얻는 것이 중요하며, 이를 통해 스스로 수양하는 계기로 삼는 것에 의미가 있다고 보았다.

조선시대 때만 해도 덕유산을 탐방하고자 하면 당시에는 절과 암자를 오고 가는 정도의 길 외에는 제대로 된 산길도 없었을 뿐만 아니라 산도 원시림을 이루고 있어 쉽게 접근하기가 어려웠을 것이다. 그러다 보니 뜻이 맞는 사람이 모여 오랜 기간 함께 준비하여 짧게는 몇 일, 길게는 열흘 이상의 기간을 두고 산행길을 나섰다. 길 안내와 시중은 주로 스님들이 담당하였고 그 지방 유지들도 지원한 것을 보면 산을 찾는 일은 일상이 아닌 큰 행사 중의 하나였음을 알 수 있다.

사실 덕유산은 불과 얼마 전까지만 해도 교통이 좋지 않아 한번 찾기란 쉽지 않은 곳이었다. 하지만 1975년 국립공원으로 지정되면서 탐방 여건이 보완되었고, 최근에는 통영대전고속도로가 개통되

면서 교통 여건이 획기적으로 개선되어 접근성도 크게 좋아졌다.

이제 덕유산은 누구나 쉽게 찾을 수 있는 곳이 되어 지금은 지리산, 설악산 다음으로 많은 사람이 찾는 명산이 되었다.

덕유산을 찾아 대간을 걸을 때는 육십령에서 남덕유산을 오른 후 주 능선을 타고 백암봉에서 빼재로 가야 한다. 남덕유산 등정을 목적으로 하는 사람들은 보통 서상면 영각사에서 가파른 길을 통해 봉우리에 오른 후 삿갓재 대피소까지 간 다음 황점마을로 하산한다. 또 향적봉을 오르려는 사람들은 안성에서 덕유산 능선 중간쯤 있는 동엽령으로 올라 향적봉을 오른 후 구천동으로 하산하거나 케이블카를 이용하여 내려간다. 겨울철은 설경 감상을 위해 케이블카를 타고 향적봉을 오른 후 다시 케이블카로 내려가기도 한다. 여름철 무주구천동은 숲이 울창하고 계곡물이 풍부하여 피서 온 가족 단위의 사람들과 야영객들로 인산인해를 이룬다.

이렇게 많은 사람이 여러 코스를 통해 덕유산을 찾을 수 있게 된 건 덕유산의 명성과 함께 덕유산 옆을 지나는 고속도로가 만들어졌기 때문이다.

통영대전고속도로는 대전, 무주, 함양, 진주, 통영으로 이어지는 길로 1992년도에 공사를 시작하여 13여 년 만에 완공되었다.

이 길은 무주나 장수, 함양, 산청 지역의 교통을 개선하여 북으로는 수도권을 쉬 연결하고, 남으로는 통영까지 이어지며 내륙과 남해지역 발전의 중추적인 역할을 하고 있다.

하지만 나는 아직도 대전에서 장수, 함양, 산청으로 이어지는 오

래된 26번과 3번 국도가 좋다. 그 길은 산길 따라, 물길 따라 그대로 이어지며 천혜의 아름다운 자연을 속속들이 볼 수 있게 해준다. 특히 화림동 계곡 등 깊은 골을 따라 휘돌아 흐르는 섬섬옥수 계곡물과 거연정, 농월정 등 곳곳에 자리한 오랜 정자의 정취와 아름다움을 한껏 향유할 수 있기 때문이다.

덕유산 백두대간 구간은 육십령에서 할미봉, 서봉, 남덕유산, 삿갓봉, 백암봉, 귀봉, 지봉, 대봉의 큰 봉우리와 작은 봉우리들을 쉼 없이 오르내려야 구간 종착지 빼재에 닿을 수 있는 32.5킬로의 긴 산길이다. 덕유산의 가장 높은 봉우리는 향적봉이지만 대간 길에서 살짝 벗어나 있다.

백두대간 종주를 한다면, 나는 무엇보다도 자연에 대해 사랑하는 마음과 겸손함, 대지와 생명에 대한 경외심, 주어진 환경에 대한 적응과 긍정적인 마음, 자연 사물에 대한 호기심과 관심, 그리고 대간 길을 걷고자 하는 의지와 끈기가 있어야 한다고 생각한다.

대간 길에 올라 잠시 들렀다 지나는 산객으로서 이런 정도의 마음가짐은 갖고 산을 만나야, 억겁의 시간을 갖고 기다려온 대간을 이루는 구성원에 대한 예의가 될 것이라고 보기 때문이다.

백두대간 종주를 위해 일반 생활인은 2주에 한 번씩 구간을 이어가며 걷는 경우가 많다.

대간을 35구간 내외로 나누어 매달 두 번 정도 순탄하게 진행하여도 무박일 경우 완주에 1년 반에서 2년 가까이 소요된다. 당일 짧

은 구간으로 50구간 내외로 나누어 진행할 경우는 2년 반에서 3년 정도의 기간이 소요되다 보니 대간에 쉽게 발을 들이기도, 들였던 발을 멈추기도 어려운 것이 백두대간 종주 길이다.

나는 대간을 주로 무박 일정으로 계획하고 걸었다.

한 달에 두 번 정도의 무박 산행은 체력적으로 큰 무리는 아닐 듯했기 때문이다. 무박 산행은 버스에서 잠을 설치기는 했어도 산행을 위한 장점은 많았다. 우선 심야에 이동하여 이른 새벽에 산행을 시작하니 만물이 깨어나는 아침을 맞으며 하루를 일찍 시작할 수 있었다. 더구나 해가 뜨는 일출과 운해의 모습도 자주 볼 수 있어 자연의 신비감과 경외감도 종종 느낄 수 있었고, 시시각각 신비로운 모습을 내어주는 대간을 좀 더 이른 시간에 좀 더 자세히 오래도록 볼 수 있었다. 무엇보다도 해가 있는 주간산행 시간을 많이 확보할 수 있어 오지를 걷는 데 효율적이었다. 그뿐만 아니라 비교적 이른 오후 시간에 산행을 마칠 수 있어서 산행의 종착지인 집에도 좀 더 빠르게 도착하여 일상으로 바로 복귀할 수도 있었다.

그런 면에서 무박 산행은 효율적인 시간 운용으로 대간 종주에 좀 더 효과적이었다.

대간은 그 길이가 길어 통상 구간을 나누어 이어가며 걷는다. 그 구간은 특별히 정해져 있는 것은 아니지만 대체로 접근성이 좋은 고개와 고개를 한 구간으로 이어가는 것이 보통이다. 백두대간은 봉우리만큼이나 고개가 많다. 산이 많은 우리나라는 아직도 고갯길이 교통로의 기능을 이어가고 있는 곳이 많아 고개에 대한 접근성은 좋은 편이다. 대간 완주를 목표로 한다면, 계획한 구간을 계속 이어가야

종주의 의미가 있고 다음 구간 진행에 곤란함도 적다.

육십령에서 빼재에 이르는 길을 가기 위해서는 적어도 13시간 정도의 산행 시간을 확보해야 한다. 이 구간은 구간의 길이도 길고 난이도도 만만치 않아 구간을 짧게 하여 육십령에서 삿갓재까지, 다시 삿갓재에서 빼재까지 두 번 나누어 진행하기도 한다.

하지만 두 번째 구간을 걷기 위해서는 가파른 삿갓재를 내리고 다른 날 다시 올라야 하므로 큰 무리가 없다면 그대로 빼재까지 진행하는 게 종주에 도움이 된다.

그러나 육십령에서 빼재에 이르는 구간은 결코 쉬운 길이 아니다. 그러므로 이 구간을 일시에 걷기 위해서는 자신의 몸 상태와 계절에 따른 주로의 상태를 잘 살피고 진행해야 한다. 특히 백암봉에서 빼재에 이르는 길은 대간을 걷는 사람 외에는 인적이 거의 없는 산길이어서 산행 준비를 잘하여야 하고 눈 쌓인 혹한기 겨울철에 홀로 걷는 건 피하는 것이 좋다.

## 눈길 걷다 보면, 나는 바람이 되고

초가을에 시작한 대간 길은 이제 새해가 밝아 1월 말 한겨울로 접어들었다.

서울에서 출발한 버스에서 졸다 깨다 하며 새벽 3시경 육십령 (734m)에 도착하였다. 육십령 고개는 짙은 어둠으로 적막하고 고개 위를 몰아치는 찬바람은 바늘처럼 옷 속 깊숙이 파고든다.

따뜻한 차 안에 있다가 꿈인 듯 찬 고갯마루에 서니 내가 왜 지금 이 자리에 서 있는지에 대한 의문이 불현듯 스친다.

찬 기운을 품은 바람이 귓전에 머물며 대답을 기다린다.

그것은 백두대간을 자유로움 속에서 두 발로 걸으며 완주하고 싶은 마음, 자연 속 뭇 생명과의 만남으로 그들과 함께 조화하고 싶은 마음, 자연과의 교감을 통해 원초적 나의 오감을 찾기 위해서일 것이다. 그리하여 자연과 함께하여 맞는 공감과 감각으로 세상을 다시 보고, 듣고, 느끼면 좋겠고, 아울러 산길을 걸으며 원래 나의 모습을 볼 수 있다면 더욱 좋겠다는 생각을 해본다.

하지만 산길을 걷지 않고서는 아무것도 볼 수 없고, 들을 수 없으며, 느낄 수도 없다. 그러므로 산길을 실천적으로 걷다 보면 대간을 걷는 의미는 자연스럽게 다가올 것이고, 나는 그 의미를 통해서 대간 길에서 더 깊이 보고, 듣고, 느끼며 깨닫게 될 것이다. 내가 생각하는 모든 건 내가 실제로 산을 걸어 나갈 때 조금씩 조금씩 다가올 수 있는 것들이기 때문이다.

육십령 곳곳에 남은 잔설은 오늘 쉽지 않은 산행이 될 것임을 예고한다. 대간과 설경을 찾아온 산우들은 산길을 밝히는 희미한 등불의 여운을 남기며 어두운 산속으로 사라진다. 나는 잠시 어둠 속 육십령 고개의 적막감에 젖었다가 미몽에서 깨어 할미봉을 향해 발걸음을 시작한다.

육십령은 경남 함양과 전북 장수를 연결하는 고개이다. 육십령 고개의 이름은 과거 산적들이 이곳에 진을 치고 있어 육십 명이 모

여 함께 넘어야 화를 피할 수 있다고 하여 육십령으로 불렀다는 설이 있고, 육십 구비를 올라야 고개를 오를 수 있다고 하여 육십령이라고 했다는 설도 있다. 아마도 이곳 고개가 길고 숲이 깊다 보니 산적도 있고 오르내리기 힘들어 그런 이름을 남겼을 것이다.

육십령을 출발하면 초반은 둘레길 같은 숲길이지만 이내 고도를 올린다. 할미봉 오르는 길은 바윗길로 이어지고 가파르다. 멀리서 보면 할미봉은 작은 바위산 같지만 사실 1000미터가 넘는 고봉이다. 덕유산은 시작부터 거친 고봉을 내어주며 오늘 여정을 단단히 준비하라 한다. 눈 덮힌 바윗길을 한참 오른다.

눈을 머금은 큰 바위를 넘어서 오르자 할미봉(1026.4m)이다. 할미봉 정상석에는 붉은 글씨로 지명이 쓰여 있어 어두운 새벽에 보면 썩 유쾌하지는 않다. 하지만 이곳 지명은 예상처럼 어느 한 많은 할머니와 관련이 있는 게 아니라 정상 부근에 있는 옛 명덕산성 안에

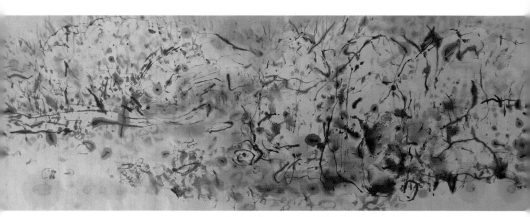

눈길 걷다 보면, 2021, 눈 쌓인 덕유산이 준 흥취를 표현한 수묵화

군사들의 양식을 쌓아 놓은 합미성(合米城)에서 비롯되었다고 한다.

산행의 변함없는 철칙은 봉우리를 오르면 반드시 오른 만큼 내려
간다는 것이다. 그동안 바윗길로 악명높았던 할미봉의 거친 내리막
은 최근 계단 길로 조성해두어 한결 내려가기가 수월해졌다. 하지
만 아기자기한 바윗길을 두 눈으로 거리를 가늠하며 온몸의 정교
한 힘을 통해 내리는 색다른 즐거움을 계단이 앗아간 듯하여 아쉬
움을 준다.

할미봉을 내려오면 장수덕유산으로도 부르는 서봉 아래까지는 2
킬로 정도 작은 언덕을 오르내리는 숲길이 이어진다. 하지만 일순
길 앞에 절벽처럼 선 높은 고도의 서봉은 나에게 가파른 눈길을 내
어주어 미끄러움과 힘겨운 오르막으로 여러 번 걸음을 멈추게 한다.

오늘은 패기 넘치는 산군들이 산행에 참여하여 앞서거니 뒤서거
니 하며 힘차게 나아간다. 그들의 힘찬 발걸음은 생동감이 넘친다.
사실 산을 걷다 보면 주변 사람들을 통해 알게 모르게 많은 힘을 얻
는다. 서로 말은 하지 않아도 이심전심으로 힘을 주고받으며 같은
마음으로 하나의 목적지로 나아가는 것이다.

서봉이 가까워지니 눈 쌓인 너덜겅은 미끄럽고 경사도는 가팔라
져 걷기에 조심스럽다. 발길 아끼며 한 걸음씩 옮겨 산마루에 올라
서니 바람은 싸락눈을 싣고 거세게 휘몰아친다.

서봉(1510m)은 남덕유산과 마주하고 있는 덕유산 남쪽 고봉 중
하나다. 높이 솟은 봉우리는 멀리서도 조망되어 대간을 걷는 동안
그리움을 주던 봉우리였다. 그곳에 서니 새로운 감흥이 인다. 서봉

봉우리는 오랜 세월의 풍상으로 태곳적 속살 거친 바위를 그대로 드러내고 있다.

육십령에서 이곳까지 3시간 정도 소요되었다. 아쉽게도 지나온 지리산 주 능선과 앞으로 나아갈 덕유산 주 능선의 수려한 장관은 어둠과 눈발로 볼 수 없다. 싸락눈을 실은 바람으로 잠시 눈을 뜨고 있기도 힘들어 발길은 남덕유산으로 향한다.

서봉에서 남덕유산 가는 길은 1킬로 정도지만 양 봉우리 사이가 꺼진 지형이어서 유난히 많은 눈이 쌓여 발걸음을 어렵게 한다. 아이젠을 하지 않았으면 속절없이 미끄러졌을 것이고, 스패츠를 하지 않았다면 신발로 들어간 눈으로 양말이 젖어 발은 고통스러웠을 것이다. 그래도 눈은 나를 그저 보내기가 아쉬운지 바지의 작은 틈 사이로 들어와 겨울의 냉기를 전한다.

눈이 무릎까지 빠지는 곳은 며칠 전 앞사람이 남긴 발자국 구멍 속을 디디며 한 걸음씩 뒤뚱거리며 나아가야 한다. 앞서간 사람은 많은 눈으로 러셀을 하기 어려웠을 것이다. 그렇게 한동안 눈과 씨름하다 보니 어느새 남덕유산(1507.4m) 정상에 오른다.

남덕유산은 북쪽에 있는 향적봉과 마주하고 있어 남덕유산이라 하지만 예전에는 봉황산 또는 황봉으로 불렸다. 봉우리에 올랐어도 아직 어둠이 남아있어 멀리 마을 불빛만이 바람에 일렁거린다. 이곳은 꽃피고 새가 우는 좋은 날이었다면 사방으로 뻗은 산줄기와 산 아래 풍경을 감상하며 한나절 머물러도 좋을 만한 곳이다. 사방의 산줄기가 자아내는 호쾌한 풍경도 경이로울 것이고, 따사로운 햇살

덕유산의 설경. 덕유산은 사계절 모두 아름다워도 특히 겨울의 설경이 절경을 이룬다.

도, 온몸으로 맞는 산들바람도 향기로울 것이며, 산정의 새싹과 야
생화도 애틋할 것이다. 하지만 지금 봉우리는 눈을 실은 찬 바람이
거세게 몰아치며 오래 머무는 걸 허락하지 않는다. 수려한 정경, 신
록과 야생화, 푸른 하늘을 머릿속으로 그리며 발걸음을 돌린다.

남덕유산 봉우리를 뒤로하고 눈이 가득한 내리막길을 따라 발걸
음은 삿갓봉으로 향한다. 안개구름 속에 싸락눈이 쏟아지지만 그래
도 아침은 밝아온다. 긴 내리막 경사진 눈길을 썰매 타듯 미끄러지
며 내려오니 날이 완전히 밝은 월성치에 닿는다.

덕유산은 오래전부터 영남과 호남지역을 긴 산줄기로 나누었다.
산을 마주한 사람들은 서로 부족한 것을 채우고 넉넉한 것은 나
누기 위해 덕유산 능선의 낮은 곳에 고갯길을 만들어 오고 갔다. 덕
유산 능선을 넘는 삿갓골재, 동엽령, 횡경재, 달음재, 빼재는 과거 국

경선을 넘는 고개이기도 하고 경상도와 전라도 사람들의 삶을 이어주던 통로이기도 하였다.

이곳 월성치도 거창 월성리 황점과 장수 양악리를 이어주던 고갯길 중 하나였다. 지금은 옛 고갯길의 영화는 잃었으나 희미하게 남은 흔적을 따라 덕유산을 찾는 사람들이 오간다.

월성치를 지나면 삿갓봉을 오르는 가파른 길에 들어선다. 오름길은 쉽지 않지만 그래도 나뭇가지마다 아기자기한 바람결 모양의 상고대를 피워 힘겨워하는 나에게 힘을 더해준다. 유난히 검은 나무 둥치의 숲과 하얀 눈이 쌓인 정적인 길은 나를 겨울 동화 세계 속으로 스며들게 한다. 앞서간 사람이 눈길에 발자국을 남긴 수고로움으로 그 뒤를 이어가는 사람은 한결 여유롭게 걸을 수 있다. 그렇게 누군지 알 수 없는 사람의 걸음이 지금 나에게 이어지듯 내가 걷는 걸음이나 흔적도 알게 모르게 또 다른 사람에게 이어질 것이다.

삿갓봉 오르는 길은 눈길에서 고도를 높여 쉽지 않은 걸음이었지만 하얀 바위와 상고대로 핀 눈꽃의 응원을 받고 보니 어느새 삿갓봉(1410m)에 올랐다. 삿갓봉도 여느 봉우리와 크게 다르지 않으나 정겨운 이름을 지니고 있다. 봉우리에서는 삿갓봉이란 이름의 연유를 알 수 없어도 향적봉이나 백암봉에서 되돌아보면 이 봉우리는 완연한 세모꼴 모양으로 솟아 있음을 알 수 있다. 마치 옛사람들이 쓰던 삿갓처럼 생겨 삿갓봉이라 이름했을 것이란 생각을 해본다.

덕유산은 부드럽고 순한 산으로 많이 알려져 있다. 하지만 그것은 일부만 맞는 이야기다. 육십령에서 할미봉, 남덕유산, 삿갓봉까지는 오르내림이 심하고 암릉 위를 걷는 곳도 많아 여느 악산 못지않

다. 그러다 보니 육십령에서 삿갓봉까지 오게 되면 누구나 많이 지치게 된다. 하지만 덕유산은 삿갓봉을 지나면 앞의 길과는 달리 순한 능선 길과 열린 조망을 내어주어 한결 여유롭게 길을 걸을 수 있다. 그래서 덕유산 길은 험하기도 하고, 부드럽기도 한 두 가지 성격을 지닌 독특한 산이라고 할 수 있다.

삿갓봉에서 되돌아보는 남덕유산과 서봉은 거대한 쌍 뿔로 솟은 풍채로 강렬한 느낌을 준다. 눈이 많이 쌓인 큰 산을 넘어왔다는 안도감과 함께 한결 가까워진 삿갓재 대피소는 힘들었던 발걸음을 가볍게 한다.

삿갓재는 거창 월성리 황점마을과 무주 명천리를 연결하던 고개였지만 지금은 여느 고개처럼 옛길로 남았다. 하얀 눈이 덮인 검은색 대피소는 고즈넉하지만 지친 산객들을 위한 사랑을 담고 있어 아름답다. 이곳 대피소 앞 계단을 내려가면 샘터가 있어 물을 구할 수

삿갓재 대피소, 다소곳하게 자리한 대피소는 눈길에 지친 산객에게 사람의 온기를 전해준다.

있지만 내려가는 길이 우물 속으로 들어가는 듯 깊어 발걸음을 머뭇
거리게 한다.

작은 물줄기를 내어주는 샘은 황강이 시작되는 발원지다.

삿갓봉이 내리는 첫 물은 고귀하고 맛은 달다. 이곳에서 비롯된
샘물의 물줄기는 지금은 연약하여도 낮은 곳을 찾아 흐르며 곳곳의
물을 모을 것이다. 물은 점차 내를 이루어 황강을 이루고, 들을 적시
고 흐르다 낙동강으로 스며들어 종국에는 남해와 함께할 것이다. 무
엇이든 시작되는 모습은 신성하고 경건한 느낌을 준다.

덕유산 구간을 나누어 진행할 때는 보통 이곳 대피소에서 한 구
간을 마무리하고 황점마을로 하산한다. 다음 구간은 다시 황점마을
에서 이곳으로 올라와 빼재로 이어가므로 삿갓재 대피소는 한 구간
의 종착지이기도 하고 시작점이 되기도 하는 곳이다.

## 그리움이 있는 길 백암봉 가는 마음

삿갓재 대피소에서 무룡산 가는 길은 부드러운 능선길이다.

거친 풍상을 견딘 많은 나무와 식물은 깊은 동면에 들어가 있지
만 그래도 길옆 나무는 눈 쌓인 가지를 흔들며 산객을 맞이하고 배
웅한다. 눈을 덮어쓴 검은 나무와 바위들이 안개 속 희미한 모습으
로 무채색 향연을 펼치며 몽환적인 분위기를 자아낸다.

겨울 산에 들어 한참 걷다 보면 나는 마치 옛 그림 속에 들어와
하염없이 거니는 듯한 착각에 빠지기도 한다. 산에 들지 않았다면
어찌 이런 눈의 왕국 속 풍경에 빠져볼 수 있었겠는가? 희뿌연 안개

너머로 산을 이루는 하나의 점이 되어 한없이 걷고 있는 나의 뒷모습이 언뜻 보인다. 너는 눈 속에 발자국을 남기며 어디로 가는가?

눈이 쌓인 완만한 능선 오르막길을 땀으로 등을 적시고 오르면 무룡산(1491.9m) 봉우리다. 이곳 주변은 특히 숲이 울창하여 봄이나 여름에 걷게 되면 온갖 생명이 약동하는 모습을 볼 수 있는 곳이다.

겨울은 뭇 생명을 동면에 들게 하지만 찬바람과 눈보라를 통해 시리게 아름다운 설국을 만든다. 하얀 눈이 내린 겨울 산은 많은 걸 품고 순결한 여백의 아름다움으로 거듭난다.

그 산에 사람이 들면 겨울 풍경화는 비로소 완성된다.

무룡산을 지나 동엽령으로 가는 길도 경사가 크지 않은 능선으로 아늑하게 이어진다. 이 길은 뒷동산 오솔길처럼 예쁜 길을 내어주지만 휘날리는 싸락눈은 능선 주변 조망을 보기 어렵게 한다. 하지만 무릎까지 빠지는 눈길을 마음껏 걷고, 온몸으로 맞는 찬바람으로 깊은 겨울을 만끽할 수 있는 길이기도 하다.

눈발 너머로 희미한 건물이 나타나는 걸 보니 동엽령(1260m)이다. 눈길과 바람으로 시간은 다소 지체되었지만 그래도 찬 기운으로 크게 지치지 않고 동엽령에 도착하였다.

동엽령은 거창 병곡리와 무주 안성면을 잇는 고개이다. 안성에서 오르면 칠연폭포를 볼 수 있지만 높은 고도의 동엽령을 짧은 거리에 오르기는 쉽지 않다.

동엽령은 안성에서 오른 사람, 남덕유산에서 온 사람, 향적봉에

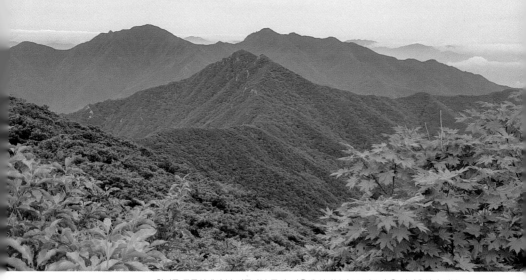

한여름 무룡산에서 본 되돌아본 풍경. 가운데 삿갓봉과 그 뒤로 솟은 남덕유산과 서봉

서 내려온 사람들로 붐빈다. 고개를 넘는 거센 겨울바람은 사람을 잠시도 서 있을 수 없게 한다. 다행히 기상악화에 대비하여 국립공원공단에서 고갯마루에 작은 대피소를 마련해 두어 그곳에서 잠시 바람을 피하며 몸을 추스를 수 있다.

동엽령을 뒤로하고 백암봉으로 향한다. 대간 길은 백암봉에서 오른쪽으로 방향을 돌려 빼재 방향으로 가지만 대간 길로 가지 않는 사람들은 최고봉인 향적봉을 목표로 해서 걷는다. 동엽령에서 향적봉을 향해 걷는 사람들의 발길이 많다 보니 쌓인 눈이 다져져 한결 걷기가 수월해졌다.

산 능선에는 마음껏 자란 나무들이 이룬 숲은 아름답고, 숲 사이로 조금씩 보이는 하얀 산야는 푸근하다. 나뭇잎을 떨군 나뭇가지에는 하얀 상고대가 피어 화려한 자태를 뽐내고 있지만 바람이 머물다 간 음지는 눈이 한껏 쌓이다 보니 몸이 빠질 정도로 깊다.

상고대는 바람에 섞인 수분이 나뭇가지를 순간적으로 스치면서 얼어붙어 만들어진 자연의 작품이다. 보통 해가 뜨면 바람 속으로 사라지지만 오늘은 흐린 날이어서 오랫동안 예쁜 모습을 내준다. 찬 바람은 발걸음을 더디게 하여도 이 바람이 없으면 상고대는 볼 수 없다. 가느다란 나뭇가지마다 붙어있는 상고대는 앙증맞은 모습으로 나를 하염없이 바라보며 여린 손을 흔들며 웃는다.

한 걸음씩 걸을 때마다 울리는 눈 밟는 소리는 마음 구석에 자리한 크고 작은 앙금의 때를 씻어주는 듯하다. 오랫동안 홀로 걷다 보

상고대가 활짝 핀 나무

면 어느새 나는 자연 속으로 몰입되어 바위가 되기도 하고, 나무가 되기도, 눈을 덮어쓴 마른 풀잎이 되기도 한다.

넓은 하늘을 나는 새와 제멋대로 뻗어나간 나무를 보며 저마다 지닌 원래 그대로의 속성을 본다. 그들은 자연이 내어준 곳에 기꺼이 자리하여 세상과 조화를 이룬다. 주위와 상생하는 조화로움에서 획득한 자유로움은 자신의 성향을 한껏 발휘할 수 있도록 하여 가장 극적인 지금의 모습을 이루었을 것이다.

백암봉까지는 바윗길도 있고 오르막도 이어져 쉽지 않은 구간임에도 크게 힘들게 느껴지지 않는 건 산이 지닌 풍경을 통해 내 마음의 풍경도 그려 볼 수 있어서일 것이다. 까칠한 바윗길을 오르면 백암봉(1490m)이다.

백암봉은 상당히 넓은 면적을 지니고 개방되어 사위의 조망이 크게 터지는 곳이다. 맑은 날에 오르면 이곳에서 지나온 능선에 솟은 삿갓봉과 남덕유산과 서봉의 우렁찬 산세를 볼 수 있다. 가끔 걸어온 풍경을 물 한 모금 마시며 되돌아보는 것도 산을 걷는 즐거움 중 하나다. 이곳은 고도가 높아 나아갈 길을 살펴보기에도 좋고, 주변 풍경을 감상하기에도 좋은 곳이어서 많은 사람이 쉬어 가는 명소로 자리하고 있다.

대간 길은 이곳에서 오른쪽으로 방향을 틀며 횡경재로 이어진다.

하지만 앞으로 계속 가면 덕유평전과 중봉을 거쳐 덕유산의 최고봉인 향적봉에 닿게 된다. 대부분 등산객은 향적봉으로 향하지만 나는 대간 길을 걷기 위해 사람의 발걸음이 거의 없는 횡경재로 발길

을 돌려야 한다. 빼재로 흐르는 산줄기가 희미한 모습으로 여러 봉우리를 올리며 나의 발걸음을 기다리고 있다.

덕유산은 전체적으로도 아름다운 산이지만 백암봉에서 향적봉에 이르는 2.1킬로 구간의 정경은 덕유산의 백미다. 덕유평전과 주목이 즐비한 이 길은 조금씩 음미하며 한 걸음씩 아껴 걸어야 할 만큼 그냥 걷고 지나치기에는 아쉬운 길이다.

덕유평전은 사방이 활짝 열려 덕유산이 지닌 우람한 몸매를 그대로 드러낸다. 넓은 품 사이로 끊어질 듯 이어지는 한 줄기 능선길은 주변의 산줄기와 어울리며 숨 막힐 듯한 아름다운 풍경을 자아낸다. 하늘의 선녀들이 내려와 군무를 추고 있어도 전혀 어색하지 않을 천상의 무대를 이루고 있다.

지리산의 세석평전과 연하선경이 아름다웠어도 덕유평전의 오솔길도 그저 깃들고 싶을 정도로 곡선미가 빼어나고 그윽하다.

중봉에서 향적봉으로 가는 길 좌우에는 수백 년 묵은 주목이 여기저기 자리하여 고색창연한 위용을 드러내고 있다. 사철 푸른 잎을 지닌 주목은 단단함과 붉은색의 나무 줄기로 강렬한 기상을 뿜는다. 주목은 오랜 세월을 담아 변화무쌍한 모습이어도 기품이 있고, 기괴한 형상이어도 그 모습이 신령스러워 그대로 덕유산의 혼을 담은 예술품이 된다.

조선시대에 덕유산을 오른 임훈이 본 것도 이곳의 주목이었을 것이다. 500여 년 전 옛사람들이 본 주목을 오늘의 우리가 보면서 공

감대를 가질 수 있다는 건 얼마나 놀라운 일인가? 그때 사람들도 붉은 주목을 만지며 여느 나무와는 다른 고고함에 놀라워했다.

향적봉대피소를 지나 계단 길을 잠시 오르면 넓은 면적을 지닌 정상에 닿게 된다. 덕유산의 최고봉 향적봉(1614m)이다. 옹기종기 모여있는 바위 봉우리 앞에 자연석으로 세운 소박한 정상석이 자리하여 사람들을 맞이하고 있다. 무심하게 봉우리에 있던 돌을 찾아 세운 듯 길쭉한 정상석은 덕유산과 잘 어울리는 일품 정상석이다.

향적봉에서 무주구천동으로 내려가는 길은 가파르다. 1시간 정도 급한 경사길을 내려가면 천년고찰 백련사에 닿는다. 백련사는 신라 신문왕 때 백련 스님이 은거하던 곳으로 하얀 연꽃이 피어난 곳에 절을 세웠다 하여 백련사로 이름하였다. 백련사 뒤쪽에는 화강암

여름 덕유산의 주목. 주목이 주는 감동은 직접 보고 향기와 함께해야 제대로 느낄 수 있다.

으로 된 종 모양의 탑이 있는데 이것이 유명한 백련사 계단(戒壇)이다. 신라 선덕여왕 12년(643년) 자장율사(590~658)가 당나라에서 가져온 부처님의 사리를 종탑에 안치한 후 이곳에서 불교의 계율을 설법하였다고 한다. 누구든 계단 주변을 일곱 번 이상 돌며 관세음보살을 외우면 소원이 이루어진다고 하여 오래전부터 많은 사람의 발길이 이어진 곳이다.

백련사 아래로 섬섬옥수 같은 물이 흐르는 계곡을 구천동으로 부르고 있다. 덕유산은 산이 높고 울창한 숲과 깊은 계곡으로 속세와는 다른 세상인 듯하여 공부하기 좋은 곳이었다. 그리하여 오래전부터 골짜기 계곡 주변에 스님이 모여 수행하였는데 그 수가 많아 구천동이라 이름하였다고 한다.

중봉에서 구천동 계곡 쪽으로 내려오면 50여 명의 사람이 들어갈 수 있는 크기의 자연 동굴이 있는데 이 굴을 오수자굴이라고 한다. 지금은 오수자굴이라고 하지만 예전에는 계조굴로 불렸다. 임훈은 오수자 굴도 스님들이 수행을 하던 구천둔곡(九千屯谷) 중의 하나로 기록하고 있다. 구(九)는 많음을 뜻하고 둔(屯)은 머무르는 것을 말하는데 이런 이야기를 통해 보면 삼국시대부터 덕유산을 중심으로 크고 작은 절이 많았을 것으로 유추할 수 있고, 구천동을 중심으로 많은 스님이 산에 깃들어 수행하였음을 알 수 있다.

당시 융성했을 사찰은 대부분 자연으로 돌아가고 그 많았던 스님도 볼 수 없다. 이제는 덕유산 언저리에 영각사, 송계사, 백련사 같은 큰 절 몇 곳 정도만 자리하여 그때의 명성을 이어가고 있다.

## 겨울 숲에 사람이 드니 완성되는 수묵화

대간 길은 백암봉에서 빼재 방향으로 이어진다. 이 길은 대간 길을 걷는 사람 외에는 거의 다니지 않는 길이어서 누가 보건 말건 제멋대로 자란 나무로 숲은 빽빽하고 길은 희미하다. 더구나 낮은 구릉에는 눈이 쌓여 있다 보니 희미한 길마저 놓치기 일쑤다. 선행자가 나무 곳곳에 달아둔 길 안내 리본이 없다면 길을 잃고 헤맬 수 있는 구간도 여럿이다.

빼재까지는 전반적으로 완만한 내리막이긴 하지만 귀봉, 지봉, 대봉, 갈미봉을 오르내려야 하고 눈과도 씨름해야 하므로 이미 눈길 먼 거리를 걸어 온 나에게는 쉬운 길이 아니다.

하지만 사람들의 발길이 많지 않은 길이다 보니 오히려 자연의 정취는 그대로 살아있고 고즈넉한 산 풍경까지 지니고 있어 색다른 느낌을 주기도 한다. 잘 드러나지 않는 길은 보물을 찾는 마음으로 좌우 지형과 수목을 살피고 찾으며 한 걸음씩 나아간다.

이곳 산은 토질이 기름지다 보니 봄과 여름에는 수목이 자아내는 울창한 숲과 갖가지 예쁜 야생화를 온몸으로 맞으며 걸을 수 있는 곳이다. 그 화려한 숲속을 쉬엄쉬엄 거닐다 보면 마치 숲속의 나무나 풀잎이 된 듯한 경험도 할 수도 있고, 때로는 숲 위를 날며 아래를 관조하는 한 마리 새가 될 수도 있다. 그만큼 이곳의 푸른 숲은 깊고 아름답다 못해 몽환적 세계로 빠져들게 하는 곳이지만 지금은 흑과 백으로 담백한 수묵화를 그려내고 있다.

하얀 눈 속에 검은 둥치의 나무들과 메마른 풀잎들은 한겨울 풍상 속에서도 봄을 꿈꾸며 은은한 생명의 향기를 품고 있다. 겨울 숲이 흐르는 조용한 길을 걸으며 길 앞으로 솟은 크고 작은 봉우리를 오르내리다 귀봉(1400m)을 지나면 횡경재에 닿게 된다.

횡경재는 예전 거창 소정리 송계사와 덕유산 구천동 골에 있는 백련사와 삼공리를 연결하던 지름길 고개였는데 지금은 사람 발길이 끊어져 길조차 찾기 어렵다.

높은 능선에 쌓인 눈은 풍성하면서도 고즈넉한 산속의 아름다움을 그려낸다. 하지만 많은 눈으로 길이 사라져 보이지 않고 더구나 이곳은 선행자의 발자국도 없어 내 발걸음을 머뭇거리게 한다. 바람이 눈을 모아 둔 데를 잘못 디디면 허리춤까지 눈에 빠져 한참을 씨름하게 된다. 그러다 보면 한 걸음 나아가는 것도 쉽지 않다. 주변은 안개로 시야가 트이지 않고, 비슷한 풍경 속에 길이 나누어질 때는 난감하기까지 하다.

오지 대간 길은 안내표시가 없는 곳이 많다. 이런 난해한 길을 먼저 걸은 사람들이 뒤에 걷는 사람들을 위해 길 안내 리본을 달아두기는 한다. 하지만 리본이 잘못 달려있기도 하고, 걷기에 몰입하느라 놓칠 수도 있다. 요즘 많이 사용하는 GPS 지도의 도움을 받기도 하지만 오지에서는 통신 장애와 핸드폰 오류 등으로 전적으로 믿을 수는 없다. 결정적인 상황이 닥치면 결국 스스로의 감각으로 판단하고 가야 하는 것이다.

겨울철 어둠이 짙어 오는 깊고 외진 숲길에서 이런 상황을 맞이하면 순식간에 공황 상태에 빠져 조난에 처할 수도 있다. 그러므로

대간을 걷는 길뿐만 아니라 어떤 산에 임하더라도 치밀한 사전 계획과 철저한 준비를 하고 임해야 한다. 특히 겨울철에는 산행 여건이 다른 계절보다 어려운 조건이 많으므로 가능한 인적이 드문 구간은 피하고, 여러 사람과 동행하여 임하는 것이 좋다.

횡경재에서 지봉(1302.2m)을 거쳐 눈길을 미끄럼 타듯 한참을 내려오면 이름이 예쁜 달음재(1090m), 곧 달그림자 고개이다. 이런 지명을 보면 옛 선인들이 지명을 참 예쁘게 지었다는 생각이 든다. 달음재는 빼재를 넘지 않고도 거창 북상면과 무주 삼공면을 이어주는 지름길로 많은 사람이 이용했으나 지금은 넘나드는 사람이 없다. 달

대봉 가는 길, 자유롭게 자란 나무가 즐비하여 동화 속을 걷는 느낌이 든다.

음재에서 다시 오르막길을 한참 올라야 하는 대봉은 한 걸음 올리기도 쉽지 않다. 산행이 후반에 접어들어 체력이 소진되기도 했고, 무엇보다도 쌓인 눈이 발걸음 올리는 것을 힘들게 하기 때문이다. 앞으로 나아가며 오르려 애써 보아도 좀처럼 거리는 줄어들지 않는다. 이쯤이면 예쁜 눈 풍경도 이제는 장애물로 보이기 시작한다.

대봉은 달음재에서 크게 고도를 올리는 봉우리가 아닌데도 끝이 없는 듯 길고 높게만 느껴진다. 한 단계 오르면 또 한 단계가 나타나면서 계속 나의 인내력을 시험하는 것 같기도 하다.

아마도 이것은 덕유산의 높은 봉우리는 이미 지났기에 마음의 긴장이 풀어진 탓일 것이다. '모든 건 마음 먹기에 달렸다'라는 옛말이 실감되는 순간이기도 하다. 그리고 백두대간을 간과한 면도 있다. 대간 길은 오르막길에는 당연히 봉우리를 주지만 내리막길에도 수없이 크고 작은 봉우리를 세워 오르막을 준다는 것을.

대간 길은 구간이 끝나지 않는 한 결코 안심할 수 없다. 대부분의 대간 구간은 그 길을 걷는 동안 10여 곳 이상의 오르막을 오르내려야 하므로 심신의 한계에 도달할 정도로 힘이 드는 순간을 맞이할 때도 있다. 하지만 그것 자체가 종주 산행이 주는 매력이기도 하여 거부할 수도 없다.

힘든 길을 벗어나는 길에 별다른 해결책은 없다. 어느 산이든 스스로 오르지 않으면 결코 오를 수 없기에 주변 바위와 나무, 내 그림자와 길을 벗 삼아 그저 무념무상의 상태에서 천천히 한 걸음씩 올라가야 한다. 신기한 것은 끝이 없을 듯한 오르막도 발걸음과 호흡을 맞추어 오르다 보면 어떤 봉우리든 결국 자리를 내준다는 것이

다. 그렇게 발걸음을 무겁게 했던 대봉(1263m)은 미답의 모습으로 자리를 내준다. 오르고 보니 달음재에서 고도를 173미터 정도 올렸을 뿐인데 대봉은 오늘 구간 중 가장 힘들게 느껴진 봉우리였다.

대봉은 시련을 주었지만 오르고 난 후에 주는 기쁨도 컸다.

오늘은 안개로 인하여 명쾌한 정상 조망은 내주지 않는다. 하지만 이 풍경 자체도 이 순간 산이 주는 소중한 풍경이다. 희미하나마 주변 정경을 내주어 오히려 더 풍성한 풍경을 상상할 수 있게 해주니 산의 배려는 크기만 하다. 산이 어디로 가는 일 없으니 맑고 깨끗한 풍경을 보고 싶으면 자주 와서 보면 될 일이다.

나는 봉우리를 오르느라 애쓴 나에게 사위 풍경의 맛을 즐기게 하고, 아울러 물 한 모금과 간식 한 조각으로 위로한다.

산길을 걷다 보면 길이 주는 굴곡은 사람이 살아가는 과정과 별반 다르지 않다는 것을 느낀다. 사람이 살아갈 때도 기복이 있는 것처럼 산도 오르막이 있으면 반드시 내리막이 있다. 대간 길은 큰 줄기로 수없는 봉우리를 품고 길게 이어지다 보니 고비는 파도처럼 다가온다. 하지만 반복되는 고비만큼이나 정점에 오르면 새로운 풍경을 내어주니 그 기쁨과 환희도 반복된다.

순례길 같은 대간 길의 곡절을 겪으며 목적지에 도달한 사람을 보면 몸도 마음도 자연을 닮아가는 듯 숲 바람 품은 순수한 모습을 볼 수 있다.

대봉에서 내려오기가 무섭게 또 갈미봉(1210m)을 올라야 한다.

덕유산은 이른 새벽부터 12시간 이상 눈과 함께 씨름한 나에게

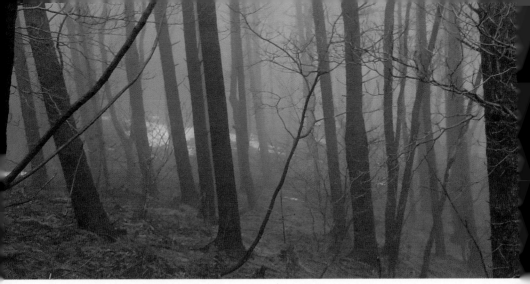

빼재로 내려가는 안개 품은 숲길

마지막 봉우리를 선물로 내준다. 그동안 애썼다며 그래도 막바지 길
은 바람도 자제하고 주변 눈도 녹여 아늑한 길을 제공해준다. 갈미
봉은 빼재로 향하는 줄기로 이어지기도 하지만 새 줄기를 만들어 칡
목재에 이어 호음산 줄기로도 흘러간다. 조용한 숲속에 품을 열고
있는 갈미봉이 애틋하다.

빼재로 내려가는 길은 한결 여유롭다. 고도가 낮아지니 눈도 적
어지고 잘 자란 낙엽송들도 도열하여 내리는 길을 축복한다. 짙은
안개에 젖어 휘도는 길은 낙엽송이 내려준 갈색 카펫으로 단장하여
내 걸음을 반긴다.

안개에 젖은 촉촉한 길을 걸으며 그동안 지나온 봉우리들을 되돌
아 그리다 보면 하늘이 열리고 오늘의 목적지인 수령(秀嶺, 920m), 곧
빼재에 닿는다. 아마도 주변 경치가 빼어나 수령으로 이름했을 것이
다. 또 이곳은 신풍령이라고도 한다. 여러 이름이 교차하는 건 오래
전부터 이 고개의 중요성과 인지도가 높았기 때문일 것이다.

덕유산을 품은 대간은 우리나라 남부지방에 긴 줄기로 솟아올라 우렁차게 흐른다. 덕유산에 깃들어 살아가던 옛사람들은 세월의 흐름에 따라 지나갔어도 덕유산은 오늘도 옛 모습 그대로 이어지고 있다.

예로부터 덕유산은 수려하고 넉넉한 품으로 언제나 힘들고 지친 사람들을 품고 도닥여 왔고, 지금도 변덕 심한 사람들의 마음을 쓰다듬으며 오늘과 내일을 살아가는 힘을 준다.

오늘 나의 두 발로 눈부신 겨울 덕유산 속에 들어 걸을 수 있었던 것은 덕유산의 사랑이 있었기 때문이고, 무사히 빼재에 설 수 있었던 것은 대간이 준 축복이 있었기에 가능한 일이었다.

덕유산 대간 길과 함께한 시간은 자유로웠으며 감미롭고 행복했다.

빼재에 서 있는 수령 표지석

# 삼봉산과 초점산이 그린 그림 속 걷다 보면

•

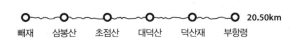

빼재    삼봉산    초점산    대덕산    덕산재    부항령    20.50km

## 산은 대지에 솟고 사람은 산에 들고

자연에 들면 심신의 여유로움과 안식을 찾을 수 있다.

특히 숲이 주는 넉넉함과 생동감, 조화로운 풍경, 새소리, 물소리, 바람 소리 등 자연의 숨결은 걷는 이에게 스며들어 카타르시스를 느끼게 한다.

우리나라는 산이 많아 산을 통해 자연을 쉽게 접할 수 있는 천혜의 조건을 지니고 있다. 생활도 산과 밀접한 관계를 지니고 있어 주변의 웬만한 산은 오랜 삶이 만들어 온 문화와 역사를 품고 있다. 그러므로 생활 속에서 자연의 보고인 산을 접하면서 몸과 마음에 활력도 얻고, 아울러 그곳이 지닌 삶과 역사의 의미까지 새긴다면 큰 의미가 있을 것이다.

주변의 작은 산일지라도 흘러온 산줄기를 거슬러 따라가 보면 결

국 백두대간과 연결된다는 걸 알 수 있다. 그러므로 산을 찾아 걷는다는 것은 심신의 여유로움과 건강을 유지하고, 나의 근본을 찾아가는 것이기도 하므로 주기적으로 주변의 산을 찾을 일이다.

대간 길은 문명 세계에서 가장 멀리 떨어진 곳에 이어져 있다.

지금도 대간 길은 산이 깊고 숲이 우거져 사람의 흔적이라곤 선행자들이 달아둔 산객의 길 안내를 위한 작은 리본과 간간이 길 안내표지판 정도만 있는 원시성이 살아있는 곳이다.

근래에 산객의 발자국이 모여 희미한 길이 만들어져 있기는 하다. 하지만 대간의 자연은 변화무쌍하고 계절에 따라 수목이 우거지고, 비바람과 눈보라가 몰아치다 보면 그 길의 흔적마저 지워지기 일쑤다. 그렇게 대간 길은 대부분 사람의 발길이 잘 닿지 않는 외딴 곳에 자리하고 있다.

그런데도 지금 대간 길은 원초적 자연의 아름다움과 함께하며 우리의 근간을 찾아보려는 사람들이 찾는 소중한 곳이 되었다. 그간 국토 개발로 원래 대간의 모습이 훼손된 곳이 적지 않지만 이제 백두대간 보존을 위한 법률도 제정되고, 보호를 위한 공감대도 형성되면서 조금씩 복원도 이루어지고 있다. 그나마 백두대간은 대체로 깊은 곳에 있다 보니 개발의 영향을 덜 받아 대부분 구간이 원시 자연의 장엄한 풍광을 보존하고 있다.

지리산 구간과 덕유산 구간을 이어온 대간 길은 지역과 물길을 나누며 빼재에서 부항령으로 이어진다. 이제 설국의 덕유산 구간을

뒤로 하고 빼재에서 부항령 구간을 걷는다. 이 구간은 빼재를 출발하여 삼봉산, 소사고개, 삼도봉(초점산)과 대덕산을 지난 후 덕산재에서 쉼표를 찍고 부항령에 이르는 20여 킬로의 길이다.

이른 새벽 내가 탄 차는 빼재 인근까지 왔어도 산행 출발지까지 오르지 못한다. 지난 태풍이 몰고 온 호우로 산행 출발지와 인접한 찻길 일부가 싱크홀처럼 꺼져 있기 때문이다. 우리는 이를 자연재해로 부르고 있지만 자연의 입장에서는 자연에 반하는 인위적인 건설 행위의 흔적을 원래 상태로 돌리려는 몸부림일 것이다.

무참히 무너져 내린 위태로운 길을 벗어나 산속 대간 길로 들어서니 그곳은 자연 상태 그대로의 길이어서 큰비가 왔음에도 조금의 훼손도 없다.

빼재는 덕유산으로 막힌 호남의 무주와 영남의 거창을 잇는 주요 통로였고 과거 삼국이 대립하던 시기에 신라와 백제의 접경 지역이기도 했다.

신라는 호남지방 진출을 위해서는 빼재를 넘어야 했고, 백제 역시 마찬가지였다. 그러다 보니 고갯마루 빼재는 두 세력이 부딪치는 치열한 각축의 현장이 될 수밖에 없었다.

빼재는 그 각축의 과정에서 목숨을 잃은 수많은 병사의 뼈를 묻었던 곳이라 하여 고개 이름을 뼈재라 하였는데, 그 명칭은 시간이 지나면서 경상도 방언인 빼재로 굳어져 지금은 빼재로 부른다.

빼재(920m)에서 새벽 발걸음을 시작하여 완만한 오름길을 오른다.

빼재에서 부항령 구간 산줄기는 1200미터가 넘는 산봉우리를 거느리며 이어져도 산의 풍광은 주변에서 흔히 볼 수 있는 일반 야산과 같은 정겨운 풍경을 내어주기도 한다.

고도를 조금씩 높여 수정봉(1050m)을 거쳐 1시간 40분 정도 큰 무리 없는 숲길을 오르면 삼봉산(1254m)에 이른다. 삼봉산은 석불바위와 장군바위, 칼바위의 세 봉우리로 이루어졌다고 하여 삼봉산이라고 하며, 산경표에서는 덕유삼봉산이라고도 하였다. 신경준은 이곳도 덕유산 줄기의 봉우리로 본 것이다.

삼봉산은 거창군에 속해 봉우리에는 거창 지역의 사과를 형상화한 정상석을 세워 두었다.

이곳은 삼봉산과 초점산 사이에 꺼진 듯한 지형으로 광활한 공간감을 볼 수 있는 독특한 곳이다. 마주하고 있는 산 사이에는 작은 마을과 소사고개가 있다.

산과 고개마을의 고도차가 600여 미터에 이르고 산과 산 사이에 장애물이 없다 보니 드넓은 공간이 활짝 열려있다. 그래서 마치 하늘에서 내려다보는 듯한 풍경으로 눈과 가슴을 통쾌하게 한다. 연전 대간 남진에서는 이 풍경을 볼 수 있었어도 오늘은 해가 뜨기 전이어서 이런 열린 절경을 다시 볼 수 없어 아쉬움을 준다.

삼봉산에서 소사고개까지는 급하게 고도를 낮추어야 하기에 1시간 30분 정도 가파른 내리막 산길을 내려간다. 짧은 거리에 고도를 급격하게 낮추니 오히려 오름길이 낫지 않을까 하는 생각이 들 정도의 내리막길이다. 반대로 이 길을 오른다면 무념 상태에서 오르지

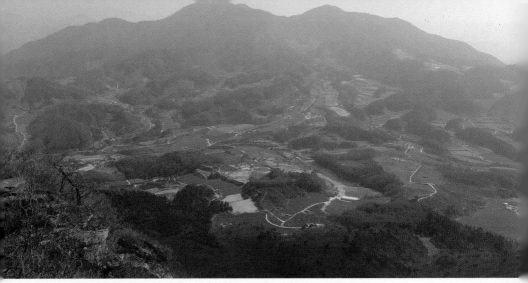

삼봉산에서 본 4월의 초점산. 두 산이 내어준 공간감으로 통쾌한 느낌을 준다.

않으면 오르기가 쉽지 않을 것이란 생각도 든다.

소사고개는 거창 봉계리와 무주 덕지리를 이어주는 고개로 예전에는 도마치(都麻峙)로 불렀다. 37번 국도와 30번 국도 사이에 있는 지방도로로 고갯마루에는 독특하게 소사마을이 형성되어 있다. 예전 국도가 개설되기 전 보부상이나 길손들이 많이 넘나들다 보니 자연스럽게 그들의 편의를 위한 시설을 갖춘 마을로 형성된 듯하다. 실제로 이 고개는 거창 위천면과 무주 무풍면을 연결하던 주요 교통로였다.

소사고개 마을에는 작은 슈퍼가 있어 대간 길을 걷는 사람들의 쉼터로 자리하고 있다. 이곳에는 여원재 주막처럼 이른 새벽에 찾아도 반가이 맞아주는 할머니가 계셔서 산객들은 잠시 쉬면서 간단한 요기를 할 수 있기 때문이다.

삼봉산(1254m)과 초점산(1250m)의 높이는 거의 같다. 대간 길이 삼봉산에서 초점산으로 이어지니 내려온 만큼 그대로 다시 올라야

하므로 쉽지 않은 길이다. 발걸음을 움직여 다시 초점산으로 올라가야 한다. 희미한 삼봉산을 되돌아 바라보니 뿌듯하고, 앞에 선 초점산을 바라보니 아득하다.

대간을 걷다 보면 사람은 별로 볼 수 없지만 그래도 이어지는 길에는 사람의 정이 흐르는 것을 느낄 수 있다. 희미한 대간 길에 뒷사람이 길을 잃지 않도록 작은 리본을 단 배려, 마을 언저리에 만들어 둔 쉼터, 지나갔음에도 자취가 없는 깨끗함, 그리고 앞서간 사람들의 발자국 흔적에도 새록새록 그 온기가 남아있다. 언제 누가 그 마음을 담아 두었는지 알 수 없어도 오늘 대간 길을 걷는 나에게도 그 마음이 전해져 가슴을 따뜻하게 한다. 지금 내가 걸으며 대간과 함께하는 숨결도 그 온기를 데워 누군가를 좀 더 따뜻하게 할 수 있었으면 좋겠다.

지역 마을을 끈처럼 이어왔던 소박했던 대간의 고갯길은 시대의 변화에 따라 차가 다닐 수 있는 길로 확장되고, 지역 산지 개발과 자원 채굴 등으로 곳곳이 훼손되었다. 이제는 대간이 더 상처받지 않도록 모두가 노력해야 하고, 훼손된 대간은 정확한 조사를 통한 복원으로 우리의 뿌리가 대대손손 이어져 갈 수 있도록 해야 할 것이다. 그것은 우리의 기상을 되살리는 것일 뿐만 아니라 자연 생태환경을 유지하고, 인간과 자연이 함께 상생하는 길이기도 하다.

소사고개에서 숨을 돌리고 초점산으로 향한다.
이곳은 대간을 넘는 고개임에도 마을이 형성되고 최근 산기슭 곳

곳에 과수원까지 조성되다 보니 대간이 심하게 훼손되어 길을 찾기가 쉽지 않다. 특히 경사진 산을 절개하여 밭을 만들다 보니 여기저기 낭떠러지까지 생겨 조심스럽다. 가까스로 찾은 초점산 오르는 길 입구에는 뒤에 오는 이들이 길을 놓칠세라 앞선 이들이 달아둔 형형색색의 리본이 휘날린다.

이곳에서 초점산까지 3킬로 정도의 거리에서 고도 600여 미터를 올려야 하므로 삼봉산을 넘어오며 누적된 발걸음은 점차 무거워지기 시작한다. 하지만 내가 걷지 않으면 한치도 나아갈 수 없는 것이 대간 길이다. 그렇게 사과밭으로 난 농로와 절개지를 따라 오르다 숲으로 드니 이내 가파른 오르막길이 이어진다.

산길은 자연 상태 그대로의 길이다 보니 숲이 무성하고 곳곳에 자리한 바위와 바람에 쓰러진 나무로 걷기가 쉽지 않다. 더구나 오르막길은 그 불규칙한 경사로 인해 온 신경을 곤두세우고 온몸을 움직이며 걸어야 하다 보니 더 많은 힘이 든다. 마음 한편으로 지금 걷는 길이 걷기 쉬운 길이었으면 하는 속된 마음이 들기도 한다.

하지만 대간은 어두운 숲속을 나의 발걸음으로 한 걸음 한 걸음 올리도록 하면서 슬며시 나를 길에 몰입하도록 하여 오직 오르는 일에만 전념하게 한다. 대간은 많은 것을 품고 나를 부르고, 나는 그 부름에 답하여 이곳을 찾아 걷고 오르며 대간과 숨결을 섞는다.

대간은 쉼 없는 고행길을 주며 더 많은 것을 보고 느끼고 깨우치라 한다. 오르막은 오르막대로, 내리막은 내리막대로, 아늑한 숲길은 숲길대로 주어진 길을 그대로 받아들이며 흔들림 없이 걸으라 한다. 또 대간 길을 마주하며 걷다 우러나오는 변화무쌍한 감정은 모두 나

의 마음에서 우러난 것이니 그대로 받아들이고 순수한 마음과 평정심을 위해 좀 더 자연 속 깊이 들어 걸으라 한다.

## 마음속 풍경은 끝없이 그려지고

동녘이 뿌옇게 밝아오지만 흐린 날씨여서 화사한 일출을 맞이하는 아침 풍광은 기대하기 힘들 것 같다. 거센 눈발을 헤치고 초점산에 오르니 찬 바람과 길쭉한 정상석이 반겨준다. 초점산은 삼도봉으로도 불리는데 경상남도 거창과 경상북도 김천, 전라북도 무주가 경계를 이루는 곳이어서 별도로 이름하고 있는 듯하다. 삼봉산에서 초점산을 바라볼 수 있듯이, 초점산에서도 삼봉산을 건너다보며 산 아래 모습을 보는 것도 다른 데서 볼 수 없는 진풍경이다.

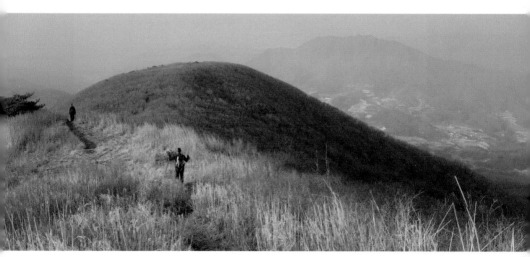

대간 남진 시 걸은 대덕산 길. 동산 같은 산 풍경 너머로 삼봉산이 보인다.

하지만 오늘은 눈발과 바람이 두 산을 품고 있어 그 풍경은 마음으로 그려보아야 한다. 때때로 보이는 것보다 마음의 풍경이 더 아름답게 느껴질 때가 있듯 지금 초점산과 삼봉산이 그리게 해주는 내 마음속 풍경이 그러하다.

초점산에서 눈발 날리는 찬바람을 안고 산길 30여 분을 가면 대덕산(1290m)에 이른다. 사위는 완전히 밝아졌으나 구름이 많이 낀 날씨여서 햇살은 보기가 어렵다. 하지만 어두움이 물러가고 주변 풍경이 드러나 보이는 것으로도 감사한 일이다.

어둠이 지나가고 밝음이 왔다는 것 자체만으로도 얼마나 좋은가?

대덕산 정상은 주변에 나무가 적고 넓은 풀밭을 이루고 있어 사방 풍경이 한눈에 조망된다. 왼쪽으로는 멀리 무풍면의 마을이 조망되고, 오른쪽으로는 대덕면의 마을이 보인다. 앞으로 가야 할 대간의 산들이 둥글둥글한 산봉우리를 이루며 이어져 나의 발길을 기다리고 있다. 주변 산들도 높은 지대의 산임에도 우리나라 어디서나 볼 수 있는 마을 뒷동산 같은 부드러운 산 흐름을 지니고 있어 따뜻한 정감을 준다.

아침을 맞아 겨울 숲을 울리는 청아한 새 소리와 그새 구름 사이 살짝 비춰 나온 주황빛 햇살은 새벽 산길을 걸어온 나의 발걸음을 어루만지며 위로한다.

대간을 걷다 보면 우리나라 산은 대체로 유순하여 사람이 들기에 좋다는 것을 많이 느낀다.

대간이 지닌 큰 산일지라도 사람이 범접하기 힘든 험한 곳도 드물고 사람을 해치는 맹수도 거의 없다. 산의 형상은 대부분 순한 곡선을 띠고 있어 보기에도 좋고, 산을 오르는 것도 그리 어렵지 않다. 조선시대까지만 해도 깊은 산에는 호랑이들이 자주 출현하여 사람들에게 해를 끼쳤다고 하지만 일제강점기를 거치며 호랑이는 자취를 감추었고, 지금은 곳곳에서 먹이 사슬의 정점을 차지한 멧돼지들이 창궐하여 산이 접한 마을 사람들을 괴롭히고 있는 정도다. 실제 산을 걷다 보면 멧돼지의 흔적은 곳곳에서 볼 수 있었어도 멧돼지를 만나는 일은 없었다. 오히려 고라니 같은 순한 동물들이 곳곳에서 뛰어다니는 모습을 볼 수 있을 만큼 우리나라 산은 야생 동물들에게서의 위험은 거의 없다고 할 수 있겠다.

우리 산의 숲도 사람을 압도하는 정글이나 밀림이 아니다. 무성한 덩굴로 이루어진 숲도 일부 있지만 대체로 대간의 산은 뒷동산에서 볼 수 있는 소나무나 진달래, 참나무 등 익숙한 나무들로 숲을 이루고 있어 언제 산에 들어도 편안하고 푸근한 느낌을 준다. 또 우리 산은 사람들이 어려울 때 밭과 식량을 내어주어 삶을 이어가는 힘을 주기도 했고, 전란이 있을 때는 대피처를 주었으며, 추울 때는 땔감을 제공해주고, 더울 때는 시원한 물과 그늘을 주었다. 이런 산은 우리 삶의 소중한 보금자리 중 하나였으며 삶을 다하고 나면 가야 할 안식처이기도 했다.

우리나라 사람들은 희로애락을 산과 함께하며 삶을 이어왔고, 자연 친화적인 생활로 감성을 키우고 문화와 예술을 발흥시켜 오늘에 이르고 있다. 그러므로 백두대간을 걷는다는 건 자신의 정체성을 찾

대덕산 얼음골 약수

는 걸음이기도 하지만 그곳을 기반으로 하여 살아온 삶과 문화를 찾아가는 길이기도 한 것이다.

대덕산에서 덕산재로 내려가는 길은 다시 소사고개에서 오른 만큼 고도를 낮추며 3킬로 정도 내려가야 한다. 흙산으로 이루어진 가파른 사면은 식물들이 잘 자라 봄과 여름에는 신록으로 초록 세계를 이루고 각종 야생화가 화려한 향연을 펼치는 곳이다.

이 길은 대간 능선 길임에도 길 한쪽에 샘터가 있다. 작은 계곡 같은 지형의 바위틈에서 물줄기가 솟아나는 곳인데 차가운 물이 솟아 얼음골 약수터라 이름하고 있다. 물이 귀한 대간 길에서의 이런 샘터는 생명수 역할을 한다. 지금은 겨울이어서 물은 솟지 않고 그 흔적만 남기고 있다.

대덕산에서 1시간 10여 분을 내리면 덕산재에 닿는다. 덕산재는 김천 덕산리와 무주 금평리를 잇는 30번 국도가 지나는 대간 고갯마루이다. 때로는 덕산재를 주치(走峙)라고도 했는데 한자 뜻 그대로 달리는 고개의 의미를 담고 있다. 예전 이곳은 산적이 많이 출몰하던 곳으로 고갯길에서 산적을 만나면 고개 아랫마을로 빨리 달려 내려와야 살 수 있다고 하여 붙여진 이름이라고 한다. 당시 민초들의 어려웠던 시절이 담긴 이름이어서 애잔하다.

지금 덕산재의 지명은 고개 아래에 있는 덕산마을에서 비롯되었다. 덕산재는 지금도 차량이 오가는 고개로 옛날의 명성을 그대로 이어가고 있고, 우람한 고개 표지석은 주위 산들과 별로 어울리지는 않지만 지나는 뭇사람들을 반겨준다.

덕산재를 지나 넉넉함을 주는 숲을 음미하며 작은 봉우리 3개 정도를 넘다 보면 부항령(680m)에 닿는다. 한국지명유래집에 따르면 부항령(釜項嶺)은 해동지도에는 부항치(釜項峙)로 기재되어 있고 과거에는 가목령이라고도 하였다. 고개 아래에 있는 마을의 지형이 가마솥과 같아 마을 이름을 가매실, 가매목이라 불러왔는데 한자로 바꾸면서 부항(釜項)으로 표시하였고, 지금 고개는 그 마을의 이름을 따라서 부항령으로 칭하고 있다.

오늘 구간 산을 걸으며 새삼스럽게 느낀 것은 자연에 들었을 때

세월이 담긴 바윗돌에 고졸한 글씨가 정겹다.

는 자연과 함께해야 한다는 것이다. 부정형으로 이루어져 있는 산길은 일반 길처럼 일정한 속도로 갈 수 없다. 오르막이 나타나면 그 길에 순응하여 몸을 앞으로 숙이고 보폭을 짧게 하여 큰 호흡으로 천천히 올라야 하고, 내리막이나 평지 길 역시 주변 지형의 흐름에 맞추어서 걸어야 한다. 그런 자연의 상태와 나의 몸 상태를 잘 파악하여 적절한 완급조절을 하며 걸어야 전체 구간을 무리 없이 걸을 수 있다. 길은 주어진 것이므로 그 길의 상태에 반하여 걷게 된다면 결국 부상이나 탈진 같은 무리한 상황에 빠지기 쉽기 때문이다.

빼재에서 부항령까지 걸으면서 거의 동시에 나타나는 높은 고도의 삼봉산과 초점산은 쉽게 오를 수는 없었다. 하지만 봉우리가 높아 오르기 힘들수록 산이 내어주는 광활한 공간감은 더욱 크고 넓다. 높이 올라선 만큼 펼쳐진 풍광을 더 넓고 깊이 누릴 수 있는 것이다. 하지만 아쉽게도 오늘은 그 모습을 볼 수 없었지만 그래도 주변 지형을 통해 마음으로 그려보기에는 충분했다.

산지 개발로 훼손된 대간 길이 아픔을 주었어도 부항령에 무사히 도착하고 보니 마음은 충만하다. 지난한 과정을 겪은 후 목적지에 도달하여 잠시 쉬는 순간은 더없이 편안하다. 그것은 모든 것에서 놓이는 자유로움이다.

편안한 몸과 마음으로 하늘을 보며 지나온 풍광을 되돌아보고 주변 풍광을 품을 수 있어서 감사하고 또 행복하다.

산을 걷다 보면 심신의 자유로움을 느끼게 되고, 산을 넘어서면 새로운 자유로움이 다가온다.

# 끊어질 듯 이어지는 우두령 가는 길

•

부항령 —○— 박석산 —○— 삼도봉 —○— 풋대봉 —○— 석교산 —○— 우두령  19.25km

## 홀로 걸어도 산이 있어 행복한 길

우리는 때때로 문명 세계에서 벗어나 자연 속에 들 필요가 있다.

자연에 들면 원래 감각이 깨어나며 그 감각으로 세상의 모든 걸 섬세하고 깊이 있게 보아 새롭게 인식할 수 있고, 유일무이한 원초적인 자기의 모습도 찾을 수 있기 때문이다.

자연에 든다는 것은 스스로 움직이는 데서 시작한다.

많은 사람이 종종 잊고 있지만 사실 스스로 움직여 몸을 옮기며 나아 갈 수 있다는 건 기적과도 같은 일이다. 그런 적극적인 행동으로 자연에 다가가면 자연은 언제나 너른 품을 열어준다. 자연은 오랜 가족이었던 사람이 돌아온 것을 기뻐하며 그가 지닌 모든 걸 내어주고 기꺼이 자신의 품속에 사람이 깃들게 한다. 아울러 자연은 문명사회 속에서 왜소해진 사람에게 원래 지녔던 강인한 능력을 확

인하게 해주고 새로운 힘을 일깨워 소중한 존재로 거듭나게 한다.

　자연은 움직이지 않는 것처럼 보이지만 실상 살아 움직이며 긴 시간을 두고 천천히 새로운 모습으로 변화하며 거듭나고 있다. 자연을 이루는 구성원은 누가 보건 보지 않건 제각기 있는 위치에서 제 역할을 하며 상생하고 조화를 이룬다. 대지에 자리한 작은 꽃 한 송이도 바람과 비, 햇빛을 통한 삶의 과정을 거쳐야 피울 수 있듯이, 모든 자연 속 생명은 세파의 어려움을 극복하고서야 결실을 이루는 절정에 이른다.

　그런 자연 속에 사람이 들게 되면 도도한 질서에 의해 움직이는 자연의 순리를 알게 되고, 사람 역시 그 순리 속에서 살아나가야 한다는 것을 자연스럽게 체득하게 된다.

　자연에 들어 걷다 보면 사람은 자신의 존재를 확인하고 자신이 자연의 일부인 걸 알 수 있으며, 점차 자연과 동화되어 가는 것도 느낄 수 있다.

　자연을 향한 몸의 움직임은 집 주변에서 시작하여 동네 공원도 좋고 뒷산도 좋다. 주변에 산이 많다는 건 축복받은 일이다. 산에 들어 오로지 자신의 몸으로 호흡하며 한 걸음 한 걸음 내디뎌 걷다 보면 깊은 데 빠져 있던 자신의 오감이 깨어나는 걸 느낄 수 있다. 그동안 눈에 보이지 않던 것들이 하나씩 보이기 시작하고, 귀에 들어오지 않던 소리도 들을 수 있다. 이런 걸음을 반복하다 보면 점차 세포 하나하나가 일어나고, 온몸이 지닌 감각기관이 열리며 자신이 자

연 속 하나로 조화되어가는 것을 느낄 수 있다. 자연 그대로의 숲속 길은 그것을 더욱 촉진한다.

근래 도로망이 거미줄처럼 깔려 지금은 자동차로 전국 어디나 어렵지 않게 갈 수 있다.

하지만 자동차로도 갈 수 없는 길이 백두대간 길이다. 대간 길 734.65킬로는 오직 걸어서만 갈 수 있다. 그 길은 자신의 두 발에 의해서만 갈 수 있는 야생의 길이다.

대간 길 종주는 작은 한 걸음으로 시작한다. 그 길은 지름길도 없고 누구에게 의지할 수도 없다. 오직 자신의 작은 한 걸음을 모으며 오랜 시간 걸어야 종착지에 도착할 수 있는 길고도 험난한 길이다. 하지만 대간 길은 도시에서 느낄 수 없는 자연이 주는 아름다움과 지난 삶의 짙은 흔적을 품고 있는 곳이다. 그 길에 들면 자연을 새롭게 느낄 수 있을 뿐만 아니라 너와 나, 우리를 알 수 있게 된다.

백두대간을 걷다 보면, 대간은 능선과 봉우리, 하늘과 구름, 해와 달과 별, 나무와 꽃, 숲속 생명 등 다채로운 색과 형태로 창출된 풍경을 내어주고, 대간이 지닌 자연 악기의 연주 소리와 뭇 생명의 합창으로 화음을 이룬 음악도 내어준다. 대간 길 한 걸음 두 걸음은 우리의 터전을 찾을 수 있도록 해주고, 지친 몸과 마음을 위로하여 심신을 달래주고, 무한한 성취감과 행복감을 느끼게 해주기도 한다.

대간 길을 걷는다는 건 때로는 외롭고, 힘들고, 어려운 일이지만 우리 국토의 근간을 따라 걷는다는 의미는 크다. 대간에서 만나는

낮과 밤, 바위와 나무, 마른 풀잎과 바닥에 쌓인 낙엽, 눈과 바람, 안개와 빗줄기 등 모두는 반가이 맞이해야 할 대상이다. 대간에서 만나는 모두는 자연 속 나와 함께해야 할 구성원이고, 나를 일깨워 주는 귀하고도 소중한 가족들이기 때문이다. 그런 가족이 함께하는 산길을 걸을 수 있다는 것은 축복이다.

그러므로 대간 길에서 산봉우리가 파도처럼 다가오더라도 기쁘게 맞이하여야 한다. 대간이 내어주는 아름다움을 향유하고, 힘듦을 즐거움으로 승화시키며 한 걸음씩 아껴 오르내리며 나아가다 보면 대간 길은 소중한 벗이 될 것이다.

발걸음은 전라북도 무주와 경상북도 김천, 충청북도 영동이 서로 접하여 세 도가 어울리며 살아가는 곳으로, 부항령에서 출발하여 백수리산, 삼도봉, 밀목령, 푯대봉, 화주봉(석교산)을 지나, 우두령까지 걷게 된다.

오늘 구간은 일단 능선에 오르면 높낮이가 크지 않은 길이다. 하지만 대간 길 대부분은 희미한 길을 찾으며 척박한 곳의 돌밭을 걷고, 쓰러진 고목을 넘고, 가시밭길도 헤치며 가야 하는 길이다. 바윗길이 나타나면 바위를 손으로 움켜잡아 당기고, 발로 밀며 기어가기도 하고, 봉우리가 앞에 나타나면 그대로 오르고 넘어야 길을 이어갈 수 있어 사실 쉬운 대간 길은 없다.

## 흐르는 산줄기에 봉우리 춤추고

새벽 3시를 맞은 부항령은 찬 바람을 맞고 있다.

부항령은 내가 없어도 밤을 맞고 바람은 품으며 초연한 모습 그대로 있었을 것이다. 깊은 겨울 12월 말 기온은 영하 3도 정도지만 바람으로 인해 체감온도는 영하 10도 이상으로 느껴진다. 얼마 전에 온 눈으로 음지나 산 사면에는 아직 많은 눈이 쌓여있어 오늘 산행이 쉽지 않을 것임을 알려 준다.

부항령(680m)에서 백수리산 가는 길은 대간 길 초입답게 오르막으로 이어진다. 백수리산 봉우리 근처에는 눈길에 바위 구간까지 있어 완급을 조절하고 미끄러움에 유의하며 올라야 한다. 하지만 일단 백수리산을 오르면 1000여 미터의 고도에 높낮이가 심하지 않은 부드럽고 정감 있는 능선의 산세를 내어주기는 한다.

그러나 '오늘 오르는 산이 가장 힘들다'라는 말이 있듯이 대간 산행에는 어떤 구간도 쉬운 데는 없다. 눈까지 쌓인 낯선 산길은 아직 칠흑 같은 어둠 속에 있어 적막하기까지 하다. 혼자라면 어두운 동굴 같은 곳으로 들이기 쉽지 않지만 그래도 한 방향을 보고 가는 산우들이 있어 서로 의지하며 그 길을 간다.

거친 눈 덮인 산길을 헤드 랜턴 불빛에 의지하며 오르내린다는 것은 쉽지 않다. 야간 조명에는 우선 거리감이 잘 느껴지지 않아 미끄러지기 쉽고, 불규칙한 산길과 눈 쌓인 돌부리에 발이 걸려 휘청거리다 넘어지기도 쉽다. 또 오름을 오르기 위해 고개를 숙이고 땅만 보고 걷다 보면 바위나 나무에 머리를 부딪치기도 한다. 앞서가

는 사람이 그런 위험 요인을 발견하면 뒤에 오는 사람들에게 경고의 소리로 알려 준다. 하지만 산속은 어둡고 낯설며 야생이 살아 있는 길이어서 유의하더라도 부딪치고, 넘어지고, 긁히고, 미끄러지는 건 다반사다.

단지 위험 요인이 있는 곳은 좀 더 유의하며 갈 뿐이다.

백수리산(1034m)에 오르니 어둠과 찬바람이 반겨 준다. 사위가 어두워 주위에 보이는 것은 제한되지만 소담스럽게 자리한 작은 정상석은 불빛에 당당한 모습을 드러낸다. 부항령 표지석도 그랬지만 백수리산에 있는 정상석도 모양이나 글씨가 주변과 조화되어 정감이 있다. 최근 지자체에 따라 그 지역의 산봉우리에 정상석을 세우기도 하는데 대부분 규모가 크고 위압적이어서 주변 자연과 조화되지 않는 경우가 많고, 산 이름도 표준화된 자형을 기계로 새기다 보니 정감이 떨어지기도 한다.

하지만 김천지역 대간의 산봉우리에 설치된 정상석은 글자나 형태가 한결같이 사람 손길이 닿은 느낌이 나고 자연 친화적이어서 곁을 지나는 사람의 마음을 따뜻하게 한다.

산봉우리는 태양과 비와 바람이 함께한 세월의 흔적이 담겨 있고, 정상석도 그저 주변에서 볼 수 있는 돌 하나를 주워 세우다 보니 주변 풍경과도 자연스럽게 잘 어울린다.

앞으로 이 길을 가는 사람들은 정상석을 눈여겨보기를 권한다.

김천지역에서 볼 수 있는 부항령, 백수리산, 석교산, 물소리 샘, 바람재 같은 표지석은 김천지역 산 사람들의 미의식이 돋보이는 일

품 표지석이기 때문이다.

　백수리산에서 잠시 내렸다가 눈과 낙엽이 함께한 소박한 길을 걸으며 봉우리 하나를 넘고 200여 미터 고도를 올리면 박석산 (1170.6m)이다. 부항령에서 2시간여 소요되었다. 박석산 정상석은 주변 다른 정상석과는 달리 인위적인 내음이 물씬 난다. 최근에야 봉우리의 가치를 인정받고 표지석을 세웠기 때문일 것이다.

　박석산을 지나 1시간여 오르내림이 있는 능선길을 걷다가 잠시 오르막을 오르면 오늘 구간 중 가장 높은 삼도봉(1172m)에 오르게 된다. 대간을 북진하면서 지리산 삼도봉과 초점산 삼도봉에 이어 세 번째 만나는 삼도봉이다.

　이곳 삼도봉은 경상북도와 전라북도, 충청북도가 모이기도 하고 흩어지기도 하는 봉우리여서 그런지 여느 정상석과는 달리 삼도 대화합 기념탑을 세워 두었다. 오늘을 살아가는 사람들이 서로 화합하고자 하는 의지를 담은 것이지만 천혜의 자연 속에 이런 석조물을 세워야 화합이 되는지는 의문이다. 게다가 주변의 수려한 자연과 어울리지 않는 인위적인 형상이어서 아쉬움은 더 크다.

　백두대간은 자연형태 그대로 보존하는 게 좋다. 하지만 꼭 조형물을 설치해야 한다면 최소화하여 자연스럽게 하는 게 좋을 것이고, 정상석일 경우에도 주변 자연 지형과 조화되는 형상으로 만들어 세워야 할 것이다. 대간은 천년만년 이어져야 할 근간이므로 자연을 훼손하지 않고 원래 모습 그대로 이어가게 하는 것이 좋지 않겠는가?

　삼도봉에는 대간을 이어가는 사람이 간이 텐트를 치고 비박

삼도봉의 아침 하늘. 구름 아래로 햇살이 내린다.

(Biwak)을 하고 있다. 추운 겨울 대간을 이어가기 위해 산 위에서 밤을 나는 사람은 어떤 모습일까? 아마도 건강하고 아름다운 마음을 가진 사람일 것이다. 이런 당찬 패기로 대간 길에 임한다면 머지않아 대간을 완주하게 될 것이다. 삼도봉의 왼쪽 능선은 석기봉으로 이어지며 민주지산(1241.7m)으로 흐른다. 대간은 삼도봉에서 잠시 고도를 낮추다가 심마골재와 밀목재를 지나 푯대봉으로 이어지므로 곧장 가야 한다. 어둡고 적막했던 산속에 새가 울기 시작하고 하늘이 밝아오면서 숲에 드리웠던 어둠도 물러간다.

황금빛 햇살은 나뭇가지 사이로 쏟아져 들어와 잠든 생명들을 깨운다. 숲속의 요정이 마술을 부리듯 사위가 밝아지며 새로운 하루가 시작되고 새 아침을 맞으니 숲속이 부산해진다. 새들은 나무 위를 오가며 지저귀고, 아침 바람은 가지 사이를 유영하며 흐른다. 길옆

참나무는 한여름 요란했던 잎을 떨구고 찬 대기에 나뭇가지를 드러낸 채 몸을 흔들며 겨울을 나고 있다. 나무와 풀들은 겨울의 북풍한설에 굴하지 않고 또 하루를 견디며 봄에 피울 초록의 새순을 잉태하고 있을 것이다.

햇빛을 가득 품은 산길을 지나다 보니 샘을 알려 주는 표지판이 이채롭다. 낮은 지지대를 세우고 '물소리 샘'이라고 새긴 돌판을 걸어두었다. 대간 길 아래쪽에 샘이 있다는 안내표시를 한 것인데 마치 숲속에 카페가 있어 그곳으로 안내하는 듯하여 그 여유로움에 발길을 머물게 한다. 아마도 능선 아래에 비가 잦은 계절에 솟아 흐르는 샘이 있는 듯하다.

길은 삼도봉을 뒤로하고 심마골재를 지나며 밀목령까지 한참을 이어간다. 산줄기는 높으나 큰 조망이 없는 수수한 길로 이어진다. 산줄기에 솟은 무명봉 몇 곳을 오르내리다 눈 쌓인 바위를 타고 힘겹게 오르니 암봉으로 솟은 푯대봉(1175m)이다.

푯대봉에 오르니 바람은 차고 몸은 열기로 뜨겁다. 바위 봉우리로 인해 솟아나는 입김과 등에 피어나는 김은 약동하는 생명의 숨결이다. 하얀 김은 금방 어디론가 사라지지만 때로는 구름 한 조각으로, 또 한 방울의 비나 한 송이 눈으로 담겨 세상 속 어딘가에 머물렀다 다시 내게로 올 것이다.

푯대봉에 오르니 사방 풍경이 넓게 펼쳐지며 시원한 풍경을 자아낸다. 흐르는 산줄기 곳곳에 산봉우리들이 여기저기 솟으며 멀리 사

라져가는 장관을 연출한다. 산이 내어주는 탁 트인 무한한 공간감은 그 광활함으로 형언하기 어려운 감동을 준다.

이 풍경을 보고 무엇을 말할 수 있을까? 나는 지금 오직 드넓은 공간 속에 마음만 춤추는 단 하나의 점일 따름이다. 떠오른 해가 천지를 밝히고 하늘에는 연한 구름이 기류를 타고 휘날린다. 산안개 아래에 물길이 있고, 그 물길 곁에 마을을 꾸린 사람들이 살고 있을 것이다. 사방이 온통 산이어서 머물고 디딜 터는 좁아 삶은 녹록하지 않았겠지만 그래도 산을 벗 삼고 고개를 길 삼아 오르고 넘으며 오랜 세월을 견뎌왔고 또 살아갈 것이다.

산 위에 오르니 사람은 없으나 사람이 살아온 자국은 뚜렷이 떠올라 애틋한 마음이 일기도 하고, 삶의 연속성에 경이로운 느낌이 들기도 한다. 이 순간 내가 산 위에 올라 산 아래를 보며 우리 살아온 흔적을 그려보게 될 줄 누가 알았을까?

대간 길을 걷다 보면 묘하게도 반복되는 오르내림에 고통스럽다가도 봉우리에 올라 이런 활짝 펼쳐진 풍경을 보면 그동안 힘들었던 순간은 그대로 사라진다.

산에 오른 이 순간만큼은 마치 새가 된 것처럼, 하늘을 나는 신선이 된 것처럼, 넓은 공간 위로 날아올라 사방 정경을 향유하며 무한한 자유로움을 만끽한다. 또 광활한 하늘 속 바람에 마음을 실어보면 머릿속 근심 걱정은 모두 사라지면서 충만한 행복감에 젖어 들게도 된다. 아마도 산을 오르는 어려움을 극복하고 이뤄낸 성취감으로 풍경은 더 새롭고 강렬하게 와닿고 희열감은 더 크게 느껴지기 때문

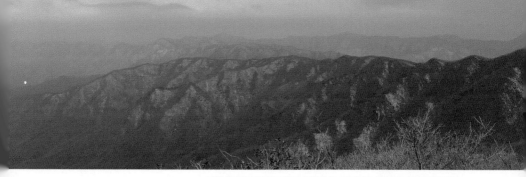

거친 듯하면서도 부드럽고 끊어질 듯 하면서도 이어지는 산줄기의 율동

일 것이다.

폿대봉에서 이어지는 대간 길로 세모꼴 모양의 석교산이 우뚝 서
있다. 나의 발걸음을 기다리는 듯 눈 쌓인 하얀 길을 펼쳐 보인다.
석교산은 햇빛을 받는 면은 눈이 녹아 짙은 색의 숲과 산 사면이 그
대로 보이고, 음지는 흰 눈 바탕에 짙은 갈색 나무줄기가 작대기처
럼 촘촘히 솟아 있는 모습이어서 하나의 산임에도 뚜렷이 대비되며
묘한 느낌을 준다.

겨울 산은 찬바람과 눈으로 갈 길을 머뭇거리게 하지만 날카로운
대기가 주는 상큼함이 있어 좋다. 또 산은 그간 울창한 숲으로 감추
어 두었던 내밀한 모습을 낙엽을 떨군 겨울에야 내어주므로 산의 깊
은 곳을 볼 수 있는 것도 겨울 산이 주는 또 다른 매력이다.

폿대봉은 한참을 머물며 사방의 경치를 볼 만한 멋진 곳이지만
찬바람과 추위로 오래 머물 수 없어 가파른 암릉 내리막을 내리며
석교산으로 향한다. 잎이 진 호젓한 숲속 길을 50여 분 걸어 화주봉
이라고도 불리는 석교산(1207m)에 오른다.

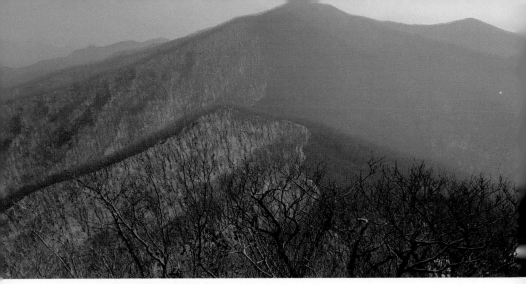
석교산 가는 길, 산줄기 위로 흐르는 대간 길이 뚜렷이 나 있다.

하얀 눈을 덮고 있는 석교산 봉우리는 잎을 떨군 작은 나무로 둘러싸여 수수하고 아늑하다. 작은 정상석은 세월을 그대로 담아 고풍스러운 멋을 풍기고 있다. 석교산에서 소담스러운 완만한 숲속 눈길을 1시간 정도 걸어 내리니 우두령에 닿는다.

우두령은 산의 능선 부분이 소의 머리를 닮았다 하여 우두령이라 이름하였고 질매재라고도 불린다.

우두령(720m)은 과거 경남 삼천포에서 진주, 산청, 함양, 거창을 거쳐 영동으로 넘어가는 주요 고갯길이었다. 또 황악산, 삼도봉, 석기봉, 민주지산 등 높은 산들이 주위를 둘러싸고 있어서 접근성이 떨어지는 곳이었기 때문에 왜구의 노략질과 6.25 전쟁 시 피난처가 되기도 하였다. 지금도 우두령은 김천시 구성면과 영동군 흥덕리를 이어주며 산간 지방의 중요한 교통로로 활용되고 있다.

오늘 대간 길은 마침 내린 눈으로 하얀 숲길로 이어져 있어 눈과 친구 하며 걷기에 좋았고, 산봉우리들이 품은 광활한 공간감과 사방 뻗어나가는 산줄기의 춤사위는 아름다웠다. 그 모습 차마 두고 가기 아쉬워 뒤돌아보면 산은 그저 웃으며 '언제든지 또 오라' 하며 나뭇가지를 흔든다.

몸을 움직여 자연 속으로 드니 산이 품을 열었고, 아름다운 세상은 오감으로 다가왔다.

나는 산속 작은 돌이 되었고, 산은 그런 나를 토닥였다.

# 옛 숨결 머무는 괘방령

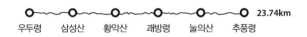

우두령 　삼성산 　황악산 　괘방령 　눌의산 　추풍령　23.74km

## 세월은 흘러도 옛 자취는 남아

겨울 산은 속살 그대로 아름답지만 혹독하기도 하다.

겨울 찬바람은 날카로운 바늘처럼 옷깃 속을 찌르며 들어온다. 배낭 옆 주머니에 있는 물통의 물은 그대로 얼음덩어리가 되고, 입 김이 머문 모자와 머플러에는 고드름이 맺히기 일쑤다. 그래도 겨울 산은 첩첩 눈 쌓인 산줄기 정경과, 나목으로 겨울을 나는 당당한 활엽수와 기상 넘치는 푸른 솔을 내어준다. 대간이 이어지는 하얀 길은 춥고 고즈넉하여도 그 길을 걷는 산객의 발걸음은 생기롭다.

이제는 그 겨울이 지나고 있는 2월 말이다.

영원히 이어질 것 같은 동장군의 위세도 언듯 언듯 꺾인 모습을 비친다. 찬바람 사이로 부드러운 훈풍이 살짝 섞이면서 무거웠던 겨울은 서서히 물러가고 새로운 계절이 조금씩 다가옴을 느낀다. 한겨

울로 인해 경직되었던 몸과 마음은 한결 부드러워지고 낮에는 외투를 벗을 정도가 되었다.

저만치 봄기운이 다가오는 길목에서 나의 발걸음은 내륙 깊숙이 있는 우두령에서 추풍령을 향한다. 어느덧 대간 길도 내륙 깊은 곳으로 이어진다.

우두령에서 추풍령까지의 대간 길은 두 고을을 경계 짓고 있는데 왼쪽으로는 충북 영동이, 오른쪽으로는 경북 김천이 자리하고 있다. 아울러 추풍령으로 향하는 대간은 분수령이 되어 하늘이 내린 물을 나눈다. 대간 왼쪽 산 사면으로 흐르는 물은 금강으로, 오른쪽 물은 낙동강으로 흘러들게 하여 드넓은 대지를 이루고 그 풍요로움 속에서 뭇 생명이 살아가도록 한다.

덕유산을 거쳐 삼도봉을 이어오며 닿은 우두령(720m)은 말 그대로 주변 산이 소의 머리를 닮았다고 하여 우두령으로 이름하였다.

우두령은 조선시대에 주로 서부 경남에서 영동으로 가는 고갯길로, 부산에서 영남 내륙을 거쳐 한양으로 가는 문경새재와 함께 백두대간을 넘어 충청도와 한양으로 이어지는 주요 교통로였다.

임진왜란 때 왜군도 이런 사실을 알고 우두령으로 접근하였다.

당시 이 지역 의병장 김면(1541~1593)은 왜군 1500여 명이 호남 지역 진출을 위해 우두령을 넘는다는 사실을 알게 되었다. 김면은 의병 2000여 명으로 군진을 구성하여 우두령에 매복한 다음 왜군을 급습하여 큰 승리를 거두었다. 특히 이 전투는 거창과 김천 지역주민인 심마니나 사냥꾼 등이 의병으로 참전하여 왜군을 무찔렀다는

데 큰 의의가 있다.

지금 우두령에서는 당시 격전의 흔적은 찾아볼 수 없지만 숭고한 기상은 고갯길과 바위와 흙, 바람결에 남아 우두령을 찾은 사람들에게 그때 우렁찼던 모습을 그리게 해준다.

우두령에서 추풍령까지의 산줄기에는 크고 작은 산봉우리 10여 개가 솟아 있는 길이지만 대부분 흙으로 이루어진 토산이어서 길은 부드럽고 숲은 아늑할 것이다. 나뭇가지 사이의 햇살과 청아한 새소리는 걷는 발걸음을 또 얼마나 가볍게 해줄 것인가?

대간 길이 내어줄 새로움에 대한 기대로 마음이 설레지만 봄이 오는 길목의 길이어서 발걸음은 더욱 조바심이 난다.

오늘은 우두령에서 삼성산, 황악산, 괘방령을 거쳐 추풍령에 이르는 내륙지방을 동서로 나누며 이어지는 산줄기 길을 걷는다. 남녘에는 꽃 소식이 들려오는 시기지만 우두령은 아직 겨울 풍경 그대로의 모습이다. 그래도 한결 부드러워진 바람을 안고 우두령에서 추풍령으로 향한다.

총총한 새벽 별빛을 머리 위에 두고 어두운 숲속으로 들어 첫 봉우리인 삼성산을 오른다.

나는 대간 길을 걷기 시작하면서 주로 어두운 새벽에 산행을 시작하다 보니 걷는 길 초반의 풍경을 볼 수 없는 게 아쉬웠다. 하지만 산을 걷다 보니 매사 눈에 보이는 모습만이 전부가 아니라는 걸 알수 있었다. 산은 낮과 밤, 날씨, 시절에 따라 시시각각 천변만화한 모

습을 내어준다. 이처럼 산은 볼 때마다 다른 모습을 내어주고 있어 어떤 모습이 진짜 산의 모습인지는 판단하기란 쉽지 않다. 아마도 같은 산도 사람마다 보고 느끼는 모습이 다를 것이다.

나는 내가 산에 들어 실제로 보는 산과, 산의 형상을 볼 수 없어 현장에서 그려 볼 수 있는 산의 모습 등 모두가 산이 지닌 모습이라고 생각한다. 그게 어둠 속 산의 모습이든, 눈보라와 빗속 산의 모습이든, 한낮에 드러나는 산이든, 상상으로 그리는 산이든 간에 나의 몸과 마음이 산과 함께하는 그 순간에 보고, 느끼고, 그리는 산 모두를 진정한 산의 모습으로 본 것이다. 그렇게 인식하고 산을 보게 되니 더 많은 산을 볼 수 있었고, 더 친밀하게 느낄 수 있었다.

하지만 잠시 지나는 산객이 어찌 산이 지닌 본질을 다 알 수 있을까? 모두 내 생각일 뿐, 진정한 산의 모습은 산만이 알고 있을 것이다.

어둠에 잠긴 숲은 뇌리 깊은 곳에 잠자고 있는 나의 상상력과 감각을 일깨운다. 걸음 앞으로 다가오는 나무와 희미한 언덕의 모습은 서로 중첩되어 전혀 다른 모습을 연상하게 한다. 숲은 거대한 바위의 모습으로 보이기도 하고, 동물들이 모여 소리치며 노는 모습으로 보이기도 한다. 검은 풍경 속에 찬란한 원색의 풍경이 언뜻 지나가는 건 기억 속에 남아있던 아름다운 풍경이 겹쳤기 때문일 것이다. 그래서 나는 때때로 어둠 속 길을 걷는 게 좋다. 마치 상상의 세계 속에 들어와 미지의 공간을 거니는 듯한 색다른 경험을 할 수 있기 때문이다.

숲의 숨결, 2021, 산이 지닌 다채로운 형상의 숨결을 표현한 수묵담채화

산길은 그리 험하지 않아 걷기에 큰 무리는 없다.

어둠 속에서 홀로 침묵하며 걷는 산길은 걸음마다 의미가 있다. 한 걸음 내디딜 때마다 다가오는 풍경은 뒤로 흘러가고, 새로운 풍경은 쉬지 않고 앞으로 다가온다. 걸음에 따라 묵은 마음은 보내고 새 마음을 맞이한다. 드러나지 않는 풍경은 내 마음의 풍경으로 거듭난다. 오랜 시간 동안 삶과 역사를 품은 대지는 낯선 나와의 첫 만남을 숲의 울림으로 반긴다.

내 발걸음은 대지에 발자국을 올리며 또 하나의 흔적을 쌓는다.

완만한 오름을 올라 삼성산(985.3m) 봉우리에 이르면 본격적인

산 능선길에 접어든다. 이내 여정봉(1030m)을 지나고 고도를 200여 미터 내리면 바람이 많이 분다고 바람고개라 부르는 바람재(810m)에 닿는다. 바람재는 김천 주례리와 영동 궁촌리를 연결하는 고갯길로 예쁜 이름을 그대로 지니고 있어 반갑다. 김천지역 특유의 표지석은 대체로 있는 듯 없는 듯 소박한 모습으로 있지만, 이곳 표지석은 특히 바람에 날리는듯한 글씨로 새겨져 있어 미소 짓게 한다. 이날도 유난히 바람이 많이 불어 바람재다운 모습을 한껏 느끼게 해준다. 아마도 바람재가 여정봉과 황악산의 높은 봉우리 사이 안부에 있는 지형적 특성으로 골바람이 자주 몰아치기 때문일 것이다.

바람재를 뒤로하고 직지사의 진산 황악산을 향한다.

멀리 김천지역의 불빛이 바람에 반짝거린다. 황악산 아래로는 직지사가 자리하고 있는데 그쪽에서 황악산으로 오르는 여러 갈래의 산길이 있는 것을 보면 황악산은 김천지역 사람들이 애호하는 산임이 분명하다. 바람재에서 1시간여 부드러운 산길과 함께 200여 미터 고도를 걸어 오르면 황악산(黃岳山, 1111.4m) 봉우리에 닿는다. 우두령에서 여기까지 7.6킬로, 2시간 30여 분이 소요되었다.

지난번 이곳에서 산속 염소 무리와 만나는 놀라운 경험을 했었다. 봉우리에 올라 잠시 쉴 때 숲속에서 느닷없이 커다란 검은 염소들이 나타나 풀어놓은 배낭을 뒤지며 먹을 걸 찾는 것이었다. 사람을 경계하지 않는 걸 보면 마을 우리를 벗어나 산속에서 살아가는 것 같았다. 자연 속에서 자유롭게 살아서인지 덩치도 크고 매우 건강해 보였다. 그날 황악산을 오르느라 힘들었을 사람들은 염소들의 재롱에 미소 지으며 잠시나마 피로를 잊을 수 있었다. 하지만 오늘

은 새벽이라 그런지 아쉽게도 염소들을 볼 수 없다.

황악산은 예로부터 학이 많이 찾아왔다고 하여 황학산(黃鶴山)으로 불렸다고 한다. 하지만 직지사 현판과 대동여지도에는 황악산(黃岳山)으로 표기되어 있다.

보통 산 이름에 악(岳) 자가 들어가는 산은 주로 바위가 많은 험한 산을 일컫는데 숲이 무성하고 부드러운 산세를 가진 이곳에 왜 악 자를 붙인 황악산으로 부르게 되었는지는 알 수 없다. 아마도 황악산의 높이가 1000미터가 넘고, 산을 오르려면 3~5시간 정도 힘들게 올라야 해서 악 자를 붙인 것은 아닌지 생각해 본다.

황악산은 직지사의 진산이다. 황악산에서 내원 계곡을 타고 곧장 내려가면 직지사에 닿는다. 직지사의 안내문에 따르면 직지사(直指寺)는 고구려의 아도(阿道)가 지었다는 설도 있고, 418년 눌지왕 2년에 묵호자(墨胡子)가 창건했다고도 전한다. 그 후 645년(선덕여왕 14년)에 자장(慈藏)이, 930년(경순왕 4년) 천묵(天黙)이 중수하고, 936년 고려 태조의 도움을 받아 능여(能如)가 중건하였다는 기록이 남아있다. 직지사라는 이름은 능여가 절터를 잴 때 자를 쓰지 않고 직접 손으로 측량하였다 하여 붙여진 것으로 오늘까지 이어지고 있다.

1600여 년의 세월을 품은 유서 깊은 직지사의 진산을 걸으며 우리의 흔적을 찾아볼 수 있는 것은 반가운 일이고, 그 자취와 함께할 수 있다는 것은 행복한 일이다.

황악산을 지나면 아늑한 숲길이 이어지지만 겨울철이어서 날이 밝아지는 시간이 늦다 보니 어둡고 고즈넉한 산길 걸음이 계속된다.

어둠 속에서 숲 산행을 2~3시간 이어가다 보면 보는 것과 걷는 것, 느끼는 것이 어둠에 익숙해져서 영원히 날이 밝지 않을지도 모른다는 착각에 빠지기도 한다. 순간순간 어둠 속 한 입자가 되어 드넓은 묵색의 품속에서 헤엄치는 듯하고 그 품은 포근하다 못해 아늑한 느낌으로 다가오기도 한다.

대간은 산줄기로 이어지다 보니 큰 산을 지나도 크고 작은 봉우리는 반복적으로 나타난다.

다가오는 봉우리는 힘든 고비를 주지만 그래도 봉우리에 오르면 봉우리마다 광활한 산하의 새로운 정경을 내어주고, 시원한 바람도 안겨 주며, 오름에 따른 성취의 기쁨도 준다. 아울러 오름길 뒤에는 한결 여유로운 내리막과 능선 길이 있음을 알기에 발걸음을 멈추지 않고 앞으로 나아간다. 이처럼 대간 길은 크고 작은 차이가 있을 뿐 반복되는 오르내림 속에 새로운 정경이 계속되다 보니 힘듦과 즐거움이 함께하는 오묘한 길이기도 하다. 대간 길에서는 크게는 구간마다 고진감래(苦盡甘來)를 느낄 수 있고, 작게는 봉우리를 오르내릴 때마다 느낄 수도 있다. 이 길을 모두 걸어 진부령에 닿으면 어떤 느낌이 다가올까?

황악산을 지나 급한 내리막을 내린 후 다시 백운봉(770m)을 오르고 내리면 김천 대항면 직지사와 영동 매곡면 어촌리를 이어주는 이름도 알 수 없는 희미한 고개를 만난다.

이곳도 한때는 마을과 마을을 연결하던 교통로로 많은 사람이 오가던 곳이었고, 직지사를 오고 가기 위해서도 넘나들었으며, 보부상

에 의해 물자도 왕성하게 오가던 곳이었을 것이다. 지금은 옛길의 흔적은 희미하고 무심한 초목만이 무성하게 자리하고 있다.

고개를 뒤로하고 잠시 오르면 운수봉(雲水峰, 680m)이다. 운수봉은 봉우리에 구름이 머물고 좋은 계곡에 많은 물이 흘러 붙여진 이름이다. 운수봉 아래로 운수암 등 작은 암자가 여럿 있고 그 아래로 길과 계곡이 모이는 곳에 직지사가 자리하고 있는 것을 보면 황악산과 아울러 운수봉도 산수가 좋은 곳임을 알려 준다.

오래전 여우가 많이 살았다고 하여 이름한 여시골산(620m)에 이르니 하늘이 밝아오며 주변 풍경이 깨어난다. 경상도에서는 여우를 여시라고 하는데 사투리를 그대로 산 이름으로 하여 미소 짓게 한다. 금방이라도 나무 뒤에서 여우가 나올 듯한데 여우는 어디로 갔는지 볼 수 없다.

소박한 여시골산 정상석 뒤로 괘방령으로 내려가는 길에 전국 각지의 백두대간 원정대가 달아둔 리본이 만국기처럼 바람에 휘날려 이채롭다. 저 리본 하나하나에 많은 사람의 의지와 열망, 그들의 우정과 땀이 담겨 있을 것이다. 여우 없는 여시골산에서 순한 숲길 1.5 킬로 정도를 내리니 궤방령(300m)에 닿는다.

## 괘방령 숨결은 추풍령으로 이어지고

괘방령(掛榜嶺)은 고도가 낮아 평지 같은 느낌을 주지만 이곳도 김천 복전리와 영동 어촌리를 연결하는 백두대간을 넘는 고개이다. 지금은 906번 지방도로로 연결되어 차량이 다니고 있다.

괘방령에 있는 장원급제 길. 고개를 넘던 선비들의 한결같은 마음은 장원급제였을 것이다.

괘방령이라는 지명에는 '이 고개를 넘어 과거를 치르면 나의 과거 급제를 알리는 방이 붙게 될 것이다'라는 조선시대 선비들의 소망이 담겨 있다. 인근의 추풍령(秋風嶺)이 국가업무 수행에 중요한 역할을 하던 관로(官路)였다면, 괘방령은 과거 시험을 보러 다니던 선비들이 넘던 과거(科擧) 길이었고, 관헌들의 눈을 피해 상인들이 장사를 다니기 위해 넘던 상로(商路)이기도 했다. 또 이곳은 임진왜란 때 박이룡(1533~1593) 장군이 왜군를 상대로 전투를 벌여 승전을 거둔 격전지이기도 했다. 괘방령에서 매곡면쪽 산기슭에 박이룡 장군의 공을 기리는 황의사(黃義祠)라는 사당이 자리하고 있다.

선비들이 과거 합격을 위해 괘방령을 주로 이용한 것과는 달리 추풍령은 기피하였다.

추풍령을 넘게 되면 그 지명대로 가을바람 낙엽처럼 시험에 떨어진다고 생각했기 때문이다. 오늘날에도 사람들은 자신이 희망하는 시험에 합격하기를 바라는 염원을 가지지만 당시에도 과거 시험에

합격하여 벼슬길에 오르고자 하는 사람들의 염원은 컸다. 영남 선비들은 오랜 공부 끝에 청운의 꿈을 안고 이 괘방령을 넘으며 합격을 기원했을 것이다. 그런 간절함과 나라를 지키고자 했던 의지가 담겨 있는 고개가 괘방령이다.

지금도 이곳은 그런 삶의 흔적과 기억을 담아 장원급제길이라는 목재 문을 만들어 두었고, 소망을 담은 돌로 돌탑을 쌓아 두었다.

괘방령에 와서야 아침을 먹는다.

척박한 산야에서 하늘과 대지, 뭇사람들의 수고로움이 내어준 부드러운 빵과 상큼한 과일을 먹을 수 있다는 것은 행복한 일이다. 찬 음식이지만 신선한 아침 공기와 함께하니 새로운 맛이 난다. 아마도 그 옛날 과거 보러 가는 사람도, 장사를 위해 짐을 메고 고개를 넘던 사람도, 이곳에서 주먹밥을 먹으며 허기를 달랬을 것이다.

그때 그 선비들은 과거에 합격하였을까? 물건을 지고 넘은 사람들은 많은 돈을 벌었을까? 부디 그렇게 되었기를.

주변 숨결을 품으며 물 한 모금 마시고 가성산으로 향한다.

작은 봉우리를 넘고 아늑한 숲길을 따라 조금씩 고도를 높이며 4킬로 정도 진행하니 가성산(716m)에 이른다. 산 정상에 다소곳이 자리한 고풍스러운 글씨의 정상석이 반겨준다.

가성산 정상에서는 시야가 틔면서 오른쪽 아래 산 사이로 추풍령을 넘는 고속도로와 국도가 보이고 길 주변으로는 농경지와 마을 모습이 아련하다. 하늘에는 가늘게 열린 구름 사이로 햇살이 시원하게

쏟아져 대지에 축복을 내리는 듯한 신비로움을 자아낸다.

하늘은 구름과 빛으로 만물을 소생하게 하고, 대지는 산과 들, 초목을 품고 온 생명이 살아가게 한다. 그 숭고한 하늘과 대지의 숨결이 깃든 대간 길의 유혹은 강렬하여 한번 들면 헤어나기 어렵다. 그래서 오늘도 대간 길을 걷는다. 이 길을 걷는 발걸음이 한걸음 더하며 약동하는 생명의 발걸음이기를, 묵은 것을 씻고 희망이 샘솟는 발걸음이기를, 뒤를 잇는 사람들을 위한 선한 발걸음이기를 기대하며 걷는다.

마른 억새가 휘늘어져 바람에 하늘거린다. 잎을 놓은 활엽수들이 산을 가득 메우고 있는 가성산에서 장군봉을 거쳐 눌의산에 이르는 산줄기는 아기 엉덩이처럼 봉긋이 솟은 봉우리들로 이어지고 있다. 이런 부드러운 산줄기를 보면 마음은 한층 여유로워진다. 곡선이 주는 마력이다. 대간이 있는 자연에 들면 대부분 자연 사물은 곡선으로 이루어져 있음을 알 수 있다. 대간 길도, 산 능선도, 나뭇잎도, 풀과 바위도, 구름도 곡선으로 이루어져 있다.

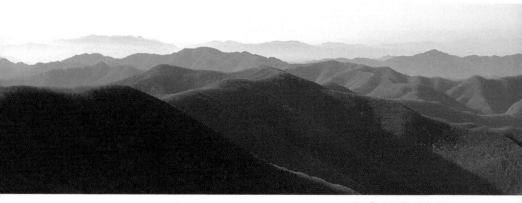

여유로운 곡선미를 지닌 산줄기

곡선의 자연에 들면 마음이 부드러워지고 유연해지는 것은 자연스러운 현상이다. 산을 통해 마음에 여유를 얻을 수 있다는 것은 대간이 주는 또 하나의 선물이다.

작은 봉우리를 넘나들며 숲길 위를 거닐고 노닐다 보면 어느새 눌의산(743.3m)에 이른다.

눌의산에 서면 교통의 요지인 추풍령과 추풍령 주변에 펼쳐져 있는 마을의 광경이 좀 더 선명한 모습으로 눈에 들어온다. 경부고속도로와 4번 국도, 그리고 철길이 좁은 협곡을 거치며 남북으로 길게 이어져 있다. 하지만 근래 개통한 경부고속철도는 이곳을 넘지 않고 추풍령에 인접한 여시골산 아래에 뚫린 터널로 이어진다. 사람들은 고개를 넘는 대신 지하의 철로를 통해 추풍령을 순식간에 지난다. 사람들은 빨리 오갈 수 있지만 오랜 삶이 녹아 있는 추풍령의 참모습은 볼 수 없다.

추풍령은 대간 길을 걸으며 이곳 눌의산에서 내려다보았을 때 고개가 지닌 참모습을 볼 수 있다. 추풍령은 지형적 여건에 의해 과거에도 그랬듯이 현재도 가히 교통의 요지로 자리하고 있다. 추풍령에는 걸어서만 갈 수 있는 대간 길과 옛길, 국도, 고속도, 철길, 고속철도까지 모든 길이 모여있는 독특한 곳이다. 사람들은 각종 교통수단으로 좁은 곳으로 모였다가 폭풍처럼 남북으로 쏟아지며 오간다.

추풍령은 워낙 유명하여 지대가 높고 험난한 지역일 것으로 생각하는 사람들이 많은데 실제 추풍령은 해발 221미터로 대간 길에서

가장 고도가 낮은 고개이다. 주변의 산이 높고 험하다 보니 자연스럽게 지대가 낮은 이곳으로 발걸음이 모여들면서 교통의 요지가 되었다.

추풍령은 앞으로도 변함없이 국토의 중추적인 교통 요지로 자리하면서 무궁하게 이어질 것이다.

유서 깊은 추풍령과 사방으로 열린 풍경을 내려다보고 있으니 7시간에 걸친 산행의 노곤함은 간데없고 가슴 벅찬 행복감이 인다. 드넓은 풍경의 장쾌함이 주는 통쾌함과 목적지에 거의 다 왔다는 안도감이 주는 기쁨은 무엇보다도 크다. 사방을 보는 눈은 시원하고 마음은 여유로워지며 몸은 하늘을 나는 듯하다. 주변의 나무도 가지를 흔들며 기쁨을 함께한다.

아껴둔 한 모금의 물은 수고한 나에 대한 보상이다.

산 정상에서 느끼는 짧지만 강한 인상은 무엇과도 바꿀 수 없는 소중한 기억이 된다.

눌의산에서 500여 미터의 고도를 2.9킬로에 걸쳐 내리면 추풍령에 닿는다.

추풍령이 교통의 요지로 변하다 보니 과거 소박했던 고갯길은 크게 훼손되었다. 당대의 필요성에 의해 오래전부터 이어져 오던 근본을 잃게 되면 그 근본을 후대에 물려줄 수 없는 아픈 상황이 생기게 된다. 언젠가는 애통하게 끊어진 대간 길이 자연스럽게 이어지기를 기대해 본다.

오늘 대간 길은 유연한 산세를 이루고 있어 한결 여유롭게 걸을 수 있었다. 직지사의 진산인 황악산에 오를 수 있었고, 애환이 서린 괘방령을 보고 듣고 걸을 수 있었으며, 교통로의 중추 역할을 하는 추풍령까지 발을 디디며 대간의 오늘과 내일을 생각할 수 있는 의미 있는 길이었다.

오늘도 수려한 풍경과 함께 거닐 수 있는 의미 깊은 대간 길이었다.

# 추풍령에 남은 상흔 봄바람이 어루만지고

•

○〜〜〜○〜〜〜○〜〜〜○〜〜〜○〜〜〜○  19.67km
추풍령  금산  무좌골산  용문산  국수봉  큰재

## 봄바람 속삭이니 새 생명 깨어나고

옛날 오소리들이 주로 다닌 길을 오솔길이라 하였다.

그 길은 자연의 순한 지형 위로 나 있어 누구나 편하게 다닐 수
있었다. 동물이 다니는 길도 다니기 좋은 곳에 만들어지듯이 사람
길도 마찬가지였다. 길은 이동을 위한 수단이기에 한 지점에서 다
른 지점으로 이동하기 위한 첫발은 자연스럽게 가장 빠르고 편안한
지형을 선택하여 가게 된다. 그런 발걸음이 모이게 되면 자연스럽게
길이 되고, 그 길로 더 많은 사람이 다니게 되면 길은 넓어지고 그
길은 마을과 고을을 잇는 주요 교통로가 된다.

우리나라는 산지 지형이 많다 보니 사람들은 산을 등지고 들과
물이 있는 곳에 자리를 잡고 살았다. 그런 터전을 이룬 마을을 오고
가기 위해서는 길이 필요했다. 길은 물길을 따르는 것이 가장 수월
하고 안전하게 갈 수 있었다. 아래로 흐르는 물길을 따르면 큰 강이

나 바다를 만날 수 있고, 물길을 거슬러 오르면 계곡에 이르다 종국에는 산 능선을 넘는 고개를 만나게 된다. 고개는 물길이 끝나는 곳이다 보니 그중 낮은 곳이었고, 그 고개를 넘으면 또 다른 물길이 시작되어 그 물길을 따르면 종국에는 다른 마을에 이를 수 있었다.

그러므로 고갯길은 마을과 마을을 연결하는 주요 통로였고, 길 중에서는 가장 이어가기 힘든 곳이기도 했다. 한 마을에서 다른 지역으로 가기 위해서, 결혼이나 장례를 위해서, 물자교류를 위한 장사를 위해서, 또 입신양명이나 삶을 이어가는 많은 일을 위해서 반드시 고개는 넘어야 하는 곳이었기에 고개마다 애환이 깃든 많은 이야기가 남겨졌다.

산이 많은 우리나라는 넘어야 하는 고개도 많았다. 특히 백두대간을 넘는 고개는 높고 길어 넘기 힘들었어도 그곳 역시 넘어야 하는 고개였기에 머무르는 삶의 흔적과 숨결도 많았다.

이렇듯 길과 고개는 사람과 동물, 물자가 오고 가며 삶과 생명이 이어지는 혈관과도 같았다.

백두대간은 주어진 길이다.

그 길은 인위적으로 만든 길이 아니라 우리 강토가 내어준 길로서 변할 수 없는 외길이고 우회로는 없다. 일반 길은 삶을 위해 순한 지형을 따라 만들어져 있지만 대간 길은 끊어지지 않는 험준한 능선에 이어져 있다. 또 그 길은 일반적인 이동을 위한 교통로가 아니고 지역과 물길을 나누는 첨예한 산정 길이어서 계절에 따라 수목에 덮이거나 눈이나 낙엽이 쌓이고 비나 안개에 묻히면 일순 사라지기도

하는 변화무쌍함까지 지니고 있다.

대간 길에 들면 험준한 원시 상태의 길을 가야 하는 것이 다반사고, 큰 바위를 돌아 위태롭게 난 길을 가야 할 때도 있고, 거친 넝쿨을 헤치고 가야하는 곳도, 밧줄을 잡고 오르고 내려야 하는 직벽과 같은 곳도 곳곳에 있다. 그러므로 대간 길을 간다는 건 길 아닌 길을 가는 것이다.

하루에 걸을 수 있는 20킬로 내외의 대간 길 한 구간을 탐방하려면 적어도 10여 곳 내외의 봉우리를 오르내려야 할 뿐만 아니라 그나마 이어가는 길 찾기도 쉽지 않다. 또 대간 길은 물길을 나누는 길이다 보니 물이 귀하다. 일반 길은 고개를 넘으면 얼마 지나지 않아 계곡을 통해 물을 구할 수 있지만 대간 길은 고개를 넘는 것이 아니라 가로질러 가기에 물을 만나기는 참으로 어렵다.

이렇듯 대간은 나아가는 길마다 새로운 상황과 마주치는 낯선 세상으로 들어가는 것과 같다.

하지만 근래 선행자들이 산을 걸으며 겪은 다양한 데이터가 많이 축적되었다. 언제든 이와 관련된 앱을 이용하거나, SNS를 통해 걷고자 하는 대간 길의 정보를 활용할 수 있어 대간을 걸을 수 있는 여건은 전보다 많이 좋아졌다. 실제로 그간 많은 이들이 척박한 길을 열며 대간을 종주하였고, 지금도 사시사철 밤낮을 가리지 않고 남녀노소 많은 이들이 대간 종주 길에 임하고 있다. 그러므로 이제는 전문 산악인이 아닌 누구라도 대간 길 종주에 대한 목표와 도전 의식, 열정을 갖추고 있다면 언제든 대간 길 종주를 꿈꾸고 시행할 수 있게 되었다.

실제로 대간 길에 들면 힘든 것보다 대간이 주는 기쁨이 더 크다.

대간 길에 들면, 오롯이 원시 상태의 다듬어지지 않은 자연 속을 걸을 수 있을 뿐 아니라 대간이 내어주는 시시각각 변하는 장쾌한 풍광도 만끽할 수 있다. 아울러 생동감 넘치는 아름다운 자연 속에서 온갖 생명들과 동화할 수도 있다.

무엇보다도 자연 속에서 정직한 땀을 흘리며 자신과의 내적인 대화로 자신의 본모습을 찾아간다는 것은 큰 의미가 있다. 또 길을 걷다 보면 스스로 성찰하는 기회를 가질 수 있으므로 대간을 걷는 길은 수양의 길이고, 자연과의 동고동락을 통한 성취의 길이며, 그에 따라 행복감이 충만해지는 길이라고도 할 수 있다.

오늘도 짙은 산 향기를 품은 대간 길을 걷는다. 대간은 또 새로운 풍경을 주고, 뭇 생명과 만날 수 있는 기회를 열어 줄 것이다.

어느덧 3월 중순이 되었다.

만물이 소생하는 계절이지만 아직 대간 길에서 식물의 파릇한 새순이 터지는 순간은 이른 듯 더 기다려야 할 것 같다. 그래도 이곳 대간 길에는 부드러운 바람이 느껴져 봄이 다가오고 있음을 실감한다.

땅의 숨결로 훈훈한 추풍령에 발을 디딘다. 대간 주로에 푹신하게 깔린 솔잎은 봄바람 머금고 솔향까지 풍긴다. 추풍령에서 목적지인 큰재까지의 거리는 그리 길지 않아 대간 산행 중 처음으로 주간 산행에 임하게 되었다.

오늘 날씨는 포근하지만 바람이 없는 흐린 날씨여서 시원한 조망을 지닌 풍경은 기대하기 어려울 것 같다. 이 구간은 고도 400~700

미터 내외를 오르내리는 높낮이가 크지 않은 길로 이어진다. 그런 완만한 길을 걷다 보면 이곳에 깃들어 살아가는 사람들의 모습도 간간이 볼 수 있을 것이다.

대간이 지리산과 덕유산을 넘어온 나에게 숨을 고를 수 있도록 예쁜 숲길을 내어주며 한결 여유로운 걸음을 하게 해줄 것이라는 기대도 해본다.

## 산의 진실함, 걸음의 정직함

오늘 여정은 추풍령을 출발하여 금산을 오른 후 사기점고개, 무좌골산, 맷돌봉, 국수봉을 거쳐 큰재까지 가는 길이다.

희로애락이 깃든 사연 많은 추풍령을 뒤로하고 첫 봉우리인 금산을 향해 간다. 봄바람 살랑이는 추풍령 주변 산길 풍경은 정겹다. 금산을 오르는 길은 크게 고도를 높이지는 않지만 언제나처럼 산행 초입부터 오르막이 시작되니 몸이 쉬 적응 되지 않는다. 더구나 오늘은 날이 밝은 아침에 출발하는 산행이다 보니 무박에 익숙해진 몸은 이내 시차에서 오는 부적응의 불편함을 호소한다.

그렇지만 길은 열려 있고 발걸음은 나아가야 한다.

추풍령에는 경부고속도로, 4번 국도, 지방도로, 경부선 철도가 좁은 지역에 밀집된 상태로 조성되어 연일 수많은 차량과 기차가 오가고 있다. 하지만 그 길과 철길을 만들기 위해 대간 길이 훼손되는 아픔은 컸다.

추풍령 인근 370미터 높이의 금산은 추풍령을 넘는 교통망 조성

을 위한 석재 채굴로 거의 절반 정도가 잘려 나갔다. 이름은 아름다운 금산이지만 지금은 아픈 속살을 드러낸 채 회복할 수 없는 기괴한 모양으로 서 있어 안타까운 마음 금할 수 없다.

금산의 남은 한쪽 사면을 걸어 가까스로 산의 정점에 오르니 한쪽이 잘려 나가며 형성된 수직 절벽의 아찔함에 현기증이 이는 듯하여 잠시 서 있기도 힘들다. 사람의 힘은 크기도 하고 무섭기도 하다.

금산은 위태한 모습으로 서 있지만 그래도 추풍령 마을과 추풍령 저수지 모습을 기꺼이 내준다. 우리나라의 동맥을 이루고 있는 추풍령의 모습과 그 길을 만들기 위해 몸을 내어준 금산의 모습이 교차하면서 벅찬 마음과 애잔함이 동시에 오고 간다. 금산의 모습을 되돌릴 수 없겠지만 그 상처는 미래를 위하여 교훈으로 기억해야 할 흔적이다.

작점고개로 가는 길은 아늑한 숲이 반겨 주는 오솔길이다.

금산에서 내려다본 풍경

아직 이른 봄이어서 새싹이 돋지 않은 나무나 풀잎은 겨울 모습 그대로지만 귓전으로 스치는 훈풍은 봄기운이 가득하다. 둥그런 모양의 작은 언덕은 마음껏 자란 나무들을 품고 넉넉한 길을 내어준다. 지난해 소임을 마치고 대지로 돌아온 낙엽은 아직도 대지에 미련이 남은 양 짙은 갈색 그대로의 모습으로 나의 발길을 맞는다. 봄기운 품은 나무들은 터질듯한 에너지를 품고 있어 머지않아 초췌한 가지를 뚫고 생기로운 새싹을 피워낼 것이다.

며칠 전에 온 비로 길은 촉촉하고 아늑하여 한 걸음 디뎌 나가기에도 아까운 느낌이 든다. 이런 길을 오직 내 몸과 호흡으로 한 걸음씩 옮겨 걷다 보면 그 반복되는 단순함으로 내가 마치 순백의 공간 속에서 자유롭게 유영하는 듯한 느낌에 젖게 된다. 머릿속은 한없이 넓어지고, 마음은 시공을 넘나들며 환한 사방세상을 품에 안는다. 걷는 게 아니라 나비되어 나풀거리며 꿈속 세계를 소요하는 듯, 발아래 대지가 흘러가는 듯 한 몽롱함이 인다. 대간 길과 물이 오른 숲이 나에게 베풀어 주는 향연이다.

봄 향기 품은 몇 개의 작은 봉우리를 넘고 숲속을 거닐다 보니 어느새 사기점(沙器店)고개에 이른다.

사기점고개는 영동군 작점리와 김천시 사기점리를 이어주는 고개이다. 옛날 고개 남쪽 김천 봉산면 사기점리에서 사기를 구워 팔았다고 하여 사기점고개로 부르고 있다. 사기를 구워서 유통했다면 아마도 이 지역에는 그릇을 만들기에 적합한 질 좋은 고령토가 나는 곳이 있었을 것이다.

사기점고개에서 작점 고개로 가는 길은 대간 길옆으로 임도가 이

어지며 대간 길과 조금씩 겹친다. 제대로 이어진 대간 길을 가기 위해서는 임도를 수시로 가로지르며 가야 하는데 이런 길을 1시간 정도 걸어야 작점(雀店) 고개(384m)에 닿는다.

작점 고개라는 지명은 이곳 고개에 참새들이 많이 살고 있고, 또 200여 년 전 영동 작점리와 김천 봉산면에 전국에서 제일가는 유기 생산공장과 점포가 많아 그렇게 이름했다고 한다. 작점 고개는 예전 여덟마지기 고개 혹은 성황뎅이 고개로도 불렸다. 아마도 이 고개에 성황당이 있었고 고갯마루에는 농사를 지을 만한 넓은 면적의 터가 있어서 그렇게 이름했을 것이다. 대간 길 걷다 보면 고갯마루가 접하는 곳까지 화전을 통해 농사를 지었던 흔적을 곳곳에서 볼 수 있었다. 아마 이곳도 보릿고개가 있던 시절에 농지가 없던 사람들이 이런 고갯마루까지 와서 농사를 지었던 흔적일 것이다.

작점 고개를 넘는 대간 길은 찻길 조성으로 훼손되었으나 최근 지자체에서 생태통로를 연결하면서 다시 이어져 동물들의 통로 역할 뿐만 아니라 산객들도 자연스럽게 대간을 이어갈 수 있게 되었다.

대간 길에서 만나는 고개나 산봉우리 지명을 살펴보면 대체로 역사에 따른 명칭, 또는 그 지역의 삶과 관련되거나, 수려한 자연물의 명칭, 그리고 학문과 종교, 전설과 관련된 용어를 이름으로 정하고 있음을 알 수 있다.

조선시대 선비들의 산수 기행문을 보면, 당시 선비들은 산을 탐방하다가 아직 이름이 정해지지 않은 빼어난 봉우리를 보게 되면 스스로 이름을 짓는 기록이 남아있기도 하다.

지명은 오랜 세월 동안 사람들이 살아오면서 그 당시에 가장 적절하고 의미가 있는 용어로 칭하고 있는 게 대부분이다. 그러므로 대간을 걸으며 그 지역 곳곳을 이름하고 있는 지명을 통해 대상이 지닌 의미를 살펴보며 걷는 것도 흥미로운 일이다.

작점 고개를 지나 수수한 숲길을 이어가다 고도를 조금 높이면 무좌골산(473.7m)에 이른다. 산행을 시작하여 3시간 정도가 지나고 시간이 오후로 접어들면서 기온도 높아져 겉옷을 벗고 걸어도 땀이 많이 솟는다. 소박한 정상의 모습을 지닌 무좌골산은 주위의 숲과 잘 어울리는 자연스러운 정상석을 두고 있다.

햇살을 품은 무좌골산 정상은 봄의 훈기가 가득하다. 무좌골산을 뒤로하고 숲길을 이어가면 갈현이라는 작은 고개를 만나는데 예전 김천 이모면과 영동 죽전리를 이어주던 고갯길이었다. 고개 주위를 살펴보다 보니 바쁘게 고개를 넘나드는 옛사람들의 모습이 아른거리는 듯하다.

갈현을 지나면 오름길이 이어지다가 3.5킬로 정도 진행하면 용문산(龍門山, 710m)에 오르게 된다. 용문산은 1800년 무렵 박송(朴松)이라는 유생이 이곳 산세를 보고 중국의 용문산과 닮았다 하여 이런 이름을 붙였다고 하는데 지역에서는 맷돌봉이라는 이름을 사용하였다. 아마도 산봉우리가 맷돌을 닮아 인근 사람들이 그렇게 이름하였을 것이다. 우리나라 산을 중국 산에 빗대어 산 이름까지 따라 한 건 바람직하지 않아 보인다. 오히려 토속적이고 순 우리 말인 맷돌봉의 이름이 훨씬 정취가 있다.

소박한 산길을 50여 분 이어가면 웅이산(熊耳山, 794m)에 이른다.

웅이산은 중국의 웅이산과 같이 국화과의 여러해살이풀인 톱풀(蓍草)이 이곳에서 많이 자생하여 이름하였다. 웅이산의 다른 이름으로 국수봉(掬水峰)으로도 불리는데 이곳이 낙동강과 금강의 분수령을 이루는 곳이어서 산이 물을 움켜쥐었다는 뜻을 담아 국수봉으로 이름하였다고 한다. 아마도 산이 물을 품고 조절하는 힘을 지니고 있어 그렇게 이름하지 않았을까?

아직 초봄이어서 궁금한 국화과 식물의 톱풀을 볼 수 없지만 봄이 되면 곳곳에서 군락을 이루어 솟아날 것이다. 국수봉은 오늘 구간의 가장 높은 봉우리다. 국수봉에서는 시원한 조망이 열리는데 국수봉 왼쪽으로 지장산을 올리며 도도하게 이어지는 산줄기 모습을 볼 수 있고, 지나온 황악산과 민주지산 등 수많은 산봉우리와 산줄기가 장관을 이루며 뻗어 나가는 모습도 볼 수 있다. 그리고 멀리 속리산과 구병산이 하얀 암봉을 품고 아련한 자태로 손짓하는 모습도

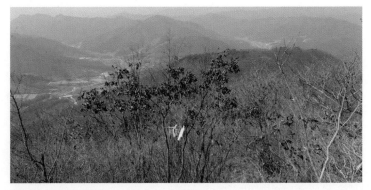

마을 뒷동산 같은 수수한 모습의 국수봉 가는 대간 길

보인다.

어느덧 속리산이 눈앞에 다가오고 있다.

활짝 열린 산봉우리에 앉으면 오른 것에 대한 기쁨과 올라 버린 것에 대한 허탈감으로 한순간 무념 상태가 되는 듯하다. 하늘과 구름, 넓게 펼쳐진 산봉우리와 산 아래 들판을 조망하면 일순 그 자리의 돌처럼 머물고 싶은 생각이 든다. 대간이 내어준 선경과 같은 풍광을 잠시만 보고 가야 하는 것은 마치 오래 그리워했던 사람을 스치듯 보고 이별하는 것과 다를 바 없기 때문이다.

언제나처럼 가야 할 길이 멀어 마음이 닿는 곳일지라도 오래 머물 수 없는 것은 안타까운 일이다.

국수봉을 뒤로하고 목적지인 큰재로 향한다.

산행을 마무리하면서 내려가는 길은 한결 가볍지만 반대 방향에서 땀 흘리며 올라오는 사람의 수고로움을 보면 금방 내가 네가 되고, 네가 내가 됨을 알기에 길을 귀히 여겨 아껴 걷는다.

내려가는 길 가장자리 양지바른 곳에 노란 생강나무가 꽃을 피웠다. 산에서 맞이하는 올해의 첫 꽃이다. 이곳이 생강나무 군락지인 듯 여기저기 많이도 피었다. 아직은 주위가 무채색 일색인데 그 속에 홀로 핀 생강나무의 노란 꽃은 보석처럼 반짝인다. 생강나무는 한겨울 북풍 찬바람과 눈보라 속에서도 꺾이지 않고 꽃 피울 날을 학수고대하며 힘을 키웠을 것이다.

봄의 전령 생강나무꽃은 주변에 생기를 북돋우며 소리친다.

'이제 봄이야, 모두 일어나'

큰재 가는 길의 생강나무꽃. 초봄 샛노랗게 핀 모습이 일품이다.

큰 봉우리를 지나 오늘 산행이 마무리되는 듯하여도 대간은 대간답게 목적지를 그냥 내어주지 않는다. 숲속에 고즈넉이 자리한 작은 봉우리 두세 개를 넘고 활엽수 숲길을 걷다가 조바심치는 마음을 내려놓을 즈음에야 대간은 큰재를 내어준다.

큰재는 경북 상주의 모동면과 공성면을 잇는 고개로 지금도 68번 지방도로가 이어져 주요 교통로의 역할을 담당하고 있다.

예전에는 이곳에 옥산초등학교 인성분교가 있었으나 지금은 학생들이 없어 폐교되고 그 부지에 백두대간숲생태원이 들어서 있다. 숲 생태원은 백두대간이 지닌 숲과 생태에 대해 이해의 폭을 넓히는 역할을 하고 있으며, 대간을 걷는 사람들에게는 사막의 오아시스 같은 역할로 마음을 넉넉하게 해주고 있다. 하지만 저출산 등으로 백두대간과 인접한 산골 학교들이 폐교되어 하나, 둘 없어져 가는 일은 안타깝기만 하다.

재잘거리며 뛰어노는 산골 아이들과 그 소리가 그립다.

추풍령에서 큰재에 이르기까지 몇 개의 봉우리를 넘나들어도 주로는 대부분 소박한 숲길이어서 주변을 감상하며 걷기에 좋았다.

봄기운 가득 머금은 아늑한 숲길은 걷는 내내 몸과 마음을 가볍게 하였지만, 태초의 추풍령 대간 길과 금산이 내가 살아가는 동시대에 크게 훼손되었다고 생각하니 걷는 내내 마음 한쪽이 아리고 무거웠다.

그래도 봄이 오는 길목의 여느 산은 여전히 원래의 모습으로 지나는 나를 맞이하고 배웅한다. 산은 사람이 훼손하지 않는 한 언제나 그대로의 모습으로 그 자리에 있을 것이다.

산은 진실함 그 자체다. 오늘도 산을 걸으며 산의 영속성과 진실함을 배운다.

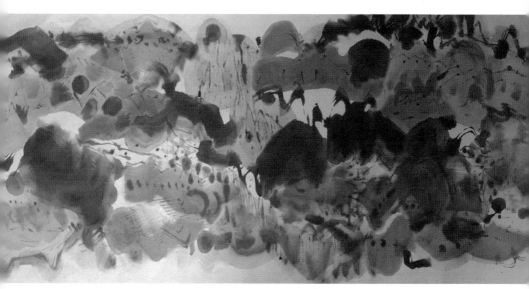

생명의 합창, 2023, 산을 걸으며 산의 숨결이 준 느낌을 그린 수묵담채화

# 진달래 꽃향기 춤추는 신의터재

•

큰재　　개터재　　백학산　　개머리재　　안심산　　신의터재

24.47km

## 산도 들도 햇살 품은 아늑한 길

3월 하순, 큰재에 도착하니 부드러운 바람이 귓전을 스친다.

이제는 대간에도 봄이 완연히 내렸다. 이른 봄날에 피는 복수초를 시작으로 여기저기서 꽃 소식이 시작되었으므로 오늘 구간에서는 이른 꽃맞이도 할 수 있을 것이다.

산행길에 만나는 산은 계절마다 독특한 아름다움을 창출하며 색다른 감흥을 준다. 그중에서도 봄에 맞는 산은 혹독한 겨울을 견뎌내고 새로운 시작과 새 생명이 태어나는 순간을 연속적으로 내어주어 그 아름다움이 주는 감동은 특별하다.

오늘 구간은 큰재에서 출발하여 회룡재, 백학산, 개머리재, 지기재, 안심산을 넘어 신의터재에 이르는 구간이다. 대체로 고도 300~600여 미터 내외의 순한 산을 오르내리는 길이어서 대간에서 보기 드물게 사람 사는 마을도 지나게 된다.

어둠으로 적막한 큰재에 서서 잠시 밤하늘을 바라보니 검푸른 하늘에 뜬 구름 사이로 별이 총총하다. 봄 날씨가 도와준다면 오늘 청청한 일출은 내어줄 것이라는 기대를 품어 본다.

이 시간 깊은 산속 고개에 홀로 선 내가 낯설게 느껴지기도 하지만 나의 의지와 내 걸음으로 앞에 난 길을 가려 하는 이 순간에 일상에서 느낄 수 없었던 무한한 자유로움을 느낀다.

어머니 품과도 같은 푸근한 대지 위에서 무성한 나무들과 숲속 생명의 숨결이 전해 주는 이야기에 귀 기울여 본다. 그리고 새삼스레 스스로 내 몸을 움직여 앞으로 나아갈 수 있다는 놀라운 사실에 감사하며 조심스레 산길에 발을 들인다.

한낮에 주변의 사물들은 형태나 색깔이 그대로 드러나 보이지만 어둠 속에서는 불완전한 형상으로 인해 새로운 모습들을 상상할 수 있다. 그런 뜻밖의 새로운 형상을 맞이할 수 있는 것은 아직 뇌리 저편에 꿈이 많이 잉태하고 있어서일 것이다.

어둠과 상상으로 순간순간 변화하며 드러나는 그 모습들이 마냥 반갑고 아름답기까지 하다.

느린 걸음으로 시작한 발걸음은 완만한 숲 오솔길로 이어진다.

그동안 이어온 길에 비하면 이 길이 대간 길이 맞는가 할 정도로 시작부터 아늑한 길이다. 요즘 도시 주변 산기슭에 많이 조성된 둘레길 같은 느낌도 드는 길을 1시간 정도 가볍게 걸어 회룡재(340m)에 닿는다. 회룡재는 상주 봉산리와 우하리를 연결하던 옛 고개지만, 이 고개 역시 세월이 흐르며 오고 가던 인적은 끊어지고 고갯길

은 초목에 덮였다.

회룡재를 뒤로하고 1킬로 조금 넘어 진행하면 산세가 마치 개들이 모여 있는 형국이라 하여 개터재라 이름한 곳에 닿게 된다. 상주 효곡리와 봉산리를 연결하는 고개여서 다른 이름으로 효곡재 또는 봉산재라고도 한다. 또 왕실마을에서 연유된 왕실재라는 이름도 남아있는데 지금은 개터재라는 이름으로 통용되고 있는 고개이다.

작은 언덕 같은 오름 몇 곳을 오르내리는 단순하면서 반복적인 걸음에 몰입될 즈음 윗왕실재에 닿는다. 윗왕실재는 상주 소상리와 효곡리를 잇는 고개인데 차 한 대 정도 지날 수 있는 길로 확장되어 있다. 다행스럽게도 훼손된 대간을 잇는 생태 터널도 만들어 두었다. 숲이 이어지는 곳에 있는 고개지만 아직 어둠 속이어서 주변은 잘 볼 수 없다.

윗 왕실재를 지나면 오늘 구간에서 제일 높은 백학산을 오르게 된다. 1.5킬로 정도의 거리에서 고도를 200여 미터를 올리는 구간 이어서 크게 부담될 정도는 아니지만 그래도 지금 오르는 산이 제일 힘들 듯이 오르막은 언제나 쉽지 않다. 백학산으로 오르는 숲길은 고즈넉하다. 하지만 점차 새 아침이 밝아오면서 잠에서 깨어난 새들의 지저귐으로 산은 생기가 돌기 시작한다.

언제나 아침을 맞이하는 순간은 각별하다. 어둠을 밀고 밝아오는 아침의 햇살은 숲을 깨어나게 하고 냉기를 품은 대기는 향기롭다.

밝게 비추는 해를 온몸과 마음으로 품으며 새로 맞이한 하루를 축복한다. 다시는 주어지지 않을 소중하고도 귀한 시간이다.

윗 왕실재에서 크게 힘들이지 않고 서서히 고도를 올리다 보니 어느새 백학산(白鶴山, 615m)에 오른다. 큰재에서 3시간 20분 정도 소요되었다. 백학산은 산 주위에 백학이 날아와 앉은 모습이 설산처럼 하얗게 보인다고 하여 백학산이라고 하였다. 지금은 나무만 무성하게 자리하고 있고 백학의 흔적은 없다.

그때의 백학은 다 어디로 가고 지금은 왜 오지 않을까?

백학산을 뒤로하고 숲길을 한참 내려오니 농로가 나온다.

이곳은 고도가 낮은 대간 지역이다 보니 대간 길과 마을이 함께하고 있다. 밭 사이로 농가가 여기저기 있고 포도밭이 조성된 사잇길을 걷다 보니 작은 언덕을 넘는 고개가 나온다. 개머리재이다. 고갯길이 평지 같은 느낌을 주지만 어엿한 백두대간을 넘는 고개이다. 이곳 지형이 개의 머리를 닮았다 하여 개머리재로 불리는 곳이다.

이곳을 걷다 보면 여기가 대간 길이 맞는가 하는 의구심이 자꾸 들 정도로 삶의 공간이 대간 길까지 들어와 있다. 고도가 낮은 곳이어서 사람들이 깃들어 있지만 이곳도 물길을 나누는 대간이다. 덕분에 아늑한 마을 길을 걸으며 대간 길에 깃들어 사는 사람들과 마을을 볼 수 있어 그 의외성이 주는 묘하고도 낯선 즐거움이 있다.

생명의 온기를 품고 있는 농지를 뒤로하고 다시 오르막 산길을 오른다. 완만한 구릉 같은 언덕길에 자연스럽게 자리한 숲을 구경하며 쉬엄쉬엄 오르니 이내 안심산(429m)이다. 안심산 봉우리는 여느 봉우리와 달리 봉우리인 듯 아닌 듯 숲속에 아늑하게 자리하고 있다.

안심산 가는 길, 대간 길은 밭 사이로 이어진다.

편안한 마음으로 오를 수 있는 곳이라 하여 안심산으로 이름했을
까? 봉우리에 서니 시골 뒷동산 같은 느낌을 주는 정겨움이 있다. 안
심산은 오를 때와는 달리 내리막이 다소 가팔라도 고도가 높지 않고
내리막이 길지 않다 보니 발걸음은 이내 지기재에 닿는다.

지기재도 작은 구릉의 느낌을 주는 곳이지만 이곳도 대간을 넘는
고개이다. 이곳 대간 길은 하늘이 내린 물을 나누어 내를 이루게 하
고 논밭을 적시며 먼 여행을 통해 금강과 낙동강으로 흘러들게 한다.

지기재는 901번 지방도로가 이어진 고개로 상주 대표리와 석산
리를 연결하고 있다. 상주지역은 감 농사가 잘되는 곳으로 이곳에
서 생산된 질 좋은 상주 곶감은 전국으로 팔려나가며 명성을 떨치
고 있다.

연전 늦가을에 대간 남진을 하며 현지 상주 감의 참맛을 볼 수 있
는 기회가 있었다. 당시 구간은 비재에서 개머리재까지였다. 이 구
간은 거리가 있다 보니 지치고 허기진 상태에서 종착지에 가까운 지

기재에 이르게 되었다. 마침 추수가 끝난 주변 감나무밭에 붉게 익은 대봉 몇 개가 탐스럽게 달려 있어 시선을 모았다. 내 생각엔 내년을 기약하며 까치밥으로 남겨 두었거나 가족을 위하여 몇 개 남겨 둔 것 같기도 했다. 마침 나무 아래로 떨어진 감이 몇 개 있어 그 감을 주워 조심스럽게 한입 베어 무니 시원한 냉기를 품은 감의 쫀득하면서도 달콤한 맛이 입안을 가득 채우며 온몸으로 전해졌다. 대간이 만들고 대간 길이 준 최고의 맛이었다.

그때 그 감나무는 봄날을 맞아 새로운 잎을 피우고 열매를 맺기 위한 준비가 한창이다. 언젠가 이 길을 여유롭게 지날 때 감나무 주인을 찾아 그때의 숨은 배려에 감사하고 그 노고에 보답해야 할 것이다. 그곳 감나무밭을 바라보고 그때를 생각하며 숙제의 마음을 되새긴다.

지기재를 지나 왼쪽 산 아래 평화로운 모습의 마을이 보이는 농로를 한참 걷는다. 햇살이 한가득 내리고 찰진 흙을 품은 밭이 있는 곳이어서 살기 좋은 마을로 보인다.

이 마을은 대간의 몇 군데 되지 않는 사람이 머물러 살 수 있는 귀한 곳이다. 훗날 기회가 된다면 대간과 인접한 이런 곳에서 산과 벗 삼으며 삶을 이어가는 것도 의미가 있을 것이라는 생각이 든다.

## 길, 기억의 거울이 되어

고즈넉한 대간 길을 걷다 보면 자연스레 솟구치는 충만한 기운을 느낄 수 있다. 그 기운은 대지와 푸른 하늘이, 햇살과 부드러운 미풍

이, 넉넉한 숲의 풍경이, 산에 든 마음과 발걸음이 일으키고 주는 게 틀림없다. 자연 속에 들어 그 길을 걷고 있기에 세상이 주는 기운을 느낄 수 있는 것이다.

자연 속 모든 사물은 누가 지켜보지 않더라도 자연의 질서에 따라 시절에 순응하며 잎과 꽃을 피우고 열매를 맺으며 생을 영위한다. 그리고 삶을 위하여 주변의 식물들과 경쟁도 하지만 서로 공생하며 숲의 조화를 이루어 나간다. 숲속에 작은 야생화나 바위에 붙은 이끼일지라도 자기가 있어야 할 위치에서 제 역할을 하는 것이다. 그러므로 자연 속 무엇이든 어느 것 하나도 소중하지 않은 게 없고, 어디에 있든 허투루 있는 건 없다.

숲이 아름다운 건 숲속 사물들이 서로 조화하며 살아가기 때문이다.

숲이 주는 이야기는 우리가 자연과 함께 어떻게 살아야 하는가에 대해서 다시 생각하게 된다. 예전에는 사람도 자연의 섭리에 따라 자연속에서 조화롭게 살았어도 지금은 문명이 발전하면서 자연의 질서에 반하여 생각하고 살아가는 경우가 많다. 그러다 보니 개발이란 미명으로 자연의 질서를 도외시하여 자연을 훼손하고 남용하다 보니 점차 생태환경이 나빠지게 되어 그 부작용이 부메랑 되어 우리에게 되돌아오고 있다.

사람도 이 지구상에 발 디디고 살아가는 자연 속 일부이다. 자연을 훼손하는 삶은 영속적일 수 없다. 이제는 조금 느리고 불편함이 있어도 자연과 함께 조화하며 환경을 보전하는 삶을 이어가야 할 때

라고 생각한다.

이제 우리는 때때로 치열한 도시 문명의 삶에서 벗어나 자연과 함께하는 시간을 가져야 한다. 자기의 몸과 마음으로 태양 아래 숲 속 대지를 디디고 서서 한발씩 천천히 걸으며 숲과 호흡하고, 생명의 속삭임에 귀 기울이고, 숲속 사물에 눈 맞추어 걷다 보면 자연 속으로 스며들어 원래 한 식구인 자연의 마음을 느낄 수 있기 때문이다.

자연 속에 들어 움직이다 보면, 그간 문명 세계의 편리함과 익숙함에 젖어 있던 몸과 마음은 불편함과 결핍의 고통을 하소연하게 될 것이다. 하지만 걷는 시간이 길어지고 자연 속에 몰입하여 자연과 동화되는 시간이 다가오면 그 아우성은 점차 사라지게 된다. 이윽고 자연의 품속이 안온한 느낌으로 다가오면서 여유로운 마음이 피어나고, 자연 속에서 진정한 나의 모습도 볼 수 있게 된다. 그즈음 나 자신이 도시 문명 속 일부가 아닌 대자연과 하나였다는 걸 새삼스러우면서도 불현듯 깨닫게 되는 것이다.

햇살 가득한 대간 길을 걷다 보면, 몸과 마음은 바람결 따라 흐르고, 다가오는 자연의 투명한 거울 속에 해맑게 웃는 자신의 모습을 볼 수 있을 것이다.

농로를 지나자 다시 작은 산을 오른다. 산행 시간이 길어지다 보니 순한 길에 작은 오르막일지라도 조금씩 힘들어진다. 그렇게 무명봉 능선에 오르니 마을 어르신 두 분이 마을이 내려다보이는 바위에 앉아 봄의 정취에 빠져 있다. 봄날과 숲, 바위에 앉은 사람의 모습이

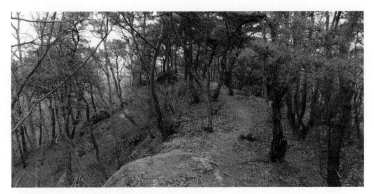
신의터재 가는 길, 부드러운 능선 길에 진달래가 피었다.

한 폭의 그림처럼 잘 어울린다.

산길 주위에 진달래꽃이 활짝 피었다. 겨울을 나고 분홍색으로 만개한 진달래꽃은 주위를 환하게 밝히고 있다. 바람결에 날리는 그 모습 경쾌하고 아름다워 한참을 함께하며 노닌다.

작년에 시작한 북진 대간 길은 지리산에서 가을을 맞이하였고, 덕유산에서 함박눈을 맞이하였으며, 지난 구간에서 이른 봄을 맞아 수줍게 핀 생강나무꽃을 볼 수 있었다. 이제 봄기운 완연한 대간 길에서 산을 분홍빛으로 뒤덮은 진달래꽃을 만나고 있다.

대간 길에서 계절을 맞이하다 보니 계절이 내어주는 그 모습 하나하나가 새롭고 반갑기 그지없다. 산길을 걸으며 갓 핀 꽃을 만난다는 것은 새로운 생명을 만난 것 같은 환희로움을 준다. 찬 겨울을 이겨낸 나무도 대견한데 꽃까지 피워 나를 맞아주니 얼마나 고마운가? 마치 오랜 친구를 만난 듯 반가움이 다가오고, 꽃이 주는 행복감

으로 절로 탄성이 나오며 몸과 마음에는 새로운 생기가 솟는 것을 느낀다.

한겨울을 난 진달래 나무는 힘겹게 꽃을 피워 그 모습을 내어주면서도 어떠한 바람도 갖지 않는다. 그저 자연의 순리에 따라 꽃을 피우고 잎을 키워내며 제 역할을 하고 살아갈 뿐이다. 단지 사람만이 꽃이 핀 순간의 아름다운 모습에 환호하고 좋아하는 것이다. 하지만 슬프게도 진달래꽃이 지고 잎사귀가 돋으면 진달래 나무는 아무도 눈여겨보지 않는다.

그러므로 우리는 변화하는 식물의 모습에 일희일비할 것이 아니라 자연 순환의 질서를 인식하고 자연이 주는 좋은 순간도 아쉬운 순간도 한 가족으로서 함께해야 하지 않을까 하는 생각을 해본다.

진달래꽃은 어린 시절 종종 따서 먹었던 꽃이어서 지금도 꽃을

대간 길옆 진달래꽃, 긴 겨울을 기다려 핀 모습으로 주위를 환하게 밝힌다.

보면 예쁜 모습에 앞서 배고팠던 설움의 기억이 먼저 솟는 꽃이기도 하다. 진달래와 비슷한 철쭉꽃은 진달래꽃보다 좀 늦게 피는데 꽃이 조금 크고 길며 색은 연하다. 진달래꽃은 먹어도 되지만 철쭉은 독성이 있어 먹지 않는 것이 좋다.

진달래꽃밭을 뒤로하고 구릉지 같은 오솔길을 걷다 내리니 오늘의 종착지인 신의터재에 닿는다. 신의터재는 조선시대 지방 관리나 귀양살이 중인 벼슬아치들이 임금님으로부터 승진이나 복직의 좋은 소식을 기다리던 고개라 하여 신의터재라 이름하였다고 한다. 또 한편으로는 임진왜란 때 의병장 김준신(1560~1592)이 이곳에서 창의 깃발을 들어 올리고 상주성에서 수많은 왜군을 무찌르고 순국하였는데 그 이후 신의터재로 불렀다는 이야기도 내려온다.

김준신 의병장과 관련하여 신의터재 아래에 있는 상주 판곡리 낙화담 연못에 안타까운 이야기가 전해온다.

이 연못은 고려말 판곡리로 낙향한 김구정이 백화산의 화기를 누르고자 조성하였다고 한다. 그로부터 200년 후 김구정의 후손인 김준신이 임진왜란 때 의병장으로 참전하여 상주성에서 왜군을 크게 무찌르게 되었다. 왜군은 패전을 보복하기 위해 김준신의 고향인 판곡리에 잠입하여 김준신 일문과 마을 사람들을 마구 해쳤다.

부녀자들은 왜군에게 수모를 당하지 않으려 너나없이 연못에 몸을 던져 생을 마감했다고 한다. 그 후 이 연못은 꽃이 떨어진다는 낙화담(落花潭)으로 이름하여 오늘에 이르고 있다. 지금도 이 연못은 그때의 기상을 간직하고 있으며 연못가에는 낙화담 위령비가 조성

되어 있다. 연못 가운데 작은 섬에는 수령 4~500년 된 처진 소나무가 우아한 자태로 자리하여 당시 아픔을 위로하고 밤낮없이 마을을 지키고 있다.

신의터재가 그때의 처절했던 함성과 절규를 담아 오늘에 전해 주는 건 그때를 기억하고 그와 같은 일을 반복하지 않도록 하기 위함일 것이다.

큰재에서 신의터재까지는 오르내리는 봉우리가 여럿 있어도 고도차가 크지 않아 크게 힘들지 않고 걸을 수 있었다. 이 길은 넓은 조망은 별로 없어도 낙엽으로 푹신한 오솔길이 이어져 숲의 향기와 함께 사색하면서 천천히 걷기에 더없이 좋은 길이었다. 더구나 포근한 봄기운과 함께 활짝 핀 진달래꽃까지 마음에 가득 담겨 벅찬 행복감을 주었다.

신의터재 고갯마루에는 이곳이 낙동강과 금강을 나누는 분수령

신의터재, 지금은 호젓한 모습이지만 격랑의 시대를 겪어온 고개이다.

이라는 푯말이 서 있고 잠시 쉴 수 있는 팔각정도 조성되어 있어 지역 사람의 넉넉한 마음을 느끼게 한다.

봄기운과 진달래꽃의 아름다움으로 꽃을 닮아버린 산우 한 분이 진달래꽃 몇 송이를 따와서 뽀얀 막걸리에 띄워준다. 진달래 꽃이 햇빛 담긴 하얀 막걸리에 뜨니 분홍색은 더욱 붉게 빛난다. 비록 두견화전은 없어도 두견주에는 봄이 가득 담겼다.

봄날의 두견주

신의터재에 진달래 꽃잎이 꽃비 되어 바람에 날린다.
대간 길에 봄이 들었다.

# 頭

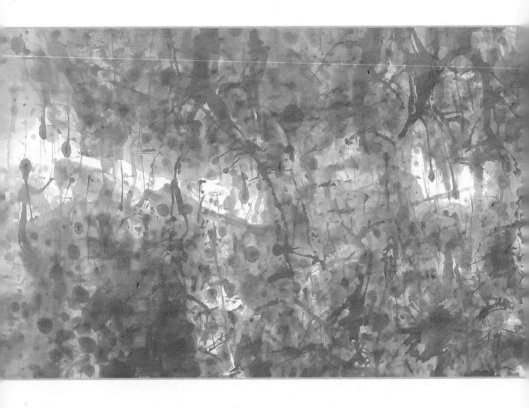

# 속리산 산줄기는 암봉 올려 흐르고

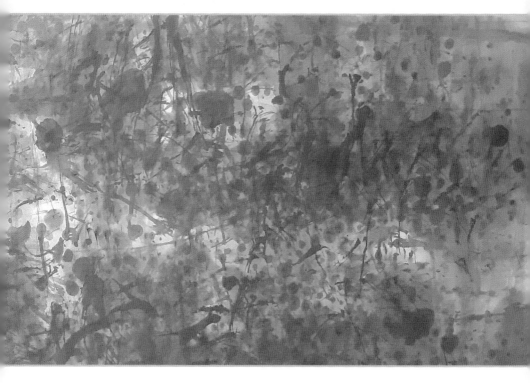

숲길 걷다 보면(부분)

# 산줄기 따라 솟은 봉황산에 내린 봄

•

○───○───○───○───○───○ 23.26km
신의터재  무지개산  윤지미산  화령재  봉황산  갈령삼거리

## 꽃비 내리는 길 걷다 보니

봄은 만물이 소생하고 약동하는 계절이다.

우리 몸도 생동하는 봄을 맞으면 겨우내 움츠렸던 심신이 깨어나고 새롭게 성장하는 듯한 느낌이 든다. 기온이나 습도도 걷기에 적당하여 야외활동시 몸과 마음에 활력이 솟는다. 대간 길 걷는데도 한결 가벼워진 복장과 배낭으로 발걸음이 가벼워진다. 또 낮이 점차 길어져 장거리 걷기에 좋고, 숲이 무성해지기 전이어서 시야도 넓고 깊게 확보되어 가는 길이 시원하다.

봄은 길섶 곳곳에서 갖가지 모양과 색으로 피어나는 야생화, 하얗게 만개하여 휘날리는 산 벚꽃도 함께할 수 있어 좋다. 무엇보다도 새로 돋아나는 새싹으로 온 산이 연녹색으로 천천히 물들어가는 것을 보는 것은 큰 즐거움이다.

봄이 주는 천지 초록의 생동감을 만끽하며 봄기운을 품은 산길을

걸을 수 있다는 건 행운이고 행복이다. 그래서 나는 생명감이 넘치는 봄 산행길이 좋다.

봄을 맞는 대간 길은 점차 속리산을 향해 간다.

오늘 구간은 신의터재에서 윤지미산, 화령재, 봉화산, 비재를 거쳐 갈령 삼거리까지 대간 길을 걷고 갈령으로 하산하는 것이다.

4월 초순, 완연한 봄의 계절이지만 아직 새벽 기온은 차다. 오늘 날씨는 영상 2도에서 18도 정도로 예보되었어도 산은 일반 지역에 비해 고도가 높아 실제 체감온도는 낮다. 산은 고도가 100미터 높아질 때마다 기온이 0.6도 정도가 낮아지므로 오늘 500~700미터 내외의 고도를 오르내리다 보면 기온은 평지보다는 몇도 정도 낮을 것이다. 바람이 분다면 체감온도는 더 낮을 수도 있다.

산은 높낮이에 따른 기후의 변화가 크고 계절에 따른 차이도 있어 그 차이에서 오는 경험을 할 수 있고, 예기치 않은 산의 선물도 받을 수 있다.

도시는 봄꽃이 한창인데 대간의 산은 아직 찬 기운이 남아있는 데가 많아 봄소식이 일반 평지보다 늦다. 도시에 핀 꽃이 질 무렵에야 산에 꽃이 만개하게 되므로 산을 걷다 보면 봄을 두 번 맞이하는 느낌이 든다. 대간을 북진하는 경우 북상하는 봄을 따라 걷게 되므로 봄의 정경을 오랜 시간 보게 된다. 반대로 가을에는 산 기온이 먼저 떨어지면서 단풍이 산봉우리로부터 시작되어 점차 도시로 내려오므로 산의 단풍과 집주변 단풍까지 오래도록 볼 수 있다. 산의 겨울은 일찍 오고 늦게까지 이어진다. 한겨울 내린 눈이 4월까지도 녹

지 않는 곳이 있다 보니 눈과 꽃이 함께하는 이채로운 풍경도 볼 수 있다.

그러므로 큰 산을 품고 있는 대간 길을 걷다 보면 사계절을 길고 깊게 보고 향유하는 호사를 누리게 된다. 계절마다 좋은 풍경을 오래 보고 느낄 수 있는 것도 산이 주는 선물이다.

사실 우리는 평범한 일상생활 속에 있다 보면 계절의 변화를 잘 느끼지 못하고 지나는 경우가 많다. 하지만 자연 속에 들게 되면, 시각과 청각, 촉각 등이 섬세해지면서 산이 품은 생명들의 피고 짐, 사물이 지닌 색채와 형태의 변화, 산을 채우는 바람 소리와 생명의 소리, 철마다 달라지는 대기의 움직임 등에 민감하게 반응하게 된다. 그것은 원래 우리가 지녔던 섬세한 감각이 자연에 의해 되살아나면서 나타나는 현상이다.

그러므로 대간 길에 들어 걷게 되면, 계절에 따른 변화뿐만 아니라 우리가 지닌 오감의 회복으로 대간이 지닌 자연의 숭고함과 우아함, 뭇 생명들이 주는 무한한 아름다움까지 느낄 수 있는 것이다. 아울러 자연 속에서 오는 감동과 충만감, 카타르시스, 새로움을 잉태할 수 있는 영감 등은 자연이 주는 또 다른 선물이다.

신의터재에 서니 기온이 쌀쌀하고 바람까지 불고 있어 손이 시릴 정도다. 하지만 산행 시작 시 약간의 추위를 느낀다는 건 오늘 산행 길을 걷는 게 무난할 것임을 알려 주는 신호이기도 하다. 지금은 비록 쌀쌀하여도 높낮이가 있는 산길 걷기를 이어가면 몸의 열기로 찬 기운을 잊게 되고, 외부의 낮은 기온은 체력 소모를 줄여 주니 장거

리를 걷는 긴 시간 동안 쉬 지치지 않고 임할 수 있을 것이기 때문이다.

하지만 오늘은 낮 기온이 꽤 오른다는 예보가 있어 후반부에는 땀을 많이 흘리게 될 것이므로 주로와 몸 상태에 따라 완급을 조절해가며 임해야 할 것이다.

신의터재를 출발하여 동네 뒷동산 같은 산을 오른다.

4월에 접어들면서 날이 많이 길어졌어도 아직 산은 어둠 속에 묻혀 있다. 산길이 고요하여 내 숨소리와 발자국 울림이 크게 들릴 정도다. 이런 새벽길을 걷다 보면 낯선 환경과 장거리 산행에서 오는 중압감, 한편으로는 발걸음을 시작했다는 것과 나아갈 수 있다는 것에 대한 안도감이 교차한다.

초반 길은 몸과 마음이 산과 길에 적응할 때까지는 천천히 호흡을 고르며 가는 게 좋다.

무박 산행으로 어둠 속에서 시작하는 낯선 대간 길은 혼자서는 쉽지 않지만 함께하는 산우들이 있어 서로 의지하며 나아갈 수 있다. 대간 길이 산책길처럼 도란거리며 갈 수 있는 것은 아니지만 같은 방향을 보고 같은 길을 가는 것만으로도 큰 도움이 되고 위안이 된다. 서로 간에 말은 없어도 무슨 생각으로 길을 걷는지 이심전심 마음이 오고 간다.

고개 들어 잠시 하늘을 보니 새벽 별이 총총하여 길을 밝히고 찬 바람은 귓전을 스치고 지난다. 오늘 산은 또 어떤 풍경을 내어줄 것인가?

발걸음은 아침을 맞으러 간다.

호젓하고 숨 고르기 좋은 길이 끝나고 오름을 오르다 보면 무지개산(437.8m)을 오른쪽에 두고 가게 된다. 이름이 예쁜 무지개산까지는 고도 차가 크지 않아서 무리 없이 이어갈 수 있는 길이다. 이어 맞이하는 윤지미산 직전까지는 무지개산과 비슷한 고도를 유지하고 윤지미산 봉우리를 오를 때는 고도를 조금 올린다.

윤지미산(538m) 봉우리 정상석은 소박하다. 돌무더기를 쌓은 후 어디서나 볼 수 있는 작은 돌에 한글로 그저 무심하게 봉우리 명을 새겨 세워 두었다. 그래도 새벽길을 2시간여 이어온 산객들에게는 봄날 꽃 본 듯 반가운 정상석이다.

윤지미산의 이름이 독특한데 원래 소머리산이라고 하였으나 언제부터인가 윤지미산으로 불리게 되었다. 일설에 의하면 '진실로 중도를 가져 한쪽에 치중하지 않고 세상을 포용한다'라는 의미를 지닌 윤집궐중(允執厥中)에서 유래되었다고 하지만 근거는 확실하지 않다. 윤지미산은 별로 큰 산도 탁월한 모습의 산도 아닌 일반적인 산의 모습을 지니고 있다. 아마도 봉황산과 무지개산의 중간에 위치하여 적절한 균형을 갖추어 양쪽을 포용한다고 하여 붙여진 이름은 아닐까 생각해 본다.

윤지미산 이후 가파른 경사로 이어진 내리막길을 걷는다. 내리막길 주변에는 군락을 이룬 진달래 나무에 남은 진달래꽃 몇 송이가 또 한 시절을 보내는 아쉬움을 달래고 있다. 산 아래로 요란한 차량소리가 들린다. 당진과 상주를 이어주는 고속도로를 지나는 차량이 터널을 들고 나면서 질주하는 소리다.

고요한 산길에 태곳적 숨결이 담겨 있다면, 차량의 소리는 그 숨결을 깨뜨리는 소리다. 한참을 고즈넉한 자연의 침묵 속에서 걸어오다 보니 문명이 담긴 소리에 약간의 반가움과 아쉬움이 동시에 스쳐 지난다. 화령재(330m)에 도착한다.

당진상주고속도로는 화령재 아래에 만든 터널로 이어져 가지만 대간이 지나는 화령재 고갯마루는 25번 국도가 확장 건설되면서 원래 대간 길은 크게 훼손되었다. 위태롭게도 대간을 이어가는 사람들은 폭넓은 국도를 무단으로 건너야 다음 길로 이어갈 수 있다.

날이 밝아오는 화령재까지는 3시간 정도가 소요되었다.

화령재는 오래전부터 경북 상주와 충북 보은을 이어주는 주요 교통로 역할을 해왔던 고갯길이었다. 화령재가 교통의 요지다 보니 지금도 고속도로와 국도가 영남 내륙과 충북 내륙을 이어주며 많은 사람이 넘나들고 있다.

고갯마루에는 위압감을 주는 거대한 표지석이 산객을 맞이하지만 심하게 훼손된 대간 길에 자연스럽지 않은 형상의 표지석이어서 왠지 허허롭게 느껴진다. 표지석은 소박하더라도 대간 길이 이어졌으면 하는 소망을 고갯마루에 남긴다.

국도 옆으로 아무렇게나 방치된 듯한 길을 잠시 가면 봉황산으로 오를 수 있는 대간 길을 다시 만난다. 국도로 인해 대간 길이 잘리다 보니 길은 공간을 가로질러 가까스로 이어진다. 길가에 무리 지어 싹을 틔운 두릅나무를 만난다. 두릅은 한겨울 가시 돋은 메마른 작대기처럼 서 있다 봄이 되면 나무 꼭지에서 생기로운 초록 순이 하

나씩 돋는데 그 순을 따서 뜨거운 물에 데치면 맛이 순하고 부드러워 먹기에 좋다.

두릅 순에 눈길이 머물러도 한겨울을 겪고 가까스로 피운 순인지라 가려는 손을 거두고 그 모습 마음에 담고 지난다. 봄날 길에서 만나는 봄꽃과 온갖 식물들이 돋우는 새순의 기운은 다음에 오는 사람도 보아야 하지 않겠는가?

봉황산 오르기 직전 작은 공터는 아침을 먹는 식당이 된다.

이른 새벽길에 허기진 배는 무엇이든 받아들일 준비가 되어 있다. 어둠을 지나 새 아침을 맞이하는 공간 속에서 화사하게 만개한 산 벚꽃과 나뭇가지마다 돋아나는 새순은 마냥 눈을 호강하게 하고 그 앳된 향기는 감미롭게 흘러 마음을 황홀하게 한다.

생명의 숨결이 넘치는 자연 속에 차린 아침상은 어디와도 비할 수 없는 화려한 식당이다. 하늘을 지붕으로, 김이 오르는 대지를 식탁으로 삼는다. 만물이 내어준 음식을 맑은 공기와 함께하니 눈과 입이 즐겁고 마음이 풍요롭다. 산우들이 나눈 과일 한쪽의 향기는 차마 입을 떠나지 못하고 주위를 맴돈다. 대간 길은 일상에서 벗어난 행복한 소풍 길이다.

아! 봄꽃은 화사하고, 어린 바람결을 품은 하늘은 높고 푸르다.

봉황산은 오늘 구간 중 가장 높은 봉우리에 속한다.

지금까지는 큰 무리 없는 길이었지만 이제 올라야 하는 봉황산은 4킬로 정도 길의 오르막이다. 대간에서 무수히 많은 봉우리를 만나지만 봉우리는 쉬 자리를 내어주지 않는다. 그런 봉우리 오름 길은

언제나 힘겹다. 봉우리를 오르기 위해서는 지구의 중력에서 내 몸을 밀어 올려야 하므로 힘이 드는 것은 당연한 일이다.

오를 때는 오르기에 집중하게 되므로 주변의 모습을 놓치기 쉽다. 그래도 고개 숙인 눈앞으로 떨어지는 땀방울만 보고 갈 수 없어 짧은 순간이지만 좌우의 풍경도 보고 고개 들어 하늘도 올려다보며 좁은 보폭으로 천천히 오른다.

산은 그 시련을 이겨낸 사람에게는 충분한 보상을 준다. 봉우리를 오른 성취감과 힘든 오름길에서 벗어난 해방감, 개방된 봉우리에서의 시원한 바람, 그리고 사방으로 장쾌한 풍광을 선물로 내어준다.

봉황산(740.8m)에 오르니 역시 힘들게 오른 만큼 그 기쁨은 크다.

화령재에서 1시간 50여 분이 소요되었다. 맑고 푸른 하늘 아래 늦게 핀 진달래꽃 사이로 멀리 구병산과 속리산 천왕봉이 조망된다. 이곳 지명은 주위 산세가 양 날개를 펼친 봉황을 닮았다고 하여 봉황산으로 이름하였다고 한다.

봉황산 마루가 내어주는 활짝 열린 조망으로 봄기운 가득한 드넓은 풍경을 두 눈이 시리도록 만끽하며 하늘과 함께한 산봉우리 군과 산줄기를 가슴에 담는다.

산봉우리는 힘겹게 올라도 결코 오래 머물 수 없다. 길은 계속 가야 하고 다음 사람에게 그 자리를 비워 주어야 하기 때문이다.

## 삼형제바위가 품은 못제의 숨결

대간 길은 봉황산 정상에서 비재로 이어진다.

봉황산 정상에서 내려가다 보면 암릉 구간이 나타나기도 하고, 군락을 이룬 생강나무꽃을 만나기도 한다. 생강나무꽃은 이른 봄에 피는데 지나는 길이 다소 높은 산의 그늘진 곳이다 보니 늦게 피었다. 비재로 가는 길 곳곳에 푸른 소나무가 자리하여 숲을 생기롭게 하고, 소나무가 뿌려준 갈색 솔잎은 주단을 깐 듯 푹신한 길을 내어주어 걸음을 가볍게 한다.

비재로 가는 길은 몇 개의 작은 오르내림이 있지만 고도가 완만하게 떨어지는 길이어서 한결 여유롭게 주변 풍경을 감상하며 길을 이어갈 수 있다. 봉황산에서 1시간 20여 분이 소요되어 비재(340m)에 이른다.

비재는 경북 상주에서 충북 보은으로도 이어지는 고개인데 지형이 새가 나는 형국이어서 비조령(飛鳥嶺)이라고도 한다. 상주지역에서는 비루, 비알재라고 하였는데 이는 비탈, 벼랑이라는 의미를 담고 있다. 즉 이 고개는 벼랑이 있을 만큼 험한 고개였다는 것이다. 이를 한자로 옮기면서 비(飛) 자를 사용하여 지금은 주로 비재로 부르고 있지만 오히려 토속적인 비알재라는 원래 이름을 되살려 사용해도 좋겠다는 생각을 해본다.

비재는 작은 도로를 건너게 되어 있는데 대간 길이 훼손되긴 했어도 최근 생태통로를 개설해 두어 대간 길은 자연스럽게 이어지고 있다. 비재에서 오늘의 목적지 갈령 삼거리까지는 다시 380여 미터의 고도를 올려야 한다. 대간 길에서 오르막은 쉼 없이 다가온다.

가파른 길을 앞에 두고 잠시 하늘을 올려 보며 숨을 고른다.

비재에서 바로 갈령 삼거리를 향한 가파른 계단길이 이어진다.

길옆 초목에서는 봄을 맞아 연두색의 파릇한 새순이 숲을 채워 나가고 있어 생기가 넘쳐난다. 속리산이 가까워지자 흙길에서 벗어나 큰 바위들이 자리하고 있는 험한 암릉길도 곳곳에 나타난다. 속리산의 암봉 줄기가 이곳까지 흐르며 이어지는 것이다.

비재에서 고도를 높이니 힘들게 오르는 만큼 시야는 점점 시원하게 틔며 첩첩 산줄기들이 조망되기 시작한다. 커다란 암봉 틈을 손으로 잡고, 발로 밀며, 힘겹게 올라서니 일순 시야가 넓게 틔며 사방을 볼 수 있는 조망 바위가 나온다. 이곳은 삼형제바위로 부르는 곳이다. 다른 지역에서 온 대간 종주팀 일행이 이곳에서 봄기운 완연한 산 풍경을 감상하며 봄바람에 젖어 있다. 오늘 산길 20여 킬로를 이어오면서 만난 유일한 사람들이다.

산을 닮은 검붉은 얼굴의 사람들이 밝은 표정으로 반겨 주어 이심전심 동료 의식이 느껴진다. 많은 대화는 오고 가지 않지만 그들

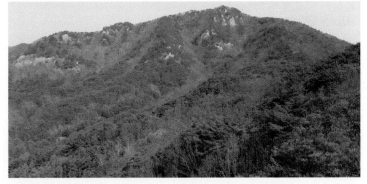

갈령 삼거리로 흐르는 산줄기. 소박한 산세 너머로 암봉이 나타나기 시작한다.

의 표정과 몸짓, 눈빛에서 정다움이 넘쳐난다. 지금은 시중 길거리에서 모르는 사람을 만나면 서로 아는체하기도 어려운 세상이 되었어도 산에서 만나는 사람들은 언제나 생동감이 넘치고 정겹다.

이곳 삼형제바위에서는 갈령 삼거리가 있는 산줄기와 속리산이 거느리고 있는 형제봉이 시원하게 조망된다.

삼형제바위를 지나 살짝 내리막길을 내리면 다소 낮은 지대에 연못 같은 둥그런 모습의 독특한 지형을 이룬 곳이 있다. 그 가장자리에만 나무들이 자리하고 있고 가운데는 움푹 파인 듯한 모습의 풀밭을 지니고 있는데 물은 없어도 전형적인 연못 모습이다. 이곳은 고도가 660여 미터 정도여서 연못이 형성되기 어려운 곳임에도 놀랍게도 주변을 두른 산에 의해 자연스럽게 연못 지형이 만들어졌다.

이곳은 물이 늘 고여 있지 않고 비가 올 때만 사방의 산에서 내려오는 물이 모여 연못을 이룬다. 여기 면적은 오륙 백 평 정도이고,

못제(천지), 백두산 천지 외에 백두대간에 있는 유일한 연못이다.

백두산 천지를 제외하면 대간에 있는 유일한 연못이지만 지금은 갈수기여서 물은 없고 그 흔적만 남아있다. 사람들은 이곳을 못제라 부르고 있다.

못제에 후백제왕 견훤(867~936)과 관련된 재미있는 전설이 남아 전해지고 있다.

상주에서 후백제를 일으킨 견훤은 점차 세력을 키우며 지역을 넓혀 나갔다. 이때 견훤은 보은의 호족인 황충 장군과도 세력다툼을 하며 싸움을 벌였다. 하지만 황충은 번번이 견훤의 막강한 힘에 밀려 패배하였다. 황충은 견훤의 힘이 어디서 나오는지를 알기 위해 부하에게 은밀히 미행하도록 하였는데 놀랍게도 견훤이 못제에서 목욕을 하고 나오면 강한 힘을 갖게 된다는 것을 알게 되었다. 황충은 견훤이 지렁이의 자손임을 알고 못제를 사용하지 못하도록 소금 3백 가마를 뿌렸다. 그 후 견훤은 힘을 잃게 되었고 황충은 싸움에서 이길 수 있었다고 한다.

화북면 면지 화동승람에는 못제에 대해 다음과 같이 기록하고 있다. '백두산 천지에 비할 바 못 되어도 형체는 다 갖추었고, 물이 마를 때도 있으나 못임에는 분명하다. 천봉이 연립한 곳에 있는 못이니 정녕 이는 천작이요, 천수로 된 천지다. 꼭 커야만 되겠는가? 못이 있는 것만으로도 얼마나 신기한가? 조화의 공이로다'라고 쓰여 있다.

이곳 마루금 동쪽에 있는 대궐터 산의 성산산성과 속리산 자락에 있는 견훤산성의 흔적을 보면 당시 이곳 지방을 근거로 해서 견훤이 꿈꾸었던 야망을 엿볼 수 있다. 또 이곳 지방 사람들은 못제를 백두산 천지에까지 비교하며 자랑스럽게 여겼음을 알 수 있다. 특이한 지

형과 못제가 품은 이야기를 되새기며 한참을 머물다 발길을 옮긴다.

못제에서 갈령 삼거리까지 가는 길섶 나무들은 봄볕을 맞아 연둣빛 여린 새싹을 키워내며 숲을 이뤄내고 있어 넘치는 생동감으로 숲은 아름답기 그지없다. 숲에 둘러싸인 암릉 바윗길을 40여 분 땀 흘리며 오르니 오늘의 목적지 갈령 삼거리(720m)에 닿는다.

갈령 삼거리에는 잠시 쉬었다 갈 수 있는 공간이 조성되어 있어 바람에 땀을 씻을 수 있다. 대간 길은 왼쪽 능선 형제봉으로 이어지며 본격적인 속리산 바윗길에 접어들게 되고, 오른쪽 길은 갈령으로 하산하는 길이다. 형제봉에 오르면 속리산 절경과 그 무수한 암봉을 조망할 수 있지만 오늘의 대간 구간은 여기까지다. 아쉽지만 형제봉은 다음 구간으로 기약하고 갈령으로 하산한다.

갈령으로 가기 위해서는 갈령 삼거리에서 오른쪽으로 이어 내려가지만 가는 길 왼편 소나무 숲 사이로 속리산의 호기로운 모습이 드러나 잠시나마 그 모습 볼 수 있어 아쉬움을 달래준다.

갈령 삼거리에서 30여 분 가파른 돌길을 내려가니 차가 오가는 갈령에 닿는다.

맑은 하늘, 부드러운 바람, 하얀 산벚꽃 향기, 열린 풍경이 춤추고 노래하는 봄날, 나는 그 흥에 취하여 나는 듯, 걷는 듯 걸은 꿈 같은 대간 길이었다.

아기 새싹 가득한 숲, 봄기운 가득한 공간에 든 날, 나는 봄 그림 속 하나의 점이 되었다.

# 속리산, 하늘과 세월을 품은 바위 숲의 노래

•

늘재    밤티재    문장대    천왕봉    형제봉    갈령삼거리    19.42km

## 세상 밖 산으로 드는 마음

우리나라 산줄기는 모두 한 줄기로 이어진다.

큰 산봉우리에 올라 보면 모든 산줄기는 주된 산줄기를 중심으로 두고 사방팔방 이어지며 흘러가는 것을 볼 수 있다.

그 대표적인 산줄기가 백두대간이다. 백두대간에서 뻗어 나온 줄기는 정맥으로 이어지고, 정맥에서 작은 줄기로 이어지는 것이 기맥이고 그리고 지맥이다. 그 줄기의 맥이 다하는 골에서 흘러내린 물은 내와 강으로 몸집을 키우며 도도하게 흘러 끝내 바다에 닿아 물을 섞는다.

자연에 순응하며 오랜 세월을 품은 우리의 산줄기와 봉우리는 대부분 유연한 모양으로 남았다. 지리산, 덕유산, 소백산, 태백산 같은 산과 그들이 거느린 줄기의 산들은 밤과 낮, 비와 바람을 함께하며

태고의 숨결을 품은 백두대간 산줄기. 사람이 대간에 들면 대간은 완성된다.

흙과 물을 산 아래로 흘려보냈다. 물은 생명을 품고 들은 생명을 길 렀다.

그런 우리 산줄기는 솟고 내리며 면면히 이어진다. 그 선의 흐름 은 마치 농촌에서 농부들과 함께 고된 노동으로 휘어진 소의 등줄기 같다. 그 선은 우리의 옛 초가지붕의 선과도 닮았고, 우리 춤사위의 선과도 닮았으며, 아리랑의 가락과도 같다.

월악산이나 속리산. 설악산 주 능선에는 바위 봉우리가 강인한 형상으로 솟구쳐 있기도 하지만 그런 봉우리도 사람에게 도전적이 지 않고 인간 친화적이다. 막강한 봉우리 주변은 이내 완만한 모양 의 지형을 이루며 울창한 숲을 형성하고 있어 언제든 사람이 들어서 도 어색하지 않다. 이러한 산들은 미적으로 보면 강함과 부드러움을 동시에 지니고 있어 극적인 아름다움을 창출한다. 마치 작은 이야기 들을 전개하다가 결정적일 때 반전을 도모하여 클라이맥스를 도출 하는 형식을 갖춘 산이라고 할까?

이렇듯 산줄기가 끝없이 이어진 국토에서의 산은 우리 생활에서

중요한 부분으로 자리하여 우리와 희로애락을 함께하며 삶을 이어 가게 했다. 특히, 산줄기와 산이 지닌 기상과 기품, 색채와 형태, 조화로운 분위기 등 모든 건 생활 속에서 자연스럽게 우리 몸과 마음에 스며들어 우리의 정서로, 미적인 요소로 자리하였다. 이러한 감각은 지역마다 독특한 유 · 무형의 문화를 태동하게 하였으며, 그런 각 문화는 융합을 통해 새롭게 변화하고 있다.

우리 산으로부터 비롯된 것은 정신적, 물질적 요소 등 헤아릴 수 없이 많아도 미적인 면에서 살펴보면 가장 핵심적으로 이입되어 표출된 조형적 요소는 자연스러움과 곡선이다.

오래전부터 선조들은 우리의 자연 곧 산에서 비롯된 자연스러운

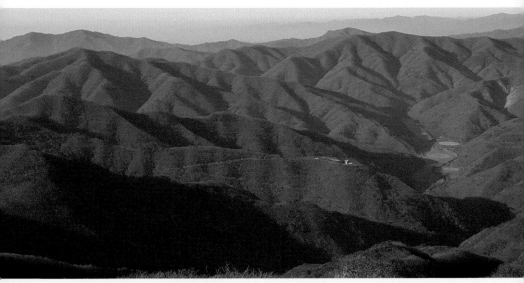

유려한 선으로 이어진 산줄기, 이 곡선과 형태는 우리의 마음에 자리하여 다양한 문화로 태동되었다.

곡선을 중요한 조형 요소로 하여 생활 공간을 꾸미고 다양한 조형 작품으로 표현해왔음을 남겨진 작품을 통해 알 수 있다.

자연이 준 선으로 이어진 대간 길을 따라 걸으며 선위에 선 자신을 돌아보고, 산에서 비롯된 우리 조형 작품도 생각하면서 걷는 것도 의미가 있을 것이다.

대표적인 조형 작품은 우리 도자기에 구현된 선의 아름다움이다. 자연스러운 형태를 바탕으로 한 조선백자에 흘러내리는 선은 우리 산의 선을 닮았다. 특히 완벽을 추구하지 않은 조선백자 달항아리 형태와 선은 우리 뒷동산의 형상과 선을 그대로 담았다. 심지어 그 담담하고 수수한 색은 한겨울 동치미 맛까지 담은 듯한 느낌을 준다.

한복에서도 우리 자연의 곡선이 잘 적용되었음을 알 수 있다. 한복 저고리 선이나 치마의 선도 우리 생활 공간 주변의 산, 강 등 우리 자연의 선을 옮겨 놓은 듯 유려한 선이 잘 드러나 있다. 생활용품인 목공예품이나 금속 공예품 등에서도 자연스러움을 기반으로 한 곡선의 아름다움은 잘 드러난다.

건축에도 마찬가지다. 절간이나 집을 지을 때도 인위적인 요소는 최소화하고 최대한 주위의 자연과 조화되도록 하면서 자연스러운 선을 잘 표현하였다. 옛 초가지붕의 선, 기와집 처마의 유려한 선 역시 주변 동산의 선과도 닮았다.

곡선의 아름다움은 소리로도 표현하였는데 우리나라 지방 곳곳에서 특색있게 표현된 아리랑 가락은 그대로 유려한 곡선의 흐름을 담고 있다.

오늘날에도 우리 자연과 산으로부터 비롯된 자연스러움과 곡선

의 아름다움은 우리 문화의 기반 중 하나로 자리하여 음악, 미술, 건축, 디자인, 무용 등을 통해 새로운 문화를 창출하며 세계 속으로 나아가고 있다.

속리산 구간은 지난번 마무리된 갈령 삼거리에서 속리산 주 능선을 지나 늘재까지 진행해야 한다. 하지만 속리산 문장대에서 늘재에 이르는 길은 백두대간 길임에도 험준한 암릉 지역으로 인하여 사시사철 탐방을 제한하고 있다. 그러다 보니 이 구간은 대간 길을 걷는 사람에게 장벽으로 다가와 큰 부담감을 주고 있다.

오늘 이 구간을 원만하게 지나기 위해 늘재에서 갈령까지 남진하기로 한다.

그동안 북진을 하면서 유려한 선의 흐름을 타고 왔다면 이번 구간은 거대한 암봉과 기암괴석의 강렬한 힘이 살아있는 굵고 힘찬 선이 있는 길이다. 특히 늘재에서 문장대, 천왕봉, 형제봉, 갈령 삼거리까지는 대간에서 보기 드문 거대한 바위와 암릉 구간 속에 몸을 섞어야 해서 다른 구간보다도 위험도가 높고 시간도 많이 소요되는 구간이다. 하지만 그 절경을 보고 느끼며 걷기 위해 누구나 숨죽이며 기다리는 구간이기도 하다.

속리산(俗離山)은 충북 보은 내속리면과 경북 상주 화북면에 걸쳐있는 산이다. 속리산은 내륙의 명산인 만큼 지명은 다양한 내력을 지니며 전해온다.

통일신라시대에 진표(眞表, ?~?) 스님이 속리산 인근에 이르자 밭 갈던 소들이 모두 무릎을 꿇었다. 이를 본 농부들은 '한낱 짐승도 저

러한데 사람들은 오죽하겠느냐'며 속세를 버리고 진표 스님을 따라 입산수도하였다. 그 후 산은 속세와 이별하여 들어오는 곳이라 하여 속리(俗離)라는 이름으로 불리게 되었다고 한다. 1530년 조선시대에 편찬된 신증동국여지승람에는 9개의 봉우리가 연속으로 형성되어 있다고 하여 구봉산(九峯山)으로 기록되어 있고, 또 1903~1906년에 걸쳐 간행된 증보문헌비고에는 속리산의 산세가 웅대하고 꼭대기는 모두 바위 봉우리가 하늘로 솟아 옥부용(玉芙蓉)을 보는 듯하여 소금강산으로 불렀다고 기록되어 있다.

지금은 속리산으로 통용해서 부르고 있으며 가장 높은 봉우리는 천왕봉이다.

속리산은 백두대간의 허리이자 한남금북정맥으로 갈라지는 분기점에 자리하고 있다.

산줄기는 하늘이 내린 물을 세 갈래로 나누어 남쪽 사면의 물은 금강, 북쪽은 한강, 산 동쪽은 낙동강으로 흘러들도록 한다. 속리산은 이런 지정학적인 중요성으로 신라 때 중사(中祀)로 나라의 제사를 받기도 하였다.

조선시대 이만부(1664~1732)는 속리산기에서 '속리산은 청량산의 수려함이 있으면서도 산세를 펼친 것이 그보다 크고, 덕유산의 심오함이 있으면서도 기이함을 드러낸 것이 그보다 낫다'라고 기록하고 있다. 김정호(1804~1866)는 속리산을 두고 '석세(石勢)가 높고 크고 중첩하며 산봉우리가 하늘로 치솟은 것이 마치 만개의 창을 벌여 놓은 것 같다'라고 하였다.

옛사람들은 속리산을 이상향으로 그리기도 했다.

속리산에 접하는 곳에 우복동이라는 지역이 있는데 그곳은 물이 많고 기름진 땅이어서 농사짓기 좋으며 늙지도 않는 장수의 고장이라 하였다. 이에 조선시대 정약용(1762~1836)은 '우복동가'라는 글을 지어 남길 정도였다. 현재 이 위치는 지금의 속리산, 청화산, 도장산이 둘러싸고 있는 분지 지역인 화북면 장암리와 용유리를 일컫는 걸로 추정하고 있다.

이처럼 속리산은 예부터 산이 지닌 수려함과 신비함으로 나라에서 숭상하였고, 지역의 구심점 역할도 하고, 그 아름다움으로 많은 시인 묵객과 사람들의 사랑을 받아온 명산이었다.

속리산은 예나 지금이나 변함없이 자리하고 있고, 근래에도 예전의 명성이 그대로 이어지고 있어 지금도 사철 많은 사람이 찾고 있다.

## 바위의 주름과 체온을 함께하며

5월 초, 예부터 탁월한 명산으로 자리한 속리산에 든다.

한번 찾기도, 오르기도 힘든 비경을 지닌 속리산 속살을 만난다는 기대감으로 마음은 한껏 부풀어 오르고, 눈과 귀도 활짝 열리며 산을 향한 발걸음은 조바심을 친다.

산은 시절에 따라 안개나 운해가 흐르도록 하여 몽환적인 분위기를 연출해 자연과 일체화되는 신비감에 젖게 하기도 하고, 숲속 나무 사이로 내리는 비나 하얀 눈을 통해 산행의 색다른 맛을 느끼게

도 해준다.

　산을 찾았을 때 맞이하는 모든 건 신선한 첫 만남이 되고, 보고 듣고 느끼는 일은 새로운 체험이 되며, 그것은 첫 경험으로 기억된다. 걸음마다 다가오는 봉우리의 굳건한 기상, 갖가지 수목과 꽃의 생동감, 새와 바람 소리의 청량함, 바위와 숲에 울리는 내 소박한 발걸음 소리, 이 모든 게 조화되어 하나의 그림으로 채워진 공간 등 모든 것이 숭고하고도 아름답다. 산과 함께 하는 원초적 체험은 심연 속에 자리한 나의 감성을 일깨워 새로운 꽃으로도 피어나게 한다.

　그러므로 산은 언제 들어도 좋다. 산은 좋은 날이든 궂은날이든 어떤 날이든 간에 그 순간의 가장 좋고 아름다운 모습을 내어주기 때문이다.

　하늘은 오늘 나에게 연무를 통해 내밀한 근경을 내어주며 산을 좀 더 가까이서 자세히 보라 한다.

　이번 구간은 늘재에서 밤티재, 문장대, 천왕봉, 피앗재, 형제봉을 거쳐 갈령 삼거리를 거쳐 갈령까지 20.6킬로 정도를 걸어야 하는 길이다.

　속리산 대간 길은 댓재에서 백복령 구간, 지리산 주 능선 구간과 함께 3대 난코스에 일컫기도 한다. 댓재에서 백복령 구간은 탈출로 없이 큰 산 3곳과 반복되는 봉우리들을 넘으며 30여 킬로를 걸어야 하고, 지리산도 한 번에 33킬로 정도의 장대한 거리를 통해 여러 봉우리를 오르내려야 하는 데서 난코스로 보는 것이다. 속리산은 그리 긴 길은 아니지만 12~13시간 정도 소요되는 험난한 바위 군으로

인하여 난코스로 보고 있다. 또한 이곳 속리산 암릉 구간과 대야산 직벽 구간, 그리고 점봉산에서 한계령 이르는 암릉 길을 백두대간 3대 암릉 길로 꼽기도 한다.

하지만 백두대간 길 중 결코 쉬운 코스는 없다.

야생이 살아있는 오지의 대간 길 자체를 걷는다는 것이 쉬운 일이 아니고, 또 변화무쌍한 기상 여건과 자기의 몸 상태에 따라 난이도는 수시로 달라질 수 있기에 비교하는 것은 큰 의미가 없기 때문이다.

대체로 이 구간은 늘재에서 문장대까지는 큰 바위 군으로 인하여 오르기가 어렵기도 하고 길 찾기도 쉽지 않다. 더구나 이곳은 대간 길임에도 불구하고 년 중 탐방을 금지하면서 관리도 이루어지지 않아 안내표지도 없고, 위험 구간에 안전장치도 미흡하다. 이 구간은 선행자의 희미한 흔적을 따라 바위 사이로 걷다 보면 서로 도우며 올라야 하는 곳도 여럿이고, 잡을 곳이 마땅치 않은 매끄러운 큰 바위를 오르내릴 때는 낙상에도 유의하여야 한다. 속리산 구간은 이런 복합적인 어려움을 지니고 있어 특히 긴장하여 한 걸음씩 조심스럽게 올라야 하는 아름다우면서도 위험한 구간이다.

늘재(380m)는 한강과 낙동강의 물길을 나누는 분수령이기도 하고, 상주 사람들이 서울로 가기 위해 반드시 넘어야 했던 백두대간 고개이기도 했다. 늘재는 고갯마루가 제법 넓어 널재라고도 하고, 고갯마루가 눌러앉은 형국이라 하여 눌재라고도 하였다. 또 고개가 그리 높지 않고 완만하게 늘어지는 듯하여 늘재라고도 하였는데 지

금은 늘재로 주로 통용하고 있다.

늘재에서 속리산을 향해 오르기 시작하면 초입은 다소 순한 길이 이어지지만 이내 바위 봉우리를 지닌 바윗길이 앞에 나타난다. 본격적인 바윗길 구간에 대비하라는 속리산의 예고인 듯 비바람이 매만져 부드러운 선을 지닌 산더미 같은 바위들이 이곳저곳 우람하게 자리하고 있다. 그런 큰 바위 사이를 오르내리며 경미산(696.2m)이라 부르는 바위 봉우리를 조심스럽게 오른다.

바위 지대는 자기의 몸을 지지 기반으로 하여 오르는 게 좋다. 아무래도 위험 구간에서는 감각이 느껴지는 손과 발, 온몸을 적절히 활용하여 바위나 나무를 이리저리 밀고, 잡고, 당기고, 올리면서 조금씩 나아가는 게 효율적이다.

암릉구간 초입임에도 바위를 오르내리다 보니 벌써 몸은 땀으로 젖었다. 쉽지 않은 바위 구간을 가까스로 지나 다시 깊은 숲길을 내리면 밤티재(480m)에 이른다.

밤티재는 속리산이 병풍처럼 햇빛을 가려 밤이 빨리 온다고 하여, 또는 주변에 밤나무가 많아 밤티재로 이름하였다.

밤티재에서 속리산 문장대까지는 4.5킬로 정도인데 일반 숲길이라면 크게 부담되는 거리는 아니어도 이 구간은 바윗길로 인하여 물리적인 거리의 개념은 의미가 없다. 일반적이지 않은 낯설고 기이한 세상 속에 들어 저마다 크기를 자랑하는 바위들을 맞이하고, 바위들의 매끄러운 질감을 절절히 느끼며 때로는 바람결처럼, 때로는 네발 달린 늑대처럼, 때로는 재간둥이 원숭이처럼 한 뼘씩 한 걸음씩 나아가며 올라야 하기 때문이다.

밤티재를 지나면 고개의 특성상 바로 오르막으로 이어진다. 초반은 잠시 부드러운 흙산으로 이어져도 무명봉을 지나면 본격적인 속리산의 바위 구간을 만난다. 바윗길은 자신을 곧추세우고서는 갈 수 없다. 거의 9000만 년을 기다려온 바윗길 속 산에 들 때는 겸손한 마음으로 몸을 낮추고 들어야 한다.

속리산 바위는 단단한 화강암으로 형성되었다. 기반암 아래에 있던 화강암이 지표면으로 솟아 침식과 풍화를 거치며 지금의 바위 형상을 지니게 되었다. 지금 잠시 보고 만지는 바위는 실상 수천만 년 동안 숱한 세월을 품고 만들어진 명품 바위다. 오늘 이 시간에 이 걸작 바위를 만날 수 있다는 게 황홀하기도 하고 가슴이 먹먹해지는 일이기도 하다.

거대한 바위가 길을 막고 조그만 틈만 내어주는 곳도 있고, 크고 높고 넓은 바위에 의해 길이 드러나지 않아 일순 나아가야 할 방향을 잃는 곳도 있다. 둥그런 모양으로 잡을 곳이 마땅치 않아 팔과 다리의 짧음을 아쉬워하며 한동안 힘을 모아 모험적으로 몸을 던지듯 옆 바위로 올라야 하는 곳도 있다. 급한 경사를 지닌 바윗길을 지나면 바위에 난 작은 틈으로 몸을 통과시켜야 하는 데도 있어 몸에 지닌 배낭마저도 거추장스럽고, 오르는 것인지 기는 것인지 혼돈될 때도 있다. 크게 솟은 바위 협곡 같은 곳을 두 팔로 지지하고 두 다리로 밀고 오르며 더운 땀을 쏟기도 한다.

하지만 신기하게도 몸과 마음은 바위로 인한 어려움이 닥칠 때마다 즉각 반응하고, 온 신경과 감각을 모아 문제점을 해결하며 앞으

로 나아간다. 자연스럽게 바윗길의 품에 안겨 함께하는 것이다. 거대한 바위 사이로 난 매혹적인 길 위에 비친 나의 모습은 문득 태초의 이방인을 보는 듯 놀라움을 주기도 한다.

자연이 만든 경이로운 구간 하나하나를 지날 때마다 긴장감은 환희로 바뀌고, 몸과 마음은 생동감으로 피어나고, 바위 결에는 벅찬 기쁨이 담긴 상기된 내 얼굴이 스쳐 지나간다.

이 길을 처음 들게 되면 제멋대로 놓인 암봉의 거대함과 그 원시성으로 인해 당황하게 되지만 대부분 바윗길은 스스로 긴장하고 조심하면 지날 수 있는 곳이다. 하지만 앞 사람이 당겨주고 뒷사람이 도와주면 좀 더 수월하게 위험 구간을 통과할 수 있다. 이처럼 바위가 많은 구간은 다른 사람과 함께해야 무난히 지날 수 있으므로 홀로 가는 것은 지양해야 한다.

바위 사이를 한바탕 춤사위 하듯 걷다 큰 조망 바위에 올라서니 여명이 밝아오기 시작한다. 어느새 많이 올라온 듯 산 아래의 모습이 조망된다. 산의 경사진 길을 보고 오르다 보니 앞에 선 바위와 바위틈에 자리한 초목만이 눈에 들어왔는데, 조망이 열린 곳에서 되돌아보니 너른 공간 아래로 그간 올라온 풍경이 넓게 펼쳐져 탄성을 자아내게 한다. 더구나 아래의 풍경은 그냥 오른 길이 아니고 바위와 함께하며 땀으로 올라온 길 아닌가? 여기까지 오르도록 길을 내어준 바위들에 고마움을 전하니 바위들도 너도나도 고개를 들어 아침 인사를 한다. 옆에 선 아름드리 소나무도 아는체하며 바람결에 솔잎을 흔든다.

그렇게 문장대를 향한 오름 길에서 바위들과 하나 되다 보니 내

마음과 몸은 속리산의 속살 속으로 스며드는 듯하다.

밝아오는 아침, 올라가야 할 산의 윤곽선이 뚜렷이 보이기·시작하는 것을 보니 문장대가 멀지 않은 것 같다. 하지만 문장대 바위에 올라야 문장대에 이르는 것, 아직도 더 가야 할 길이 남아있다. 다시 지난한 바윗길 오름을 춤추며 한참을 오르니 거의 산정에 이른 듯 한결 길의 경사도가 낮아지며 바위 주변 곳곳에 자리한 산죽이 바람결에 휘날리는 모습이 보이고 사각거리는 소리도 들린다.

바람을 머금은 산죽 사잇길을 헤치고 휘돌아 오르니 기운찬 모습으로 솟아오른 문장대(文藏臺, 1054m)를 만난다.

문장대에 오르니 속리산은 새벽 바위산을 힘들게 오른 수고로움을 보상하듯 시원한 바람과 생기로운 아침 풍광을 내어주며 나의 몸과 마음을 위로한다.

문장대는 비로봉, 관음봉, 천왕봉과 함께 속리산에 딸린 고봉으로 바위 봉우리가 구름과 맞닿은 듯한 풍경을 지니고 있어 운장대

(雲藏臺)라고도 불렸다.

산마루에는 수십 명이 앉을 수 있는 넓은 공터가 있고 그곳에서 주위를 둘러보면 묘봉으로 흐르는 서쪽의 산줄기와 북쪽 청화산으로 이어지는 대간 산줄기, 그리고 남쪽 천왕봉으로 이어지는 대간의 산줄기가 도도하게 흐르고 있다. 산줄기 곳곳에 솟은 거대 암봉의 모습은 동화 속 그림 풍경처럼 신비스럽기만 하다.

저 거대한 바위들은 누가 이 산정까지 올려 여기저기 놓았는가? 가늠치 못할 시기에 거인들이 놀다 두고 간 공깃돌인가? 아니면 거대 봉우리를 천년만년 비바람이 깎고 다듬어 만든 것인가? 그렇다면 기이한 형상과 매끄럽게 남은 바위의 질감을 보면 비바람은 탁월한 조각가임이 분명하다. 아무래도 적당한 간격을 두고 조화롭게 놓여 있는 걸 보면 천지자연의 오묘한 뜻이 담겨 있는 듯하다.

밤티재에서 문장대까지는 길지 않은 거리였지만 마치 아득한 곳에서 출발하여 먼 거리를 오랜 시간 동안 걸은 듯 시차까지 느껴지며 혼란스럽다. 아마도 거친 바윗길을 집중하느라 시간과 거리를 잠시 잊은 듯하고, 어둠 속에서 걷기 시작하여 산마루에서 아침을 맞는 탓일 것이다.

속리산의 주 능선에는 문수봉, 청법대, 신선대, 입석대, 비로봉, 천왕봉 등 거대 암봉이 차례대로 불끈불끈 솟아 제 나름의 위용을 드러내고 있다. 경업대는 주 능선의 암봉들을 관조하는 양 조금 떨어져 자리하고 있다.

속리산 주 능선의 바위 봉우리들은 높은 고도에 있는 관계로 날

문장대 옛 정상석. 옆에 거대한 정상석이 또 있지만 나는 고졸한 이 정상석이 좋다.

씨에 따라 시시각각 다른 모습을 내어준다. 해가 뜰 때는 붉은 빛을 받은 암벽으로 열정적인 하루를 시작하는 기상을 보여주고, 구름 속에 잠긴 모습은 신선과 선녀가 봉우리를 오르내리며 춤을 추는 듯한 모습을 보여준다. 한낮 거센 바람을 온몸으로 맞는 봉우리 모습은 변함없는 굳건한 의지를 드러내고, 어둠이 내렸을 때는 하늘 별빛을 담은 희미한 실루엣으로 대지와 남몰래 속삭이는 사랑담은 고즈넉한 모습을 내어준다.

여느 산봉우리도 제 나름의 아름다움을 지니고 있다. 하지만 속리산 산정 3킬로 정도의 능선에 솟은 여러 봉우리는 마치 왕관처럼 빛나며 시절에 따라 다채로운 정경을 내어주고 있어 어떤 모습이 진

짜 속리산정의 모습인지 가늠조차 하기 어렵다.

내가 속리산에 들어서 잠시 스쳐 지나가며 보는 산의 모습은 찰나의 모습일 것이다. 속리산의 진면목에 대한 갈증으로 온몸의 감각을 모아 산을 보고, 소리를 듣고, 그 향기를 맡아 보아도 느낄 수 있는 건 한계가 있다. 그저 내 마음으로 보고 상상하며 그 참모습을 그려볼 뿐이다. 억겁 동안 지켜본 해와 달과 별은 속리산이 지닌 제 모습을 알고 있을까?

## 산정 암봉 숲의 축제 속에서

문장대에 오른 후 문수봉과 청법대를 지나면 신선대다.

신선대 근처에는 특이하게 국립공원공단이 아닌 일반인이 운영하는 휴게소가 자리하고 있다. 아마도 오래전부터 원주민이 이곳에 체류하며 영업하다 보니 오늘까지 이어지고 있는 모양이다. 신선대 휴게소는 의외성으로 색다른 느낌을 준다. 속리산과 함께하는 주인의 체온이 담긴 음식은 따뜻하고 정감이 있다. 새벽바람을 밀고 바위를 오르다 찾아온 허기를 산마루에서 따뜻한 국물 한 그릇으로 채울 수 있다는 것은 큰 즐거움이다.

그동안 스쳐 지나간 사람들의 흔적이 가득한 낡은 의자는 안온함, 연계성, 지속성으로 행복감을 준다. 언제인지 몰라도 먼저 온 사람들이 이곳에 앉아 따뜻한 국물과 함께 잠시 쉬었다 갔을 것이고, 오늘은 내가 이 자리에 앉아 이 순간을 채운다.

내가 이 자리를 비우고 나면 또 누군가 이 자리에 와서 함박웃음

지으며 사람의 흔적과 추억을 남기게 될 것이다. 그래서 산은 앞선 사람과 뒤에 오는 사람을 하나의 끈으로 이어주는 역할을 한다.

신선대를 지나면 거대한 바위들이 아무렇게나 놓여 있는 듯한 몽환적인 풍경을 만나게 된다.

큰 바위들은 서로 어깨를 기대어 서 있다 보니 별도의 이름까지도 얻었다. 천왕석문, 상고석문이다. 큰 바위 사이에 소인국 사람이 된 듯 작아진 나는 해와 달과 교감하며 다듬은 몸으로 나를 맞는 바위에 경의를 표하지 않을 수 없다.

천왕봉 가는 길의 석문, 거대한 바위가 작은 틈을 주고 있다.

내가 산정 바위 사이로 한 걸음씩 아껴 걸어가다 보면 제멋에 겨운 바위들이 나를 맞은 반가움에 함께 춤추고 노래하는 듯하다. 그 경이롭고 신비스러운 길을 걷고 있는 이 순간이 꿈인지 생시인지 혼돈될 정도다.

그대로 서서 바위들과 함께 영원히 해와 달을 맞이할 수 있다면.

그렇게 꿈결 같은 산정길을 걷다 보니 마침내 속리산에서 가장 높은 천왕봉(1057.7m)에 이른다. 천왕봉은 문장대보다 4미터가 더 높아 속리산의 주봉이 되었다.

천왕봉은 문장대의 유명세에 밀려 상징성을 잃고 있는 면은 있으나 속리산의 당당한 주봉이다. 일제강점기 때 천황봉으로 바꾸었던 이름을 최근에야 되찾았다. 여러 봉우리로 솟은 주 능선 봉우리는 천왕봉으로 갈무리된다. 작고 소박한 표지석을 가진 천왕봉에 서면 지금까지 지나온 속리산 주 능선과 첩첩산중 산줄기들이 힘을 키우며 사방으로 힘차게 흘러가는 것이 한눈에 조망된다.

하늘 아래 높은 곳에서 내려다보는 풍경은 언제 보아도 아름다워 보고 또 보아도 지치지 않는다. 싱그러운 신록에 물들어가는 속리산 정경이 그대로 드러나 보여 나의 눈과 가슴도 활짝 열린다. 내 마음과 내 걸음으로 산을 오르니 산은 오른 만큼 볼 수 있는 조망을 한껏 내어준다.

천왕봉은 한강과 금강을 품은 산줄기를 이어가는 한남금북정맥의 시작점이기도 하여 봉우리가 갖는 의미는 각별하다.

무릇 산봉우리는 오르기도 쉽지 않고 그 봉우리에서 오래 머물기

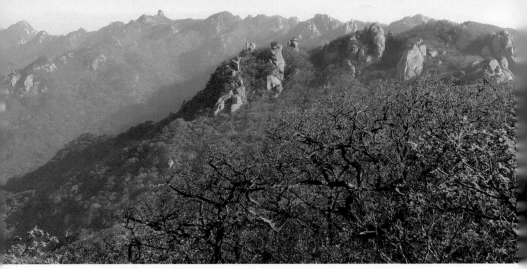

속리산의 봄. 주 능선의 암봉 사이 숲에도 연녹색의 봄이 내렸다.

도 어렵다. 봉우리는 장쾌한 조망으로 긴 시간 오름에 대한 수고를 보상하여도 계속 머물러 있게 하지 않는다.

봉우리에 선 자리는 곧 다가오는 다른 사람에게 내어줄 수밖에 없고, 또 올라온 만큼 내려가서 다른 봉우리를 향해야 하는 길이 남아있기 때문이다.

사람이 살아가는 것도 같다. 목표한 바를 위해 오랜 시간 노력하여 성취하더라도 그 기쁨 속에 오래 머물 수 없고, 곧 누군가에게 그 자리를 내어주어야 하며, 또 다음 길을 가는 것은 변함없는 철칙이다.

산은 자연스럽게 사람 사는 순리의 길을 생각하게 한다.

천왕봉에서 내려 피앗재로 가는 구간은 작은 돌들이 깔린 길을 지나야 한다. 오래전 큰 바위가 풍화되며 잔돌로 남았을 것이다. 주 능선 거대한 암봉군은 이러한 작은 돌들이 뒷받침하고 있어 그 우아한 자태는 더욱 빛난다.

속리산 주봉인 천왕봉

다소 가파른 돌길을 내려오면 일반적인 산길이 나타나며 한동안 내리막으로 이어진다.

천왕봉에서 피앗재까지는 5~6킬로 정도로 짧지 않은 거리지만 숲으로 이뤄진 길이어서 지금까지 온 길에 비하면 걸음에는 다소 여유가 있다. 2시간 이상 진행하여 도착한 피앗재(590m)는 예전 상주 상오리와 보은 만수리를 어어 주던 고갯길이었다. 지금은 여느 고개처럼 숲에 잠겨 새소리만 가득하다.

피앗재에서 형제봉까지의 물리적인 거리는 그리 길지 않다.

하지만 산행 초반 거친 바윗길을 오르느라 체력을 많이 소진해서인지 형제봉으로 가는 오르막길은 한없이 높고 길게 느껴진다. 그래

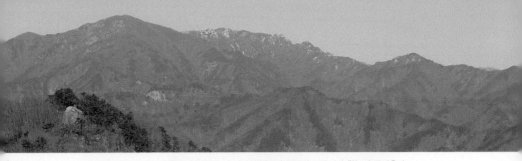

형제봉에서 본 속리산 천왕봉과 암봉군. 속리산의 빼어난 암봉과 산줄기가 한눈에 들어온다.

도 햇살이 등을 밀어주는 힘으로 한 걸음씩 옮겨 걸으니 봉우리는 조금씩 다가온다.

어느덧 기쁜 마음으로 봉우리에 오르지만 이곳은 형제봉이기도 하고 아니기도 하다. 형제봉은 봉우리가 두 개가 솟아 있어 형제봉이라고 하는데 이곳은 형제 2봉(803.3m)인 것이다.

높아진 기온으로 땀에 젖은 몸을 잠시 식히며 숨을 고른 후 다시 멀지 않은 곳에 솟은 형제 1봉 봉우리로 향한다. 오랜 세월 내 발길을 기다렸을 형제 1봉은 바람으로 나를 당겨주며 만남을 재촉한다. 불쑥 솟은 큰 바위를 휘돌아 오르니 불현듯 나타난 형제 1봉이 나뭇가지와 풀잎을 흔들며 반겨준다. 형제 1봉(828m)의 표지석은 아담하여 가슴에 품을 수 있어 좋다.

산을 오르고 걷다 보면, 너무 높고 길어서 오르지 못할 듯한 우람한 산도, 이르지 못할 것 같은 아득한 곳도, 작은 걸음이 모이다 보면 어느새 목적지에 서 있는 나를 보는 신비한 체험을 한다. 놀랍게도 작은 한 걸음 한 걸음이 모여 태산 같은 산을 넘고, 만 리 같은 길을 가는 것이다. 시작하는 것은 기쁨이고 도착하는 것은 보람이다.

두 형제봉은 그런 느낌을 주는 봉우리였다.

산봉우리에서 주변 산을 조망하는 것은 짧지만 큰 행복이다.

한 점 그림처럼 보이는 속리산 주 능선 전체의 모습은 압권이다. 속리산정에 하늘로 솟은 바위 봉우리들이 하얗게 솟아 위용을 드러내고 있고, 긴 포물선을 그리며 고도를 낮추다 피앗재에 이어 형제봉으로 오르는 선은 경쾌하고 섬세하며 아름답다.

형제봉에서 갈령 삼거리까지는 숲길이지만 요철이 심한 가파른 바윗길을 내려가야 한다. 그렇지만 하산길이다 보니 한결 가벼운 마음으로 걸을 수 있다.

이내 만나는 갈령 삼거리에서 구간을 마무리하고 그대로 숲길을 따라 갈령으로 내려간다. 왼쪽 나무 사이로 다시 모습을 드러낸 속리산 봉우리들이 나를 바라보며 배웅한다.

속리산은 산을 걷는 나에게 억겁의 세월을 담아 사람과 자연 모두에게 몸과 마음을 낮추어 더 겸손하게 대하라 하고, 산이 품은 바위와 수목을 통해 삶을 더 소중하게 영위하라는 큰 가르침도 주었다.

예부터 시인 묵객들은 속리산을 찾아 산이 주는 감흥을 글에 담았다. 신라 헌강왕 때 속리산을 찾은 고운 최치원(혹은 조선시대 선조 때의 문신인 백호 임제)은 속리산 은폭동에 속리산에 관한 시 한 수를 남겼다.

도는 사람을 멀리하지 않는데

사람은 도를 멀리하고

道不遠人人遠道

산은 속세를 떠나지 않으나

속세는 산을 떠나는구나

山非離俗俗離山

춤추는 산, 2023, 마음껏 솟아 휘돌아 나가는 산의 이미지를 표현한 그림

# 소나무와 바위가 춤추는 청화산

•

버리미기재    대야산    조항산    청화산    늘재    17.49km

## 산은 길을 열고, 길은 마음을 부르고

대간 길을 이어가다 보면 자유롭게 들어갈 수 없는 비 법정 탐방 구간이 있다.

이 구간은 주로 국립공원에 지정되어 있는데 설악산지구 23.6킬로, 오대산지구 13.8킬로, 월악산지구 18.7킬로, 속리산지구 20.7킬로 총 76.8킬로에 해당되고 많은 부분이 백두대간 길과 겹친다. 이곳을 관장하는 국립공원공단에서는 자연생태계와 자연경관 보호 등 자연환경보전을 위한 목적으로 연중 출입을 통제하고 있다.

하지만 그곳도 다른 지역과 마찬가지로 우리가 살아가는 땅이고 백두대간 길이 있는 곳이다.

누구나 대간에 들게 되면 이 땅에서 살아가는 사람들에게 부여된 숙명인 듯 완주를 위한 열망으로 걷는다. 그런 대간 길을 걷다가 출입 제한 구역 앞에 서면 맥이 빠지면서 멈칫하게 된다.

모름지기 사람의 발자국이 모이는 곳은 길이 열려야 하는 게 정상이다. 산을 찾는 사람이나 대간 길을 걷는 사람들은 누구보다도 자연과 국토를 사랑하는 사람들이다. 일상생활에서도 환경을 아끼지만, 특히 산에 들게 되면 모든 자연환경과 생명을 소중히 여긴다. 자연 속 사람들은 좋은 풍경은 눈과 마음에 담고, 좋은 소리는 귀에 담으며 조용히 그 지역을 지날 뿐이다.

따라서 자연환경이나 생태환경의 보존을 위해 무조건 통제하기보다는 이제는 자연과 사람의 공존을 위한 방안 마련이 필요하다고 생각한다. 예약제를 통한 출입 인원의 제한, 일정한 시기를 통한 개방 등 머리를 맞대고 고민한다면 충분히 상생하는 방안이 나올 수 있을 것이다.

우리나라가 형성되면서 만들어진 대간이 지닌 상징성은 크다.

최근 우리의 정체성을 확인하기 위해 그 길을 걷고자 하는 사람들의 열정은 펜스를 녹일 정도로 뜨겁다. 우리 사는 곳에서 자연과 함께하는 건 너무나 당연한 일이다. 하루빨리 우리 땅을 가슴 펴고 힘있게 디딜 수 있는 날이 오기를 갈망해 본다.

보통 명산 하나를 목표로 두고 등산을 하게 되면 그 봉우리를 오르고 내려오면 등산은 종료된다. 이러한 산행은 시간도 그리 많이 소요되지 않고 산을 통한 기승전결을 짧은 시간에 느낄 수 있어서 효과적이다. 한편으로는 능선을 걷는 즐거움은 없어 단순한 느낌이 들기도 한다.

하지만 대간 종주 길은 한 봉우리가 아닌 장대하게 이어지는 능

선 길을 걷게 된다. 그러다 보면 한 구간을 가더라도 능선 길에 솟은 크고 작은 산봉우리를 여러 개 오르내리게 되어 힘도 들고 시간도 많이 소요된다. 그렇지만 변화무쌍한 형상을 지닌 여러 산을 오르내리다 보면 산마다 지닌 독특한 정경을 감상할 수 있고, 정상마다 내어주는 활짝 열린 조망으로 통쾌한 풍경을 눈에 담을 수도 있다. 또한 산 이름을 가지지 못한 작은 봉우리일지라도 숲속 생명의 약동하는 모습을 통해 그 나름의 멋을 느껴볼 수도 있다.

이처럼 대간은 큰 산, 작은 봉우리들이 모여 거대한 줄기를 이루어 흐르면서 자아내는 장엄함과 우아함, 강직함과 부드러움, 변함없는 진실성과 포용성으로 일반적인 산행에서 느낄 수 없는 감동적인 희열을 느끼게 한다. 대간의 아름다움은 하늘과 구름, 해와 달과 별, 명산과 이름 없는 봉우리, 그리고 장대한 능선과 바위, 나무와 수풀, 새소리 바람 소리 등 생명과 사물이 함께하여 만들어진다. 그 대간 속으로 사람이 들면 아름다움은 조화로움으로 완성된다.

이번에 걷는 길은 속리산의 기운이 계속 이어지는 곳이다.

이곳은 청화산과 대야산이 내어주는 장쾌한 정경과 아름다운 숲길이 이어지는 곳이어서 가슴 설레며 기다린 구간 중 하나다.

지난 속리산 구간과 마찬가지로 이곳도 늘재에서 버리미기재까지 북진으로 이어가야 하는 구간이지만 이 구간 역시 버리미기재에서 대야산까지 비 법정 탐방 구간이어서 불편함을 피해 버리미기재에서 늘재로 남진한다. 그러다 보니 버리미기재에서 출발하여 곰넘이봉, 촛대봉, 대야산, 조항산, 청화산을 거쳐 늘재로 하산하는 길을

걷게 되었다.

버리미기재는 경북 문경 가은읍과 충북 괴산 청천면을 이어주는 고갯길로 지금은 922번 지방도로로 연결되어 있다. 버리미기재의 지명은 벌의 목 고개라는 뜻을 지니고 있는데 아마도 예전 고갯길이 벌의 목처럼 협소하여 그런 이름을 한것으로 보인다.

오늘도 이른 아침 길을 열어준 대간에 고개 숙이며 새로운 모습을 내어줄 산에 대한 기대감을 안고 미답의 길에 오른다.

이곳 버리미기재에서 늘재 구간은 백두대간 길 중에서도 바윗길이 많아 어려움을 주는 구간 중 하나다. 하지만 지나기 힘든 바위나 암벽 구간을 하나씩 올랐을 때 터지는 조망과 바위틈에 뿌리내린 억센 소나무와 바위가 어우러지는 아름다운 모습은 큰 즐거움을 안겨주기도 한다. 그러나 바윗길 구간 중 잡고 디딜 데가 마땅치 않고 밧줄에 의지하기에도 애매한 곳이 있어 특히 추락에 유의하면서 오르내려야 하고, 주로 곳곳에 등산로도 교차하고 있으므로 가는 길도 유의하면서 걸어야 한다.

이곳은 소나무와 바위가 많은 산이다 보니, 구름이 피어나 산을 휘감고 도는 날이면 휘늘어진 노송 아래 하얀 두루마기를 입은 신선들이 몽환적인 분위기를 자아내며 바둑을 두고 있을 듯한 정경을 지닌 길이기도 하다.

대간 길은 계속 이어져 늘재를 향해 버리미기재를 출발한다.

어둠 속에서 곰넘이봉과 촛대봉을 넘으며 대야산 가는 길은 암릉이 연이어 이어진다. 큰 바위가 있는 험한 곳은 잡을 곳과 디딜 곳이

온몸으로 오르는 대야산 직벽 길

마땅하지 않은 위험 요인이 잠복하고 있다. 그러므로 주변 지형지물을 적절히 활용하면서 천천히 조심스럽게 오르고, 넘고, 디디며 걸어야 한다. 대야산을 오르는 구간에 이르면 가파른 오르막길과 마주하는데 통상 대야산직벽이라고 한다.

대야산은 거대하고 날카로운 바위로 솟은 봉우리이다 보니 산 사면 주위는 온통 절벽으로 이루어져 있다. 그러다 보니 별다른 우회로도 없고 이 직벽 구간이 유일한 길이어서 오직 이 길로 오를 수밖에 없다. 그렇게 한 걸음씩 조심스럽게 오르다 보면 직벽이 거의 마무리되는 곳에 최대 난코스가 있다. 이곳은 가야 할 길 위로 둥근 바

위가 봉긋하게 솟아 위를 가로막고 있어 그대로 오를 수 없다. 그 바위 오른쪽으로 돌아서며 올라야 하지만 그곳도 경사가 급하고 디디거나 잡을 곳이 마땅하지 않아 난감하기는 별 차이가 없다.

하지만 그곳을 넘지 못하면 위로 올라 나아갈 수 없다. 이곳의 벽은 대간 길을 걷는 사람들에게 극복을 위한 의욕을 북돋아 주는 흥미로운 곳이기도 하고, 한편으로 두려움을 주는 곳이기도 하다.

이곳을 오르기 위해서는 혼자서는 매우 어렵다. 그러므로 앞선 이와 뒷선 이가 함께 도움을 주고받아야 한다.

원래 이곳에는 밧줄이 설치되어 있었으나 밧줄에 전적으로 의지하다 보면 더 위험한 상황이 초래될 수 있기에 제거하였다고 한다. 그래도 안전한 밧줄이 있으면 조금이라도 도움을 받을 수 있기에 먼저 오른 사람이 보조 밧줄을 나무에 설치하고, 같이 온 사람들이 서로 당겨주고 밀어주며 이 구간을 조심조심 통과한다. 이른 아침이지만 난이도 있는 곳을 오르느라 몸은 온통 땀으로 젖었다.

대야산(930.7m)은 그렇게 호된 신고식을 치른 사람에게 봉우리를 내어준다.

일반적인 구간의 초반 길은 보통 시속 2~3킬로 정도가 나오는데 버리미기재에서 이곳까지는 3개의 봉우리와 가파른 암릉 구간을 걷고 오르다 보니 4.1킬로 정도 이동에 3시간이나 걸렸다. 하지만 이곳에 서고 보면 걸린 시간보다는 위험한 구간을 모두 무사히 오를 수 있었던 것에 다행스러움을 느끼게 된다.

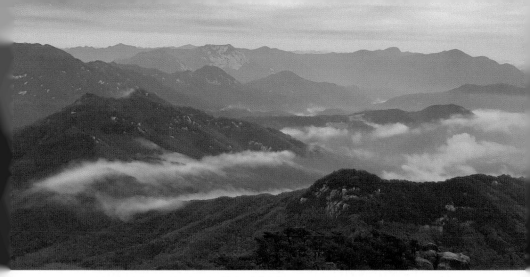
대야산에서 되돌아본 아침 산 풍경. 아침의 기운을 품은 산줄기가 싱그럽고 멀리 희양산 암봉이 조망된다.

대야산 정상에 오르니 날이 완전히 밝아 장쾌한 조망이 열린다. 속리산 산줄기는 아침 안개 속에 불끈불끈 솟은 크고 작은 바위 봉우리들을 품고 휘몰아치며 멀리 사방으로 내달리고, 대야산은 선경의 아름다움을 지닌 수많은 산봉우리의 군무와 산하의 장엄한 풍경을 내어주며 새벽의 노고를 씻어준다.

6월 중순은 일찍 날이 밝고 해가 머무는 시간도 길다. 그러다 보니 초여름 햇빛의 기운을 받은 산은 생동감이 넘친다. 조심스럽게 싹을 틔우던 나무는 잎과 줄기를 왕성하게 키우고 온갖 풀들은 예쁜 꽃을 피우며 산을 덮어 나간다. 새들은 맑고 청아한 소리로 숲을 울리며 짝을 부른다. 아름다운 산봉우리에서 좋은 계절을 맞아 생명이 약동하는 모습과 함께하니 더 바랄 게 무얼까? 이른 아침부터 직벽을 오르느라 애쓴 나에게 물 한 모금으로 위로하며 주위를 완상한다. 아름다운 아침이다.

명산은 좋은 계곡을 품고 있는데 대야산도 마찬가지다.

대야산에서 내린 물은 골을 만들어 아래로 흘러 경북 문경 쪽으로는 선유동계곡과 용추계곡을 만들어 낙동강으로 흘러들게 하고, 충북 괴산 쪽으로의 물은 화양구곡을 만들며 한강으로 흘러들게 한다. 좋은 산과 깊고 맑은 계곡은 오래전부터 시인 묵객을 모았을 뿐만 아니라 오늘날에도 그 여전한 아름다움으로 사시사철 많은 사람이 찾아 들게 한다.

대간 중 속리산권은 주로 화강암 지대이다 보니 오랜 세월이 만든 기암괴석이 많다. 마치 누가 가져다 놓은 것처럼 둥그런 모양의 거대한 바위가 땅 위에 얹혀있는 모습도 볼 수 있고, 오랜 시간 정교한 정으로 쪼아 표면을 부드럽게 다듬어 놓은 듯한 바위도 있다. 또한 거대한 바위 사이로 길이 난 곳도 있는데 마치 콩을 반으로 나눈 듯한 기이한 모습을 하고 있어 발걸음을 멈추게도 한다. 여기저기 괴상하고 묘한 모양의 바위 사이를 걷다 보면 마치 동화의 세계 속에 들어와 그 속을 오가는 듯한 느낌이 들 정도다.

## 솔숲 짙은 곳에 한줄기 물이 솟는 것은

대야산을 지나 밀재에 이르는 1.1킬로 정도의 구간은 조망이 활짝 열려 가슴이 시원해지는 길이다. 산정을 이루고 있는 개성 넘치는 모습의 바위들은 모진 풍파를 견디고 거목으로 성장한 소나무와 조화를 이루고 있다.

억겁의 시간을 담은 작품 속에 드니 문득 내가 자연의 작품 속에

서 어떤 모습일까? 작품 완성에 하나의 점으로나마 도움은 되는 모습일까? 하늘 아래 우람한 소나무와 바위 사이를 걸으며 자연의 그림 속에 제대로 된 하나의 점이라도 되는 꿈을 꾸어본다.

산정의 나무나 바위는 원래 그대로 있을 뿐인데 아름다운 하늘정원이 되었다. 나는 그 길을 까치발로 한 걸음씩 아껴 걸으며 풀잎 하나라도 밟을세라, 좋은 풍경과 바람결을 놓칠세라, 솔 향기를 놓을세라 전전긍긍 조바심친다.

밀재는 문경 가은읍과 괴산 청천면을 연결하는 고개였지만 이 고개도 지금은 이름만 남아 산객들이 지나는 고개가 되었다.

숲과 새소리가 가득한 밀재를 지나 조항산 방향으로 조금 오르면 또 새로운 바위 숲이 나타난다. 제멋에 겨운 바위들 사이로 군계일학처럼 솟은 거대한 고래바위도 만나고, 봉우리 전망 바위를 지나면 마귀할멈통시바위도 만날 수 있다. 주로에서는 벗어나 둔덕산 방향으로는 손녀마귀통시바위의 독특한 이름을 지닌 바위도 있다. 통시란 경상도 방언으로 화장실을 말하는데 아마도 바위의 모습이 옛날뒷간처럼 묘하게 생겨 인근 사람들이 그렇게 이름하였을 것이다. 옛이름을 놓치지 않고 그대로 유지 되고 있어 반가울 따름이다.

이처럼 이 구간은 제각기 이름을 가질 정도의 기암괴석이 즐비하여 보는 사람을 즐겁게 하고 산행의 피로도 잊게 해준다. 나의 경직된 감성을 일깨우고 상상력을 자극하여 새로운 세상의 모습을 그려보게까지 하니 이보다 더 좋을 수 있을까?

나무와 바위, 음지식물이 잘 어울린 숲길을 내리면 고모치에 닿는

고모샘, 무더운 날씨에 만나는 물은 생명수다.

다. 옛날 질녀를 잃은 고모의 슬픈 울음이 머문 곳이라 하여 고모치라고 이름하고 있는 곳이다.

고모치는 문경 궁기리와 괴산 삼송리를 이어주는 긴 고갯길이었는데 당시 사람들이 넘나들며 모아놓은 돌들이 언덕 모양을 이루며 쌓여있어 그때 사람들의 손길을 느낄 수 있다. 고갯길에서 10미터 정도 떨어진 곳 아래에 석간수가 콸콸 나오는 고모샘이 있다.

대간은 물길을 나누는 곳이다 보니 샘물을 만나기가 쉽지 않은데 그래도 지리산 주 능선과 독특한 지형을 갖춘 운봉고원 지역에서 물을 만날 수 있었다. 고모샘도 대간 길 바로 곁에서 물을 뿜어주고 있는 신비스러운 샘터다. 물이 나오는 주변은 물이 방울 방울 맺힌 초록 이끼가 자리하여 보기만 해도 청량감이 든다.

물은 차고 달다. 깊은 숲속 바위틈에서 내리는 물은 새벽 등반에 나선 산객들에게 목마름을 씻어주고 새로운 힘을 준다.

산행 후반부에는 기온이 올라 물이 많이 소모될 것이다. 앞으로

가야 할 길이 많이 남아있어 생명수 같은 물을 넉넉히 마시고 보충한다.

조항산으로 가는 길은 바윗길을 벗어나 흙길로 이어져 있어 한결 걷기에 수월하지만 오르막 연속이다. 그래도 하늘을 덮은 숲속은 온통 녹색으로 물들어 내 얼굴도, 흐르는 땀도, 배낭도 녹색으로 바뀌었다. 길섶은 잘 자란 나무의 신록과 나무 아래 자리한 수많은 종류의 식물들이 제각기 생동감 있게 자리하고 있어 힘든 발걸음을 가볍게 하고 눈을 즐겁게 한다. 하지만 1.3킬로 정도 계속되는 오르막은 무한정 올라야 하는 착각에 빠질 만큼 힘겹다.

땅과 가까워진 내 이마에서 떨어지는 땀방울에 기어 지나던 개미가 놀라 급히 사라진다. 보폭을 좁히고 느린 걸음으로 한 걸음씩 옮기지만 더워지기 시작한 날씨로 온몸이 젖은 후에야 조항산(961.2m) 봉우리에 닿는다.

조항산 봉우리는 암봉으로 이루어져 있어 몇 사람이 서기에도 좁다. 조항산의 작은 정상석은 주변의 돌을 의지하며 가까스로 서 있고 정상 주변은 숲으로 우거져 아래 풍경은 기대할 수 없다.

조항산에서 청화산 가는 길은 아기자기하다. 흙길과 암릉이 어우러지는 아늑한 숲길은 경사가 심하지 않은 오르막 능선 길이어서 나의 발걸음은 다소간 여유를 찾는다.

이제야 가파른 오르막길로 잊고 있던 맑은 공기와 시원한 바람, 숲 향기를 한껏 음미할 수 있고, 각양각색의 나무와 식물들의 제 모습도 하나하나 볼 수 있다. 때때로 내어주는 장쾌한 조망으로 눈과

가슴은 상쾌함에 젖어 든다. 이런 호사는 이른 아침부터 촛대봉, 대야산, 조항산 등 여러 봉우리가 내어준 어려운 과제를 풀고 올랐기에 누릴 수 있는 것 아닐까?

문경 농암면과 괴산 삼송리를 잇는 갓바위재를 뒤로하고 몇 개의 작은 봉우리를 지나 한동안 완만한 오르막을 오르면 청화산(984m) 봉우리에 이른다.

청화산은 오늘 오르는 마지막 봉우리다. 정상에 오른다는 건 언제나 기쁜 일이다. 힘겨운 오르막을 올라야만 내주는 봉우리여서 더 기쁘고, 더 이상 오를 데가 없다는데 안도감이 들기도 한다. 산정에서 만나게 되는 정상석도 반가운 대상이다. 정상석은 사람이 설치해 둔 것이지만 정상을 확인하는 상징성이 있어서다.

정상의 풍경과 정상석은 봉우리를 오른 이 누구에게나 오름의 노고를 잊게 하며 함박웃음 짓게 하고 성취의 기쁨을 느끼게 해준다.

오르막을 오르느라 내 몸은 땀으로 젖었어도 지금까지 기다려준 정상 봉우리는 바람을 불러 이마의 땀을 씻어주고, 사방 열린 풍경을 내어주며 자신을 잊지 않고 찾아준 걸 고마워하는 듯하다.

다소곳이 자리한 정상석을 안아본다. 청화산 정상석도 조항산 정상석과 마찬가지로 바위 봉우리 위에 있는 듯 없는 듯 작고 소박한 모습이어서 정겹다.

청화산은 괴산과 상주, 문경을 경계로 하는 산으로 푸른 소나무와 산죽이 많아 겨울에도 푸르게 보여 청화산으로 이름하였다고 한다.

청화산에서 늘재까지는 2.5킬로 정도의 거리에서 고도를 600여 미터 내려야 해서 내리막길의 경사가 가파르고 거친 돌길까지 이어 진다. 그러나 앞으로 활짝 튄 조망으로 건너편 속리산의 우람한 전 경을 다시 볼 수 있고, 각양각색의 바위와 굳세게 살아가는 멋진 소 나무와도 함께 할 수 있어 그 풍경을 음미하며 갈 수 있는 길이다.

바위가 많은 곳에 잘 자라는 소나무는 척박한 곳에서 살아남기 위해 바위틈 깊이까지 뿌리를 내리고 줄기는 햇빛을 보기 위해 하늘 을 향해 자란다. 소나무가 뒤틀리며 자라는 것은 주위 나무와 햇빛 을 나누기 위해서다. 긴 세월 온갖 풍상을 겪으면서도 푸른 솔잎 거 느린 거목으로 자란 소나무는 든든하고도 아름답다. 변치 않는 진실 함과 굳센 기상을 지닌 소나무는 예부터 십장생의 하나로 자리하여 늘 우리 곁을 지키고 있다.

급한 경사를 지닌 하산길이지만 곳곳에 솟은 바위와 푸른 숲이 주는 조화로움, 때때로 열리는 조망으로 지루함은 없다.

하지만 하산길에 잠시 긴장을 푼 탓인지 길을 잘못 들게 되었다. 오 름 길은 결국 하나의 길로 모여 정상으로 이어져도 하산길은 여러 갈 래 길로 나누어지므로 잠시 방심하면 오류에 빠지기 쉽다.

청화산에서 500미터 정도 내려와 만나는 전망 바위가 있는 삼거 리에서 우회전해야 늘재로 이어지게 되는데 경관에 심취하다 보니 그 길을 놓쳐 원적사 방향으로 내려가게 된 것이다.

대간을 걷다 보면 이렇게 짧게, 또는 길게 잘못 길을 드는 경우는 다반사다.

아무튼 이런 경우를 만나면 당황하지 말고, 왔던 길도 아까워하

지 말고 바로 오류에 빠졌던 길로 되돌아가서 제 길을 찾는 게 가장 좋다. 오늘 실수로 가파른 경사로 500여 미터를 내려갔다가 비지땀을 흘리며 다시 올라와야 했다.

목적지에 가까워지면서 나무가 울창한 아늑한 숲속 길을 걷는다.

이내 하늘이 열리고 햇빛이 쏟아지는 늘재(380m)에 도착한다. 늘재에 서 보니 이곳에 무사히 도착할 수 있는 길을 내준 산과 자연에 감사한 마음이 들고, 여기까지 오느라 애쓴 나 스스로에게도 고마운 마음이 절로 든다.

버리미기재에서 늘재 구간은 그리 길지 않은 구간임에도 바위 봉우리와 암릉길이 많아 쉽지 않은 구간이었다. 하지만 산봉우리들이 연출하는 빼어난 풍경과 소나무와 바위가 자아내는 아름다움을 만끽할 수 있는 탁월한 곳이기도 했다.

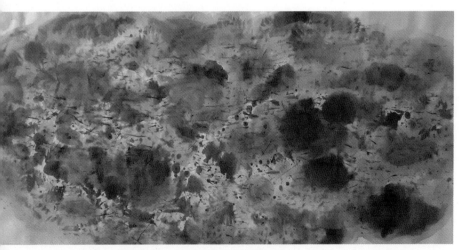

숲의 미소, 2021, 숲이 주는 향기를 표현한 수묵담채화

# 구왕봉은 솔향 짙은 은티마을을 품고

•

○〰〰○〰〰○〰〰○〰〰○ 12.23km
버리미기재  장성봉  악휘봉  구왕봉  지름티재

## 다가올 풍경이 그리워 걷는 길

설렘은 대간 길 발걸음을 가볍게 한다.

누구나 어릴 때 소풍을 앞두고 기다리는 마음에 밤잠을 설친 경험이 있을 것이다. 간절하게 하고 싶은 일이 있을 때 일어나는 기운이 설렘이다. 설렘은 가슴 떨리는 일, 자기 주도적인 일에서 생겨나게 마련이다.

설렘은 강한 에너지를 발산하여 많은 걸 극복하게 한다. 설렘과 아울러 호기심까지 같이 작동한다면 금상첨화다. 누구나 설렘과 호기심이 이는 일에는 깊이 몰입하게 될 것이고, 진행은 의욕적일 것이며, 대체로 결과도 좋을 것이다. 또 그 일을 통한 성취감으로 행복감은 크게 다가올 것이다.

산을 오르내리는 대간 길에 대한 설렘이 없다면 험한 산길을 오

랜 시간 걸을 수 없다.

심야에 산행 들머리로 이동하여 어두운 새벽부터 무거운 배낭을 메고 10시간 가까이 산을 오르내리며 걷는다는 것은 원치 않는 일이라면 고역일 것이다.

하지만 산에 대하여 설렘과 관심이 있는 경우는 다르다. 배낭을 꾸릴 때도 즐거운 마음으로 하나하나 소중히 꾸릴 것이고, 단잠을 잊고 먼 길, 험한 길도 행복한 길로 여기며 갈 수 있다.

아울러 장엄하고도 아름다운 길을 걸으며 발자국 흔적을 남길 수 있다는 것과, 하늘이 열리는 일출의 경이로움으로 새 아침을 맞이할 수 있다는 것, 걷는 길과 고개마다 우리 살아온 흔적을 느끼고 볼 수 있다는 것, 새소리 바람 소리와 함께 산 정상의 광활한 풍경이 주는 행복감까지 있기에 그 숱한 어려움을 극복하고 대간 길에 임하는 것이다.

이 글을 읽고 있는 사람들은 백두대간이나 자연과 산행에 관한 관심과 설렘이 있어서일 것이다. 그렇다면 작은 배낭을 메고 근처 동네 뒷산부터 올라 보자. 산길을 걸으며 자연이 주는 긍정적인 메시지를 몸과 마음으로 받을 수 있다면, 그리고 좀 더 큰 산이나 백두대간에 오르고자 하는 설렘이 인다면 시간 나는 대로 준비하고 숲속 길로 나설 일이다.

오늘 진행하는 구간은 속리산 자락에 있는 버리미기재를 출발하여 장성봉, 구왕봉, 지름티재에 도착한 후 은티마을로 하산하는 12킬로 정도의 그리 길지 않은 길이다. 하지만 높낮이가 급한 바윗길

구간이 여럿 있어 난이도는 있는 편이다.

좀 더 길게 걷는 사람들은 버리미기재에서 이화령까지 한 번에 걷기도 하지만 걸어야 할 길이 30여 킬로나 되고 험한 바윗길 구간도 있어 일반인들은 보통 이 구간은 두 번으로 나누어 걷는다. 그 중간 지점이 지름티재다.

생활 속에서 대간 길을 걷는 나 역시 오늘 지름티재까지 걷고 은티마을로 하산한다. 고갯마루에서 마을까지 내려가야 하는 수고로움이 있어도 대간에 깃들어 자연을 벗 삼아 사는 이 지역 사람들을 볼 수 있는 기회도 되어 흥미로움이 이는 구간이기도 하다.

대간 길은 대체로 무박으로 출발하여 이른 새벽에 산행을 시작한다. 그러므로 보통 한 구간 산행은 10시간 내외를 걷게 되므로 그 산행 조건에 맞추어 행동식이나 음료, 비상용품을 갖추어야 한다. 대간 길에서는 물을 구하기가 힘든 만큼 물을 충분히 준비해야 하고, 특히 여름철에는 물이 많이 소모된다는 걸 잊지 말아야 한다.

더구나 대간 길은 보통 산행 시작점이 고개이다 보니 초반에는 낮은 곳에서 주 능선 높은 곳까지는 줄곧 올라야 하는 경우가 대부분이다. 그러므로 출발 전 밤사이 굳은 몸을 가벼운 스트레칭으로 풀어주고 몸과 마음이 산에 적응될 때까지는 천천히 가는 게 좋다.

이곳 대간 길은 경북 문경과 충북 괴산을 경계 짓는 곳으로 숲길과 바윗길이 반복되다 보니 문경, 괴산지방에 솟은 크고 작은 산줄기가 자아내는 탁월하고도 장쾌한 풍광을 한눈 가득 담을 수 있다.

하지만 구왕봉에서 지름티재로 내려가는 긴 직벽 구간은 급한 경

사도로 인해 진행을 힘들게 한다. 색다른 길은 도전 의욕을 북돋아도 위험한 곳이므로 주변 지형지물을 적극 활용하여 극히 조심하면서 내려가야 한다.

모든 대간 길은 다듬어지지 않은 야생의 길이어서 늘 예기치 않은 추락이나 미끄러짐, 충돌 같은 위험 요인이 있지만 특히 오늘 구간은 급경사에 유의해야 하는 길이다.

버리미기재를 출발하면 장성봉까지는 1.6킬로 남짓이지만 초반은 오르막 연속이다. 더구나 오늘은 새벽부터 비까지 오락가락하여 발걸음을 더 무겁게 한다.

산길에 비가 내리면 시야 확보를 어렵게 하고, 빗물은 길을 진창으로 만들거나 바윗길을 미끄럽게 하여 발걸음을 조심스럽게 한다. 또 우비를 입었어도 땀과 빗물은 금방 온몸을 젖게 하여 몸놀림을 부자연스럽게 하고, 신발로 유입된 빗물은 발을 질척거리게 하여 발걸음을 불편하게 한다.

하지만 빗물은 역설적으로 열기 오른 몸을 식혀주어 근육의 피로도를 낮춰주므로 걷는 데 도움을 주기도 한다.

6월 말, 녹음이 짙은 숲속 길을 물에 젖어 휘늘어진 나뭇잎을 헤치며 한 걸음씩 나아간다.

바윗길 몇 군데를 지나고 이마의 땀이 빗물과 섞여 따뜻한 방울로 떨어질 무렵에 장성봉(915.3m)에 오른다. 장성봉은 아직 어둠 속에 잠겨 있고 비구름으로 인하여 보석처럼 빛날 산 아랫마을의 정경도 기대할 수 없다.

장성봉에서 악휘봉 갈림길까지의 5~6킬로의 길은 고도 800미터 내외의 산줄기에서 4개 정도 봉우리를 오르내리며 걸어야 한다. 산봉우리가 능선을 길게 거느리면 오르고 내림에 완급을 조절할 수 있어 걷기에 좋다. 하지만 이곳의 봉우리는 대체로 높이 솟았다가 바로 낮아지고 다시 높아지기를 반복하다 보니 마치 요철이 큰 빨래판 같은 느낌을 주어 발걸음을 힘들게 한다.

새소리가 들리기 시작하면 어둠이 물러가고 날이 새는 것이다.

자연의 이치에 따라 삶을 영위하는 새들은 사위가 밝아올 때 하루를 시작하고 어둠이 내리면 마감한다. 날이 새는 시점에 지저귀기 시작하는 새소리를 들으며 만물은 빛에 의해 깨어나서 일하고 쉰다는 사실을 새삼스럽게 인식한다. 오직 사람만이 밤낮없이 바삐 움직이며 무언가를 쫓고 쫓기며 살아가고 있는 건 아닌지? 과연 무엇을 위해서 앞만 보고 달려가는지? 여러 생각이 오고 간다.

비는 조금씩 내리다 그치기를 반복하여도 산행에 크게 지장을 줄 정도는 아니다. 어둠이 새벽 기운에 밀려나면서 다양한 나무와 수풀로 이루어진 변화무쌍한 숲속 풍경이 드러난다. 날이 밝아오는 흐릿한 빗속 풍경 속에 악휘봉 삼거리에 닿는다.

악휘봉은 대간 주로에서 조금 벗어나 있어 그곳을 오르려면 대간 길을 잠시 벗어났다가 다시 대간 길로 들어야 한다. 악휘봉은 그냥 지나쳐도 되는 곳이기에 잠시 머뭇거리게 되지만 그래도 대간 옆에 솟아 있는 봉우리이고 오늘이 오기까지 오랜 세월 동안 기다렸을 봉우리이기에 만나 보고 가야 할 것이다. 또 악휘봉은 괴산의 좋은 산

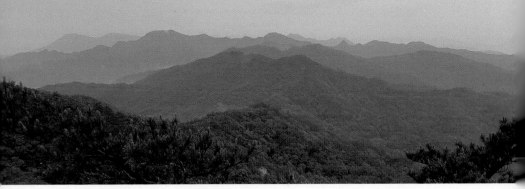

악휘봉에서 본 괴산 산줄기의 유려한 풍경

풍광과 촛대바위의 아름다운 작품을 준비해 놓고 있지 않은가?

악휘봉(845m)은 주위가 활짝 열린 바위 봉우리로 솟아 있다.

마침 비구름도 걷히고 악휘봉에서의 조망도 열리면서 괴산지역 심산유곡과 첩첩산중의 광활한 풍광이 드러난다.

산봉우리들 사이사이로 명멸하는 구름은 선경과도 같은 풍광을 내어주어 속세에 젖은 눈을 맑게 하고 가슴을 활짝 열어주어 몸과 마음을 청량하게 한다. 자연은 광활한 공간을 캔버스 삼아 다채로운 색상과 형태로 풍경화를 그려낸다. 자연의 붓으로 녹색과 푸른색을 떨어트려 수목을 생동감 넘치게 하고, 바람으로 산봉우리를 이곳저곳에 자리하게 하여 리듬감을 주며, 구름으로 맑은 여백의 효과를 표현함으로써 산 풍경을 일품화로 등극하게 한다.

사람은 자연의 미적 표현을 흉내 내어 보지만 결코 그 경지에 이를 수 없다.

악휘봉 바로 아래 외따로 선 바위가 탄성을 자아내게 한다. 촛대처럼 길쭉하게 생겨 촛대바위로 부르는데 당당하게 공간에 자리한 모습이 빼어나다. 바위 옆으로 휘늘어진 키 큰 소나무 몇 그루도 함

께 하니 그 아름다움은 더할 나위가 없다. 그야말로 해와 달, 시간과 바람이 빚어낸 작품이다. 촛대바위 뒤로는 아침을 맞아 명멸하는 구름 위로 크고 작은 산봉우리들이 산줄기를 타며 너나없이 솟아오른다.

나는 길을 이어가야 하지만 눈앞의 모습이 꿈인 듯 몽롱하여 시선과 발걸음을 떼어 놓기가 쉽지 않다.

악휘봉을 지나 다시 대간 길에 접어들어 점차 내리막으로 연결되는 길에서 바윗길 봉우리들을 오르내리다 보면 이내 은티재(530m)에 닿는다. 은티재는 문경 가은읍 원북리 봉암사와 괴산 연풍면 은티마을을 연결하던 고개였다. 고갯마루에는 서낭당이 있어 과거 사람 왕래가 잦았던 고개로 보이지만 지금은 주로 악휘봉이나 구왕봉을 오른 산객들이 은티마을로 내려가거나 백두대간을 이어가는 거점으로 이용하고 있다.

악휘봉 아래에 선 촛대바위, 괴산의 산줄기와 함께한 모습이 일품이다.

은티재 오른쪽 계곡을 따라 내려가면 봉암사에 닿을 수 있다. 하지만 현재는 봉암사와 희양산 주변의 광범위한 지역을 삼림유전자원 보호구역으로 지정하여 출입을 통제하고 있어 갈 수 없는 길이다.

대간은 산줄기를 계속 이어가는 것이어서 산행 중 내리막을 만나도 그리 편안하게 여길 일이 아니다. 봉우리를 내려서 재나 고개를 만나는 지점은 그 봉우리의 세가 다한 곳이고, 이어 그곳은 다른 봉우리의 세가 솟는 시작점이기 때문이다.

끊임없이 오르막과 내리막이 반복되는 길이 대간 길이고 그 길이 끝나는 건 대간 길이 마무리될 때다.

은티재를 뒤로하고 다시 고도를 서서히 높이며 작은 봉우리 몇 개를 넘다 보면 주위를 조망할 수 있는 바위 봉우리를 만나게 된다. 사방이 열린 곳에 솟은 봉우리는 괴산과 문경의 크고 작은 산봉우리와 산언저리에서 생성 소멸하는 구름으로 천변만화하는 진풍경을 내어준다.

숲속 깊은 길을 걷다 이렇게 하늘이 열린 공간에 서서 주위를 돌아보며 관조할 수 있다는 것은 산 걸음이 내어주는 큰 기쁨 중 하나다. 대간 길을 걷는 것은 마치 전람회장을 걸으며 펼쳐진 작품들을 감상하는 것과 같다.

하늘을 이고 대지를 기반으로 하여 솟아오른 산은 바위와 돌, 나무와 수풀, 깃들어 사는 생명들로 이루어져 있지만 그 하나하나는 모두 제 나름의 모습을 지니고 있다. 아마도 세월 속에 담은 이야기가 모두 달라서일 것이다.

걷는 걸음 앞으로 다가오는 풍경은 늘 새롭다.

## 산마루는 물을 내려 삶을 꽃피우고

비에 젖은 숲속 길을 걷다 커다란 계단을 오르듯 힘겹게 고도를 높여 오르면 구왕봉(877m)에 이른다. 버리미기재에서 6시간 정도 소요되었다. 이곳 주위의 산봉우리에는 산 아래 봉암사라는 큰 사찰이 있어서인지 사찰과 관련된 이야기들이 많이 전해온다.

구왕봉은 원래 구룡봉으로 불렸다고 한다.

봉암사 창건 설화에 따르면 지증대사가 희양산 아래에 봉암사 자리를 정하였는데 마침 그 자리는 용이 사는 큰 연못이었다고 한다. 하지만 지증대사는 불력으로 용을 구룡봉을 쫓고 연못을 메운 후 봉암사를 세웠다. 그 이후 구룡봉을 구왕봉으로 산 이름도 바꾸었다고 한다. 하지만 구룡봉에는 쫓겨간 용의 노기가 서려 있다고 하여 해마다 소금단지를 묻어 그 노기를 눌러주었다고 한다. 이 이야기는 불력이 크다는 걸 나타내기 위한 설화지만 그래도 구왕봉과 희양산 아래 깃든 사찰을 다시 한 번 생각하게 하고, 흥미로운 이야기로 힘든 발걸음을 잠시 잊게도 한다.

구왕봉 봉우리도 숲으로 둘러싸여 조망이 별로 없고 큰 특징도 없어 아쉬움을 준다.

구왕봉 정상석까지도 풀섶에 싸여 잘 보이지 않는다. 김천지역에서 볼 수 있었던 정감 어린 정상석과는 달리 구왕봉 정상석은 네모난 비석 같은 돌에 정형적인 글자를 새겨 세우다 보니 정취는 없다. 정상석을 두기로 했다면 산이 품은 이야기와 어울리는 자연을 닮은 형

상으로 세웠으면 좀 더 조화롭지 않았을까 하는 생각을 해본다.

구왕봉에서 지름티재까지는 1킬로 남짓인데 중간쯤 시야가 열리는 넓고 커다란 바위가 있다. 전형적인 조망 바위로 아래로는 지름티재를 볼 수 있고, 고개 건너편으로는 희양산을 볼 수 있다.

이곳에서 보면 희양산은 마치 밥그릇을 엎어 놓은 듯한 거대한 암봉 모습을 하고 있는데 오늘은 그 우렁찬 모습을 보기가 어렵다. 비는 그쳤어도 아직 짙은 비구름이 희양산을 뒤덮다시피 하고 있기 때문이다. 그래도 우람한 암봉으로 솟은 희양산의 진풍경을 볼 수 있을까 하여 한참을 기다리니 일순 짙은 구름이 옅어지며 희양산의 실루엣이 잠시 드러난다. 조금 더 명쾌한 그 모습 보고 싶어도 오늘은 여기까지인 듯 희양산은 더 이상 모습을 드러내지 않는다.

옛 산수화를 보면 화면에 여백을 두는 경우가 많다.

그것은 눈에 보이는 형상이 다가 아니므로 보는 이가 여백을 통해 더 많이, 더 깊이 느끼고 상상하여 자기만의 형상을 그려보라는 의미이다. 오늘 보는 희양산도 여백으로 형상을 품고 보는 나에게 '보이는 모습보다 더 아름다운 그림을 그려보라' 한다.

숲 깊은 산 속에 들면 시야가 좁아져 산이 지닌 골격과 흐름을 잘 볼 수 없지만 이렇게 조금 떨어져서 보면 산 전체의 모습을 볼 수 있다. 이런 것을 보면 어떤 일을 할 때도 지나치게 가까이서 보기보다는 가끔은 그 일에서 떨어져 전체적인 걸 객관적으로 보고 임한다면 일을 추진하는 데 도움이 될 것이고, 좋은 결과를 도출하는 데도 효과적이지 않을까 생각해 본다.

희양산(曦陽山)은 예로부터 봉황을 닮은 암봉과 용과 같은 계곡을 품어 봉암용곡으로 불렸다고 한다. 그 봉암용곡 곁에 천년고찰 봉암사(鳳巖寺)가 자리하고 있다.

봉암사는 신라 879년(헌강왕 5년) 지증대사(824~882)가 창건하여 현재까지 선도장(禪道場)으로 일관해 온 선찰(禪刹)이다. 이 사찰은 선종산문인 9산선문 가운데 희양산파가 주봉을 이루었던 곳으로 희양산의 이름도 여기에서 유래되었을 것으로 보인다.

이곳에는 신라말 경순왕이 난을 피하여 머문 극락전이 있고, 지선(지증대사)의 사리부도와 봉암사지증대사탑 등 많은 보물과 유적이 있다. 특이한 점은 봉암사는 다른 사찰처럼 일상적으로 개방하지 않고 일년에 단 한 번, 석가탄신일에만 개방하고 있다. 아마도 스님들이 수행하는 곳이어서 공부에 정진할 수 있는 좋은 여건을 조성하기 위함일 것이다.

희양산을 조망한 바위를 지나면 바로 2~300미터 길이의 구왕봉

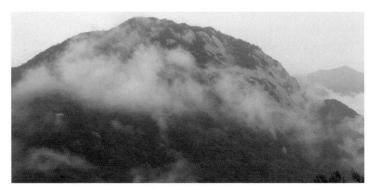

희양산의 암봉. 거대한 바위 봉우리로 솟아 있어 힘찬 기상을 느끼게 한다.

대단애(大斷崖)를 만날 수 있다. 이 지역에 단애가 여러 곳에 있는 것을 보면 지형의 침식보다는 아마도 단층운동에 의해 형성되었을 것으로 보인다.

이곳 단애는 암벽의 경사가 매우 급한 구간이어서 평소에도 조심해서 오르내려야 하지만 비나 눈이 올 때는 특히 유의해야 한다. 오늘도 비가 온 후라 내리막길은 온통 진창이 되어 많이 미끄럽다. 어쩌면 대야산을 오르는 직벽 구간보다 구왕봉 단애 구간이 더 험한 구간으로 느껴지기도 한다.

오늘 이 길을 내림 길로 만나 오랜만에 두 발과 두 손, 밧줄을 마음껏 사용하다 보니 몸에 새로운 힘이 솟기도 한다. 더구나 산에 몸을 바짝 붙여 내리다 보니 산의 향기를 가까이서 느끼고 나무뿌리와 흙 알갱이도 온몸과 함께할 수 있어 힘든 걸 잠시 잊기도 한다.

허공이 주는 두려움과 짜릿함이 함께하는 가파른 내리막을 춤추듯 휘돌다 내려서면 지름티재다.

지름티재 왼쪽은 은티마을로 내려가는 길이고, 오른쪽으로는 봉암사로 갈 수 있다. 이곳도 조금 전 지나온 은티재와 마찬가지로 봉암사로 가는 방향은 삼림유전자원 보호 구간이어서 펜스로 막혀있다. 지름티재는 예전에 문경과 괴산을 잇는 주요 고개로 많은 왕래가 있었을 것이나 지금은 대간을 걷는 사람들의 주요 길목으로 자리매김하여 새로운 발자국을 모으고 있다.

이곳 지름티재에서 다시 맞은편 가파른 길을 올라 진행하면 아까 조망 바위에서 건너본 희양산이 자리하고 있다. 발길 이어 그 산마

은티마을에 자리한 바윗돌, 숱한 세월이 내린 바위 위로 꽃과 이끼가 자리하였다.

루로 한 걸음 더하고 싶지만 다음을 기약하며 은티마을로 향한다.

지름티재에서 은티마을로 내려가는 길가 밭에는 큰 바위들이 아무렇게 놓여 있다. 마치 거인이 지게에 바위를 지고 가다 쏟아 놓은 듯한 독특한 풍경을 보여준다. 더구나 그런 바위를 품고 풋사과 열매가 자라고 있는 과수원도 곳곳에 있어, 내려가는 길은 목가적이고 편안하고 여유롭다.

우람한 백두대간이 감싸고 있는 은티마을은 거대한 산 풍경을 뒤로하고 대간이 내려준 흙과 물로 이루어진 아늑한 마을이다. 원래 은티마을은 의인촌리였으나 일제강점기에 은치(銀峙)로 되었다가 해방 후 은티마을로 되었다고 한다. 대간에서 내려온 계곡물은 청아한 소리로 흐르고, 계곡 가에는 수백 년을 살아온 소나무들이 우람하게 서서 향기를 뿜으며 마을 터줏대감으로 자리하고 있다.

은티마을의 노송. 구왕봉과 희양산이 내린 물이 흐르는 은티마을은 풍성하고 아름답다.

예부터 사람들은 은티마을이 풍수적으로 계곡을 중심으로 형성되어 마을 지형이 여근곡(女根谷)과 같다고 보았다. 그래서 마을 사람들은 한쪽에 편중된 기(氣)의 균형을 맞추고자 여궁혈(女宮穴) 끝자리에 남근석(南根石)을 세우고 계곡 가에는 소나무를 심었다. 지금도 마을에서는 남근석을 소중히 여기고 있으며 소나무는 아름드리로 자라 노송숲을 이루고 있다. 이러한 노력 때문인지 마을은 오래도록 평화롭게 유지되고 있다고 한다.

새벽부터 이어진 거친 길을 무사히 끝내고 편한 자리에 앉아 지나온 길을 되돌아보고 주위 산과 풍경을 한가롭게 본다.

오늘도 이 길을 걷도록 한 나의 마음을 지지하고, 젖은 잎사귀에 가린 길을 잘 찾아낸 두 눈과 풀숲을 헤치며 길을 낸 두 팔, 무거운

배낭을 진 어깨와 허리, 몸을 지지하고 걸어 낸 두 다리에 경의를 표한다. 아울러 그 몸과 마음에 에너지를 전하기 위해 쉴 새 없이 호흡한 나의 심폐에도 고마움을 전하지 않을 수 없다.

마을 가게에서 두부를 만드는 사람들의 표정과 손길이 정겹다. 그 두부에 산이 내린 물로 빚은 막걸리 한잔은 성취 후에 오는 작은 즐거움이다.

오늘은 구간 거리가 비교적 짧았어도 암릉과 높낮이가 있는 봉우리를 여러 곳 지나야 해서 쉽지 않은 길이었다. 조금씩 내리는 비는 걷기에 불편함을 주었고 미끄럼에도 주의해야 했다.

하지만 산 아래로 펼쳐진 괴산과 문경의 산줄기와 운무는 발걸음을 가볍게 하였고, 촛대바위와 우람한 희양산의 모습, 희양산이 품은 이야기는 힘든 발걸음에 힘을 더해 주었다.

오늘 길은 더 많이 보고, 듣고, 느낄 수 있어서 의미 있었다.

# 구름 품은 희양산 너머 이화령 가는 길

•

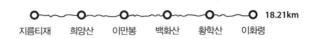

지름티재　희양산　이만봉　백화산　황학산　이화령　18.21km

## 아기 사과에 비친 산줄기 마음

초여름 은티마을에서 지름티재로 오르기 위해 걷는다.

달과 별, 산과 바람 등 자연이 가까이 있는 마을은 아늑하다. 아직 잠들어있는 마을의 사위는 조용하지만 길 가 사과나무의 어린 열매들은 별빛을 품고 걷는 나를 둥근 소리로 환영해 준다. 민가 옆을 지날 때 새벽을 지키던 강아지가 느닷없는 인기척에 놀라 적막을 깨며 공공 짖는다.

대간 아랫마을은 예나 지금이나 도시와 떨어진 깊은 골에 있다.

하지만 교통과 정보의 발달로 도시와 다름없이 이동이 자유롭고, 대간을 품은 자연의 은총으로 생활도 풍성하다. 마을 밭 여기저기 자리한 거대한 바윗돌은 언제 자리했는지 알 수 없어도 큰 산이 가까이 있음을 알려 주기에 충분하다. 이른 시간에 함께하는 새로운 풍경은 잔잔한 밤안개로 일렁이며 다가와 내 마음에 투영된다.

7월 초순은 장마철이어서 비가 잦다. 근래 온 비로 지름티재 작은 계곡으로 흘러내리는 물소리는 새벽의 숲을 깨운다. 은티마을에서 지름티재까지 올라야 대간 길에 접어들게 되므로 빗물로 진창이 된 길을 오른다.

이렇게 구간마다 대간 줄기까지 가기 위한 접속 구간 거리는 짧지 않다. 순수한 대간 길은 734.65킬로의 거리지만 그 길을 걷기 위해 이어가는 35여 구간의 접속 구간 거리, 구간마다 차량으로 서울까지 오고 가는 거리까지 포함하면 대략 15,000킬로 이상이 될 정도로 그 거리는 상당하다. 그렇게 먼 거리를 이동하고 많은 시간을 들여 걷게 되는 대간 길이므로 실제 걷는 한 걸음 한 걸음은 보석처럼 귀하고 소중하다.

이른 새벽 바람 한 점 없는 울창한 숲속 길을 작은 불빛에 의지해 조심스럽게 걸음을 옮기며 고도를 높인다. 낯설고 물선 어두운 숲속 길은 혼자 들기는 쉽지 않지만 여러 사람이 같은 목적지를 두고 함께하면 기꺼이 발걸음을 들일 수 있다. 은티마을에서 지름티재까지는 3킬로 정도인데 대체로 완만한 길로 이어지지만 마지막 고개를 오르는 부분은 다소 가파르다.

지름티재에 오르면 바로 대간 길로 접어들 수 있다.

오늘 지름티재에서 시작되는 대간 길은 희양산을 오른 후 이만봉, 곰틀봉, 백화산을 거쳐 황학산과 조봉을 지나 이화령까지 이어진다. 그 길은 여러 봉우리를 넘고 울창한 숲도 지나야 하는 원시의 기운을 품은 길이다.

지름티재에 올라 오른쪽으로 오르면 구왕봉으로 갈 수 있고, 왼쪽 길로 접어들면 희양산으로 가게 된다. 백두대간은 왼쪽으로 이어지므로 이곳에서 희양산 방향으로 발길을 올린다.

지름티재에서 희양산까지는 1.5킬로 정도지만 거친 바윗길 오르막이 있어 거리를 따지는 건 의미가 없다. 희양산이 시작되자마자 거친 경사가 있는 이른바, 희양산 직벽 구간이다. 지난 구간에서는 구왕봉에서 내려오는 직벽이 있었는데, 오늘은 올라야 하는 거대한 단애 구간이다. 가파른 오르막에 일말의 불안감이 스치면서도 새로운 길에 대한 호기심으로 몸과 마음은 설렘과 긴장이 함께한다.

희양산 직벽을 오르는 길은 매우 가파르다.

산행길 안전을 위하여 곳곳에 밧줄이 설치되어 있어도 근래 온 비로 밧줄은 물을 머금어 미끄럽고 흙은 진창으로 질척거리고 바위도 표면을 쉬 내어주지 않는다. 두 발로 몸을 밀어 올리고, 두 손은 주변에 자리한 나무나 바위를 당기며 조심스럽게 몸을 올린다. 마치 애벌레가 몸을 움츠렸다 펴며 조금씩 나아가듯 그렇게 꿈틀거리며 오로지 잡고 오르는 것에만 집중한다. 그래도 손으로 잡을 곳과 발을 디딜 곳이 곳곳에 있어 천천히 오르면 큰 무리 없이 오를 수 있다.

산을 오를 때 이런 난이도 있는 구간을 만나면 천천히 움직이게 되므로 가까이 다가온 산의 흙을 매만지고, 그 흙내음과 함께 까슬한 바위의 촉감도 느낄 수 있어 좋다. 또 온기 품은 나무와도 교감하며 이동할 수 있어 때때로 물아일체의 순간을 맞기도 한다.

하지만 이런 가파른 곳은 한순간 미끄러짐이나 손 놓침 실수는 큰 사고로 이어질 수 있기에 매사 온 신경을 집중하며 움직여야 한

다. 불과 한두 걸음 아래에 후미 주자들이 따르고 있어 위에 오르는 사람이 실족하면 여러 사람이 연쇄적으로 다칠 수 있기 때문이다. 그러므로 이런 구간은 앞서 나가는 사람의 길잡이 역할은 매우 중요하고, 무엇보다도 함께 조심하면서 서로 배려하고 격려하며 오르는 것이 최선이다.

한바탕 오르막과 씨름하며 땀을 쏟고 나면 가파른 오르막이 끝나고 시루봉 또는 희양산 정상으로 갈 수 있는 삼거리에 닿게 된다. 희양산은 대간 길에서 잠시 벗어나 있어 정상까지 갔다가 다시 이곳으로 돌아와 시루봉 방향으로 가야 한다.

가파른 희양산 직벽을 오르고 나니 오늘 구간의 반은 걸은 것 같은 느낌의 충만감이 든다.

희양산 정상을 오르기 직전 길게 펼쳐진 바위 마루에 올랐어도 아직 날이 밝지 않아 산이 지닌 자세한 모습은 볼 수 없다.

나는 대간 길을 남진할 때 이곳이 주는 풍경에 강렬한 인상을 받았었다. 산정 넓은 암릉과 그 바위틈으로 뿌리내려 살아가는 소나무의 기상이 돋보였고, 내가 선 마루와 건너편 산 사이의 넓은 공간이 주는 광활함은 가슴을 틔게 하였으며, 마치 손오공처럼 구름을 타고 드넓은 세상을 내려다보는 듯한 풍경은 감동적이었다.

지난 구간 구왕봉 아래에서 희양산의 전체적인 모습은 조망하였어도 희양산이 지닌 우람한 암봉의 모습과 열린 공간이 주는 광경은 어둠으로 볼 수 없어 아쉽기만 하다.

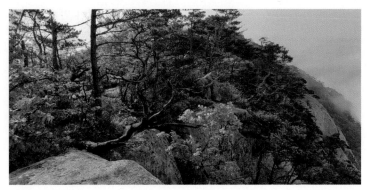
희양산 산정의 바윗길. 지난 대간 남진 때 담은 풍경이다.

오늘도 어둠 속에 잠겨 있는 희양산의 모습을 상상으로 그려보며 다음을 기약할 수밖에 없다. 그래도 이 순간 희양산의 속살 속에 들어 함께 속삭일 수 있어 얼마나 다행인가?

희양산(998m) 정상에 이르니 산정을 지키고 있는 정상석이 나를 환한 모습으로 반겨 준다.

희양산정에는 40m 정도의 벼랑을 이룬 암봉에 다섯 줄의 흔적이 있다고 한다. 이는 임진왜란 때 명나라 장수 이여송이 조선의 흥기를 끊기 위해 칼로 혈도(穴道)를 끊은 자국이라는 이야기가 전해온다. 인위적으로 단단한 화강암 벼랑에 흠을 남겼다는 건 믿을 수 없어도 어떤 흔적이라도 있을까 하여 불빛으로 주위를 둘러보았지만 확인하지는 못하였다. 이런 전횡의 행위라도 있었다면 고려시대에 침입해 온 왜구가 지리산 천왕봉에 모셔진 성모상을 칼로 내려친 것이나, 일제강점기 일인들이 지리산 아래 주촌마을에 목돌을 묻은 것과 같이 우리 민족의 흥기를 막기 위한 주술적인 행위였을 것이다.

이런 외적의 만행도 기억해야 하지만 외세가 그런 전횡을 일삼도록 여지를 준 책임이 우리에게도 있으므로 다시는 이런 일이 반복되지 않도록 대비해야 할 것이다.

희양산에서 이화령에 이르는 길은 700~1000미터 내외의 고도를 지닌 구간으로 대간 산줄기의 흐름은 괴산 연풍면 분지리와 문경 마성면을 크게 U자로 휘돌며 괴산 분지리를 아늑하게 품고 있다. 걸어야 할 길은 접속 구간까지 21킬로 정도지만 희양산 직벽과 돌길로 인해 일반 산길보다는 시간이 더 소요된다.

희양산 삼거리를 지나 1.5킬로 정도를 가다 보면 대간 길 주변에 희양산성으로 불리는 성터가 나타난다.

이곳은 오랜 세월 동안 방치되다 보니 옛 성의 모습을 간직하고 있는 부분도 있고 무너진 구간도 있다. 석성에는 옛 군창지도 있고, 산기슭에는 홍문정(紅文亭), 배행정(拜行亭), 태평교(太平橋) 같은 임금과 관련된 명칭을 가지는 곳도 남아있어 신라시대 행궁의 흔적을 보여주고 있다.

이 성은 신라시대에 쌓은 성으로 다듬어진 돌로 체계적으로 쌓은 게 아니라 주변의 돌이나 바위를 깨어 막 쌓은 모습의 성이다.

신라 말기 경순왕이 견훤을 피하여 봉암사에서 기거했다는 기록이 있고 이곳 산성에 행궁이 있었다는 이야기가 전해오는 것으로 보아 그와 관련된 성일 것이다.

대간 길은 높은 산 능선으로 이어지다 보니 오래전부터 나라 간

경계를 구분 짓고 지역을 나누는 역할을 했다. 그러다 보니 산 능선이나 고개는 힘이 충돌하는 각축의 현장이기도 했다.

대간 길을 걸어오면서 지리산 줄기에서 아막산성과 옛 성터를 여럿 볼 수 있었고, 영호남을 나누는 덕유산 줄기도 그랬다. 이곳 이화령 주변과 문경새재가 있는 조령산에서도 옛 성터를 볼 수 있는 것은 이곳도 한때 국가 간, 지역 간 경계선이었기 때문이다. 험준한 대간은 세력을 넓히기 위해서는 반드시 넘고 가야 할 곳이었고 또 막아야 할 곳이었기에 이런 역사의 흔적이 남아있는 것이다.

신라시대의 옛 성터, 돌로 튼실하게 쌓아 원형이 남아있다.

## 수줍은 솔나리로 숲은 피어나고

아침 5시 30분을 넘기면서 날은 완전히 밝았다.

산은 뿌연 안개로 뒤덮여 햇살은 보이지 않고 주변 풍경은 희미하다. 산길을 걸으며 맑은 하늘에 모든 사물이 드러나는 일출을 맞이하는 것도 좋지만 몽환적 신비로움을 주는 아침 안개 속에서 아침을 맞는 것도 좋다. 산이 내어주는 것 중 좋지 않은 게 어디 있겠는가?

울창한 숲은 안개를 품은 그 형상을 보일 듯 말 듯 숨바꼭질로 나의 상상력을 자극한다. 주어진 풍경에 상상력을 더하면 더 많은 걸 보고 느낄 수 있어 산행의 감미로움은 배가된다.

시간이 지나면서 안개가 옅어져 숲의 풍경이 조금씩 드러난다. 이만봉을 오르기 전 시야가 조금 튄 바위 전망대에서 새벽에 오르고 지나온 희양산의 둥근 봉우리 한쪽이 살짝 보인다. 지난 구간에서는 구름으로 인하여 희양산의 완전한 모습을 보지 못하였는데 오늘도 숲이 가리고 안개가 남아있어 희양산의 완전한 모습은 볼 수 없다.

크고 높은 산 전체의 위용을 본다는 것은 날씨와 시간 등 조건이 잘 맞아야 하므로 쉽지 않다. 초여름 장마철 기상으로 인하여 산이 간직한 장쾌한 풍광을 잘 볼 수 없는 건 아쉽지만 이 시기에서는 어쩔 수 없는 일이기도 하다. 하지만 산은 어디 가는 법이 없고 언제나 그곳에 있으므로 욕심낼 일도 아니다.

산의 풍광은 변화무쌍하다. 산이 내어주는 모습 모두는 진실한 산의 모습이다. 그러므로 지금의 산이 내어주는 풍광을 최고로 인식하고 미련 없이 가야 한다. 이 순간, 산이 허락한 모습을 보고 울창

한 숲속에서 맑은 공기를 마시며 내 몸으로 걸을 수 있는 것만 해도 얼마나 복된 일인가?

내가 보고 싶어 하는 모습을 내어주지 못한 산은 그런 나의 아쉬움을 알았는지 귀한 솔나리꽃을 내어주었다. 솔나리꽃은 일반 나리꽃에 비해 작고 앙증맞은 모습이지만 높은 산 깊은 녹색 숲속에서 독보적으로 피어나다 보니 꽃은 분홍빛 보석처럼 반짝거린다. 다소 곳한 모습이 마치 좋아하는 소녀 앞에서 수줍어하는 산골 소년 같아 풋풋한 느낌을 준다.

솔나리는 잎이 솔잎처럼 가늘어 솔나리라고 불렀는데 7~8월 산중에서 70센티 정도의 크기로 자라는 원줄기에서 나온 가지에서 1~4개의 분홍색과 흰색 꽃을 피운다.

솔나리꽃. 군집해 자라지 않고 곳곳에서 고고하게 자리하고 있다.

솔나리는 2005년도 멸종위기 야생식물 2급으로 지정되어 보호되어 오다가 최근 개체 수가 많아지면서 보호종에서 해제된 식물이다. 어려운 보릿고개 시기에 솔나리의 알뿌리는 구황식물로도 활용되었다고 한다. 아마도 근래 식량 사정이 나아지면서 채취의 대상에서 벗어나 다시 볼 수 있게 된 꽃이라 생각된다.

이만봉(989m)은 지대가 높은

곳에 있어도 숲이 울창하여 주위 전망을 잘 볼 수 없다. 하지만 이만봉을 지나면 곳곳에 드러나는 조망으로 아득한 공간감을 지닌 분지리 쪽 풍경을 내려다보며 걸을 수 있다.

이만봉 이후 바위로 이루어진 칼날 같은 암릉 돌길은 곰틀봉을 지나서까지 이어져 신경을 곤두세우고 걸어야 하고, 그 날카로운 모서리로 인해 발의 피로도도 높아진다. 곰틀봉을 지나면 문경 가은읍과 괴산 분지리를 연결하는 사다리재를 만난다.

이런 희미한 고개를 만날 때마다 당시 삶을 이어왔던 사람들의 모습을 보는 것 같아 반갑기도 하고 애틋하기도 하다.

초여름 숲길은 맑은 새소리와 함께한다.

산안개로 흐릿하여 비록 깨끗한 조망이 있는 길은 아니어도 세상이 온통 녹색으로 변한 숲속을 걷는다는 것은 즐거운 일이다. 비가 잦아 울창한 나무 아래 왕성하게 자란 다양한 음지식물이 걷는 발걸음에 품은 물을 뿌리며 아는체한다.

숲은 자연의 은총으로 생을 영위하는 나무, 풀, 곤충, 새, 동물 등 온갖 생명이 노래하는 조화로운 광장이다. 그 속을 걷는 나도 나의 모습과 발자국으로 그곳의 일원이 된다.

그렇게 숲은 나도 모르게 내가 가진 모든 것을 일깨운다.

뇌정산으로 갈 수 있는 갈림길을 지나 백화산까지 2.1킬로 정도는 고도를 조금씩 높이지만 크게 부담될 정도는 아니다. 짙은 숲속을 오르는 중에 조망이 간간이 열리며 눈을 열리게도 한다. 이윽고

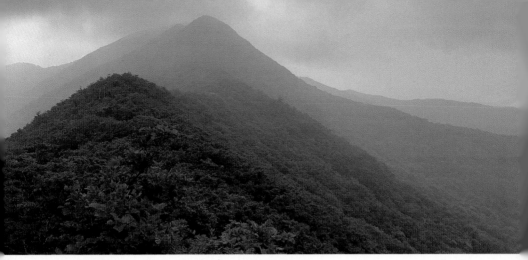

백화산 가는 길, 여름이 내린 산은 숲을 이룬 생명으로 가득하다.

소박한 정상석을 지닌 백화산(白華山, 1063.5m) 정상에 오른다. 백화산까지는 은티마을에서 6시간 정도 소요되었다.

백화산은 괴산 연풍면과 문경 마성면을 경계 짓고 있는 산으로 괴산군에서 가장 높다. 백화산 명칭은 겨울철 눈 덮인 산봉우리의 모습이 하얀 천을 씌운 듯하여 붙여진 이름이라고 한다.

여름 산행길은 높은 기온과 습도로 땀이 많이 흘러 체력 소모가 많다. 산길을 걸을 때 바람이 불어 체온을 식혀주면 큰 도움이 되지만 오늘은 바람도 거의 없다. 산길을 몇 시간 걷다 보니 마음은 홀가분해졌어도 발걸음은 다리에 모래주머니를 매단 듯 무거워졌고 옷은 온통 땀으로 젖어 너덜거리고 얼굴에는 하얀 소금기가 내려 서걱거린다.

다른 계절처럼 여름철 등산에서도 주의해야 할 점이 많다.

우선 자신의 체력을 알고 무더위에 탈진하지 않도록 완급조절을 잘하면서 걸어야 한다. 여름철에 다녀보면 무엇보다 중요한 것은 물

이다. 산에서의 물은 생명수나 마찬가지이므로 자신에 맞게 충분히 준비해야 한다. 여름날 높낮이가 많은 능선길에 수분공급이 적절히 되지 않으면 몸에 경련과 순환장애를 유발할 수도 있다. 흐르는 땀은 체내에 있던 미네랄을 많이 배출하게 한다. 그러므로 이온 음료나 염분을 준비하여 수시로 보충하며 몸의 균형을 맞추도록 하는 것도 필요하다.

그리고 여름이지만 기능성 긴 팔 상의와 긴 바지를 착용하는 게 좋다. 대간 길은 거친 야생 길이어서 노출 상태로 걷게 되면 긁히거나 상처를 입을 수도 있고, 진드기 등 독충으로부터 보호받기도 어렵다. 또한 비나 바람에 대비하여 반드시 방풍 옷과 우의를 준비하여야 한다. 우의는 비도 막아 주지만 체온 유지에도 큰 도움을 준다. 적절한 영양을 보충할 행동식 준비는 말할 나위 없다.

백화산을 지나 아늑한 숲길을 1.7킬로 정도 걷다가 완만한 경사로를 오르면 황학산(910m) 정상에 이른다. 황학산은 실제 정상과는 살짝 떨어져 있지만 길 근처 숲속에 정상석이 놓여 있다.

먼저 온 세 분의 산객이 정상석 앞에 배낭과 스틱을 나란히 놓고 나름의 의식을 치르고 있다. 긴 백두대간을 이 자리에서 완주하는 것에 대한 퍼포먼스라고 한다. 누가 시켜서도 아니고, 지켜보는 것도 아닌데 스스로가 시작하고, 스스로 구간을 마무리하면서 완주의 기쁨을 나누는 모습은 아름답기까지 하다.

대간을 걸으며 쌓인 어렵고 힘들었던 과정과 행복했던 수많은 이야기는 살아가는 동안 두고두고 이어질 것이다.

잠시 함께 기쁨을 나누다 조봉으로 향한다.

황악산에서 조봉으로 가는 길은 전반적으로 완만한 내리막길이어서 한결 여유가 있다. 이제야 주변에 자리한 나무도 잘 보이고 무성하게 자란 야생 풀들도 눈 깊이 든다. 여러 높은 봉우리를 오르고 거친 길을 걸었기에 이런 아늑한 길도 맞이할 수 있는 것이다. 그러므로 산을 오르지 않으면 산의 뭇 정경은 볼 수 없고, 산정에서의 숲도 만날 수 없으며, 숲이 주는 향기로운 길도 걸을 수 없다.

산 아래에서 상기된 얼굴에 땀을 흘리며 힘겹게 올라오는 사람을 본다. 온몸에서 풍기는 팽팽한 긴장감과 결연한 표정 속에 오르는 모습이 아름답다. 그 맑은 향기는 대간 길 완주를 위한 자발적인 마음에서 뿜어져 나오는 것이다.

서로 미소를 나누며 안녕을 기원한다.

내리막길 앞에 나타난 조봉의 오름은 그리 높지 않은데도 상당히 힘들게 느껴진다. 아마도 황학산에서 이화령에 이르는 길이 전반적으로 내리막이다 보니 어느새 몸과 마음의 긴장이 풀어진 탓일 것이다. 대간 길은 막바지에 도달할 때까지 인상적인 오름길을 주므로 긴장의 끈을 놓지 않아야 한다.

조봉(667m)은 새가 쉬어 갔다고 해서 조봉으로 이름하였다고 하는데 오르고 보니 새도 조망도 없다.

조봉 이후에는 여유로운 길이 한참 이어진다. 더구나 완만한 경사면 군데군데 서 있는 참나무 아래 그늘사초가 자리하여 녹색 물결을 이루며 색다른 아름다움을 풍겨준다.

그늘사초는 그 모습이 산에 있는 수염 같다고 하여 원래 산거뭇이라 하였는데 발음하기가 어려워서인지 산거울로 바뀌었다. 흙산에서 잘 자라는 그늘사초는 산행 구간 곳곳에서 쉽게 볼 수 있었는데 이렇게 넓은 지역에 군집하여 서식하는 모습은 드문 일이다. 그야말로 산중에 자연 정원을 이루고 있다. 바람에 흔들리는 가는 잎은 파도가 일렁이는 듯한 율동감을 준다. 넓은 초록이 주는 아름다움은 또 어떤가?

길은 완만한 내리막이지만 역시 백두대간답게 조봉으로 마무리 짓지 않고 계속 작은 오르막을 내어준다. 아마도 오름을 주는 것은 몸과 마음의 긴장감을 놓지 말라는 뜻일 것이나 산행 후반 몸과 마음이 지친 상태에서는 받아들이기가 쉽지 않다. 다리가 풀어지

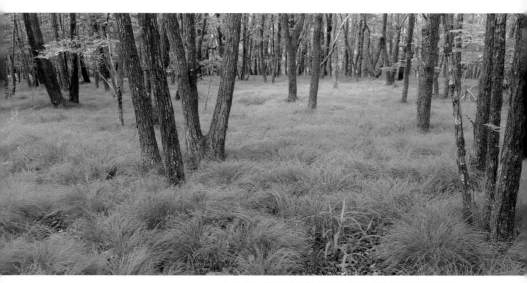

그늘사초가 이룬 자연 정원, 자연이 키우고 만든 아름다운 작품이다.

고 머릿속이 하얗게 될 무렵에야 오늘 산행 종착지인 이화령(梨花嶺, 548m)에 도착한다.

이화령은 충북 괴산 연풍면과 경북 문경 문경읍 사이에 있는 고개로 한강과 낙동강의 물길을 나누는 분수령이다. 이화령은 경상도와 충청도를 넘나드는 주요 고개로서, 예전 사람이 넘을 때 고개가 높고 험하다 보니 산짐승에 의한 피해가 커서 여러 사람이 어울려 올라 이우릿재라고도 하였다. 그 후 고개 주위에 배나무가 많이 자라면서 하얀 꽃이 많이 피어 이화령으로 부르기 시작했다고 한다.

이화령은 일제강점기인 1925년 도로개설로 대간 길이 단절되었으나 2012년 관련 기관에서 고개 위로 생태 터널을 연결하면서 대간 길은 다시 이어졌다. 이화령은 조선시대 조령, 죽령과 함께 영남에서 충청도 서울로 이어지는 3대 대로였다.

이제는 산 아래에 뚫린 3번 국도 터널과 중부내륙고속도로 터널이 주요 교통로 역할을 하며 옛길을 이어가고 있다. 옛 고개인 이곳은 관광객이나 자전거를 타고 국토종단 하는 사람들과 백두대간을 걷는 등반객들이 주로 사용하는 호젓한 고갯마루가 되었다.

이번 구간은 희양산 직벽 구간의 위험지대를 지나면 여느 산과 같이 오르내림이 여럿 있어도 높은 기온과 습도에 유의하고 체력 안배만 잘하면 무리 없이 걸을 수 있는 길이었다.

한여름 날, 뭇 생명의 숨결과 함께할 수 있어서 행복했다.

# 문경새재 머문 새 차마 날지 못하고

•

○〰○〰○〰○〰○〰○ 18.36km
이화령　조령산　신선암봉　문경새재　마패봉　하늘재

## 조령산 암릉은 사방을 보라 하고

장마철이 끝나고 본격적인 무더위가 시작되는 시절이다.

뜨거운 햇살에 농작물이 무럭무럭 자란다. 벼는 하루가 다르게 짙푸른 잎으로 알곡을 키우고 사과와 배, 밤과 대추 등 각종 과실 나무도 열매를 키워낸다. 몇 번의 태풍이 있겠지만 식물들은 그 태풍마저도 안고 기어이 탐스러운 결실을 이루어낼 것이다.

사람들은 뜨거운 햇살을 피해 보려 바다나 강, 산의 계곡으로 든다. 한여름 무더위에는 어떤 장사도 맞설 수 없다. 이열치열로 적응하거나 즐거움을 주는 친구로 함께하는 것이 최선이다.

한여름의 산행은 그늘 품은 신록과 골바람, 시원한 물줄기 흐르는 청량한 계곡이 큰 즐거움을 준다. 그렇지만 대간 길 산행은 산줄기 능선을 걷게 되므로 물이 있는 계곡 길 산행은 없다. 하지만 대간 길에도 산바람이 있고 활짝 열린 풍경도 있으며 푸른 신록도 있다.

이화령에서 하늘재까지의 산줄기는 문경과 괴산, 충주를 경계지으며 도도하게 이어진다. 대간은 마치 높은 성벽처럼 솟아 세 고을을 나누고 있는 듯한 형국이다. 이 지역 백두대간 줄기는 크게 남북으로 흐르다 휘어지며 동쪽으로 이어진다. 대간의 산줄기는 높고 험하여도 길은 이어져야 해서 사람들은 남과 북으로 오갈 수 있는 고갯길을 만들었다. 그 고개가 조령(鳥嶺) 곧 문경새재다.

신라시대부터 고려시대까지 사람들은 조령 인근 비교적 낮은 지대의 하늘재를 통해 영남과 충청지방을 오갔다. 하지만 고려말 조선 초 대마도를 기반으로 준동하는 왜구를 시급하게 대처해야 할 필요성이 제기되면서 한양과 부산을 빠르게 연결하는 길을 만들게 되었는데 이 길이 영남대로이다. 이 영남대로를 넘는 고개가 조령이었다.

조선시대 도로망은 한양을 중심으로 X자형으로 조성하였는데 영남의 오른쪽 도로를 연결하는 문경새재는 험한 산과 울창한 숲으로 천연 요새지이면서도 중요 교통로로 자리매김하여 많은 사람의 왕래가 이루어졌다.

이화령에서 하늘재까지의 거리는 그리 길지 않아도 험준한 암릉 구간이 많아 다른 구간보다도 시간이 많이 소요된다.

대간 길은 구간마다 제 나름의 개성과 아름다움을 지닌다. 특히 이곳은 수많은 암봉이 하늘로 치솟아 역동적인 기상이 넘치고, 기기묘묘한 암릉과 어울린 소나무들이 자아내는 아름다움으로 절로 탄성을 자아내게 한다. 대간 길은 조령산, 신선암봉과 조령, 마패봉까지 거친 암봉으로 이어진 후 부봉에 이르기까지는 옛 산성과 함께하

는 비교적 순탄한 숲길이 이어져 한결 걷기에 좋다. 그 이후 대간 길은 탄항산을 넘고 몇 개의 봉우리를 넘나들며 하늘재까지 면면히 이어진다.

이른 새벽 도착한 이화령에는 깊은 어둠이 내려있고, 산 아래 사람의 온기 어린 마을 불빛이 바람에 하늘거린다. 하늘에 별이 총총하고 새벽 보름달이 휘영청 뜬 것을 보면 오늘 낮은 뜨겁고 더울 것이다.

이화령에서 시작하는 길은 바로 오르막으로 이어진다.

이화령에서 조령산까지는 3킬로 정도의 거리에서 500미터 정도의 고도를 올려야 한다. 하지만 어두운 새벽길은 주위의 경치를 넓게 볼 수 없어 한참을 걸어도 얼마나 높이 올라가고 있는지 가늠이 잘 되지 않는다. 실상 이 구간이 낮이었으면 사방으로 보이는 높은 봉우리에 압도되어 힘들게 느껴질 수도 있었을 것이다. 하지만 어둠은 앞으로 난 희미한 길을 따라 오롯이 오르는 일에만 집중하도록 해 같은 오름이어도 한결 수월하게 느껴지게 한다. 발걸음 앞으로 왕성한 풀잎이 품은 이슬방울이 앞선 불빛에 보석처럼 휘날린다.

한여름 습한 오름길이지만 다행히 새벽바람이 시원하여 무난한 산행길이 이어진다.

가파른 길을 한동안 오르다 보면 조령산이 품은 물을 내어주는 조령샘이 있다. 산이 내리는 물은 차고 달아 새벽길 땀을 식히고 갈증을 해소해준다. 이 샘물은 조령천으로 흘러들어 낙동강을 이루며 바다로 나아갈 것이다. 낙동강의 큰물도 깊은 산골짝에 있는 작은

조령산에 뜬 보름달　　　　　세모꼴 모양으로 선 조령산 암봉(겨울 풍경)

샘물에서 발원되어 이루어지는데 조령샘도 낙동강을 이루는 근원 수 중 하나일 것이다.

　조령샘 이후에도 오름길이 계속되다 보니 체온이 올라 온몸에 땀이 비 오듯 흘러내린다. 초반에 흘리는 땀은 몸의 노폐물로 인해 그 맛은 쓰고 짜다. 그리고 냄새도 그리 향기롭지 않다. 오르막에서는 쉼 없는 들숨과 날숨으로 산 공기는 한껏 몸 안으로 들어오고 데워진 공기는 몸 밖으로 빠져나간다. 숲이 주는 맑고 상큼한 공기가 몸 속으로 들어오면서 땀은 맑아지고 몸이 산뜻해지는 걸 보면 맑은 공기는 힘의 원천인 듯하다.

　그렇게 숲 깊은 오르막길에 한바탕 땀과 거친 호흡을 내뿜다 보면 오늘 구간 중 가장 높은 봉우리인 조령산(1026m)에 오른다.

　조령산 정상에 휘영청 뜬 달은 주변 산봉우리들을 어렴풋한 푸른 실루엣으로 보여준다. 고즈넉하면서도 은은한 색을 품은 새벽 풍경은 신비롭기만 하다. 새벽에 이곳 산을 오르지 않았다면 어디서 이런 모습을 마음에 담을 수 있을까?

　조령산 이후 1.5킬로 정도 거리에 있는 신선암봉까지는 높낮이

가 심하고 거친 암릉과 암봉이 계속 이어져 온몸을 사용하여 바위를 밀고 당기며 올라야 한다. 노출된 커다란 바위 봉우리 표면의 거친 질감은 까칠하지만 아름답다. 마치 이런 질감을 좋아하는 하늘나라의 조각가가 큰 정으로 힘있게 바위를 쪼아낸 후 더 다듬지 않고 그대로 남겨둔 듯한 모양새다.

이런 구간에서는 스틱은 접고 두 팔을 이용하는 것이 좋다. 길이 좁은 바위 사이를 지나기도 하고, 연이어 바윗길을 오르내리기도 하므로 오히려 스틱은 불편함을 주기 때문이다.

최근 관련 기관에서 높낮이가 심한 곳곳에 계단을 만들어 두기는 했지만, 그래도 커다란 바위로 이루어진 암릉은 밧줄을 타고 오르기도 하고 두 손과 두 발로 잡고 밀기도 하면서 올라야 한다. 큰 바위를 기어들 듯 오르면 불현듯 소박한 표지석을 가진 신선암봉(937m)이 나타난다.

산봉우리 정상석은 산객들의 바램이자 성취감의 상징이다.

정상석은 산객들의 사랑을 끊임없이 받아 외롭지 않다. 신선암봉을 둘러싸고 있는 소나무 가지 사이로 고개를 내민 달이 환하게 웃고 있다. 달빛이 가득 내린 신선암봉은 마치 선경인 듯 고즈넉하고 아름답다. 잠시 바위 위에 앉아 숨을 돌리며 그 정취를 음미한다.

아름다운 새벽녘이다.

신선암봉에서 조령제3관문까지는 그냥 걷고 지나기엔 아쉬운 곳이다. 이 구간은 밧줄을 잡고 오르고 내려야 하는 난이도 있는 암릉 구간이 많지만 기기묘묘한 암봉 숲속에 온전히 들어 그 아름다움을

조령으로 가는 길의 새 아침, 해가 뜨기 직전에는 삼라만상이 숨죽인다.

완상할 수 있는 곳이기 때문이다. 이곳에서 계속 머물며 행복감 속에서 아침이 오는 조령산의 절경을 음미하고 싶어도 그럴 수 없어 천천히 걷고 오른다.

멀리 솟은 산봉우리 군의 실루엣 위로 여명이 밝아온다.

드넓은 하늘은 옥색 빛으로 변하고 휘날리는 구름이 주황빛으로 물들기 시작하면 대지의 풍경은 어둠을 밀어내고 제 모습을 드러내기 시작한다. 헤아리기 힘든 산봉우리가 대지의 안개를 품고 드넓은 공간 속에서 물결치다 아득한 지평선을 이루며 사라진다.

이내 광활한 하늘이 노랗게 물들며 붉은 불덩어리 태양이 장엄하게 솟아오른다. 태양을 맞이하면서 자연스레 과거와 현재와 미래, 생명의 탄생과 삶, 만물 속의 나, 영원과 불멸 등에 대한 상념이 떠오르고, 마음 깊은 곳에서 솟는 경건한 마음과 일출이 주는 형언하기 어려운 감동으로 발걸음을 쉬 옮길 수 없다.

오늘은 기상 넘치는 바위 봉우리 속에서 장쾌한 일출을 볼 수 있

어 큰 선물을 받은 듯하다.

대간의 높은 산 위에서 또 찬란한 새 아침을 맞이하였으니 오늘 걸음도 한결 가벼운 것이다.

신선암봉을 지나서도 암릉 길이 계속되어 온몸으로 바위를 오르고 내리며 걷는다. 거대한 바위 봉우리가 이어지다 보니 걸음은 속도가 나지 않아도 바위의 변화무쌍함과 용맹스러운 모습은 걷는 나에게 힘을 주어 오히려 발걸음은 가볍다. 화강암으로 이루어진 바위의 기묘한 형상은 자연이 오랜 세월을 담아 만든 조각품이다. 바위가 연이어 있지만 같은 형상이 없는 것을 보면 바위도 제 나름의 성향이 있어서일 것이다.

억겁의 세월을 품은 바위틈 속으로 뿌리내려 살아가는 소나무 모습은 경이롭다. 척박한 곳에 자리한 소나무일수록 모습이 뒤틀리고 휘늘어진 것은 혹독한 환경에서 살아남기 위한 몸부림이었을 것이다. 흙이 많은 산에서의 소나무는 왕성하게 자라는 참나무에 의해 자리를 내어주고 있지만 바위가 많은 곳에서는 여전히 소나무가 굳센 모습으로 자리하고 있다. 이런 척박한 환경에 자리하였어도 그 기상을 드높인 소나무의 모습은 좋은 땅에서 곧게 자란 어떤 나무보다도 아름답다.

멀리 하얀 암봉으로 솟은 월악산 영봉이 점과 같은 모습으로 산 능선 바윗길 위에서 이리저리 허우적거리는 나를 무심하게 바라본다.

신선암봉에서 4킬로 정도 진행하니 주로에서 약간 벗어난 곳에

무너진 옛 석성. 세월이 흐름에 따라 석성은 무너져 돌무더기처럼 쌓여 있다.

깃대봉이 있다. 대간 길에서 살짝 벗어나 있는 봉우리여서 그곳에 올라야 할지를 망설이게 하는 곳이기도 하다. 잠시 고도를 높여 오르니 깃대봉(814m)이다.

깃대봉은 자신을 보러온 것을 환영하는 양 시원한 바람과 괴산이 품은 산 군무의 풍광을 내어준다. 괴산의 수려한 산봉우리가 너나없이 솟아오르며 춤추는 모습은 화려하다. 이곳을 오르지 않았다면 이 공연을 놓쳐 회한으로 남을 뻔했다.

활짝 열린 깃대봉에 시원한 바람이 인다. 바위틈에 자리한 강인한 소나무들이 솔바람 소리를 내며 합창하는 모습까지도 볼 만하다.

깃대봉을 지나 조령제3관문이 있는 조령으로 향한다. 길은 야트막하게 쌓은 옛 석성을 따라 완만한 내리막으로 이어진다. 석성은 정교하게 돌을 잘라 쌓은 성은 아니고 주변의 돌을 줍거나 바위를 깨서 막 쌓은 모습을 하고 있다. 성벽 곳곳은 세월의 무게를 견디지 못하고 무너져 내려 돌무더기처럼 쌓인 모습을 보이기도 한다. 여기에 있는 조령제3관문 좌우의 산성은 조선 숙종 때 북적(北賊)을 막기 위해 쌓았다고 한다. 남은 성과 무너진 성벽의 흩어진 돌무더기를 보면 당시 성을 쌓던 사람들의 고단함과 세월의 무상함이 스쳐 지난다. 그 사람들도 돌아가야 할 집이 있었을 것이고 기다리던 가족이 있었을 것이다.

산성을 따라 내려 유서 깊은 조령에 닿는다.

## 조령에 깃든 눈물은 세월이 어루만지고

조령 양쪽에는 높은 산봉우리와 산줄기가 방벽처럼 솟아 있어 지금 보아도 가히 천혜의 요새지라 할 만하다. 조령(642m)은 신증동국여지승람에 '조령(鳥嶺)이라 하지만 세상에서는 초점(草岾)이라고도 한다'라고 기록되어 있다. 조령의 지명은 새가 되어야 넘나들 수 있을 정도로 높다는 뜻을 지니고 있고, 초점은 풀이 우거진 고개라는 뜻이다. 이런 의미를 담아 우리말로는 새재, 한자로 조령(鳥嶺)이라 이름한 것으로 보인다. 조령은 물길을 나누는데 동쪽 사면의 물은 남쪽으로 흐르는 조령천으로 흘러들어 낙동강으로 이어지고, 서쪽

사면의 물은 남한강으로 흘러든다.

조령에는 아픈 역사가 담겨 있다.

임진왜란 때 부산에 상륙한 왜군은 한양을 점령하기 위해 파죽지세로 북상하였으나 이곳 조령을 앞두고는 주춤하였다. 조령은 적은 군사로도 많은 적을 대적할 수 있는 천연 요새지였기 때문이다. 하지만 왜군의 침략을 막기 위해 파견된 신립(1546~1592) 장군은 험준한 요충지인 조령을 버리고 산 너머 충주 탄금대에 배수진을 쳤다.

조선군은 개활지를 이용하여 조령을 넘은 왜군과 사력을 다해 싸웠으나 안타깝게도 조총으로 무장한 왜군을 이길 수 없었다. 조선군이 패하면서 신립 장군은 남한강에 몸을 던져 산화하고, 왜군은 일사천리로 한양까지 내달릴 수 있었다.

당시 조령을 중심으로 한 요충지를 잘 활용했다면 적은 병력으로도 강력한 방어선을 구축할 수 있었을 것이다. 신립 장군은 왜 이런 천혜의 요새를 버리고 충주 탄금대 앞 넓은 들에서 왜적과 싸웠을까? 이곳 조령에 진지를 구축하고 단계별로 방어했다면 더 효과적이지 않았을까? 여러 가지 논쟁이 될 수 있는 설이 있지만 신립 장군은 당시 상황으로 선택의 여지가 많지 않았기에 그렇게 할 수밖에 없었을 것이란 생각도 든다.

파죽지세로 올라오는 왜군을 상대로 하는 우리 측 병사들은 전쟁이 시작된 후 징집된 훈련되지 않은 노비 출신이거나 농민들이었다. 요충지일지라도 준비 안 된 병사들이 잘 훈련된 적과 대적하기에는 어려운 일이었을 것이고, 탄금대에 배수진을 친 것 또한 징집된 병사들에게 '여기서 물러나면 모두 강물에 빠져 죽게 될 것이므로 힘

껏 싸우라'라는 뜻이었을 것이다.

또 신립 장군은 여진족과의 싸움에서 기마전으로 공을 세운 적도 있어 기마전의 장점을 살리기 위해 넓은 지역도 필요했을 것이다. 하지만 말을 탄 병사들도 훈련되지 않은 비전투 기마병이 대부분이었다. 신립 장군이 조총으로 무장한 왜적을 간과한 부분도 있었다.

당시 유비무환의 자세로 임전 태세를 갖추고 있었다면 조령이라는 천혜의 요충지를 활용할 수 있었을 것이고 전세는 달라질 수 있었을 것이다.

당시 참혹했던 순간들을 지켜본 조령과 탄금대는 예나 지금이나 변함없이 제 자리를 지키고 있다.

임진왜란 이후 선조는 한양을 지키기 위해서는 조령을 수성하는 것이 필요하다고 인식하여 이곳에 성곽과 관문을 축성하였다. 다시 숙종 때 중창하였으며, 영조 때 조령 진을 설치하고 책임자를 임명하여 성을 관리하였다. 지금도 남쪽에서 북쪽 조령으로 오르는 곳에는 조령 관문 세 곳이 설치되어 있는 것을 볼 수 있고, 조령을 넘나들던 여행객을 위한 숙박 시설인 조령원터까지도 볼 수 있다.

조령은 조선시대에 많은 사람이 넘나들었던 국가의 주요 길이었고, 선비들은 청운의 꿈을 안고 과거를 보기 위해 넘었던 고개이기도 했다.

나는 조령 고갯마루 주변을 한참 거닐며 그 당시 일을 생각하다 안타까움에 젖기도 하고 회한에 빠지기도 하며 오랜 세월 동안 이곳을 오고 갔을 사람들을 그려본다. 말 타고 과거 보러 가는 이, 두 발

로 고개를 넘기 위해 걷는 이, 무거운 짐을 진 보부상들, 시집가는 가마, 꽃가마로 꾸민 상여 등 삶을 이어가던 민초들의 모습이 수없이 스쳐 지나며 이어진다.

지금은 당시 쌓은 산성과 교통로가 지닌 의미는 퇴색되어 이 길로 서울이나 부산으로 오가는 사람도 성을 지키는 군사도 없다. 이제 이곳은 문경새재도립공원으로 조성되어 옛길이 지닌 역사를 찾거나 아늑한 숲길을 걷고자 하는 사람들로 사철 붐비는 곳이 되었다.

대간을 이어가는 사람들은 조령을 가로지르며 산마루 위를 걷는다.

이화령에서 조령까지는 9킬로 정도 거리지만 거친 암봉을 넘는 어려움으로 인해 여느 산행길보다 많은 시간이 소요되었다.

이제 해가 높이 솟아 무더워지는 시간이다. 다행히 조령제3관문 아래에 소박하게 솟아나는 조령 약수가 있어 그 물을 양껏 마시고 넉넉하게 보충하여 더위에 대비한 후 마패봉으로 오르기 시작한다. 마패봉까지는 1킬로 정도지만 가파른 오름길이다. 이미 이른 아침부터 난코스를 거치며 체력을 많이 소모하였다. 이제는 뜨거운 햇빛까지 쏟아지며 기온도 오르고 있어 오름길을 더욱 힘들게 한다.

조령제3관문과 연결된 성곽도 계속 이어진다. 길이 가팔라 이마를 땅에 붙이듯 오르니 땀이 눈앞으로 방울방울 떨어진다. 당시 걷기도 힘들었을 이 경사진 곳에 돌을 옮겨 성을 쌓느라 얼마나 힘들었을까? 하는 생각이 스쳐 지난다.

나의 무거워진 발걸음은 한 걸음 옮기기도 쉽지 않고 거친 호흡

조령제3관문. 관문은 임진왜란 이후에 조성하였다.

과 땀은 쉴 없다. 그래도 발걸음 이어가니 마패봉(927m)에 이른다. 넉넉한 모습의 정상석은 봉우리에 오른 나의 시름을 잠시나마 덜어 준다. 숲이 무성하여 봉우리 조망은 시원하지 않다.

마패봉을 지나면 넉넉한 둘레길 같은 3~4킬로 정도의 길이 이어져 다소 여유롭게 걸을 수 있다. 가는 길은 계속 산성과 같이 이어지는데 당시 산성 통로로 이용되었을 북암문(北暗門)과 동암문(東暗門)을 볼 수 있다. 암문은 당시 적이 알지 못하게 만든 비밀출입구다. 사람 손길이 끊긴 암문은 세월에 의해 대부분 무너져 형태만 간신히 유지하고 있다.

조령 1, 2, 3관문 쪽은 정비가 이루어져 관리가 잘되고 있지만 양쪽 산성은 그대로 방치되고 있어 아쉬움을 준다. 역사의 현장인 이곳 암문과 산성도 복원하고 산길도 정비하여 모든 사람이 탐방할 수

있도록 하면 좋겠다. 그러면 문경새재 길과 함께 의미 있는 탐방로가 될 것이란 생각이 든다. 지금은 대간 길을 걷는 사람들만이 풀섶속 무너진 성돌 사이로 난 희미한 역사 유적 길을 걷는다.

무너진 동암문을 지나면 곧 부봉삼거리에 닿는데 부봉도 깃대봉처럼 대간 길에서 조금 벗어나 있어 따로 올라야 한다. 새로운 봉우리와의 만남을 위해 200여 미터 돌길을 땀과 함께 오르니 부봉(916m)이다. 역시 어떤 봉우리든 올라서면 후회하지 않는다.

부봉에 서보니 지나온 신선암봉과 깃대봉, 마패봉을 일으킨 대간이 흘러가는 것이 한눈에 조망되고 첩첩 산 깊은 골 사이로 조령천과 조령으로 오르는 협곡의 풍경도 한눈에 들어온다. 소나무로 둘러싸인 부봉은 사방 틘 아름다운 조망으로 나의 눈과 마음을 즐겁게한다. 산정의 큰 암반은 산바람이 향기로워 쉬었다 가기 좋다.

부봉을 지나 다시 앞에 솟은 봉우리를 오르면 주흘산으로 가는삼거리를 만나게 되고, 이윽고 평천재 또는 월항재로 부르는 고개에이르게 된다.

평천재는 산 아래 문경 평천리에서 이 고개를 넘어 충주 미륵리로 오가던 고개였다. 이곳은 조령과 하늘재 사이에 있는 고개여서예전 대간을 넘나들기 위한 지름길로 평천재를 이용한 사람도 많았을 것으로 보인다.

평천재를 지나 완만한 오르막을 잠시 오르면 월항삼봉이라 부르는 탄항산(856.7m)에 닿는다. 탄항산은 하늘재를 사이에 두고 포암산과 마주하고 있지만 주변이 나무로 둘러싸여 있어 조망은 별로 없

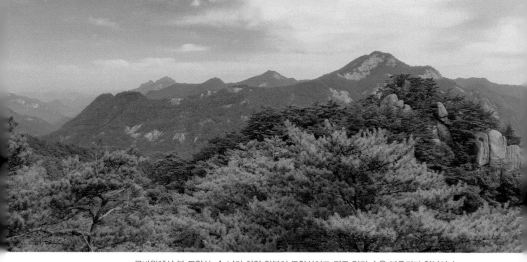

굴바위에서 본 포암산. 숲 너머 하얀 암봉이 포암산이고 뒤로 멀리 솟은 봉우리가 영봉이다.

다. 탄항산을 지나 굴바위(766m)에 오르면 오히려 조망이 틔며 주흘산의 우람하고 넉넉한 봉우리와 사방팔방으로 불끈거리며 흐르는 산줄기들을 볼 수 있다. 그 풍경 따라 몸과 마음이 허공에서 둥실거리는 듯하여 그 자유로운 느낌이 감미롭기 그지없다. 멀리 월악산 영봉과 다음 구간에 가야 할 포암산의 하얀 암봉이 '어서 오라' 하는 듯 당당한 기상을 드러내며 팔 벌리고 있다.

굴바위를 뒤로하고 몇 개의 작은 오름을 오르내리며 가파른 길을 내려서니 오늘 목적지인 하늘재(525m)에 닿는다.

하늘재는 문경 관음리와 충주 미륵리를 잇는 고개로 신라 때는 계립령이라고 하였고, 고려 때는 대원봉 또는 한울재라고 하였다. 조선시대에 들어오면서 한울재가 하늘재로 바뀌었다. 이 고개는 조선시대 조령길이 개척되기 전까지 영남지방에서 충주를 거쳐 한양

이나 북쪽으로 가던 주요 고개였다.

하늘재는 신라 아달라왕 3년(156년)에 개통하였다고 삼국사기에 기록된 문헌상 최초의 고개다. 이는 죽령보다 2년 앞서 개통된 것으로 우리나라의 가장 오래된 고갯길이기도 하다. 이곳도 삼국시대에는 고구려의 남진을 막는 중요한 거점이었고, 신라가 충주 땅을 확보하기 위해 북진할 때도 활용되었던 군사적 요충지였다.

남북을 이어주던 고개 북쪽 아래에는 고려 초기 만들어진 일종의 여행자 숙소인 미륵리 원(院)터의 흔적이 남아있고, 바로 아래에 고즈넉한 미륵사지가 있다.

하늘재는 긴 세월 동안 많은 사람의 삶이 녹아 있는 유서 깊은 고갯길이었지만 조선시대에 문경새재 길이 만들어지면서 쇠퇴하였다.

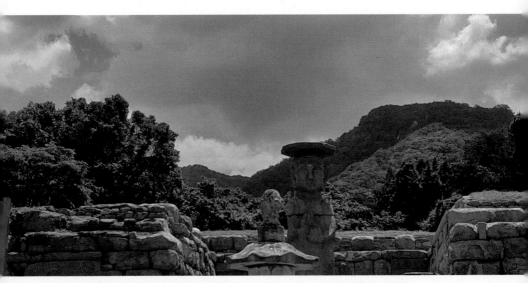

미륵사지. 하늘재에서 충주 쪽으로 내려오면 미륵리 원터가 있고 바로 옆에 미륵사지가 있다.

하지만 점차 사람들이 이용하지 않으면서 오히려 자연환경이 잘 보존되어 울창한 소나무 숲을 갖춘 때 묻지 않은 길로 남을 수 있었다. 지금도 이곳을 찾으면 숲이 좋아 산책하기 좋고 맨발로 걸어도 좋을 만큼 길도 편안하다. 천혜의 숲과 이천 년 길, 신라시대 이후 무수히 넘나들었을 사람들을 그려보고 싶다면 하늘재를 찾아볼 일이다.

많은 이야기를 품고 있는 하늘재에서 그때를 돌아보고 내일을 생각해 본다.

이번 길은 무더위와 암봉이 주는 난이도로 어려움이 많았다. 하지만 역사의 흔적을 통해 많은 것을 생각하게 하는 의미 깊은 길이었다. 또한 세월을 이겨낸 우람한 암봉과 푸른 소나무가 자아내는 아름다운 풍광 속에 들어 그들과 함께 할 수 있어서 행복한 걸음이었다.

햇살 아래로 이어진 고갯길을 적시는 신록이 마냥 푸르다.

# 大

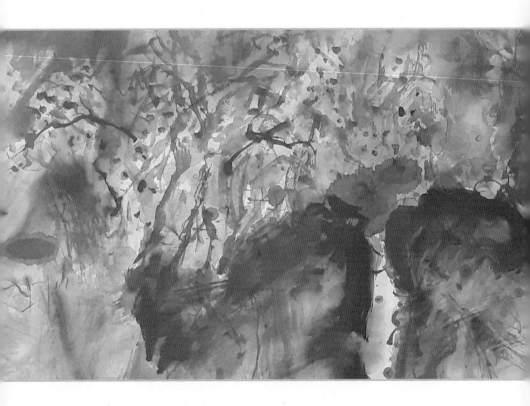

# 소백산과 태백산에 깃든 숨길

속삭임, 2020, 숲이 주는 숨결을 표현한 수묵화

# 마의태자와 덕주공주 숨결이 머문 곳

•

○～～～○～～～○～～～○～～～○ 19.02km
작은차갓재　대미산　꼭두바위봉　포암산　하늘재

## 뭇 생명과의 만남이 이어지는 길

대간 길을 걷다 보면 우리나라에는 산이 많다는 것을 실감한다.

실제 우리나라는 70% 정도가 산지로 이루어져 있어 큰 봉우리에 올라 사방을 내려다보면 봉긋봉긋 솟은 크고 작은 산들이 사방팔방으로 줄기를 이루어 뻗어 나가는 것을 볼 수 있다. 산줄기가 길고 넓게 이어지다 보니 골도 많고 그 사이로 흐르는 물줄기도 많다. 국토 크기에 비해 강이 많은 것은 산이 많은 지형 탓이다.

외국의 히말라야산맥이나 로키산맥, 안데스산맥은 높고 거칠어 쉽게 사람의 발길을 허락지 않는다. 하지만 노년기 지형인 우리나라 산지는 그리 높지 않고 대부분 부드럽고 유순하여 인간 친화적이다. 우리나라 산은 높이나 크기로 경쟁하는 산이 아니라 서로 어깨동무하며 함께 이어지는 산이다. 더구나 산이 지닌 조형적인 요소들이 서로 조화를 이루어 아름다움을 꽃피우기까지 하는 산이 우리 산이다.

사계절을 지닌 우리의 산은 시절마다 그 매력을 드러내는데 봄을 맞이하면 약동하는 생명감을 뿜어내고, 여름이면 청순한 신록으로 생동감 넘치는 녹색의 파도를 일으킨다. 가을이면 한 해를 갈무리하며 결실의 기쁨과 떠나야 하는 아쉬움으로 화려한 색채의 향연을 펼친다. 하얀 눈이 내리고 삭풍이 몰아치는 겨울이면 뭇 생명은 잠시 가던 길을 멈추고 또 다른 내일의 꿈을 꾼다.

오래전부터 그런 자연을 지닌 산에 기대어 살아온 우리 선조들은 자연에 순응하여 자연과 조화하는 문화를 창출하며 살아왔다. 사계절의 특색을 잘 반영한 조형문화, 건축문화, 음식문화, 복식문화, 춤과 노래문화 등 유·무형의 문화를 태동시키고 변화, 발전시켜 왔다.

작금의 우리 문화는 이러한 자연에서 비롯된 전통문화를 계승하며 다이내믹한 한류 문화로 확대, 재창출하여 세계 사람들의 주목을 받으며 앞으로 나아가고 있다.

지리산 천왕봉에서 출발한 대간 길도 어느새 중간 지점에 다다르고 있다.

대간에 들 때마다 산은 늘 나에게 새로운 자연의 모습을 통해 새롭게 보고, 듣고, 느끼게 하여 소소한 깨달음을 가지게 해주었다. 그것은 '사람도 자연 속의 한 구성원이므로 자연의 섭리와 순리에 따라 진실하고 순수하며 소박하게 살아가야 한다'는 것이었다.

대간은 거칠고 긴 길, 높은 봉우리와 고개, 바위와 가시덤불, 눈보라와 비바람, 추위와 더위로 어려움을 주기도 하였지만 큰 선물도 주었다.

산길에 들어 걷다 보면 산은 나와 자연 속 뭇 생명을 가장 가까운 데서 만나게 하여 서로 교감하게 하였고, 자연이 지닌 다채로운 아름다움 속에 들게 하여 자연과 하나 되도록 하였다. 또 나를 숲의 그림 속 주인공으로 삼아 그 속에서 거닐 수 있도록 하고, 숲속 생명들이 창출하는 오케스트라의 수려한 선율에 젖어 들게도 하였다.

이러한 선물은 산이 품은 모든 구성원과 함께할 때 비로소 받을 수 있는 것이었다.

나는 오늘 대간 길에서 무엇을 보고 느낄 것인가?

오늘도 새로움에 대한 기대감으로 대간에 든다.

오늘 구간은 문경 동로면 안생달 마을에서 작은 차갓재로 올라 차갓재, 대미산, 꼭두바위봉, 마골치, 포암산을 거쳐 하늘재에 이르는 남진 길이다. 이 구간은 800~1100여 미터 높이의 산줄기를 걸으며 여러 봉우리를 오르내리기도 하지만 백두대간 중간 지점이 있어 의미가 있고 아늑한 숲길도 이어져 한결 걷기가 좋다.

전망이 틔는 봉우리에 오르면 문경 쪽에 솟은 산봉우리와 제천 쪽 월악산국립공원에 솟은 즐비한 산봉우리의 장쾌한 모습을 볼 수 있고, 특히 꼭두바위봉에서는 여러 산봉우리를 앞세우며 군계일학처럼 불쑥 솟아 신비스러운 자태를 드러내는 월악산 영봉을 맞을 수도 있다.

아울러 하얀 암봉의 포암산과 소 허리 같은 주흘산도 보며 걸을 수 있는 아름다운 길이기도 하다.

안생달에서 이슬 머금은 숲길을 따라 작은 차갓재로 오른다.

8월 중순이지만 이른 새벽 높은 산지여서 공기는 선선하다.

해발 700여 미터의 작은 차갓재는 문경 동로면 생달리에 있다.

생달리는 예전에 산과 달만 볼 수 있을 정도의 오지여서 산다리로 불렀는데 어감이 좋지 않아 지금은 생달리로 바꾸어 부르고 있다. 안생달 마을도 위치가 생달리 안쪽에 있다고 하여 안생달로 부른다. 이것을 보면 지명도 시간이 지남에 따라 그 지역의 정서를 담고 사용하기 좋은 용어로 변하고 있음을 알 수 있다.

아늑한 마을 길과 완만한 숲길을 1킬로 정도 오르면 작은 차갓재 마루에 닿게 되고 좌우로 이어지는 대간 길과 만난다. 오른쪽은 황장산으로 가는 길이고 왼쪽 길은 차갓재를 거쳐 대미산, 포암산, 하늘재로 이어지는데 하늘재 방향의 길이 오늘 가야 하는 길이다.

작은 차갓재는 옛날 문경 생달리에서 단양 벌천리를 오가던 백두대간 고갯마루였으나 지금은 오솔길로 남아 대간을 걷는 산객들이 지나는 교차로 역할을 하고 있다.

대간을 이어가는 걸음은 작은 차갓재에서 차갓재 방향으로 접어든다. 오늘 걸어야 하는 길은 크고 작은 봉우리 20여 개를 넘어야 하늘재에 다다를 수 있다. 이 지역 대간은 산줄기가 높은 고도로 솟아 긴 성벽같이 흐르고 있어 다른 지역보다 오르내리는 곳이 많다. 그만큼 산과 골이 깊은 곳이기도 하다. 한여름 나뭇잎과 수풀이 울창한 숲을 이루고 있는 오르막을 잠시 오르면 이내 차갓재에 닿는다.

차갓재에서 완만한 숲속 오르막을 잠시 오르니 백두대간 중간 지

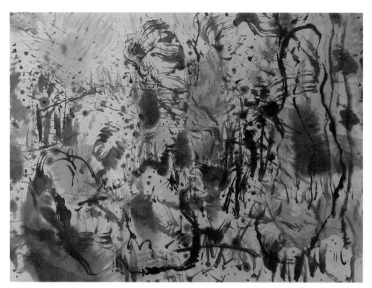

산울림, 2021, 산줄기를 이루는 구성원들의 약동감을 표현한 수묵화

점에 닿는다. 여느 산과 다름없는 숲이 우거진 길이지만 이곳이 천왕봉과 진부령의 중간 지점이다. 어느 산악회에서 돌탑을 세워 백두대간 중간 지점 표식을 해 두었다.

그동안 대간 길을 한 구간씩 걸을 때마다 그 길은 길마다 색다른 감흥을 주었다. 구간마다 특성이 있고 독특한 느낌으로 흥미진진함을 주었어도 그 줄기를 걸어 내기는 쉽지 않았다. 그래도 기꺼이 새로운 길을 맞이하여 다가오는 크고 작은 어려움을 넘고, 작은 걸음을 모으면서 걷다 보니 어느새 중간 지점에 이르게 된 것이다.

월악산을 품은 대간 길에서 백두대간의 중간 지점을 맞이하니 가슴이 먹먹하다. 오직 내 두 발로 백두대간의 반을 걸어온 것이다. 새

로운 계절을 몇 번 맞이하며 여기까지 무사히 올 수 있도록 힘을 준 하늘과 대지, 길을 내어준 숱한 산봉우리와 능선, 늘 함께한 초목과 숲속 생명들에게도 감사함이 인다. 아울러 여기까지 걸어오기까지 꺾이지 않은 마음과 겪어낸 내 몸에도 대견함을 표하지 않을 수 없다.

지난해 9월에 대간 북진을 시작하여 가을과 겨울, 봄을 보내고 여름을 맞이하는 10개월 동안 지리산 구간, 덕유산 구간, 속리산 구간을 지났다.

어두움을 헤치고 적막한 산에 들어 일출을 맞이하면서 고운 단풍과 함박눈을 맞이하였고, 만물이 생동하는 봄날을 맞아 새싹과 야생화가 피어나는 생명의 신비로움을 보았으며, 무수한 산봉우리와 고개를 넘으며 살아온 삶의 흔적을 그려보기도 했다. 별빛 쏟아지는 산마루를 올라서면 자연이 주는 아름다움과 경이로움으로 형언할 수 없는 감흥에 젖기도 했다. 그 길 위에서 나의 모습을 숲에 비춰볼 수 있었던 건 자연이 준 또 다른 선물이었다.

이제 소백산 구간을 지나면 강원도 동해안을 접하는 태백산, 오대산, 설악산 구간을 지나게 될 것이다. 다가올 새로운 구간을 걸을 때 그 산은 또 어떤 새로운 모습을 보여줄지? 나는 또 무엇을 보고 느끼게 될지? 벌써 그 기대감에 가슴이 설레고, 또 무사히 갈 수 있을까에 대한 우려감도 드는 순간이기도 하다.

백두대간 반을 걸어오며 애쓴 나에게 한 모금의 물을 선물한다.

지금까지 마신 물 중 청량함에서 으뜸이다.

완만한 숲길을 통해 새목재를 지나면서 고도를 300여 미터 힘겹게 올리니 대미산(大美山, 1115m) 정상에 닿는다. 대미산은 오늘 구간 중 가장 높은 봉우리다. 작고 아담한 정상석을 지닌 대미산은 글자 그대로 큰 아름다움을 지닌 산이라 하여 붙여진 이름이다.

하지만 산속 깊이 들어서고 보면 대미산도 여느 산과 크게 다를 바 없는 모습이어서 왜 산 이름까지 큰 아름다움을 지닌 산으로 했는지 알 수 없다. 아마도 오르내림의 변화가 많은 산이어서 그랬거나, 멀리서 바라보았을 때 산의 자태가 수려하여 대미산으로 이름했을 것이다.

산속 깊이 들어서는 오히려 산의 전모는 볼 수 없다.

산은 단면만 보아서는 그 자태와 품은 기상을 알기 어렵다. 그러

대미산 정상석. 수수한 모습이 주위와 잘 어울린다.

므로 산의 진면목을 알기 위해서는 산이 지닌 모습을 다방 면에서 보고 느끼는 게 중요하다. 우선 산을 향해 나아갈 때의 모습을 보는 게 필요하고, 정상에 섰을 때는 정상의 생태와 그 형상을 살펴보고, 또한 주위 산줄기를 통해 자신이 선 산의 모습을 마음에 그려보는 게 좋다. 그리고 산을 지난 후 되돌아서 그 산의 모습을 다시 보고, 또 먼 거리에서 능선을 품고 흐르는 산봉우리의 모습을 보아야 한다. 아울러 그런 산이 함께하고 있는 하늘과 구름, 숲과 생명, 바위와 대지 등을 하나로 그리면서 보게 되면 산의 참모습을 파악할 수 있다. 산이 지닌 기상은 그 전체의 모습에서 풍기며 나온다. 이것은 오직 발걸음을 산에 들여 산과 함께할 때 볼 수 있고 느낄 수 있는 일이다.

산에 들어 실제로 땀 흘리며 걷다 보면 산이 뿜는 향기를 음미할 수 있고, 뭇 생명을 품은 산의 자애로움과 변함없는 산의 진실함도 체감할 수 있다. 또 산을 걷다 보면 산이 지닌 아름다움을 깊이 느끼게 되면서 풍부해진 감성으로 새로운 영감도 얻을 수 있다. 곧 산에 들어 산과 함께해야 산의 전모를 알 수 있고 외적, 내적으로 산을 좀 더 깊이 이해할 수 있는 것이다.

숲으로 둘러싸인 대미산 봉우리는 진실한 모습의 대미산을 깊고 넓게 그려보라 한다.

## 영봉 미소 품고 포암산 가는 길

대미산에서 부리기재로 내려가는 길은 아늑한 숲길이다. 내가 가

는 길에 멧돼지 가족이 한바탕 먹이활동을 하고 간 듯 길과 그 주변은 온통 파헤쳐져 있다. 이곳은 산이 깊고 땅이 좋아 식물의 연한 뿌리가 많고, 지난해 쌓인 낙엽 속에 도토리 같은 열매도 남아있으며, 땅이 촉촉하여 애벌레 같은 먹이도 많아서일 것이다. 이렇게 멧돼지가 땅을 뒤집어 주면 식물은 이듬해 더 왕성하게 자랄 것이다. 덕분에 길은 양탄자를 펼쳐 놓은 것처럼 푹신하다.

대간 길을 걷다 보면 멧돼지 흔적이 많은 데는 좋은 토질에 나무나 풀이 잘 자라 숲이 울창한 곳이었다. 반면에 바위가 많고 험준한 곳은 멧돼지의 흔적을 잘 볼 수 없었다. 지리산부터 긴 거리를 걸으며 멧돼지의 흔적은 여러 번 보았어도 실제 모습을 본 적은 없었다.

대간은 높은 산줄기로 흐르는 곳임에도 사람에게 위해를 주는 야수를 볼 수 없다는 것은 다행스러운 일이다. 멧돼지가 선물한 푹신한 길은 한동안 이어져 무릎의 피로도를 조금이나마 덜어주었다.

부리기재를 지나 꼭두바위봉 가는 길은 몇 개의 오름이 살짝 있어도 한동안 노랫소리가 나올 만큼 아름다운 숲길로 이어진다. 흐린 날씨지만 날은 이미 밝아 숲길은 한층 아늑해졌다. 산의 숲을 아름답게 관리하는 정령의 손길이 곳곳에 닿은 양 나무들은 제 있을 곳에 자리하여 자태를 뽐내고 온갖 풀잎도 왕성하게 자라 바람과 함께 춤추고 노래하며 숲 공간을 채우고 있다.

그런 숲길 속을 한 마리 나비가 된 듯 나풀거리며 걷다 보니 꼭두바위봉(838m)이다.

숲 위에 선 꼭두바위봉 주위로는 가파른 암벽이 드러나 기이한

느낌을 주지만 주위 공간은 활짝 틔었다. 첩첩 산을 앞세운 하얀 월
악산 영봉의 모습이 신비롭고, 포암산의 암봉과 하늘재를 품은 산줄
기도 수려하고 우렁차다. 지난 구간의 마패봉 마루금까지 푸른 모
습으로 아득하니 자리하고 있다. 백두대간을 곁에 두고 넓게 펼쳐진
문경읍 일대가 정겹다.

꼭두바위봉에서 마골치로 가는 길은 그간 왔던 길과는 성질이 다

꼭두바위봉 가는 길의 숲길. 실제 길에 들면 그 아늑함은 꿈길과 같은 느낌을 준다.

르다. 지금까지는 대체로 흙길로 왔다면 여기부터는 바위가 드러나는 돌길이 많아 걷기가 쉽지 않다. 이미 10여 곳의 크고 작은 봉우리를 넘어왔으나 아직도 고만고만한 봉우리 10여 곳을 더 넘어야 포암산에 도달할 수 있고 돌길까지 이어지니 새로 산행을 시작하는 느낌이 든다.

여름날 새벽이슬과 이끼 품은 바위는 미끄럽다. 보통 한 구간을 걷다 보면 주위를 살피며 걸어도 불규칙한 돌부리나 나무뿌리에 걸려 넘어지거나 휘청거리기 일쑤다. 또 아래에 유념하다 보면 길을 가로지른 나뭇가지에 머리를 부딪치기도 한다. 낯선 야생의 현장에서는 어쩔 수 없는 일이기는 하지만 예기치 않은 돌발상황은 심각한 부상을 초래할 수도 있다. 산행 전반부에는 아직 몸에 힘이 있고 긴장해서 그런 경우가 덜한데 후반부로 가면 주의력이 떨어지면서 그런 상황에 자주 노출된다.

부상은 예방이 최선이다. 주로를 걸을 때 자신의 페이스에 맞게 걷는 게 부상 예방에 가장 중요하고, 또 산행 중 안전장치로 스틱과 배낭을 적절히 활용할 필요가 있다. 스틱은 몸의 균형을 잡고 체중을 분산시켜 넘어지는 걸 방지할 수 있고, 그래도 미끄러지거나 넘어지는 상황이 생긴다면 배낭이 안전 백 역할을 하여 큰 부상 예방에 도움이 되기 때문이다.

아직 이름을 얻지 못한 938.3봉에 오른 후 숲길을 내리면 마골치에 닿는다. 마골치에는 지나온 꼭두바위봉 방향으로 들지 말라는 상징적인 펜스가 설치되어 있다.

마골치에서 직진하면 만수봉 쪽으로 가게 되고 왼쪽 길로 접어들면 포암산으로 가는 길이다. 마골치에서 포암산까지는 2.9킬로 정도의 숲길이지만 그 길도 반복적으로 봉우리를 내어주어 지쳐 가는 발걸음을 더욱 무겁게 한다.

오늘 마지막 봉우리인 포암산이 멀지 않다. 항상 마지막 봉우리를 목전에 두었을 때는 체력이 소진되어가는 상태여서 머릿속은 점점 백지장처럼 변해가고 몸은 물에 젖은 솜처럼 무거워진다. 그래도 오늘 걸음의 정점이 다가옴에 따라 느린 발걸음이지만 한 걸음씩 모으며 쉼 없이 걷는다. 포암산이 바로 앞에 서 있지만 신기루처럼 좀처럼 가까워지지 않는다.

포암산은 나의 땀을 넉넉히 받은 후에야 빙그레 웃으며 비로소 자리를 내준다.

포암산(布岩山, 961.8m)은 거대한 바윗덩어리로 솟아 있는 산이다.

포암산은 예전에는 베바우산이라고 하였다. 포암산에 솟은 암벽이 마치 거대한 베를 붙여놓은 듯하여 그렇게 붙여졌으며 지명을 한자로 바꾸면서 포암산이 되었다. 민가에서 늘 바라보이는 포암산 암벽이 마치 하얀색의 넓은 베를 펼쳐 놓은 것같이 보여 실제 저런 큰베를 가질 수 있었으면 하는 사람들의 마음이 담겨 그리 이름했을 것이다. 하지만 지명은 포암산보다 베바우산이 훨씬 정겹게 느껴진다.

포암산은 독보적으로 솟아 있는 바위 봉우리다 보니 그 산정에 서면 주위의 무수한 산봉우리들이 산줄기를 타고 흐르는 장쾌한 모습을 볼 수 있다. 산 뒤편 오른쪽으로 만수봉과 멀리 월악산 영봉

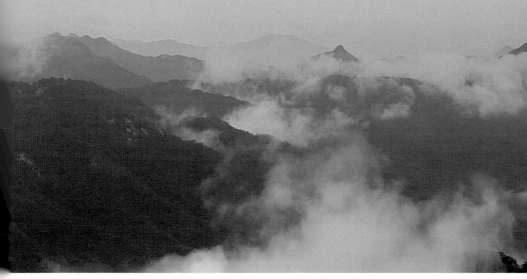

이 구름이 걸친 채로 우람한 자태를 드러내고 있고, 앞 왼편으로는 1000미터가 넘는 높이에 평탄한 산마루까지 지닌 주흘산이 펼쳐져 있다. 푸른 주흘산 언저리에 명멸하는 구름으로 마치 산이 살아 꿈틀거리는 듯하다.

맑은 바람결과 산봉우리의 우렁찬 율동이 아름답다.

산이 주는 풍경과 감흥은 내가 자연 속으로 들었으므로 볼 수 있고 느낄 수 있는 것이다. 집의 문을 열고 산에 오르지 않았다면 아무런 일도 일어나지 않았을 것이다.

이 순간만큼은 나의 존재가 풍경화의 붓 자국이 되고, 산의 정적을 깨뜨리는 한 마리의 새가 되며, 하늘의 구름, 휘늘어진 소나무, 이끼 품은 바위, 풀잎으로 치환되어 숲이 되어 버린다.

바위산이 품은 무한한 공간이 주는 여백과 순간순간 생성소멸 하는 구름, 무수한 소나무와 바위가 자아내는 아름다움은 지친 몸과

마음을 깨끗하게 씻어준다. 아마도 선경이 있다면 이곳이 아닐까? 이곳 산봉우리에서 초목과 바람, 구름과 함께 춤추고 노래하며 몇 날이고 함께하고 싶은 마음 가득하다.

짧은 시간 긴 느낌으로 포암산이 내어준 걸작을 향유하며 여유로운 행복감을 만끽한다.

구름 걸린 월악산 영봉 중턱에는 마애불이 자리하고 있고 그 아래 계곡가에는 덕주사(德周寺)가 고즈넉하게 자리하고 있다.

덕주사와 관련해서는 다음과 같은 전설이 전해온다.

어느 날 신라 마지막 태자인 마의태자와 덕주공주가 제천을 지나다 이곳에 들르게 되었다. 두 사람은 왕건에 패망한 신라의 국권 회복을 꿈꾸며 금강산으로 들어가던 길이었다. 하지만 몸이 아프게 된 덕주공주는 더 이상 갈 수 없어 이곳에 덕주사를 세워 머물게 되었고 마의태자만 금강산으로 향하게 되었다. 절에 남은 공주는 바위에 새긴 마애불에 신라의 부흥을 위해 기도하고 마의태자를 그리워하며 여생을 보냈다고 한다. 패망의 설움을 안고 강원도 깊은 골로 들어간 마의태자는 신라의 재건을 위해 노력하였지만 뜻을 이루지 못하고 곳곳에 자취만 남긴 채 자연 속으로 사라졌다.

원래 덕주사는 상덕주사라고 하여 마애불 앞에 있었으나 한국전 때 소실되었고, 지금 있는 덕주사는 하덕주사라 하여 고려시대에 조성되었다고 한다. 덕주공주가 기도했던 상덕주사는 볼 수 없어도 마애불은 그때나 지금이나 여전히 같은 모습으로 자리를 지키고 있어 그곳에 서면 덕주공주를 그려볼 수 있다.

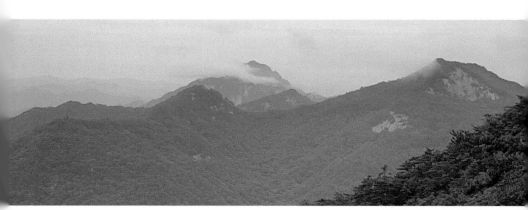

　월악산 영봉에 걸친 구름은 덕주공주와 마의태자의 염원을 잊지
못하는 양 좀처럼 떠나지 못하고 주위를 맴돌고 있다.

　포암산 소나무에 기대어 덧없이 흘러간 지난 일을 그리다 지나는
바람에 불현듯 깨어난다.

　선경을 품은 포암산정에 더 머물 수 없음을 아쉬워하며 하산길에
접어든다. 포암산의 거대하고도 매끄러운 암벽에는 찾은 이를 보낼
때마다 흘린 이별의 눈물 자국인지 긴 검은 띠의 흔적이 선명하다.
지나가는 바람이 아쉬움을 두고 가는 나에게 '포암산은 언제나 그
대로 있을 터이니 오고 싶을 때 언제든 오시게' 하는 듯 가볍게 나의
볼을 스치며 지난다.

　하늘재로 내려가는 길은 가파른 바윗길이 곳곳에 있어 미끄럽다.
산은 오르막으로 '더 겸손하라' 하고, 내리막으로 '더 여유로움을
가지라' 한다. 바윗길 내리막은 긴장감으로 땀을 부르고 그 난이도

로 전혀 속도를 낼 수 없다. 산행 후반은 긴장감이 풀어질 시점이어서 산이 일러 주는 것처럼 더 여유를 가지고 천천히 걸음에 임해야 한다.

포암산은 산을 찾은 나를 그냥 보내지 않는다.

이제 가면 언제 올세라 내리막길 중에도 두 눈 가득 담아갈 수 있는 장쾌한 풍광을 곳곳에서 내어준다. 아울러 포암산은 '이제 다 왔으니 잠시 멈추어 숨 돌리며 쉬었다 가라' 하는 듯 지쳐가는 나에게 하늘 샘터로 천금 같은 생명수까지 내어준다.

포암산 정기 담긴 물은 차고도 달다.

포암산의 귀한 물 한 모금으로 오늘 구간의 피로를 씻으며 이 천년 길 하늘재에 이른다.

오늘 길은 크고 작은 봉우리 여러 곳을 넘나들어야 했지만 비교적 선선한 날씨에 수려한 숲과 산을 보며 걸을 수 있어서 크게 힘들지 않게 진행할 수 있었다.

포암산 산정 풍경은 잊지 못할 아름다움을 지닌 곳이기에 포암산이 불러준다면 언제든지 다시 찾을 곳으로 마음 깊이 새겨 본다.

산은 변함없이 그 자리에 있어 좋고, 언제 가도 너른 품에 들게 해주어 좋다.

그리고 누구라도 반겨주어 더욱 좋다.

# 황장산 소나무 향기 저수령을 맴돌고

•

○〜〜〜〜○〜〜〜〜○〜〜〜〜○〜〜〜〜○ 14.14km
작은차갓재　황장산　벌재　문복대　저수령

## 향장목 향기가 흐르는 산줄기

대간 길을 걷는다는 건 매혹적이지만 그 길은 길고 험하다. 그렇지만 누구든 마음을 먹으면 시도할 수 있고 이뤄낼 수도 있다.

실제로 청소년도, 칠순이 넘으신 어르신도, 나이가 있는 여성분도 꾸준히 그 길을 걸어 내며 완주의 기쁨을 누리기도 한다.

그러나 하나의 거대한 산줄기인 백두대간 길을 걷는다면, 대간의 시작부터 끝까지 걸어야만 진정한 의미가 있다. 그 길을 걸어 완주하기 위해서는 백두대간을 걷는 자신에게 구체적인 의미를 부여하여 일정한 기간 내에 완주한다는 목표를 두고, 약간의 긴장감 속에서 구간을 이어가야만 완주에 도움이 된다.

백두대간에 들어서 걷는다는 건 여럿이 산에 들어 걷지만 결국은 홀로 걷는 길이다. 그 길고 힘든 길을 걷는다는 건 결코 다른 사람에 의해 시행될 수 없다. 그 길을 걷는 건 오직 나 자신이 결정하고 내

의지와 내 몸으로 걸어야 진정으로 완주할 수 있기 때문이다.

실제 내 마음과 몸으로 홀로 그 길에 들어 걷다 보면, 의외로 원시 공간 속에서 내밀한 자연을 만날 수 있고, 자연 속에서 살아가는 뭇 생명들과 함께 호흡할 수 있으며, 일상의 굴레에서 벗어나 활짝 피어나는 몸과 마음으로 무한한 자유로움을 느낄 수 있다. 또한 무궁한 자연 속에서 드러난 순수한 마음으로 지나온 삶에 대하여, 나아갈 길에 대하여, 너와 나 우리에 대하여 한없는 속삭임을 주고받을 수도 있다.

이번 황장산 구간은 서울에서 접근성도 좋고 구간 여건상 비교적 짧은 거리여서 무박 산행이 아닌 주간산행에 임할 수 있게 되었다. 오늘 구간은 작은 차갓재에서 출발하여 황장산과 벌재를 지나고 문복대를 거쳐 저수령에 이르는 길을 걷는다.

날이 밝은 시간에 산에 드니 시작부터 주변 산야의 풍경이 한눈에 들어오고 주위 초목이 바람에 흔들리는 미세한 모습까지 볼 수 있어 자연스러운 풍경임에도 색다른 느낌으로 다가온다.

오늘 황장산에서 벌재 가는 길은 위험한 암릉 구간이 있어 조심스럽고, 야생 산양의 보호를 위하여 연중 비 법정 탐방 구간으로도 지정하고 있어 마음 한편으로 거북함이 자리하고 있다. 언제나 이런 부담감 없이 마음껏 걸을 수 있는 날이 올까? 대간 길 개방을 두고 관련 기관 간에도 견해차가 있어 해결의 실마리를 모색하는 데는 시간이 좀 더 걸릴 것 같다. 그때까지는 어쩔 수 없이 대간을 걷는 사람과 해당 기관 간 숨바꼭질은 계속될 수밖에 없다.

맹위를 떨치던 여름 무더위가 지나고 있는 8월 말, 생달리 마을을 출발하여 다시 작은 차갓재로 오른다. 며칠 전 온 비로 등로는 촉촉하고 식물들은 생기롭다.

지난 구간은 남진하면서 작은 차갓재에서 왼쪽 하늘재 방향으로 걸었어도 오늘은 오른쪽 황장산 방향으로 걸어 올라야 한다. 작은 차갓재에서 황장산까지는 오르막길이 이어지며 1시간 남짓 소요된다.

오늘은 하늘에 구름이 많아 뜨거운 햇빛은 없어도 숲에 습도가 높아 후텁지근하다. 산마루에 오르기 전이어서인지 바람도 없다. 몸이 채 풀리지 않은 상태에서 바로 오르막길이 시작되니 이내 땀이 비 오듯 흐르고 호흡도 거칠어진다. 오늘도 많은 물을 부르는 날이 될 것이란 생각이 든다.

작은 차갓재 길의 특산품 표지석

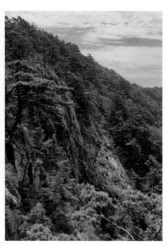

황장산 오르는 길 곁의 암벽

새벽 산행은 주변이 보이지 않아 걸음에만 집중할 수 있어 오름길이나 거친 구간에 대한 부담이 덜하다. 하지만 주간산행은 오름길이나 높은 바윗길 등 힘든 구간의 풍경이 그대로 드러나 보여 그 부담감으로 힘이 더 드는 느낌이 든다. 산은 언제나 그 높이 그대로 있는데 사람 마음에 따라 경중이 다르게 느껴지는 걸 보면 실상 모든 건 사람 마음먹기에 달려있음을 알 수 있다.

그래도 산은 빼어난 경관을 종종 내어주며 걸음에 힘을 북돋운다. 오르는 길 오른쪽 숲 너머로 깎아 지른 암벽이 호기로운 모습을 드러낸다. 황장산이 지닌 암벽이다. 아마도 어두운 새벽이었으면 이 우람한 광경을 보지 못하고 그냥 지나쳤을 것이다. 암벽 바위틈 곳곳에 뿌리를 둔 소나무들이 튼실한 줄기와 짙푸른 잎으로 한껏 반겨주기까지 한다.

숲길을 30분 정도 걸어 맷등 바위에 오르니 시야가 크게 틔면서 주변의 산들이 넓게 조망된다. 멀리 여인이 누운 듯한 모습을 한 월악산 영봉이 조망되고, 암봉으로 유명한 도락산도 그 자태를 드러내고 있다. 조선 후기 학자 송시열(1607~1689)이 '깨달음을 얻는 데는 나름대로 길이 있어야 하고 또한 즐거움도 있어야 한다'라는 뜻을 담아 명명한 도락산(道樂山)은 푸른 산봉우리들 사이에 하얀 암벽과 웅장한 암봉의 모습으로 불끈 서서 걷는 나를 지켜보며 응원한다.

아름드리 소나무의 굵은 선과 산줄기의 유연한 곡선이 조화를 이룬 황장산 오르는 길은 내 눈을 크게 뜨게 하고 걸음에도 기운을 북

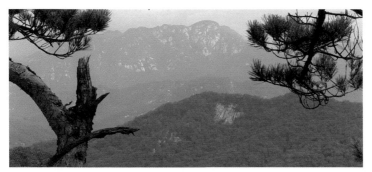

산줄기 너머의 도락산. 백두대간 능선에서 도락산의 암봉을 그대로 볼 수 있다.

돋아 준다.

황장산(1077.3m)에 올라서니 봉우리는 숲으로 둘러싸여 있어 조망이 별로 없다. 산을 밖에서 볼 때는 웅장한 모습을 드러내지만 산 깊숙이 드니 오히려 산의 모습이 보이지 않는다. 내가 산에 들어 산과 일체화되었기 때문일 것이다.

황장산은 예부터 바위가 많은 산이어서 해가 잘 들다 보니 소나무가 잘 자랐다. 좋은 목재가 필요했던 조선시대 조정에서는 황장산이 지닌 가치를 인식하고 황장산을 나라의 봉산(封山)으로 삼았다. 봉산은 산에서 나는 나무를 보호하기 위하여 나라에서 벌채를 금하고 식목을 권장하는 등 특별히 관리하는 산을 일컫는다. 주로 양질의 소나무가 나는 전국의 산지 곳곳을 지정하였다.

황장산에서는 오래된 소나무가 많아 황장목이 많이 생산되었다.

황장목은 소나무의 나이가 수백 년이 되어 거목이 되면 나무의 심재가 적갈색으로 변하여 황색의 장기(腸器)처럼 되는 나무를 일

컫는데 당시 매우 귀한 나무로 여겼다. 황장목은 나라의 소중한 일에 사용되었는데 임금의 관, 나라의 권위를 세우는 대궐의 축조, 군사적 목적의 함선을 만드는데 주로 활용되었다. 실제 대원군 시절에 경복궁을 재건할 때도 여기서 나는 소나무를 활용하였다고 한다.

하지만 높고 험한 산에서 자생하는 소나무를 벌목하고 산 아래로 운반하여 서울까지 옮기는 작업은 만만치 않았을 것이다. 산길을 따라 걷는 일도 쉽지 않은데 험준한 산에서 벌목과 이동 등 어려운 작업을 해낸 당시 사람들의 노고에 대단함과 아울러 안타까운 마음이 든다.

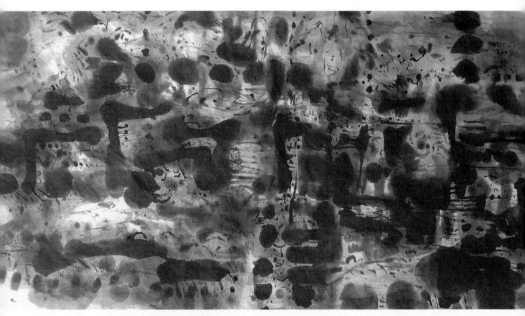

산의 노래, 2023, 산속 소리의 어울림을 표현한 수묵담채화

황장산은 예나 지금이나 제자리를 지키며 자연이 준 섭리에 따라 제 몫을 다하고 있다. 태초의 모습 그대로 이어 오면서 뭇 생명의 보금자리로 내어주기도 하고, 조선시대에는 잘 키운 소나무를 내어주기도 했다. 지금은 대간의 주요 구간으로 사람들이 오고 가는 곳이 되어 새로운 기억을 남기며 미래로 나아가고 있다.

황장산을 지나 감투봉 가는 길은 바위가 노출된 구간으로 시야가 넓게 틔는 곳이다.

특히 잘 자란 소나무 사이로 보이는 도락산 산줄기의 모습이 우람하고, 사방에서 솟은 크고 작은 산봉우리들이 첩첩으로 겹쳐 파도처럼 일렁이며 멀어져 가는 모습도 수려하다. 시원한 산줄기 바람은 내 마음 한구석에 남은 먼지까지 날리며 흐르는 듯 상큼하다.

공룡의 등뼈같이 솟은 우람한 바위 봉우리를 조심스럽게 오르내리면 감투봉(1040m)에 이른다. 바위와 소나무로 이루어진 감투봉은 황장산 봉우리보다 전망이 탁월하다.

커다란 바위틈에 억척스럽게 뿌리내리고 살아가는 소나무의 강인한 생명력이 돋보이고, 바위 아래 한 줌 흙에 뿌리를 내린 그늘사초가 부드러운 줄기를 키워내 바람에 일렁이는 유연함까지 내어주어 놀랍다.

높은 고도에 바위가 많은 척박한 곳에 자리한 초목들은 북풍한설과 뜨거운 햇살을 그대로 맞으며 오로지 하늘이 내리는 비와 안개, 이슬만으로 살아가야 한다. 그래도 포기할 줄 모르는 강인한 생명력으로 성성한 잎과 줄기를 키워내며 우람한 자태로 자란 모습은 문명

의 편리함에 젖은 나에게 많은 이야기를 해주고 살아온 길을 되돌아보게 한다.

감투봉에서 잠시 내리면 황장재에 닿는다.

황장재는 문경 생달리와 단양 방곡리를 연결하던 고개로 방곡리로 내려가는 길은 계곡 길로 이어져 단양천으로 연결된다. 예전 황장산에서 소나무를 벌채했다면 아마도 소나무를 이 물길로 옮긴 후 남한강을 이용하여 서울로 옮겼을 것이다. 그때 소나무 벌채와 이동으로 요란했을 고갯길의 소란함은 간 곳이 없고 지금은 희미한 등산로만 남아 대간을 잇는 사람들의 발길이 이어지고 있다.

황장재에서 폐맥이재 가는 길은 암릉으로 이어진 곳이 많아 걷기가 쉽지 않은 길이면서도 치마바위 등 오름이 여럿 있어 연신 땀을 부른다. 산줄기 길은 앞으로 이어져 있지만 대간 길은 의외로 오른쪽 비탈길로 내려가야 패맥이재로 이어지는데 그곳은 무성한 숲에 가려 잘 보이지 않는다.

대간 길은 큰 산줄기로 이어져 있어 발걸음은 그 산줄기 위를 걸어가야 한다. 산줄기는 산봉우리를 반복적으로 올리고 내리기를 반복하며 이어지므로 대간 길을 걷는다면 그 정확한 줄기를 타고 가야 제대로 된 대간 길을 걷는 것이다. 그러므로 앞에 직벽이 있어도, 큰 봉우리가 있어도, 그대로 넘고 가야 한다.

하지만 이곳은 특이하게 길이 뚜렷한 직진 방향으로 이어져 있음에도 그대로 가면 산줄기의 맥이 끊어지게 된다. 아마도 선행자들이 오류를 겪은 흔적일 것이다. 많은 산객이 겪는 이런 오류를 바로잡

고자 선행자들이 오른쪽으로 가라는 신호인 리본을 많이 달아두고 있지만 울창한 숲길 걷기에 몰입하여 걷다 보면 이것마저도 놓치기 일쑤다. 대간 길 걸음은 정형화되지 않은 자연 속 길을 걷는 것인 만큼 고정관념을 버리고 좌우를 잘 살피며 갈 일이다.

대간 길이 아닌 듯 드는 의구심은 가파른 내리막길을 걸은 후 폐맥이재를 만나면서 끝난다. 폐맥이재도 예전에는 문경 동로면과 단양 방곡리를 연결하던 고개였으나 이곳도 대간의 여느 고개처럼 풀섶이 무성하고 산객들이 지나며 잠시 쉬어 가는 데가 되었다.

넉넉한 숲길을 따라 다시 928봉을 넘고 긴 내리막을 내려가면 59번 국도로 차가 넘나드는 벌재에 닿는다.

## 기쁜 소식 오는 문복대 가는 길

벌재(625m)는 경북 문경 동로면과 충북 단양 대강면이 연결되는 고갯마루이나 일제강점기 도로개설로 고개가 잘려 나가면서 대간의 원형이 훼손되었다. 하지만 2013년 산림청과 문경시는 잘려 나가기 전 높이 그대로 흙을 쌓고 생태 터널을 연결하면서 지형과 대간 길을 원래의 모습 가깝게 복원하였다.

벌재를 지나면 바로 문복대로 오르는 오름길이 시작된다.

안생달에서 500여 미터의 고도를 올려 황장산(1077.3m)을 올랐고, 다시 거의 오른 만큼 고도를 내려 벌재(647m)에 이르렀다.

벌재에서 문복대(1074m)까지 다시 고도를 400여 미터 올라야 해서 일순 아득한 느낌이 스쳐 간다. 시간이 지나면서 높아진 기온으

문복대 오르는 길의 층층 바위. 큰 바위가 무궁한 세월을 품고 판상 모양으로 만들어졌다.

로 더욱 힘들게 느껴지는 오르막길이다. 하나의 명산을 오를 때는 그 봉우리만 오르면 대부분 하산길에 접어들지만 대간 길은 산줄기 위를 걷다 보니 여러 봉우리를 오르내려야 한다.

연이어 크고 작은 봉우리를 반복적으로 넘나들다 보면 마치 크고 작은 파도가 연이어 다가와 걷는 나의 몸과 마음을 치는 듯한 느낌이 든다. 몇 번은 무리 없이 견뎌내지만 여러 번 반복되다 보면 발걸음은 무거워지고 급기야 얼굴은 산주름을 닮아가게 된다. 분명 길을 걷고 있는데 목적지는 점점 멀어지고 오르는 봉우리는 점점 높아지는 신기한 체험까지 하게 된다.

하지만 다가오는 봉우리들은 같은 모습이 없다.

모두가 긴긴 세월 동안 제 방식으로 세월을 맞이하여 봉우리를 만들고 다듬다 보니 저마다 최고의 모습을 지니고 있다. 독특한 개

성을 지닌 봉우리들을 연이어 볼 수 있다는 것과 봉우리 수만큼 장쾌한 경관을 맞이할 수 있다는 건 힘듦속에서 오는 행복이다. 대간 길을 걷다 보면 대간 길이 주는 모든 것은 대간이 지닌 작품이라는 생각이 든다.

산행 후반에 만나는 오름길은 많은 땀을 부른다.

길옆 나무와 풀이 생생한 초록빛 잎사귀를 흔들며 내 발걸음을 응원하여도 무거워진 발걸음은 좀처럼 나아가지 못한다. 마치 누가 뒤에서 당기는 듯한 느낌까지 들고 나비 한 마리라도 배낭에 앉아 날개를 접으면 그 무게로 그대로 주저앉을 것 같은 생각이 들 정도다. 무엇보다도 더위의 열기와 숲이 풍기는 높은 습도가 체력을 급격히 소진 시키며 오르막길을 더욱 힘들게 한다.

오늘처럼 전 후반에 걸쳐 커다란 산 두 군데를 넘는다면 체력 안배를 잘하면서 진행해야 탈진을 예방할 수 있다. 특히 더운 여름철에는 땀을 많이 흘리게 되면서 체내 전해질도 많이 배출된다. 이는 주의를 산만하게 하고 어지러움과 근육경련을 불러 부상을 초래할 수 있으므로 갈증이 나기 전에 충분히 물을 마시고 적절한 염분 섭취도 하여야 한다.

온몸을 움직여 나름 오른다고는 하지만 좀처럼 고도는 높아지지 않고 거리도 좁혀지지 않는다. 짧은 거리에서 고도를 많이 올리다 보니 발걸음은 점점 짧아지고 무거워진다. 오르막 한 층을 오르면 그곳이 문복대일 것으로 생각하지만 희망에 불과하고 또 다른 오르막을 올라도 마찬가지다. 이럴 때는 바람 부는 나무 그늘에 누워 쉬

고 싶은 마음이 굴뚝처럼 솟아난다. 온몸이 그렇게 하자고 아우성친다. 하지만 이런 오름에서 쉬면 그다음 오름을 올리는 건 더 힘들어진다. 천천히라도 걸어 오르는 게 도움이 된다.

아무리 높은 산봉우리라도 하늘 아래 산이므로 끝 봉우리는 반드시 눈앞에 나타난다.

그렇게 다섯번 정도의 오르막을 계단처럼 오르니 그제야 문복대는 정상을 허락하고 정상석까지 선물로 내어준다.

산을 오르며 봉우리가 많다고 투덜거리는 것도, 끝날 것 같지 않은 오르막을 작은 걸음을 모으며 오르는 것도, 그렇게 산마루에 올라서 사방을 둘러보는 것도 나였다. 산을 오를 때 온갖 생각이 꼬리를 물고 드는 건 아직 산이 주는 기복을 의연하게 받아들일 준비가 덜 된 탓일 것이다. 산봉우리에 오른 후 힘들어했던 순간은 금방 잊고 마냥 즐거워하는 나의 모습을 보는 산은 그저 말없이 빙그레 웃는다.

문복대(門福臺, 1074m) 정상에서의 조망은 별로 없다. 나무로 둘러싸여 주변을 보기 어렵기 때문이다. 자연 암봉 위에 자리한 작은 정상석은 다소곳한 모습으로 나를 내려다본다. 이곳은 백두산에서 시작한 백두대간이 죽령, 도솔봉, 저수령을 지나 문경지역으로 들어오는 첫 번째 큰 산으로 원래 산 이름은 옥녀봉이었다. 하지만 지역 사람들은 이곳이 백두대간을 통해 복이 들어오는 관문이라 하여 옥녀봉 대신 문복대로 이름하였다. 아마도 사람들은 이곳을 오르면 백두대간의 기상을 통해 많은 복을 받을 수 있으리라는 소망을 품고 그렇게 이름하였을 것이다.

다소곳이 자리한 문복대 정상석

나는 문복대를 지나 거슬러 올라가는 형국이어서 복을 맞으러 가는 것이라고 해야 맞겠다.

문복대에서 저수령으로 가는 길은 완만한 내리막이지만 대간 길답게 작은 봉우리 몇 곳을 더 오르내려야 한다.

산행 초반의 호기로운 발걸음은 후반부가 되면 어디론가 사라지고 느릿한 발걸음이 되는 것은 몸에 지닌 힘을 소진해서일 것이다. 이것은 자연현상이기도 하지만 긴 산길을 걷기 위한 지구력 부족 때문일 수도 있다.

나는 대간 길을 걷기 위해 별도의 체력 향상 훈련보다는 일상적

으로 운동을 해왔다. 동네 천변에서 주 1~2회 정도 한 번에 10킬로 정도씩 달리기를 하였고, 그리고 틈나는 대로 근처 뒷산을 올라 짧은 구간을 빠르게 걷는 활동도 하였다. 마무리 운동을 할 때 근력 운동도 조금씩 해왔다. 그런 운동을 하고 대간에 들면 구간 완주에는 큰 문제는 없었다. 다만 초반은 크게 힘들지 않고 길을 걸어도 후반부에는 현저히 힘이 든다는 것을 종종 느끼게 된다. 그럴 때는 지구력 신장을 위한 운동을 좀 더 해야겠다는 생각이 들지만 쉽지 않아 앞으로 실천해 나가야 하는 숙제를 안고 있다.

어쨌거나 지금 산을 걷고 있는 상황에서 주어진 산길을 잘 마무리하기 위해서는 현재의 내 몸 상태를 잘 확인하고 완급을 조절하면서 걸어야 한다.

우리 몸은 체력이 많이 떨어지면 쉬어 가라는 신호를 보낸다. 하지만 대부분 사람은 자신의 신념과 열정으로 역경과 한계를 극복하며 계속 앞으로 나아가려 한다. 그렇지만 체력 소진이 임계점에 도달하면 집중력이 떨어지고 주의력도 산만해지므로 이즈음 무리하지 않아야 하고 특히 부상에 유의해야 한다. 이럴 때 잠깐 쉬었다 가는 것도 도움이 된다.

문복대 이후 몇 곳의 오름길을 오르내린 후 목적지인 저수령에 도착한다.

산행을 마무리하면 묘하게도 힘들던 순간은 금방 사라진다. 이제 더 걷고 오르거나 내려가지 않아도 되고 앉아서 마음껏 쉴 수도 있다.

나를 힘들게 했던 산을 이제는 한결 너그러운 마음으로 되돌아볼

저수령, 한때 많은 사람이 오갔을 고개지만 지금은 한적한 고개가 되었다.

수 있다. 그렇게 지나온 길을 되새기며 남몰래 미소를 짓다 보면 산은 언제나 그대로의 모습으로 나를 내려다보며 시원한 바람 줄기를 내어준다.

저수령(850m)은 경북 예천과 충북 단양을 이어주는 고개인데 고개가 몹시 높고 길어 머리를 숙여 올라야 했으므로 저수령으로 이름했다고 한다. 과거 그 고개를 힘겹게 넘나들며 살아왔던 옛사람들의 애환이 지명에서도 느껴진다. 이곳에는 얼마 전까지만 해도 차가 분주하게 다니는 도로로서 휴게소와 주유소도 있던 고개였다. 하지만 중앙고속도로 죽령터널이 뚫리는 등 주변 교통 여건이 개선되면서 오가는 이가 적어 지금은 모두 문을 닫았다. 이제는 고개 표지석과 팔각정 정도만 있는 쇠퇴해가는 고개 중 하나가 되었다.

산을 갈 때 마음먹은 만큼 몸이 준비하고 걷는다는 것은 맞는 말이다.

실제로 이 구간은 그리 길지 않고 시간도 많이 소요되지 않는 곳임에도 길고 험한 길을 걸은 것과 같은 피로를 느꼈다. 더운 날씨 탓도 있겠지만 아마도 이 구간을 쉽게 생각하여 애초에 몸과 마음의 무장을 해제하고 걷기 시작한 탓이 분명하다.

작은 산과 짧은 거리의 산길도 제 나름의 난이도와 성향을 지니고 있어 쉬운 산길은 없다. 그러므로 어떤 산이든 천 리를 가는 것과 같이 진정성을 갖고 대하고 존중하는 마음으로 걸어야 자신이 지닌 최적의 걸음을 유지할 수 있다고 생각한다.

어떤 산이든 그냥 이루어진 산이 아니기 때문이다.

숨이 흐르는 길(부분)

# 도솔봉 구름바다 거닐며 죽령 가는 길

•

저수령 — 솔봉 — 묘적봉 — 도솔봉 — 삼형제봉 — 죽령　20.18km

## 산과 함께 속삭이다 보면

자연은 그 터전에 뭇 생명이 자리하게 하여 자연의 섭리와 순리 속에서 번성하게 하였다. 하지만 인류가 대지에 서게 되면서 세상은 많은 것이 변화하게 되었다.

애초에 사람도 자연의 한 구성원으로 자연 속 모두와 함께 조화로운 삶을 이어왔으나 문명의 발전을 통해 생태계의 가장 위에 자리하게 되었다. 사람들은 자신을 품어주었던 자연을 훼손하고 자원을 남용하다 보니 생태환경의 균형을 깨지면서 지구의 자연환경에 많은 문제가 발생하기 시작했다.

최근 환경 변화에 의한 대표적인 문제가 지구온난화다. 지구온난화에 따른 기후변화로 인해 세계 곳곳에서 태풍과 홍수, 가뭄과 사막화, 그로 인한 기아와 질병 등 재난적 상황이 발생하고 예기치 못한 신종 전염병까지도 창궐하고 있다. 이는 사람이 자연과 공존해야

한다는 당연한 사실을 도외시하다 보니 견디지 못한 자연이 울리는 준엄한 경고다. 단적인 예로 최근 기온 상승으로 우리나라 대구 근방에서 주로 생산되던 사과가 강원도 북단에서 생산되고 있고, 동해에서 흔했던 명태 같은 물고기는 찬물을 찾아 북쪽으로 올라가 찾아보기가 어렵다. 이제 그 빈자리에는 열대 어종이 나타나고 있다.

이런 현상은 불과 한 세기 만에 급격하게 일어나고 있어 향후 어떤 가공할 재난적 상황이 닥쳐올지 모를 일이다.

최근 하나뿐인 지구의 자연환경을 보호하기 위한 탄소 줄이기, 생태 환경보존, 효율적인 자원 활용 등 인간과 자연이 공존하기 위한 바람직한 방안을 찾아 나가는 것은 바람직하다. 그것은 국가 간 공동 협약을 통한 노력도 필요하고, 무엇보다 개개인부터 그런 노력이 있어야 한다. 나로부터 자연을 아끼고 보호하면서 자연을 접하는 다양한 기회를 통해 자연 속 인간 본연의 모습을 찾아 나가는 노력이 필요한 것이다.

생활 속에서부터 주변 자연과의 조화를 모색하고, 자연 순리의 흐름과 함께한다면 모든 생명이 함께할 수 있는 건강한 삶의 공간을 만들어 나갈 수 있을 것이다.

자연과 함께 살아왔던 우리 선조들의 삶을 보면 오늘날 시사하는 바가 크다.

예부터 우리 선조들은 자연과 하나 되는 삶에 바탕을 두고 자연의 순리와 섭리를 존중하는 삶을 살아왔다. 선조들은 자연의 흐름에 따라 일하였고 자연과 함께하는 삶을 이어오며 문화도 창출하였다.

학자와 문인들은 기회가 닿는 대로 주변의 명산대천을 찾았고 그 속에서의 감흥을 문장으로 남겼으며, 화가들은 생명 품은 자연의 아름다움 속에 들어 그 모습을 화폭에 담았다.

특히 화가들은 자연의 풍경과 명산 모습을 그림으로 남기면서 명승지와 아울러 예전 자연의 모습까지 살펴볼 수 있게 하였다. 우리 자연을 애호하며 그린 대표적인 그림이 산수화다. 조선시대 초기까지는 관념적이고 이상적인 산수화를 그렸어도 조선 후기 우리 자연의 미적인 가치를 깨닫게 된 화가들은 실제 존재하는 우리 산하의 아름다움을 진경산수화로 표현하였다.

겸재 정선(1676~1759)은 인왕산과 금강산을 활달한 필치로 표현하였으며, 한강 변의 아름다운 명승지 풍경도 그림으로 남겼다. 단원 김홍도(1745~1806즈음)도 자연 속에서 살아가는 사람의 생활 모습뿐만 아니라 관동팔경을 유람하면서 실제 동해안의 아름다운 풍경을 그림으로 담았다. 다른 많은 화가도 생활 주변의 아름다운 자연 풍경을 그림으로 남겼다. 자연이 만든 명승지에 쉽게 갈 수 없었던 사람들은 그런 그림들을 방안에 두고 그림으로라도 가까이하여 자연의 절경을 감상할 정도였다.

옛사람들이 시나 그림으로 자연을 표현한 것은 그만큼 삶 속에서 주변의 자연을 아끼고 사랑해 왔음을 말해 주는 것이다. 당시 문인이나 화가들이 자연을 예찬한 마음은 오늘 백두대간 길을 걸으며 자연과 함께하는 사람들의 마음과 별반 다르지 않을 것이다.

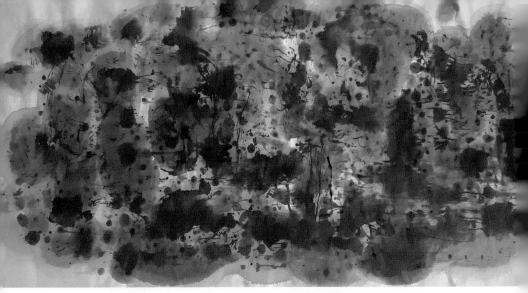

산 노을이 오는 소리, 2021, 저녁 무렵 산이 주는 느낌을 표현한 수묵담채화

　　근래에 소중한 자연을 잊고 사는 사람이 많다. 하지만 예나 지금이나 사람은 여전히 자연 속의 일부이고, 자연 속에 있음으로써 삶을 이어 나갈 수 있다는 것은 엄연한 사실이다.

　　무한한 우주 속에서 지구별은 생각만큼 크지 않다. 그런 지구의 생태계가 무너지면 사람은 단 하루도 온전하게 살 수 없다. 모든 생명이 살아갈 수 있는 삶의 터전인 대지와 물과 공기, 해와 달, 그것이 제공해주는 모든 것 등을 생각해 보면 우리 주변에 있는 모든 건 언제나 함께해야 할 소중한 보물임을 알 수 있다.

　　지금 우리가 선 위치에서 선조들의 자연관을 오늘에 맞게 배우고, 자연 환경보전 활동, 자원을 소중히 여기는 것, 인근 산이나 자연을 탐방하면서 자연과 교감하는 활동 등은 자연을 인식하고 함께하는 마음을 키우는 소중한 계기가 된다. 이러한 활동이 나로부터 실천적으로 이루어진다면 지금보다는 좀 더 나은 세상이 될 것이란 생각을 해본다.

나는 산에 들게 되면 내 발걸음에 의한 땀 흘림, 하늘과 구름, 흙과 바위, 나무와 풀잎, 곤충과 동물 등을 통해 평소 잊고 있었던 자연을 새삼스레 인식하고 그 위대함과 소중함을 느끼게 된다. 대간을 걷다 보면 평소 눈에 띄지 않던 작은 생물이나 식물들도 눈에 들어오고, 작은 새소리나 바람 소리도 잘 들리게 된다. 도시와 문명 속에 젖어있던 몸과 마음이 자연 속에 들어오면서 잠재되어 있던 원초적 감각이 되살아나기 때문일 것이다.

또한 하늘과 땅 모든 생명을 품고 조화를 이루고 있는 자연 속에 들어서 있는 나 자신을 보면 나의 존재가 참으로 작다는 것도 느끼게 된다. 아마도 인간이 군집한 문명사회를 벗어나 자연 상태로 홀로 서 있는 상태여서 더욱 그러할 것이다. 이런 나의 적나라한 모습을 보며 자연 속에서의 나, 인간 세상 속에서의 나에 대해서 다시 생각해 보게 된다.

실제로 자연 만물이 가득한 산길을 걷다 보면 '나는 문명을 앞세운 우월자가 아니라 자연을 구성하는 구성원 중의 하나'라는 걸 깊이 느끼게 된다.

이제 대간 길도 가을로 접어들고 있다.

월악산을 품은 대간 길을 지나면서 길은 이제 소백산 가까이 이어지고 있다. 9월 중순 저수령에서 죽령으로 이어지는 길을 걷는다.

여름 산은 한여름이 주는 강렬함이 있고, 겨울 산은 찬바람과 하얀 설경이 주는 아름다움이 있다. 하지만 여름과 겨울 산은 감동의 깊이도 크고 아름다움도 인상적이지만 위험 요소도 많이 지니고 있

다. 여름은 무더위와 장마, 무성한 수풀 등으로 걷기 힘들고, 겨울은 추운 날씨와 칼바람과 폭설 그리고 짧은 해가 산행을 어렵게 한다. 산에 든다는 건 이런 어려움도 함께하며 극복하고 즐기면서 걸어야 하는 게 맞다. 대간 길도 종주 길에 들어서면 모든 계절을 걸어야 하므로 계절이 주는 모든 것을 품으면서 가야만 한다.

그래도 일반적으로 많은 사람이 산을 찾는 시기는 4~6월과 9~11월로 봄과 가을이다. 이즈음은 덥지도 춥지도 않아 야외활동을 하기에 좋다. 봄에는 천지에 피어나는 봄꽃과 아울러 만물이 생동하는 모습을 볼 수 있고, 가을에는 형형색색 단풍이 좋기 때문이다. 아울러 쾌적한 대기와 적당한 기온으로 한결 걷기에 좋고 산이 내어주는 풍경도 깨끗하고 좋다.

산행 출발지인 저수령에 도착하니 낮은 기온으로 약간 쌀쌀한 느낌이 든다. 이런 날씨는 습도도 낮고 땀도 많이 흐르지 않아 산행하기에 좋다. 대간의 산은 지표면에서 높은 고도로 솟아 있어 일상생활을 하는 도회지보다 기온이 낮고 계절의 순환이 빠른 편이다. 통상 해발 100미터당 기온이 0.6도 정도씩 낮아지므로 고도가 높은 산의 경우에는 가을도 겨울도 먼저 오게 된다.

날씨가 선선하니 발걸음도 가벼워 산길 걷기가 한결 수월하다. 이제 대간도 중반을 넘어 월악산 구간을 지나고 소백산 가까이 접어드니 주변 지형도 조금씩 바뀌어 간다. 월악산 구간은 화강암으로 형성된 바위 구간이 많아 기암과 척박한 곳에서 잘 자라는 소나무를 많이 볼 수 있었다. 하지만 소백산 언저리에 들어서니 산줄기에 솟

은 산봉우리들은 한층 순하고 부드러운 곡선을 띠기 시작한다. 그러나 이어지는 대간 길은 아직도 월악산 구간의 여운이 남아서인지 곳곳에 바윗길 구간이 있고 특히 도솔봉 구간은 일부 거친 암릉 지대로 이어지고 있어 조심스럽다.

이번 대간 길 왼쪽은 단양에 속하고, 오른쪽은 예천과 영주가 위치하고 있다. 길은 저수령에서 촛대봉과 시루봉을 거쳐 옛사람들이 넘나들었을 작은 고개인 배재 등을 지나 솔봉과 묘적봉 도솔봉으로 오른다. 이어 삼형제봉을 오른 후 흰봉산 삼거리에서 우회전하면 하산길에 접어들어 작은 봉우리를 넘나들다 오늘 종착지인 죽령에 닿게 된다.

오늘 길은 크고 작은 봉우리로 오르내림의 기복이 심하므로 체력 안배를 하지 않으면 후반에 지칠 수 있다. 자신의 역량에 맞게 완급을 조절하면서 가야 할 길이다.

대간 길은 대부분 고개에서 걷기를 시작하다 보니 언제나처럼 바로 오르막이 시작된다. 하지만 오늘은 이미 고도를 높인 저수령(850m)이 출발지이다 보니 해발 1110미터 시루봉까지는 고도를 260미터 정도만 올리면 되니 초반은 그렇게 힘들지 않다.

아직 깨지 않은 숲은 조용하여 나의 숨소리와 발소리만 어둠 속으로 스며든다.

작은 헤드 랜턴에 의지하며 산줄기의 흐름을 타고 자연 속을 걷다 보면 마치 내가 산속 사물의 일부분인 양 한없는 편안함을 느끼기도 한다. 문득 지난 시절의 모습들이 지나기도 하고, 뇌리에서 어

지럽게 맴돌던 게 산길 따라 흘러나가고 그 빈 곳으로 새로운 상념이 떠오르기도 한다. 어쩌면 내 의지로 걷는 이 순간이 모든 굴레에서 벗어난 가장 자유로운 나의 모습이 아닐까 하는 생각이 스치며 무한한 해방감을 느끼기도 한다.

걷는다는 건 오직 나 스스로 가고자 하는 의지와 나의 몸이 허락하는 만큼 나아가는 순수하고 경건한 활동이다. 그러므로 산길을 걷는 시간은 나 자신의 내적인 모습과 온전히 만나는 시간이며 자연 속을 거니는 자유로운 발걸음으로 볼 수 있다.

어둠 속 불빛에 반짝이는 나뭇잎과 빛의 방향에 따라 언뜻 언뜻 보이는 숲은 깊고 아늑하다. 나무와 풀섶 사이로 선행자들의 발자국이 모인 길은 아스팔트 길에 지쳐있는 두 발을 행복하게 한다.

산은 오르막으로 땀을 부르지만 오르고 나면 산은 또 시원한 바람으로 그 노고에 보답한다. 비록 산 이름을 가지지 못하였지만 '나도 여기 있어요' 하며 계속 다가오는 작은 봉우리들은 내가 여기 오지 않았으면 결코 만나지 못했을 소중한 친구들이다. 봉우리들은 자신의 자태를 기억하라는 듯 예쁜 숲이나 멋진 바위를 나에게 펼쳐 놓는다.

산은 변화무쌍한 모습으로 나를 맞이하여 즐거움을 주고 지친 마음도 토닥인다.

1시간여 만에 시루봉(1110m)을 지나고 작은 봉우리를 넘으며 예전 사람들의 예천과 단양을 넘나들던 배재, 싸리재, 뱀재를 지난다. 세 고개는 거의 1킬로 거리마다 하나씩 있어 예전 이 지역 사람의

왕래가 많이 있었음을 알려 주고, 고개는 고도가 1000여 미터나 되는 곳에 있어 오르내리기가 쉽지 않았을 것임을 보여준다.

뱀재를 지나 솔봉을 향해 오른다, 솔봉은 저수령에서 10여 킬로를 3시간 정도 걸은 후에야 만날 수 있는 봉우리다. 이곳쯤 오니 점차 하늘이 밝아오며 어둠이 걷히고 나무숲으로 둘러싸인 푸근한 솔봉이 드러난다.

솔봉(1102.8m)에는 아직 정상석이 없고 산봉우리와 어울리지 않는 교통표지판 같은 것이 뜬금없이 서 있다. 솔봉은 대간 길에 솟은 명소 중의 하나인데도 작은 정상석 하나 없다는 것은 아쉬운 일이다. 그래도 길을 가는 나에게는 그런 허술한 표식으로나마 봉우리임을 알려 주어 고맙다. 봉우리의 흔적은 오르막을 다 올라왔음을 알려 주는 것이기 때문이다.

## 햇살 맞으며 도솔봉 올라 보니

솔봉을 지나 묘적령 가는 길은 편안한 숲길이다. 숲 사이로 붉게 떠오르는 해를 보며 또 새로운 하루를 맞이한다. 지금까지 구름인지 안개인지 모를 희뿌연 것이 숲길을 덮고 있어 오늘 일출 조망은 어렵겠다고 생각했었다. 다행히 태양은 나뭇가지 사이 너머로 신비로운 황금빛 가로띠를 드러내며 장엄하게 솟는 모습을 내어준다.

태양은 매일 아침 떠올라도 산에서 만나는 아침 빛은 언제나 새롭다. 이른 새벽에 산행을 시작하다 보면 마치 다시는 깨어나지 않을 어둠인 양 그 어둠에 적응되어 산길을 걷게 된다. 그런 와중에 누

숲 사이로 드는 빛, 새벽 기운에 새가 울고 빛에 의해 만물은 깨어난다.

군가가 빛 가루를 살짝 뿌린 듯 주변이 서서히 밝아지다 끝내는 거
대한 불덩이로 떠오르는 태양을 보면 새로운 세상을 펼쳐보는 듯 신
비롭기 그지없다.

태양은 천지에 내려있던 어둠을 밀어내고 삼라만상을 깨어나
게 하여 하루를 시작하게 한다. 이 순간 내가 이 청청한 숲속 산 위
에 있을 수 있다는 것, 어둠을 헤치고 오른 태양을 맞이할 수 있다는
것, 천하의 찬란한 아침 풍경을 볼 수 있다는 것, 솟구치는 감흥으로
기쁨을 느낄 수 있다는 것에 벅찬 행복감을 느낀다.

숱한 새벽 산길을 걸어도 맑고 깨끗한 일출을 볼 수 있는 기회는
별로 없었다. 안개가 끼거나 흐린 날이면 해를 볼 수 없고, 울창한
숲을 지나고 있을 때도 떠오르는 해를 보기 어렵다. 그렇지만 새가
지저귀는 소리가 가득한 산과 숲에서 새로운 하루를 맞이할 수 있다
는 건 좋은 일이다. 구름으로, 안개로, 비로 인하여 해는 볼 수 없지

만 그래도 구름 위로 해가 올라 천지를 밝히고 있기 때문이다. 이는 산에 들지 않았다면 결코 보고, 듣고, 느끼지 못했을 순간의 아름다움이다.

묘적령에 이른다. 묘적령은 소백산국립공원이 시작되는 곳이다.

활달한 필치가 담긴 표지석이 자리하여 반겨준다. 묘적령은 영주 두산리와 단양 사동리를 잇는 고개이다. 왼쪽 사면으로 흘러내리는 물은 남한강으로 스며들고, 오른쪽으로 내리는 물은 낙동강으로 흘러든다. 묘적령에서 잠시 능선길을 걷다 몇 개의 작은 봉우리를 지나고 바윗길 오르막으로 올라선다. 바윗길임에도 그 길이 그리 힘들지 않은 건 이곳을 지나 고도를 높여 오르면 좋은 풍경을 볼 수 있다는 긍정의 힘이 작용하기 때문일 것이다. 그렇게 묘적봉 가는 오르막길 바위 봉우리 위에 서서 뒤돌아보니 어느 순간 주변 풍경이 열리면서 발아래로 구름이 명멸하는 광경이 드러난다.

지금까지 구름인 듯, 안개인 듯, 희뿌연함 속에서 산행을 해왔는데 구름 지대 위로 오르니 속세를 벗어난 듯한 하늘과 구름의 풍경이 활짝 드러난 것이다. 오늘 아침 구름은 1000미터 이상은 오르지 못하는 듯 구름이 내려 있는 산과 구름 위로 솟아 있는 산의 구분이 분명하게 드러난다.

묘적봉(1148m)에 오르니 아담한 정상석 뒤로 도솔봉이 우람하게 솟아 있는 모습이 보인다. 암봉을 살짝 내리면서 다시 오늘 가장 높은 봉우리인 도솔봉을 향해 오른다. 가파른 암릉 길을 땀 흘리며 걸어 암봉에 올라서서 되돌아보니 산은 아래에서 본 모양과는 또 다른 절경을 내준다.

묘적봉의 운해, 무어라 말할 수 없는 극치의 아름다움이 피어난다.

　　내가 새가 되어 하늘에서 내려다보는 양 운해가 드넓고도 끝없이
펼쳐져 있다. 높이 솟은 산봉우리는 마치 섬인 양 구름 위에 둥둥 떠
있고, 멀리 구름 파도가 밀려오듯 높고 낮은 구름 물결이 층을 나누
며 휘돈다. 동그란 해님은 구름 위에서 빙그레 웃는 듯한 모습으로
고르게 빛을 내려주어 하얀 구름을 은은하게 빛나게 하여 그 모습을
더욱 아름답게 한다.

　　자연이 내어주는 장엄하고도 아름다운 풍경은 필설로 다 표현할
수 없고, 어떤 예술작품으로도 이 위대한 작품을 흉내 낼 수 없다.
이런 천지자연의 조화는 반드시 제 눈으로 보고 가슴으로 느껴볼 일

이다. 이 순간 풍경은 이곳에서만 볼 수 있는 절세가경이다.

도솔봉(1314.2m)을 오른다. 이른 새벽부터 함께 해 온 대간 줄기
는 도도하게 이어지고 있다. 하늘은 맑고 푸르러 흰 구름이 더욱 돋
보이고 녹색을 품은 산봉우리들은 햇빛을 받아 한없이 푸르게 보
인다.

불교에서는 수미산 꼭대기에 미륵보살이 사는 곳을 도솔(兜率)이
라 하였다. 그곳은 내원과 외원 두 원이 있는데 내원은 미륵보살의
정토이고, 외원은 천계 대중이 환락하는 장소를 일컫는다. 곧 도솔은
미륵보살이 인간 세상을 이상적인 세상으로 만들기 위해 성불할 시
기를 기다리는 곳이다. 아마도 도솔봉이 미륵보살이 사는 내원인 듯
아름답고 신비로운 곳이어서 도솔봉이라 이름하였을 것이다.

선경이 있다면 이곳일 터, 천하의 아름다움을 품은 도솔봉 봉우
리에 앉으니 하늘과 산, 구름과 수목을 벗 삼아 머물고 싶은 생각 가
득하다.

지금 자연이 주는 축복을 한없이 누린다. 여기에 행복이 있음을
느낀다.

도솔봉에는 햇빛을 한껏 머금고 구절초꽃과 벌개미취꽃이 활짝
피었다. 양껏 햇빛을 받아 연보라색으로 군집하여 핀 꽃이 소담스럽
다. 여기까지 오르느라 애썼다는 듯 바람에 꽃을 담아 잔잔하게 흔
들거리며 반겨준다. 도솔봉 뒤로는 유연한 곡선미를 지닌 소백산 주
능선이 흐르고 있다.

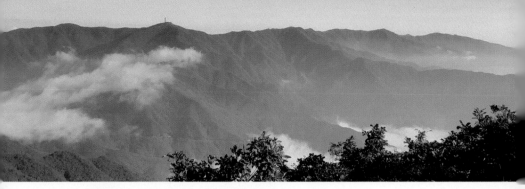
도솔봉에서 본 소백산 주 능선. 연화봉과 국망봉이 산줄기를 타고 솟아 있다.

　도솔봉은 두 곳이다. 헬기장 같은 넓은 공터에 네모난 정상석이 있는 봉우리가 있고, 이곳에서 암릉을 통해 조금 더 오르면 아담한 정상석이 놓인 봉우리가 또 있는데 이곳이 원래의 봉우리다. 아마도 이곳이 좁아 비교적 넓은 곳에 별도의 정상석을 세우지 않았는가 생각된다.

　도솔봉 앞으로는 또 가야 할 삼형제봉과 흰봉산이 우람하게 솟아 있다. 아직 두 봉우리를 더 넘어야 죽령으로 하산할 수 있어 도솔봉에 올라 솟은 감흥은 아직 아껴두어야 한다.

　이번 구간은 크고 작은 봉우리 10여 곳을 오르내려야 해서 후반부에 지치기 쉬운데 그 지점이 바로 이곳이 아닐까 생각된다. 제일 높은 봉우리에 올랐으니 어려운 과정은 다 지난 듯한데 아직도 큰 봉우리 두 곳이 남아있어 심리적으로 흔들리기 때문일 것이다.

　삼형제봉을 오르면서 다시 한번 땀을 흘려도 다행히 생각만큼 크게 힘들지는 않다.

　흰봉산 삼거리에서 오른쪽으로 방향을 돌려 죽령 가는 하산길에 들어선다. 높이 오른 만큼 하산길도 만만치 않게 내려야 하지만 그래도 내려가는 길은 오름길보다는 한결 나아 반가움을 준다. 산죽이 함

께한 하산길 숲은 아늑하다. 참나무숲 사이로 쏟아지는 햇빛이 바람에 흔들리는 나뭇잎과 산죽잎으로 조각나 길 위에 떨어지며 춤춘다.

1시간여 숲길을 내리니 하늘로 쑥쑥 솟은 낙엽송 길을 만난다. 대지를 박차고 솟은 나무들은 기상이 넘친다. 그 숲이 끝나는 곳에 오늘 구간의 종착지 죽령이 있다. 이내 하늘이 열리고 오늘의 목적지인 죽령에 닿는다.

남은 물 한 모금이 입에 드니 그 촉감이 한없이 감미롭다.

죽령(696m)은 영주 풍기읍과 단양 대강면의 경계에 있는 큰 고개로 옛날에는 죽령재 혹은 대재라고 하였다. 죽령은 오래전부터 추풍령, 문경새재와 함께 영남에서 서울로 오가는 대표적인 고개중의 하나였다.

삼국사기에는 '아달라왕 5년(158년)에 비로소 죽령 길이 열렸다'는 기록이 있다. 죽령 길을 개척한 사람은 죽죽이란 사람인데 아마도 이 사람 이름을 기려서 죽령이라 하지 않았을까?

이곳도 역시 삼국시대에는 국경지대였으며 신라와 고구려가 영역을 두고 다투던 첨예한 곳이었다. 나라 간 대치 시기 고구려 영양왕 1년(590년) 온달장군은 신라에 복속된 죽령을 되찾기 위해 소백산 북쪽에 온달산성을 쌓고 신라군과 각축을 벌이기도 했다.

죽령 길은 영남 사람과 관리들, 보부상들의 주된 통로로 이용되었다. 1936년 철도가 뚫리고 2001년 중앙고속도로 죽령터널이 뚫리면서 이천 년 이어져 온 옛길의 기능은 거의 사라지고 호젓한 길로 남게 되었다.

이제는 사시사철 백두대간이나 인근 산을 탐방하는 사람들의 들머리나 날머리로, 산 풍경을 감상하려는 사람들이 찾는 관광지로, 자전거를 타고 고개를 넘는 라이더들의 공간으로 붐비는 곳이 되었다. 불과 백여 년 전까지만 해도 괴나리봇짐 메고 험한 고개를 넘어 다녔을 옛사람들을 생각하면 격세지감을 느끼게 된다.

이번 구간은 오르내림이 많아 비교적 난이도 있는 구간이었지만 도솔봉을 중심으로 대간의 장엄하고 아름다운 풍경과 운해, 죽령 옛 길을 보고 걸을 수 있는 구간이어서 발걸음은 한결 가벼웠다.

죽령 고개에서 영주 쪽으로 조금 내려가면 옛 정취를 살려 만든 죽령주막이 있다. 숲 기운이 가득한 곳에서 잠시 쉬어 가며 옛 향기를 느껴보는 것도 좋겠다.

도솔봉의 벌개미취꽃

# 소백산, 달빛 안고 비로봉 올라서니

•

죽령  제2연화봉  연화봉  비로봉  국망봉  고치령  24.83km

## 달빛 그림자와 연화봉 오르는 길

소백산을 오르는 날이 마침 추석 직후여서 달이 무척 밝다.

하늘 곳곳에 별도 총총하여 마치 검은 하늘에 보석이 박혀 반짝

이는 듯하다.

죽령의 달

죽령 고갯길을 힘겹게 오른 버스가 죽령 마루에 산객들을 내려놓는다. 9월 하순의 시절은 어느새 한여름의 습하고 무더운 기운을 사라지게 하고 가을의 느낌을 내어준다. 이곳은 영상 14도 정도지만 고지대의 바람으로 쌀쌀함이 느껴져 옷깃을 여미게 한다. 죽령에는 이미 가을이 내린 것이다.

오늘 발걸음은 죽령에서 시작하여 제2연화봉, 제1연화봉, 비로봉, 국망봉을 거쳐 고치령까지 걷는다. 그야말로 거대한 소백산 등허리에 난 희미한 흔적에 올라 발자국을 더하며 걸을 수 있는 황홀한 길이다. 하늘에 달도 밝고 기온도 걷기에 좋아 소백산에서 이런 날을 맞은 것은 행운이다. 대간 길을 걷는 사람들은 이 길을 죽령과 고치령 앞 글자를 따서 죽고종주라고도 한다.

소백산 종주 구간의 길이는 25킬로 정도지만 대간 구간 중 산세가 완만하고 특히 조망이 넓게 틔어 인기 있는 구간이다. 소백산은 대간 길을 걷지 않더라도 사철 비로봉을 오르기 위해 많은 사람이 찾는 곳이기도 하다. 소백산은 고도 1300여 미터가 넘는 우람한 능선을 지닌 큰 산이며 남으로는 대간을 따라 도솔봉, 대미산, 속리산으로 이어지고, 북으로는 태백산으로 이어진다. 소백산은 백두대간의 당당하고 우렁찬 기상과 아름다운 산줄기를 지니고 있으면서도 부드럽다. 또한 여유롭고 넉넉한 품까지 지니고 있어 예로부터 수많은 동식물의 보금자리로, 사람들의 안식처로 자리매김해 온 명산이다.

소백산을 앞두고 죽령에 서 보니 달이 환하여 어둠 속에서도 주위로 첩첩 솟은 검푸른 산의 마루금이 드러나고, 나무와 바위 등 주변 형상도 어렴풋이 제 모습을 내어준다. 이곳은 도회지와 멀리 떨

어져 있는 곳이다 보니 인공 빛의 방해를 받지 않아 자연에 의한 밤의 형상과 색깔을 고스란히 내어준다. 그동안 그런 원초적인 색과 형태를 너무 잊고 있었다.

낮에는 자전거를 타는 사람들로 소란스러웠을 죽령 마루는 어둠과 함께 정적만이 흐른다. 나는 이 순간 자연만이 줄 수 있는 고요와 적막한 분위기가 좋다. 새가 하늘로 날아올랐다가 아래로 내려오기 직전의 멈춤 같은, 앞만 보고 내달리던 사람이 불현듯 서서 되돌아보는 순간 같은, 새로운 태동을 위한 사이의 침묵이 느껴지기 때문이다.

달 밝은 하늘에는 작은 구름이 빠른 속도로 지나고 있어 마치 달이 달려가는 듯 색다른 풍경을 연출한다. 어릴 때 하늘을 본 후 대간을 걷고 나서야 제대로 하늘과 해, 달과 별도 보니 대간 길은 나에게 어릴 때의 자연을 되찾아 안겨준 것이나 다름없다.

죽령에서 제2연화봉으로 발걸음을 옮긴다.

연화봉에 있는 중계소와 천문대를 위해 만들어진 임도를 따라 오른다. 가파른 길이지만 차량이 오르내리는 도로여서 걸음에 속도가 나는 곳이다. 그 오르막길은 제2연화봉 송신소까지 이어진다.

달이 환하게 내려다보고 있어 내 그림자와 같이 길을 걷는 게 뚜렷하다. 헤드 랜턴을 꺼보니 길이 달빛에 은은하게 드러나서 그 빛에 의지해도 걸을 만하다. 시간이 조금 지나 달빛 길에 익숙해지니 주변 사물도 조금씩 형상을 드러내기 시작하여 그대로 자연 빛에 의존하여 걷는다.

새벽 3시에 달빛에 의지해 소백산을 오르다니!

어둠이 내려있는 이른 새벽이어서 아직 숲속 생명들은 보금자리에 깃들어 있어 주위는 적막하다. 이르게 잎을 떨군 나뭇가지가 달빛에 겨워 흔들거린다. 내 발걸음 소리가 유난히 크게 들리는 듯 조심스럽지만 대간 길에서 처음으로 하늘에 가득한 별과 달빛이 함께하는 특별한 순간의 행운을 누린다.

길섶에 피어 있는 구절초꽃은 달빛을 받아 더욱 하얗게 돋보인다. 바람결 담은 달빛에 잠을 깬 길섶 바위는 내 발걸음을 방해할세라 숨죽이며 나를 지켜본다. 옛날 삶을 위해 이 고을 장에서 저 고을 장으로 밤길을 다녔을 보부상들의 밤길을 밝혔던 달빛도 이랬을까?

밝은 달빛에 반딧불이 몇 마리 더하면 큰 글씨도 읽을 수 있을 정도여서 그 옛날 선비들이 달빛 아래에서도 공부하였다는 이야기가 사실일 수 있겠다는 생각도 해본다.

어린 시절 시골집에 살때 한밤중 배가 아파 뒷간을 가기 위해 일어난 적이 있다.

방문을 열고 나서니 사위는 고요하고 달은 휘영청 떠서 소박한 빛으로 주변을 밝혀 낮과는 다른 묘한 느낌을 자아내었다. 뒷간 문 활짝 열어놓고 마당을 내다보니 집 울타리 따라 길게 자란 옥수수 줄기가 바람에 흔들리며 기이한 그림자 형상을 만들어 낸다. 검은 그림자는 꿈틀거리며 금방이라도 나에게 달려들 듯하여 마루에 무릎까지 깨며 방으로 들어갔던 기억이 새롭다. 그때나 지금이나 같은 달빛이지만 나만 멀리 건너와 그때의 상념으로 미소 짓고 애잔함에

젖어 달빛 속을 걷는다.

4킬로 정도의 오름길 따라 600미터 정도 고도를 올리며 제2연화봉(1357.3m)에 오른다. 새벽에 오르는 길이기도 하고 달도, 별도, 밤빛도 좋아 넉넉한 마음으로 오를 수 있었다. 제2연화봉에는 통신소가 있는데 모양이 등대처럼 생기고 불도 밝혀져 있어 산객들의 이정표가 된다.

제2연화봉을 지나 제1연화봉으로 가는 길도 한동안 여유롭다. 길은 임도로 되어 있어 폭이 넓고 주변에 나무가 많지 않아 산 아래 온기 품은 마을 불빛도 조망된다. 소백산 자락에 깃들어 사는 풍기와 영주, 단양고을의 광활한 풍경은 어둠으로 마음속에 그려본다.

소백산의 밤 풍경은 그윽하고 달빛 내린 길은 소박하여 내딛는 걸음이 가볍다.

## 소백산 터줏대감 바람결 어루만지며

소백산을 넘는 바람은 매섭기로 유명하다. 보통 큰 산은 산이 높고 골이 깊어 바람이 세기도 하지만 특히 소백산 바람은 더 거세게 느껴진다. 아마도 산 능선에 나무도 별로 없고 밋밋하여 바람이 거침없이 넘다 보니 바람을 느끼는 체감도가 높아서 그럴 것이다. 애초에 바람 때문에 나무가 못 자란 것인지 나무가 별로 없어 바람이 더 센 것인지는 소백산만 알고 있을 것이다. 역시 오늘도 남풍이 심하게 불어 옷깃을 여미게 한다.

지난 초겨울 대간 남진 시 고치령에서 죽령구간을 걸을 때였다.

그날, 일찌기 겪어보지 못한 소백산의 매서운 바람으로 큰 곤란을 겪었었다. 소백산을 여느 산처럼 생각하고 겨울 산행 장비를 제대로 갖추지 않고 임한 것이 화근이었다. 그날은 영하 5~6도 정도로 일반 산길을 걸을 때는 크게 추위를 느끼지 않을 정도의 날씨였는데 소백산 능선에 오르니 전혀 달랐다.

당시 소백산 능선의 바람은 날카로운 송곳이 된 듯 옷 속으로 파고들어 온몸을 찌르듯 하고 체온도 금방 식게 하여 잠시도 서서 머뭇거릴 수 없었다. 일반적인 방한모와 장갑은 칼바람 앞에서는 소용이 없었다. 심지어 잠시 상고대 사진을 찍기 위해 드러낸 손가락이 순식간에 굳어버릴 정도였다. 만일 이런 곳에서 부상이나 탈진으로 잠시라도 움직일 수 없는 상황을 맞이한다면 그대로 저체온증으로 사고가 날 듯한 공포감이 일 정도였다. 그런 와중에 체온이 식지

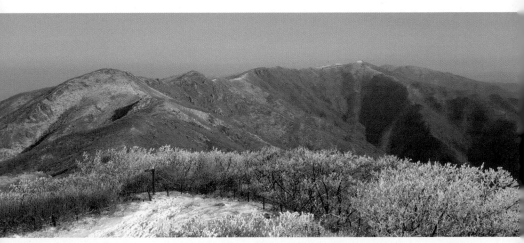

겨울 소백산 주 능선, 거센 바람은 보이지 않아도 공간을 가득 채우고 흐른다. 오른쪽 하얀 봉우리가 비로봉이다.

않도록 몸을 활발하게 계속 움직이며 빠른 걸음으로 주 능선 구간을 벗어났던 기억이 새롭다.

지금은 초가을임에도 바람이 거세다. 이처럼 소백산 주 능선은 계절을 가리지 않고 바람이 몰아치므로 바람에 대비한 복장 준비가 필요하고, 특히 겨울에는 바람과 눈에 대비하여 방한 장비를 철저히 갖추고 올라야 소백산의 진미를 여유롭게 느껴볼 수 있다.

죽령에서 오를 때는 제2연화봉까지 오르면 가파른 길을 벗어나 능선길에 접어들기 때문에 다음 길은 큰 무리 없이 걸을 수 있다.

임도를 따라 천체관측소가 있는 연화봉(1383m)을 거쳐 완만한 능선 길을 따라 걷다 제1연화봉(1394.3m)에 오른다. 제1연화봉은 봉우리인 듯 아닌 듯 큰 기복이 없이 조용히 자리하고 있다.

가을빛에 물들어가는 키 작은 나무와 풀들로 이루어진 숲길로 든다. 이렇게 큰 산 능선에 나무가 많지 않은 것은 아마도 바람 때문이 아닐까 생각해 본다. 바람이 조금 덜한 곳 능선에는 주로 잔 줄기가 많은 철쭉나무가 우거져 있다. 죽령에서 3시간 정도 걸려 큰 어려움 없이 소백산에서 가장 높은 비로봉(1439.5m)에 오른다. 비로봉은 상당히 높은 봉우리지만 산길이 넉넉하여 큰 무리 없이 올랐다.

아침이 다가오지만 아직 날이 완전히 밝지 않고 더구나 새벽안개가 짙어 주변 풍경이 잘 드러나지 않는다. 밝고 맑은 날이었다면 백두대간을 따라 길게 뻗어나가는 소백산 주 능선의 장쾌한 산 흐름을 볼 수 있었을 것이다. 아쉽게도 북진할 때는 어둠 속에서 주 능선을

지나게 되어 그런 풍경을 보기는 어렵다.

하지만 남진할 때는 고치령에서 출발하므로 밝은 아침을 국망봉 쯤에서 맞이할 수 있어 그곳에서 소백산이 품고 있는 광활한 풍경을 제대로 볼 수 있다. 그러므로 대간은 남진과 북진으로 두 번은 걸어야 대간이 지닌 제대로의 풍경을 볼 수 있는 것이다.

대간 종주 한 번도 어려운데 두 번을 어떻게 하느냐고 말할 수 있어도 남진이든 북진이든 한 번 하게 되면 대부분 두 번째의 길로 들어서게 된다. 왜냐하면 백두대간을 종주했다는 건 이미 대간의 유혹에 빠진 것이고, 또 대간을 걸어가면서 어둠으로 못 본 정경과 뒤에 두고 온 산의 풍경이 궁금하여 처음보다 쉽게 대간의 유혹에 넘어가기 때문이다.

비로봉은 '비로자나'의 준말이다. 비로자나라는 두루 빛을 비추는 부처님의 진신(眞身)을 일컫는다. 아마도 높은 산봉우리가 부처님의 신광처럼 진리의 빛을 널리 비춘다는 상징성 있는 봉우리여서 그렇게 이름하지 않았을까?

우리나라 산봉우리 이름을 보면 불교와 관련된 용어를 사용한 곳을 쉽게 볼 수 있는데 이를테면 미륵봉, 반야봉, 문수봉, 관음봉, 약사봉, 사리봉 등이 그러하다. 아마도 불교국가였던 삼국시대와 고려시대의 긴 세월을 거치면서 그런 이름이 남겨져 오늘에까지 이르고 있는 탓일 것이다.

비로봉을 지나 국망봉으로 가는 길도 완만한 능선길이어서 대간의 다른 곳처럼 크게 오르거나 내리는 곳이 심하지 않다. 어의곡 갈

림길을 지나면서 사위가 밝아지기 시작하나 안개가 짙어 일출을 보는 것은 기대하기 힘들 듯하다.

개방된 능선 너머로 거대한 봉우리 두 개가 합쳐진 듯한 산봉우리가 여명을 등지고 자리하고 있다. 아마도 국망봉일 것이다. 여기서 볼 수 있는 소백산의 광활한 능선 풍경이 일품일 텐데 안개로 인하여 멀리 그리고 깊게 볼 수 없다.

날은 완전히 밝아 새 아침이 시작되었다. 새 우는 소리, 바람 소리, 나뭇가지 흔들거리는 소리는 아침이 주는 선물이다. 지금 이 높은 소백산 마루에서 새 아침을 맞이할 수 있다는 것은 놀라운 일이다. 자연이 내어준 아름다운 곳에서 내 마음으로 시작하고, 내 걸음으로 걷고, 내 눈으로 보고 느낄 수 있으니 얼마나 벅찬 일인가?

국망봉 가는 길은 철쭉나무와 참나무 등이 우거져 있어 숲다운 면모를 지니고 있다. 소박하기까지 한 능선길을 걸어온 터라 왕성한 숲의 모습은 더욱 아름답게 느껴진다. 하지만 나무는 바람과 기온차로 이미 잎사귀가 많이 떨어져 한여름의 성성한 모습은 볼 수 없다. 나뭇잎 떨군 나뭇가지가 조금씩 드러나면서 소백의 나무는 벌써 한 해를 마무리하는 모습을 보여주고 있다. 오솔길 같은 소박한 길에서 떨어진 잎사귀를 밟는 게 미안하다. 이른 봄부터 싹을 틔우고 잎을 키워 열매를 이루기까지의 역할을 다하고 다시 대지로 돌아온 영웅 같은 잎사귀이므로 함부로 밟기가 쉽지 않은 까닭이다.

갈색으로 퇴색되어 하늘거리는 사초와 구절초, 쑥부쟁이가 조화롭게 살아가는 능선 위의 오르막길을 조금 오르면 강렬한 인상을 주는 큰 바위 봉우리가 맞아준다. 국망봉(國望峯, 1420.8m)이다. 14킬로

를 4시간 정도 걸어 국망봉에 올랐다. 길이 넉넉하여 다른 대간 길을 걷는 것과는 다르게 상당히 빠른 속도로 걸었다. 제2연화봉 오른 후의 길이 완만한 능선을 타고 걷는 여유로운 길이었기 때문이다.

## 국망봉 올라서니 구름이 반겨 주고

국망봉에 있는 바위는 범상치 않다. 날카로운 듯하면서도 묘한 형상으로 무언가 말하려 하는 모습이다. 오랜 세월 동안 거센 바람과 구름, 비, 눈과 함께하다가 오늘에야 온 나를 맞으니 그 반가운 마음을 그 모습으로 전해주려는 건 아닐까? 아니면 억겁의 풍상을 견디며 쌓아온 지혜와 에너지를 늘 마음 흔들리는 나에게 전해주려는 것일까?

국망봉 바위 깊은 곳에 간직한 온기를 느끼며 바위 표면에 남은 거친 알갱이 하나하나를 어루만진다. 오랜 시간 긴 이야기를 품고 있을 바위의 삶을 잠시 지나가는 내가 어찌 다 알 수 있을까? 하지만 바위는 나의 마음속에 들어오면서 새롭게 살아나는 존재가 되므로 주변의 모습과 함께 가슴 속 깊이 담는다.

국망봉은 태백산에서 갈라져 나온 줄기가 소백산으로 이어지면서 솟은 들머리 봉우리에 해당 되고 그 산줄기는 낙동강과 한강의 분수계가 된다.

국망봉의 지명은 신라말 경순왕이 고려에 항복하자, 마의태자가 국권 회복을 위해 금강산으로 가던 도중 이곳에 올라 경주를 바라보며 망국의 눈물을 흘렸다는 이야기에서 비롯되었다고도 하고, 조선

선조 때 왕이 승하하자 수철장(水鐵匠) 배순(裵純)이 한양을 바라보며 3년 동안 통곡하였다는 것에서 유래되었다고도 한다.

국망봉은 열린 산마루에 있어 바람이 거세다. 봉우리 주변에는 구절초꽃과 쑥부쟁이꽃 등 가을 야생화가 곳곳에 피어 거친 바위와 조화를 이루고 있다.

국망봉을 지나도 사위는 열리지 않고 계속 안개에 젖은 오솔길이 펼쳐진다. 안개는 주위를 몽환적인 풍경으로 만들어 마치 내가 구름 위에 둥실둥실 떠서 걷는 듯한 느낌을 자아낸다.

이리저리 굽이쳐 돌아가는 오솔길 곁으로 여기저기 피어 있는 물기 머금은 야생화와 풀잎이 신선하고 청정하다.

비로봉과 국망봉에서 사위를 둘러보면 소백산의 날렵한 몸매에 든든한 주 능선을 조망할 수 있는데 오늘은 안개로 볼 수 없다. 하지

국망봉 지나 상월봉 가는 길. 앞선 이의 실루엣이 그윽하다.

소백산이 품은 첩첩준령이 자아내는 유연한 율동이 아름답다.

만 대상이 숨겨져 있어 더 많은 모습의 풍경을 상상해 볼 수 있고, 그 풍경에 원하는 색도 자유분방하게 펼칠 수 있으며, 산 위를 마음 대로 나르며 아래를 조망하는 내 모습도 그려 볼 수 있다. 주어진 풍경은 하나지만 상상의 풍경은 무한하다. 소백산이 오늘 나에게 안개를 준 건 너만의 그림을 그려보라는 의미일 것이다.

아름다움을 품은 소백산이 주는 가을의 숙제이자 선물이다.

소백산은 산이 높고 깊어서 그런지 다른 산처럼 고갯길이 많지 않다. 그러다 보니 주요 교통로로 이동하여 산을 넘는 사람들은 주로 죽령을 이용하였고, 소백산 동쪽 아랫마을 사람들은 고치령을 넘었을 것이다. 소백산이 내려주는 물과 흙으로 주변 고을 농지는 비옥했어도 동서를 가로막고 우뚝 선 소백산과 몇 안되는 높은 고개로 영남과 충청지방 사람들이 오가는 데는 불편했을 것이다.

그러다 보니 산 너머 마을과의 거리는 얼마 안 되어도 말과 문화가 다를 정도로 사람 간의 거리는 멀었다. 소백산이 한강과 낙동강의 물길을 나누는 산이었으니 그럴 만했을 것이라는 생각도 든다.

국망봉을 지나면 고도가 낮아지며 고치령 가는 길로 접어든다.

여느 숲과 비슷한 아늑한 숲길이 이어진다. 이곳은 성성하던 여름의 기운이 다하고 가을빛이 완연하다. 국망봉에서 잠시 걸으면 상월봉(1394m)을 지나고 곧바로 늦은맥이재(1272m)를 만난다. 늦은맥이재도 과거 영주 순흥면과 단양 어의곡리를 잇는 고개였지만 이제는 고개의 흔적만 희미하게 남았다.

늦은맥이재에서 고치령 가는 길은 8킬로 정도를 내리는 긴 거리지만 대부분 숲길이 아름답고 순하여 주변 풍경을 감상하면서 걸을 수 있다. 마당치를 지나고 형제봉 방향으로 가는 갈림길을 지나 고도를 낮추어 가며 걷는 길은 여유롭다. 곳곳에 이른 단풍이 든 나무가 그 화려한 색으로 주변을 밝히고 있어 단풍의 전령을 만난 듯 반가움을 준다.

짧지 않은 거리지만 숲길이 좋아 마치 숲 트레킹하듯 시간 가는 줄 모르고 내려오다 보면 문득 고치령(770m)을 만난다.

고치령은 영주 단산면의 마락리와 좌석리가 연결되는 고개로서 오래전부터 경상도와 강원도, 충청도를 연결하던 교통로였다. 신라시대에는 이 고개 이름을 옛 고개로 불렀는데 그것이 변형되어 고치재, 고치령으로 불리게 되었다고 한다.

옛 영화를 잃은 고치령 풍경은 고즈넉하고 한가롭다. 숲 그늘에 소박한 모습의 성황당이 자리하고 있다. 성황당은 산신을 모신다고 하여 산령각이라고도 한다. 산령각에는 어린 나이에 왕위를 빼앗긴 단종과 그 복위를 꿈꾸던 금성대군을 모시고 있는데 단종을 태백산을 지키는 신으로, 금성대군을 소백산을 지키는 신으로 삼고 있다.

누가 어떻게 이곳에 비운의 두 사람을 모시게 되었는지는 알 수 없다. 하지만 영험한 기운이 있다는 소문으로 오래전부터 동네 주민들이 와서 기도를 드리기도 하고 대간을 오가는 산객들도 안녕을 빌기도 한다.

이번 구간은 소백산의 수려한 능선을 타고 흐르듯 걸어왔지만 어둠과 안개로 그 전경은 볼 수 없었다. 하지만 달빛을 친구삼아 오른 연화봉과 초가을 풍경을 품은 숲, 시원한 바람과 넉넉한 산길이 주는 여유로움으로 충만감을 크게 느낄 수 있었던 길이었다.

고치령에서 좌석리로 내려오는 4~5킬로 정도의 계곡 길 트럭 여

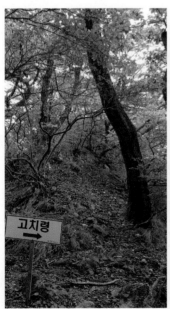

고치령으로 내려가는 숲길                소백산이 품은 내밀한 숲

행은 또 다른 즐거움을 주는 이벤트였다. 산행 시작점이기도 하고 마무리 지점이기도 한 고치령 고갯마루에 오르는 길은 좁고 험하여 대형차는 오르내릴 수가 없다. 그래서 이곳에서 산행을 시작할 때나 마칠 때면, 좌석리 마을 이장님이 작은 트럭으로 산객을 실어 나른다. 오를 때는 산에 올라야 하는 긴장감으로 오르고, 내려올 때는 완주했다는 기쁨으로 즐겁게 내려온다.

이 구간은 대간에서 걷기 좋은 길 중의 하나로 생각된다. 난이도도 크지 않아 좋은 계절에 찾는다면 대간 길 걸으며 아름다운 소백의 절경을 만끽할 수 있을 것이다.

# 고치령 올라 박달령 넘으니 도래기재 반기고

•

○〜〜〜○〜〜〜○〜〜〜○〜〜〜○〜〜〜○〜〜〜○ **26km**
고치령　마구령　갈곳산　선달산　박달령　옥돌봉　도래기재

## 고치령과 함께하는 사람들

밤을 새워 달려온 버스는 이른 새벽에야 경북 영주 좌석리에 도
착한다.

소백산과 태백산 사이에 있는 오늘 구간은 경북 영주와 봉화, 강
원도 영월 지역이 함께하고 있다. 이곳은 내륙 깊은 산지의 오지이
다 보니 교통은 불편하여도 물이 맑고 공기가 청정하다. 산객들은
원만한 산행 시간 확보를 위해 다시 마을 이장님이 내어준 작은 트
럭에 몸을 맡겨 접속지점인 고치령으로 오른다.

작은 트럭에는 대간을 걷는 사람들의 체취와 애환이 그대로 담겨
있어 훗날 폐차하게 되면 백두대간 기념관에 유물로 보관해야 할 것
같은 생각이 든다. 트럭을 타고 오르는 길옆 숲은 칠흑 같은 어둠에
잠겨 있지만 그래도 보석같은 하늘의 별이 유일한 빛을 내려준다.

사람들은 무엇을 희구하기 위해 한 치 앞도 보이지 않는 깊은 오

지의 어두운 숲길에 들어 힘든 걸음을 하고 있을까? 나는 온몸으로 홀로 걸으며 자연과의 만남을 통해 좀 더 자유로운 삶을 꿈꾸어 보지만 다른 사람도 그럴까?

오늘 고치령에 오르는 건 태백산을 향한 발걸음으로 마구령, 갈곳산, 늦은목이 고개, 선달산, 박달령, 옥돌봉을 거쳐 도래기재까지 걸어야 하기 때문이다.

11월 중순 도회지는 막바지 가을 날씨를 맞고 있지만 산은 이미 겨울이 성큼 다가와 있다. 찬 공기는 온몸으로 스며들고 바람까지 귓전을 희롱하며 지나니 옷깃을 다시 여미게 된다. 날씨가 영하 4도 정도이고 바람도 있어 체감온도는 영하 7도 이상으로 예상된다. 아마도 산봉우리는 기온이 더 낮아 오늘은 완전한 겨울 산행이 될 것이다.

고치령(770m)에 오르니 나무들은 시절에 따라 잎사귀를 모두 떨구고 앙상한 가지의 나목이 되었다. 이 구간은 사람들의 발길이 드물어 원래 자연 그대로의 모습이 남아있고 원시림도 온전히 보존된 곳이다. 유려한 산줄기에 깊은 골을 품은 산은 호젓함과 고요함을 지니고 있어 모든 걸 놓고 자신과 대화하며 걷기에는 최고의 숲길이 아닐까 하는 생각도 든다.

어두운 숲속에 언뜻 보이는 바위, 촘촘히 자리한 나무, 뭇 생명은 잠들어 적막한 공간, 홀로 깨어 숲속 사이로 흐르는 바람은 이곳을 태곳적 세상으로 그려 볼 수 있게 한다. 유명한 산이 지니는 탁월함은 눈에 띄지 않아도 원래 자연이 지닌 원시성과 순수한 풍광이 큰

장점으로 있는 대간 길이 바로 이곳일 것이다.

산줄기 형상이 수수하여 주목받지 못하지만 사실 이런 산이 뒷받침되어 주지 않으면 돋보이는 유명한 산도 존재할 수 없다.

이 구간은 너, 나, 우리가 함께해야 서로 조화할 수 있다는 것을 상징적으로 보여준다. 우리 사는 세상도 탁월한 사람도 있지만 대부분의 보통 사람이 사회 기반을 지지하고 있다. 그런 면에서 오늘 깊어 가는 가을 속에 소박하고 순수한 길을 걷다 보면 마음이 좀 더 넓게 열리고, 세상을 좀 더 크게 볼 수 있고, 더 깊이 생각할 수 있는 계기가 되지 않을까?

고즈넉한 고치령은 밤이나 낮이나 있는 그대로의 모습이다. 나는 고치령과의 만남에 반가움으로 대하지만 고치령은 그 모습 그대로 나를 맞이하고 보낸다. 오고 가는 나만 호들갑이지 고치령은 그저 그자리에서 나의 모든 모습을 받아줄 따름이다.

고치령을 출발하여 마구령으로 가는 길은 소박하여도 이곳도 역시 대간 길이다. 이 길은 고도 800미터에서 1100미터 정도를 오르내리는 오솔길을 주지만 길 곳곳에는 나무 잎사귀가 많이 쌓여 발이 빠지기도 한다. 바람이 머무는 데는 눈도 제법 쌓여있고 오르막을 오를 때는 낙엽 아래가 얼어 있어 미끄러지기도 한다.

12월이 오기 전이지만 고도가 있는 산은 겨울이 먼저와 기온이 낮고 바람은 차다. 겨울 산은 해도 일찍 떨어지고, 양지와 음지의 환경도 전혀 다르며, 낮과 밤의 기온 차도 심하고, 기상변화를 예측하기도 어렵다. 이즈음 고도가 높은 산에 든다면 최악의 상황을 가정

하고 철저한 겨울산행 준비로 임해야 한다. 기본적으로 동계복장, 핸드폰과 보조 배터리, GPS 지도, 헤드 랜턴, 스틱과 보온 장갑, 아이젠, 스패츠, 방한모자, 핫팩, 목을 두르는 스카프, 보온 패딩, 바람막이, 중 등산화 등을 갖추어야 한다. 아울러 열량이 높은 비상식량과 따뜻한 음료가 준비되면 더할 나위 없다.

사실 나는 이번 산행이 11월 중순이어서 가을 산행으로 여기고 임하다 곤란을 겪었다. 대간이 흐르는 산은 역시 크고, 높고, 깊었다. 이곳도 높은 산이어서 예상보다 기온이 낮고 바람이 불어 추웠으며 예측하지 못한 눈까지 곳곳에 쌓여있어 오르고 내리고 걷기에 힘이 들었다. 심지어 가벼운 등산화를 신었더니 신발이 눈에 젖어 발 안쪽까지 질척거림으로 곤란을 겪었고, 가벼운 여름 모자 착용으로 귀가 시린 걸 감내해야 했다. 다행히 목 스카프로 귀를 감싸서 임시 처방을 했지만 바람이 더 심했다면 귀가 어는 고통으로 상당히 힘들었을 것이다.

길이 무난하고 산행 초반이어서 발걸음이 가볍다. 깊은 새벽 산속 사위가 조용하다 보니 내 발걸음 소리는 유난히 크게 들린다. 특히 발걸음에 마른 낙엽이 사각거리는 소리는 나를 휘돌며 경쾌한 음으로 다가온다.

대지와 접하며 한두 시간 걷다 보면 밖을 향하던 시선은 어느새 나의 내면으로 향한다. 지나간 기뻤던 일과 아쉬웠던 일, 슬프고 괴로웠던 일들이 찰나처럼 교차하면서 오고 간다. 하지만 산행이 길어질수록 뇌리에 떠오르는 많은 것들이 점차 희석되어 희미해지는 것

은 몸과 마음이 자연 속으로 깊이 스며들기 때문일 것이다. 대지와 함께하는 신체활동으로 오른 몸의 열기는 바람결에 스쳐 지나고, 이어지는 걸음에 나무와 바위, 풀잎 등 숲 친구들이 하나, 둘 다가오며 온몸으로 나를 반겨준다.

자연 속에서 마음과의 대화에 몰입하다 불쑥 다가온 나무에 화들짝 놀라 발걸음을 피하기도 한다. 주로에는 낙엽이 수북하고 높은 지대에는 눈도 곳곳에 쌓여있지만 길은 무난하여 큰 어려움 없이 작은 봉우리 3개 정도를 오르내리다 2시간 반 정도 걸려 마구령에 이른다.

대간은 봉우리와 능선으로 길게 이어져 있지만 고개는 산이나 능선을 가로질러 넘어가는 인위적인 길이다. 크고 작은 고개는 산이 많은 우리나라 특성상 마을과 마을을 잇는 주요 교통로로 그 역할을 톡톡히 했어도 세월이 흘러 교통망이 발전하면서 없어지기도 하고 희미해지기도 했다. 특히 대간에 있는 고개는 그 지대가 높고 험하여 부침을 겪은 고개가 많다.

## 봉우리는 고개를, 고개는 봉우리를 품고

마구령은 해발 820미터에 자리하고 있으며 경북 영주 임곡리와 남대리를 연결하는 고개이다. 이곳은 영남지역 사람들이 강원도나 충청도를 오가기 위한 고개였는데 주로 장사를 하던 보부상들이 말을 타고 넘어 다녔다 하여 마구령으로 불렀다고 한다. 또는 경사가 급하여 논을 매는 것처럼 허리를 숙이고 오를 만큼 힘들어 매기재

갈곶산 가는 길에 구름 아래로 밝아오는 새 아침

라고도 하였으나 지금은 일반적으로 마구령으로 부른다.

마구령 고갯길은 세월이 흘러 산길을 넘는 오솔길에서 차량이 오고 갈 수 있는 935번 지방도로로 바뀌었다. 하지만 길이 높고 험하다 보니 오가는 차량이 많지 않아 여전히 숲 바람 머무는 호젓함을 간직하고 있다.

마구령은 갈곶산을, 늦은목이재는 선달산을, 박달령은 옥돌봉을 품고 도래기재로 이어진다. 마구령을 지나면서 희미하게 날이 밝아오지만 많은 나무가 우거지고 아침 구름이 조금 있어 깨끗한 일출을 보기는 어려울 것 같다. 그래도 구름 사이로 금빛으로 밝아오는 동녘을 보니 깊은 어둠이 지나고 새로운 아침을 맞이한 게 실감난다.

눈 쌓인 길을 걸어 암릉을 지닌 무명 봉우리(1057m)와 고만고만한 봉우리 몇 개를 오르내린 후 갈곶산(966m)에 이른다. 묘하게도 1057 높은 봉우리는 이름을 얻지 못하고, 그보다 낮은 갈곶산이 이름을 얻은 이유는 무엇일까? 아마도 소백산과 태백산을 이어주는

줄기에 솟은 산으로 부석사와 이어지는 봉황산 줄기의 시작점이어서 그 중요성과 상징성으로 이름을 획득하지 않았을까?

갈곶산에서 이어지는 봉황산(819m)은 부석사를 아래에 두고 있어 백두대간의 힘찬 정기는 부석사에도 이어지고 있다.

부석사는 신라 문무왕 16년(676) 의상대사가 왕명으로 창건하였으며, 이름 그대로 뜬 돌이 있다고 하여 부석사(浮石寺)라 이름하였다. 부석사에는 고려시대에 지어진 우리나라에서 가장 오래된 목조 건축물인 단아한 모습의 무량수전이 있고, 국보 5점과 보물 6점 등 많은 문화재를 간직하고 있는 우리나라 10대 사찰 중 하나다. 부석사는 고즈넉한 주변 산세와 조화를 이루고 있어 찾은 이의 마음을 평안하게 한다. 특히 무량수전 앞에서 아래로 펼쳐져 나가는 첩첩 소백산 줄기의 전경은 아름답기 그지없다.

오늘 걸음은 부석사는 비껴가지만 산 아래 부석사의 온기를 느끼며 대간을 잇는다.

미끄러운 눈길을 밀고 갈곶산에 올랐어도 왕성하게 자란 나무로 둘러싸인 갈곶산 봉우리는 열린 풍광을 내어주지 않는다. 햇살을 품은 가파른 길을 잠시 내려가니 늦은목이 고개이다. 늦은목이 고개는 느진미기로 불렸는데 워낙 산길 고개가 길어서 늦게 가는 길이라 하여 붙여진 지명이라고 한다. 이곳은 786미터 높이에 아늑하게 자리하고 있는 고개로 오른쪽으로 내려가면 봉화 물야면으로 이어지고, 왼쪽으로 내려가면 영주 남대리를 거쳐 충북 단양 영춘면으로 이어진다. 과거 번잡했을 고개는 이제 흔적만 남아 나를 맞는다.

늦은목이 고개에서 다시 가파른 오르막길 1.8킬로를 한 시간 이상 땀을 쏟고 오르면 깊은 곳에 자리한 선달산(仙達山, 1236m)이다. 짧은 거리에서 450미터의 고도를 올리니 상당히 벅찬 느낌을 준다. 이런 가파른 오르막을 만나면 허리를 약간 숙여 깊은 호흡을 하며 보폭을 줄이고 천천히 오르는 것이 최선이다.

선달산은 강원도 영월과 경북 봉화와 영주에 걸쳐 있는 산으로 칠룡동 계곡 등 아름다운 오지 계곡과 함께 우아한 산세를 지니고 있다. 워낙 심산유곡이어서 숲과 계곡은 원시의 비경을 그대로 간직하고 있다. 동남쪽 기슭에는 오래된 오전약수 터가 있다. 오전약수는 이곳을 오르내리던 보부상에 의해 발견되었는데 조선 성종 때 전국에서 가장 좋은 약수로 뽑힐 정도로 물맛이 뛰어났다고 한다. 오전 약수는 탄산이 풍부하여 청량감이 뛰어난 물이지만 대간을 걷는 길에서 떨어진 곳에 있어 그 물맛을 볼 수 없다.

선달산은 원래 신선이 놀던 곳이라 선달산(仙達山)이라고 하였고, 먼저 올라야 한다는 의미로 선달산(先達山)으로 불리기도 한다. 산 이름이나 지명을 살펴보면 그냥 정해진 것은 없다. 그 지역의 유래나 사람들의 삶 이야기가 담기고 시대의 환경에 따라 변화하면서 문헌이나 구전으로 전해 오고 있음을 알 수 있다.

눈이 쌓인 선달산 봉우리에 찬 기운을 가득 머금고 있는 아담한 정상석을 안아본다. 정상석은 오르막을 오르느라 솟은 몸의 열기를 상큼하게 가시게 해준다. 가파른 오르막을 가진 산일수록 정상석이 반가운 것은 오르막이 끝났다는 표시이기 때문이다.

선달산을 내리면 눈과 낙엽으로 덮인 푹신하고 여유로운 길이 이어진다. 군건한 소나무와 참나무가 마치 도열 하듯이 당당한 모습으로 자리하여 나를 맞아준다. 중간중간에 특이하게 솟구친 바위들이 몇 곳 있어 넘나들기도 하지만 박달령까지는 한 시간 반 정도가 걸리는 야생을 지닌 고즈넉한 숲길이어서 걷기에 좋다.

천상의 산책길이 길게 이어진다.

박달령 가는 희미한 길옆으로 잎을 떨군 다래 넝쿨과 참나무, 소나무가 서로 엉켜있다. 제각기 살기 위한 몸부림이지만 그런 속에서도 묘한 조화로움이 있다.

작은 나무들 사이에는 오랜 세월 당찬 모습으로 이 산을 지켰을 거목이 대지에 누워 자연으로 돌아가고 있다. 삶을 다한 고목은 다른 식물의 밑거름이 되면서 또 새로운 나무를 키워내고, 머잖아 작은 나무는 큰 나무로 자라 숲을 아우를 것이다. 변화하면서도 조화

바위와 나무, 풀과 이끼가 서로 조화를 이루고 있는 모습

하며 이어지는 숲의 질서를 보면 아름답기 그지없다.

한여름 무성했을 식물들은 이듬해 봄을 기약하며 마른 줄기만 남긴 채 눈 속에 동면해 있다.

오솔길 따라 이름을 얻지 못한 오르막 몇 곳을 오르내린다.

산에 들면 산이 지닌 높이나 경관 등으로 산 이름을 지닌 것도 있지만 제대로 된 이름을 얻지 못한 크고 작은 봉우리들도 많다. 때로는 어느 정도의 규모와 경관을 지니고 있기는 하지만 옆 산의 유명세에 밀려 그림자처럼 지내는 봉우리도 있다.

하지만 이름을 얻고 명성을 지닌 산은 이런 무명의 봉우리와 능선을 동반하지 않고서는 존재할 수 없다. 이름 없는 작은 산봉우리일지라도 그 산은 여느 산 못지않게 산줄기를 이루는 든든한 역할을 하고 있기 때문이다. 아마도 오랜 세월이 지나면 그 위치가 바뀌는 날도 오지 않을까?

나는 이름을 얻지 못하였어도 구석구석에서 제 역할을 하는 그런 봉우리에 더 애착이 간다.

사람 사는 곳에서도 곳곳에서 묵묵히 제 역할을 하는 사람이 많아도 일상적이어서 주목받지 못하는 경우가 대부분이다. 하지만 그들이 하는 역할이 제대로 이루어지지 않으면 사회는 유지되기 어렵다. 그러므로 모든 일은 숭고하고, 그 일을 하는 사람 모두는 소중한 사람들이다.

선달산 이후 고도는 높지만 완만한 능선을 오르내리는 인적이 거의 없는 길은 그대로 자연이 내어준 천혜의 숲길이다. 찬 바람 속에

잎을 떨군 나무들만 즐비하여 더욱 호젓하다. 그 수려한 길이 끝나면 비로소 박달령(973m)에 닿는다.

넓고 넉넉한 공간을 지닌 박달령에 밝은 햇살이 쏟아지고 있다.

## 박달령 높은 고개에 남은 이야기

박달령은 인근에 있는 고갯길 중 가장 높은 고개이다. 고갯마루에는 과거 영화를 말해 주는 듯 커다란 고목이 곳곳에 있고 성황당도 다소곳이 자리하고 있다. 박달령은 보부상 고개라고 부를 정도로 옛날 보부상들에 의해 물자가 오르내리던 상업의 길이었다. 보부상들은 가파른 박달령을 넘으며 그들의 안녕과 장사의 성업을 성황당에 기원했을 것이다. 보부상들이 무거운 봇짐을 지고 무수히 오르내렸을 고개에 오늘은 내가 발을 들여 그때의 산을 보고 바람을 느끼며 그들을 생각하고 걷는다.

박달령은 경북 봉화와 강원도 영월을 경계로 하고 있고 낙동강과 남한강의 분수계를 이루고 있다. 여기의 빗물은 산을 타고 내리며 계곡을 이루고 물을 모으며 남해와 서해로의 긴 여행을 하게 될 것이다.

박달령 성황당에 산우들의 안녕을 기원한다. 성황당에 기대어 먹는 과일 한쪽은 시원하고 상큼한 맛으로 마른 입을 씻어준다. 여느 산과 달리 오늘 길이 순하다고는 하여도 눈길 20여 킬로 이상을 걷다 보니 발걸음이 무거워지는 건 어쩔 수 없다. 이럴 때 먹는 작은 행동식 하나는 큰 힘이 된다. 지쳐가는 몸은 이 음식을 녹여 발걸음

박달령 성황당. 험한 고개를 넘는 사람들과 보부상들이 마음을 기대는 곳이었을 것이다.

에 힘을 보태게 될 것이다.

잠시 쉬는 동안 고개를 넘는 보부상들의 모습이 어른거린다.

'이보게, 여기 물 한 잔 들고 가게나'

박달령을 뒤로하고 오늘 마지막 봉우리인 옥돌봉을 향해 오른다.

옥돌봉까지는 3킬로 정도를 계속 올라야 봉우리를 만날 수 있지
만 길은 완만한 오름이다. 하지만 이미 긴 거리를 눈을 헤치며 걸어
서 온지라 몸과 마음이 지쳐가고 있어 오름길은 걸음을 세면서 오를
만큼 버겁게 여겨진다.

옥돌봉 기슭에는 철쭉나무가 유난히 많다. 소백산 지역이 철쭉꽃
으로 유명한데 이곳에도 철쭉나무가 군락을 이루고 있어 봄에 왔다
면 화려한 철쭉꽃을 만끽할 수 있었을 것이다.

끝나지 않을 것 같은 오름길이 끝나고 옥돌봉(1242m)에 오른다.

남서쪽 나뭇가지 사이로 지나온 소백산이 조망되고, 북동쪽으로

는 태백산 천제단이 하얀 눈을 덮어쓴 채 아련한 모습으로 자리하고 있다. 성산 태백산이 다가오니 지리산부터 걸어온 길이 그림처럼 지나가며 감회가 새로워진다.

눈 쌓인 옥돌봉 하늘은 맑고 푸르다. 우리나라 내륙 깊은 곳에 자리한 봉화 지역이 품은 옥돌봉은 작은 정상석을 지니고 나를 맞이한다. 아마도 예전 옥석이 많이 채굴되어 옥돌봉으로 이름하였을 것이다. 그래도 산 이름을 옥석봉으로 하지 않고 옥돌봉이라 하여 정겹다.

옥돌봉 산봉우리 주위의 부드러운 산줄기가 마음을 일렁이게 하며 사방으로 흘러간다.

옥돌봉을 뒤로하고 급한 내리막 길을 통해 도래기재로 향한다.

도래기재로 가는 길 주위로 무수히 많은 철쭉나무가 군생하고 있다. 그중 군계일학처럼 500년도 더 된 철쭉나무가 한 곳을 지키고 있어 그 변함없는 진실한 모습이 놀라움을 준다. 오랜 세월을 품은 철쭉나무가 피우는 철쭉꽃은 어떤 모습일까? 늦봄에 왔다면 오랜 철쭉나무와 군집한 철쭉의 화려한 꽃의 향연을 만끽할 수 있었을 것이다. 지금은 눈과 함께한 억센 줄기만이 굳세다.

분홍빛 철쭉꽃과 그 향기가 아른거리는 산기슭 길을 3킬로 정도 허우적거리듯 내려 걷다 보니 고개를 오르느라 허덕거리는 차량 소음이 들리기 시작한다.

깊은 태곳적 숲속에서 원시인이 된 듯 눈 쌓인 산속을 거닐다 갑자기 문명의 이기를 보게 되니 마치 과거 속 여행을 하다가 불현듯 현실로 돌아온 듯한 느낌이 든다. 아쉽기도 하고 반가움을 주기도

하는 목적지 도래기재(770m)다.

　도래기재는 소백산과 태백산의 높은 산을 품은 고갯길로 조선시대에는 이 지역에 역이 있어 도역마을로 불리다가 도래기재로 변음되어 지금은 도래기재로 부르고 있다. 이 고개는 오지임에도 도로 기능이 살아있어 88번 지방도로로 활용되고 있다. 고개 오른쪽 아래로 내려가면 봉화 서벽리로 이어지고 왼쪽으로 내려가면 우구치리로 이어지는데 길게는 영월로 연결되는 길이다.

　이 구간은 접근이 쉽지 않은 곳에 있지만 막상 산길에 들고 보면 산은 완만하고 숲이 좋은 긴 오솔길을 지니고 있어 여유롭게 걸으며

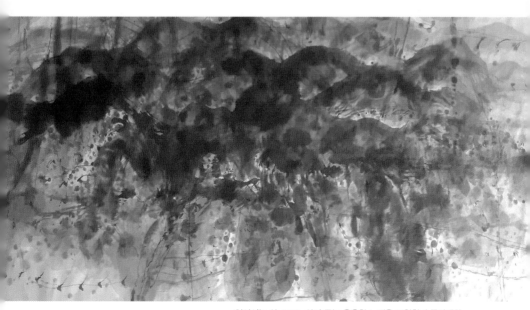

일어서는 산, 2021, 산이 주는 웅혼한 느낌을 표현한 수묵담채화

사색하기에 좋다. 특히 소백산과 태백산의 우람한 기상과 우리 산의 전형을 보여주는 둥그런 곡선의 아름다움을 지니고 있어 걷는 내내 몸과 마음을 아늑하고 푸근하게 하였다.

이렇게 소박하고 넉넉한 아름다움을 지닌 숲을 홀로 누린다는 것은 사치라는 생각이 든다. 그러므로 많은 사람이 언제든지 이곳을 찾아 우리 산의 여유로움과 호젓함을 느낄 수 있는 날이 왔으면 좋겠다. 인공조명이 거의 없는 소백산과 태백산의 밤하늘은 맑고 투명하다. 깊은 숲속에서 하늘을 채운 별을 보며 미래를 꿈꾸기도 하고 동심에 젖기도 한다면 더욱 좋을 것이다.

시간이 지나도 둥그런 산, 오솔길, 고즈넉한 고개, 오백 년 된 철쭉 등 깊은 숲이 지닌 모든 게 내 마음속 풍경으로 남아 맴돈다.

바람의 노래

# 영산(靈山) 태백산, 하늘정원에 핀 주목

•

○━━━○━━━○━━━○━━━○━━━○  24.20km
도래기재  구룡산  신선봉  깃대배기봉  태백산  화방재

## 홀로 걸어 설레는 길

봄이 짙어가는 길목에 깊은 산중 대간 길에 든다.

신록이 아름다운 오월 중순, 도래기재에서 화방재 구간을 걷기 위해 집을 나선다. 오늘은 산악회 버스 대신 모든 일정을 내가 준비하고 오랜 친구인 내 자동차와 함께 가게 되었다.

일상생활을 하면서 대간을 이어가다 보면 정기적인 일정을 갖고 진행하는 산악회의 교통편을 이용하지 못하는 경우가 생긴다. 이럴때는 다른 팀의 일정에 합류할 수도 있지만 그것도 마땅하지 않으면 개인적으로 진행하여야 한다. 나에게도 이런 상황이 생겨 이 구간을 홀로 가게 된 것이다.

도래기재와 태백산 너머 화방재는 내륙 깊은 산중에 있어 접근하기가 쉽지 않아도 산행을 위해서는 어떻든 그곳까지 이동하여야 하고 산행 시간도 확보해야 한다. 그리고 긴 산길을 걷고 다시 집으로

돌아오는 것까지 모두 혼자 해결해야 한다.

그렇지만 좋은 계절에 일상을 훌훌 털고 홀로 낯선 곳으로 가는 여행은 가슴 설레는 일이다. 또 나의 걸음으로 산을 걸을 수 있다는 것 자체도 행복하고도 복된 일이다. 더구나 변함없이 그 자리에 있는 산은 연녹색의 숲과 야생화, 경쾌하게 지저귀는 새소리와 바람 소리, 포근한 대기를 품고 나를 기다리고 있지 않은가?

그 새로운 만남에 대한 기대감은 마음을 마냥 설레게 한다. 오늘 오르는 산은 태백산이다.

서울에서 도래기재로 가기 위해서는 고속도로, 국도 등 여러 경로를 거쳐 경북 봉화 춘양면으로 가야 한다. 그동안 대간의 산 능선을 걸으며 여러 고을을 지나왔어도 실제 대간 아래에 삶이 이어지는 고을 속으로 들어가 보는 기회는 몇 번 없었다. 지리산 구간 주촌마을과 매요마을, 신의터재 가는 길의 마을 정도가 기억에 남는다.

춘양면은 경북의 높은 산인 소백산과 문수산, 각화산, 태백산, 청옥산이 둘러싸인 곳에 자리하고 있어 자연이 주는 산촌의 아름다움을 지니고 있지만 협곡을 이루는 지형적 특색으로 기온이 낮아 한국의 시베리아라고도 불린다. 고을이 높은 산에 둘러싸여 있다 보니 조선시대에는 십승지의 하나로 꼽히기도 했다. 예나 지금이나 공기 맑고 물이 좋은 이곳에서 생산되는 농산물과 임산물은 최고의 품질로 인정받고 있다. 이곳은 전보다 교통 여건이 개선되었어도 워낙 내륙 깊은 곳에 자리하고 있어 아직도 물리적으로 접근하기가 쉽지 않다.

나는 날이 밝아오는 아침에 춘양면에 도착하여 그곳의 땅과 하늘, 마을과 초목이 풍기는 새로운 분위기를 한껏 들이킨다. 이곳도 오래전부터 대간과 함께 사람이 터 잡고 살아온 곳이기에 진한 삶의 내음이 물씬 난다.

나와 함께 이른 새벽길을 달려오느라 애쓴 차를 마을 어귀 한갓진 데 주차한 후 설렘을 안고 아침 7시 30분 농촌버스를 타고 도래기재로 출발하였다.

버스가 서서히 도래기재를 향하여 고도를 높이니 차창 밖 활짝 열린 공간으로 정겨운 산골 풍경이 드러난다. 산이 많고 지대가 높아 봄이 늦게 오다 보니 이제야 봄 작물을 심고 있는 모습도 보인다. 깊은 산골이지만 구석구석 사람의 손길이 닿아 농가와 밭이 잘 정리된 모습이어서 여느 시골 모습과 다름없는 단정하고 평화로운 정경이다.

춘양면과 도래기재 중간쯤에 국립백두대간수목원이 조성되어 있어 이곳이 백두대간과 함께하고 있는 마을임을 실감한다. 버스 승객은 학생 한 명이 탔다가 이내 내리니 온전히 나 혼자다. 버스는 30여 분 이동하여 도래기재에 나를 내려주고 고개 너머로 사라진다.

아무도 없는 고갯마루에 싸한 바람을 실은 찬 공기와 이제 새 잎사귀를 키우기 시작한 나무와 순이 돋아나기 시작한 풀잎만이 온몸을 흔들며 나를 반긴다.

오늘은 도래기재에서 구룡산, 신선봉, 깃대배기봉, 부쇠봉을 오른 후 태백산 천제단과 장군봉, 사길령을 거쳐 화방재로 이어지는 25킬

도래기재에서 구룡산 오르는 봄기운이 가득한 숲길

로 정도를 걷는 길이다. 시절은 해가 긴 계절이고 날이 밝은 아침에 산에 들게 되어 주변의 온전한 산 풍경을 보면서 갈 수 있다.

보통 태백산 일대는 겨울이 되면 많은 눈이 와서 겨울 산행지로 많이 찾고 있지만 이곳도 높은 봉우리와 깊은 계곡, 유연한 산세를 지니고 있어 신록이 피어나는 늦봄의 풍경도 좋다.

오늘 태백산에서 봄날의 진수를 볼 수 있게 되니 모든 것에 감사할 따름이다. 사실 대간이 품은 산의 풍경은 비교할 필요가 없다. 산은 언제 어떤 모습이어도 자연의 모습이어서 그대로 좋기 때문이다.

도래기재(770m)는 봉화 춘양면 서벽리와 우구치리를 경계 짓는 고개로서 이곳도 보부상의 길이라고 할 정도로 경북 내륙과 강원도를 연결하던 주요 고개 중 하나였다. 지금도 88번 지방도로로 포장되어 춘양과 영월을 잇는 고개로 차량의 왕래가 이루어지고 있다.

도래기재에서 시작되는 산길은 예외 없이 오르막으로 이어진다.

옛사람들은 산 너머 마을로 가기 위해 자연스럽게 계곡 물길을 따라 오르다가 낮은 산 사이를 넘나들며 모은 발자국으로 고갯길을 만들었다. 그래서 지금도 고개는 대부분 주변 산의 낮은 데 있다 보니 산의 주 능선으로 접어들기 위해서는 한동안 오름길로 갈 수밖에 없다.

도래기재에서 구룡산까지는 600여 미터의 고도를 올려야 하므로 그 길 대부분은 오르막이다. 하지만 5.5킬로 정도의 거리 동안 고도를 올리는 것이고 산행 초반이어서 천천히 오르면 크게 힘들지는 않다.

## 봄 햇살, 산줄기와 속삭이고

5월 중순의 신록은 약동하는 생명으로 생동감이 넘치고 아름답다. 고도가 높은 곳이다 보니 이곳은 봄이 늦게 찾아들어 이제야 돋아난 엷은 나뭇잎들은 잎을 더 키우기 위해 온 힘을 모으고 있다. 바람에 흔들리며 햇빛을 받은 잎은 보석이 반짝이는 듯 눈부시다.

봄 산불방지 기간이 끝나고 첫날에 오르는 길이어서 겨우내 묵은 길은 새길인 듯 푹신하고 주위 풀섶은 파릇파릇한 새순들로 생기롭다. 능선 따라 부드럽게 휘어지며 이어지는 대간 길 나무 사이로 햇빛이 쏟아진다. 나뭇잎으로 조각난 햇빛은 길 위로 떨어져 바람에 기대어 걷는 나를 희롱한다. 나무 아래 곳곳에 자리한 그늘사초도 연두색 잎을 하늘거리며 봄기운을 모으고 있고 함께하는 내 그림자도 신난 듯 발걸음이 가볍다.

완만한 오르막을 오르면서 두 군데의 임도를 만나지만 바로 가로 질러 올라야 한다. 구룡산이 임박해서는 제법 가파르다. 하지만 아침 찬바람이 몸을 식혀주고 보폭을 줄여 천천히 오르니 이내 구룡산 (1345.7m) 정상에 오른다. 구룡산 정상석이 반가워도 정취 없는 비석으로 세워져 있어 산의 기상과 어울리는 걸로 했으면 좋겠다는 생각이 든다. 김천지역 표지석은 얼마나 정감이 있었던가?

구룡산정은 나무와 바람이 반겨 주지만 숲이 둘러싸여 있어 조망은 기대하기 힘들다.

구룡산은 강원도와 경상도 두 도를 경계 짓고 있어 이도봉(二道峰)이라고도 할 수 있다. 이 산은 이름 그대로 아홉 마리의 용이 승천하였다는 전설이 있어 구룡산이라고 하는데 아마도 산세가 높아 비구름이 하늘로 용솟음칠 때의 모습을 보고 그런 이름을 짓지 않았나 상상해 본다.

산줄기는 구룡산 봉우리에서 삼거리로 나누어지는데 왼쪽으로는 민백산 방향으로 이어지고 오른쪽으로는 신선봉 방향으로 흐른다. 도래기재에서 태백산으로 가는 능선은 여느 대간 길처럼 물을 갈라 북쪽 골의 물은 남한강으로, 남쪽 골의 물은 낙동강으로 흐르게 한다. 그러므로 대간 길은 높은 능선으로 이어지는 오른쪽 산세를 타고 신선봉 방향으로 가야 태백산으로 이어진다.

구룡산에서 산을 내리며 아늑한 길을 20여 분 걷다 보면 고직령에 닿는다. 1231미터의 높은 곳임에도 봉화 서벽리와 영월을 연결하던 고갯길의 흔적이 희미하게 남아있다. 이어 30여 분 숲길을 걸

으면 곰넘이재에 이르는데 이 고개도 옛날 경상도에서 강원도로 들어가는 주요 길목이었고, 특히 태백산에 천제를 지내러 가던 관리들의 발길이 잦았던 고갯길이었다. 아마도 경상도 봉화 방향에서 올라와 대간 능선길을 따라 천제단으로 갔을 것이다. 원래 웅현(熊峴)이라는 지명이었는데 순우리말로 순화하면서 곰넘이재로 부르게 되었다.

곰넘이재에서 신선봉으로 가는 길은 방화선을 구축해 놓아 길이 제법 넓고 완만한 오르막 흙길이어서 걷기에 좋다. 이 길은 신록을 예찬하며 즐거운 마음으로 걸어도 좋은 길이다. 춥지도 덥지도 않은 능선길에서 자연의 주는 녹색의 향연을 마음껏 즐길 수 있다.

불과 몇 달 전까지만 해도 이곳은 무릎까지 빠지는 눈길이었다. 이곳 동장군의 기세는 워낙 막강하여 그 기세는 누구도 범접할 수 없었을 것이다. 하지만 시절은 거스를 수 없어 봄바람이 소리 없이 다가오면 칼날 같은 찬 기운과 눈보라를 지닌 동장군도 힘을 놓아야 했다.

이런 자연현상을 보면 자연의 일부인 우리도 자연의 순리를 직시하고 큰 흐름에 순응하며 삶을 이어가야 한다는 것을 알 수 있다.

아늑한 길을 걷다가 잠시 가파른 오르막을 오르면 신선봉(1185m)이다. 신선봉에서도 기대하던 조망은 거의 없다. 산을 걸을 때 봉우리에 오르면 볼 수 있는 조망은 큰 힘이 되는데 이번 구간은 아직 조망이 열리지 않고 1500미터가 넘는 태백산의 위용도 드러나지 않는다. 아마도 산봉우리들이 조망을 내놓지 않는 건 아름다운 풍경을

아꼈다가 한번에 드러내기 위함일 것이다.

조선 십승지라는 표기를 한 신선봉 정상석은 아담한 크기로 설치해 두었어도 높은 봉우리를 당당히 지키고 있다. 가히 이곳은 첩첩산중에 있어 전염병이 돌거나 전란이 있을 때 피난하여도 그 화가 미치지 않을 만하다는 생각이 든다.

나무와 수풀이 우거진 비슷한 모습의 숲길이 계속 이어진다. 산행을 시작한 지 3시간 정도 지나면서 해도 높아져 오르막에서는 땀을 부른다. 산에 하얀 차돌이 솟아 있다고 하여 차돌배기라고 부르는 곳에서 잠시 쉰다.

마라톤 같은 운동은 보통 완주할 때까지 쉬지 않고 뛰어야 하지만 산행은 내 몸 상태에 따라 적절히 완급조절을 할 수도 있고, 틈틈이 행동식도 섭취할 수 있어 한결 여유롭다. 걷는 중 잠깐씩 쉬어주면 걷기가 수월해진다.

차돌배기에서 깃대배기봉 오르는 길이 오늘 가장 힘든 코스가 될 것이다. 산행도 중반에 이르러 발걸음이 조금씩 무거워지고 날씨도 더워지는 상태에서 긴 오르막을 올라야 하기 때문이다. 햇빛을 등에 지고 하늘까지 이어진 듯한 오르막을 오른다. 이마에 맺힌 땀이 방울방울 눈앞으로 떨어지는 게 보인다. 아무도 없는 깊은 산길을 오랫동안 혼자 걷다 보니 주위의 환한 풍경이 비현실적인 것 같고 발자국의 울림도 유난히 크게 들린다.

하지만 나는 이 순간이 좋다.

울창한 숲과 아름다운 새소리가 있는 온전한 자연의 풍경과 함께할 수 있어서 좋다. 환한 날에 초록의 향연 속을 내 발로 걸을 수 있

어서 더욱 좋다. 얼굴을 간지럽히는 바람과 가슴 깊이 들어오는 맑은 공기는 내가 살아 있음을 느끼게 해준다.

길에서 새로운 세상을 맞이할 수 있어 마음이 충만해 진다.

산을 오르내리며 걷는다는 건 승부를 겨루는 스포츠가 아니어서 단조롭게 보일 수 있다. 그러나 산을 걷는다는 건 상대와 대적하기보다는 나와 자연이 교감하며 조화하는 일이고, 내적인 사유와 같이하는 일이어서 그 깊이는 일반 활동과는 다르다.

산을 걷는다는 건 내가 모든 걸 주도적으로 행하며 나아가야 하는 다중적인 활동이다. 그런 산길은 험한 길과 유연한 길, 긴 오르막과 내리막길, 비바람이 일고 눈보라 치는 길, 폭풍 같은 바람과 산들바람이 있는 길 등 언제나 다양하고 새로운 상황을 내놓는다. 그런 상황 속에서 홀로 문제를 맞고 해결하며 나아가야 하는 것이 산을 걷는 활동이다.

야생의 길을 걷기 위해서는 자연에 대한 적응력과 공감 능력을 기본으로 하여 몸과 마음의 순발력과 지구력이 있어야 하고, 순간순간 닥치는 상황에 대응하는 고도의 판단력과 예지력도 뒤따라야 한다.

그러므로 산을 걷는 일은 대자연 속을 홀로 걸으며 자연과 함께 조화를 이루어 나가는 일이고, 나아가는 걸음마다 미지의 세계를 열어가는 일이어서 결코 단조로운 활동일 수 없다. 산길을 걷는 것은 그 어떤 활동보다도 몸을 활발히 움직이고 두뇌활동이 뒤따라야 하는 다이내믹한 활동으로 볼 수 있는 것이다.

깃대배기봉을 오르는 가파른 길 곳곳에 반짝임이 있는 작은 돌을 본다. 돌에 광택이 있는 것은 어떤 금속 성분이 있어서일 것이다.

오르는 길 내내 어떤 돌이 더 반짝이는지 집중하며 오름의 힘듦을 잠시 잊는다. 한참을 태곳적 세계를 상상하게 해주는 돌들을 보며 오르다 보니 언뜻 나무 사이로 깃대배기봉(1370m) 정상석이 나타난다. 정상석은 봉우리 같지 않은 지형의 숲속에 있어 이곳이 높은 봉우리인지 의구심이 살짝 든다.

근처 나무 그늘에서 한 사람이 뒷모습을 드러내며 쉬고 있다. 오늘 산행에서 처음 보는 사람이어서 반가운 마음이 든다. 뒷모습이 쓸쓸해 보이는 건 나무 그늘이 드리워서일까?

깃대배기봉은 일제강점기 때 이곳에 측량용 깃대를 두었던 곳이라 하여 그렇게 이름하였다는데 원래 봉우리의 이름은 백연봉이다.

이제 도래기재에서 16킬로 정도를 이동하였다.

깃대배기봉에서 부쇠봉을 거쳐 태백산까지는 4킬로 정도이고 고도를 200미터 정도 올리면 되지만 여전히 태백산은 봉우리 모습을 내어주지 않는다.

벌써 오후 1시를 지나고 있어 찾아온 허기를 행동식으로 달랜다. 땀을 많이 흘린 탓인지 입이 까칠하여 잘 먹히지 않고 물만 많이 당긴다. 그래도 먹어 두어야 계속 길을 걸을 수 있다.

## 하늘정원 사이로 부쇠봉 가는 길

깃대배기봉에서 부쇠봉 가는 길은 바람이 많은 능선이다 보니 바

람결에 굽은 참나무가 즐비하다. 높은 고도에서 세찬 바람에 순응하며 자리한 그 모습 그대로 아름답다. 부드러운 능선 오솔길 주위로 솟은 연녹색 풀잎과 야생화가 향기롭다. 이미 큰 오름을 오른 후여서인지, 남은 거리가 지나온 거리보다 길지 않아서인지, 순한 길을 걷는 길이어서인지 마음이 한결 가벼워 주위의 풍경이 세세하게 눈에 들어온다.

오월임에도 고도가 높아 이제야 핀 여린 나뭇잎 사이로 떨어진 햇빛의 재잘거림이 휘늘어진 길을 간지럽힌다. 길섶에 조심스럽게 솟아오른 부드러운 그늘사초는 지나가는 바람에 파도치듯 하늘거리며 '나도 보아주세요!' 소리치는 듯하다.

풀잎 사이사이에 자리한 보랏빛 얼레지, 하얀 개별꽃, 노란 피나물꽃 등 화려한 색으로 피운 봄 야생화는 연녹색의 세상에서 보석처럼 반짝인다. 고비를 비롯하여 새순을 올리는 식물들의 외침도 요란스럽다. 그 사이를 나풀거리며 나는 작은 나비는 어디서 와서 어디

부쇠봉 가는 능선길에 핀 야생화. 고도가 높아 이른 봄의 흥취가 가득하다.

로 가는지 날개짓이 바쁘다. 해발 1300여 미터 산줄기 위를 나는 하얀 나비의 모습은 생명의 춤사위다.

불과 얼마 전까지 이곳은 두껍게 쌓인 눈 아래의 땅이었을 것이다. 봄볕에 눈은 녹아 대지로 스며들고 북풍한설을 견뎌낸 나무와 풀잎, 뭇 야생화는 봄기운을 맞으며 활기찬 생명력으로 피어난다.

봄 속에 든 나도 생기로운 새싹으로 치환된 듯 발걸음은 가벼워지고 마음도 한껏 유쾌해진다. 아마도 태백산이 주는 기상이 흘러넘치며 이곳과 나에게까지 스며든 탓일 것이다.

오늘 1300~1500미터의 산마루에서 생명이 넘치는 아름다운 숲을 만난 건 축복이고, 그 길을 걸을 수 있다는 건 행운이다.

역시 집을 나서야 길이 있고, 걸어야 산을 오를 수 있고, 산을 올라야 세상을 볼 수 있다.

능선 길이 끝날 즈음 태백산으로 가는 갈림길이 나오고 잠시 오른쪽으로 오르면 태백 쪽으로 시야가 틔는 전망대가 조성되어 있다.

오늘 구간 중 처음으로 아득히 먼 곳까지의 조망이 열리는 곳이다. 멀리 태백의 시가지 모습이 아늑하고 주위의 문수봉, 청옥산을 비롯하여 크고 작은 산을 이룬 산줄기가 동해로 내닫는다. 하늘 아래 무수한 산을 품고 넓게 펼쳐진 대지도 장쾌하다. 태백 사람들은 산 좋고 물 맑은 곳에 보금자리를 틀고 꿈을 꾸며 살아왔고 또 살아갈 것이다.

잠시 숲을 헤치고 오르니 부쇠봉(1546.5m)이다. 태백산까지는 불

과 800여 미터 남았음에도 태백산은 아직도 시원한 모습을 내어주지 않고 애를 태운다. 부쇠봉 관목들 사이를 내려오는 길 건너편에 봉우리 하나가 언뜻 솟으며 살며시 고개를 내민다.

오! 태백산이다.

조금만 더 오르면 태백산을 만나고 오를 수 있다는 기대감이 솟구친다. 부쇠봉에서 태백산으로 가는 길은 관목들 사이로 주목이 자리하고 있다. 주목은 여느 나무와는 다른 기괴하게 뒤틀린 모습으로 자리하고 있지만 오랜 세월이 담긴 고고함과 하늘과 맞닿은 기상으로 이제 온 나를 초록 잎과 붉은 가지를 흔들며 반긴다.

## 태백산 올라서니 하늘이 반겨 주고

호젓한 숲길이 잠시 이어지다 뜻밖에 산정 개활지가 나타나며 태백산 봉우리를 오르는 길이 드러난다. 태백산은 나를 산길 20여 킬로를 걷게 한 후에야 비로소 제모습을 내어준다. 태백산은 유연하고 넉넉한 모습으로, 강렬한 힘을 지닌 거대함으로, 하늘과 맞닿은 신성함으로 내게 한껏 품을 열어준다. 드넓은 하늘을 인 태백산에 발을 들여 태백산의 모든 걸 온몸으로 함께할 수 있어 가슴이 벅차오른다.

천제단 하단이 나온다. 태백산에는 천제단이 세 곳이 있는데 모두 하늘에 제사를 지내기 위해 만든 제단이다. 천제단을 언제 쌓았는지 정확하지는 않으나 태백산을 민족의 영산으로 여겨 부족 국가 때부터 제천의식으로 하늘에 제사를 지냈다는 기록이 삼국사기와

여러 사료에 나오는 것을 보아 그즈음 쌓았을 것으로 추정할 수 있다. 지금 보는 하단 천제단은 천왕단 아래에 있어 하단이라고 부르며, 제단은 주변에서 볼 수 있는 돌로 산성을 쌓듯 투박하게 만들었는데 담이 없고 규모도 작다.

하단에서 150미터 정도 더 오르면 태백산(1560.6m) 봉우리다. 하늘로 솟은 큰 정상석이 자리하여 반겨준다. 이 산의 명칭은 예전부터 산이 흰 모래와 자갈이 쌓여 눈이 덮인 것 같아서, 또는 봉우리가 크고 밝은 뫼의 의미를 담고 있어서 태백산으로 불렸다고 한다. 태백산정에는 천제단 천왕단을 조성해두었다. 천왕단은 원형의 담을 정교하게 쌓고 그 안에 제단을 만들었는데 그 모습이 상징적이다. 천왕단은 조형적으로도 안정감이 있고 주위 풍경과도 잘 어울려 일품을 이루고 있다. 태백산과 함께한 천왕단의 모습은 태백의 상징으로 자리하고 있다.

천왕단에 오르니 사방이 열리면서 천하의 모습이 한눈에 들어온다. 가히 민족의 영산으로 사방을 품고 아우르는 기상이 넘치는 곳이라 할 만하다. 태백산은 강하면서도 부드럽고, 빈 것 같으면서도 채우고 있고, 차가운 듯하면서도 따뜻함으로 온 천지와 함께하고 있다. 태백산 북쪽으로 함백산, 서쪽으로 장산, 남서쪽으로 구룡산, 동남쪽으로 청옥산, 동쪽으로 연화산이 자리하여 마치 고봉과 능선이 태백산을 둘러 떠받치고 있는 듯하다.

태백산은 우람한 산세로 강원도와 경상북도의 지리와 문화, 역사의 경계를 이루고 있으며, 조선왕조실록태백산사고지 등 역사 유적

태백산 천왕단, 솟은 듯 내린 듯 산과 조화를 이루고 있다.

과 아름다운 자연유산을 지니고 있어 전국의 관광객들과 산행객들이 사철 찾는 명소로 자리하고 있다.

천왕단에서 조금 더 북쪽으로 오르면 태백산 주봉인 장군봉(1566.7m)이 있다. 이곳에는 장군단이 자리하고 있다. 천왕단 위에 장군단, 아래에 하단이 자리하여 제단이 나란히 세 곳이 있는 것이다. 세 곳의 기능이 조금씩 달랐을 테지만 천왕단을 가장 정교하게 만든 것으로 보아 가장 중요한 제사를 지냈을 것으로 보인다.

푸른 하늘 아래 태백산 정상 제단 돌벽에 기댄 사람이 한가한 모습으로 책을 읽고 있다. 하늘을 인 태백산정 제단에 기대어 읽고 있는 책의 내용은 무엇일까? 주위 풍경과 책 읽는 모습이 어울리지 않아도 그 의외성이 인상적이어서 시선을 끈다.

태백산정에서 사방의 풍경을 완상하며 시간을 잊는다.

장군봉을 지나면 유일사 방향으로 돌길 내리막이 이어진다.

태백산 주목과 산줄기가 조화를 이룬 풍경. 주목은 말랐지만 고고한 자태는 변함이 없다.

관목이 우거진 좌우에는 기기묘묘한 모습의 주목이 자리하여 시선을 끈다. 덕유산 향적봉에 이어 이곳도 지대가 높고 찬 곳이어서인지 많은 주목이 자리하고 있다. 푸르름을 지니며 공간 속에 마음껏 가지를 펼치고 있는 나무가 있는가 하면, 마른 나목으로 남았지만 하늘을 향한 원래의 기상을 멈추지 않는 주목도 있다.

족히 수백 년은 되었을 주목들은 살아서도 죽어서도 여전히 변함없는 모습으로 태백산을 지키고 있다. 주목은 잠시 스쳐 가는 나를 보며 '하루를 1년처럼 살아가라' 하는 듯하다.

힘써 오른 산을 두고 내려가는 길은 홀가분하면서도 언제나 아쉬움이 남는다. 주목을 품은 태백산은 더욱 그렇다.

가파른 계단 길 말미 유일사 쉼터를 지나면 언뜻 오늘 산행이 마

무리되는 것 아닌가 하는 생각이 들 정도의 분위기를 보이지만 역시 대간 길에는 예외가 없다. 아직 2~3킬로 정도는 더 가야 오늘의 목적지에 닿는다. 이런 생각이 드는 건 몸과 마음이 지쳐가고 있으니 조심스럽게 하산하라는 신호다.

소소한 오름과 함께 걷는 산길은 호젓하다.

아늑한 숲길이어서 그간 지친 몸과 마음을 달랠 수 있는 곳이지만 그래도 태백산 언저리 산이어서 작은 바위 하나 넘는 것도 힘겹게 느껴진다. 그렇게 유일사 쉼터에서 2킬로 정도를 내리니 태백산 산령각에 이른다.

산령각은 검은 기와지붕에 검은색 나무판을 둘러 세웠다.

태백산을 지키고 있는 주목

태백산을 넘는 산길은 경상도와 강원도를 빠르게 오갈 수 있는 길이었지만 산세가 높고 숲이 깊어 맹수나 산적이 많았다고 한다. 그리하여 보부상들은 수십, 수백 명씩 모여 산을 넘곤 했는데 그들의 마음을 의탁하고 행로의 무사 안전을 위해 이곳에 당집을 짓고 제사를 올렸다고 한다. 지금도 매년 4월에 태백산 산신령에게 제사를 지내고 있다. 이 지역 사람들은 200년 전부터 지낸 제사의 기록을 천금록이라는 책에 남기고 있는데 이것은 우리나라에서 유례가 없는 귀중한 자료로 평가되고 있다.

산령각에서 가파른 임도를 잠깐 내리면 사길령이다. 옛날 신라 때 경상도와 강원도를 오고 가는 교통의 요충지로 태백산 꼭대기로 통하는 천령(天嶺)이라는 고갯길이 있었으나 높고 험하여 다니기가 힘들었다. 그리하여 고려시대에 새로운 길을 만들었는데 그 길을 넘던 고개가 사길령이었다. 사길령은 새로 낸 고개 즉, 새길령에서 비롯된 이름이다.

천령은 태백산 꼭대기를 지나는 길인 것으로 보아, 지금의 봉화 애당리에서 계곡 길 따라 백두대간에 오른 다음, 태백산을 오른 후 망경사 방향으로 해서, 지금 석탄박물관이 있는 당골이나 오늘 걸은 화방재로 이어지는 길이었을 것이다. 이 길은 험하지만 가까운 길이었고 그길로 내려온 후 태백이나 영월 쪽으로 갔을 것으로 추정해 볼 수 있다.

새로운 길은 봉화 애당리에서 계곡 길을 오른 후 곰넘이재를 넘어 지금 군사 시설이 있는 계곡 길을 따라 내려왔을 것으로 보인다.

사길령 표지석

그런 다음 그대로 계곡길 따라 영월로 가거나 다시 짧은 계곡 길을 올라 사길령을 넘어 화방재에서 태백으로 들어갔을 것이다. 거꾸로 태백이나 영월쪽에서 봉화로 가는 길도 그러했을 것이다. 이런 길이라면 이 자리에 사길령이 있는 것이 설명된다.

　사길령에서 작은 산을 500여 미터 휘돌아 내리면 오늘의 목적지인 화방재(937m)에 닿는다.
　오늘 길은 생동하는 신록과 함께할 수 있어서 생기로웠고, 민족의 영산 태백산 품에 들 수 있어서 의미가 깊었다.

이제 꿈길에서 깨어 춘양면에 있는 친구를 찾아가야 한다.

화방재에서 태백행 시내버스로 태백시외버스터미널로 이동한 후 하루에 한 번 있는 시외버스를 타고 춘양면으로 이동한다.

버스 차창 밖으로 태백에서 살아가는 사람들의 따뜻한 표정과 노을에 젖은 시내의 정경, 높은 산 깊은 골의 아름다운 모습을 마음에 한껏 담는다.

태백산이 품을 열어주고 그 품에 안기니 그 정기어린 촉감에 마음은 벅차고 몸은 가볍다. 그 힘으로 춘양면을 뒤로하고 달빛 내린 긴 길을 통해 산 걸음을 마무리한다.

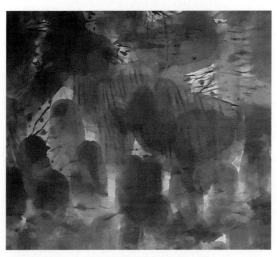

산길 걷다 보면, 2020, 산길 어스럼의 느낌을 표현한 그림

# 야생화 천국 만항재, 구름은 함백산 품고

•

○〜〜〜○〜〜〜○〜〜〜○〜〜〜○〜〜〜○〜〜〜○  21.45km
화방재  만항재  함백산  은대봉  두문동재  매봉산  삼수령

## 깊은 숲, 사람 온기로 아름다운 길

5월 하순 좋은 계절에 만난 길은 신록의 푸르름 속에 야생화와 뭇 생명의 아름다움이 넘치는 하늘 아래 첫 길이다.

화방재에서 삼수령까지 가는 대간 길은 크게 북동 방향으로 이어지며 태백시를 감싸고 있다. 이 구간 산줄기는 1200여 미터가 넘는 높이의 능선으로 휘돌며 수리봉과 함백산, 중함백산, 은대봉과 금대봉, 비단봉과 매봉산 등을 세우며 흐른다.

이곳 대간의 높은 산은 하늘이 내린 물을 품었다가 대지의 기운을 담아 다시 첫 물로 솟아나게 한다. 솟은 물은 세 곳의 근원 수가 되어 곳곳의 희미한 물줄기를 모으고 점차 냇물로 흐르다 서쪽으로는 한강, 남쪽으로는 낙동강, 동쪽으로는 오십천을 이루며 바다를 향해 도도하게 흘러간다. 강물은 동서 남해안의 대지를 적시면서 뭇 생명을 품었을 뿐만 아니라 사람들의 삶을 이어가게 하여 다채로운

문화를 발흥시킬 수 있게 하였다. 많은 것은 물로부터 시작되었다.

오늘 걷는 산줄기에는 크고 작은 봉우리가 솟아 있지만 험로는 별로 없다. 고도는 높아도 산길 대부분은 오르내림이 완만하고 나무와 풀이 무성한 숲길로 이루어져 있기 때문이다. 더구나 산은 좋은 계절을 맞아 아름다운 숲과 조망까지 내어주어 숲과 함께하며 걷기에 좋다.

산을 오르는 초입인 화방재로 가는 대간 버스는 영월읍을 지나 굽이굽이 계곡 길을 거슬러 오른다. 차창 밖으로는 높이 솟은 기암괴석을 지닌 산의 신록이 눈부시고 흐르는 계곡물은 우렁차다. 영월 상동을 지나 고갯길을 오르면 태백으로 들어가는 고개이자 백두대간이 이어지는 화방재이다.

오늘 대간 팀은 당일 산행으로 화방재에서 두문동재까지 비교적 짧은 11.7킬로 길을 걷는다. 하지만 나는 타고 온 버스를 통한 귀경을 포기하고 두문동재에서 금대봉을 오른 다음 다시 비단봉, 매봉산을 거쳐 삼수령까지 9.8킬로를 더 걷기로 한다. 날이 좋고 낮의 길이가 길어 가능한 일이다. 내 나름으로 계획한 대간 종주를 이어가기 위해서는 삼수령까지 가야 해서 어쩔 수 없는 일이기도 하다.

산행은 보통 집에 도착하는 것으로 마무리된다. 그러므로 중요한 귀경교통편은 삼수령에 도착한 후 태백 시내까지 걷거나 택시로 이동하여 버스나 기차를 이용하기로 하였다. 이럴 때 태백시 교통안내 정보가 많은 도움이 되었다.

화방재에 서보니 바로 올라야 할 수리봉은 고개를 들고 보아야 할 정도로 가파르게 솟아 있다. 화방재에서 만항재로 오르는 지방도로가 옆에 이어지고 있지만 대간 길은 산길로 올라야 한다. 수리봉 가는 길은 가파르지만 이제 막 솟은 풀잎과 나뭇잎은 싱그러움을 품고 멀리서 찾아온 이방인을 기꺼이 맞이한다. 경사도가 급하여도 크게 험하지는 않아 보폭을 줄여 천천히 오르니 이내 수리봉(1214m)이다. 아마도 산의 형상이 날카로운 독수리와 같은 모양이어서 수리봉으로 이름했을 것이다.

수리봉을 오른 후 만항재로 가는 길은 완만한 오름길이긴 하지만 지난해 떨어진 낙엽이 남아있어 걷기에 좋다. 길 주변으로 뻗어 오른 낙엽송의 기상은 멀리서 온 나의 기운을 북돋아 준다. 바람에 흔들리는 나뭇잎 사이로 쏟아진 햇빛은 풀잎을 간지럽히며 속삭인다. 한겨울 북풍한설을 이겨낸 하얀 나비는 여린 날개를 나풀거리며 숲을 희롱하고 곳곳에 핀 야생화는 저마다 향기롭다.

아늑한 길을 걸어 오르니 숲이 우거진 만항재(1330m)이다. 만항재는 태백에서 정선 고한으로 가는 지방도로가 지나는 고갯길로 우리나라에서 차로 올라갈 수 있는 가장 높은 고개이다. 만항재는 완만한 구릉을 이루고 있고 토양이 좋아 많은 종류의 식물들이 자라고 있다. 특히 봄철에는 온갖 야생화가 만발하여 천지를 화사하게 만들고, 여름에는 열대야 없는 초록 세상이 펼쳐진다. 겨울에는 온 산과 초목에 내린 눈으로 설국의 진풍경을 이루는 곳이기도 하다.

얼마 전까지만 해도 눈 속에 파묻혀 봄을 기다리던 나무들은 그 찬바람과 눈보라를 이겨내고 성성한 초록 잎을 키워내고 있다. 만항

재에 솟은 아름드리 낙엽송 가지가 잎사귀와 함께 춤추며 생동감을 준다. 초록 물감이 풀어진 숲 사이로 걷는 걸음은 여유롭다.

만항재를 차로 오른 사람들이 아늑한 숲속에서 각종 야생화와 함께하며 한가로운 시간을 즐기고 있다. 태백 여행에 나선다면 만항재와 함백산, 그리고 산 아래에 있는 정암사를 연계하여 탐방한다면 의미가 있을 것이다. 이곳에는 청정한 자연의 숨결이 있고, 탄광이 지닌 삶의 흔적이 있으며, 천년 고찰이 있다.

대간 길은 만항재를 지나 낙엽송과 풀밭으로 이루어진 숲길로 이어지다가 함백산 방향으로 향한다. 작은 고갯마루를 올라 정상석 없는 창옥봉을 지나니 거의 평지와 같은 숲길이 계속된다. 만항재에서도 지방도로가 이어지고 있지만 이곳에서도 태백으로 향하는 찻길이 이어지고 있어 대간 길을 무색하게 한다. 아마도 이 길은 예전 함백산을 중심으로 한 탄광에서 채굴된 석탄을 실어 나르던 운탄고도

만항재. 숲이 울창하고 야생화가 만발하여 산정 정원을 이루고 있다.

중의 하나일 것이다. 실제 이곳 아래에는 예전 석탄을 채굴하던 동해광업소가 있었다. 지금 이 길은 함백산을 탐방하는 관광지로, 대한체육회 선수촌을 잇는 길로 활용되고 있다.

길을 가로질러 오르니 한눈에 함백산 정상과 산줄기가 조망되는 넓은 공터가 나온다. 이곳에는 커다란 자연 반석 주변에 인위적으로 돌담을 쌓아 만든 구조물이 있다. 태백산 천제단과 비슷한 모양의 함백산 기원단이다. 태백산은 천제단을 통해 국가의 부흥과 평안을 위해 하늘에 제를 지내던 민족의 성지였지만 이곳 함백산 기원단은 백성들이 하늘에 제를 올리며 소원을 빌던 민간신앙의 성지였다.

## 함백산 온기로 마음을 아우르고

지하로 들어가 탄을 채굴하는 건 쉬운 일이 아니었다. 무엇보다도 안전사고의 위험이 컸다. 때로는 갱도가 무너지며 한꺼번에 수십 명이 매몰되는 사고도 있었으니 가장이 탄광으로 들어가면 가족의 속은 검게 타들어 갔을 것이다. 광부의 가족들은 함백산이 바로 보이는 이곳에서 가장의 무사 귀가를 기원하였다. 함백산 기원단은 그 옛날 산중 높은 고개를 넘던 보부상이나 사람들이 산령각을 만들어 무사 안전을 빌던 것과 다르지 않다.

석탄산업은 이제 사양산업이 되어 석탄을 채굴하는 곳도 몇 없고 광부도 거의 사라졌다. 지역에서는 탄광을 디지털아트미술관, 허브공원, 스키장 등 문화 체육 관광지로 개발하면서 저탄소 녹색 성장을 꾀하고 있다. 지하 세계에서 비롯된 절박함과 애절함, 슬픔과 기

함백산 기원단, 사방 2미터 정도 크기의 큰 바위를 제단으로 삼았다.

뿜, 불안과 초조함 등 마음 기댈 곳 없던 서민들의 애환이 담겨 있는
함백산 기원단을 바라보며 그때의 삶을 되돌아보다 무거운 발걸음
을 옮긴다.

　거대한 구릉 같은 모습으로 넓게 펼쳐지며 높이 솟은 함백산에
바람이 일어나니 녹색 물결이 춤춘다. 하늘에 뜬 구름의 그림자가
산정을 덮으며 어디론가 흘러간다. 함백산을 오르기 위해서는 크고
높게 놓인 계단을 올라야 한다. 산의 선은 유려하고 부드러우나 함
백산을 오르는 계단 길은 투박하기 이를 데 없다.
　최근 국립공원공단이나 지자체가 관리하는 산 곳곳에는 토사 유
출 예방과 산행객의 안전, 편리를 도모하기 위하여 계단을 설치하고
있다. 계단이 길고 높을 경우는 디디고 올라가거나 내리는 일은 쉽
지 않다. 계단을 오를 때는 순간적으로 무릎에 힘을 주어 올라야 하
고 내려갈 때는 체중과 중력이 작용하다 보니 무릎과 허리에 주어

지는 충격이 크다. 자연스러운 길이면 자신의 페이스에 맞게 보폭을 조정하며 오르내릴 수 있다. 그렇지만 획일적으로 조성된 계단은 발걸음을 계단에 맞춰야 한다. 그러므로 계단을 만들어야 한다면 좀 더 걷는 사람 입장을 고려하여 자연 친화적으로 만들면 좋겠다 하는 생각을 해본다.

오름 길을 호흡을 가다듬으며 천천히 오르니 어느새 주변 시야가 활짝 열리는 함백산(1572.3m) 봉우리이다. 함백산은 오늘 구간 중 가장 높은 봉우리인데 화방재 건너편에 솟아 있는 태백산(1566.7m)과 높이가 비슷하여 멀리서 보면 쌍봉과도 같은 느낌을 준다. 솟은 땀을 바람에 씻고 호흡을 가다듬으며 산 둘레의 정경을 본다.

함백산 정상 주위로 펼쳐진 새로운 세상의 모습은 놀랍고 아름답다. 함백산과 주변 산들은 마치 우람한 근육을 지닌 용이 꿈틀대듯

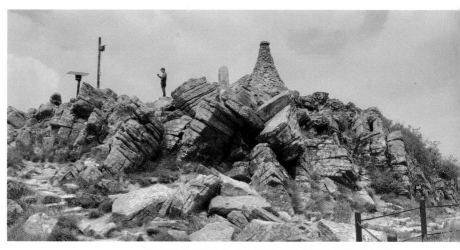

함백산 정상. 산봉우리는 솟은 바위로 아름답고 주위 풍경은 아득하다.

힘이 넘치지만 유연한 흐름으로 주위를 아우르고 있다. 활짝 열린 세상은 개방감을 주고 사방으로 흐르는 산줄기와 산 아래의 모습은 아득하여 마음은 한없이 넉넉해진다.

산은 철 따라 시간 따라 다른 모습을 주지만, 오늘은 광활한 공간 속에 초록의 뭇 봉우리들을 품고 구름 뜬 푸른 하늘까지 내어준다. 큰 산이든 작은 산이든 정상에 오르기는 쉽지 않다. 그렇지만 산 정상에 오르고 나면 산은 힘들고 고통스러웠던 기억을 잊게 하는 마법을 부리며 오른 이에게 기쁨을 준다. 정상에서 마시는 한 모금의 물은 달고 시원하다. 함백산의 맑은 공기와 함께하니 절로 힘이 솟는 듯하다.

화방재에서 함백산 정상까지 별 무리가 없는 길이었음에도 꼬박 2시간 정도가 소요되었다. 함백산 바로 앞에는 중함백산이 자리하고 있고, 그 너머로 은대봉, 금대봉이 차례로 푸른 기운으로 솟아 나를 기다린다. 함백산 정상 옆에 설치된 중계소 타워는 태백, 정선 등 산이 깊은 강원도의 난시청 지역을 해소하고 밤중에는 불을 밝혀 등산객의 길잡이 역할도 한다.

함백산을 내려가는 산길 주변에 오랜 세월을 품은 주목이 자리하여 색다른 정취를 느끼게 한다. 줄기는 죽어 나목으로 남았으나 후손 나무를 틔워 생을 이어가는 주목도 있고, 마른 줄기로 살아있었을 때의 자태를 그대로 간직하고 있는 주목도 있다. 기후 환경의 변화 때문인지 산 사면에는 살아있는 주목보다 죽은 주목이 훨씬 많아 안타까운 마음이 든다. 지리산의 소나무와 덕유산의 주목도 그랬고,

태백산권의 주목도 환경의 변화에 몸살을 앓고 있다. 대간을 걸으며 많은 지역의 산에 소나무가 쇠퇴하고 참나무류가 번성하며 영역을 넓혀 나가는 것도 환경 변화에 따른 결과일 것이다.

태백산에 이어 함백산도 흙이 좋으니 숲도 좋다. 함백산에서 고도를 낮추다 중함백산으로 오를 즈음 자연이 만든 보금자리 같은 숲 공간이 나타난다. 높은 고도에 부는 바람으로 키는 작지만 튼실하게 잘 자란 고로쇠나무와 이제 막 새순을 틔워낸 음지식물, 나무 아래 쉴 수 있는 바윗돌이 조화를 이루고 있어 아늑한 분위기를 자아낸다. 신선이 앉아 바둑을 두고 있어도 어울릴 것 같은 아름다운 자연 숲 정원의 모습이다.

함백산 아래 중함백산(1505m)은 아름다운 숲을 이루며 늘 그대로 자리를 지키고 있다.

봄기운 가득한 중함백산 자연 정원

은대봉 가는 길. 새 생명을 품은 길은 내내 발걸음을 어디에 둬야 할지 머뭇거리게 한다.

## 숲속 정원 속 은탑 품은 은대봉

중함백산을 지나면 은대봉까지의 3.1킬로 구간 길에도 자연이 조성한 하늘정원이 열린다. 산은 온화한 기운으로 뭇 생명을 아우르며 하늘과 대지의 숨결로 나무와 풀잎을 자라도록 하고, 새가 둥지 틀고 노래하게 하며, 제각기 절정의 힘으로 꽃 피우게 한다.

그 정원 깊숙한 곳에 난 희미한 오솔길은 오직 이곳을 걷는 사람에게만 허락되는 비밀의 길이다. 이 길을 걷다 보니 내가 나풀거리는 나비나 한 송이 야생화가 된 듯한 느낌이 든다. 마치 자연을 이루는 그 무엇이라도 되어야만 할 듯한 마음이 자연스럽게 일어나는 고운 숲길이다.

숲속 길을 걸으면 몸과 마음이 튼실해지면서도 감성도 풍부해지는 걸 보면 숲길은 치유의 길이고 새로움을 잉태하는 곳임이 틀림없는 것 같다. 이것은 산을 찾은 나에게 산이 배려해주는 따뜻한 선물이기도 할 것이다.

하늘에는 소나기성 구름이 웅성거리다가 이내 해가 비추고 또 구름이 몰려오기를 반복하며 바람을 일으킨다. 완만한 숲속 오름을 오르니 은대봉(1442.3m)이다. 은대봉은 함백산의 봉우리 중 하나로 상함백산으로 부르기도 한다. 이곳 봉우리는 헬기장으로 조성되어 있어 잠시 쉬기에 좋다. 은대봉이란 이름은 산 아래에 있는 정암사를 창건할 때 이곳에 은탑을 두면서 은대봉이라는 이름이 생겨났다고 전한다. 하지만 이곳에서 실물의 은탑은 볼 수 없다.

정선 고한읍에 자리한 정암사는 선덕여왕 12년(643년) 자장율사가 창건한 고찰이다. 이 사찰은 우리나라 5대 적멸보궁 중의 하나이며 부처님 진신사리를 모시고 있어 법당에는 불상이 없다. 부처님 진신사리는 적멸보궁과 마주하고 있는 모전석탑인 수마노탑에 모시고 있다. 정암사는 수마노탑과 아울러 금대봉에 있는 금탑과 은대봉에 있는 은탑을 보탑으로 삼고 있는데 수마노탑은 지금도 볼 수 있지만 금탑과 은탑은 찾아볼 수 없다. 자장율사는 실제 금탑과 은탑은 중생들의 욕심을 일으킬 수 있어 육안으로 볼 수 없도록 비장(秘藏)하였다고 한다. 이것은 '불심을 기르면 은탑과 금탑은 자연스럽게 마음의 탑으로 그려 볼 수 있을 것이다'라는 자장율사의 뜻이 담겨있는 것은 아닐까? 또는 금대봉 은대봉 자체를 하나의 탑으로 여기지 않았을까? 하는 생각을 해본다.

지금 은대봉에 앉아 자장율사의 뜻을 새기며 상상의 나래를 펼쳐본다. 은대봉에 은탑의 실물은 보이지 않으나 화려한 탑이 선 듯 봉우리 주위가 환하다.

은대봉은 나무로 둘러싸여 있어 주변 조망은 크게 드러나지 않아

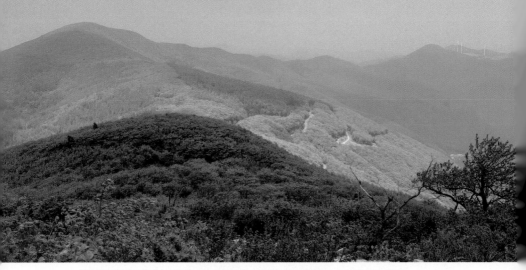

도 두문동재 건너편으로 가야 할 우람한 금대봉의 모습은 내어준다. 은대봉 주변 나무와 풀잎들 사이로 한바탕 바람이 휘돌아 가며 이곳을 떠나더라도 은대봉을 잊지 말라 한다.

은대봉에서 1킬로 정도를 내려오니 두문동재(1268m)이다. 두문동재는 다른 이름으로 싸리재라고도 하는데 정선 사람들은 고개 너머 태백에 싸리 마을이 있어 싸리재라고 하였고, 태백 사람들은 고개 너머에 두문동 마을이 있어 두문동재라고 하였다. 지금은 두문동재로 이름하고 있다.

고려 말기 공양왕의 신하들은 삼척으로 유배 간 왕이 죽었다는 소식을 듣고 이 지역으로 들어와 정착하였는데 이 마을을 두문동이라 이름하였다. 고려가 망한 후 은거한 유신들이 모여 살던 두문동의 지명으로 인해 근처에 있던 이 고개는 자연스럽게 두문동재란 이름으로 남게 되었다. 지나고 보면 한 시대의 흥망성쇠가 아련하고

권세의 부질없음이 담겨 있는 고개이다.

두문동재는 강원도 태백과 정선을 넘나드는 백두대간의 큰 고갯길로 높고 가팔라 오르내리기가 힘든 길이었다. 예전에는 사람들이 남부여대하여 걸어서 넘었고, 그 후 1981년 구절양장 찻길을 만들어 허위허위 오르내렸으나 2001년 이후에는 터널을 개통하여 통행하고 있다. 보기에도 아득한 산의 고갯길을 터널을 통해 순식간에 지나가는 차량 모습을 보면 세상의 변화를 실감하게 된다.

하지만 대간 길은 산마루 줄기를 걷는 길이어서 예나 지금이나 고갯길을 가로질러 두 발로 걸어서 가야 하는 변함없는 길이다.

두문동재에서 금대봉은 그리 멀지 않다.

금대봉 주변은 봄이면 야생화가 지천이어서 이를 보려는 사람들이 많이 찾는다. 두문동재까지 차로 오를 수 있어 접근성이 좋기 때문이다. 그래서 이곳 태백에서는 금대봉과 한강의 원류인 검룡소를 연계하여 야생화 탐방로를 조성해두었다. 대간 길은 야생화 탐방로와 일부 겹치지만 이내 길이 나누어져 오른쪽 줄기를 타고 금대봉을 향한다. 금대봉을 오르는 길 말미가 다소 가팔라도 주변 야생화의 응원을 받다 보면 이내 금대봉(1418.1m)에 오르게 된다.

봉우리의 작은 공터에 앙증맞은 정상석이 자리하여 환한 표정으로 반겨준다. 금대봉에도 은대봉과 같이 정암사 창건 시 3대 보탑의 하나로 금탑을 비장하였다고 하는데 어디서도 그 흔적을 찾을 수 없다. 절 창건 이후 많은 사람이 이곳에 올라 마음의 탑을 그리며 나름의 소원을 희구하였을 것이다. 지금은 탑을 찾는 사람보다 야생화를

보기 위한 사람들로 붐비는 곳이 되었다.

금대봉은 건너편으로 보이는 은대봉과 높이가 비슷하여 자장율사가 두 산봉우리를 탑이 있는 곳으로 삼은 일은 탁월한 혜안이었다고 생각된다. 정암사를 일정한 공간에 두지 않고 자연의 공간까지 포용하여 확장하였기 때문이다. 이는 부처님 자비의 손길을 좀 더 중생들에게 가까이 다가가게 하고자 하는 자장율사의 마음이 담겨 있을 것이다.

## 비단봉 산줄기는 첫 물을 품고

금대봉에서 비단봉으로 가는 길은 한동안 완만한 내리막으로 이어져 걷기에 좋다. 산길은 산불방지를 위한 탐방 금지 기간이 해제된 지 얼마 지나지 않았고 인적도 거의 없어 조용하고 아늑하다. 금대봉 주변과는 달리 이곳은 대간을 걷는 사람 말고는 잘 찾지 않는 곳이어서 호젓하기까지 하다.

이곳 대간 길 능선은 우리나라의 가장 큰 물줄기를 이루는 한강과 낙동강의 발원지여서 한 걸음 한 걸음 걷는 걸음이 조심스럽다. 산이 힘을 모아 물길을 만드는데 내가 할 수 있는 게 무엇이 있을까? 물길의 근원에 내 걸음과 숨결로나마 작은 보탬이라도 되었으면 하는 바람과 긴 물길로 흐르는 동안 내내 청정한 물로 이어가기를 마음을 담아 간절히 바래본다.

강의 근원을 품은 소중한 산길을 조심스레 걷다 보니 어느새 평평한 공간을 지닌 수아밭령이 다가온다. 수아밭령(水禾田嶺)은 한강

비단봉 가는 호젓한 길          수아밭령 표지목

최상류 마을인 창죽동과 낙동강 최상류 마을인 화전동을 잇는 백두대간 고갯길이다. 수아밭은 옛날 화전에서 밭벼를 재배하였다고 하여 붙여진 이름인데 애초에 물로 벼를 기르는 밭이란 의미로 수화전으로 부르다가 다시 줄여 수전이 되었다. 지역민들은 쑤아밭으로 부르다 자연스럽게 변음 되어 수아밭이 되었다. 지금 태백에서는 넓고 평평한 농지가 없어 벼농사를 짓지 않는다고 한다. 하물며 이곳 고갯마루에서 많은 물이 필요한 벼농사를 어떻게 지었을지 의문이다. 아마도 고개 아래쪽에 드릅밭골이라 부르는 작은 골이 있어 그곳 가장자리에서 농사를 짓지 않았을까 생각해 본다.

수아밭령을 지나 완만한 오르막을 걷다 보면 비단봉(1279m)에 오르게 된다. 산길을 걷다가 조망터에서 그간 걸어온 풍경을 보는 건 산행이 주는 큰 즐거움 중의 하나이다. 비단봉 바위에 걸터앉아 숨을 돌리고 지나온 걸음을 되돌아보며 한가로운 이 순간을 즐긴다.

태백을 감싸며 드넓은 공간 속에 병풍처럼 흐르는 산줄기가 우렁차고 한 걸음씩 모으며 걸어온 함백산과 은대봉, 금대봉도 수려하고 다소곳 내린 고개도 유려하다.

비단봉은 더 쉬어 가라 하듯 시원한 바람을 한껏 내주지만 나는 가야하고, 아직 그길에 여운이 남아 돌아서는 발걸음이 무겁다.

비단봉 숲을 벗어나니 마술처럼 드넓은 빈 구릉이 나타난다.

우리나라에서 제일 크게 조성된 고랭지 밭이다. 이 지역에 농지가 부족하니 산등성이를 개간하여 만든 지역민의 의지가 담긴 밭이다. 고랭지 밭 산줄기를 따라 거대한 모습의 풍력발전기도 곳곳에 자리하여 비현실적인 풍경을 자아낸다. 이곳 대간 길이 동해안과 접하다 보니 사철 세찬 바람이 불어와 그 바람을 이용하기 위해 설치한 풍력발전기이다.

넓은 밭에는 아직 농작물이 보이지 않지만 아마도 조금 지나면 배추나 무를 심게 될 것이다. 농작물은 낮과 밤의 기온 차와 대간을 넘나드는 구름, 농부의 신비스럽고 정성 어린 손길에 의해 키워질 것이다.

이곳 풍경은 언제나 좋아도 고랭지 밭이 살아있는 장관을 보려면 여름이나 초가을이 좋다. 그때 온다면 광활한 밭에서 초록 채소가

천의봉 고랭지 채소밭, 유연한 구릉 따라 그려진 밭고랑이 인상적이다.

파도처럼 바람에 일렁이는 놀라운 광경을 볼 수 있을 것이다.

아무도 없고 나무 한 그루 없는 넓고 광활한 밭을 내 그림자 벗 삼아 이리저리 바람 따라 걸으며 점을 찍고 선을 그린다.

무한한 자연 속에 드니 나도 한 줄기 풀잎과도 같은데, 작은 마음 속에 품은 건 어찌 이리 태산처럼 크고 무거울까? 절로 이 생각, 저 생각이 솟아나는 고즈넉한 길이다.

고랭지 밭 옆으로 변함없이 자리하고 있는 매봉산(1303.1m)을 오른다. 그래도 솟구쳐 오르는 밭의 기운을 이겨내고 산으로 남았다.

매봉산은 오늘 오르는 마지막 봉우리여서인지 발걸음이 가볍다. 매봉산은 천의봉(天衣峰)이라는 이름도 갖고 있는데 산세가 마치 선 녀의 옷과 같이 유려하여 그런 이름을 하였을 것이다.

매봉산 전망대에서도 오늘 걸어 온 행로가 그대로 조망되고 두 문동재 길과 터널을 지나 시내로 들어오는 차량의 모습이 애틋하다.

그런 사방의 산이 품은 태백 고을 모습은 아늑하다.

매봉산을 뒤로하고 하산길에 접어든다.

농로 옆으로 이어진 대간 길을 2킬로 정도 내려가면 백두대간과 낙동정맥이 나누어지는 표지석을 만나게 된다. 숲길에 자리한 분기점 표지석에는 대간과 정맥을 종주하는 많은 사람의 체온이 남아있다. 수많은 사람이 이른 새벽과 깊은 밤에도 이곳에서 표지석을 매만지며 백두대간을 이어가는 마음을 다지고, 낙동정맥을 완주한 기쁨을 나누고, 출발하는 의지도 불태웠을 것이다. 표지석은 사람의 온기를 품고 홀로 온 나를 반긴다.

낙동정맥은 이곳 태백에서 시작하여 동해안 내륙의 통고산, 주왕산, 가지산 등 오지 산을 지나 부산 다대포 몰운대까지 이어진다. 낙동정맥 산줄기가 내리는 물은 낙동강을 이루며 산줄기와 함께 도도하게 흘러간다. 백두대간은 낙동정맥의 시작점과 잠시 만났다가 낙동정맥과는 반대로 북북쪽으로 계속 이어진다.

대간과 정맥 분기점 아래에는 놓치지 말아야 할 곳이 있다.

백두대간 길의 낙동정맥 분기점

세 강의 분수계 기념 돌탑

커다란 소나무가 있는 작은 언덕 위 한강과 오십천, 낙동강 3대 강 분수계를 나타내는 기념물이 있는 장소이다. 이 산등성이를 두고 세 강의 분수계가 시작된다는 표시이다.

이 산에서 솟은 물의 시작은 미약하여도 이 물줄기는 종내에 우리나라의 젖줄이 되어 삶을 일으키고, 오늘의 우리와 문화가 있도록 하였다.

세 줄기 강이 이곳에서 태어나 살아 움직이며 유년기를 보내고 성장하면서 더 넓은 곳으로 나아가는 행로를 생각하니 자연의 생명감을 깊이 느끼게 된다. 다시 한번 물의 근원을 생각해 보면서 사람과 자연은 함께 하여야만 생명의 조화를 이룰 수 있다는 걸 새삼 인식하게 된다.

숲길을 좀 더 내리니 오늘의 목적지인 삼수령에 도착한다.

이곳은 세 물이 나누어지는 곳이라 하여 삼수령(三水嶺)으로 이름한 곳이다.

날이 밝은 오전 화방재에서 산을 향한 걸음을 시작하여 이곳까지 7시간 정도가 소요되었다. 높은 봉우리가 여럿 있어도 산길이 그리 험하지 않고 무엇보다도 날씨와 숲이 좋아 큰 어려움 없이 산행을 마무리할 수 있었다. 특히 중함백산에서 두문동재를 잇는 산길은 아득한 하늘정원으로 오래 기억에 남을 멋진 길이었다.

태백에서 무궁화호 귀경열차를 탄 것은 탁월한 선택이었다. 열차는 산 따라 물 따라 덜컹거리며 움직여 협곡의 속살을 그대로 보여

준다. 사람이 갈 수 없는 길을 가는 기차는 또 다른 감동을 준다. 태백을 여행한다면 청량리와 태백을 오고 가는 태백선 열차를 타볼 일이다. 천천히 가는 열차 안에서 아름다운 산과 산골 마을, 계곡의 풍경을 한껏 감상할 수 있다.

나는 산 위를 보고 걸었고, 열차는 아래의 마을을 보고 간다. 오늘 위와 아래를 모두 보았으니 산행의 묘미는 배가되었고, 산행은 의미 있게 마무리되었다.

# 삼수령 너머 댓재 가는 길

·

○～～○～～○～～○～～○～～○  26.10km
삼수령  건의령  덕항산  큰재  황장산  댓재

## 물길 품은 산길을 걷다 보면

삼수령(三水嶺, 920m)은 세 강의 물길이 시작되는 고개이다.

매봉산(1303.1m)이 거느리고 있는 금대봉 북쪽 기슭 물줄기는 검룡소에서 솟아 한강을 이루며 514킬로를 흘러 서해로 들고, 검룡소 반대편 산줄기의 잔 물줄기들은 황지천을 형성하고 황지연못의 물을 더해 낙동강을 이루며 510.36킬로의 긴 여행으로 남해로 스며든다. 오십천은 삼척 도계읍 구사리 낙동정맥으로 이어진 백병산(1259.3m)에서 발원하여 비교적 짧은 48.80킬로의 유역을 이루며 동해로 흘러든다. 이처럼 삼수령은 우리나라 주요 하천 3곳의 발원지를 산기슭에 품고 있는 고개이다.

삼수령은 예전 삼척 사람들이 전란을 피해 이상향인 태백 황지로 가기 위해 넘던 고개라 하여 피재라고도 불렀다. 아마도 고려말 왜구들의 침입과 임진왜란 때 한양을 침공했던 왜군이 동해안을 따라

부산으로 남하할 때 고통을 겪은 사람들에 의해 붙여진 이름일 것이다. 그 옛날 외적으로부터 보호받지 못한 민초들이 험준한 고개를 허겁지겁 넘었을 모습이 애달프다.

삼수령은 태백 시내에서 35번 국도를 타고 오르면 만날 수 있다. 삼수령 가까이에는 검룡소 등 세 강의 발원지가 있고, 매봉산 고랭지 밭과 풍력 발전단지, 좋은 풍치를 지닌 바람의 언덕도 있어 그 명성으로 사철 많은 사람이 찾는다. 또 백두대간이 이어지고 낙동정맥이 시작되는 산행지의 주요 거점이기도 하여 산행객의 발길도 끊이지 않는다. 그러다 보니 고갯마루에는 지자체에서 삼수령 상징물이 있는 작은 공원을 조성해 놓았다. 공원 옆에는 지나가는 산객이나 고개를 넘는 길손을 위한 개인이 운영하는 휴게소까지 있다. 아마도 산이 좋아 산기슭에 터를 잡고 봉사하고자 하는 주인의 마음이 담긴 장소일 것이다.

밤을 보내며 달려온 버스로 이른 새벽 삼수령에 도착하니 사위는 어둡고 적막하다. 영하 4도의 날씨에 바람도 다소 있어 체감온도는 더 낮을 것이다. 이곳은 고도가 높은 지역이어서 며칠 전 온 눈이 아직 남아있을 걸로 생각했는데 주로에는 낙엽만 가득하다.

지난 구간을 이어 걷지 못하고 많은 시일이 지난 후에야 걷게 된 길이지만 그래도 오늘 대간 길에 임할 수 있게 되어 다행스럽다. 그동안 여러 일이 있었고 그 누적된 것으로 몸의 피로도가 느껴져 사실 이번 산행 일정도 다소 부담스러웠다. 하지만 산행을 통해 몸이 회복될 것이라는 믿음이 자리하고 있었고, 더구나 이번 산행 기회를

놓치면 이곳까지 홀로 와서 걷기는 어려운 일이었다. 그래서 나의 몸 상태를 인지하고 조심스럽게 산행에 임하기로 하였다.

오늘은 삼수령을 출발하여 건의령, 푯대봉, 구부시령, 덕항산, 환선봉, 큰재, 황장산, 댓재에 이르는 26.1킬로를 걷는 길이며, 대간 길을 기준으로 오른쪽은 삼척시, 왼쪽은 태백시를 두고 걷게 된다.

그동안 백두대간을 북진하며 북동쪽의 내륙을 지나왔어도 이제는 왼쪽으로 방향을 틀어 오른쪽에 동해를 두고 북쪽으로 향하게 된다. 이 구간의 지형은 삼척지역 산세는 고도가 급격하게 낮아지며 바다로 휘달려 나가고, 반면 태백 쪽은 고도 1000여 미터를 오르내리는 구릉 같은 산봉우리들이 솟아 내륙으로 뻗어나가는 형세를 이룬다.

삼수령에서 댓재에 이르는 길은 그 접점의 줄기 위를 걷게 되어 묘한 정취를 느낄 수 있다.

오늘 걷는 길은 해발고도 1000여 미터 내외의 산줄기에 솟은 봉우리 19개 정도를 넘나들며 걸어야 한다. 큰 봉우리가 없어 오름에 대한 부담은 덜 수 있지만 작은 봉우리를 반복적으로 오르내리는 길이어서 산행 후반에 지칠 수 있는 만만치 않은 길이기도 하다.

하지만 이곳은 첩첩 산 너머 아득한 동해도 조망할 수 있고, 깎아지른 절벽과 부드러운 능선이 함께하는 특이한 지형도 볼 수 있는 등 변화무쌍한 풍광으로 기대감을 부르는 곳이기도 하다. 자연이 준 깊은 원시림을 벗삼아 완급조절을 하며 걷다 보면 완주에는 무리가 없을 것이다. 나는 컨디션이 다소 좋지 않은 나 자신에게 이런 긍정

메시지를 보내며 등산화 끈을 조인다.

삼수령 공원을 출발하니 이내 깊은 숲속으로 빠져든다.

산길은 동네 뒷산을 온 것처럼 부드럽고 아늑하다. 아직 새벽 시간이어서 길 좌우 멀리 민가의 가로등과 멧돼지 퇴치를 위한 붉은 불빛이 곳곳에 남아있다. 이 깊은 산골에도 사람들이 터를 잡고 살아온 건 그래도 산이 좋고 물이 맑아 정붙이고 살만했기 때문일 것이다. 첩첩 산골짜기이다 보니 농토가 부족하여 산등성이 해 잘 드는 곳에 근근이 농사를 지었을 것이고, 지금은 고지대임에도 대규모 땅을 개간하여 고랭지 농사를 지으며 삶을 이어간다.

오늘 구간 옆으로 35번 국도가 나란히 이어지므로 중간에 힘이 들거나 하면 산길을 벗어나는 건 쉬운 편이다. 언제나 산행에 임할 때는 우선 자기의 몸 상태와 가야 할 길을 잘 파악해야 하고, 산행 중 부상이 생기면 과감하게 가장 빠른 길로 벗어나 몸을 추스르는 것이 좋다. 산은 변함없이 늘 그 자리에 있으므로 다음 기회에 찾으면 될 일이다.

건의령 가는 길은 작은 오르내림이 있지만 넉넉한 숲속 오솔길로 이어진다. 하지만 겨울 초입이 되어 떨어진 낙엽이 곳곳에 길을 덮고 있어 발걸음을 조심스럽게 한다. 바람이 있는 길은 낙엽이 없지만 바람이 머문 자리에는 낙엽이 쌓여있는 형국이다. 특히 내리막은 낙엽으로 인해 디디는 곳이 명확하지 않아 몇 번을 미끄러지고 휘청거린다.

나무는 봄을 맞으면 싹을 틔우고 여름은 무성한 잎으로 열매를

키운다. 가을을 맞이하면 열매를 퍼트리고 잎을 떨구면서 내년을 기약한다. 떨어진 열매는 새로운 싹을 틔울 것이고 잎사귀는 새순을 키우는 밑거름이 될 것이다.

숭고한 일을 마친 낙엽은 자연으로 돌아가며 메말랐다. 그 낙엽을 밟을 때마다 나는 바스락거리는 소리는 상큼하게 귀를 간지럽혀도 잎사귀를 휘저으며 밟고 지나가기는 쉽지 않다. 그래도 어쩔 수 없이 조심스럽게 발을 디디며 한 걸음씩 나아간다.

길이 좋으니 함께하는 산객들은 줄지어간다. 어둠 짙은 숲속의 구불거리는 산길을 갈 때는 사람은 보이지 않고 헤드 랜턴 불빛만이 흘러가는 듯하다. 오르막길을 오르다 뒤돌아보면 조용히 흐르며 이어지는 불빛은 경건하고 아름답다. 새벽잠을 뒤로 하고 깊은 산에 든 사람들은 초겨울 어둠 속 풍경의 주인공이 된다.

이들은 무엇을 찾기 위해 낯선 곳에 들어 척박한 길을 걷고 있을까? 모두 산을 좋아하는 마음으로 대간 완주, 자연 탐방, 오지 기행, 건강 관리, 세상 유람, 자아 찾기, 묵언 수행 등 각자가 추구하는 것에 다가가기 위해 한 걸음씩 더하고 있을 것이다. 나 역시 백두대간을 통해 내가 사는 곳과 살아온 삶을 좀 더 알기 위해, 진정한 참 자유를 위해, 자연을 통해 좀 더 원래의 세상에 다가가기 위해, 그리고 나를 좀 더 깊이 인식하기 위해 걷고 있지 않은가? 대간을 다 걷고 나면 진정 무엇이 남을지 모르지만 그래도 내 몸과 마음이 조금은 더 맑아지고, 우리 사는 세상을 좀 더 깊고 넓게 보고, 좀 더 따뜻하고 너그러워진 나 자신을 볼 수 있지 않을까?

여러 사람이 같은 코스에 하나의 도달점을 두고 산행하면 서로

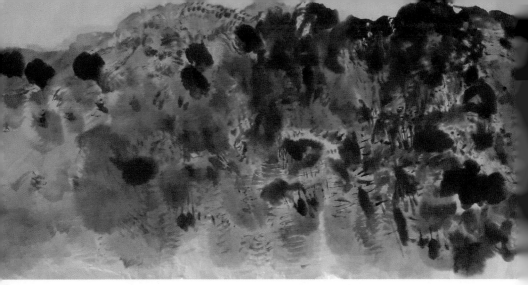

산이 주는 소리를 보면, 2021, 산이 주는 기운을 표현한 수묵담채화

의지가 된다. 잘 알지 못하는 사람일지라도 험준한 산에서는 이심전심으로 한마음이 되는 것이다. 대간 길에서는 남녀노소의 구분이 없다. 속세의 껍데기는 훌훌 벗어두고 오직 낯선 대간 길을 서로 의지하며 나아가는 동료일 따름이다. 산행 중 누구라도 어려움을 맞게 되면 서로 우정을 나누어 도움을 주고받는다. 산길을 걷는 동안만큼은 너와 내가 아닌 마음이 열린 우리가 되는 신비한 체험을 하게 되는 것이다.

아직은 길이 좋아 함께 가지만 날이 밝으면 제각기 페이스에 맞추어 제 길을 가게 될 것이다. 서로 거리를 두고 진행하더라도 같은 시간과 같은 공간, 그리고 같은 길에 있는 것만으로도 큰 위안이 되고 든든한 힘이 된다.

1시간 50분 정도 진행하여 건의령(840m)에 닿는다.

아직 어둠에 젖어있는 건의령은 고즈넉하다. 건의령은 삼척시 도

계읍과 태백시 상사미동을 연결하는 고개이다.

이 고개에는 고려 마지막 왕인 공양왕과 관련된 이야기가 지명으로 남아 전해 내려오고 있다. 고려말 친원파와 친명파가 대립하면서 공양왕은 이성계에 의해 덕이 없고 어리석다는 이유로 실권을 빼앗기고 폐위당하였다. 그리하여 원주로 추방되었다가 2년 뒤 삼척에서 살해당하게 된다. 공양왕을 따르던 신하들은 다시는 벼슬을 하지 않겠다며 태백산에 은거하기 위해서 관모와 관복을 이 고개에 벗어 걸어두고 넘었다. 그래서 이 고개는 관모를 일컫는 건(巾)과 관복을 일컫는 의(衣)를 합하여 건의령이라 이름하였다. 건의령에는 공양왕의 슬픈 사연과 충신들의 기개가 이름에 담겨 오늘까지 전해지고 있다.

어둠 속 건의령에는 그때의 인걸은 간데없고 나무와 수풀만 무성하여 애잔하고 무상한 느낌을 준다. 세월이 한참 지난 지금 나는 이제야 이 길에 들어 공양왕의 안타까운 행적과 신하들의 기개를 되돌아본다. 홀연히 다가온 바람이 귓가를 스치고 흐른다.

몇 개의 봉우리를 낙엽과 씨름하면서 오르내리니 주로에서 100미터 정도 떨어진 곳에 푯대봉(1009.9m) 정상석이 외롭게 서 있다. 푯대봉은 태백의 깊은 산과 계곡을 품고 있는 봉우리이다. 푯대봉을 두고 구부시령으로 가는 길에는 나무가 거의 없다. 몇 년 전 산불로 인하여 삼림이 대부분 타버려 산의 피부가 그대로 노출되어있는 상태이기 때문이다. 나무가 없는 산은 적막하다. 새도 둥지 틀 곳을 잃고 숲에 의지하던 많은 생물도 깃들 보금자리를 잃었다. 화기로 푸석해진 돌밭을 거쳐 화마에도 곳곳에 살아남은 숲을 지나고, 구불거

리는 여러 봉우리를 오르내리니 구부시령(1007m)에 닿는다.

구부시령(九夫侍嶺)은 삼척 신기면 대기리와 태백의 하사미동을 연결하는 고개로 한 여인과 아홉 남자의 이야기가 스며있다. 한 마을 여인이 결혼만 하면 얼마 지나지 않아 상대 남자가 죽어 나갔다. 남자들이 왜 죽었는지는 알 수 없어도 나중에 이 여인이 섬긴 남자가 아홉에 이르렀다고 하여 구부시령이라 이름하였다고 한다. 구부시령이라는 지명이 그냥 생긴 것이 아니어서 전혀 근거가 없다고는 할 수 없을 것이다. 하지만 당시 척박한 자연환경과 외침 등 어려운 삶을 이어 나가는 과정에서 파생되어 만들어진 이야기가 아닌가 생각해 본다.

구부시령은 오래된 참나무가 우거져 있고 아늑한 공간이어서 잠시 쉬었다 가기에 적합하다.

구부시령을 지나니 날이 완전히 밝았다. 멀리 바다 위를 덮고 있는 구름을 밀고 황금 같은 해가 솟는다. 해가 뜨는 모습은 언제 보아도 경이롭다. 자연 속에서 새날의 빛을 보고, 숲의 구성원과 함께 아침의 소리를 듣고 그 온기를 느낄 수 있다는 건 행복한 일이다. 또 하루를 맞이한다는 건 지난 세월을 살아낸 것이고, 지금 살아있다는 것이며, 앞으로 살아갈 소중한 하루를 선물 받은 것이다. 오늘은 어제 세상을 떠난 사람이 그토록 맞이하고 싶어 했던 내일이 아닌가?

소중한 시간! 오늘도 세상 속에서 한껏 살아가야 한다.

## 삶이 닿은 산줄기, 함께 있어 아름다운 길

어둠과 함께 하루를 시작했어도 해를 통해 천지가 밝아지면 이제야 제대로 하루가 시작된다는 것을 느낀다. 오늘은 11월 하순 아침 7시 20분, 해가 솟으나 여름에 비하면 해 뜨는 시간이 많이 늦어졌다.

구부시령을 뒤로하고 잠시 오르막을 숨차게 오르면 덕항산(德項山, 1070.7m)이다. 척박하던 시절 삼척지방 쪽은 깎아 지른 절벽이 많은 지형이어서 농사지을 토지가 부족했다. 삼척 사람들은 산을 넘어 화전을 일굴 평평한 땅을 찾아다녔는데 덕항산에 올라 주변을 살펴보니 가파르지 않은 땅이 곳곳에 있어 농사를 지을만했다. 사람들은 이곳에 화전을 일구고 농사를 지어 험한 시기를 넘길 수 있었다. 훗날 덕항산이 사람들의 삶이 이어지도록 덕을 베풀었다고 해서 덕메기산으로 부르다가 오늘날에는 덕항산으로 부르고 있다.

옛사람들이 삶을 위해 밭을 갈았던 곳곳에는 그 흔적이 남아있고 이제는 나무가 자리하여 오늘에 이르고 있다.

덕항산에서 떠오른 해를 안고 동해의 정기와 기상을 품는다. 덕항산에서 1시간 정도 작은 봉우리 몇 개를 오르내리니 환선봉(1079m)이다. 오른쪽으로는 깊이를 가늠할 수 없을 정도의 바위 절벽을 볼 수 있는 곳이다. 아마도 이 지역이 석회암 지대여서 물로 인한 강한 침식과 풍화로 이러한 지형이 형성되었을 것이다. 실제 환선봉 아래에는 삼척에서 유명한 석회동굴인 환선굴이 자리하고 있다.

환선봉에서 아슬아슬한 절벽을 옆에 두고 칼날 같은 길을 1시간 정도 진행하니 자암재에 이른다. 자암재는 삼척 대이리와 태백 조탄

환선봉 아래 깊이를 가늠할 수 없는 골　　　환선봉 정상석

동을 연결하던 고개로 자색 바위가 많아 자암재로 불리고 있다. 이곳도 넓고 평평한 땅으로 형성된 곳이 있어 밭을 일구고 씨를 뿌리면 금방이라도 많은 작물이 자랄 것 같은 느낌을 준다.

　자암재를 지나니 이내 대규모 고랭지 밭과 풍력발전기가 즐비하게 서 있는 마을의 모습이 보인다. 이곳은 산 아래에 광동댐을 건설하면서 수몰된 마을 사람들을 위해 조성한 이주단지이다. 산지에 고랭지 채소 재배를 위한 농지가 조성되어 있고 띄엄띄엄 민가가 자리하고 있다.

　대간 길옆으로 넓은 고랭지 밭이 계속 이어진다. 밭에는 의외로 주먹 크기의 돌이 많이 섞여 있다. 전에는 이 돌투성이인 척박한 땅에서 과연 배추나 무가 자랄 수 있을까? 하는 생각도 했었는데 나중에 알고 보니 그 돌이 농사에 큰 역할을 하고 있었다.

　이곳은 해발 1000미터를 오르내리는 고지대이다 보니 밤에는 기

온이 크게 떨어진다. 해가 들면 대기는 따뜻해져도 밤새 식은 돌은 한동안 찬 기운을 지니고 있다. 그리하여 대기의 온도가 올라가면 찬 돌에 대기 중 수분이 응결되고, 그렇게 맺힌 물이 자연스럽게 밭으로 흘러내리면서 채소에 물을 공급하는 것이다. 사람들은 그렇게 막돌과 대기의 기온 차를 이용하여 농지에 수분을 공급함으로써 작물 재배에 도움을 얻고 있었다. 자연의 순환 원리를 활용하는 농부의 탁월한 혜안이 놀라울 따름이다.

주변에 흔한 것이 배추나 무이다. 하지만 자연의 질서와 농부의 정성이 함께하지 않으면 쉽게 먹을 수 있는 식품이 아님을 알 수 있다. 하물며 1000미터가 넘는 고지대에서 자란 채소는 더욱 그렇다.

맑은 하늘 아래 대간은 쉼 없이 이어진다. 대간을 중심으로 산줄기들이 검푸른 색채로 원근을 그리며 서로 뒤질세라 동해로 내달리

밭두렁에 선 나무, 홀로 서서 더욱 돋보인다.

는 모습이 장관이다. 이 모습이 오늘 구간 중 최고의 경관이라고 할 수 있겠다. 공제선을 이루는 능선에 바람을 기다리는 풍력발전기와 그 길을 걷는 내 모습은 또 하나의 풍경이 된다.

고랭지 밭 주변 둔덕에 한 그루의 나무가 남았다. 나무는 드넓은 공간에 제멋대로 가지를 뻗어가며 마음껏 자라고 있다. 홀로 선 나무의 모습이 하얗게 일률적으로 솟은 풍력발전기와 묘한 대조를 보이며 색다른 아름다움을 자아낸다.

홀로 선 나무는 외로운 나무일까? 아니면 자연과 교감하는 자유로운 나무일까?

대간의 다양한 길을 걷지만 이렇게 왼쪽에 구릉 밭을 두고 오른쪽 아래로 춤추며 흘러내리는 산줄기의 모습을 보며 걸었던 적은 없었다. 그 길 위 하늘을 보고 크게 한번 웃고 심호흡 반복하며 이 순간을 만끽한다. 아름다운 낮이다.

하늘을 향해 솟은 나무와 마른 풀잎 가득한 지대를 지나면서 햇빛 내려앉은 큰재에 도착한다. 큰재는 삼척 고무릉리와 숙암리를 연결하던 고개였다. 오랫동안 대간을 넘는 고개였지만 지금은 나무가 둘러있고 넉넉한 평지 풀밭까지 지니고 있어 한가롭다. 한 해를 마무리하는 갈색 풀잎이 나에게 푹신한 자리를 내어주어 여유롭게 물한 모금 마시며 주변 풍광을 음미한다. 일상에서 벗어나 활짝 열린 하늘과 맑은 대기, 자연스러운 지형과 그 속에 깃들어 사는 생명들을 마주하니 색다른 느낌이 들고 나 자신도 새롭다. 상념 속에 한참을 쉬고 싶은 마음이나 갈 길이 남아 아쉬움을 남기고 다시 숲길로

접어든다.

큰재를 지나 댓재로 가는 길은 3개의 봉우리와 황장산을 넘어야 하지만 완만한 숲길로 이어진다. 하지만 아직 가야 할 거리가 5킬로 정도 남아있어 멀게 느껴지고, 주로 곳곳에 무릎까지 빠지는 낙엽까지 쌓여있어 한 걸음 걸어 나가기도 조심스럽다.

산행 말미가 될수록 가야 할 거리는 더 길어지고 올라야 하는 봉우리는 더 높아지는 묘한 느낌이 드는 건 몸과 마음이 지쳐가기 때문일 것이다. 그래도 점차 댓재에 가까워질수록 마음은 조금씩 가벼워진다.

산길을 걷다 보면 가장 많이 만나는 대상은 나무이다.

나무들은 함께 숲을 이루고 있지만 다른 나무를 의지할 수도 없고 뿌리를 함께할 수도 없어 결국은 홀로 서 있다. 나무는 자리를 한

번 잡으면 온갖 풍파에도 오직 그 자리를 지키며 삶을 이어가야 한다. 척박한 환경 속에서도 그곳을 최고의 자리로 삼아 힘차게 성장하는 나무, 오랜 세월과 재해를 이겨내고 거목으로 성장한 나무, 제 몫을 다하고 대지에 누워 자연으로 돌아가는 고목, 이제야 대지에 뿌리를 내리고 새 꿈을 꾸는 나무 등 종류에 따라 제각기 모습을 한 나무들을 무수히 볼 수 있다.

산속 나무는 생명의 보금자리이다. 아름다운 소리로 노래하는 새도 나무가 없으면 살 수 없고, 숱한 곤충과 동물들도 나무가 없으면 깃들 수 없다. 나무는 자신이 가진 모든 것을 내어주는데 잎과 열매는 곤충과 동물의 먹이로 주고, 남은 잎은 훗날 숲 식물의 밑거름이 되도록 한다. 또한 나무는 산의 수분을 품어 대지를 촉촉하게 하고, 다 자란 나무는 기꺼이 자신을 헌신하여 우리의 삶을 윤택하게 해준다. 생을 다하면 자기의 몸을 곤충과 동물의 집으로 내어주다 끝내는 대지의 흙으로 돌아가 다른 식물을 위한 자양분이 된다.

그러므로 산에 자리한 나무는 제각기 산을 이루는 중요한 역할을 하며 기꺼이 희생하고 헌신하는 그 마음은 아름답고 숭고하다.

산길을 걸으며 나무와 함께 숲을 이루는 풀잎들과도 마음을 나눈다.

풀들은 봄날 햇살에 새싹을 틔우고 바람과 비, 천둥, 번개를 가녀린 몸으로 안으며 줄기와 잎을 키워낸다. 그런 힘든 과정을 거쳐 끝내 예쁜 꽃을 피우고, 벌과 나비를 불러 씨를 영글게 하고 후손을 퍼트린다. 그리고 서리가 내리면 생장을 마치고 기꺼이 마른 줄기로 남아 내일을 기약한다. 풀잎도 나무와 마찬가지로 산을 이루는

중요한 구성원으로 자리하여 곤충에게 보금자리를 내어주고, 자기의 몸을 동물이나 곤충의 먹이로도 헌신한다. 작은 풀잎 식물일지라도 제 충실한 삶을 통해 생명의 숭고한 역할을 말없이 보여주는 것이다.

그런 나무와 풀잎 사이를 오랫동안 걷다 보면 어느새 나는 산의 식물들과 일체화되는 듯한 느낌을 받는다. 숲은 나에게 '자연과 함께 자유롭게, 인위적이지 않고 자연스럽게, 자연에 순응하고 조화하며 살아가라' 한다.

자연 속에서 충만해진 마음으로 나와 세상을 다시 돌아본다.

기온이 올라 겉옷을 벗고 걸으니 햇살이 얼굴을 간지럽히고, 드러난 팔 위로 바람결이 지나며 힘을 북돋운다. 숲 사이를 지나는 바람과 새소리를 벗 삼아 1시간 반 정도 몇 개의 오르막을 걷는 듯, 오르는 듯하다 보니 황장산(1059m)에 올라선다. 오늘 마지막 봉우리인 황장산에 서니 언뜻 건너편 산 아래로 구불구불 이어진 댓재 고갯길이 보인다.

댓재는 동해 삼척과 임계 정선을 연결하던 고개로 예전에는 걸어서 허위허위 넘던 고갯길이었는데 지금은 424번 지방도로로 확장되어 차량이 통행한다. 고갯마루로 오르는 구불거리는 길을 볼 때마다 옛사람들의 삶이 그려져 마음이 무거워지기도 한다. 길은 대지의 숨결과 많은 사람의 온기 어린 삶이 모여있어 언제나 경건한 느낌을 준다. 고갯길은 더욱 그러하다.

황장산에서 가파른 길 1킬로 정도를 걸어 내려서니 댓재(810m)

이다. 대동여지도에는 죽령으로 표기되어 있는데 아마도 소백산 입구의 죽령과 같은 이름이어서 근래에 우리말 댓재로 바꾼 듯하다. 댓재는 주변에 대나무가 많이 자라서 댓재라 이름하였다고 하는데 온대식물인 대나무가 지대가 높고 겨울이 추운 이곳에서 살 수 있었을까? 하는 의문은 든다. 그래도 바닷바람이 있는 양지바른 데는 기온이 높아 대나무도 살 수도 있었겠다는 생각이 들지만 지금 이곳에서 대나무는 볼 수 없다.

댓재는 높은 고도에 있는 고개임에도 불구하고 주차 공간과 수도시설, 화장실이 있어 산객들에게 큰 도움을 준다. 지금은 겨울에 접어들어 수도꼭지가 잠겨 있지만 대간 고갯마루에 개방된 수도시설이 있는 것은 처음 보았다. 대간과 댓재를 오고 가는 사람들을 위한 지자체의 깊은 배려가 담겨있는 고마운 시설이다.

오늘 구간 길은 고도는 높은 곳이었지만 큰 오름을 오르내리는 곳은 없었다. 하지만 유난히 작은 봉우리들이 많아 피로감을 주는 길이었고, 낙엽이 많이 쌓여 좀처럼 발걸음이 나아가지 않는 길이기도 했다. 하지만 오솔길과 숲이 아름다운 곳이었고, 특히 태백의 부드러운 산봉우리와 삼척의 깎아 지른 절벽을 품은 산의 모습은 독특한 감흥을 주었다.

척박한 고지대지만 굴하지 않고 고랭지 밭을 개척하여 자연과 조화하며 살아가는 사람들의 강인한 모습도 볼 수 있는 흥미로운 길이었다.

댓재에 도착한 기쁨을 누리기도 전에 댓재 너머로 솟은 두타산을

비롯한 산봉우리들이 고개를 내민다. 저마다 지닌 우아한 자태를 뽐내며 '어서 오라' 하는 듯 나의 발걸음을 기다리고 있다.

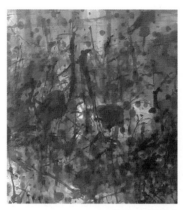

숲길 걷다 보면(부분)

# 해동삼봉 올라도 그리운 해동삼봉

●

○〰○〰○〰○〰○〰○ 29.10km
댓재　두타산　청옥산　고적대　상월산　백봉령

## 한 줄기 바람 되어 산길 들어서면

긴 겨울 지나 봄을 맞으며 댓재에서 백봉령까지 걷게 되었다.

이번 구간은 해동 삼봉이라 부르는 큰 산 두타산과 청옥산, 고적대를 넘는다. 아울러 갈미봉, 상월산을 지나 무수히 솟은 크고 작은 봉우리도 넘어야 해 대간 길 중 힘든 구간으로 알려져 있다. 또 산행 거리도 29킬로 정도로 상당히 긴 구간에 속한다.

그러다 보니 겨울에는 적설로 하루에 진행하기에 무리가 있고, 한여름에는 더위와 장마, 우거진 수목 등으로 인하여 원만한 진행이 어렵다. 하지만 봄에 이곳을 찾게 되면 적당한 기온 속에 예쁜 야생화와 생동감 있는 신록의 숲을 맞이할 수 있다. 가을에도 선선한 기온 속에서 화려한 단풍의 군무와 함께할 수 있어 사색하며 걷기에 좋다.

이곳은 오지 속 높은 봉우리와 원시림으로 예부터 신선이 산다고

할 정도로 신비로움과 아름다움을 간직한 곳이었다. 그런 산속에 들어 오랜 시간 걷다 보면 산과 하나되는 순간도 맞을 수 있다. 아울러 긴 구간과 오르내림에 따른 극한의 어려움을 통해 자신의 한계점에 도전해 볼 수도 있고, 그것을 넘어서면서 솟는 성취의 기쁨을 느껴 볼 수 있는 구간이기도 하다.

백두대간은 우리나라 국토의 근간으로서 큰 의미가 있고, 또 한 편으로 대간을 이루는 요소들이 자아내는 아름다움을 통해 우리 미의 근원을 이루는 역할도 해왔다.

대간 속 자연에 들어 거닐며 보고, 느끼고, 들을 수 있는 미적 대상은 매우 다양하다. 아름다움에 대한 건 사람마다 주관적으로 느끼는 것이기는 하지만 자연이 주는 아름다움은 대체로 함께 인식하고 공감한다. 아마도 우리도 자연 중의 일부이기 때문에 그럴 것이다.

자연 속 산이 지닌 암봉의 진실함과 일출 일몰의 장엄함, 쉼 없이 이어지는 대간 마루금의 변함없는 선율, 안개와 구름, 하늘이 공간을 통해 자아내는 여백, 시절에 따라 뭇 생명이 자아내는 생동감, 산이 지닌 자연스러운 형태와 색채, 산과 숲이 일으켜 마음에 다가오는 소리 등은 언제나 산이 주는 아름다움이었다.

산이 주는 아름다운 요소는 대간을 걷는 동안 자연스럽게 우리의 몸과 마음에 자리한다. 그리하여 그 미감은 우리의 정서와 감성을 풍성하고 따뜻하게 하여 더 많은 세상을 느끼게 하고 삼라만상을 좀 더 깊고 새롭게 보게도 한다. 그리고 대간 속 미적 대상을 통한 감정이입, 감상과 체험, 공감과 조화를 통해 우리가 지녔던 본래의 순수성을 되찾을 수 있고, 세상의 굴레로부터 스친 상흔도 치유할 수 있

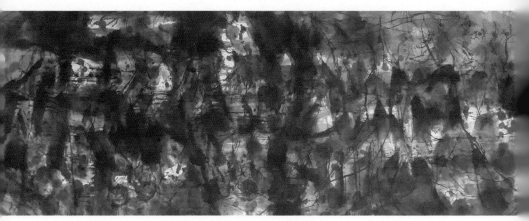
산줄기에 깃든 사랑, 2020, 산줄기의 조화로움을 표현한 수묵담채화

으며 혼탁해진 마음도 정화할 수 있다.

궁극적으로 아름다움은 우리가 지녔던 원래의 감성과 정서를 회복하게 하고, 자연과 사람 등 모든 생명과 사물을 사랑하는 마음을 지니게 하며, 새로움을 창출하는 원동력까지도 주는 것이다.

이것이 대간 길을 걷는 사람들에게 산이 주는 가장 큰 선물이라고 할 수 있겠다.

4월 하순 도회지 주변은 온갖 봄꽃의 잔치가 벌어지고 있지만 댓재는 아직 떠나기 아쉬운 겨울과 다가온 봄의 모습이 함께하는 진풍경을 보여주고 있다.

봄의 전령인 진달래꽃이 활짝 피었어도 풀잎은 이제야 새순을 틔우고 있고, 나무는 아직 순조차 채 틔우지 못하고 있다. 아마도 이곳의 지대가 높다 보니 낮에는 봄기운이 완연하여도 밤에는 겨울의

냉기가 남아있어서 그럴 것이다. 그래도 5월이 다가오니 머잖아 이 곳도 온갖 새싹이 돋아나 연녹색 신록과 야생화의 잔치가 벌어질 것 이다.

댓재(810m)는 예부터 바다와 내륙을 연결하던 고갯길이었다. 굽이굽이 높고 험한 고갯길이다 보니 사람들은 고갯마루에 산신각을 세워 자신들의 안녕과 일의 번창을 기원하며 넘곤 했다. 댓재는 동 해, 삼척과 정선, 태백을 잇는 백두대간을 넘는 주요 고개였고, 지금 도 지방도로로 연결되어 전과 다름없이 중요한 교통로의 역할을 톡 톡히 하고 있다.

댓재에서 두타산까지는 6킬로 정도이다. 댓재를 출발하여 산신 각 앞을 지나 잠시 후 햇댓등을 오른다. 그리고 어둠 속 길을 한참 내려간다. 초반에는 주로 오름길로 이어져야 하는데 길게 내려가는 게 이상하여 지도를 확인하니 예감이 맞았다. 다시 햇댓등으로 되돌 아온 후 두타산 방향으로 길을 잡고 걷는다.

산에서 길은 잘못 드는 일은 다반사다. 잘못을 인지하게 되면 당 황하지 말고 즉시 원래 위치로 되돌아온 후 바른길을 찾는 게 정석 이다. 그래도 오늘은 잘못된 길을 금방 알게 되어 다행이었고, 이것 은 오늘 산길을 특히 유의해서 가라는 산의 경고임이 틀림없다.

어둠속인데도 아침이 다가오는지 새들이 청아한 소리로 맞아주 어 걷는 길은 경쾌하다. 두타산 오르는 길은 숲이 우거져 있지만 아 직 나뭇잎이나 수풀이 무성해지기 전이라 무난한 길로 이어진다. 하 지만 여름이 되면 막 자란 넝쿨과 수목으로 걷기가 쉽지 않을 것이

란 생각이 든다.

점차 고도를 높이며 4킬로 정도 진행하여 통골재에 이른다. 통골 재는 삼척시 미로면 삼거리와 번천리를 오가던 고개였다. 옛 고개의 흔적이 희미한 통골재를 지나면 두타산까지 2킬로 정도는 오름길로 이어진다. 가파른 오름길은 역시 보폭을 줄이고 호흡을 규칙적으로 하면서 천천히 올라야 힘이 덜 든다. 오늘은 긴 거리에다 오르내려야 할 봉우리도 20여 개나 되어 쉽지 않은 여정이다. 날이 밝고 낮기온이 오르게 되면 체력 소모도 빨라질 것이다. 그러므로 초반에는 서둘지 않고 완급조절을 하면서 걸어야 한다. 그렇지 않으면 후반에 걷는 길은 고행길이 될 것이다.

## 바람결이 전하는 산줄기에 깃든 이야기

아침을 맞아 사위가 환해지는 상태에서 두타산(頭陀山, 1352.7m)을 오르니 아침 안개에 젖은 산줄기들은 첩첩산중을 이루고 산봉우리들은 꽃송이가 핀 듯 여기저기서 솟아 햇살을 품는다. 역시 산 정상 풍경은 직접 땀 흘리고 오른 후 바람을 맞으며 둘러보아야 제격이다.

산마루가 주는 드넓은 공간감, 구름과 안개를 머금고 도도하게 흐르는 산줄기의 장엄함은 직접 눈으로 보고 가슴으로 느껴야 한다. 풍경은 보는 사람마다 느낌이 다르겠지만 감동의 크기는 같다. 힘든 새벽길이었음에도 장쾌한 정경으로 눈은 크게 열리고 가슴은 시원해진다.

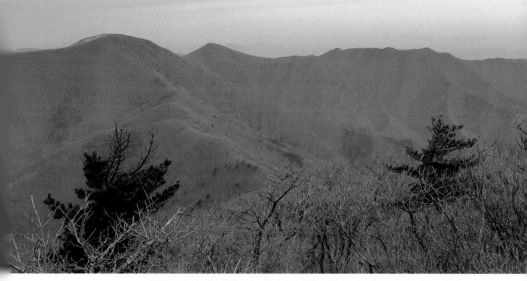

두타산에서 본 정경. 청옥산과 고적대 등을 품은 산줄기가 유려한 모습으로 흐르고 있다.

가야 할 청옥산이 바로 건너편에 봄기운을 가득 품고 우람하게 서서 기다리고 있다.

두타산 명칭에 있는 '두타'(頭陀)라는 용어는 불교에서 비롯되었는데, '두타'에는 불교 수행자에게 있어 의식주에 대한 탐욕과 세상의 번뇌와 망상을 버리고 수행 정진해야 한다는 뜻이 담겨있다. 아마도 불교를 숭상하던 시기에 수행자가 신비로움을 지닌 이 산에 들면 속세의 모든 탐욕을 잊고 깊이 수행할 수 있다고 하여 두타산이라 칭하였을 것이다. 한편으로 산의 형상이 부처가 누워있는 모습처럼 보여 두타산이란 이름으로 불렸다고도 한다.

삼척 사람들은 언제나 자신들을 굽어보는 두타산을 예나 지금이나 어머니 산처럼 신성하게 여기며 살아왔고 또 살아갈 것이다.

두타산에서 오른쪽 능선 길을 따라 동해 방면으로 가면 쉰움산으로 이어진다. 쉰움산 산정에는 독특하게도 자연적으로 만들어진 50

여 개의 돌우물이 있어 오십정산이라고도 한다. 예전 삼척 사람들은 이곳을 영험하게 여겨 산제당을 짓고 봄가을에 기우제를 지내기도 했다.

고려 충렬왕 때 전중시어(殿中侍御)였던 이승휴(李承休, 1224~1300)는 왕의 뜻을 거스른 죄로 파직된 후 낙향하였다. 이승휴는 오십정 산 아래에 있는 천은사에 기거하면서 제왕운기(帝王韻紀, 1287년)를 저술하였는데 책의 내용을 민족주의적 시각으로 기술하였다. 이승 휴는 우리 민족을 단군을 시조로 하는 단일민족임을 강조하고 발해 도 우리 역사에 편입하였다. 그리하여 단군, 삼한, 삼국, 통일신라, 발해, 고려로 이어지는 역사의 정통성을 수립하였다.

이승휴는 스스로 동안거사(動安居士), 두타산거사(頭陀山居士)로 부르기도 하였다. 아마도 두타산을 오르내리며 불교를 공부하기도 하고, 벼슬길에서 멀어진 마음을 달래기도 하였을 것이다.

두타산에서 쉰움산 방향 산줄기 왼쪽 아래에는 두타산성이 있다. 두타산성은 102년(신라 파사왕 23년)에 처음 쌓았다가 1414(조선 태 종14)년 삼척 부사가 자연의 험준한 바위를 이용하여 둘레 2.5킬로 길이로 부분 축성하였다. 두타산성은 1592년 임진왜란 때 주민들의 피난처 역할을 하기도 하고, 왜군을 크게 무찌른 곳이기도 하다. 지 금도 견고하게 쌓은 산성의 모습과 역사의 흔적을 엿볼 수 있으므로 기회가 되면 들러 볼 일이다.

두타산성에서 다시 1시간 30분 정도 아래로 내려가면 무릉계곡 을 만나게 된다. 두타산, 청옥산, 고적대에서 내려오는 물이 한곳으

무릉계곡의 계류, 해동 삼봉이 내린 물이 모여 흐른다.

로 모여 계곡을 이루다 보니 수량이 많다. 특히 기암괴석을 품은 무릉계곡은 용추폭포와 쌍폭포 등 아름답고 신비로운 풍광을 지니고 있어 선경인 듯한 느낌을 자아낸다.

사람들은 이곳을 신선들이 사는 이상향으로 여겨 이름도 무릉계곡이라 하였다. 계곡 아래쪽에는 무릉반석이 있는데 가히 수백 명의 사람이 앉아 물과 함께 쉬어도 될 만큼 넓은 면적을 지니고 있다. 뛰어난 풍광을 지닌 곳이다 보니 이곳에는 오래전에 새겨진 많은 각자(刻字)가 남아있다. 이곳 풍경에 감탄한 시인 묵객이 남긴 시뿐만 아니라 이곳을 다녀간 벼슬아치들과 양반들이 자신의 이름을 새겨 흔적을 남겨둔 것이다.

조선시대에는 명승지에 이름을 새겨 두는 게 유행이었는지 명승지마다 남겨진 깊은 각자는 보기에 불편함을 주기도 한다. 벼슬의 크기에 따라 이름 글자의 크기도 달라지니 그때나 지금이나 위세를

부리는 소인배의 심리는 달라지지 않은 것 같다.

　다시 백두대간 길을 이어간다.

　두타산에서 왼쪽으로 방향을 틀면 청옥산 방향으로 나아가게 되는데 두타산에서 청옥산까지는 3.7킬로 정도의 능선으로 이어지고 있다. 이미 고도를 올린 후 연결되는 산이라 조금은 여유롭기는 하지만 중간에 있는 박달재까지 일정 부분 고도를 내린 후 두타산보다 고도가 높은 청옥산으로 올라야 하기에 발걸음이 가볍지만은 않다. 이럴 때는 그저 능선길로 계속 이어졌으면 하는 마음이지만 대간은 결코 그런 길을 주지 않는다.

　봄기운을 품은 바람이 가득한 숲길을 걸어 고도를 낮추다 보면 이내 박달재를 만난다. 박달재는 동해 무릉계곡과 삼척 번천리를 이어주던 고개였으나 희미한 흔적만 남아있다. 이곳은 해발고도가 1300미터가 넘는 지대여서 나무들과 풀들은 봄바람에 터질듯한 힘으로 순을 틔우기 위해 조바심을 치지만 아직 주위에는 찬 기운이 맴돌고 있어 주춤거리고 있는 형국이다. 하지만 곳곳에 차리한 진달래 나무가 연분홍 보석 같은 꽃을 반짝이고 있으니 다른 수목도 얼마 지나지 않아 연녹색 군무로 생명의 찬가를 부를 것이다.

　나무숲 사이로 청옥산을 바라보며 능선길을 음미한다. 청옥산이 가까워지면서 돌이 많은 가파른 오름이 나타나기 시작한다. 예로부터 이곳에는 보석에 버금가는 청옥이 많이 나고 약초도 많이 자생하여 청옥산이라 이름하였다고 한다. 식물들은 저마다 시절에 맞게 생

장하여 꽃피우고 주변 식물들과 곤충, 동물들과도 어울리며 조화롭게 살아간다. 또 식물들은 태양과 대지의 기운으로 키운 줄기나 뿌리로 사람들의 몸을 치유하는 도움까지 주니 고마울 따름이다.

청옥산 오르는 가파른 길 곁에 설치된 줄은 보기 드물게 푸른색이어서 이채롭고 산뜻하다. 이곳이 청옥산이다 보니 분명 누구의 아이디어를 반영하여 푸른색으로 된 줄을 설치했을 것이다.

햇살이 쏟아지는 소박한 나무들 사이로 난 길을 오르니 산정 마루에 자리한 청옥산(靑玉山, 1403.7m) 정상석이 반겨준다. 청옥산 봉우리 주변은 무성한 나무줄기로 둘러싸여 있어 조망은 보기 힘들다. 청옥산에서도 무릉계곡으로 내려가는 길이 있다. 두타산, 청옥산, 고적대와 무릉계곡을 연결되는 길이 7곳 정도나 있다는 건 예로부터 이곳의 산과 계곡이 아름다워 많은 사람이 오르내렸다는 것을 증명한다.

청옥산에서 고적대까지는 2~3킬로 정도로 멀지 않지만 역시 중간에 있는 연칠성령까지 고도를 낮춘 후에 다시 고적대까지 고도를

청옥산의 고목

연칠성령 돌탑

높이며 올라야 한다.

고적대 가는 길 능선에 거대한 고목들이 자리하고 있어 범상치 않은 기운을 느끼게 한다. 고목은 드넓은 공간에 온몸을 뒤틀며 용트림하듯 기개를 펼쳐 가히 청옥산을 지키는 나무라고 할만하다.

고목 지대를 지나면 이내 연칠성령(連七星嶺, 1204m)이 나타난다. 이곳은 꽤 넓은 평지를 지니고 있고 이정표 역할을 하는 돌탑도 세워져 있다. 예로부터 무릉계곡과 삼척 하장면을 오가던 이 고개는 산세가 험준하여 난출령(難出嶺)이라고도 하였다. 또 조선 중기 명재상이었던 이식(李植)이 근처 중봉산 단교암에 은거할 때 이곳에 올라 서울을 바라보며 마음을 달랬다고 하여 망경대라고도 하였다. 하지만 지금은 연칠성령으로 부르는데 명칭의 연유는 전해지지 않는다. 아마도 북두칠성과 관련되어 있을 것으로 보이는데 세월 따라 사연은 흐르고 이름만 남아 전해지고 있는 형국이다.

나무 사이로 보이는 고적대는 피라미드처럼 세모꼴로 우람하게 서서 나를 기다리고 있다. 가까이 다가가니 거친 암봉으로 솟구쳐 있어 지금까지 지나온 완곡한 산세와는 전혀 다른 모습을 보여준다. 고적대 정상으로 오르는 바윗길은 거친 호흡과 함께 두 손과 두 발을 이용하여 딛고, 잡고, 당기면서 올라야 하지만 멀지 않은 곳에 봉우리가 있기에 마음은 가볍다.

고적대를 앞에 두고 조망이 열리는 곳에서 뒤돌아본 풍경은 도도하다. 넓은 하늘 위에서 구름을 타고 내려 보듯 그간 걸음을 모으며

지나온 청옥산과 두타산이 춤추는듯한 선율로 이어지는 모습이 우렁차다. 주변에 있는 향로봉과 문필봉 등 정기 품은 봉우리와 봄기운 품은 심산유곡의 모습도 깊고 아련하다.

날카롭게 솟은 암봉을 오르니 고적대(高積臺, 1353.9m)이다.

댓재에서 13킬로 정도의 거리를 4시간 50여 분 걸려 이곳에 이르렀다. 날카로운 암봉 위라 그런지 정상은 몇 사람이 서기에도 좁다. 날씨는 맑으나 안개로 원경이 흐릿하여 바다가 조망되지 않아 아쉽다. 하지만 사방으로 탁 트인 드넓은 공간감으로 눈과 가슴이 활짝 열려 후련하다. 고적대 아래 무릉계곡 쪽에서는 산 사면이 봄을 담은 연두색과 녹색이 띠를 이루며 산을 물들이고 있다. 마치 보이지 않는 생명체가 연녹색 물감을 뿌리며 서서히 산마루를 향해 올라오는 듯 산은 생명감이 넘친다.

고적대는 동해와 정선, 삼척지역이 경계를 이루는 산으로 기암절벽이 높이 쌓여있어 고적대로 이름하였다. 신라시대 고승인 의상대사(625~702)가 이곳 봉우리에서 수행하였다고 전한다. 당시 의상대사도 지금 내가 선 이곳에서 이 풍경을 보고 또 보았을 것이다.

대사의 기운이 서린 하늘 닿은 봉우리에서 사방에서 깨어나는 생명의 기운을 느끼며 한참을 머문다.

큰 산을 오르게 되면 처음에는 산이 주는 위압감으로 오르는 것을 염려하게 된다. 하지만 나무나 풀, 바위, 낙엽, 하늘, 구름과 함께 새소리, 바람 소리를 들으며 걷다 보면 어느새 내가 산속의 한 그루 나무나 돌이 된 듯한 착각에 빠져든다.

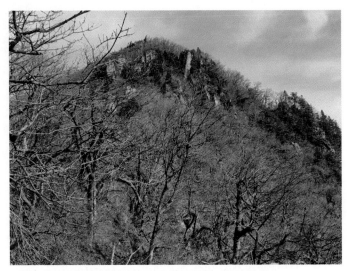

고적대, 바위 봉우리는 예나 지금이나 변함없이 서서 찾는 이를 반겨준다.

　도회지에서의 생활은 바쁘고 직선처럼 획일적이다. 하지만 자연 속에 들면 식물과 동물 등 뭇 생명이 자아내는 조화가 있고, 자연의 사물과 공간이 창출하는 아름다움이 있다. 이러한 자연에 들면 몸과 마음이 여유로워지고, 고향에 온 듯한 편안함이 있는 것은 우리도 자연에서 왔고, 언젠가는 돌아가야 할 곳이 바로 자연이기 때문일 것이다.

　억겁의 시간을 품은 고적대는 많은 생명을 맞이하고 떠나보냈을 것이다. 흘러간 건 보이지 않아도 그 자취는 공간에 기억되어 오늘 나에게로 이어진다. 내가 광활한 공간에 자리한 산과 초목, 하늘과 구름, 오랜 흔적을 함께할 수 있음은 결코 우연이 아닐 것이다. 내가 이곳에 오를 수 있도록 해준 많은 손길에 고마운 마음이 인다. 아울

러 이 놀라운 정경과 시간의 흔적을 만날 수 있는 자리를 준 산의 마음에도 한없이 감사한 마음이 솟는다.

두타산, 청옥산, 고적대로 솟은 해동 삼봉이 내어준 큰 사랑을 간직하고, 아쉬운 마음을 두고 다시 발걸음을 옮긴다.

## 봄 향기 짙어도 백봉령은 아득하고

고적대에서 갈미봉으로 가는 길은 큰 오르내림 없이 능선길로 이어져 한결 걷기가 좋고, 갈미봉(1260m)에서 이기령 가는 길도 전반적으로 아늑하다. 아마 거친 오름을 여럿 오르내렸기에 크게 힘들지 않은 느낌에서 오는 여유로움일 것이다.

고도가 조금씩 떨어지며 봄이 닿은 산길 주변에는 풀들의 새싹과 야생화가 곳곳에 피어 있다. 사람의 왕래가 빈번하지 않은 곳이라 그런지 대간 길 한가운데서도 작은 풀잎에 앙증맞은 샛노란 꽃이 피어 있어 꽃이 다칠까 발 디디기도 조심스럽다.

따사로운 햇살 아래 누가 보건 보지 않건 그저 제가 있는 위치에서 제멋에 자란 수목들과 각종 넝쿨 식물, 돌 틈 곳곳에 이끼까지도 싹을 틔우고 있어 숲은 온통 생동감으로 넘친다.

그렇게 대간 길은 봄 길로 이어진다.

하얀 껍질로 주변을 밝히는 자작나무 숲을 지나며 내 얼굴을 비추어 보고, 우람한 자태로 하늘을 향해 뻗은 소나무 군락지대를 지나며 그 향기를 음미한다. 거대한 노송은 지나는 나를 내려 보며 '땅만 바라보지 말고 하늘도 숲도 보고 가라' 한다. 이제야 노송을 찾게

 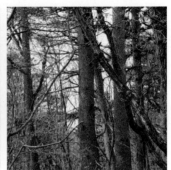

이기령 길에 핀 야생화　　　　　　　　　우람한 모습으로 세월을 지킨 노송

된 나는 한동안 노송을 안아본다. 완만한 경사로 양지바른 지대에
키 작은 산죽이 가득 자리하여 자기들도 보고 가라고 하는 듯, 바람
에 이는 소리로 합창한다.

　대간은 장엄하고도 도도하게 내 발걸음을 싣고 이어져 간다.

　고적대에서 6,5킬로 정도의 아늑하고 여유로운 숲길을 걷다 보
니 이기령에 닿는다. 이기령은 동해 이기동과 정선 가목리가 연결되
는 고개이다. 이곳은 꽤 넓은 공터에 쉬었다 갈 수 있는 장소도 마련
되어 있어 잠시 숨돌리며 머물렀다 가기에 좋다.

　조용한 대간 길에 십수 명 단체로 온 산행객들이 봄 향기에 취한
듯 소란스럽다. 산은 많은 생명이 살아가는 보금자리이므로 잠시 스
쳐가는 사람들은 자연과 벗하면서 조용히 걷고 지나는 게 산에 대한
예의일 것이다. 이곳에서 잠시 쉬어가고 싶어도 소란스러움에 마음
을 둘 수 없어 그대로 상월산을 향해 오른다.

고적대에서 전반적으로 떨어진 고도에서 다시 상월산으로 오르려니 쉽지 않다. 이미 산길을 7시간 정도에 20킬로 이상을 걸어왔고, 시간이 10시를 넘기며 기온도 높아지고 있다. 그리 길지 않은 오름길임에도 앞서 큰 산 오름만큼이나 어렵게 느껴져 보폭을 좁히며 발걸음을 천천히 옮긴다. 가까스로 상월산(970.3m)에 오르니 아직 정상석을 갖지 못한 봉우리는 교통표지판 같은 푯말만을 지니고 있다. 두타산이나 청옥산은 정상석을 두 개씩이나 지니고 있는데 갈미봉과 상월산은 낡은 푯말만을 지니고 있다. 봉우리와 어울리는 자연을 닮은 정상석을 만들어 두면 좋겠다는 생각이 든다.

상월산에서 원방재 너머로 보이는 우람한 산등성이가 위압감을 준다. 나를 기다려주는 산이 있어 반갑기는 하지만 산행 후반부에 만나는 오름은 힘겨움을 준다. 상월산에서 1킬로 남짓 남은 원방재까지 가파른 내리막으로 이어진다.

원방재(720m)는 오른쪽으로 내려가면 동해 달방동에 이어 42번 국도와 연결되고, 왼쪽으로는 정선 직원리와 연결되는 고갯길이다. 정선 쪽은 임도가 있지만 동해 쪽은 희미한 오솔길로 남아있다. 상월산에서 원방재로 내려오면서 작년에 쌓인 낙엽과 바닥의 돌로 인해 여러 번 미끄러지며 엉덩방아를 찧었다. 산길에서 넘어진다는 것은 마음이 지쳐 주의력이 산만해지고 다리에도 힘이 빠지고 있다는 뜻이다.

오늘처럼 긴 거리에 오르내림이 심하고 기온이 높을 때는 부상과 탈진이 올 수 있으므로 수시로 쉬면서 물을 마시고 행동식을 먹어야 한다. 이런 것을 잘 지켜야 한다는 것을 알지만 실제로 걷는데 몰입

하다 보면 종종 놓치게 된다. 되돌아보니 오늘도 거의 쉬지 않고 걸어왔음을 알게 된다.

뜨거운 햇살에 반복되는 오름으로 걷는 걸음은 점점 느려진다. 오늘 목적지인 백봉령까지는 아직 7킬로 정도가 남았다. 이제 3시간 정도면 목적지에 닿을 수 있을 것이란 희망에 원방재 그늘에서 잠시 쉬고 다시 산을 오른다.

이제 지금까지의 성취는 모두 잊고 다시 등산을 시작하는 마음으로 올라야 할 것이다.

원방재에서 백봉령까지는 산이 되지 못한 작은 봉우리들이 반복적으로 솟아 있다. 산행 초반이면 그리 힘들지 않은 구간이지만 힘든 상태에서는 봉우리가 작아도 크고 높게 느껴진다. 그러다 보니 마치 하늘까지 오르는 듯한 난해한 느낌이 들기도 한다. 그대로 앉아 쉬고 싶어도 천천히라도 가야 하는 건 한번 멈추면 더 나아가기 힘들기 때문이다.

이곳은 나에게 무한한 인내심을 요구한다.

앞에 걸었던 큰 산은 한동안 오름 길을 통해 봉우리에 오르면 그만큼 내리막을 지니고 있어 숨을 돌릴 수 있었다. 하지만 지금 가는 길은 작은 봉우리들이 계속 나타나다 보니 끝없이 오르는 듯한 느낌이 든다. 원방재에서 300여 미터를 올려 가까스로 1022봉 헬기장에 오른다. 가파른 오름을 지닌 봉우리지만 별 특징이 없어 아직 이름을 가지지 못한 산이다. 이 이후에도 고만고만한 봉우리는 계속 이어진다. 오름이 마치 빨래판을 오르내리듯 하여 이제 이 봉우리만

넘으면 마무리 길이 될 것이란 기대감을 접고 그저 한 걸음씩 걸으며 다가오는 봉우리를 무심하게 맞는다.

백두대간은 횡으로 연결된 높고, 길고, 굵은 줄기이기 때문에 그 길 앞으로 다가오는 산봉우리는 어김없이 모두 오르내려야 한다. 대간 길을 걷다 보면 변화무쌍한 봉우리를 오르며 새로운 풍경을 보는 즐거움은 있지만 반면에 오르내림에 따른 벅찬 어려움도 계속된다.

이제는 그만 이 길을 끝냈으면 좋겠다는 생각이 든다. 봄을 담은 주변의 상큼한 풍경도 이제 눈에 잘 들어 오지 않는다. 그래도 한 걸음씩 모인 걸음이 조금씩 거리를 좁혔는지 백봉령을 오르는 차량 소리가 들리기 시작한다.

나무숲 사이 건너편에 하얀 눈이 쌓인 듯한 산 모습이 보인다. 낭만적인 풍경이 아니란 것은 금방 드러난다. 하얀 모습의 산은 자병산이다. 자병산도 백두대간으로 이어진 산임에도 석회석 채굴로 인해 산 자체가 그대로 훼손된 현장이다.

지난 세기부터 대간 곳곳은 개발과 채굴 등으로 훼손되었다. 그 중에서도 추풍령 금산과 이곳 자병산이 가장 크게 훼손되었고, 사실상 복원도 불가능하여 큰 슬픔을 주는 곳이기도 하다.

나는 백봉령을 향해 고도를 낮추며 걷고 자동차는 백봉령을 향해 고도를 올리며 오른다. 그렇게 산 아래에서 오르는 찻길과 대간 길이 1~2킬로 정도 나란히 이어진다. 고갯길을 보며 마음은 목적지에 닿았는데 몸은 작은 봉우리 3개 정도를 더 넘어야 한다. 역시 대간 길은 도착할 때까지 마음을 놓을 수 없다. 길은 목적지에 도착해야

끝나는 것이다.

그렇게 이어진 길을 따라 가파른 숲길을 내리니 이제야 오늘의 목적지인 백봉령(780m)에 닿는다.

'백두대간 백봉령' 표지석이 눈앞으로 다가온다. 이제 마음껏 앉아 쉴 수 있고, 온몸으로 누워 하늘을 볼 수도 있으며, 아껴왔던 남은 물을 다 마셔도 좋다.

진정한 자유의 순간까지 10시간 48분이 소요되었다.

이곳은 연두색 새싹을 피워낸 나무들로 생기가 넘친다. 백봉령은 동해와 정선을 잇는 고갯길로 정선아리랑에 소금 장수가 넘던 고갯길로 나올 만큼 옛사람들의 왕래가 잦았던 고개였다. 이 고개는 42번 국도로 확장되어 지금도 많은 차량이 넘나들고 있다.

댓재에서 백봉령 구간은 대간 구간 중에서도 어려운 구간에 속한다. 하루에 29.1킬로의 긴 거리를 걸어야 하고 여러 산봉우리를 쉼없이 넘나들어야 하기 때문이다.

하지만 이 구간은 두타산, 청옥산, 고적대를 오르내리며 산이 지닌 내력과 역사적인 의미를 살펴볼 수 있고, 맑은 날에는 장쾌하게 뻗어가는 산의 풍광과 동쪽에 너른 바다도 볼 수 있는 천혜의 길이다.

봄과 여름에는 원시림 속 신록과 갖가지 색깔과 모양의 야생화에 빠져들 수 있고, 가을에는 천자만홍 단풍과 함께 고즈넉한 숲길 속으로 스며들 수도 있다. 겨울의 설경은 또 얼마나 아름다운가?

오늘은 산을 걷기 좋은 봄날이었음에도 긴 거리와 한낮 더위는 어려움을 주었다. 하지만 봄을 맞아 뭇 생명이 뿜어내는 강렬한 생

동감이 있는 산과 함께할 수 있어서 몸과 마음이 충만했다. 당분간은 오늘 지나온 구간을 되돌아보기는 쉽지 않을 것이다.

그러나 얼마간 지나면 새록새록 오르내린 산의 구석구석이 그리워 몸살을 앓게 될 댓재에서 백봉령 구간이었다.

자유로움은 내가 느끼는 그 순간에 있다.

# 幹

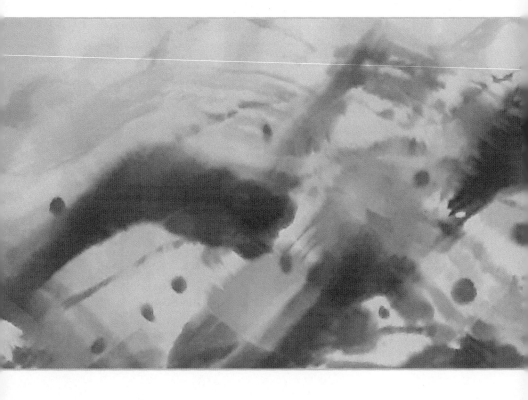

# 오대산과 설악산의 향기 어린 길

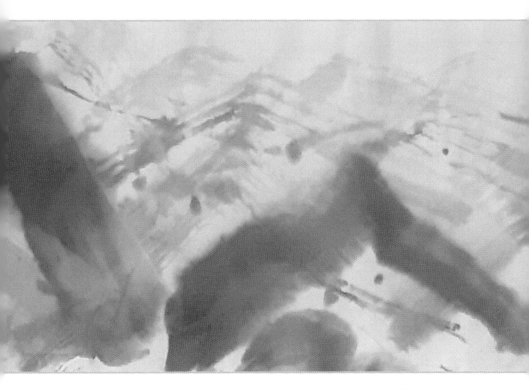

숨이 흐르는 길, 2021, 산줄기의 생동감을 표현한 수묵화

# 백봉령 굽이굽이, 삽당령 허위허위

•

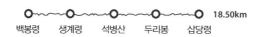

백봉령    생계령    석병산    두리봉    삽당령    18.50km

## 사람은 산을 깎고, 산은 돌리네를 만들고

백봉령에서 삽당령에 이르는 구간은 비교적 짧은 구간이어서 주
간산행으로 임하게 되었다.

대간 길을 대부분 무박으로 걷다 보니 모처럼 주간산행을 하는 것
이 낯설다. 그러나 이른 아침 차창 밖으로 지나가는 풍경을 보며 산
행 접속 구간으로 접근하는 것도 색다른 느낌이 있어 좋다.

이른 아침 서울에서 출발한 차는 강릉, 동해를 거쳐 바닷바람을
등지고 백복령 고갯길을 힘겹게 오른다. 차창 밖으로 보이는 험준한
산줄기는 마치 성벽처럼 휘돌며 도도하게 이어져 있다. 옛사람들은
동해안에서 정선, 평창 등 내륙지방으로 가기 위해서는 험준한 백
두대간을 넘어야 했다. 그렇게 산 따라 계곡 따라 오르던 희미한 고
갯길은 42번 국도로 조성되어 차가 다닐 수 있게 되었다. 과거 걸어

넘었던 굽이굽이 고갯길은 이제 차로 훌쩍 오른다.

버스가 숨을 토하며 가까스로 고갯마루에 이르니 백복령이다. 큰 표지석은 여전히 그 모습 그대로 서서 다시 온 나를 반겨 준다.

백복령(780m)은 정선 임계와 동해 옥계를 이어주는 고개로 과거 백봉령(白福嶺) 혹은 희복령(希福嶺)으로 고개 이름을 사용해 왔으나 일제강점기에 백봉령(白伏嶺)으로 고쳐 사용하였다. 발음상 이름은 같으나 한자 뜻의 의미는 전혀 다르다. 원래는 백 가지 복이 오는 고개 혹은 백 가지 복을 구하는 고개의 의미로 이름하였는데 일제강점기 때 엎드릴 복(伏)을 사용하여 의미를 왜곡하였다. 즉 하얀 옷을 입은 사람, 혹은 많은 사람이 엎드린다는 뜻을 담아 우리 민족을 심리적으로 굴복시키려 한 것이다.

아직도 일제강점기 때의 지명을 제 이름인 양 사용하는 경우가 있다. 그러므로 오래전부터 지역 사람들이 사용해 왔고, 대동여지도 같은 고문헌에서도 활용해온 백봉령(白福嶺)의 의미를 담은 지명을 사용하는 것이 타당할 것이다.

백복령에 오르니 오른쪽에 하얀 색의 자병산이 보인다.

원래 대간 길은 백복령에서 자병산을 오른 후 생계령으로 이어지는데 이제는 자병산으로 갈 수 없다. 자병산이 1970년대 후반부터 2010년대 중반까지 석회암 채굴 현장이 되어 산이 크게 훼손되었기 때문이다. 자병산은 원래 872.5미터의 고도를 지닌 산이었으나 산이 깎여 나가면서 한때 776미터로 측정되었다고 하지만 지금은 알 수 없다.

사람들의 삶을 위한 자원은 필요하지만 꼭 대간에 있는 산을 절단해야만 했는가에 대한 아쉬움과 민족의 근간이 훼손된 현실이 안타까울 따름이다.

날짜가 12월 중순에 가까워지고 있어 백복령에는 이미 겨울이 와서 기다리고 있다. 날씨는 개어 있지만 영하에 가까운 날씨에 바람까지 불어 쌀쌀한 느낌을 준다. 오늘은 백복령을 출발하여 생계령, 고뱅이재, 석병산, 두리봉, 삽당령으로 이어지는 18.5킬로 정도의 길을 걷는다. 이곳 대간 길은 오른쪽으로 강릉 옥계면과 왼쪽으로는 정선 임계면을 경계 짓는다.

오늘 구간에서는 석회암 채굴로 인한 대간의 아픈 현장도 볼 수 있지만 한편으로 석회암 지대인 까닭으로 생성된 독특한 지형도 볼 수 있어 아픔과 기대감이 교차하는 곳이기도 하다.

백복령에서 생계령으로 가는 길은 몇 개의 철탑을 따라 걷는 길이지만 나무가 우거진 길이어서 아늑하다. 잠시 산허리에 난 길을 따라 걸으면 자병산으로 들어가는 차도를 건넌 후 다시 산길로 접어든다. 잘자란 낙엽송에서 떨어진 낙엽으로 주변은 온통 갈색이다. 그 낙엽송잎이 길에 카펫처럼 깔려 걷기에 좋다.

이 길은 자병산으로 갈 수 있는 대간 길이 없어 새롭게 생긴 우횟길이다. 자병산은 존재 자체가 망가져서 세월이 지나도 애초의 모습으로 회복할 수 없을 것이다. 아마도 자연의 복원력에 따른 천지개벽이 일어나지 않는 한 지금의 흉한 모습은 그대로 이어지게 될 것이다. 한번 훼손한 자연을 회복시키는 건 그만큼 어렵다.

자병산을 뒤로하고 걷는 숲길은 여유롭고 넉넉하다.

가는 길 좌우 곳곳에는 땅이 함몰되면서 형성된 독특한 지형을 볼 수 있다. 대체로 둥근 형태와 타원의 형태로 땅이 꺼져 있는 형국이다. 카르스트 지형이다. 이런 지형은 주로 석회암이 분포하는 지역에서 확인되며, 빗물이 지표면이나 지하의 석회암을 녹게 하여 그 공간으로 땅이 꺼지면서 만들어진 것이다. 이것은 지금도 계속 만들어지고 있다.

이곳 백복령 카르스트 지형은 신생대 4기 이후에 생성된 걸로 추정하고 있다. 이곳에는 원형과 타원형으로 움푹 팬 돌리네 129개와 우발라 1개, 28개의 싱크홀, 4개의 석회동굴이 형성되어 있는데 이는 지질학의 보고라고 할 만큼 귀중한 자연유산이다. 마치 거대한 거인이 커다란 발로 쿵쿵 밟고 지난 듯한 묘한 지형 사이를 걷는 나는 거인국의 작은 사람이 된듯하다. 자연의 순리와 질서에 의해 긴 세월을 두고 조금씩 형성되어 왔을 자연유산은 자연이 살아있음을

석병산 가는 길의 카르스트 지형. 부드럽게 타원을 그리며 내려앉은 모습은 200만 년 세월의 작품이다.

그대로 보여준다. 200만 년 가까이 이어져 온 이런 지형을 보면 한없이 작아지는 나의 모습을 새삼스레 자각하게 된다.

생계령 가는 길은 순하여 발걸음도 가볍다. 겨울 준비로 잎사귀를 모두 떨군 나뭇가지 사이를 지나는 바람 소리가 감미롭다. 겨울에 대간을 북진하는 경우는 대체로 북풍을 맞이하면서 가는데 언덕을 앞두고는 땀을 부르고 언덕을 내리면 북풍이 땀을 씻어준다. 겨울 산행 중 바람이 가볍게 불어주면 산행에 힘을 주지만 거센 찬 바람은 체온을 앗아가기 쉬워 조심스럽다. 오늘 맞이하는 바람은 함께해도 좋다. 산의 터줏대감인 바람은 나를 맞이하면서 '이곳까지 오느라 애썼다. 힘들었지?' 하며 쓰다듬어주기까지 한다.

바람은 앙상한 겨울 나뭇가지와 무성한 솔잎 사이로 흐르며 나무와 풀잎의 흔들림, 새들에 의한 지저귐 등 숲속의 소리와 함께 감미로운 음악을 연출한다.

그 음악을 들으며 걷는 나는 청중이 되기도 하고, 연주자가 되기도 하며, 지휘자가 되기도 한다. 나의 옷깃이 스치는 소리와 발걸음 소리, 내 몸이 움직이는 소리, 발에 낙엽이 밟히며 사각거리는 소리, 나무를 잡으며 언덕을 오르는 숨소리, 발길에 돌이 구르는 소리도 숲속 음악의 한 부분이다. 자연의 조화에서 오는 향긋한 소리는 이 세상에 단 하나밖에 없는 소리이다. 어찌 밀폐된 공간에서 듣는 음악과 비교할 수 있을까? 나는 자연 속에서 이루어지는 화음을 함께하며 그 세계를 거니는 것이다.

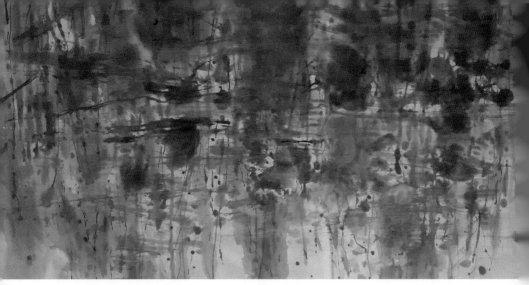

산이 머무는 자리, 2021, 숲이 주는 울림의 느낌을 표현한 수묵담채화

대간 길 풍경은 시시각각 다른 모습을 내어준다.

산을 이루고 있는 바위, 나무, 풀잎 등 자연에 있는 다양한 사물은 오랜 세월 동안 자연스럽게 이룬 변화와 통일, 균형감으로 조화를 이루고 있다. 또한 하늘과 구름, 안개와 비, 눈 등은 시절마다 생동감과 역동감, 순수함을 담은 변화무쌍한 모습으로 자연 그대로의 아름다움을 창출해 낸다. 숲을 지날 때 나타나는 그 모습은 모두 다르고 개성이 있어 새롭다. 그 속에 뭇 생명이 함께하여 조화를 이루어 절정에 이르니 그대로 살아 숨 쉬는 예술작품으로 승화된다.

사람이 그리는 그림은 자연을 통해 얻은 형상을 통해 자신의 시각과 감성을 담아 사실적으로 혹은 단순화하거나 추상적으로 표현한다. 그 그림은 이내 네모난 액자나 실내의 공간에 갇히게 된다. 하지만 자연의 작품은 모든 예술적 요소를 갖추고 생명을 지닌 아름다움으로 표현되어 대자연을 전시장 삼아 펼친다. 아울러 시절에 따라 시시각각 변화하며 표현할 수 있는 최고의 작품을 통해 사람을 들게

도 하고, 원하는 사람에게 모든 걸 내어주기까지 한다. 자연의 공간
은 새로운 작품을 창출하는 작업실이며, 숱한 작품을 소장하고 있는
미술관이나 마찬가지이다.

그러므로 산을 걷는 사람은 자연 속 음악의 한 부분이 되기도 하
고, 자연과 조화를 이루면서 자연이 그리는 그림 속의 주인공이 되
기도 하면서 새로운 작품을 만들어 나간다고도 볼 수 있다.

백두대간의 예술세계 속을 거니는 호사는 대간에 빠져들게 하는
큰 이유가 된다.

산행 초반 아늑한 숲길로 세 곳 정도의 봉우리를 오르내리며 1시
간 정도 진행하니 넉넉한 공간을 지닌 생계령(632m)에 도착한다. 생
계령은 강릉 옥계면 산계리와 정선 임계면 직원리를 넘나들던 고개
로 원 지명은 산계령이었다. 예전 생계령에는 주막집이 있었을 정도
로 넘나드는 길손이 많았다고 하는데 지금은 너른 터만 남았다.

오랜 세월 동안 강릉 산계리에서 올라온 사람들은 해산물을 지고
넘었을 것이고, 정선 사람들은 임산물을 지고 넘었을 것이다. 이곳
에 올라 물자도 교환하고 쉬기도 하면서 이런저런 삶의 이야기꽃을
피웠을 것이다. 그때 와자했던 사람들은 간 곳이 없고 예전 그대로
인 자연 속을 오늘은 내가 들어 잠시 머물다 지난다.

생계령을 지나면 바로 오르막이 시작된다. 대간 길은 오름길과
내림 길의 연속이다. 작은 오르막을 오르내린 후 다시 짧은 거리에
서 고도 300여 미터를 올려야 하는 길은 쉽지 않다. 하지만 이마가
경사면에 닿을 정도의 오르막길에는 크고 작은 돌들이 독특한 모양

을 하고 흩어져 있어 호기심을 자극한다.

아마도 이곳이 석회암 지대여서 산의 사면이 물에 녹아내리면서 급한 경사를 이루게 되었을 것이고, 그런 침식 과정에서 큰 바위에서 떨어져 나온 돌들이 오랜 세월 동안 빗물과 바람에 씻기고 구르며 세월 품은 독특한 모양의 돌이 되었을 것이다.

바닥에 뒹구는 돌들은 오름길이 힘든 나의 마음을 달래주는 듯하다. 사실 무심하게 보면 그냥 바닥에 있는 여느 돌이지만 자세히 보면 지층을 이룬 모습, 산 모양을 갖춘 모습, 동물 모습, 기하학적인 모습 등 다양한 형태를 갖추고 있다. 천천히 걷다 보니 그동안 눈에 보이지 않던 것들도 속속들이 보인다. 잠시 돌을 가지고 싶은 욕심이 동하기도 하였으나 억겁의 시간 동안 절차탁마하며 자리를 지켜온 자연물은 그 자리에 있는 게 맞다. 대신 돌이 지닌 다채로운 모습을 눈과 가슴에 한가득 담으니 마음은 더 풍성해진다.

찬 바람을 맞으며 봉우리에 오르니 태형봉(986m)이다. 태형봉은 지도에도 나오지 않는 봉우리지만 누군가가 봉우리 이름을 적은 나무 푯말을 세워 두었다. 꽤 높은 봉우리여서 멀리 정선의 깊은 산줄기가 흐르는 모습이 드러난다. 백복령에서 이곳까지 2시간 정도 소요되었다.

태형봉 이후 작은 오르막을 몇 개 더 오르내리며 40여 분 진행하니 고뱅이재에 닿는다. 고뱅이재는 강릉 산계리와 정선 임계를 연결하던 고개로 산계리에서 오르는 길이 세 곳이나 있었던 것을 보면 한때 오가는 사람이 많았던 고개였던 것 같다. 강원도에서는 무릎을 고뱅이라고 하는데 이곳 지형이 무릎뼈처럼 튀어 오른 모습이어서

고뱅이재로 부르고 있다.

이곳 대간 길 오른쪽은 대체로 산의 고도가 급하게 떨어지는 지형을 이루고 있다. 고도 300~400미터 정도로 낮아진 곳에 영 밑 마을이 있고 좀 더 내려가면 강릉 옥계면 산계리가 자리하여 사람들이 살아가고 있다. 반면 왼쪽 정선 임계 쪽은 800~900여 미터 고도의 봉우리들이 즐비하고 심산유곡의 지형을 이루고 있어 대조를 이룬다. 대간 길은 그 접점이 되는 곳에 있어 좌우의 독특한 풍경은 볼 수 있지만 한편으론 경사가 급한 산 사면의 길을 걸어야 해서 조심스럽다.

## 해와 달을 품은 석병산 일월문

완만한 오름길을 50여 분 진행하여 오늘 가장 높은 산인 석병산(石屛山, 1055.3m)을 오른다. 지나온 봉우리들의 모습은 부드럽고 모가 나지 않았었는데 석병산은 그런 모습과는 달리 유난히 돋보이는 바위 봉우리로 솟아 있다. 바위가 병풍을 두른 듯하여 석병산이라는 이름을 붙인 것처럼 거친 암봉이 그대로 하늘과 맞닿아 있어 봉우리는 날카롭고 정상은 좁다. 아마도 눈과 비바람을 그대로 맞이하다 보니 약한 바위 부분은 깎여 나가고 단단한 바위만 남게 되어서 일 것이다.

석병산 정상석은 다른 산의 정상석과는 달리 비석 모양을 하고 있는데 거센 바람 때문인지 머리 부위가 깨져있고 몸체 부분도 주변

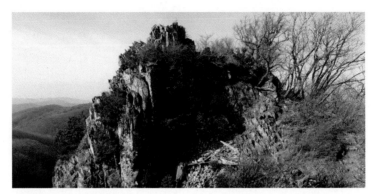
석병산 암봉. 부드러운 주변 봉우리 사이에 솟은 날카로운 암봉은 독보적인 모습을 내어준다.

의 암석처럼 거칠어져 있어 오히려 자연스럽다.

석병산에서 보는 정선 방향의 산은 둥글둥글한 모습으로 솟아 있어 아늑한 느낌마저 든다. 그런 산을 품고 골 깊은 곳에 정선 사람들이 터 잡고 살아간다. 산정에 몰아치는 바람이 거세다. 하늘은 맑고 가녀린 흰 구름이 바람에 흩날린다.

석병산 봉우리 아래편 뒤쪽에 바위가 뚫려 건너편 산 풍경이 보이는 석굴이 있다. 굴 앞까지는 가까스로 갈 수 있지만 굴 너머는 천 길 낭떠러지여서 더 갈 수 없다. 날카로운 바위에 둥글게 뚫린 굴은 빛을 많이 받지 못하여 잠시 어둡지만 굴 저편 햇빛을 받는 풍경은 환하게 보여 비현실적인 느낌이 든다. 자연이 만든 일월문(日月門)이다. 아마도 산정 굴을 통하여 해와 달이 뜨고 지고하여 일월문으로 이름하였을 것이다. 아침에는 동해에서 떠오르는 햇살이 이 굴을 비추며 지나고, 밤에는 달빛이 이 굴을 비추며 긴긴 세월을 함께해 왔을 것이다.

석병산과 일월문은 오늘 길이 주는 진풍경이다. 오늘 대간 길이

석병산 일월문. 뚫린 굴 너머로 건너편 산의 풍경이 들어온다.

전반적으로 부드럽고 아늑한 숲길로 이어져 오다 보니 왕성한 기상으로 솟은 석병산 암봉과 천혜의 일월문은 귀하게 다가온다. 산정 암봉에 뚫린 신비스러운 모습의 일월문은 더욱 진귀하여 눈길을 거두기가 쉽지 않다.

산정이 내주는 드넓은 산줄기 숲의 풍경은 아름답지만 바람이 심하여 오래 머물 수 없다. 오늘 구간의 정점을 두고 두리봉으로 향한다. 석병산이 거느린 능선 길은 사이좋게 자리한 나무들이 바람으로 연주하는 소리로 걷는 걸음이 즐겁다.

이제 곧 석병산 능선에 겨울이 깊어지면 눈이 내려 하얀 세상이 될 것이다. 그 겨울이 지나면 식물들은 연녹색 향긋한 새싹으로 봄을 맞이하고, 여름에는 햇살과 안개와 비로 이룬 신록으로 온 산 식구들을 모아 합창할 것이며, 가을이 되면 파란 하늘 아래 색동옷 입은 잎사귀들이 춤추고 노래할 것이다.

그런 자연 속 삶의 현장에 내가 들어 이방인인 듯 길을 간다. 나는 땅속 식구들이 놀랄세라 작은 걸음으로 걷는다. 그리고 애써 자란 나무들을 한눈에 다 볼세라 하나하나 자세히 본다. 아름다운 자연의 소리는 아껴두고 조금씩 듣는다. 그렇게 눈송이가 나풀거리는 듯한 마음으로 한 걸음 두 걸음 아쉬움을 남기며 길을 간다.

그 길에 들어 마음이 편안하니 자연 속에 드는 건 행복한 일이다.

석병산에서 아늑한 오솔길을 걷다가 잠시 고도를 올리면 두로봉(1033m)에 이른다.

두로봉은 나무숲으로 둘러있어 아늑하고, 지자체에서 지나는 산객들을 위한 쉼터를 마련해 두어 그 손길로 마음이 넉넉해진다.

두로봉에서 삽당령까지는 5킬로 정도로 완만한 내리막으로 이어지는 길이다. 산죽이 여기저기 잎사귀를 흔들며 반겨 주는 둘레길과 같은 느낌이 든다. 늦은 봄이나 여름이었다면 울창한 숲과 온갖 야생화를 볼 수 있었을 것이고, 가을에는 많은 활엽수로 인하여 단풍도 아름다웠을 것이다. 하지만 지금은 그런 활기찬 모습은 볼 수 없어도 잎을 떨군 나무 사이로 드러난 산의 숨겨진 속살을 볼 수 있고, 나목으로 남은 숲의 아름다움을 느껴볼 수도 있어 새롭다.

아늑한 숲길에 작은 언덕 몇 곳을 오르내리면 울창한 숲이 있는 삽당령(680m)에 닿게 된다.

삽당령은 정선 임계면 송현리와 강릉 구정면 목계리를 이어주는 고개로 대동여지도에는 삽운령(揷雲嶺)으로 표기되어 있는데 지금은 삽당령(揷唐嶺)으로 이름하고 있다.

삽당령이란 명칭은 이 고개를 넘을 때 길이 험하여 막대기를 짚으며 걷다가 고갯마루에 오르면서 막대기를 꽂아 놓고 갔다 하여 '꽂을 삽(揷)' 자를 쓴 데서 유래하였다고 한다. 또는 고개 정상의 생김새가 삼지창처럼 세 가닥으로 되어 있어 삽당령으로 이름하였다고도 한다.

백복령에서 삽당령 구간은 전반부와 후반부가 여유로운 길이지만 중간 부분은 크고 작은 봉우리 여러 곳을 오르내려야 해서 쉽지 않은 길이었다. 하지만 대간에서 유일한 카르스트 지형 사이를 걷는 호사를 누릴 수 있었고, 독특한 모양의 석병산 암봉과 일월문도 볼 수 있는 흥미로운 길이기도 했다.

오늘 길은 강원도 정선이 품고 있는 깊은 골과 높은 산을 함께 할 수 있는 잊을 수 없는 대간 길 중 하나였다.

하늘은 세월을 담아 석병산 일월문 만들고
삶을 담은 삽당령 고갯마루는 대지를 품어
사잇길 걸음에 눈물로 웃고 웃음으로 울고

삽당령에는 작은 포장마차가 있다. 고갯마루 포장마차는 대간 길을 걷는 사람들에게 오아시스 같은 역할을 한다. 아마도 산을 좋아하는 사람이 산을 걷는 사람들이 보고싶어 작은 불을 밝히고 있음이 분명하다.

산행 후 한 잔의 막걸리 맛은 남다르다. 막걸리는 까칠한 입과 목

정선아리랑 가락과도 같은 리듬을 타는 정선의 골 깊은 산줄기

을 씻고 청량감을 주다가 허기를 면하게 하고, 종국에는 몸을 따뜻
하게 한다. 또 땀 흘린 사람만이 알 수 있는 신비로운 맛이 있다.

> …
>
> 태산준령 험한 고개
> 칡넝쿨 얼크러진
> 가시덤불 헤치고
> 시냇물 굽이치는
> 골짜기 휘돌아서
> 불원천리 허덕지덕
>
> …
>
> (정선의 무수한 고개를 넘나들며 남겨졌을 정선아리랑 가사 부분)

# 꽃바람은 대관령으로 흐르고

·

삽당령 ──○── 석두봉 ──○── 화란봉 ──○── 닭목령 ──○── 고루포기산 ──○── 능경봉 ──○── 대관령  27.10km

## 자연으로부터 온 소중한 한 걸음

10월부터 오른쪽 다리 엉치 통증이 시작되었다.

10월에 진행한 대화종주와 성중종주 같은 장거리 산행과 매 주말 백두대간과 낙동정맥을 번갈아 진행하다 보니 다리에 과부하가 걸린 듯 하였다. 묘하게도 산행한 후에는 2~3일 정도 통증이 없어졌다가 산행의 열기가 빠지고 나면 밤에 잠을 설칠 정도의 통증이 밀려왔다. 누워서 다리를 들기도, 걸을 때 힘있게 디디기도 어려웠다.

엉치 통증과 아울러 허벅지 근육이 저리기도 하여 점점 산행을 미루게 되었다. 병원에서 사진을 찍어 보니 뼈나 근육에는 별 이상이 없고 힘줄이 늘어난 것 같다는 소견이었다. 그 후 정기적인 물리치료와 약물치료를 하였어도 상태는 한두 달이 지나도 크게 호전되지 않았다.

그리하여 몇 년간 정기적으로 진행해 오던 산행을 과감하게 멈추

고 쉬면서 자연에 몸의 회복을 맡겨보기로 했다. 운동은 가볍게 동네를 산책하거나 뒷산 정도를 걷는 것으로 대신하며 운동량을 크게 줄였다. 그렇게 두어달 후 다소 회복이 된 듯하여 대간 백봉령에서 삽당령 구간을 조심스럽게 다녀왔다. 며칠 지나니 다시 통증이 밀려와 이러다가 장거리 산행을 계속하기 어려울 수 있겠다는 위기감마저 들었다.

좀 더 긴 휴식이 필요했다. 해를 넘기고 3개월 정도의 시간이 지나는 동안 다리는 아주 천천히 회복되었고 발을 디딜 때도 힘이 조금씩 들어가기 시작했다.

신비로운 인체의 항상성을 실감할 수 있었다.

다시 대간을 이어가기 위해서 조금씩 걷는 거리를 늘리다 근교 중거리 산행을 해보았다. 자연이 준 쉼의 효과는 컸다. 산을 오를 때나 내릴 때도 별 불편함 없이 걸을 수 있었고, 다리 상태는 거의 부상 전 상태로 회복되었음을 확인할 수 있었다.

자연이 나의 걸음을 멈추게 한 것은 산은 언제나 그 자리에 있다는 사실과 세상을 보다 여유 있게 대하는 법을 깨우쳐 주기 위함이었다. 따라서 산행은 나의 몸 상태를 확인하여 무리하지 않고, 자연이 준 길을 따라 나의 페이스에 맞게 임하고, 몸에 이상징후가 왔을 때는 반드시 회복한 후에 임해야 한다는 걸 다시 생각하는 계기가 되었다.

해가 바뀌고 꽃이 피고 지는 4월 중순이 되어 조심스럽게 남은 대간 구간을 이어가 보기로 하였다. 몸 상태도 괜찮고 봄날이 되면

서 기온도 오르고 낮의 시간도 길어져 산을 걷기에 큰 무리가 없을 것 같았기 때문이다. 아직 산불방지를 위해 위험지역 곳곳을 통제하는 기간이라 그곳에 해당되지 않는 곳 중 그간 걷지 못한 구간을 걷기로 했다.

그 구간이 오늘 걷는 삽당령에서 대관령까지 가는 길이다. 이 길은 예전에 한 번 걸어본 곳이어서 부담이 덜 하였다.

내가 갈 수 있는 날에는 산악회 버스 운행이 없어 내 자동차와 대중교통을 이용하기로 했다. 한동안 대간 길을 쉬게 되면서 그간 원만하게 이어왔던 구간별 진행은 어려워졌다. 대간 완주를 위해서는 빠진 구간을 채워야 하고, 홀로 걸어야 할 구간은 더 생기게 될 것이다. 이는 어쩔 수 없는 일이고 극복해야 하는 일이다.

대간 길을 종주한다는 것은 워낙 장기간에 걸쳐 진행하는 일이어서 그 과정에서 무슨 일이 생길지 알 수 없다. 그러므로 이런 상황은 누구에게나 닥칠 수 있고 또 그 상황을 헤치고 나아가는 일도 대간을 종주하는 과정 중 하나임이 분명하다.

혼자 움직이면 모든 걸 받아들이면서 스스로 준비하고 나 홀로 걸어야 한다. 한편으론 내 계획에 의해 자유롭게 움직일 수 있고 좀더 자연 속에 깊이 들 수 있는 건 좋은 일이다.

이 구간은 날이 밝은 이른 아침 자동차로 삽당령까지 이동하여 대관령까지 산행하고 오후에 대중교통을 통해 차를 회수할 수 있어 혼자 움직이기에도 적당한 길이다. 다만 여러 달 장거리 산행을 하지 못해 몸이 따라줄 것인가에 대한 우려는 있었지만 새로 시작하는 마음으로 조심스럽게 시도해보기로 했다.

언젠가 시작해야 할 일은 바로 오늘 해야 하는 일이다.

4월 중순, 날이 밝아오는 새벽에 삽당령(680m)에 도착하니 산은 안개를 뿌옇게 피워 홀로 온 길손을 반겨준다. 이곳 고개에도 봄기운이 넘쳐 풀잎의 새싹이 수줍은 듯 돋아나고 생강나무, 진달래꽃도 곳곳에 피어 있다. 하지만 주위에 즐비한 나무는 아직 잎이 돋지 않아 스산한 겨울의 느낌이 그대로 남아있다.

삽당령을 출발하여 대관령을 향한 산길로 접어드니 새벽까지 온 비로 대기는 쌀쌀하다. 오늘 기온은 2도에서 15도 정도로 예상되어 기온 차가 심하지만 산행하기에는 좋은 날씨다. 이른 아침 산의 딱따구리가 적막한 공간을 깨우며 첫 손님인 나를 환영해 준다.

오늘은 삽당령에서 석두봉, 화란봉, 닭목령, 고루포기산, 능경봉을 거쳐 대관령까지 이르는 27킬로 정도의 비교적 긴 구간이다. 하지만 대부분 구간이 부드러운 흙길이고 울창한 숲길이어서 풍경도 아름답고 걷기에도 좋다. 산 깊은 대간 길이지만 고랭지 채소밭을 지나고 조망이 열리는 곳에서는 동해의 푸른 바다와 강릉시가지도 볼 수 있어 발걸음이 한결 가벼운 구간이기도 하다.

아침을 맞이하여 대기는 상큼하고 새들의 지저귐은 청아하여 홀로 걸어도 좋다. 봄을 맞이한 삽당령 호젓한 길은 잔바람이 나무 사이를 맴돌고 촉촉한 적갈색 솔잎이 깔린 길은 부드럽다. 산안개로 햇살은 볼 수 없어도 봄기운 충만한 숲은 꽃과 잎을 머금고 새 생명을 틔울 준비에 부산하다.

석두봉 가는 호젓한 길. 자연의 지형 따라 구불거리는 길은 마음을 편안하게 해준다.

인적이 거의 없는 대간에 들면 마치 다른 세상에 온 듯한 느낌이 든다. 도시는 복잡한 시설과 인위적인 요소들로 꽉 차 있고, 그 속에서 삶을 이어가는 사람들은 시계 쳇바퀴 같은 일에 지쳐 하늘 한 번 올려다볼 여유조차 갖기 어렵다. 자연스럽지 않은 환경 속의 삶은 많은 사람 속에서도 고독감을 주고, 거대한 시스템 속 일부로 얽혀 돌아가게 하면서 자신의 존재감마저 희미하게 만든다. 기계문명으로 점철된 지식정보화 사회가 사람이 지닌 원래의 자연성을 앗아가면서 오는 서글픈 현상이다.

우리가 이런 사회 속을 벗어날 수는 없어도 우리의 근본을 잃지 않기 위해서는 때때로 자연에 들어 대지를 디디고 자연의 숨결을 느끼며 숲길 속을 거닐어야 한다. 그리고 나무와 풀잎, 바위 등 사물과 교감하고 숲속을 흐르는 바람도 느끼며 자연속 생명의 노래도 들어야 한다. 고개를 들어 푸른 하늘과 노을을 눈에 담기도 하고 밤하늘의 별빛에도 마음을 실어볼 일이다.

자연의 품인 숲에 들면 모든 숲의 구성원은 나와 반가운 친구가 된다. 숲길에 젖어들다 보면 나도 숲의 일원이 되어 자연스럽고 순수한 원래의 모습을 되찾게 된다. 몸은 생동감이 넘치게 되고, 얼굴에 해맑은 표정이 피어나며, 마음은 한껏 여유로워진다. 자연과 일체화되는 것이다.

그러므로 가끔은 도시 문명 속 생활에서 벗어나 자연에 들어야 한다. 백두대간은 우리의 원초적 고향을 그대로 간직한 곳이므로 마음이 인다면 대간 길에도 들 일이다.

삽당령에서 대관령 가는 길도 그런 자연 속으로 드는 길이다.

산 곳곳에는 잘 자란 소나무와 참나무가 자리하고 있고 나무 아래에는 산죽이 무성하게 자라 바람결에 흔들린다. 숲 사이 희미한 길은 아직도 철 지난 낙엽으로 푹신하여 걸음을 여유롭게 한다. 머잖아 이곳에 좀 더 푸근한 바람이 스며들면 온갖 새싹이 솟고 야생화가 피어 꽃 잔치가 벌어지게 될 것이다.

작은 언덕을 몇 차례 넘다 보니 좌우가 열린 개활지가 나온다. 산불방지를 위한 방화선이다. 20미터 정도의 폭으로 좌우 숲을 구분 짓다 보니 초지가 조성되어 이색적인 느낌이 든다. 그래도 방화선 곳곳에 우뚝우뚝 잘 자란 소나무는 그대로 남겨두어 수려한 정취를 볼 수 있게 한다. 소나무는 예로부터 우리 선조들이 귀히 여겼고 특히 십장생의 하나로서 소중하게 다뤄 온 나무였다. 소나무는 척박한 환경에서 생명을 이어가는 생동감, 사철 푸름으로 변함없는 진실함, 주변을 빛나게 하는 수려함, 오랜 풍상 속에서도 지조를 잃지 않는

노송이 있는 숲길. 오랜 세월 굳건하게 자리한 소나무는 주위 풍경과 잘 어울린다.

강인함을 온몸으로 이야기한다. 정답게 자리한 노송 사이를 지나는 나를 소나무들은 진한 솔 향기로 맞이하고 배웅한다.

부드러운 능선에 자리한 방화선을 뒤로하고 다시 숲길을 30여 분 이어가면 길고 가파른 계단이 나타난다. 오르는 길이 요철이 심한 돌길이어서 안전을 위해 설치한 계단이지만 자연이 준 길보다 오히려 힘들게 느껴진다. 자연이 준 길은 자신의 걸음을 조절하고 주변 지형지물을 활용하면서 오를 수 있다. 하지만 계단 길은 위험 요인을 회피하는 장점이 있어도 자연스럽지 않고 획일적이다. 또 걷는 이를 원래의 길에서 벗어나게 하고 주변 자연의 풍광도 훼손한다. 산길의 보호와 산행객의 안전을 위해 이왕 계단을 만들어야 한다면 좀 더 자연 친화적인 방법으로 만들었으면 좋겠다는 생각을 또 해본다.

계단을 천천히 오르니 오늘 첫 봉우리인 석두봉(982m)이다. 삽당령에서 1시간 50여 분 소요되었다. 언제나 풍상 속에서도 이 자리

를 지켜왔을 바위 봉우리가 반갑다. 아쉽게도 석두봉 주변은 안개가 짙어 봉우리가 내어주는 풍경은 거의 없다.

석두봉 바윗길을 내리면 좌우에 산죽이 자리한 아늑한 길이 이어진다. 나무숲 사이로 휘돌아 나가는 오솔길은 한가롭고, 포근한 숲바람은 부드러워 풍광을 음미하며 걷기에 좋다.

이 순간 이 길에는 다른 산행객이 없어 온전히 나만의 길로 호사를 누린다. 몇 달 만에 든 대간 길이어서인지 새소리는 유별나게 감미롭고, 숲은 아늑하며, 길가의 바위 하나도 애틋하다. 봄기운은 향기를 풍기고, 나는 그 향기를 타고 흐르듯 걷는다.

가는 길 곳곳에 쉬었다 갈 수 있도록 소박하게 만들어 둔 나무 의자가 정감을 준다. 천수를 누리고 쓰러진 나무는 따뜻한 손길로 다시 태어나 나에게 자리를 내어주니 눈물겹다. 나무 의자에 잠시 눈감고 누워 땀을 씻으며 새소리에 귀 기울이니 이 순간 이곳이 바로 낙원이다. 낙원은 멀리 있는 게 아니라 일상의 삶 속 곳곳에 있고, 행복감도 일상 중에 언듯 다가와 짧게 스치고 지나는 것이란 생각이 든다.

내가 걷고 쉬는 이 순간에 내가 존재하고 낙원도 행복감도 있다.

## 새 풍경 그리는 화란봉에 깃든 생명

석두봉에서 5.4킬로 정도를 걷다 보면 닭목령 가는 대간 길과 화란봉 가는 길 삼거리에 이르게 된다. 화란봉은 오른쪽 오르막길을 100여 미터 올라야 한다.

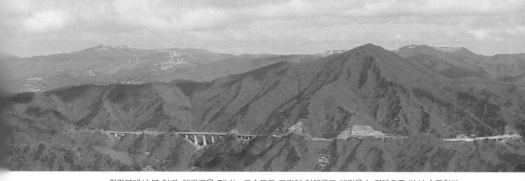

화란봉에서 본 정경. 대관령을 지나는 고속도로 교각이 이채롭고 대간은 능경봉으로 다시 솟구친다.

화란봉(1069.1m)은 오늘 구간에서 보기 힘든 커다란 바위 군으로 솟아 있지만 정상석은 바위 뒤 아늑한 곳에 자리하고 있다. 화란봉 뒤 은밀한 길 150여 미터를 살짝 내렸다가 오르면 하늘정원 전망대가 있다. 다시 돌아와야 하는 길이어서 그냥 갈까 하는 마음이 먼저 일었지만 그래도 하늘정원이란 이름을 지닐 정도면 예사롭지 않은 곳일 것이라 여겨져 배낭을 두고 가보기로 했다.

역시 대간 길에 살짝 비켜있는 봉우리는 실망을 주지 않는다. 잠시 큰 바위 뒤쪽으로 오르니 불현듯 사방이 열리며 하늘 위에서 보는 듯한 광활한 풍경이 드러난다.

그동안 숲길을 이어오는 동안 별 전망이 없었는데 이곳에서는 강릉 시내와 동해의 푸른 바다가 아득히 조망된다. 드넓은 공간 너머로 오늘 가야 할 둥그런 모양의 푸른 능경봉이 보이고 그 아래로 이어진 영동고속도로 교각이 이채롭다. 산줄기 너머로 선자령과 하얀 풍력발전기들이 줄줄이 자리하고 있고, 아직 눈을 머리에 이고 있는 황병산과 오대산 줄기가 넓고 길게 펼쳐져 장엄한 장관을 이룬다.

새로운 풍경은 한 걸음씩 나아가야 볼 수 있다.

삶의 소중함을 일깨워주는 화란봉 소나무

이 순간 내 발로 걸을 수 있어서, 이곳에 오를 수 있어서, 두 눈으로 볼 수 있어서 지금 이 아름다운 풍경을 마음 가득 담을 수 있는 것이다. 자연이 준 축복이다.

전망대 옆 넓은 바위 위에는 바람에 쌓인 한 줌 흙에 뿌리 내린 작은 소나무 한 그루가 자리하고 있다. 바위 위의 소나무도 자연의 섭리에 따라 그곳에 뿌리를 내렸을 것이다. 소나무는 바위틈 사이로 잔뿌리를 내리며 한 모금의 물을 찾기 위해 안간힘을 쓰고 있다. 주된 줄기는 제대로 된 뿌리로 지지받지 못해 바위 위에 누운 채로 있지만 그래도 잎을 틔워 햇빛을 향해 나아가고 있다.

이 작은 소나무가 지닌 세월은 가늠하기 어렵다. 바위 위의 소나무는 이 자리를 제자리로 여기고 자연의 손길과 자신이 가진 역량으로 생명을 이어오고 있다. 경이로운 생명의 숨결에 한동안 눈길이 머문다.

하늘 전망대를 뒤로하고 다시 닭목령으로 향한다. 오늘 구간은 보통 삽당령에서 닭목령까지 한 구간으로 마무리하고, 다시 닭목령에서 대관령까지 이어가는 구간으로 걷는다. 하지만 나는 오늘 이 두 구간을 한 번에 걷게 되므로 아직 가야 할 길이 멀다.

닭목령 가는 길은 가파른 내리막으로 이어져 내려가는 것에 집중

하다 보면 시선을 다른 곳에 두기 어렵다. 그래도 갓 핀 생강나무군
락의 노란 꽃은 바람에 꽃가지를 흔들며 시선을 끌어 눈길을 주지 않
을 수 없다. 한겨울을 견디고 가녀린 가지에 핀 꽃을 어찌 그냥 지나
칠 수 있겠는가? 이곳저곳 생동감이 솟는 풍경은 눈을 맑게 하고 몸
과 마음을 즐겁게 한다. 한 시간여 고도를 내리니 닭목령(706m)이다.

닭목령은 강릉과 정선을 잇는 410번 지방도로 고갯길로 평지 같
은 지형이어서인지 민가도 몇 채 있다. 이곳도 대간을 넘는 고갯길
이었지만 서쪽 길이 높고 험하여 대관령보다 활용도가 낮았다. 하지
만 최근 안반데기에서 대규모로 재배되는 고랭지 채소 수송에 이 길
이 큰 도움을 주고 있다.

닭목령이란 이름이 특이한데 고개의 지형이 닭의 목처럼 길게 생
겼다고 하여 닭목재로 이름하였다가 지금은 통상 닭목령으로 부르
고 있다.

닭목령, 화란봉과 고루포기산 사이에 있는 고개다.

닭목령에서 고루포기산까지는 6.4킬로 정도로 이 길 역시 주로
가 험하지 않은 숲길로 계속 이어져 걷기에 큰 어려움은 없다. 하지
만 고도를 500여 미터 올리기에 삽당령에서 화란봉 가는 길보다는
경사도가 있고, 주로에는 돌길도 조금씩 나타난다. 그렇게 작은 봉
우리 몇 개를 지나고 고도를 높이며 걷다 고랭지 밭 개활지를 지난
다. 아직 이른 봄이어서 작물은 보이지 않지만 올 농사를 위해 밭갈
이를 해두었다. 겨우내 쌓인 눈이 녹으며 드러난 땅은 봄볕에 힘을
받아서인지 푹신푹신하다.

밭 가장자리를 휘돌아 오르면 다시 숲길이 이어지고 이내 왕산
제1 쉼터에 이른다. 왕산 쉼터 이름은 이 지역이 왕산리여서 그렇게
이름한 듯하고 쉼터는 이곳 마을 사람들이 조성한 것으로 보인다.
산길을 걷다 보면 이렇게 사람의 온기를 곳곳에서 느낄 수 있어 마
음이 푸근해진다. 쉼터는 힘든 걸음을 멈추고 잠시 앉아 쉴 수 있는
나무 의자를 둔 곳이다.

수수한 숲길이지만 점점 고도가 높아지고 해가 중천으로 올라 기
온도 높아지고 있다.

고루포기산이 가까워질수록 가파른 경사를 이루고 있어 고개를
숙이고 힘겹게 한걸음씩 올린다. 그런데 갑자기 앞에서 정체 모를
소리가 요란하게 난다. 그 소리는 잠시 사라졌다가 다시 반복적으로
난다. 백주지만 지금 이곳은 깊은 산속이고 나 혼자 있다. 여러 상황
이 머릿속을 혼란스럽게 하며 지난다. 정체불명의 소리는 계속 이어
졌고 나는 고루포기산을 바로 앞에 두고 뒤로 갈 수도 없어 미지의
대상을 맞이하더라도 그대로 나아가기로 한다.

얼음꽃이 핀 고루포기산 봉우리의 나무

조금 더 오르니 소리의 원인을 알게 되었다. 주로 옆 높은 송전탑 전선에 어제 내린 눈이 녹다 얼다 하며 고드름처럼 붙어있다가 햇볕에 녹으며 얼음알갱이로 쏟아져 내리는 소리였다. 낮은 곳은 비가 왔어도 이곳은 지대가 높아 눈이 왔던 모양이다. 이제는 얼음덩어리가 언제 머리 위로 쏟아질지 몰라 머리를 부여잡고 철탑 밑을 뛰다시피 지난다.

왕산 제2 쉼터를 지나니 한결 완만한 길이 나타난다.

왼쪽 나무숲 아래쪽으로 고랭지 밭이 눈에 들어온다. 고루포기산 인근에까지 조성된 안반데기 고랭지 밭이다. 안반은 떡칠 때 아래에 받치는 넓고 우묵한 판을 일컫고, 데기는 평평한 땅을 말하는데 이곳 지형이 그런 모양이어서 안반데기로 부르고 있다. 안반데기는 고루포기산 아래로 길게 조성되어 있고, 최근 관광지로 명성이 높아져 많은 사람이 찾고 있다. 여름이 되면 녹색의 채소가 호수처럼 자리하여 바람에 일렁이는 멋진 풍경을 그려낼 것이다

고루포기산을 앞두고 길은 완만해져도 진풍경은 계속 이어진다. 길 주변 나뭇가지에는 얼음이 나뭇잎처럼 주렁주렁 달려 이색적인 모습을 드러내고 있고, 햇볕과 바람에 의해 간헐적으로 '후두둑' 떨어진다.

청정지역 하늘에서 내린 눈으로 만들어진 얼음이니 몇 조각 먹어도 좋을 것이다. 마침 오르막을 오르느라 갈증도 심한 터여서 조각나 떨어져 있는 얼음을 주워 입에 넣고 보니 몸의 열기를 식히고 갈증도 해소할 수 있다. 땅에서 샘솟는 물이 아니라 하늘 나무에서 떨어진 얼음을 먹을 수 있으니 여간해서는 경험하기 힘든 멋진 체험이었고 이는 고루포기산이 지금 온 나에게 주는 멋진 선물이었다. 얼마 남지 않은 고루포기산으로 가는 길은 그렇게 얼음 잎사귀를 단 나무 사이를 이리저리 오가며 홀로 걷는다.

## 고루포기산은 햇살을 품고

고루포기산(1238.3m)에 오르니 온 산에 햇빛이 가득하다. 하늘에서는 따뜻한 열기를 품은 햇살이 쏟아지고 햇볕을 받은 땅에서는 생명의 기운을 품은 김이 뭉게뭉게 피어오른다. 이곳에는 다복솔이라는 키가 작고 가지 많은 소나무가 배추처럼 포기를 지어 자란다고 하여 고루포기산이라 이름하였다고 한다. 고루포기산 오른쪽 아래로는 왕산 골이 펼쳐져 있고, 그 너머로 가야 할 능경봉이 우뚝 솟아 있다. 나뭇가지 사이로는 멀리 강릉시가지가 보이고 푸른 바다도 조망된다.

고루포기산은 1200미터가 넘는 산봉우리여서인지 아직 봄을 맞

이하지 못하여 나무는 투박한 검은 껍질 그대로고 새순도 피우지 못하고 있다. 곳곳에 자리한 진달래 나무가 이제야 분홍 꽃 촉을 내밀고 있는 정도다. 하지만 시절은 거스를 수 없어 이곳도 이내 초록의 숲과 예쁜 야생화로 가득 차게 될 것이다. 고루포기산에서 한동안 햇살을 맞고 풍경을 만끽하니 새로운 힘이 솟는 듯하다.

고루포기산을 뒤로하고 능경봉으로 향한다. 능경봉까지는 4.8킬로 정도의 거리인데 오늘 오르는 마지막 봉우리가 된다. 고루포기산에서 능선길로 1킬로 정도 내려가면 왼쪽으로 횡계 읍내와 북쪽으로 뻗어 흐르는 백두대간을 볼 수 있는 전망대가 마련되어 있다. 홀로 산을 오른 산객이 횡계를 조망하며 깊은 사색에 빠져있어 나는 그대로 길을 간다. 오늘 산행길에서 처음으로 보는 산행객이다.

멀리 황병산, 노인봉 등 높은 봉우리는 아직도 눈을 덮고 있어도 능선은 그대로 몸을 드러내며 햇살 고운 봄을 맞이하고 있다.

넉넉한 숲길 내리막을 내리니 샘터 표시가 나오는데 눈에 보이는 곳에 샘은 없다. 아마도 조금 더 내려가야 물이 있지 않을까 생각되는 곳이다. 이곳은 횡계치라고 불리는 고개이기도 한데 강릉 왕산리에서 평창 횡계로 가는 지름길이었을 것이다. 묘하게도 이곳 아래로는 대관령 터널로 영동고속도로가 이어지고 있다.

예전 눈 내린 겨울 대관령은 커다란 벽이었고 구불거리는 고개를 넘는 것은 모험이었다. 그래도 좁은 2차선 고갯길을 체인을 장착한 고속버스나 트럭이 조심조심 넘기는 했지만 두세 시간이 걸리곤 했다. 그 험하던 고갯길을 이제는 불과 몇 분 만에 7개의 터널을 지나

내륙과 영동지방을 오갈 수 있게 되었다.

대관령옛길은 조선시대 강릉 사람들이 계곡 길 따라 대관령 고갯마루를 넘어 내륙으로 오가던 길이었다. 신사임당도 율곡의 손을 잡고 넘나들었던 이 길은 이제 수많은 이야기를 품은 호젓한 산길로 남았고, 그 후 찻길로 만들어진 좁은 고갯길은 관광도로가 되었다. 이제 새로 만들어진 영동고속도로 대관령 터널을 지나다 보면 그 옛날 눈길을 위태롭게 넘던 고갯길과 대비되면서 세월에 따른 대관령길의 변화를 실감할 수 있다.

언제나 한결같은 모습으로 변함없이 이어지고 있는 것은 백두대간 길이다. 이 길은 차량이나 어떤 인공물로도 갈 수 없고 오직 사람의 힘으로 걸어서만 갈 수 있다. 그래서 날것 그대로 변함없는 진실함을 지닌 길이 자연을 품은 대간 길이다. 백두대간 길은 예나 지금이나 제 모습 그대로 이어졌듯이 미래에도 그 모습 그대로 도도하게 이어져야 할 것이다.

대간 길 아래로 난 고속도로로 차량 소리가 요란하다. 횡계치를 지나니 다시 조금씩 고도가 높아지며 능경봉으로 오르는 돌길이 시작된다. 아침 5시 40분경 시작한 산행은 오후 1시 30분을 지나면서 8시간 정도를 지나고 있다.

산이 내준 숲속 길을 걷다 보면 어느새 몇 시간이 훌쩍 지나 있기 일쑤다. 자연 속에 들면 사람이 정해둔 시간개념이 흐려지면서 신체의 리듬에 의해 다가오는 자연의 시간을 느낄 수 있다.

산에서는 규칙적으로 정해진 시간대로 움직이는 것이 아니라 걷다가 힘들면 쉬고 목마르면 물을 마신다. 자기의 몸과 마음 상태에

따라 완급을 조절하며 물 흐르듯 가는 것이 좋은 걸음이다. 자연에 순응하는 몸은 자연스럽게 시간의 굴레에서 벗어나 자연의 시간 속으로 스며드는 것이다. 그러므로 자연 속 시간은 상황에 따라 긴 시간도 짧게 느껴지고, 짧은 시간도 무한히 길게 느껴지기도 한다.

돌길 오르막을 오르니 행운의 돌탑이 나타난다. 산행객들이 오가며 돌 하나에 염원을 담아 쌓아 나가는 탑이다. 돌탑에서 조금 더 오르면 오늘 마지막 봉우리인 능경봉(1123.1m)에 오르게 된다. 능경봉은 나에게 오늘 애썼다고 선물 주듯 크게 힘들게 하지 않고 산마루를 내어주었다.

넉넉한 품을 지닌 능경봉 마루는 활짝 열린 조망도 내어준다. 멀

능경봉의 대관령으로 가는 안내표지판　　　　　　능경봉이 품은 고목

리 푸른 수평선의 동해와 장쾌하게 펼친 산들의 춤사위가 화려하다. 다리 부상 후 처음 걷는 장거리여서 걱정했지만 그래도 산이 받아주고 몸이 잘 따라주어 무사히 여기까지 왔다. 지나온 산줄기를 조망하며 한동안 머릿속을 비워본다.

이제 길은 능경봉을 뒤로하고 대관령으로 이어진다.

긴 시간을 걷다 보니 다리는 무거워졌고 주의력도 많이 산만해진 듯하다. 숲길 곳곳에 오랜 고목들이 자리하여 세월 품은 이야기를 들려주며 응원한다. 봄을 맞은 능경봉 기슭 풀잎은 이제야 새순의 촉을 드러내고 있다. 새 생명인 새순을 밟을까 이리저리 조심스럽게 발걸음을 옮긴다. 대관령으로 내려가는 길은 다소 가파르지만 순한 흙길이 대부분이어서 크게 위험하지는 않다.

능경봉 아래 용천수가 산행말미에 감로수인데 가뭄으로 말라 아쉬움을 준다. 커다란 풍력발전기를 지닌 대관령 옛 휴게소에 이르면서 오늘 구간 발걸음을 마무리한다.

삽당령에서 대관령구간은 거리는 있지만 대부분 흙길이고 고도를 크게 높이지 않아 걷기에 큰 무리는 없었다. 구간 중간 지점에 닭목령이 있어 힘들면 이곳에서 멈추고 다음 기회에 이어갈 수도 있다. 시간을 넉넉히 준비한다면 이색적인 고랭지 밭과 동해의 푸른 바다를 볼 수 있고 많은 숲속 생명과 함께하며 아늑한 오솔길을 여유롭게 만끽할 수도 있다. 아울러 숲이 주는 숨결을 온몸으로 맞으며 깊은 사색에 빠져볼 수도 있다.

오늘 10시간 정도 걸었지만 넓은 미술관에서 명작을 감상한 듯, 하늘이 내린 음악당에서 오케스트라 음악을 감상한 듯, 생명을 예찬한 명작의 시를 감상한 듯 몸과 마음이 충만하다.

머릿속으로 지나온 산의 모습이 마치 한바탕 꿈을 꾼 듯 환영처럼 스치며 흐른다.

자연은 나를 자신의 품으로 들게 하는 마력을 지니고 있음이 틀림없다. 산행을 마무리하고 나면 이 힘든 산길을 다시 갈 수 있을까? 하는 고민이 잠깐 들지만, 어느새 다음에 가야 할 구간을 찾고 있는 나를 보게 되기 때문이다.

아침에 타고 온 차를 회수하기 위해 횡계시외버스터미널까지 걸어서 이동한 후 강릉행 버스를 타고 이동하였다. 다시 강릉에서 정선 가는 버스를 타고 삽당령에서 차를 회수한 후 산 따라 강 따라 흐르듯 귀가하면서 온전히 산행을 마무리하였다.

내가 다인 양 천방지축 걷다 찾아든 번뇌와 고통
자연의 품속에서 숨결 모아 맞이한 치유와 행복

# 선녀 놀던 선자령, 동해 물결 아득하고

•

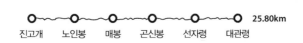

진고개    노인봉    매봉    곤신봉    선자령    대관령    25.80km

## 대간에 이는 바람결 따라

대간 길은 우리나라 등줄기를 타고 북쪽으로 거침없이 이어진다.

대간 북진을 위해서는 대관령에서 진고개 방향으로 가야 하지만 이 구간도 일부 탐방을 제한하는 곳이 있어 이른 새벽에 남진한다. 이런 제한 구간을 만나면 답답함과 미안한 마음이 들어도 한편으로 '이곳은 또 어떤 아름다움이 숨겨져 있을까?'에 대한 기대감이 들기도 한다. 내가 불편함을 감수하면서도 이 길을 가고자 하는 데는 다른 이유는 없다.

오직 완전한 대간의 속살을 걷고 싶은 마음 하나뿐이다.

오늘 구간 중 출입을 제한하는 곳은 노인봉에서 매봉까지다. 하지만 구간 인근에 대규모 목장을 운영하는 업체에서도 사유지 출입을 허용하지 않고 있다. 이 구간은 묘하게 대간과 목장 지역이 겹쳐

있는 곳이 있어 대간 길을 걷기 위해서는 어쩔 수 없이 목장으로 발을 들일 수밖에 없다. 그래서 대간 길을 걷는 사람들은 관련 기관이나 목장과의 불협화음을 피하기 위해 이른 새벽에 그곳을 조심스럽게 통과하는 것이다.

대간을 걷는 사람이라면 누구나 끊어지지 않는 완전한 대간 길을 걷고자 한다. 이 길은 전부터 걸어왔고 앞으로도 갈 수밖에 없는 길이다. 보는 사람에 따라서 '누가 보는 것도 아닌데 제한된 구역을 피해서 가도 별문제 없지 않나?' 하고 말할 수 있지만 완전한 우리 줄기를 걷지 않으면 대간 종주의 의미는 반감된다.

그러므로 대간을 걷는 사람들은 비바람치고 눈이 와도 오직 한 줄기로 이어진 길을 걷고, 거친 가시밭길이 있으면 헤치며 걷고, 바위가 길을 막으면 줄을 타고 넘고, 서서 갈 수 없는 곳은 기어서라도 제대로 된 대간 길을 가고자 하는 것이다.

이곳 목장도 대간 길과 겹치면서 생기는 갈등 요인을 대승적인 견지에서 풀어나가야 할 것이고, 관련 기관에서 생태환경 보존을 위해 통행을 제한하고 있는 길도 허가제든 시간제든 원하는 사람 누구나 오갈 수 있는 현실적인 방법을 모색해야 할 것이다.

실제 대간 길을 걷는 사람들은 누구도 산불방지 기간에는 해당 산에 들지 않는다. 왜냐하면 누구보다도 자연을 아끼는 사람들이기 때문이다.

어둠 속에서 진고개(960m)를 출발하여 대관령으로 향한다.

오늘 구간은 진고개에서 노인봉, 소황병산, 매봉, 곤신봉을 거쳐

대관령에 이르는 26킬로 정도를 걷는 길이다. 걷는 길이 다소 길지만 대부분 완만하여 어려운 곳은 별로 없다. 더구나 오늘 구간은 나무가 없는 광활한 목장 구간이 펼쳐져 있기도 하고, 개방된 능선에 줄지어 있는 풍력발전기 사이를 걷는 이색적인 길도 있다. 아울러 검푸른 동해와도 함께할 수 있는 수려한 길이기도 하다.

진고개는 강릉과 평창을 넘나드는 고개로 오래전부터 비가 오면 땅이 질다는 데서 그 이름이 유래되었다고 한다. 이곳에서는 다양한 식물들이 분포하여 잘 자라는데 토양의 입자가 고운 흙으로 이루어져 있기 때문이다. 실제로 진고개에서 노인봉으로 가는 앞 사람 발걸음에 뿌연 흙먼지가 이는 것을 보면 고운 입자를 가진 흙산임을 알 수 있다.

진고개에서 계단을 오르니 넓고 평평하게 펼쳐진 지형이 나타난다. 이 지역이 1200미터 이상 되는 고도임에도 평지와도 같은 지형을 갖춘 건 오래전 침식작용을 받은 평탄면이 높은 고도로 융기하여 지금까지 남은 고위평탄면 지형이기 때문이다. 얼마 전까지만 해도 사람들은 이곳에 화전을 일구고 약초나 농작물 재배를 하였으나 지금은 그 터만 남아 그때 삶의 흔적을 보여준다.

자연이 만든 놀라운 지형의 땅을 디디고 어둠 속 산과 대지, 초목과 교감하며 걸으니 새로운 감흥이 인다. 낮에 넉넉함을 주는 이 길을 걸었다면 넓게 펼쳐진 놀라운 풍경을 더 깊이 볼 수 있었을 텐데 지금은 돌아오지 않는 발걸음 소리로 그 풍경을 상상한다.

평지 길을 지나 수백 개의 가파른 계단 길로 조금씩 고도를 높인다. 그래도 길은 완만한 숲길로 이어져 산책길 같은 느낌을 준다. 이

런 길을 1시간여 걷다 보면 바위 지대를 만나게 되는데 노인봉 봉우리로 오르는 길이다.

200여 미터 가파른 바윗길을 오르니 노인봉(1338.1m) 정상이다.

노인봉 정상에 서니 어두운 하늘이 활짝 열리며 세찬 바람이 몰아친다. 동해에서 고기 잡는 배의 불빛인지 바닷가 마을의 불빛인지 점점이 뜬 밝은 점이 하늘거린다. 빛은 사람의 온기가 모인 것이어서 언제나 정감을 준다. 진고개 너머 동대산과 두로봉, 노인봉 아래로 황병산과 매봉 등 사방의 봉우리와 목장 지대, 동해의 푸른 물결은 어둠이 품고 있어 아쉬움이 남는다.

노인봉에 휘몰아치는 바람을 뒤로하고 다시 삼거리로 내려와 숲속 길로 접어든다. 소황병산 방향으로 가는 길은 순하고 여유롭다. 숲이 내어준 길가에는 참취와 곰취 같은 탐스러운 식물들이 여기저기 싱그런 모습으로 자리하고 있어 풍성함이 느껴진다. 밝은 날이었다면 많은 식물이 자아내는 숲속의 향연을 함께할 수 있었을 것이다.

6월이어서 새벽 4시를 지나니 높은 나무 사이로 하늘이 조금씩 열린다. 길은 한동안 내리막길로 고도를 낮추더니 다시 숲속 길로 접어들며 고도를 올린다. 그렇게 노인봉에서 50여 분 내리막과 오르막을 오르내리다 불현듯 숲 밖으로 빠져나오니 마술처럼 드넓은 초원이 활짝 펼쳐진다.

구릉처럼 둥글둥글한 산은 나무를 모두 잃고 바닥에 풀잎만 가득 채우고 있다. 마치 강제로 머리카락을 잘라버린 까까머리 같아 애처롭고 허허롭다. 초지의 풀잎은 바람에 따라 파도처럼 일렁인다. 이곳

이 말로만 듣던 대관령 목장의 모습이다. 대관령에서 시작되는 목장 지대가 여기까지 펼쳐져 있는 것이다.

하늘이 완전히 밝아지며 새 아침을 맞이한다. 하늘에 뜬 잿빛 구름이 여명의 주황빛에 의해 짙은 갈색으로 흐르고 그런 하늘 아래로 넓게 펼쳐진 초록 풀밭의 풍경은 비현실적이다. 그동안 숲길과 바윗길 등 야생의 대간 길을 걸어왔는데 인위적으로 조성된 목장 속으로 대간 길이 이어지고 있어 놀랍기만 하다. 좌우가 모두 초지로 펼쳐져 있어 어디로 방향을 두고 걸어야 할지 어색한 발걸음이 맴돈다.

나무 한 그루 제대로 품지 못한 대간 길은 적막하고 슬프다. 천혜의 무성한 숲이 사람에 의해 벌채되고 목장으로 조성되면서 대간의 속살은 애처로운 모습으로 드러나 있다. 햇살에 그대로 피부를 드러낸 대간은 그래도 곡선의 리듬을 타며 출렁이듯 이어진다.

낮은 구릉 초지앞에 다소 크게 솟은 봉우리가 소황병산(1328m)이다. 아마도 대간에서 나무 한 그루 갖지 못한 산으로 소황병산이 유일할 것이다. 좋은 토양에 잘 자란 풀들로 인해 소황병산으로 가는

대관령 목장 지대 위의 여명

소황병산 정상 표지판

길은 흔적이 없다. 솟은 봉우리를 보고 가늠하며 걸어야 한다.

걸음을 옮겨 다다른 소황병산 봉우리는 옷을 벗고 있어 바람에 추운 듯 가였다.

백두대간 길로 다시 들기 위해서는 잠시 오던 길을 되돌아 걷다 오른쪽 숲속으로 난 길로 들어서야 한다. 대간 길은 숲길과 목장을 들고 나기를 반복하며 어색한 길을 한참 이어간다. 멀리 구릉 위에 가까스로 남은 소나무 한 그루는 하나의 점이지만 넓은 하늘을 이고 부는 바람을 맞이하고 있는 모습은 초원의 야수처럼 당당하다.

이곳은 완만한 지형을 갖추고 큰 기온 차로 풀이 잘 자랄 수 있는 환경이어서 목장을 조성하였을 것이다. 인근 숲이나 남은 한 그루 소나무를 보았을 때, 목장이 조성되기 전에는 소나무와 각종 나무로 울창한 원시림을 이루고 있었음이 분명하다. 사람의 삶을 위해 훼손되고 변해버린 대간의 모습이 안타깝다. 이곳은 어느 세월에 원래의 모습을 찾을 수 있을까?

목장 경계선으로 이어진 숲길 따라 고도를 낮추다가 관목 사이를 힘주어 오르니 매봉(1173.4m)이다. 그곳에 있는 바위에 누군가가 소박한 손 글씨로 매봉이라고 적어 두었다.

매봉에 올라서니 가야 할 방향으로 하얀 풍력발전기가 줄줄이 서 있는 모습이 진풍경으로 드러난다. 동해 쪽으로는 구름 위로 솟은 햇살에 의해 황금빛으로 반짝이는 바다의 모습을 볼 수 있다. 오른쪽 목장 지대 지형은 완만하고 왼쪽 동해 쪽은 깎아 지른 듯 가파른 지형을 보여 대비를 이룬다. 그 접점에 대간 길이 이어지다 보니 세

찬 바람이 몰아친다. 동해의 따뜻한 기온과 내륙의 찬 기운이 만나면서 생기는 바람일 것이다.

이런 기상을 가진 고지대이다 보니 겨울철에는 이곳에 많은 눈이 내려 설국의 장관을 이루고, 지금처럼 봄 깊은 유월에는 온 산이 초록빛으로 물들어 생동감이 넘친다.

매봉을 내려오니 목장에서 조성한 목장길이 이어지고 그 길옆으로 우람한 풍력발전기들이 줄지어 서서 바람을 받으며 숨차게 돌아가고 있다. 매봉을 지나 선자령 초입까지는 어쩔 수 없이 대간 길과 목장에서 조성해둔 길이 겹쳐 그 길로 갈 수밖에 없다.

그동안 거친 산속 대간 길에 비하면 이 길은 어떤 장애물도 없는 편안한 길이지만, 자연이 준 길이 아니어서 발걸음은 가볍지만은 않다. 길이 이어지고 있는 지형으로 보아 목장 이전에 있었을 원래 대간 길도 숲속 사이로 난 아늑하고 여유로운 길이었을 것이다. 지금은 영혼을 잃은 길을 가는 것 같아 마음 한 곳이 허전하다.

대관령 가는 길, 대간 길 따라 풍력발전기가 설치되어 있고, 가파른 왼쪽 지형과 완만한 오른쪽 지형을 볼 수 있다.

숲이 사라진 대간 길에는 바람이 그대로 몰아치고 햇빛도 날 것 그대로 쏟아진다. 길은 반듯하여 걸음의 속도가 빨라진다. 지금은 햇빛과 바람 속에서도 걸을 수 있지만 겨울에는 보호막이 없는 길이어서 찬바람과 눈이 함께하게 되면 상당히 어려운 행로가 될 것이라는 생각도 든다.

## 동해 전망대 서 보니 선자령 그림 같고

동해를 넓게 볼 수 있는 전망대에 이르니 이곳은 다른 곳보다 높은 지대여서 바람은 더 거세게 몰아친다. 하지만 바람은 대간 길 터줏대감으로 자리하여 사위 풍경을 한껏 내어주니 언제나 함께해야 할 소중한 벗이다. 전망대에 서 보니 주변이 광활하게 열리면서 흘러온 산세와 가야 할 산길이 도도하게 이어지고, 멀리 푸른 바다와 강릉시가지까지 아른하게 드러나니 가슴이 뻥 뚫리는 듯한 느낌이 든다. 대간 길에서 마음껏 동해를 본다.

이른 새벽에 시작한 산행은 이제 4시간이 지나고 있어 바람을 피할 수 있는 곳에서 아침을 해결하고 가기로 한다.

산정에서 맞이하는 아침은 호사스럽다. 드넓게 펼쳐진 녹색의 정경 속에서 식사를 할 수 있는 이곳은 이 세상 단 하나뿐인 식당이다.

이 순간 나는 거대한 대간의 대지를 식탁으로 삼고, 푸른 하늘을 지붕으로 삼아 사방의 아름다운 조망을 눈에 담으며 아침 식사를 하는 행복을 누린다.

떡 한 입 먹고 동해의 반짝이는 물결을 보고, 과일 한 조각 먹고 지나온 소황병산과 노인봉 줄기를 보고, 그리고 물 한 모금 마시고 저 멀리 지나온 고루포기산을 본다. 숨 한 번 들이키고 불끈불끈 솟으며 내륙으로 휘몰아쳐 가는 산줄기와 봉우리에도 마음을 둔다.

주변 풍경과 햇살을 향유하며 먹는 음식은 달다. 지나온 길을 생각하고 나아갈 길을 그려보며 물과 음식의 맛과 향까지 음미하니 구름 한 조각이 지나며 웃는다.

매봉에서 4.1킬로 정도를 걷다 보면 곤신봉(1127m)에 이르게 된다. 곤신봉이 길가에 있다 보니 봉우리 같은 느낌이 나지 않는다. 하지만 아직도 봉우리 이름이 남아있고 그곳에 있는 범상치 않은 몇 개의 바위도 당시의 위상을 희미하게 전해주고 있다. 하지만 이곳역시 봉우리의 야성을 잃은 곳이다. 아마도 목장이 조성되기 전에는 우람한 나무를 품은 당당한 봉우리였을 것이다.

봉우리 지명은 예전 강릉 부사가 집무하는 동헌에서 바라볼 때 봉우리가 옛날 방위용어인 곤신의 위치에 있다고 하여 붙여진 이름이라고 한다. 그리고 보면 당시 동헌에서 바라보아도 우뚝 솟은 산으로 보일 정도로 상징적인 봉우리였음을 알 수 있다.

나무가 없는 대간 길은 적막하다. 나무와 함께하는 숱한 생명은 머물 곳을 잃고 다른 곳으로 쫓겨가니 새소리마저 들을 수 없다. 사람들에 의해 조성된 허허로운 산등성이에 풀밭만 드넓게 펼쳐져 바람을 맞고 있다. 사철 대간 마루에 부는 바람마저도 이용하려 설치한 풍력발전기의 날개가 둔하면서도 날카로운 소리로 흐르는 공기

나무를 잃은 대간 길    곤신봉, 강한 바람으로 나무도 바람길로 기울어져 있다.

마저 자르고 있어 대간 길의 아픔을 더한다.

곤신봉에서 3킬로 정도 목장길을 따라 걸어가면 비로소 목장 길이 끝난다. 목장 길을 벗어나 우거진 숲속 산길을 잠시 오르면 반가운 선자령(1157.1m) 고갯마루다. 선자령은 북쪽으로는 오대산 노인봉과 남쪽으로는 대관령 너머 능경봉으로 이어지는 길에 있다.

선자령은 평창군 대관령면 횡계리와 강릉시 성산면 보광리를 잇는 고개로 예전에는 이곳을 대관산 혹은 보현산으로 부르기도 하였다. 보현사에서 보면 선자령이 마치 떠오르는 달과 같은 모습이라 하여 만월산이라고도 불렀다. 옛이야기에 의하면 이곳은 계곡이 아름다워 선녀들이 아들을 데리고 와서 목욕하며 놀다 하늘로 올라갔다고 하여 선자령으로 이름하였다고 하는데 지금도 그대로 선자령으로 칭하고 있다.

선자령은 옛 영동고속도로 휴게소에서 출발하면 비교적 쉽게 오

를 수 있어 사철 수많은 사람들이 찾고 있다. 하지만 겨울에는 많은 눈을 동반한 강한 바람이 불어 안전사고의 위험이 큰 곳이기도 하다. 실제로 이곳은 겨울철 눈보라에 길을 잃거나 저체온증으로 인한 사고가 종종 발생하고 있어 겨울이나 환절기에는 복장 등 준비를 잘 하고 올라야 한다.

선자령은 대관령 방향을 보면 능경봉과 고루포기산 등 백두대간이 봉우리를 올리며 남으로 힘차게 달려가는 장관을 한눈에 볼 수 있는 곳이고, 또 완만한 지형을 이루며 북으로 이어지는 산줄기와 산 아래로 동해의 바다도 마음에 담을 수 있는 명소이기도 하다.

이곳에서 대관령으로 내려가는 길은 숲 사잇길이 잘 조성되어 있어 걷기에 좋고, 숲 그늘도 아늑하여 마음을 여유롭게 한다. 하늘에

선자령 표지석은 큰 크기로 대하기에 부담스럽다.

대관령으로 내려오는 숲길

서 쏟아지는 햇빛이 바람에 흔들거리는 나무 잎사귀 사이로 쏟아져 길 위에서 뛰놀며 재롱을 부리는 듯한 모습도 눈에 들어온다.

이제 내리막길이어서 여유가 생긴 탓인지 떨어진 햇빛 조각을 징검다리 삼아 건너며 숲에서 자라고 있는 나무도 살펴본다. 이곳에는 주로 참나무가 많이 자리하고 있지만 참나무 사이에 돌배나무, 층층나무, 물푸레나무, 고로쇠나무, 주목 같은 나무들도 자생하며 다양한 음지식물과 조화를 이루고 있다. 대간 길이 함께하는 소중한 생명들이다.

선자령에서 5킬로 정도 아늑하고 완만한 숲길을 내려 국가시설물이 설치된 곳을 지나면 옛 영동고속도로 대관령휴게소에 이르게 된다.

대관령 터널이 뚫리기 전에 이곳은 대관령을 넘기 전 마지막 휴게소였다. 사람들은 너나없이 이곳에서 잠시 쉬며 평창고원이 풍기는 맑은 공기를 맘껏 들이켜 도시의 분진을 씻었고, 동해의 푸른 바다를 맞을 설렘으로 부산스러웠다. 강원도의 특산물인 감자떡과 옥수수는 그때도 함께했고 지금도 여전히 이곳의 터줏대감으로 자리하고 있다. 이곳은 여름에는 시원하고 겨울에는 눈이 많아 사철 많은 사람이 찾는다. 이제 이곳은 옛 대관령을 오르던 추억을 찾는 사람들, 선자령을 찾는 사람들, 대간을 걷는 사람들이 지나는 새로운 명소가 되었다.

오늘 구간은 노인봉과 매봉을 오르는 것 외에는 큰 어려움이 없는 길이었다. 걷는 길이 26킬로 정도로 짧지 않은 길임에도 다른 구

간에 비해 시간이 적게 걸렸다. 특히 목장 조성으로 대간 길이 열린 풍경이 되어 독특한 정취를 주기는 하였어도 본래의 자연을 잃은 안타까움도 함께하는 길이었다.

산행길 내내 불었던 늦은 봄바람은 새벽에는 다소 차게 느껴졌어도 낮에는 시원한 느낌을 주어 산행에 도움을 주기도 하였다.

이곳은 백두대간과 목장, 그리고 풍력발전 단지로 얽혀 있는 특이한 곳이다. 이미 시설이 고착되어 있다시피 하여 원상회복은 쉽지 않겠지만 이제는 자본과 이윤을 떠나서 자연유산의 회복과 보존을 위한 고민을 할 때가 되었다고 본다.

천혜의 자연과 백두대간을 당 시대에 훼손한 만큼 이 문제는 당 시대인이 풀어가야 할 과제로 생각된다. 미래세대에서 빌려온 원래의 환경을 그대로 돌려주어야 하기 때문이다.

# 초록빛에 물들어 구룡령 가는 길

•

진고개　동대산　두로봉　신배령　응복산　약수산　구룡령　23.50km

## 오대산의 온기를 품고 걷는 길

산길을 걷는다는 것은 곧 자연에 드는 것이다.

문명의 이기를 떠나 오직 두 발로 대지를 디디고 원초적인 상태에서 태초의 길을 걷는 것이다.

대간이 지닌 숲은 오래전 우리 인류가 살아왔던 자연 속 그대로의 모습이다. 산의 숲에는 예나 지금이나 나무와 풀, 각종 야생동물이 숨 쉬며 살아가고 있다. 내가 그 속에 들어 산길을 걷는다는 것은 뭇 생명들을 만나고 그 보금자리에서 그들과 함께하는 것이다.

산길을 걸을 때 홀로 가는 듯하여도 결코 혼자가 아니다.

산길을 걷는 내내 하늘과 대지, 해와 달, 비와 바람, 풀과 나무, 새와 곤충 등 자연 속 수많은 친구를 만난다. 자연 속에서는 서로 간에 오고 가는 대화는 없어도 느낄 수 있다. 그들은 따사로운 햇살과 아늑한 빛으로, 귓전을 스치는 바람결로, 경쾌하고 아름다운 음악과

화사한 그림으로 걷는 나와 함께하며 속삭인다. '너와 나는 자연의 숨결을 나눈 형제이다.'

산에 들 때는 산과 하나가 되어야 한다.

산은 언제나 그 품을 내주지만 그 모습은 시절에 따라 낮과 밤, 오전과 오후가 다르고 계절에 따라 다르다. 자연 속 길은 크고 작은 기승전결의 상황을 반복적으로 내어주므로 우리가 자연에 들면 자연의 흐름에 맞게 걷고, 오르고, 내려야 한다.

대간 길을 걷는다는 건 자연과 교감하며 원래 지녔던 순수함을 찾아 나가는 것이기도 하다. 백두대간은 태곳적 자연을 지니고 누구에게나 넓은 품을 열고 있다. 그 품은 자연에서 멀어져 가는 사람의 어리석음을 깨우쳐 주는 교실이기도 하고, 오늘을 사는 사람에게 무한한 안식을 주는 고향이기도 하다.

오늘도 대간에 들 수 있다는 것은 놀라운 일이고, 걸을 수 있다는 것은 축복받은 일이다.

이번 구간은 오대산 구간으로 진고개에서 동대산과 두로봉, 신배령, 응복산, 약수산을 넘어 구룡령에 이르는 23.5킬로 정도의 길이다. 이곳 산은 대체로 순하고 부드럽지만 1300여 미터 내외의 고도에서 크고 작은 봉우리 10여 곳 이상을 오르내리며 걸어야 해 쉽지만은 않은 길이다.

어두운 새벽 진고개(960m)에 도착하니 오월 하순임에도 찬바람이 몰아친다. 추위를 느낄 정도는 아니어도 바람막이 옷을 꺼내입

어야 할 정도다. 진고개는 6번 국도가 지나는 고개로 평창과 강릉을 잇는 고개이다. 평창 방면에서 왼쪽으로는 오늘 올라야 할 동대산이 있고 오른쪽으로는 노인봉이 있다.

오대산 지역은 연이어 솟은 봉우리와 깊은 골을 지닌 오대천과 연곡천의 계곡이 아름답고, 사철 새 모습을 내어주는 숲이 탁월하여 국립공원으로 지정되어 있다. 특히 오대산은 비로봉(1563.4m)을 주봉으로 하여 호령봉(1561m), 상왕봉(1491m), 두로봉(1421.9m), 동대산(1433.5m)의 다섯 봉우리가 비슷한 높이로 연이어 솟아 있어 산세는 웅장하면서도 빼어나다. 그런 산들의 형상이 연꽃잎에 싸인 연심(蓮心)과 같아 오대산이라고 이름하였다.

다섯 봉우리가 감싸고 있는 아래에는 신라 선덕여왕 12년(643년) 자장율사가 창건한 월정사와 상원사, 부처님 진신사리를 모신 적멸보궁과 여러 암자가 자리하고 있다. 월정사는 6.25 전쟁 시 건물 전체가 전소되었는데, 그 와중에도 월정사팔각구층석탑은 화를 입지 않아 오늘도 볼 수 있다. 월정사 입구에는 수백 년을 지켜온 울창한 전나무 숲길이 있어 장관을 이루고 있고, 오대산에서 내려오는 물이 흐르는 계곡은 수달이 살 만큼 물이 맑고 숲이 깊어 아름답다. 계곡 숲은 사철 아름다워도 특히 화려한 색채로 피어나는 가을 단풍이 빼어나다.

백두대간 길은 오대산 비로봉을 거치지 않고 동대산과 두로봉을 지나 신배령으로 이어져 흐른다. 진고개에서 동대산까지는 바로 오르막으로 이어지는데 언제나처럼 보폭을 좁혀 발걸음을 천천히 하

며 오른다.

5월 말이 되다 보니 해발 1300미터가 넘는 이곳도 이제 신록이 무성해졌다. 오대산 지역 산세는 전반적으로 부드러운 곡선을 이루고 있고, 높은 고도임에도 토양이 좋아 나무나 풀 등 식물들이 잘 자란다. 초반부터 큰 봉우리를 올라야 해서 오르는 데 집중하다 보면 주변 모습이 눈에 잘 들어오지 않는다. 그래도 무성하게 자리한 수목은 새벽이슬로 나의 발걸음을 촉촉하게 적시며 그 자태를 보게 한다.

아직 어둠은 남아있어도 아름다움을 품은 명산에 들어 걸을 수 있어서 행복감이 절로 든다. 다가오는 나무가 반갑고, 지나는 바위가 아쉽고, 이슬에 젖은 수풀이 정겹다. 거친 호흡을 부른다는 건 산의 맑은 공기를 한껏 마시는 것이다. 이른 아침 한소끔 땀을 쏟은 후에야 오늘의 첫 봉우리인 동대산(1433.5m)에 오른다.

동대산 봉우리 주변은 숲으로 둘러싸여 있고 아직 날이 밝기 전이어서 조망은 거의 없다. 동대산을 내리며 이어가는 길은 왕성하게 자란 식물들이 뿜어내는 생동감과 울창함으로 별세계에 든 것 같다. 숲속의 나무와 풀들은 천혜의 자연 속에서 그들이 지닌 속성을 그대로 드러내 마음껏 자라며 조화를 이루고 있다. 언제나 그 자리에 있었을 수목을 스치듯 지나는 나는 아직 그들 속에 들지 못한 이방인과 같은 느낌이 든다.

동대산에서 50여 분 숲길을 이어가니 어둠 속에서도 유난히 하얀색을 드러내는 바위가 나타난다. 그 모습이 주변과 어울리지 않아 기이하고 비현실적인 느낌까지 든다. 대부분 흑갈색 토양지대인 이곳에 독보적인 하얀 바위가 자리한 것은 분명 이유가 있을 것이다.

그것은 '서로 다름이 있어도 인정하고 조화하라' 하는 의미를 담고 있지 않을까? 하는 생각이 든다.

거대한 모습으로 솟아 하얀 속살을 드러낸 것은 차돌배기로 부르는 바위다. 차돌배기는 동대산과 두로봉 사이 능선부에 석영 암맥이 노출된 바위를 일컫는 것이다. 석영 암맥은 1억 8천만 년 전 마그마가 기반암에 관입하여 형성되었고, 이후 기반암과 지표면은 풍화되었으나 조직이 치밀하여 풍화작용에 대한 저항도가 큰 석영은 그대로 남아 현재의 모습을 보여주는 것이다.

주변 바위는 이끼와 풀섶으로 덮여 있는데 석영 바위는 단단하고 매끄러운 표면으로 식물들이 범접하지 못하여 날 것 그대로의 모습을 드러내고 있다. 하지만 상상하기도 어려운 긴 세월을 품고 오늘

차돌배기, 하얀 속살로 억겁의 시간을 지나온 바위다.

날까지 남은 것은 주변과 조화를 이루어 상생해왔기 때문일 것이다. 오랜 세상을 기억하고 있을 바위지만 나는 바위를 어루만지는 짧은 순간을 긴 마음으로 담고 간다.

오른쪽 숲 너머로 샛노랗게 하늘을 물들이며 동녘이 밝아온다. 또 새로운 하루가 시작된다. 숲속의 새들은 기다렸다는 듯 지저귀며 주변을 깨운다. 호루라기 부는 것과 같은 새소리와 맑고 경쾌한 느낌을 주는 새소리 등 숲은 아침을 맞는 소리로 푸르른 음악당이 된다.

가파른 두로봉 숲길 열린 공간 사이에 서서 오랜만에 해가 뜨는 장엄한 모습을 지켜본다. 여명에 의해 짙은 어둠이 물러가고 산 너머 하늘은 노란 가로띠로 물들어지다가 이내 보랏빛과 주황빛 띠로 변한다. 그 속으로 노란 동전 같은 동그란 해가 올라오면 온 하늘은 노란 황금빛으로 물든다. 온 세상 천지가 깨어남에도 모든 건 고요 속에서 이루어진다.

어느 순간에 올라온 해는 만물 구석구석을 밝힌다. 자유분방하게 자란 주변 고목은 햇빛을 받아 붉게 물들고, 나무 잎사귀와 풀잎들은 햇빛에 보석처럼 반짝이며 빛을 나른다. 바람에 흔들리는 나뭇잎과 풀잎 사이로 스며든 햇빛은 크고 작은 밝은 점으로 숲속을 휘돈다.

신선한 아침 바람을 품은 대기는 향기롭고, 생동하는 신록은 생기로우며, 햇빛으로 빛나는 숲은 찬란하다. 아침 빛을 맞이하여 붉은 얼굴이 된 나는 이제야 숲속 식구와 하나 되어 숨결을 나누고 미소로 마주한다.

태초부터 삼라만상은 변함없는 해를 맞이하며 억겁의 세월을 살

아왔고, 이 순간에는 내가 이 자리에 서서 그때와 같은 해를 맞이한
다. 주위 만물과 같이 새 아침을 맞이할 수 있어서, 해가 뜨는 세상
을 볼 수 있어서, 아침 바람을 느낄 수 있어서 좋다. 더구나 내 몸으
로 숨 쉬고 두 발로 걸으며 모든 것과 함께할 수 있어 더욱 좋다.

   두로봉 가는 길은 여전히 오름길이다. 가파른 경사로가 끝나니
잠시 편편한 숲속에 진귀한 모양의 나무들이 나타난다. 하나의 뿌리
에 자유분방한 줄기로 솟구친 나무와 굵은 줄기에서 뻗어 나온 가로
줄기에서 다시 가지를 위로 올린 나무 등 이색적인 나무들이 자리하
고 있다. 이것은 그들이 지닌 속성을 마음껏 드러낼 수 있는 자연스
러운 공간에 자리하고 있었기에 가능한 일일 것이다. 그 나무 아래로
많은 수풀이 자리하여 서로 공생하고 있다. 그런 숲을 이루고 있는
식물들을 통해 우리 사는 세상의 자연스러움에 대해서 생각해 본다.

햇빛에 춤추는 나무                    자유분방한 나무

## 봉우리들의 외침이 있어 아름다운 길

숲을 헤치고 오르니 두로봉(1421.9m)이다.

동대산에서 7킬로 정도를 이동하였고, 진고개에서 3시간 정도 소요되었다. 두로봉에서 왼쪽으로 가면 상왕봉을 거쳐 오대산 비로봉으로 이어지는 한강기맥 길이 된다.

백두대간 길은 그대로 직진한다.

이 지역은 숲이 깊은 곳이다 보니 두로봉에서도 조망은 별로 없다. 멀리서 보는 산등성이는 아름다우나 오늘 길은 온전히 숲과 함께하는 길이다. 조망이 드러나지 않아도 이 시간 이곳 울창한 숲속에서 내 걸음과 내 호흡으로 자연과 함께할 수 있어 발걸음은 경쾌하다. 초록빛 가득한 세상으로 인하여 내 심신도 초록으로 물든 듯 상큼한 기운이 솟는 5월 하순의 두로봉 숲이다.

대간은 신배령으로 이어진다. 그 숲 사이로 드문드문 주목이 자리하고 있다. 큰 주목은 아니지만 그래도 여러 나무 사이에 자리하

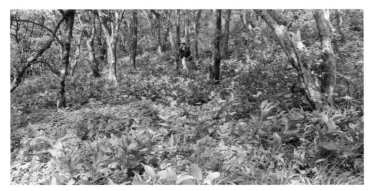

수목이 우거진 아늑한 숲길, 숲속에 사람이 들면 그 숲은 완성된다.

여제 나름 성장세를 이어가는 건 언젠가는 오대산의 명물이 되기 위함일 것이다.

원시림 그대로의 울창한 숲은 시공을 초월한 모습으로 내게 다가와 신비로움을 준다. 특히 곳곳의 편편한 지형에는 잘 자란 채소가 밭을 덮고 있듯 왕성한 모습의 식물들이 자리하여 하늘거리고 있다.

우리나라 산의 숲은 백두대간처럼 큰 산 깊은 곳일지라도 위압적이지 않고 숲도 대체로 순하며 맹수도 거의 없다. 그리고 산마루에서 사람이 사는 곳도 그리 멀지 않아 기상 조건만 좋으면 언제든 숲에 들어 자연과 함께할 수 있다.

대간 길을 이어갈수록 우리나라는 뭇 생명을 품은 자연이 철마다 독특한 아름다움을 내어주고 언제나 넉넉한 사랑을 베풀어 주어 참으로 하늘의 복이 많이 내린 땅이라는 생각이 든다.

신배령(1210m)은 과거 양양과 주문진에서 이곳 신배령을 넘어 홍

천을 오가던 지름길 고개였으나 지금은 인적도 없고 주변이 수목으로 가득 차 고개의 흔적을 찾을 수 없다.

신배령 안부에는 가파른 고개를 넘는 바람이 그대로 들이친다.

아침 7시를 지나고 있어 바람이 덜한 곳에서 허기진 배를 달랜다. 떡 몇 조각에 물 한 모금이어도 산행 시 먹는 음식은 뭐든 맛있다. 깊은 산중에서 먹을 수 있는 음식은 귀하다. 사실 문명에서 벗어나 자연 상태로 산에 들면 뭐든 소중하지 않은 것이 없다. 도시에서 흔히 쉽게 쓰고 버리는 비닐 한 장, 페트병 하나, 노끈 한 줄, 휴지 한 장 등 하찮아 보이는 모든 게 소중하고 귀하다. 그것은 야지에서 매우 유용하게 쓰이는 물건이기도 하고 위급 상황 시에도 큰 도움을 준다.

척박한 환경에서 결핍의 경험을 하고 나면 작은 것일지라도 더욱 그것의 소중함을 알게 되고 사소한 것도 허투루 사용하거나 함부로 버릴 수 없다.

다시 봉우리 하나를 넘고 백두대간 안내도가 있는 만월봉 (1280.9m)을 지나 1.5킬로 정도 숲길을 따라 오름을 오르면 응복산 (1359.6m)이다. 응복산에 오르니 한때 튼실하게 세워져 있었을 정상목이 비바람에 삭고 썩어 위태롭게 서 있다. 그래도 선 채로 나를 맞이하기 위해 숱한 비바람에도 넘어지지 않고 견뎌왔을 것이란 상상을 해본다. 그 모습이 대견하여 한참을 어루만지며 바라본다.

조망이 거의 없는 응복산을 지나 10분 정도 진행하니 옆쪽으로 시야가 조금 열리며 멀리 희미한 하늘빛 아래로 설악산 대청봉과 서북 능선, 귀때기청봉, 가리봉이 조망된다.

지리산을 출발하여 두 해를 넘기며 대간 길을 걸어 이제야 먼발

치에서 설악산을 본다. 머지않아 설악산 품에 들어 걷고 있는 나의 모습을 그려본다.

산을 이렇게 멀리서 보면 단순한 형상의 모습이지만 막상 산에 들어보면 개성 넘치는 산줄기와 암봉과 암릉, 깊은 계곡과 숲, 깃들어 사는 생명 등 다채로움을 간직하고 있다. 산이 그 모든 것을 품고 있으면서도 단순한 면으로 보인다는 건 가까이 다가가 함께했을 때 비로소 산이 지닌 참모습을 보여주기 위함일 것이다.

산은 잠시 조망을 내주더니 다시 나를 깊은 숲속으로 들게 한다. 오늘의 목적지인 구룡령까지는 아직 5킬로 정도가 남았다. 가는 길에 숲이 울창하니 산림청에서 '한국의 수목'이라는 설명문을 세워 두었다. '한국의 지형은 남북으로 길게 뻗어 있어 기후변화가 커 생육하고 있는 수목의 종류도 많다. 남북한을 합쳐 약 1049종의 나무가 자라고 있으며 분류하는 방법은 잎 모양에 따라 바늘처럼 잎이 좁은 침엽수와 잎이 넓은 활엽수로 나누고, 낙엽 여부에 따라 상록수와 낙엽수로 구분한다'로 적고 있다.

산 걸음을 7시간 정도를 하고 나니 숲길이지만 발걸음이 무거워지기 시작한다. 마늘봉(1126.6m)을 힘들여 오르니 바로 앞에 다시 날카롭게 솟은 봉우리가 드러난다.

지리산 같은 경우는 오름을 오르고 나면 일반적으로 긴 능선을 지니고 있다. 하지만 이곳은 가파른 오름을 올라도 바로 고도를 떨어트리고 다시 솟구치기를 반복하는 지형을 지니고 있다. 그러다 보니 한 봉우리를 올라도 바로 다가오는 다음 오름으로 인해 긴장을

풀 수 없다.

마늘봉 곁에 선 가파른 경사도를 지닌 봉우리를 힘겹게 올랐더니 이 산은 꽤 큰 산 높은 봉우리임에도 아직 이름이 없다.

대간 길에는 우렁찬 산세를 가지고 있지만 이름을 얻지 못한 봉우리가 많다. 국토교통부에서는 100미터 이상의 높이를 가진 봉우리를 산으로 칭하고, 산림청에서는 우리나라에 이름을 가진 산이 4440개가 있다고 한다. 그런데도 이름을 갖지 못한 봉우리가 많은 것은 그만큼 산이 많기 때문일 것이다. 사실 이름을 갖지 못한 봉우리가 있기에 이름을 가진 산도 있다. 뭐든 기반 위에 존재가 드러나듯이 지지 기반이 없으면 어떤 존재도 드러날 수 없다. 그러므로 드러나는 것과 드러나게 하는 것은 불가분의 관계다. 이름을 가진 산도 이름 없는 봉우리도 함께해야 하나의 산으로 솟을 수 있고 서로 존재할 수 있는 것이다.

무명봉에 오르니 이제야 제대로 된 조망이 드러나면서 눈을 더욱 크게 열리게 한다. 앞에는 비록 또 가야 할 우람하게 솟은 약수산이 있지만 그래도 그 너머로 수려한 설악산 대청봉이 드러나 보이니 가슴이 벅차고 멀리까지 걸어온 것이 실감 난다.

푸른 하늘 아래 장엄하게 솟아 옆으로 길게 뻗어 있는 설악산 서북 능선이 장쾌하다. 조망이 별로 없는 깊은 숲속을 오랫동안 걸어서인지 활짝 열린 조망이 반갑고 새로워 한참을 머무르며 사방 풍경을 눈과 마음에 담는다.

숲길 따라 다시 작은 봉우리 몇 개를 오르내리고 가파른 오름길

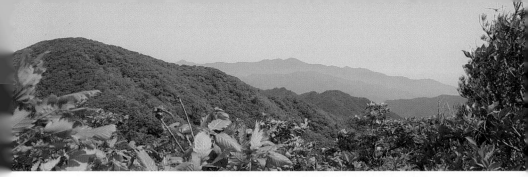

약수산 너머 멀리 푸르게 보이는 산줄기에 솟은 봉우리가 설악산 대청봉이다.

을 허우적거리며 오르니 오늘의 마지막 봉우리 약수산(1306.2m)이
다. 응복산에서 2시간 정도 소요되었다.

　이제는 체력도 소진되고 여러 봉우리를 오르내리다 보니 마지막
봉우리에 올라도 별 감흥이 일지 않는다. 배낭은 비워졌어도 더 무
겁게 느껴지고, 등산화를 신은 발은 땅에 붙어 떨어지지 않으려 한
다. 주의력이 흐려지며 발걸음도 자주 휘청거린다. 모든 걸 훌훌 벗
어 던지고 뛰어들 수 있는 시원한 물과 그늘 아래의 아늑한 쉼이 그
리워진다.

　오래전부터 함께하고 싶었던 산이었고, 걷고 싶었던 길이었지만
이제는 오늘 걸음을 마무리하고 싶은 생각이 우러난다. 하지만 아직
길은 계속된다.

　그래도 마지막 내리막길을 맞이하니 한결 마음이 가벼워진다.
약수산을 뒤로하고 구룡령으로 내려가는 가파른 길을 걷는다.

　구간 막바지에 다다르니 높이 자란 참나무들 사이로 쏟아지는 햇
빛이 새삼스럽고, 선행자들이 매달아 놓은 수백 개의 리본이 바람에
휘날리는 모습도 이채롭다. 모두 한 구간 마무리하는 기쁨을 담아
정성들여 매달았을 것이다.

　숲 그늘을 벗어나니 햇살이 쏟아지는 구룡령(1013m)이다.

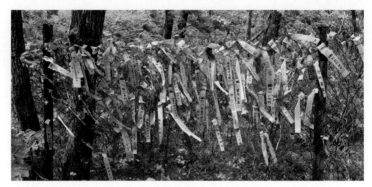
전국 각지 백두대간 종주대의 의지가 담긴 리본이 바람에 춤춘다.

구룡령은 홍천 내면과 양양 갈천리를 넘나드는 56번 국도 고갯
길이다. 이 길은 1908년 일제가 이곳에서 많이 나는 자철석 등 광물
자원과 임산자원을 수탈하기 위하여 한계령, 미시령보다 먼저 자동
차 길을 내었다. 비포장도로였던 고갯길은 1994년에야 포장되었다.
이 길은 백두대간이 지나는 길이기는 하지만 옛사람들이 넘나들던
원래의 구룡령 길은 아니다. 옛 구룡령은 이곳에서 갈전곡봉 방향으
로 1.2킬로 정도 더 가야 있다. 그때의 구룡령은 있는 듯 없는 듯 고
즈넉한 모습으로 제자리를 지키고 있다.

이 고개는 서울양양고속도로가 개통되고, 근처에 사는 사람도 줄
어들다 보니 대중교통 노선은 완전히 없어졌다. 이제 고갯길은 여느
백두대간 고개처럼 주말이 되면 자전거와 오토바이 마니아, 대간 길
을 걷는 사람들이 지나는 명소가 되었다.

주말 고갯마루에는 그런 사람들을 위한 할머니 노점이 있다. 노
점 할머니는 강원도 감자를 직접 갈아 전으로 구워 파는데 그 맛이

일품이다. 할머니는 대간 길을 걷는 사람들에게 쉼터 역할을 하며 구룡령 마루를 지키고 있다.

푸른 하늘이 담긴 막걸리 한잔 들이키니 초록 풍경 눈 깊이 들고, 공간을 울리며 지저귀는 새소리도 경쾌하고, 바람결이 주는 위로의 속삭임도 감미롭다.

오늘 대간은 새벽 찬바람으로 나를 맞이하고 긴 행로와 무수한 봉우리를 내어주었다. 그래도 맑은 하늘을 열어 찬란한 일출을 맞이할 수 있도록 하고, 아늑한 숲속 오솔길로 몸과 마음을 초록으로 물들게 하였으며, 봉우리마다 제 나름 지닌 이야기도 전해주었다. 멀리 설악산 봉우리까지 내주어 가는 길에 힘을 북돋아 주기도 하였다.

작은 새 응원하고, 구름이 당겨주고, 바람이 밀어주어 무사히 구룡령에 닿을 수 있었다.

그 길 다 걷고 나니 얼굴에 미소가 피어나는 것은 내 의지로 막을 수 없다.

# 갈전곡봉 오르니 꽃구름 품은 조침령 길

•

○〜〜〜〜〜○〜〜〜〜〜○〜〜〜〜〜○ 21.25km
구룡령　　갈전곡봉　　쇠나드리　　조침령

## 옛 구룡령 길이 아름다운 것은

구룡령 옛길을 오르는 산행을 하기로 하였다.

6월, 날이 밝아올 무렵에 산행 길목인 양양 갈천리에 도착하고 보니 구름이 산을 뒤덮고 있고 미세한 안개비까지 흩날리고 있다. 낮에도 비가 조금 예보되어 있어 산을 걷고 오르기에 불편함이 예상된다. 하지만 어렵게 시간을 내어 여기까지 왔고, 원형이 잘 보존된 구룡령 옛길의 매력이 크기에 기상 상황에 유의하면서 시도하기로 하였다.

비 오는 산행길은 여러 가지가 불편하다.

우선 비가 오면 시야가 좋지 않고, 신발과 옷이 젖어 질척거린다. 비에 젖은 산길은 미끄럽고 위험하기까지 하다. 그래서 오는 길 편의점에서 비닐 우비를 준비하였지만 비가 많이 오거나 거친 야지에서는 별 도움이 되지 않을 것이다. 그래도 없는 것보다는 나을 것이

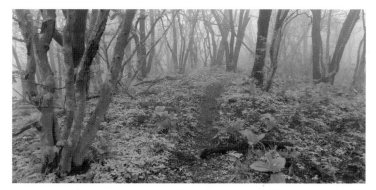
조침령 가는 숲길. 바람도 향기도 옛길 그대로다.

고 체온 유지에도 어느정도 도움이 될 것이다.

대간 길은 어느 곳이라도 쉬운 곳은 없다. 더구나 오늘 구간은 고지대에 수풀 우거진 빗길이라 걷기가 더 어려울 것이다.

오늘 걷는 길은 갈천리 구룡령 옛길 초입에서 올라 갈전곡봉과 조침령을 거쳐 서림마을로 내려와야 하는 길이다. 대간 길 외에도 접속 구간을 오르내려야 해서 실제 걷는 길은 29킬로 정도가 되므로 결코 짧은 길이 아니다. 이 구간은 대부분 숲으로 이루어져 조망도 거의 없고 부드러운 능선과는 달리 돌도 많은 길이다. 또 여느 산처럼 반복적으로 오르내리는 곳이 많아 지치기도 쉽다. 더구나 빗속을 혼자 길을 찾으면서 진행해야 해서 살짝 걱정도 된다. 그래도 언젠가는 가야 하는 길이고 그나마 날이 긴 유월에 걷게 되어 다행이다.

구룡령 옛길 초입에 이르러 계곡 다리를 건너면 바로 가파른 오

르막길이 시작된다. 지금은 사람의 왕래가 별로 없어 희미한 산길의 모습이지만 이곳은 오랜 세월 수많은 사람이 오르내리던 주요 교통로였다. 구룡령이라는 지명은 아홉 마리의 용이 고개를 넘다 지쳐 갈천리 약수터에서 목을 축이고 넘었다 하여, 혹은 고개가 용이 승천하듯 아흔아홉 구비여서 붙여졌다고 전해지고 있다.

구룡령 옛길을 품은 산세는 인근의 한계령이나 미시령, 진부령보다 완만하여 양양과 고성지방 사람들은 홍천이나 한양 갈 때 주로 이 고갯길을 이용하였다고 한다. 특히 구룡령은 영동과 영서 지방을 잇는 상품교역로서 중요한 역할을 하였고, 과거를 치르기 위해 한양으로 가는 선비들은 아홉 마리의 용이 가졌을 영험함에 기대어 은근히 급제를 기원하며 넘었다고도 한다.

이 고갯길은 인근에 개설된 56번 국도의 새로운 구룡령으로 차량이 넘나들면서 역사의 뒤안길로 사라지게 되었다. 그로 인해 구룡령 옛 고개는 오히려 옛 모습을 그대로 유지하며 오늘에 이르고 있다. 이 순간 내가 옛사람의 흔적과 원형을 간직한 고갯길을 찾아 걸을 수 있어 감회가 새롭고, 그 길을 걷는 한 걸음 한 걸음의 의미는 크다.

구룡령을 오르는 길에는 곳곳에 삶의 흔적이 남아있다. 옛날 양양과 홍천의 경계를 정할 때 양양지역을 넓히기 위해 애쓰다 죽은 묘반쟁이라고 부르는 청년의 묘도 있고, 소나무가 많이 자라고 있는 솔반쟁이, 횟돌이 나는 곳이라 하여 횟돌반쟁이라고 부르는 데도 있다. 횟돌은 무덤 속 관에 나무뿌리가 들어가지 못하게 막는 횟가루의 원료가 되는 돌을 일컫는 말이다. 반쟁이 뜻은 반정(半程)에서 나

온 말로 반 정도 왔다는 의미를 담고 있다. 즉 이곳에 있는 묘나 산물을 통해 긴 고갯길의 거리를 가늠하는 척도로 사용해 왔음을 알 수 있다. 이곳은 당시 사람들이 살아온 흔적과 지역 언어를 함께할 수 있어 길에 대한 흥미를 더해준다.

또 고갯길에는 1989년 경복궁 복원에 사용하기 위해 벌목된 금강소나무 흔적과 당시 벌목을 면한 아름드리나무도 곳곳에 남아있다. 심산유곡 물 좋고 공기 좋은 곳에서 자란 소나무는 광택이 난다. 잘린 소나무는 경복궁의 기둥으로 살고, 남은 소나무는 구룡령을 지키며 살아갈 것이다.

오랜 세월 길가에 자리한 노송이 살며시 찾아온 나에게 송홧가루를 뿌리며 반긴다. 짙은 안개가 휘돌며 지나더니 내가 오르는 길옆으로 과거 길에 오른 선비가 부산한 걸음으로 지나고, 시집가는 새 색시는 가마를 타고 흔들거리며 고개를 오른다. 고개를 넘어 양양으로 가는 보부상들도 길을 내려가며 비켜선 나를 힐끗 보다 지난다. 천천히 오르는 나를 두고 오래전 오르고 내리며 지났던 많은 사람이 희미한 잔영을 남기며 사라진다.

긴 세월 동안 고갯길을 지키다 이제는 산기슭에 누워 자연으로 돌아가는 고목은 언제 다시 올지 모를 나를 보고 '천천히 가라' 하는 듯 길을 막아 발걸음을 머뭇거리게 한다. 옛사람들의 발자국이 모여서인지 푸근한 흙길로 남은 고갯길은 이리저리 휘돌고 이어지며 넉넉한 품을 내어준다. 안개에 싸인 숲은 향기를 풍기고, 하늘을 향한 나무는 구름과 속삭인다. 곳곳에 세월을 품고 흙으로 돌아가는 바위와 초목은 생의 무상함을 전해주기도 한다.

고도가 점차 높아지자 발걸음은 짙게 낀 구름 속으로 든다.

자연 그대로의 길을 굽이치며 1시간 20여 분 오르니 아늑한 구룡령 옛길 정상(1089m)에 이른다. 구름 속 고갯마루는 휑하다. 사람들로 붐볐을 곳에 나 홀로 서서인지 더욱 공허한 느낌으로 다가온다. 이곳에는 안내표지판만이 넓은 터를 지키고 있다. 오른쪽으로 가면 대간 길 갈전곡봉으로 가는 길이고, 왼쪽으로 가면 56번 도로가 있는 구룡령과 약수산으로 가게 된다.

2007년 명승 제29호로 지정된 구룡령 옛길은 고갯마루를 그대로 넘어 홍천 구간까지 가야만 의미가 있지만 대간 길을 가야 하는 나로서는 다음을 기약한다.

갈천리에서 600여 미터 고도를 올리며 구룡령 옛길 정상에 올랐다. 가야 할 길은 돌과 물을 품은 대간 숲길이어서 걸음이 쉽지 않겠지만 아홉 용이 나를 구름으로 밀어 구룡령까지 오르게 했으니 조침령까지도 갈 수 있을 것이다.

## 갈전곡봉 품은 산줄기는 운해로 반겨 주고

갈전곡봉으로 가는 대간 길은 온전한 숲길이다. 이곳은 대간 길을 걷는 사람 외에는 별로 다니지 않는 길이어서 하늘로 솟은 나무와 무성하게 자란 관목들이 희미한 길마저 덮고 있다. 길은 작년에 떨어진 낙엽이 곳곳에 쌓여있어 푹신함을 주지만 낙엽 아래에 무엇이 있을지 가늠할 수 없어 발길이 조심스럽다. 또 돌이 많아 걷기가 쉽지 않고, 작은 오름이 반복되어 발걸음에 속도도 붙지 않는다.

무명봉 구름 위에서 본 운해. 멀리 높은 봉우리만 섬처럼 떠 있는 모습을 보여준다.

해발 1000여 미터 능선에서 봉우리를 오르내리는 길이어서인지 주변은 온통 구름 속에 잠겼다. 구름은 나뭇잎에 물을 머금게 하고, 무거워진 물방울은 비 오듯 그대로 방울방울 떨어져 내린다. 발걸음은 잘 자란 나뭇가지를 헤치며 가야 해서 이내 옷은 비를 맞은 듯 흠뻑 젖었고, 신발에도 물이 들어가 질척거린다.

작은 뱀 한 마리가 내 발걸음에 놀란 듯 급히 길을 가로질러 풀숲으로 사라진다. 얼마 전까지만 해도 산길에서 뱀을 만나면 깜짝 놀라곤 했는데 이제는 그 뱀의 움직임을 자세히 보며 야생의 생동감을 느낀다. 그것은 내가 자연 속으로 한 걸음 더 들어왔다는 의미일 것이다.

발걸음 올려 구름 위에 있는 한 봉우리(1121m)에 오르니 오른쪽 조망이 열렸다. 묘하게도 구름이 이곳까지는 오르지 못하여 이곳 나뭇잎에는 물기가 없고 땅도 젖지 않았다. 공기도 습하지 않고 쾌적한 느낌을 준다.

나무숲 사이로 잠시 열린 조망은 그대로 선경이다. 구름이 하얀 솜털 같은 모습으로 하늘 아래로 아득하게 깔려 있고, 높은 산봉우리

는 그 구름을 밀고 섬처럼 점점이 솟아 있다. 아마도 지난 구간에 오른 약수산이거나 응복산일 것이다. 잠시라도 이 모습을 보니 온 세상이 열린 듯 마음이 청량해진다. 이런 절경은 오래 볼 수 없어 아쉬움이 남지만 그래도 하늘이 내어주는 찰나의 모습을 가슴 깊이 새긴다.

발걸음을 옮겨 봉우리를 내리자마자 이내 습한 구름 속으로 접어든다.

구름에 젖은 몸으로 반복되는 작은 오름을 오르내리다 다시 고도를 올려 걷다 보니 어느덧 갈전곡봉(葛田谷峯, 1204m)에 이른다.

갈전곡봉은 이곳에 칡이 많은 골이어서 붙여진 이름으로 생각된다. 오늘 구간에는 산 이름이 붙는 봉우리는 없고, 오직 갈전곡봉만이 산이 아닌 봉우리 이름을 갖고 있다. 이곳은 오늘 구간의 가장 높은 봉우리임에도 나무들로 둘러싸여 주위를 살펴볼 수 없다.

갈전곡봉을 지나 완만한 내리막길 이후 바위가 솟아 있는 작은 봉우리를 반복적으로 오르내리며 걷는다. 가는 길 주변은 숲으로 덮여 비슷한 풍경인 것 같지만 숲은 결코 같은 모습을 내어주지 않는다.

키 높이까지 자란 산죽 사잇길을 고개 숙이고 헤치며 지난다. 척박한 대지에 뿌리내려 줄기와 잎을 마음껏 키워온 산죽의 억센 생명력을 본다. 눈보라 비바람 속에서도 꺾이지 않고 변함없이 제자리를 지키는 산죽의 모습은 신선하고 아름답다.

산 곳곳에 자리한 우람한 바위는 고색창연한 이끼를 품고 그간 뭇 생명들과 주고받은 이야기를 전해준다. 바위는 지금 걷는 나의 발자국도 하나의 이야기로 새기고 또 다가올 누군가를 기다릴 것이

다. 시간의 흐름에 따라 바위 주위의 많은 게 변하겠지만 바위는 그 모습 그대로 이야기를 담으며 제 자리를 지킬 것이다. 바위의 변함 없는 진실함이 아름답다.

하얀색 농담을 가진 구름은 물방울 떨어지는 숲을 보여주다가 때 로는 몽환적이고 신비로운 꿈의 세계를 그려 나의 마음을 둥둥 띄우 기까지 한다. 저만치 구름 속에서 하얀 도포를 입은 신선이 걷는 듯 구름 탄 듯 내게 다가와 미소를 지어도 어울릴 만한 풍경이다.

오름을 오르는 길가에 군집한 기름 나무가 하얀 꽃을 만개하여 산정 화원을 만들었다. 풀섶 속에서 제멋에 겨워 핀 꽃은 구름과 함 께하며 자유분방한 아름다움을 그대로 내어준다.

여기저기 사방은 온통 구름과 나무, 바위와 풀잎, 물방울과 바람 등 시간과 공간이 만든 아름다운 작품으로 자연 속 갤러리가 되었다.

숲속 구성원들이 만든 형태는 소박하고, 품은 색은 은은하며, 자 연 그대로의 자태는 보기에 편안하다. 오랜 세월 동안 서로 공존하 며 만들어 온 조화의 힘이다. 숲속 꽃밭 사이로 해맑은 얼굴을 한 아 이들이 청아한 웃음소리로 뛰노는 듯하여 지금 내가 걷는 길이 꿈속 인지 생시인지 언뜻 혼동된다. 꿈속이면 어떻고 현실이면 어떤가? 지금 이런 길을 걷고 있는 자체가 좋은 일 아닌가?

자연 그대로의 풍경은 하얀 자연의 공간에 자유 분망한 붓놀림으 로 표현한 한 폭의 수묵화를 보는 듯하다. 이처럼 시시각각 다른 걸 작을 내어주는 자연이 있어 숲길을 걷는 발걸음은 지루할 틈이 없다.

숲길 걷다 보면 내가 뜬구름인지, 이곳에 선 나무인지, 물 맺은 풀

잎인지, 한 마리 새인지 불현듯 나를 잊고 자연의 아늑함 속으로 흘러드는 느낌이 든다. 자연과 동화되는 이런 순간이 자연이 나에게 내어주려던 원래 나의 모습은 아닐까?

갈전곡봉을 지나 조침령 가는 길에 높낮이가 크지 않는 여러 봉우리를 넘어간다. 그래도 나무와 풀잎으로 가득한 숲과 함께할 수 있어 좋다. 숲이 주는 풍경을 감상하고, 잠시 나를 잊고 숲속의 구성원이 되는 것은 의미 있는 일이다. 하지만 계속되는 돌길과 구름이 주는 물길은 자연속으로 드는 마음을 자꾸 현실로 불러들인다.

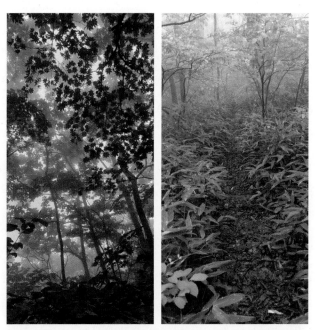

구름에 젖은 숲, 아늑하고 고즈넉한 숲길은 구름까지 품어 몽환적인 세계를 만든다.

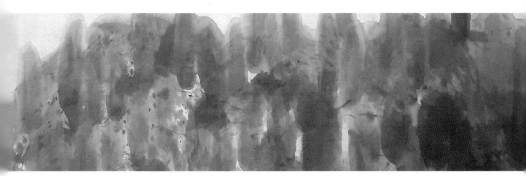
구름이 내리는 날, 2020, 구름이 이는 산의 정취를 표현한 수묵화

산행을 시작한 지 5시간이 지나고 12킬로 정도가 지나니 허기가 몰려든다. 물에 젖은 무명봉에 오래전 넘어진 듯한 나무가 토막으로 뒹굴고 있다. 조금 덜 젖은 데 앉기 위해 나무토막을 움직였더니 그 아래를 보금자리로 삼았던 개미들이 아우성친다. 물기에 젖지 않게 하려 알을 물고 안전한 곳으로 옮기는 개미의 모습이 안타깝다. 미안한 마음에 황급히 나무를 제자리로 돌렸어도 개미들의 혼란은 계속된다.

우비를 입고 있어도 옷이 땀과 빗물에 젖어있어 몸이 금방 식다 보니 한기가 몰려온다. 야생의 숲에서 빗물을 피할 방법이 별로 없으니 저체온 상태를 피하기 위해서는 움직여야 한다. 선걸음에 떨리는 몸을 종종거리며 허기를 면하고 다시 체온을 올리기 위해 길을 나선다.

## 숲이 깊어 마주하는 모습들

구름은 잠시 나타나는 고도가 높은 곳을 제외하고는 걷힐 기미가 보이지 않는다. 우려했던 본격적인 비는 아직 오지 않아 다행스럽다. 다시 오름과 내리막이 반복되는 길을 이어가지만 그래도 산행이 이어지니 숲이 조금 열리고 길도 다소 순해져 걷기가 수월해진다.

이렇게 높고 깊은 숲속에서 보고, 듣고, 느끼며 다닐 수 있다는 것은 지금이 나에게 좋은 시기라는 뜻이다. 몸이 불편하거나 노쇠해지면 이런 높은 지대에 오르기는 쉽지 않다. 산과 들을 활기 있게 다닌 모 작가의 이야기가 귀에 맴돈다. '난 이제 나이가 들어 큰 산을 오를 수 없어' 하며 아쉬워하는 이야기다.

산은 남녀노소 모두가 다 갈 수 있는 곳이지만 이런 척박하고 높은 지대에 있는 곳에 들기란 쉽지 않다. 그러므로 갈 수 있고 오를 수 있을 때 가야 하는 게 맞다. 그 대표적인 곳이 백두대간 길이다. 누구에게나 시간은 한 번 지나가면 돌아오지 않기에 무슨 일이든 시절에 맞을 때 그 일을 기쁜 마음으로 맞아 움직일 일이다.

온몸을 움직여 걷다 보면 몸과 마음이 가벼워지는 걸 확연히 느낀다. 머릿속을 맴돌던 잡념은 점차 사라지고, 사회관계망 속에서 얽혔던 일들도 풀려나가며, 고민하던 일에 새로운 아이디어가 솟기도 하고, 많은 것들이 이해도 되고 용서되기도 하는 것을 느낀다. 자연에 들어 걷다 보면 품이 넓어지고 마음이 여유로워져서 그럴 것이다.

아울러 시간과 거리의 개념도 모호해져 몇 시간 동안 긴 거리를 왔음에도 물리적 시공간을 초월하는 신비한 체험도 하게 된다. 숲을 걷다가 시장하면 밥을 먹을 시간이고, 걷는 게 힘이 들면 쉬어야 할

때라고 몸이 말해준다. 아마도 몸이 자연에 적응하고 마음도 자연에 몰입하게 되면서 일어나는 현상일 것이다.

산 걸음을 8시간 정도 진행하니 조침령을 3.2킬로 정도 남겨두고 있다는 표지목이 나타난다. 가야 할 남은 길은 고도가 낮아지고 길도 순하여 걷기에 좋다. 잠시 더 내려가니 쇠나드리로 빠져나가는 삼거리 길이 나오는데 이곳은 원래 조침령 고개였던 곳이다.

구룡령도 새길이 옛길을 잊게 하였듯이 차가 오르내리는 새로운 조침령 길이 열리면서 옛 조침령을 잊게 하고 있다. 옛 조침령은 양양 서림리와 인제 기린면 쇠나드리를 연결하던 고개였다. 지금 쇠나드리로 가는 길은 있어도 양양으로 가는 길은 사라졌다. 쇠나드리 길은 통행을 위한 곳보다는 철마다 야생화 탐방코스로 많이 찾고 있다.

옛 조침령 고개 바로 아래에는 서울양양고속도로가 지하터널로

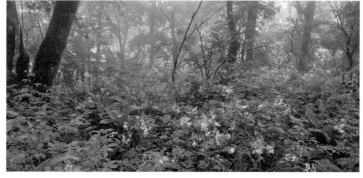

높고 깊은 숲에 핀 야생화, 수목은 누구의 눈길이 없어도 시절에 맞게 제 역할에 충실히 임한다.

이어지고 있다. 장장 10,965m의 터널로 험준한 백두대간을 관통하여 영동과 영서지방을 단숨에 이어주고 있다.

표지목에서 1시간 정도 진행하니 1984년에 조성하여 대간을 넘던 비포장 찻길이 나타난다. 사람이 넘나드는 길이 되니 이곳을 조침령(760m)으로 새로 지정하였다. 그 고갯길 한쪽에는 고개의 기상을 담은 정성 어린 조침령 표지석이 자리하고 있다. 당시 험한 산길에 차가 다닐 수 있는 길을 조성했던 육군 공병단에서 설치한 표지석이다. 한동안 자동차로 구불거리는 길을 힘들게 넘던 조침령 고갯길도 이제는 고개 아래에 418번 지방도로와 연결되는 조침령터널이 뚫리면서 차가 다니지 않는 폐도가 되었다.

육군 공병단 표지석에서 조금 더 오르면 최근 설치한 또 하나의 거대한 조침령 표지석이 자리하고 있다. 사실 이곳 조침령은 우리 선조들이 다니던 원래의 고갯길이 아니어서 아쉬움이 남는다.

세월이 흐르니 살아가는 사람도 변하고 지명과 길도 달라지기도 한다. 하지만 옛길은 우리 삶의 흔적이 고스란히 남아있는 곳인 만큼 잊지 않고 기억해야 할 것이다.

조침령에서 그대로 직진하면 단목령, 점봉산으로 이어지는데 오늘 백두대간 길은 이곳까지 걷기로 한다. 아침부터 구름에 젖은 산길을 10여 시간 쉼 없이 걸었더니 이제는 몸과 마음이 구름과 초록의 무게에 눌려 한 걸음 나아가기에도 힘이 든다. 그래도 조침령 표지석을 연이어 만나게 되니 반갑기 이를 데 없다. 표지석을 어루만지니 걸어온 길의 모습이 그려지며 행복감이 다가오지만 아직 갈 길이 남아 도착을 실감하기에는 이르다.

고갯마루에서 산 아래 서림마을로 가기 위해서는 비포장 옛 도로와 포장도로길 5킬로를 걸어 내려가야 한다. 가야 할 길은 남았어도 내리막길 걸음은 한결 여유롭다. 고도를 낮추니 이제야 구름 아래에 있는 풍경이 드러난다. 하루 내내 걸었던 대간 길은 아직도 구름 속 깊이 잠겨 있다.

지방도로가 이어지는 조침령터널 입구에 이르게 되면서 산행 내

조침령 찻길을 내며 기념한 조침령 표지석

내 잊고 있던 문명의 모습들이 나타난다. 투박한 산길 대신 반듯한 아스팔트 길이 나타나고, 그 길을 오고 가는 자동차도 있고, 오토바이로 굉음을 내며 달리는 사람들의 모습도 보인다. 아마도 점봉산 곰배령을 다녀오는 사람들이거나 인제 기린면의 방태천과 이어져 있는 도로를 오고 가는 사람들일 것이다. 문득 자연과 다른 이런 모습이 무척 낯설게 느껴지고, 마치 단꿈에서 깨는 듯한 느낌마저 든다.

사람들의 삶은 고개 턱까지 닿아있다. 이 높은 곳에도 띄엄띄엄 집이 자리하고 있는데 이곳 사람들은 무엇을 하고 사는지 궁금하다. 산 약초를 재배하거나 채취하며 사는 사람들일까? 한결 여유로워진 마음으로 주변 풍경과 사면이 품고 있는 초목을 감상하고, 이런저런 상념에 젖으며 길 가장자리를 허위허위 홀로 내려 걷는다.

서림마을 삼거리에 이르니 마을 앞에는 대간이 내려준 후천이 흐른다. 이 물은 동해로 흘러들 것이다. 후천 가 바위에 앉아 흐르는 물에 흙투성이 발을 담근다. 이 순간을 얼마나 기다렸던가? 이제 더 봉우리를 오르지도, 걷지 않아도 되고 마음껏 쉴 수 있다. 모든 것이 넉넉해 보이고 작은 것 하나에도 고마운 마음이 인다. 열에 들뜬 발이 물에 식어가며 몸의 긴장도 풀어진다. 까마득히 보이는 구름 속 산을 바라보며 걷느라 애쓴 몸과 마음에 물 한 모금으로 위로한다.

이 순간 이곳은 나의 낙원이다.

이제야 본격적으로 떨어지기 시작하는 빗방울이 고맙다. 비가 오는데도 개울에서 다슬기를 잡는 소녀들의 모습이 그림 같다.

오늘은 구룡령 옛길을 걸어 오를 수 있어서 큰 의미가 있었다. 걷는 길은 구름이 짙어 전망이 별로 없었고, 내내 물길이어서 걷기에 불편함도 있었다. 하지만 울창한 숲이 내어주는 아기자기한 길을 걸을 수 있어서 그것만으로도 행복했다. 구름길은 신선이 걷는 길인데 자연이 나에게도 길을 열어주었으니 나는 오늘 신선이 된 날이기도 하다.

구룡령에서 조침령에 이르는 동안 단 한 사람의 만남도 없었다. 오늘은 오직 새들과 나무, 풀잎, 바위, 구름, 빗물, 바람, 뱀 등 자연의 생명과 함께한 시간이었다.

긴 침묵 속에 홀로 걸어 보니 속된 마음 사라지고, 그 빈 마음에 자연이 준 여유로움으로 충만해진다.

자연의 길은 나에게 버림과 채움에 대한 가르침을 준다.

# 점봉산은 산을 안고 한계령은 골을 품어

•

O————O————O————O————O 23.90km
조침령    단목령    점봉산    망대암산  한계령

## 홀로 걸어 모두 친구 되고

달리기는 뛰고 산행은 걷는 운동이다.

두 운동은 홀로 움직이는 활동이며 동반자는 자신의 그림자다. 가장 자연과 가까운 상태인 두 발로 자연 속에 들어 땀 흘리다 보면, 자연스럽게 자연에 동화되어 몸과 마음에 카타르시스를 느낄 수 있다. 아울러 자연과의 교감을 통한 열린 시각으로 세상을 새롭게 인식하고, 내적 시선에 의한 사고의 다양화로 자신이 희구하는 새로운 아이디어도 찾을 수 있다.

나는 일상이 버거울 때면 공원을 달리거나 산을 찾으며 잠시나마 일상에서 벗어나곤 했다.

축구나 배구 같은 운동은 상대가 있고 팀워크가 중요하다.

달리기나 산행은 나 자신과 함께하는 활동이어서 경쟁이나 승리에 집착할 필요가 없다. 언제든 나의 의지로 시작할 수 있고, 내 페

이스에 맞추어 갈 수 있으며, 누구에게도 구애받지 않고 자유롭게 뛰고, 걷고, 오를 수 있어서 좋았다. 그런 활동 속에서 나를 극복하다 보면 자유로움과 행복을 느끼고 성취감도 가질 수 있었다.

긴 호흡으로 이어가는 대간 길도 다르지 않았다. 다만 대간 길이 주는 자유로움과 행복감, 성취감은 올라서는 산만큼 크고, 걷는거리만큼이나 오래도록 이어진다는 것이 다를 따름이다.

오늘도 설렘을 안고 모든 것 훌훌 벗어던지고 대간 길로 나선다.

나는 지난 부상 등으로 정기적으로 운행하는 산악회 버스의 여러 구간 일정을 놓치다 보니 이번 구간도 홀로 임하게 되었다. 하지만 스스로 계획하고 진행할 생각에 솟구치는 도전의욕과 모험심으로 가슴이 뛰는 즐거움도 한껏 누린다.

이번 조침령에서 점봉산, 한계령에 이르는 구간은 접속 구간 5킬로를 포함하여 28.9킬로 정도의 거리로, 한나절 만에 걷고 일상으로 돌아와야 하는 셀렘이 가득하면서도 벅찬 길이다.

이른 새벽 자동차로 몇 시간 이동하여 조침령으로 오를 수 있는 서림삼거리에 도착하였다. 늦가을 해가 짧은 점을 고려하여 어둡지만 서림삼거리에서 산행을 시작해 조침령 고개에서 밝아오는 아침을 맞을 수 있도록 시간을 계획하였다.

조침령에서 한계령까지는 23.9킬로 정도여서 별일 없으면 10시간 정도 소요될 것이다. 그렇게 날이 저물기 전에 목적지인 한계령에 도착하면 그곳에서 시외버스를 타고 양양으로 이동할 수 있다.

다시 양양에서 마을버스를 통해 출발 지점으로 돌아오면 차량을 회수하여 귀가할 수 있을 것이다. 이런 계획은 돌발상황이 없을 때 가능하다. 하지만 마음 한편으로 점봉산을 지나 망대암산 주변의 거친 바위 구간도 지나야 해서 어둡기 전에 한계령에 도착할 수 있을지, 차 운행 시간에 맞출 수 있을지 걱정이 살짝 되지만 시도하기로 하였다.

이른 새벽에 조침령터널로 오르는 도로는 한적한 산길이다 보니 가로등 하나 없어 사위가 칠흑같이 어둡다. 랜턴이 꺼지면 어둠 속에서 꼼짝할 수 없을 정도라 도회지 간접조명의 밝기를 실감하는 순간이기도 하다. 이 길은 지난 구간에서는 내려왔던 곳이고 오늘은 올라야 하는 길이다.

뱀처럼 휘어진 가파른 고갯길을 오르며 이 길에 대해 생각한다. 양양군에 속하는 서림삼거리에서 이 길로 조침령 고개를 넘으면 인제 진동리에 닿게 된다. 지금은 조침령터널이 뚫려서 쉽게 차로 오가지만 예전 도보로 오르내릴 때 고개가 하도 높아 하늘을 나는 새도 자고 넘는 고개라 하여 조침령(鳥寢嶺)이란 이름을 붙였다. 실제 서림에서 조침령 고개까지 5킬로 거리 동안 600여 미터의 고도를 올려야 한다.

조침령터널 입구에 이르면 오른쪽으로 오르는 찻길이 풀섶 속에 자리하고 있다. 터널이 뚫리기 전 육군 공병대가 건설한 고갯길이다. 폐쇄된 옛 찻길은 잡풀로 뒤덮여 어둠 속에 스산하다. 이 길을 1킬로 정도 더 올라야 백두대간 길에 오르게 되고 조침령 표지석을 만날 수 있다. 조침령 고개에서 왼쪽으로 가면 구룡령으로 이어지

고, 오른쪽으로 가면 한계령으로 이어진다.

조침령에서 북암령, 단목령, 점봉산, 망대암산을 거쳐 한계령까지 가는 길에 솟은 봉우리와 열린 풍광이 기대된다. 지금은 늦가을이어서 점봉산 줄기의 흙산이 주는 야생화와 갖가지 식물이 자아내는 신록은 볼 수 없어도 가을이 품은 비밀정원은 볼 수 있을 것이다.

벌써 점봉산에서 보는 장엄한 백두대간의 산줄기와 산의 파도, 망대암산에서 보는 설악산 바위 봉우리 군이 머릿속에 그려지며 마음이 벅차 오른다.

## 가을바람이 반겨 주는 조침령

오늘은 날이 맑아 조망이 좋을 것이다.

해발 760미터 조침령 고개에 오르니 냉기를 품은 바람이 일어 오름길에 달아오른 몸을 식혀준다. 멀리서 밝아오는 여명에 어둠 속에 있던 조침령 표지석도 환해진다.

조침령이 있는 백두대간 길은 인제와 양양의 경계가 되고, 백두대간 아래로는 우리나라에서 가장 긴 고속도로터널인 인제터널을 통해 서울, 양양 간 길이 이어진다.

산 아래로는 초현대시설로 나르듯 지나가는 길이 있고, 산마루에는 사람 발걸음으로 한걸음 씩 옮기면서 가야 하는 대간 길이 있다. 현대의 시설과 태곳적 모습이 서로 마주하는 산골 현장이다.

하지만 고속도로나 터널을 통해 빠르게 지나가다 보면 나무나 숲, 산 풍광은 제대로 볼 수 없다. 때때로 빨리 가는 것보다 천천히

가며 하늘과 구름, 나무와 풀잎, 바위와 이끼, 새소리와 바람 소리 등 모두를 보고, 들으며 가는 게 행복한 걸음이 아닌가 생각한다. 비록 몸이 힘들어 땀을 부를지라도 자연을 이루는 구성원들과 동화하며 가는 것은 그리움으로 옛 고향을 찾아가는 귀향길과 같기 때문이다.

사위가 완전히 밝아오는 대간 길은 이미 겨울에 접어든 듯하다. 11월 초순, 아직 낮은 고도의 마을 주변에는 단풍이 있지만 산 능선에 있는 나무 잎사귀는 거센 바람과 찬 기온으로 이미 떨어졌다. 그렇게 활엽수는 나목이 되었고, 대간 길에는 수북한 낙엽이 쌓였다.

조침령에서 단목령까지는 10킬로 정도여서 짧지 않은 거리지만 낙엽이 쌓인 흙길은 뒷동산 오솔길 같은 느낌을 준다. 가는 길의 오르내림도 그리 크지 않아 조침령을 오를 때와는 달리 여유롭게 늦가을 정취를 느끼며 걷는다.

대간 숲길에 자리한 나무는 마음껏 자라 저마다의 모양새가 독특하다. 나무는 움직일 수 없지만 서로 일정한 간격을 유지하여 공존하며 살아가는 모습이 신비롭고 애틋하다. 누구 하나 지켜보는 이 없어도 제 속성에 따라 순을 틔워 잎을 키우고, 풍성한 신록으로 열매 맺고, 가을이 되면 어김없이 잎을 떨구어 한 해를 마감한다.

오랜 세월 산과 함께한 고목은 자신의 기반이었던 대지에 누워 긴 휴식에 들어간 모습도 곳곳에 보인다. 살아있을 때 모습의 당당함은 주변 나무에 양보하고, 제 몸을 주변 수목의 영양분으로, 곤충들의 집으로 내어주며 다시 자연으로 돌아가는 것이다.

자연이 준 생명으로 충실히 살다 제 역할을 다한 후 태생지로 돌

단목령 가는 길의 고목. 나무는 기묘한 모습이지만 가장 자연스러운 자태로 자리를 지키고 있다.

아가는 만물의 순환은 오늘을 살아가는 우리의 모습을 되돌아보게 한다. 자연이 품은 대간 길은 걷는 이에게 많은 걸 보고, 듣고, 느끼게 하는 깨달음의 길이기도 하다.

점봉산 가는 길은 흙이 많아서 그런지 소나무는 좀처럼 보이지 않고 대부분 참나무가 자리하여 나를 맞이한다. 흙이 비옥하여 식물이 풍성하니 멧돼지가 뒤집어 놓은 흙구덩이 모습도 곳곳에 보인다.

해발 1000미터 내외의 봉우리를 서너 개 넘고 나면 왼쪽 숲사이로 저수지가 보인다. 산이 내려준 물을 모아 만든 상부댐이다. 이곳에는 양수발전소가 있고 곁에는 커다란 풍력발전기도 있어 바람에 윙윙거린다. 산 깊은 대간 길가에서 인위적인 대규모 시설을 보기가 쉽지 않은데 이런 높은 곳에서 저수지와 발전소까지 보게 되니 익숙하면서도 낯설다.

아직 이름을 얻지 못한 봉우리(1136m)를 넘으면 안온한 분위기의

북암령에 닿는다. 이곳은 오래전 양양 북암리와 인제 진동리를 연결하던 고갯길로 사용되었던 곳이다. 지금은 세월 따라 옛 고개의 역할은 사라졌어도 고개 아래로 진동리 마을이 멀지 않아 위급 시 도움을 받을 수 있다.

다시 봉우리를 넘어 완만한 길을 2킬로 정도 이동하면 대간 길에서 낯선 물 흐르는 소리가 들리기 시작한다. 물소리는 자연이 창조한 태초의 음악이며 생명이 숨 쉬는 소리다. 대간 길에서 그 반가움이란.

이내 물이 흐르는 작은 계곡이 나타나는데 이곳은 단목령이다.

단목령은 인제 진동리와 양양 오색리를 연결하던 주요 고개였다. 예로부터 박달나무가 많아 박달령으로 불렸는데 지금은 단목령으로 불리고 있다. 이곳은 이번 구간 중간쯤에 있어 잠시 쉬기에도 좋고, 더구나 물을 공급받을 수 있어서 더욱 좋다.

대간 길에서는 물을 보기가 어려운데 이곳은 맑은 물이 작은 계곡을 이루어 쉼 없이 흐르고 주변 풍경도 아름다워 가히 별천지라

단목령 작은 계곡, 백두대간 골이 내린 물이 모여 여울을 이루며 먼 여행길에 오른다.

할 만하다. 건너편 바위틈 여울에서 선녀들이 물장구치며 놀고 있어도 당연하게 여길 정도의 풍경이다.

하늘이 준 물을 높고 깊은 산이 고이 품었다가 내리는 물이라 그냥 마셔도 좋다. 이 계곡물은 골 따라 아래로 흘러 방태천을 이루며 인제 내린천으로 이어지다 소양호를 거쳐 서해에 이르기까지 긴긴 여행을 할 것이다.

## 수려한 점봉산으로 드는 길

단목령을 지나면 점봉산까지는 5킬로 정도 이동하여야 한다. 큰 산을 앞두고 완만한 오르막길로 이어 지지만 산세가 험하지 않아 천천히 이동하면 크게 힘들지 않은 길이다.

길 중에 가장 예쁘고 멋진 길은 야생이 살아있는 길이다.

대부분 대간 길이 원시성이 살아있는 길이지만 특히 단목령에서 점봉산 가는 길은 야생의 날것이 그대로 살아있는 지역이다. 곳곳에 멧돼지의 먹이활동 흔적이 즐비하고, 지나가던 고라니가 무념 속에서 걷고 있는 나를 한참을 멀뚱히 쳐다보다가 제 갈 길을 가기도 한다. 우리나라에 이런 대간 길이 있다는 것은 축복받은 일이란 걸 다시 느낀다.

이곳은 땅이 비옥하여 식물들이 잘 자라 울창한 숲을 이루고 있다. 지금은 동면에 들어갔지만 봄이나 여름이었으면 온갖 야생화를 볼 수 있었을 것이다. 왼쪽 산 아래에 있는 곰배령에는 철마다 다채로운 꽃이 피어 야생화 천국을 이루기 때문에 최근 많은 사람이 찾

고 있다. 하지만 대간 길을 걷다 보면 모든 산 곳곳에서 계절에 따라 예쁘고 앙증맞은 야생화가 피고, 지는 모습을 볼 수 있다. 산은 저마다 특색있는 화원을 지니고 있기 때문이다.

가는 길에 천수를 누린 나무가 그저 넘어지는 게 아쉬워 개선문 모양으로 자리하여 가는 길을 응원하고, 태풍에 부러진 듯 거대한 나무가 둥치 채 쓰러졌지만 새로운 2세 나무를 길러내는 숭고한 모습을 보여주기도 한다. 바람이 나뭇가지와 마른 풀잎을 흔들고 참나무 낙엽을 홀리다 나를 스치고 지난다.

점봉산이 다가오고 있다.

산 걸음이 길어지자 어느덧 나는 이곳 자연의 일부로 치환된 듯 산이 내준 길을 따라 흘러간다. 단목령을 지난 후 몇 개의 봉우리를 오르내리다 점봉산을 1킬로 정도 남기고는 거센 오르막을 만난다. 서림리에서 이곳까지 거의 22킬로를 이동해 온지라 점봉산 오르는 길은 힘겹다. 점봉산이 품고 있는 작은 것 하나까지 눈과 마음에 담으며 보폭을 줄이고 천천히 오르다 보니 어느 순간 하늘이 크게 열린다. 남설악 최고봉인 점봉산(點鳳山, 1424.2m) 봉우리다.

점봉산은 사방이 활짝 열린 장쾌한 풍광을 내어주며 지나온 노고를 씻어준다. 점봉산 북동쪽으로는 설악산이 장벽처럼 서서 점봉산과 마주하고 있다. 북서쪽으로는 가리봉이 솟아 자태를 뽐내고, 남서쪽에는 가칠봉이 우람하게 솟아 있다. 산의 동쪽으로 흘러내리는 물은 주전골을 만들고 오색약수터를 지나 양양 남대천으로 스며든다. 왼쪽으로는 산이 내린 계곡물과 필례약수가 인제 내린천에 더해

지며 소양호로 스며들어 북한강으로 이어진다.

오른쪽 산자락에는 십이담 계곡, 여심폭포, 용소폭포, 오색약수와 망월사 등 명소가 즐비하다. 특히 주전골은 깊은 계곡이 아름다운데 옛날 살기 어려웠던 사람들이 이곳에 들어와 동전을 위조하였다고 하여 그렇게 부르고 있다. 오색마을 음식점에서는 점봉산에서 난 곰취나 곤드레, 참나물, 참취 등으로 만든 산나물밥을 만들어 파는데 그 맛과 향이 탁월하다.

점봉산에는 한반도 자생식물의 20%에 해당하는 854종의 식물이 자생하고 있어 유네스코에서는 이곳을 생물권 보존 구역으로 지정하고 있다. 그만큼 점봉산의 자연환경과 토질이 우수하기 때문일 것이다.

점봉산이 거느린 산 능선과 설악산이 거느린 능선은 전혀 다른 모습을 내어준다.

점봉산을 중심으로 이어지는 크고 작은 산봉우리는 봉긋봉긋 솟은 듯한 모습이 마치 둥그런 함박꽃이 핀 듯, 뭉게구름이 대지에서 피어오르는 듯 유연한 모습을 내어준다. 설악산 쪽을 보면 망대암산 너머로 곳곳에 많은 암봉이 솟아 있고, 한계령 기슭에도 여기저기 불끈불끈 솟아오른 암봉으로 만물상을 이루고 있다. 다시 한계령 너머로 우람한 서북 능선 큰 산줄기를 이룬 설악산이 큰 성벽과도 같이 도도하게 이어지며 세모꼴 모양의 귀때기청봉과 끝청봉, 중청봉, 대청봉을 올리며 그 위용을 드러내고 있다.

남설악을 이루는 점봉산은 부드러운 산세로 유연한 길을 내어주고, 북설악에 해당하는 설악산은 기기묘묘한 암봉으로 거친 길을 품

고 있다. 두 산은 같은 지역에 있으면서도 상반되는 모습을 보여주
니 자연의 조화가 놀라울 따름이다.

점봉산은 어머니와 같은 부드러움으로, 설악산은 엄한 아버지의
모습으로 대비의 아름다움을 보여준다.

천지의 조화와 시간이 만든 점봉산과 설악산의 절경이다.

두 산이 연출하는 기기묘묘한 모습은 그대로 몇 날이고 보고 있
어도 지치지 않을 풍경이다. 오직 자연만이 만들 수 있는 작품이어
서 사람이 만든 글과 그림 등 어떤 것으로도 이 순결하고도 장엄한
모습을 담아 표현할 수 없다. 다만 흉내만 낼 뿐이다. 이 자연의 걸
작은 이곳에 직접 올라 두 눈을 크게 뜨고 보아야 일부라도 마음에
담을 수 있다.

억겁의 세월을 품은 설악의 암봉 군은 꼭 봐야 할 우리 강산의 수

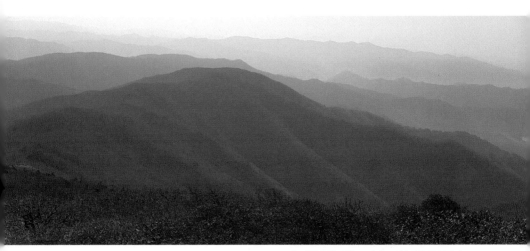

숨 막힐 듯한 선을 그리며 흐르는 점봉산 산줄기

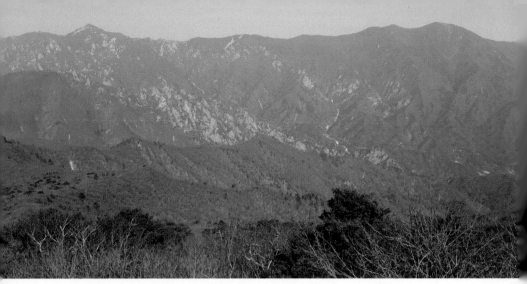

설악산 서북 능선 정경. 왼쪽 세모꼴 봉우리가 귀때기청봉이고 오른쪽 봉우리가 대청봉이다.

려한 풍경 중의 하나다. 이 모습은 대간 종주 시 한계령에서 조침령으로 남진하면 어두운 새벽 이동으로 인해 볼 수 없다. 그러므로 오늘처럼 북진해야 낮 시간대에 이 풍경을 만날 수 있고 그것도 날씨가 좋을 때 볼 수 있으므로 하늘의 운도 있어야 한다고 하겠다.

오늘은 다행히 운이 좋았다.

## 망대암산 암봉 숲에 하나의 점으로 서보니

한동안 점봉산에서 사방의 모습을 관조한 후 망대암산으로 향한다. 바람으로 크게 자라지 못한 관목들 사이로 난 길을 조심스럽게 내리면 이내 망대암산(1236m)이다. 망대암산에서의 풍경도 일품인데 이곳에서도 가리봉과 서북 능선을 조망할 수 있다.

망대암산 봉우리를 내려 한동안 아늑한 길을 걷다 보면 묘하게 생긴 바위 하나가 길에 자리하고 있다. 마치 비행접시가 내려와 화

UFO 바위. 비행접시가 내려 화석이 된 듯한 모습이어서 흥미를 준다.

석이 된 듯한 모양새의 바위다. 산객들은 이 바위를 UFO 바위라 칭하여, 한계령으로 가야 하는 사람들은 험한 암릉 구간을 맞이하는 시작점으로, 암릉 구간을 지나온 사람들에게는 무사히 통과한 것에 대한 안도와 기쁨을 주는 상징물로 삼고 있다.

망대암산에서의 넉넉한 길과는 확연히 다른 가파른 오르막이 시작되면서 1157.6봉으로 향한다. 이 봉우리를 중심으로 이곳은 무수한 암봉이 솟아 숲을 이루고 있다. 조금 떨어져서 볼 때의 암봉 모습은 일품이었지만 이제는 1킬로 정도 이어지는 암봉 숲에 들어 그 험준한 곳을 오르내리며 지나야 한다.

해발 1100여 미터를 오르내리는 곳에 저마다 빼어난 바위 봉우리가 모여 있다는 게 놀라울 따름이다. 모두 하늘로 솟은 독특한 모습의 바위 봉우리지만 돼지처럼 생긴 바위도 있고, 사이좋게 마주한 형제봉 같은 바위도 있다. 저만치 망경대를 이룬 바위 군이 하늘로

향해 꽃봉오리를 피운 듯 솟아 있기도 하다. 길게 솟은 바위는 아득한 옛날, 한계령을 바라보며 낭군을 기다리다 지쳐 돌이된 애달픔을 품은 망부석일까?

암봉 지대는 두 발로 가는 게 아니라 온몸으로 가야 한다. 그리고 온 신경을 모으고 정신을 집중해서 조심스럽게 한 걸음씩 옮겨야 한다. 바위는 이끼와 수분을 품고 있어 미끄럽고, 손으로 잡고 발로 디딜 데도 마땅치 않은 곳도 다반사다. 한 곳 한 곳을 어린 아기를 안고 어르듯 정성들여 잡고 밀며 오르내려야 한다.

그래도 암봉지대 바위들을 천천히 매만지며 넘다 보니 바위마다 지닌 촉감과 아름다움을 제대로 보고 느낄 수 있어 좋다. 변화무쌍한 바위는 긴 세월 동안 해와 달, 눈과 비, 바람과 이슬을 담으며 만들어졌을 것이다. 모두가 제각기 독특한 형상을 지녀 개성미가 넘친다.

이곳 한계령을 중심으로 남설악 주변의 암봉을 이루는 암석은 중생대 쥐라기인 약 1억 7000만 년 전에 탄생한 화강암이라고 한다. 지표면으로 솟은 화강암이 오랜 세월 풍화와 침식을 거치며 지금의

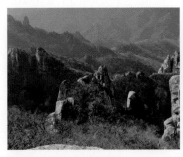
망대암산 말미에 솟은 암봉 지대

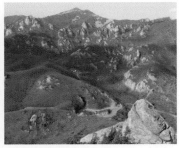
한계령 위로 솟은 암봉 지대

기기묘묘한 모양으로 형성된 것이다. 그렇게 저마다 빼어난 형상을 지닌 바위 대부분은 사람들에게 암봉 숲 사이의 틈만 조금 내어줄 뿐 봉우리 위는 아직 누구의 발길도 허락하지 않는다.

이 깊은 바위 숲을 벗어나고 싶은 마음과 아름다움을 두고 가야 한다는 아쉬운 마음이 교차하는 암봉 지대를 지나면 이내 순한 길이 나오며 한숨 돌리게 된다. 전혀 다른 느낌의 길은 무성한 나무를 품고 고도를 낮추며 이어진다.

한 시간 이상 소요되는 거친 암봉 지대를 무사히 지날 수 있도록 길을 내준 망대암산에 감사할 따름이다.

필례약수로 이어지는 작은 계곡을 건너 필례 길로 들어선 후 한 계령 찻길로 잠시 걸어 오르면 한계령(1003.6m)에 이른다. 아득히 보이던 한계령휴게소를 가까이서 보니 반갑기 그지없다. 커다란 바위에 오색령이라고 새긴 표지석이 환한 표정으로 반겨준다.

아직도 발걸음은 우람한 바위틈을 지나는 듯 불끈거려도 오늘 목적지는 여기까지다.

오늘 대간 길은 부드러운 점봉산과 망대암산이 지닌 거친 암봉을 동시에 만날 수 있는 아름답고도 멋진 구간이었다. 산행길 내내 온전히 홀로 걷는 길이었어도 하늘과 구름, 나무와 바위, 수풀, 멧돼지, 고라니, 산새들이 함께 합창하며 걷는 길이어서 내내 행복했다.

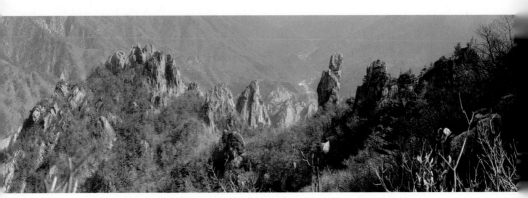

암봉 숲. 산을 직접 올라 시간과 공간을 함께하며 보는 암봉은 전혀 다른 느낌으로 다가온다.

한계령에서 양양 가는 시외버스 차창으로 들어오는 몇 조각 남은 햇살이 안온하다. 하늘에서 설악산과 노닐던 구름이 '설악산은 이제 시작이고 아직 볼 게 많으니 다시 오라' 하며 웃는다.

양양시외버스터미널에 도착한 후 다시 마을버스를 타고 서림삼 거리로 이동하니 이미 날이 저물었다. 내내 날 기다린 차를 어루만 지며 함께하여 다음 일상으로 복귀하였다.

가슴 벅찬 길고 긴 하루였다.

# 설악산, 준령이 춤추고 숲이 합창하는 곳

•

○————○————○————○————○————○ 15.23km
한계령　한계삼거리　대청봉　희운각　공룡능선　마등령

## 대승폭포 물바람 이는 한계령 서보니

지리산을 출발하여 매달 두 번씩 대간 길을 걸었다.

대간 길을 걷는 동안 부상으로 몇 개월 쉬면서 일정이 얽히기는
했어도 자연의 힘으로 다시 시작할 수 있었다. 이제 단풍이 들어가
는 시기에 설악산에 이르렀다. 지리산, 덕유산, 속리산, 월악산, 소백
산, 태백산, 오대산 지역을 지나 만난 설악산 지역은 대간의 마지막
구간이다.

백두대간 종주는 백두산 봉우리에 올라야 끝나지만 지금은 다 갈
수 없다. 내가 지금 갈 수 있는 종착지는 진부령이다. 그 종착지인
진부령이 이제 얼마 남지 않은 것이다.

우리나라 사람들은 예로부터 산을 애호하였다.

옛사람들은 명산대천을 찾아 자연을 향유하고, 마음을 수양하고,

자연에 의한 문화예술을 창달하며 살아왔다. 그 전통은 오늘에도 자연스럽게 이어지고 있다. 산이 지닌 울창한 숲과 맑은 공기, 계절이 내어주는 조화의 아름다움, 뭇 생명들이 자아내는 생동감은 우리에게 심신의 건강과 아울러 사고의 폭을 넓히고 새로움을 창출할 수 있는 영감을 주기 때문이다.

급변하는 첨단 AI시대에 녹색 공간을 가진 산은 우리의 고향과도 같은 안식처가 되었다.

이제 산은 누구나 찾을 수 있는 곳이 되었고, 산행은 국민 스포츠가 된 만큼 개인 · 단체 · 기관 등 모두가 함께하여 산을 통한 모두의 복지향상과 우리 산의 일반화와 세계화를 위해 더 많은 역할을 해야 한다고 생각한다.

내가 이 책을 쓰고 있는 것은 그간 별다른 정보 없이 산 앞에 서게 되는 아쉬움 때문이었다. 오늘 내가 찾아 걷는 산은 어떤 문화와 삶의 흔적을 지니고 있는지? 이 산은 어떤 매력과 아름다움을 지니고 있는지? 걸어야 할 산길의 여정은 어떠한지? 등 산의 내력을 어느 정도 알고 임한다면 내가 좀 더 체계적으로 준비하고, 그에 따라 좀 더 깊이 보고 느낄 수 있을 것이기 때문이다.

이런 면이 아쉬워 실제 산을 오르고 체험하며 보고, 듣고, 느낀 것, 그리고 산길을 거닐 때 산이 나에게 알려준 것, 산이 지닌 삶의 흔적과 내력 등의 이야기를 모아 쓰고 있다.

하지만 백두대간이 품은 이야기는 깊고도 넓어 시작의 의미는 있지만 아직은 단편적이다.

그러므로 관련 단체와 영역별 전문가들에 의해 백두대간이 지닌 자연, 문화, 역사, 예술 등 분야별로 자료의 발굴 및 연구를 통해 백두대간을 수준 높은 자연, 인문 자원으로 키워나간다면 큰 의미가 있을 것이다.

산과 걷는 길이 전해주는 아름다움과 우리의 이야기를 알고 걷게 되면 그 걸음은 단순히 걷는 행위를 넘어서게 된다. 즉, 산의 품속에 들어 생명의 자연을 향유하고, 지적인 탐구의식을 신장하며, 모험심과 도전 의식 함양뿐 아니라 앞 세대와 현세대, 미래세대와도 자연스럽게 이어주게 될 것이기 때문이다. 아울러 산이 주는 에너지를 통해 그간 축적된 문화를 계승·발전시키고 새로운 문화도 창출해 나갈 수 있을 것이다.

설악산은 크게 내·외설악, 남·북설악으로 나뉜다.

주봉인 대청봉을 기준으로 인제 쪽은 내설악, 속초와 양양의 바다와 접한 쪽은 외설악이라 한다. 다시 한계령을 기준으로 남쪽 점봉산 구간은 남설악이라 하고, 그 이북을 북설악이라고 한다. 설악산은 예전부터 신성하고 숭고한 산이라는 뜻에서 설산, 설봉산, 설화산 등 여러 이름으로 불렸고, 우리말로는 설뫼라고도 한다. 설악산에는 숱한 봉우리가 솟아 있지만 그중 대청봉(1707.9m)이 가장 높은 봉우리다.

설악산은 남교리에서 대청봉으로 이어지는 서북 능선과 용아장성, 화채능선, 백두대간으로 이어지는 공룡능선 등 많은 산줄기를 거느리고 있다. 또 십이선녀탕 계곡과 천불동 계곡, 주전골 계곡 같

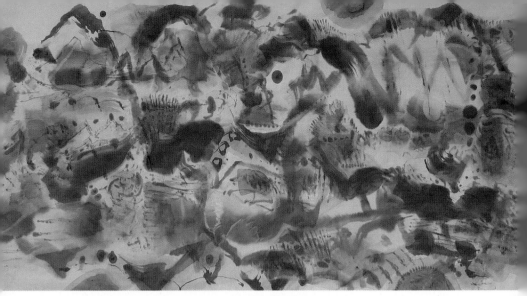
준령이 춤추는 날, 2023, 자유분방한 산속 풍경을 표현한 수묵담채화

은 길고 아름다운 계곡과 대승폭포, 비룡폭포, 토왕성 폭포 등 크고 작은 폭포를 지니고 있어 사철 수려하고 특색있는 정경을 내어준다.

특히 바다와 인접하다 보니 때때로 새벽 운해가 산을 넘을 때면 선경과 같은 풍경을 자아내어 속세의 시름을 잊게 하기도 한다.

설악산은 지대가 높고 암릉으로 거친 구간이 많아 한번 들면 탈출로가 마땅하지 않다. 특히 능선 지역은 내륙의 찬 공기와 바다의 따뜻한 수증기가 충돌하며 안개가 자주 끼고 바람이 심하다. 겨울뿐 아니라 예기치 않게 초봄까지도 많은 눈이 내리는데 내린 눈은 아름다움을 주기도 하지만 산길을 덮다 보니 즐겁게 맞아야 할 산이 오히려 위험 요인으로 다가오기도 한다.

큰 산, 깊은 골 등 거친 행로에서 악천후를 맞이하게 되면 예기치 않은 조난사고로 이어질 수도 있으므로 산에 들 때는 언제나 철저한 준비를 해야 하고, 기상 여건이 좋지 않은 겨울철에는 높고 깊은 지

역의 산행은 피하는 것이 좋다.

설악산 줄기는 내륙 쪽 인제와 바다 쪽 양양, 속초를 경계 짓고 있는데 그 산줄기가 높아 내륙과 해안을 오가려면 고개를 넘어야 했다. 사람들은 오래전부터 설악산 대청봉 남쪽에 한계령, 북쪽에 마등령, 저항령, 미시령 같은 큰 고갯길을 이용해 지역을 넘나들었다.

대동여지도를 보면 한계령이 있는 산을 한계산(寒溪山)이라 칭하고 있는데 아마도 귀때기청봉(1577.6m)이나 감투봉(1408.2m)산 등성이를 그렇게 칭하지 않았나 생각된다.

조선시대에 시인 묵객들은 인제에서 동해안 양양으로 가기 위해 한계령을 넘을 때면 한계산기슭에 있는 대승폭포를 많이 찾았다. 대승폭포는 금강산 비룡폭포, 개성 박연폭포와 아울러 우리나라 3대 폭포로 일컫는 큰 폭포여서 지명도가 높았다.

한계산은 대부분 바위로 이루어져 비가 와도 물을 오래 지니지 못하여 대승폭포의 참모습은 여름철 비가 많이 내린 직후라야 볼 수 있다. 대승폭포는 기기묘묘한 암벽과 무성한 소나무 숲을 거느리고 있고, 폭포수가 줄기차게 떨어질 때 피어나는 물안개는 마치 용이 하늘로 오르는 듯한 기운을 자아내기도 한다.

조선시대 안석경(1718~1774)은 대승폭포의 감흥을 다음과 같은 시로 표현하였다.

한계폭(寒溪瀑)

푸른 절벽 천 길의 형세
하나의 물줄기 날 듯이 매달려 흐른다.
바람이 세차 땅에 떨어지는 게 드물고
허공에서 햇빛 받아 모두 안개 되었다.
구불구불 흘러와 어느 때나 다할까?
멀리까지 바라보자니 어여쁘구나.
산속 스님들 폭포에 대한 안목 높은데
금강산 구룡폭포보다 낫다고 말하네.

하지만 당시 설악산은 금강산에 가려 크게 주목받지 못한 듯 대

대승폭포. 암벽과 폭포가 대비를 이룬다.    암벽이 품은 소나무

승폭포 외에는 설악산에 관한 시나 그림 같은 관련 자료는 많지 않다. 실상 설악산은 바다를 곁에 두고 기암괴석으로 이루어진 암봉과 빼어난 능선, 깊은 숲을 품은 계곡과 폭포 등 아름다운 산세와 정경은 금강산 못지않다. 그러나 당시 사람들은 대부분 대승폭포에 들른 후 한계령을 넘어 동해안의 관동팔경을 구경하다 금강산으로 가다 보니 설악산을 간과한 부분도 있었을 것이다.

대동여지도에도 금강산은 큰 규모로 구체적으로 표현하고 있고, 설악산은 일반적인 산의 모습으로 나타내고 있는 것도 그때 사람들의 시각을 드러낸 것이다.

## 끝청, 중청 이어 대청봉 올라 보니

점봉산을 넘어온 대간 길은 한계령에서 설악산 서북 능선으로 이어진다.

부드러운 흙산으로 이루어진 점봉산을 내려 망대암산 암릉을 지나 한계령에 이르면 여기저기 빼어난 암봉이 솟구친 설악산으로 접어들게 된다. 설악산 구간은 한계령에서 미시령까지 24킬로 정도의 거리지만 높낮이가 심한 암릉 구간이 대부분이고 위험한 구간이 많아 속도가 나지 않는다. 하지만 이 구간이 설악산의 백미여서 누구나 걷고 싶어 하는 길이기도 하다.

설악산은 보통 산행길과는 전혀 다른 악산이다 보니 주로가 변화무쌍하여 걷고 오르내리기가 힘들고 시간도 많이 소요된다. 한편으로 시시각각 나타나는 절경을 보기 위해 머무는 시간이 긴 것도 시

간 소요의 한 원인은 될 것이다. 그러므로 원만하고 안전한 대간 길 진행을 위하여 보통 한계령에서 마등령까지 걸은 다음 비선대나 백담사로 내려와서 한 구간을 마무리하고, 다시 다른 날에 설악동이나 백담사 쪽에서 마등령까지 오른 후 황철봉 구간을 지나 미시령까지 걷는 게 일반적이다.

대간 길을 이어가기 위해서 중간에 산을 내리고 올라야 하는 것이 번거롭기는 하지만 접속 구간을 오르내리면서 설악의 내밀한 곳을 보는 것도 나쁘지 않다.

나 역시 이번 설악산 대간 구간은 한계령에서 마등령까지, 마등령에서 미시령까지 두 구간으로 나누어 진행한다. 설악산의 품속에 오래 들어 산이 자아내는 숱한 절경을 만끽하고 싶었기 때문이다.

이맘때 설악산은 단풍철이다 보니 많은 사람들로 붐빈다.

설악산을 오르려는 사람들은 이른 새벽임에도 산행 진입로인 한계령(1003.6m)과 오색지구, 설악동 모여 산행길 문이 열리기를 기다린다. 새벽 3시에 등산로 문이 개방되면 산객들은 일제히 대청봉을 향하여 줄지어 오른다. 설악산 대청봉은 맑은 날이면 동해와 공룡능선, 울산바위와 주변의 걸출한 봉우리를 지닌 설악의 산세를 한눈에 볼 수 있는 최고의 조망지 중 하나다. 대부분 사람은 대청봉에서 일출을 맞이하기 위해 바삐 움직인다.

나는 대간을 이어가야 하므로 한계령에서 한계삼거리가 있는 서북 능선을 향해 올라야 한다.

10월임에도 올해 첫얼음을 설악에서 맞는다.

오늘 바람은 별로 없지만 기온이 낮아 땅에서 서릿발이 솟아오르고 며칠 전 온 비로 곳곳에 고였던 물은 얼었다. 얼굴과 손가락은 찬 기온으로 시리지만 귓전을 스치는 새벽 대기의 기운은 심신을 자극하여 감미로움을 느끼게 한다. 날씨는 쾌청하여 오늘 일출과 조망은 기대할 수 있을 것 같다.

1시간 10분 정도의 오름길을 통해 귀때기청봉과 대청봉으로 가는 길이 나누어지는 한계삼거리(1382m)에 오른다. 어두운 새벽길이어서 풍경을 잘 볼 수 없어도 이곳은 서북 능선 중간 지점이다. 왼쪽 서북 능선 길은 귀때기청봉과 감투봉을 거쳐 인제 남교리로 길게 이어지고, 오른쪽 길은 서북 능선 길이면서도 백두대간으로 이어지는 대청봉 방향이 된다.

대청봉으로 가는 길은 서서히 고도를 올리지만 바위 지대로 오르내림이 많고 너덜경 구간도 곳곳에 있어 쉽게 길을 내어주지 않는다. 한계삼거리에서 대청봉까지는 6킬로 정도의 거리지만 산의 난이도로 더 길게 느껴지는 길이다. 낮이었다면 좌우로 아름다운 조망을 볼 수 있었을 것이나 지금은 어둠이 내려있어 멀리 마을의 불빛만 희미하게 보인다.

서북 능선의 거친 돌길과 크고 작은 바위 봉우리를 넘나들다 2시간 50여 분 걸려 끝청봉에 올라선다. 지나온 길을 되돌아보니 칠흑 같은 어둠을 품은 거대한 산등성이 길을 걷는 산객들의 불빛이 반딧불이처럼 띄엄띄엄 흘러오는 게 보인다.

어둡고 척박한 산길로 작은 등불에 의지하여 산을 오르는 사람들

을 보면 숙연한 느낌이 든다. 이들은 무엇을 위해 새벽잠을 미루고 이 높고 험한 밤길을 걷고 있을까? 어딘가 있을 원래 자신과 모태 고향을 찾고자 하는 마음 때문일까?

끝청봉(1604m)은 바위 봉우리로 솟아 있다.

아직 사위가 어두워 조망이 별로 없어 아쉬움을 주지만 주변 풍경을 마음속에 그려 볼 수 있는 소중한 공간이기도 하다. 어둠은 드넓은 공간 속 풍경을 품고 있지만 어둠의 캔버스를 통해 마음껏 새 풍경을 그리고 음미하라고 한다.

끝청봉을 오른 이후는 주로가 다소 순해진다. 중청봉(1676m)을 옆으로 두고 관목 사이를 지나 작은 고개를 넘어서면 새벽 여명을 등진 대청봉이 우람하게 솟아 있다.

대간 길을 걸어오며 멀리서 아련한 푸른 모습으로 보이던 대청봉이 이제 바로 눈앞에 있다. 대청봉 너머로 동해를 품은 여명이 점점 밝아온다. 어둠을 밀고 새 빛을 통해 다가오는 새 아침은 언제 보아도 경건하다. 빛은 지평선 끝에서부터 노랗고 긴 가로띠를 그리며 주변을 밝혀온다. 모든 생명이 깨어나고 모두에게 또 하루가 주어지는 순간이다.

이미 대청봉을 오르고 중청대피소로 내려오는 산객들의 불빛이 띠를 이루고 있다. 거대한 대청봉을 등지고 작은 등불로 흘러내리는 모습은 아름답다. 산과 사람이 함께하여 더욱 아름답다.

나는 중청대피소에 이르러 선걸음에 그대로 대청봉을 향해 오른

대청봉의 여명과 산을 내리는 불빛    대청봉 정상석, 소박하여 정겹다.

다. 중청대피소에서 600여 미터 거리에 있는 대청봉은 잠시 떨어져서 보면 미끈한 오름을 보여주어도 실제 오름 길은 거친 바윗길의 연속이다. 하지만 바로 앞에 대청봉이 있어 발걸음은 가볍다.

설악에서 가장 높은 대청봉(大靑峰, 1707.9m)에 오른다. 사시사철 눈보라 비바람 속에서도 당당하게 자리한 대청봉 정상석이 환하게 반겨 준다. 정상석은 주위에 있는 바위를 세운 듯 자연스러워 정겹고 사람 손길이 느껴지는 글자도 소박하다. 지리산 천왕봉 정상석과 함께 사시사철 모두에게 가장 사랑받는 정상석이다.

나는 정상석을 안아본다. 겉은 차고 속이 뜨거운 것은 동해를 품고 있어서일 것이다.

새 아침을 맞은 대청봉을 중심으로 산줄기가 사방으로 뻗어나가는 모습은 경이롭다. 나는 거대한 자연의 봉우리 위에 희미한 한 점으로 섰어도 내 마음의 품은 설악산이 주는 황홀함으로 천하를 모두

담을 듯 넓어진다. 산줄기는 저마다 크고 작은 봉우리들을 거느리며 대간 길로, 내륙 깊은 곳으로, 바다로 휘몰아치며 내달린다.

지나온 서북 능선과 귀때기청봉, 감투봉, 안산이 한눈에 들고, 용아장성 능선과 공룡능선이 붉은 햇빛을 받아 태곳적 그대로의 건강한 얼굴을 드러낸다. 높은 능선 사이에 있는 깊고 긴 계곡의 모습이 심오하다. 저 멀리 마등봉, 마산봉, 향로봉까지고 조망되고 언젠가는 가야 할 북녘의 대간 길을 품은 산들도 희미하게 보인다.

대청봉에서 새 아침을 맞는다. 멀리 동해의 수평선 아래 자리한 속초시가지와 바다에서 새벽조업을 마무리하는 어선의 남은 불빛도 하늘거린다.

대간 길은 다시 중청대피소로 돌아온 후 소청봉을 거쳐 희운각 대피소로 이어진다.

설악산에는 여러 청(靑)이 있다. 설악산 봉우리들을 멀리서 보면 푸른색을 띠고 있어 청이라는 이름을 붙였고, 그 높이에 따라 대청봉, 중청봉, 끝청봉, 귀때기청봉, 소청봉으로 불렀다. 귀때기청봉이란 재미있는 이름도 있는데, 속설에 의하면 귀때기청봉이 대청, 중청, 끝청봉보다 더 높다고 자랑하다가 다른 청으로부터 귀때기를 한 대씩 맞았다고 하여 귀때기청봉이라는 이름이 붙었다고 한다. 실상 대청봉을 제외하면 높이가 큰 차이가 없기는 하다. 귀때기청봉이 1577.6m, 끝청봉이 1604m, 소청봉이 1550m, 중청봉이 1676m, 대청봉이 1707.9m이다.

예전에 산객들이 봉우리를 비교하다 다른 봉우리는 가까운 데 모여 있는데, 귀때기청봉만 한참 떨어져 있어 다른 봉우리와 사이가

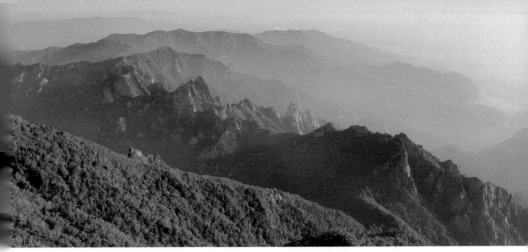

소청봉에서 본 공룡능선. 아침 햇살을 받은 능선이 기기묘묘한 자태를 드러내고 있다. (6월의 모습)

좋지 않은 듯하여 그런 이름을 붙이지 않았을까 생각해 본다.

소청봉에서 보는 설악산은 또 다른 장관을 펼친다.

눈앞에 공룡능선과 울산바위, 왼쪽으로 서북 능선과 용아장성 능선이 다양한 모습의 봉우리를 지니고 섰다. 그 사이 산줄기가 품은 내밀한 수렴동 계곡과 가야동 깊은 계곡이 그윽하다. 산줄기와 봉우리, 계곡의 모습이 웅장하면서도 섬세하고, 기묘하면서도 아기자기하여 차마 눈을 뗄 수가 없다. 가히 자연이 세월이 품고 만든 위대한 작품이다.

산마루에 다소곳하게 자리한 우리나라 5대 적멸보궁 중 하나인 봉정암이 애틋하다. 햇빛을 받은 봉우리들이 한바탕 춤사위를 펼친다. 생기로운 아침을 맞는 아름다운 설악산이다.

소청봉에 머문 발길이 떨어지지 않아 한참을 서성인다.

소청봉에서의 길은 둘로 나뉜다. 왼쪽 길은 봉정암으로 가는 길

이고, 오른쪽은 희운각 대피소로 가는 길이다. 희운각으로 내려가는 내리막은 암릉으로 이루어진 급격한 경사길이어서 설악산 난코스 중 하나로 불린다. 거리는 그리 길지 않지만 급격하게 고도를 낮추다 보니 내려가는 사람이나 오르는 사람 모두 혀를 내두를 정도다.

희운각으로 내려가는 길가 마가목 나무에 열매가 열렸다. 잎사귀 떨어진 앙상한 나뭇가지에 빨간 마가목 열매만 남아 더욱 돋보이며 가을 향을 풍긴다. 10월 중에 설악산을 찾으면 해발 1000미터 이상에서 잘 자라는 마가목의 빨간 열매 그림으로 화려한 가을의 향연을 즐길 수 있을 것이다.

계곡 물소리가 들리기 시작하면 내리막이 끝나고 숲속 계곡 가에 자리한 희운각 대피소(1129m)가 나타난다. 설악산을 걷는 사람들에게 희운각은 중요한 쉼터다. 이곳에서 거친 길에 힘들었던 몸을 추스릴 수 있고, 물 등 간단한 물품을 공급받을 수도 있다.

나는 간단한 아침식사와 신변을 정비한 후, 쉽지 않은 길이지만 공룡능선을 보기 위해 두려움 반, 설렘 반의 마음으로 새롭게 산행을 준비하듯 오르막에 대비한다.

공룡능선에는 여러 번 왔었지만 언제나 미지의 세계에 접하는 것처럼 마음가짐을 여미게 되는 것은 그 난이도 때문이다.

## 공룡능선은 천화대 만들고, 사람은 천화대 오르고

공룡능선은 설악산에서도 거의 암봉과 암릉으로 이루어진 특이한 지형을 지닌 곳이다.

이곳 능선은 마치 공룡 스테고사우르스의 등줄기 돌기처럼 우람한 암봉이 연이어 솟아 있어 공룡능선이라 부른다. 능선은 변화무쌍하고 기기묘묘한 바위 봉우리가 자아내는 풍경으로 마치 다른 시간의 세계에 든 것 같은 느낌을 준다.

설악산 비선대와 천불동, 공룡능선에 이르는 계곡과 봉우리는 중생대 백악기인 약 9000만 년 전 지하에서 형성된 화강암으로 만들어졌다고 한다. 지표면에 있던 암석이 깎여 나가고 드러난 화강암이 풍화와 침식을 겪으며 숱한 봉우리를 가진 공룡능선과 골 깊은 계곡이 되었다는 것이다. 누구든 공룡능선에 들면 가늠하기조차 어려운 오랜 세월을 통해 만들어진 명품 위를 거니는 것이다. 기이한 암봉 곳곳마다 불멸의 정령이 있을 듯하여 조심히 걸어야 할 것 같은 생각이 절로 든다.

공룡능선은 한번 들면 중간에 탈출로가 없어 끝까지 가야 하는 곳이다. 능선은 5킬로 정도로 그리 길지 않지만 아름다움은 발길을 계속 머물게 하여 짧게 느껴지기도 하고, 힘든 길로 한없이 길게 느껴지기도 한다. 하지만 그 길을 다 걷고 나면 몸은 지쳐도 마음은 가벼워지는 신비함을 안겨주는 곳이기도 하다.

공룡능선은 능선이 지닌 거친 오르막과 형형색색 바위 봉우리들의 위용, 사방으로 펼쳐진 설악의 아름다움으로 이곳을 아는 사람이라면 누구든 한번은 올라 보고 싶은 의욕을 북돋우는 곳이다. 그래서 공룡능선은 오르지 않은 사람은 있지만 결코 한 번만 오른 사람은 없다는 게 정설이다.

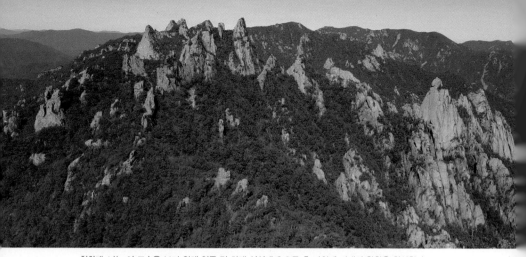

천화대. 나는 이 모습을 보기 위해 연중 몇 차례 신선대에 오른 후 바위에 기대어 한참을 완상한다.

희운각 대피소에서 잠시 산기슭을 따라 걸으면 바로 밧줄을 잡고 올라야 하는 직벽을 만난다. 밧줄로 이어진 절벽 길을 힘겹게 올린 후 다시 길고 큰 바위 봉우리 사이를 걸어 올라서면 공룡능선의 전경을 한눈에 볼 수 있는 신선대(1242m)에 서게 된다.

이 봉우리에 서면 북쪽으로 이어지는 공룡능선으로 무수히 솟은 봉우리와 주변 산줄기가 조화되어 하나의 거대한 풍경화를 이룬 작품을 볼 수 있는데 천화대(天花臺)이다.

신선대 앞으로 1275봉과 범봉 등 날카로운 암봉 수십 개가 숲을 품고 첩첩이 솟은 모습이 마치 꽃이 핀 듯 보인다고 하여 하늘에 핀 꽃, 즉 천화대로 부른다. 봉우리는 저마다의 모습으로 솟았어도 주위 봉우리와 조화를 이루어 더욱 아름답고 화려하다. 꽃이 핀 천화대 뒤편으로 산줄기가 끊임없이 겹치며 펼쳐진 것은 꽃을 떠받치기 위함일 것이다.

신선대 왼쪽으로는 내설악의 내밀한 모습이 펼쳐지고, 오른쪽으

로는 마등령을 오르는 능선이 우렁차고, 봉긋봉긋 솟은 울산바위 아득하다. 동해의 푸른 바다도 함께 조화를 이루어 천화대는 자연이 창조한 완전한 예술작품으로 승화된다.

　수천만 년의 세월이 만든 작품 속에 잠시 들렀다 가는 산객이 무슨 말과 글로 이 모습을 다 표현할 수 있을까? 공룡능선 천화대가 주는 풍경을 다 볼 수 없어 눈을 거둘 수도 없고, 공간을 울리는 신비한 소리에 귀를 닫을 수도 없다. 나는 무아지경에 빠져 헤어날 수가 없다.

　이른 새벽부터 서북 능선과 희운각을 오르내리며 쌓인 피로는 천화대가 말끔히 씻어준다. 낙원이 있다면 이곳 또한 낙원이 아닐까?

　국립공원공단에서는 시각적, 심미적으로 아름답거나 정감적으로 느껴져 보전 가치가 큰 지형, 식생, 동식물, 자연현상 등 자연 요소와 문화유산인 촌락, 생활상, 역사, 문화 요소를 국립공원 경관으로 정의하고 있다. 23개 국립공원 경관 중 가장 빼어난 국립공원 제1경이 공룡능선 천화대다.

　이곳은 천화대를 볼 수 있는 신선대다.

　천화대 정경의 아쉬움을 뒤로하고 본격적으로 공룡능선길에 접어들며 한 걸음 한 걸음 아껴서 걷는다. 공룡능선은 대부분 바위 봉우리를 드러내고 있지만, 날카로운 능선 위에 남아있는 흙에 뿌리 내린 나무들도 있다. 나무들은 능선으로 몰아치는 바람으로 한쪽으로 쏠려 자라지만 그래도 굳건히 제자리를 지키고 있다. 오랜 세월

온갖 풍상을 견디며 자리했던 거목은 이제 능선에 누워 다른 생명에게 몸을 내어주며 흙으로 돌아가고 있다. 고목은 공룡능선의 많은 이야기를 품고 있을 것이다. 고목 곁에 머물며 내밀한 설악의 이야기를 더 들을 수 있다면 얼마나 좋을까? 내가 걷는 걸음은 좀 더 산과 가까워질 것이고, 설악을 느끼는 마음은 지혜로워질 것이다.

공룡능선에 사람이 다닐 수 있는 곳은 거의 거친 바윗길이다.

그 길에 들면 거센 바위틈으로 난 길을 걷고, 바위가 길을 막으면 짚고, 밀고, 당기며, 오르고 내려야 한다. 공룡능선 길은 바위 지대이다 보니 유난히 조망이 틔어 힘은 들어도 장쾌한 풍경과 함께하다 보면 즐겁고 행복한 걸음으로 이어진다. 어떤 곳은 내설악 쪽이, 어떤 곳은 동해안 쪽의 풍경으로 서로 교차하며 보여주어 걷는 걸음에 힘을 실어 주는 것이다. 길은 안내 표시가 곳곳에 있고 외길이어서 길을 잃을 염려는 없다. 그리고 험준한 암릉 길이지만 천천히 겸손하게 걸으면 산은 누구나 깊은 품으로 안아준다.

공룡능선의 열린 공간이 내어주는 설악의 진풍경과 곳곳에 솟은 우람한 기암괴석, 마른 바위틈에 내린 뿌리로 굳건히 자라는 나무, 모진 풍상에서도 삶을 이어가는 풀잎들, 하늘과 맞닿은 봉우리 등 그 모습 스쳐 지나면 언제 또 볼지 몰라 하염없이 서서 보다 걷고, 뒤돌아보다 또 걷는다.

누구든 자연의 숨결과 조화의 아름다움이 넘치는 공룡능선에 든다면 세파에 지친 마음을 위로받고, 앞으로 나아가기 위한 새로운 힘이 솟는 것을 느낄 수 있을 것이다. 설악산이고, 공룡능선이기 때문에 더욱 그럴 것이다.

공룡능선이 품은 암릉의 모습. 화강암이지만 떡을 쌓은 듯한 판상절리를 이루고 있다.

연이어 다가오는 봉우리를 오르내리다 보면 나는 공룡능선을 이루는 풍경 속 하나의 점이 된다.

거친 호흡과 땀으로 하늘로 이어진 듯한 가파른 고갯길을 네발로 엉금엉금 오르면 공룡능선에서 가장 높고 빼어난 봉우리인 1275봉 고갯마루에 닿는다. 실제 1275봉은 고갯마루 옆에 커다란 암봉으로 솟아 있다. 호기로운 사람은 급한 경사의 바윗길임에도 1275봉 꼭대기까지 오르기도 한다. 그곳에서 보는 설악의 모습은 탁월할 것이다. 하지만 나는 그 봉우리가 주는 정경은 자연의 몫으로 남겨두는 게 좋다고 여겨 마음속에 상상하는 것으로 대신한다.

고갯마루는 능선 중간 정도의 지점이어서 쉼터가 되고 있다.

대간 길을 품은 산은 저마다 독특한 개성과 아름다움을 지닌다. 공룡능선도 빼어난 골격미와 강인함, 상징성과 유연함을 지니고 있을 뿐 아니라 사방 산줄기들과도 조화를 이루고 있다.

공룡능선의 봉우리들은 당당한 모습으로 솟아 있지만 걷는 나에

게 슬쩍 길을 내어주고, 함께한 수목으로 갈채도 보낸다. 봉우리마다 숨을 목까지 차오르게 하는 쉽지 않은 길을 주지만 빼어난 풍경으로 그 힘듦을 잊게 하는 마술도 부린다.

1275봉과 큰 새봉을 지나고, 너덜겅이 있는 나한봉(1297m)의 위태한 곳에 서니 멀리 동해가 활짝 열린다. 넓게 열린 푸른 바다가 넉넉하고 속초 시내 전경은 아늑하다.

수려한 능선 길을 꿈속인 양 걷다 보니 어느새 공룡능선의 마지막 봉우리인 나한봉에 오른 것이다. 오르내림이 심한 능선에서 벗어났다는 후련함과 절경을 지나버린 아쉬운 마음이 교차한다. 이내 아늑한 숲길이 나타나고 마등령 삼거리(1220m)에 이른다. 공룡능선의 거친 돌길을 지나고 보니 평탄한 지형을 이루고 있는 이곳은 유별나

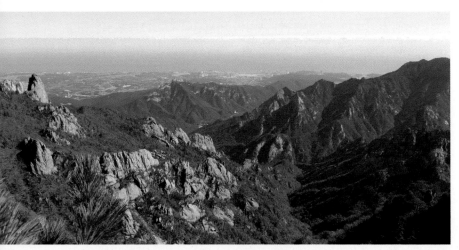

공룡능선이 품은 설악산의 풍경, 멀리 속초시가지와 동해의 푸른 바다가 보인다.

게 아늑한 느낌을 준다.

마등령의 지명은 고개모양이 말의 등과 같다고 하여 마등령(馬等嶺)이라고 하고, 또는 산이 험준하여 손으로 기어올라야 한다고 하여 마등령(摩登嶺)으로도 불려왔다고 전해진다. 마등령 삼거리는 산행의 교차점이기도 하지만 나무 그늘이 울창하여 공룡능선을 걷느라 힘들었던 사람들과 비선대에서 이곳까지 오르느라 지친 사람들의 쉼터로 자리하고 있다.

이곳 동해 쪽 열린 공간에 서면 비선대 쪽으로 광활한 풍경이 드러나며 눈을 시원하게 한다. 설악의 암봉 산줄기는 여전히 기묘한 바위를 품고 흐르고, 건너편 화채능선이 우렁차다.

공룡능선과 화채능선 사이로 난 천불동 계곡은 산이 내린 물로 계곡을 만들고 그 물은 동해로 흘러간다. 숲을 품은 계곡의 물은 맑고 물소리는 감미롭다. 천불동 계곡은 봄에는 새 생명이 솟는 열기로 생동감이 가득하고, 여름은 왕성한 신록과 폭포의 정경이 우렁차다. 가을은 형형색색 단풍이 화려하고, 겨울은 설경과 계곡 바위의 골격이 돋보인다.

사철 아름다운 풍경을 내어주는 곳이 천불동 계곡이다.

## 생명의 숨결이 머무는 마등령 삼거리

마등령 삼거리에서 왼쪽으로 내려가면 오세암을 거쳐 백담사로 내려갈 수 있고, 조금 더 진행하여 마등봉 오르기 직전 오른쪽으로

내려가면 비선대로 내려가게 된다. 백두대간은 그대로 앞으로 계속 이어진다.

마등령 삼거리에서 잠시 쉬었다가 마등봉 초입으로 오른다. 여기서 미시령까지는 8.5킬로 정도여서 그리 길지 않다. 선걸음 그대로 마등봉을 오르고 황철봉을 지나 미시령까지 진행하여 설악산구간을 이어가고 싶은 욕심이 일기도 하는 곳이다. 하지만 남은 그 코스는 물리적 거리와는 달리 쉬 내어주는 길이 아니기에 이내 욕심을 접고 발길을 돌린다.

산은 어디 가지 않으니 좋은 날, 좋은 시간에 겸손한 마음으로 찾으면 된다. 황철봉 대간 길은 다음으로 기약하고 비선대 방향으로 하산한다.

설악산을 오를 때 급하게 고도를 올린 만큼 내려갈 때도 그만큼 고도를 낮추어야 한다. 산행 후반에 체력이 떨어진 상태에서의 하산 길은 쉽지 않다. 이곳에서 설악동까지는 그 거리가 6.8킬로나 되어

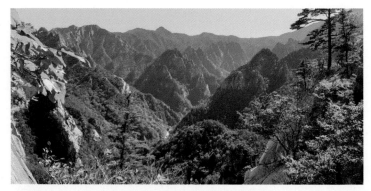

비선대로 내려가는 길, 깊은 곳이 천불동 계곡이고 건너편이 화채능선이다.

아직 가야 할 길은 멀다.

하산길 막바지쯤 왼쪽으로 살짝 난 길이 있다. 금강굴로 오르는 길이다. 비선대에서 바라보면 암봉에 뚫린 굴이 그대로 보이기도 한다. 옛날 사람들은 주로 밧줄을 잘 활용하여 암봉을 올랐다고 하는데 신발이나 복장 등 여러 가지로 열악한 여건에서 이 직벽 같은 바위를 어떻게 올랐는지 신기할 따름이다.

길게 이어진 돌계단을 힘겹게 내리다 몸과 마음이 방전될 무렵에야 계곡물 소리가 들리기 시작한다. 이내 천불동 계곡물이 기운차게 흐르는 비선대를 만난다. 그대로 물속으로 뛰어들고픈 마음이 일어도 맑은 물을 보고 청량한 물소리를 듣는 것으로 대신해야 한다.

계곡과 함께 걷는 평탄한 길은 설악동으로 이어진다.

오늘 새벽 설악산에 첫얼음이 얼었다. 영하로 떨어진 날씨로 바윗길은 미끄러웠고, 대간 길은 높낮이가 심하여 걷기에 어려움을 주었다. 설악의 단풍이 있었다면 힘이 되었을 텐데 아쉽게도 고지대다 보니 강한 바람에 이미 잎은 말랐고 그나마 대부분 떨어졌다.

하지만 오랜만에 맞은 맑은 대기는 설악이 지닌 산줄기와 골격이 지닌 아름다움을 마음껏 볼 수 있도록 해주었다. 설악의 주 능선과 공룡능선의 기암괴석과 뭇봉우리, 가을 품은 숲과 먼바다의 정경까지 그 모습 만끽하며 걸을 수 있었다.

특히 탁월한 풍경을 지닌 공룡능선은 내 발걸음을 계속 머물게 하였다. 그래도 설악산의 유혹에 빠지지 않고 다시 세상 밖으로 나

올 수 있어 다행스럽다.

모두 보기를 원하는 설악산 풍경은 어떤 모습일까?

오늘 같은 맑은 날의 전경, 대청봉의 일출, 화려한 단풍, 섬섬옥수 물이 흐르는 계곡, 공룡능선과 운해 등 제각기 보고자 하는 풍경이 있을 것이다. 그런 최적의 풍경을 보기 위해서는 어떻게 해야 할까? 답은 아주 쉽다.

어떤 산이든 마찬가지지만 설악산도 언제나 그 자리에서 품을 열고 있다. 자신이 원하는 풍경을 보려면 기회가 날 때마다 산을 자주 찾는 것이 가장 좋은 방법이 될 것이다.

설악산이 기다리고 있다.

설악 솜다리. 꽃말은 '소중한 추억'
6월 공룡능선에 핀 것을 포착했다.

# 황철봉 너덜경과 붉디붉은 마가목 열매

•

○━━━○━━━○━━━○ 8.50km
마등령　저항령　황철봉　미시령

## 갈 수 없는 길, 가야 하는 길

설악산의 숨겨진 정원, 마등령에서 미시령 길을 걷는다.

오늘 그 길을 걷기 위해 설악동을 출발하여 비선대를 거쳐 마등령을 오를 것이다. 마등령에서 미시령까지의 대간 길은 그리 길지 않아도 바위와 너덜경 등 난코스로 인해 물리적 거리와 시간을 따지는 건 큰 의미가 없다.

이 길은 설악산이 비밀스럽게 품고 있는 장소이기도 하고, 황철봉과 저항령, 미시령 등 그 지명의 울림도 커서 마냥 마음이 설레는 곳이다.

이른 새벽 출발지인 설악동에 도착하니 늦은 가을비가 추적추적 내린다. 비가 오는 날 산행이 쉽지 않은 것은 비에 따른 추가 장비도 여럿이고, 비로 인해 산행 조건도 어려워지기 때문이다. 내리는 비

에 의해 시야도 가리고 바윗길도 미끄러울 것이다. 특히 오늘 구간은 지난 공룡능선 길에 이어 대부분 돌길이다. 다행스럽게도 산행을 할 수 없을 정도의 비는 아니어서 우비를 갖추고 발걸음을 옮긴다.

설악동을 지나면 비선대까지는 계곡을 따라 완만한 오름이 이어진다. 그 옛날 옛적 신선이 오고 갔다는 전설이 있을 만큼 아름다운 비선대는 어둠 속에서도 그 자태가 빼어나다. 매끄러운 바위 위를 쉼 없이 흐르는 계곡물과 그 물소리가 다시 온 나를 반겨 준다.

설악동에서 비선대까지의 길은 비교적 여유로워도 비선대에서 마등령으로 오르는 길은 심한 오르막 바윗길이다. 해발 200여 미터에서 1220여 미터 높이의 마등령을 3.5킬로 정도의 거리에서 올라야 하므로 그 벽이 하늘까지 닿은 듯 끝이 없는 것처럼 느껴지기도 한다. 여기서 족히 3시간 정도는 올라가야 마등령이 있는 주 능선에 대간 길에 접속할 수 있을 것이다.

마등령을 향한 본격적인 오름에 고개 숙여 한 걸음씩 발길을 이어가니 빗물인지 땀인지 이마에서 물방울이 방울방울 떨어진다. 돌계단이 계속되고 길은 미끄러워 조심스럽다. 하지만 오름에 호흡이 거칠어지고 속도는 나지 않아도 온전히 나의 몸과 마음으로 걸으니 순간순간 주변 사물과 물아일체 되는 듯한 묘한 순간을 맞이하기도 한다.

비선대에서 마등령 중간쯤 오르자 비가 오는 가운데서도 날은 희뿌연 하게 밝아와 선물 같은 새 아침을 맞이한다. 날이 밝아오니 숲 사이로 구름 걸친 공룡능선 모습이 언뜻 보이고 깎아지른 봉우리로 솟아오른 1275봉의 기상도 호기롭다.

나에게 있어 오름길은 언제나 쉽지 않아도 그것을 배가시키는 건 오름에 대한 조급한 마음 때문이었음을 산행 중 알게 되었다. 그래서 급한 마음을 다스리며 속도는 보통 페이스보다 줄이고, 호흡은 크고 일정하게 하여 산소섭취량은 늘렸다. 그리고 보폭은 평지의 3분의 1 정도로 좁게 하면서 진행하니 오르기가 한결 수월해졌다. 그렇게 마음을 비우고 한 걸음 한 걸음 올리다 보면 어느 산이든 어느 순간 고갯마루를 기꺼이 내어주었다.

비선대에서 3킬로 정도 거친 오름을 진행하다가 막바지 가파른 계단을 오르면 마등령이다. 좋은 날씨였다면 마등령 전망 바위에서 푸른 바다와 장쾌한 외설악 줄기, 천불동 계곡을 품은 뭇 봉우리 군도 볼 수 있었을 것이다. 하지만 오늘은 구름으로 인한 비와 안개로 전경을 볼 수 없어 상상 속의 풍경으로 그려본다. 나는 구름 가득한 풍경 속 하나의 물방울이 되었다.

마등령은 남으로는 한계령을, 북으로는 저항령과 미시령을 둔 설악 준령의 중간 지점으로 예전 내륙과 바닷가를 오가기 위해 넘던 주요 교통로 중 하나였다.

옛사람들은 산 너머 내륙으로 가기 위하여 설악동에서 계곡 길 따라 비선대까지 오른 후 마등령을 넘어 오세암, 영시암, 백담사를 거쳐 인제로 가곤 했다. 여기는 지금도 산을 걷는 주요 거점으로 자리하여 사철 사람들이 붐빈다. 설악산 등산을 온 사람이라면 종주 길에 오른 사람이건, 공룡능선을 걷기 위한 사람이건, 한번은 거쳐 가야 하는 곳이기 때문이다. 마등령이 옛길의 용도는 사라졌어도 여전히 사람이 붐비는 것은 그만큼 지리적인 요지로 자리하고 있어서

일 것이다.

대간 길은 마등령 삼거리와 마등봉 사이 삼거리에서 마등봉으로 이어진다.

마등령에서 미시령까지는 비 법정 탐방 구간으로 연중 탐방을 금하고 있는 곳이다. 금단 지역으로 들어서는 발걸음은 무거워도 그 비밀의 공간이 궁금하여 설레기도 한다. 마등봉을 오르는 오르막 숲으로 들어서니 이미 많은 사람이 다녀서인지 길은 반듯하다. 이내 마등봉(1326.7m)에 올라섰지만 기대했던 장엄한 설악의 풍경은 비구름으로 뒤덮여 볼 수 없다. 마등봉은 공룡능선과 대청봉, 귀때기청봉과 용아장성 능선, 울산바위와 마산봉 등 설악의 전경을 볼 수 있는 천하에 둘도 없는 명소인데 그 빼어난 풍광을 비구름이 품고 있어 안타까울 따름이다.

사위가 하얀 여백을 품고 있어 나는 마치 드넓은 구름바다 위에 둥둥 떠 있는 듯하다. 마등봉 주위의 나무는 사시사철 산정에 몰아치는 날카로운 바람으로 크게도 곧게도 자라지 못하고 바람이 부는 방향으로 휘어져 가까스로 자리하고 있다.

세존봉이라고도 하는 마등봉은 설악산 봉우리 중 상징성이 있는 곳임에도 비 법정 탐방 구간 봉우리여서인지 정상석이 없다. 아쉬운 마음으로 선행 등반인들이 주변의 자연석을 세워 마등봉이라는 봉우리 명과 높이를 적어 세워 놓았다.

마등봉 정상석. 주변의 돋보이는 돌을 세워 만들었다.

## 마등봉 밝히는 마가목 붉은 열매

마등봉에서 미시령까지의 구간은 아늑한 숲길도 일부 있지만 대부분 주로는 높낮이가 심한 돌길로 위험한 곳이 많아 좀처럼 속도가 나지 않는 곳이다. 더구나 저항령과 황철봉 인근에 나타나는 너덜겅은 상상을 초월할 정도의 규모로 드넓게 펼쳐져 있다.

대규모 너덜겅이 자아내는 자연경관은 백두대간 설악산 종주 시에만 만날 수 있는 진풍경 중 하나다. 집채만 한 바위들이 수백 미터 길이에 무더기로 펼쳐져 있는 모습은 마치 외계에 온 듯한 놀라움을 준다. 하지만 이곳은 겨울에 눈이 많이 오거나 안개나 구름이 심한 날에는 방향을 잃을 수도 있고, 비가 오는 날에는 미끄러져 실족할 수도 있어 매우 조심스러운 곳이기도 하다. 그런데도 진귀한 그 모습이 눈에 아른거려 발걸음은 조바심을 친다.

마등봉을 지나 초입에 나타나는 돌길을 지나면 한동안 가을 색 품은 숲길이 이어진다. 걷는 길에는 여기저기 송곳 같은 암봉이 하늘을 찌를 듯 솟아 있지만 그 바위언저리에서는 각종 나무와 식물들이 뿌리내려 숲을 이루고 있다.

산에 돌과 바위만 있으면 새나 곤충 같은 생명체도 머물 수 없고 풍경은 단조롭고 삭막할 것이다. 그러므로 산에는 나무와 풀, 바위와 이끼, 새와 곤충, 동물 등 생명과 무생물이 함께 공존하여야 생동감이 솟는다. 아울러 그 속에 사람이 들면 화룡점정 그림이 완성되어 산은 더욱 활력이 넘치고 아름답게 빛나게 된다.

설악산은 자연성이 살아 있는 거대한 생명체이며 하나뿐인 순수 예술작품이다.

저항령으로 가다 보니 비에 젖은 숲속 나무에 달린 붉은색 열매를 본다. 마가목 나무 열매다. 지난번 대청봉에서 희운각으로 내려오면서 마가목 열매를 조금 보았지만 여기서는 산 곳곳에 마가목 나무가 군집하여 마치 꽃이 핀 듯 붉은 열매들이 화려한 군무를 펼치고 있다.

마가목은 1000미터 이상 고도의 척박한 돌밭에서 잘 자라는 나무로 10월 정도에 열매가 익는다. 마침 내가 산을 찾은 때가 열매가 많이 열리는 해고, 또 열매가 익어가는 시기여서 붉은 열매를 한껏 볼 수 있는 행운을 누리는 것이다.

내가 이 화려한 열매의 향연을 볼 수 있는 건 우연이 아닐 것이다. 여러 일정상 오늘 이곳에 들게 된 것은 아마도 설악산 황철봉의

마가목 열매. 점차 색을 잃어가는 늦가을 풍경 속에 붉은 마가목 열매가 더욱 돋보인다.

부름이 강력하게 작용했을 거란 생각이 든다. 비가 오는 것도 더욱 선명한 붉은색의 마가목 열매를 보여주기 위함이었을 것이다. 마가목 열매는 돌길, 물길에 무거워져 가는 내 발걸음을 한결 가볍게 덜어주기까지 한다.

그렇게 설악산은 최고의 모습을 준비하여 나에게 선물로 내어준다.

저항령 못 미쳐 심한 너덜경을 만난다. 거대한 바윗덩이가 수백 미터 길이로 펼쳐져 비안개로 요술을 부리듯 언뜻 드러나기도 하고 숨기도 하며 비현실적인 모습을 그려낸다.

그 바위 위의 길 없는 길을 찾아가야 하는 나로서는 마치 꿈속을 거니는 듯 이리저리 놓인 바위 위를 뛰듯, 넘듯, 기는 듯하며 건너기를 반복한다. 집채 같은 바위를 넘으면 또 너른 바위가 나타나고, 그 바위를 지나고 나면 또 모난 바위가 이어진다. 산 사면에 드넓게 형성된 요철 바위들을 넘다 보니 나는 마치 바위 위를 더듬이로 길 찾

으며 기어가는 작은 곤충이 된 듯하다. 안개에 젖은 바위 위를 허우적거리니 내가 바위 위를 가는 것인지 바위가 나를 지나가는 것인지조차 혼돈된다.

모든 일은 시작이 있으면 반드시 끝이 있듯이 영원히 이어질 것 같은 너덜경도 안개 너머에 숲이 드러나며 그 끝을 보이기 시작한다. 가까스로 마지막 바위를 넘고 되돌아보니 산마루에서부터 쏟아질 듯 군집한 바위들이 원근을 그리며 안개 속으로 사라진다. 원초적인 자연의 얼굴이다.

아득한 바윗길을 지나고 나니 여느 산길 같은 길이 이어지니 바윗길 이후의 길은 마치 양탄자 위를 걷듯 편안하다. 잠시 내려 걸으니 저항령(低項嶺, 1106m)이다.

저항령이란 지명은 길게 늘어진 고개란 뜻으로, 늘으목 또는 늘목에서 유래한 늘목령으로 부르다가 한자로 표기하며 저항령이 되

저항령 너덜경 지대, 5미터 내외 크기로 펼쳐져 있는 이 바위들은 직접 걷고 보아야 체감할 수 있다.

었다. 한글로만 보면 저항령은 '무엇에 저항했던 고개'라는 의미로 읽히는데 한자의 뜻과 원래 지명을 알고 나면 그 뜻이 이해된다. 하지만 애초에 자연스럽게 붙여진 늘목이 우리 삶의 흔적을 담고 있으므로 다시 그대로 불러도 좋지 않을까 하는 생각을 해본다.

숲으로 둘러싸인 저항령은 설악동에서 계곡을 따라 오른 후 고개를 넘어 길골로 인제 백담사, 널협이골을 통해 용대리 마을로 연결되던 고개였다. 이 고개도 옛사람들이 인제나 속초로 가는 지름길로 많이 이용했을 것이나 지금 옛길은 그 기능을 잃고 숲속으로 사라졌다.

옛사람은 가고 없어도 고개는 그대로 있어 그 옛 고개에 서서 고갯길을 오르내리며 활기 있게 살아갔던 사람들의 흔적을 그려보니 무상한 세월에 허허로운 마음이 인다.

그때나 지금이나 고갯마루 풀잎은 그저 바람에 흔들린다.

저항령을 지나면 황철봉으로의 오름이 시작된다. 바윗돌과 마가목 붉은 열매의 응원 속에 무성한 숲길과 바윗길을 천천히 오르니 설악산 황철봉(黃鐵峰, 1381m)정상이다. 황철봉은 산에서 자철(磁鐵)이 많이 난다고 하여 붙여진 이름이다. 지금도 이곳에 서면 자석의 힘이 작용하여 나침판이 잘 작동하지 않는다고 한다. 황철봉은 높이 솟아 있지만 봉우리 주변은 숲이 감싸고 있어 아늑하다.

이곳에도 정상석은 없고 산행 마니아가 마련한 작은 표지판이 정상석을 대신하고 있다.

황철봉에서도 마등봉처럼 비구름으로 인하여 조망은 볼 수 없다.

황철봉 오르는 길의 이끼 숲과 거센 바윗길

오늘은 온전히 구름과 함께하는 날이다. 이곳은 쉬 들어오거나 오를 수 있는 산이 아니어서 열린 풍경을 볼 수 없다는 것이 무척 아쉽다. 맑은 날씨였다면 산 아래로 휘돌며 이어지는 미시령 길을 볼 수 있었을 것이고, 고개 건너 신선봉과 마산봉 그리고 가야 할 향로봉과 어쩌면 금강산 비로봉도 볼 수 있었을 것이다. 하지만 나는 자연이 내어주는 걸로 만족해야 한다. 그래도 이곳에 올라 구름 속에 잠긴 황철봉의 풍경을 볼 수 있어 얼마나 복된 일인가?

황철봉 주변 숲은 조용하고 아늑하다. 대간 길의 종착지가 얼마 남지 않아서인지 작은 돌 하나, 풀잎까지도 눈 깊이 들며 애틋하게 느껴진다. 산 주위를 비구름이 내려 감싸니 아득히 깊은 원시 숲으로 들어온 듯하다. 황철봉이 나에게 품은 풍경을 다 내어주지 않는 건 다시 찾을 기회를 가져보라는 암시일 것이다.

너는 변하지만 나는 변치 않고 그대로 있으니.

## 너덜겅 유영 길로 다가오는 미시령

황철봉을 지나도 돌밭 길은 이어진다.

요철이 심한 돌길과 비로 인한 미끄럼으로 발걸음은 더디고 조심스럽다. 그런 길을 2킬로 정도 진행하니 다시 큰 규모의 너덜겅이 나타난다.

나는 이미 8시간 이상 빗길을 걸어왔다. 몸은 온통 비에 젖어 발걸음은 무거워지고, 신발 속은 물로 질척거린다. 그래도 아무도 나를 목적지까지 데려다주지 않으니 오직 내 걸음으로 가야 한다.

수백 미터를 가야 하는 너덜겅 바위 위에는 길이 없다. 비구름까지 자욱하여 사방 풍경을 통해 길을 가늠하기도 어렵다. 그런 고충을 겪은 선행자들이 바위 위에 작은 돌멩이를 올려 길 안내를 해 두

황철봉 너덜겅. 물속에서 헤엄을 치는 양 온몸을 사용하며 하나하나 건너야 한다.

었어도 그것을 찾으며 가기란 쉽지 않다.

오감을 통해 방향을 잡고 바위의 강을 건너기 시작한다. 비에 젖어 찬 기운을 지닌 바위 하나하나를 소중히 잡고, 밀고, 당기며 건넌다. 조심스럽게 디디고 걸어도 휘청거리기 일쑤다. 수백 미터에 이르는 너덜겅은 나에게 오래오래 잊지 말라는 듯 길게 보고 오래 만지게 하며 천천히 가도록 한다.

돌밭 가운데 조금 남은 흙에 뿌리를 내린 한 그루 마가목을 본다. 그 와중에도 붉은 열매를 맺었다. 생명의 신비를 품은 마가목은 붉은 열매 달린 가지를 바람에 흔들며 나를 응원한다.

너덜겅은 테일러스(talus)라고도 하는데 거대하게 솟은 암봉의 약한 부분에 오랜 세월 동안 물이 스며들면서 얼고 녹는 동결작용을 통한 균열로 떨어져 내린 걸 말한다. 이런 너덜겅은 정선 등 산 곳곳에 있지만 이곳에 있는 너덜겅은 그 규모가 워낙 넓고 커서 신비로움마저 느끼게 한다. 설악산 너덜겅은 대간 길을 걷는 사람만 보기에는 아까운 독보적인 자연유산이다. 차제에 마가목 나무와 함께 탐방의 현장으로 개척하여 많은 사람이 이곳을 체험하며 볼 수 있게 하는 것도 의미가 있겠다.

황철봉은 걷는 이에게 쉽게 경험하지 못하는 길을 내어주며 제 모습 잊지 말라 한다.

너덜겅 길을 지나면 본격적인 내리막길이 시작된다.

다른 대간 길이었으면 한결 여유롭게 하산길에 들었을 테지만 설

미시령 가는 길, 촉촉이 비에 젖은 원시의 가을 숲길이 일품이다.

악산은 바위와 수목이 얽힌 길로 한시도 긴장을 놓게 하지 않는다. 빗줄기마저 굵어지니 목적지인 미시령이 그리워진다.

　오늘은 가을 짙은 마등봉과 황철봉, 비와 구름, 바위와 마가목 등 너와 나, 모두가 함께하며 자연과 일체가 되는 날이다.

　끝나지 않을 것 같은 돌길은 미시령에 가까워지면서 조금씩 부드러워진다. 울산바위 쪽으로 가는 갈림길 봉우리를 지나 숲길에 이르면 길은 더욱 순해지고 완만해진다. 조심스레 디뎠던 발걸음도 이제야 조금 탄력이 붙어 한시름 놓는다.

　새벽부터 시작한 황철봉 대간 길은 험준한 길을 예상은 했지만 역시 쉬운 길이 아니었다. 더구나 비까지 와서 젖은 몸에 질척거리는 신발로 한 걸음 걸어 나가기도 쉽지 않았고, 주로와 바윗길은 미끄러워 위태로웠으며 비구름으로 조망도 거의 없었다.

　그래도 붉은 마가목은 그런 시름을 잠시 잊게 했고, 진귀한 너덜겅은 자연 속에서 한없이 작은 모습의 나를 다시 돌아보게 했다.

설악산 황철봉을 뒤로하고 미시령(825.7m)에 내려선다.

미시령도 한계령과 더불어 인제와 속초를 연결하는 큰 고개이다. 비안개가 자욱한 미시령은 의외의 고즈넉함으로 색다른 느낌을 준다. 수십년간 차량으로 번잡했던 미시령도 터널이 뚫리면서 한가로워졌다.

지금 미시령 옛길은 관광객들과 자전거를 타는 사람들이 오가며 여유롭게 추억을 기리는 길이 되었다.

오늘 12시간 정도 걷는 동안 내내 내밀한 품을 내어준 설악산의 모습은 잊지 못할 내 마음의 풍경이 되었다.

태곳적 모습 그대로
비가 와도 눈이 와도 그 자리
언제 와도 미소로 품을 열고
설악에 있어도 그리운 설악산

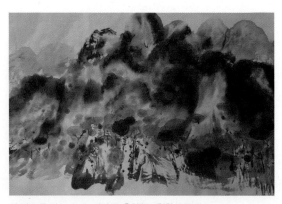

산 절로 물 절로, 2020, 산이 준 흥취를 표현한 수묵화

# 마산봉 올라 진부령 너머 바라보니

•

○∿∿∿○∿∿∿○∿∿∿○∿∿∿○∿∿∿○ 15.60km
미시령　상봉　신선봉　대간령　마산봉　진부령

## 천왕봉 뒤로하고 진부령 길에 올라

백두대간 걷기의 끝 구간 미시령에 이르렀다.

대간 걷기를 시작하여 3여 년 동안 백두대간을 왕복하며 이른 마지막 구간이다. 긴 나날 동안 야생의 대간 길을 오직 한마음으로 걸어 이곳에 섰다. 마지막 구간에 서게 되면, 가슴이 벅차오르고 세상이 환한 빛으로 빛날 줄 알았는데 오히려 마음은 담담해진다.

아직 더 가야 할 길이 남아있기 때문일까?

그러나 지난한 걷기를 끝낸다는 후련함, 길을 멈추어야 한다는 허전함, 더 갈 수 없는 아쉬움 등 복잡한 감정이 복합적으로 얽혀 오고 가기를 반복한다.

진부령으로 향하기 위해 어둠으로 적막한 미시령(825.7m)에 서니 초여름을 품은 바람이 맞아준다. 지난 가을 황철봉 구간을 걷고 해

를 넘겨 6월에야 이곳에 이르니 여름이 다가온 것이다. 미시령은 진부령, 대관령, 한계령과 함께 강원도 지역 백두대간을 넘는 주요 교통로 중 하나로 속초와 인제를 연결하고 있다. 미시령은 예전에는 걸어서 힘겹게 넘던 고개였지만 1960년대 들어서면서 찻길로 개통하여 차량이 넘나들 수 있게 되었다.

불과 얼마 전까지만 해도 동해는 쉽게 볼 수 없는 마음 속 이상향이었다. 설악산 구불거리는 고갯길을 마음 졸이며 오르다 마침내 자동차가 미시령 고갯마루에 서게 되면 속초와 푸른 바다에 너, 나, 모두 환호성을 지르곤 했다.

지금은 2006년 미시령터널이 뚫려 태산준령을 계절에 구애받지 않고 쉽게 지날 수 있게 되었다.

사람이 사는 길은 변하지만 대간 길은 예나 지금이나 변함이 없다. 눈이 오나, 비가 오나, 바람이 불어도 산마루 줄기 길은 오직 두 발로 걸어서 가야 한다. 대간 길은 다른 길과는 달리 태곳적부터 변하지 않는 진실함과 영원함을 지니고 있어 좋다.

어둠 속에 불 밝혀 고갯길에 선 미시령 기념비와 함께한다.

지금은 한쪽 모서리에 빛바랜 모습으로 서 있지만 고갯길 개통 당시의 환호가 남아있고, 당시 힘들게 고갯길을 개척했던 육군 병사들의 노고도 담겨 있다. 그때의 뉴스로 서울에서 속초까지 12시간 걸리던 길이 고갯길 개통으로 4시간이나 단축되었다는 이야기를 듣고 보면 다른 세상인 듯 느끼게 된다. 이 기념비는 역사의 의미도 담고 있지만 백두대간을 걷는 사람들에게 진부령이나 한계령으로 가

는 시작점으로서의 의미도 함께하고 있다.

진부령 가는 길에 솟은 상봉으로 가기 위해 가파른 사면을 오른다.

이곳 미시령에서 대간령까지도 지난 구간에 이어 비 법정 탐방 구간으로 지정되어 있어 걷기가 조심스럽다. 대간 길은 하늘이 내린 길이므로 길은 이어져야 하고, 누구나 걸을 수 있어야 한다. 북녘 대간 길도 막혀 안타까운데 우리가 갈 수 있는 땅까지도 통제하고 있어 아쉬움은 더욱 크다. 대간 길을 걷는 사람들은 국토 사랑에 대한 순수한 열정으로 대간 완주에 임하고 있다.

멧돼지 출입 방지를 위해 설치한 철책을 복잡한 마음으로 넘고 돌길을 오르니 희미한 대간 길이 나타난다.

상봉으로 오르는 길도 바위가 많은 설악산 줄기로 이어지고 있어 바닥은 온통 돌이 널려 있다. 그런 돌이 깔린 가파른 오름길은 한참 이어진다. 어둠 속 불빛을 보고 날아든 나방무리가 눈앞에서 춤추는 것은 마지막 구간 대간 길 걸음을 축하하는 것이리라.

어둡고 거친 길이지만 이렇게 백두대간의 마지막 구간을 걸을 수 있어 얼마나 다행인가?

긴 일정 동안 주기적으로 대간 길에 임하며 이어오기란 쉽지 않았다. 그리고 길고 높은 원시 자연 속에 맨몸으로 들어 시시각각 낯선 상황을 맞이하고, 그 자연의 숨결과 조화하며 한 걸음씩 걸어 나가는 일도 결코 쉬운 일은 아니었다.

하지만 산과 대지를 기반으로 살아온 사람들의 자취를 되돌아보며 우리의 근원을 찾아볼 수 있었던 것은 행운이었고, 우리 산하의 아름다운 모습을 눈이 시리도록 볼 수 있었던 건 행복이었다. 대간

길을 걸으며 자연의 섭리와 순리를 조금씩 깨닫게 된 것은 큰 기쁨이었고, 오랜 침묵과 고요 속에서 심연 속 나 자신과 만날 수 있었던 건 축복이었다. 그리고 숲속을 걷다 내가 자연이고, 자연이 곧 나였음을 다시 인식하게 된 것은 대간이 준 큰 선물이었다.

되돌아보면, 내가 살아오면서 백두대간 종주를 꿈꾸었던 건 가장 좋은 선택 중 하나였다.

오늘 길은 미시령에서 상봉, 신선봉, 대간령을 거쳐 마산봉에 이른 후 흘리 마을로 내려 진부령에 이르는 길이다. 큰 봉우리를 두 개 정도 넘지만 길지 않은 구간이어서 걷기에 큰 부담은 없다. 대간의 마지막 길이다 보니 마음도 걷는 발걸음도 한결 가볍다.

어둠 속에서 가파른 돌길과 숲길을 1시간 정도 오르니 바위 봉우리로 이루어진 상봉(1239m)에 이른다. 이곳은 시야가 틔는 곳이지만 아직 날이 밝기 전이어서 산 주변은 어둠에 잠겨 있고 멀리 속초시가지의 불빛만 점점이 바람에 아른거린다.

상봉 바윗길을 내려 숲길로 들어서 걸으니 이내 화암재에 닿았다. 화암재는 상봉과 신선봉 사이에 있는 고갯길로 속초 신평리 화암사와 인제 북면 마장터를 연결하던 옛 고개이다. 화암재를 지나 멀지 않은 곳에 있는 신선봉을 향해 오른다.

멀리 동녘에서부터 날이 희뿌옇게 밝아오는 가운데 신선봉이 암봉을 그대로 드러낸 채 하늘로 솟아 있는 모습이 드러난다. 놀랍게도 신선봉 바로 아래 공터에 작은 텐트 하나가 자리하고 있다. 아무도 없는 칠흑 같은 산정에서 쏟아지는 별빛을 맞으며 보내는 밤은

어떤 느낌이었을까? 신선봉과 함께한 지난밤은 행복하였을까?

신선봉(1204m)은 거친 바위가 모여 봉우리를 이루고 있다.

가장 높은 바위 면에 신선봉임을 알려 주는 작은 표지석 하나가 깨진 채로 붙어있다. 가까스로 신선봉 바위에 오르니 주변이 밝아지며 푸른 빛이 감도는 장엄한 산들의 모습이 드러난다. 조금 전 지나온 상봉과 미시령 너머 황철봉이 바위 사면을 드러내며 솟아 있고, 미시령 왼쪽 아래로는 울산바위가 불끈한 모습으로 자리하고 있다. 그 모습이 유별나 단번에 눈길을 머물게 한다. 동해의 거대한 운해가 산 아래에 깔려 도도하게 산으로 밀려들고 있고, 하늘을 덮은 구름에 붉은 기운이 이는 건 구름 뒤에 해가 솟고 있어서일 것이다.

신선봉 주위의 너덜겅은 크고 작은 바위가 서로 짜임새 있게 자리하여 흔들리지 않는다. 바위들은 저마다 시간의 흔적이 고스란히 담긴 고색창연한 모습으로 이곳을 찾은 나에게 기꺼이 디딤돌로 내어준다. 바윗돌 위에는 발자국 흔적이 없어 바위 구간 아래에 위치한 숲의 모양새를 보고 길을 가늠하며 한 걸음씩 나아간다.

다시 숲으로 들어서니 의외로 아늑한 숲길이 이어진다.

길은 새벽이슬에 젖어 촉촉하고 푹신하여 걷기에 좋다. 거친 바윗길을 걸은 후에 산이 주는 휴식과도 같은 길이다. 산은 높은 봉우리로 힘겹게 하다가도 활짝 열린 조망과 바람으로 통쾌함을 주고, 숲을 지닌 오솔길로 다시 몸과 마음을 가다듬게 하여 힘을 축적하게 한다. 그렇게 산은 말은 없어도 지나온 길로, 다가오는 길로, 숲으로 속삭이며 내내 걷는 나를 지켜보며 함께 한다.

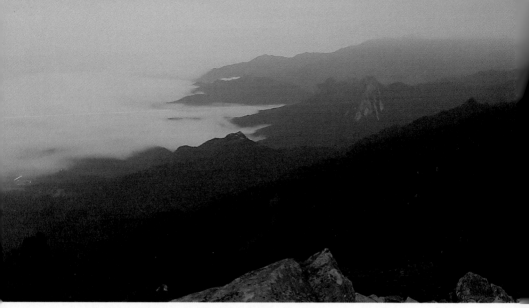

신선봉에서 본 동해의 운해. 가운데 하얗게 솟은 봉우리가 울산바위다.

대간 길은 생명이 숨 쉬는 태초의 길이다.

대간 산마루에 난 희미한 길은 숲길, 돌길, 눈길, 빗길, 바람길, 오름과 내림 길 등으로 변화무쌍하지만 끝없이 이어진다. 대간은 반드시 어려운 길 뒤에는 좋은 길을 내어준다. 비바람 눈보라 몰아치는 길로 이어지다가도 어느새 햇빛과 새소리가 함께하는 아늑한 길을 펼쳐 준다. 대간 길은 그렇게 목적지에 도달할 때까지 강약을 반복하며 도도하게 이어진다. 어떤 길도 피할 수 없고 우횟길도 없다. 그 길은 누가 대신 가줄 수도 없고 오직 제 걸음으로 가야 한다.

그간 자연 속에 들어 온전히 두 발로 대간 길을 걸었다.

그 길을 그렇게 걷다 보니 수많은 생명을 만나고 그들이 전해주는 숱한 이야기도 들을 수 있었다. 해와 달과 별은 언제나 우리와 함께하며 빛과 희망을 주고 있다는 것도 새삼스럽게 알 수 있었고, 당

연시 여겼던 물과 바람, 공기 등 모든 것은 원래 그대로의 상태로 함께해야 할 소중한 대상임을 인식하는 계기도 되었다.

말이 없는 산은 언제나 그 자리에서 소리 없는 묵직한 울림으로 나를 품어주며 자연의 순리와 조화를 좀 더 알게 하였고, 산과 함께하는 나무, 바위, 풀, 새, 곤충 등 모두는 세상을 구성하는 소중한 가족이라는 것과 나도 자연 속의 한 구성원임을 알게 해주었다.

자연이 주는 바람 소리, 새소리, 나뭇잎 소리는 아름다운 음악이었으며, 걸음마다 바뀌며 내어주는 자연의 풍경은 그대로 좋은 그림이었다. 현란한 소리와 감각적인 색도 없이 있는 그대로 표현한 자연의 소리와 풍경이지만 그것은 언제나 듣고 보아도 지치지 않는 세상에서 가장 아름다운 예술작품이었다.

잎새의 속삭임, 2020, 숲이 주는 여운을 표현한 수묵화

우리 사는 이 땅에 의미 있는 걸음을 할 수 있는 백두대간이 있다는 것은 우리 모두에게 축복이고 행운이다.

## 큰새이령 돌탑은 옛 영화를 그리고

신선봉에서 한 시간 반 정도 진행하면 큰새이령으로도 불리는 대간령(大間嶺, 641m)에 이른다. 대간령은 인제 용대리와 고성 도원리를 연결하던 고개로 원래 이름은 샛령이었다. '진부령과 미시령 사이'라는 뜻에서 유래된 것으로 추정되는 우리말 샛령(새이령)을 한자로 표기하면서 간령(間嶺)이 되었고 이곳 큰 샛령은 대간령으로, 고개 아래에 있는 작은 샛령은 소간령(小間嶺)으로 불리게 되었다. 이곳 지명 역시 우리 말인 새이령이 훨씬 의미가 있고 정감있게 느껴진다.

이곳에서 인제 쪽으로 내려가면 옛날 인제 사람과 고성 사람들이

큰새이령(대간령) 돌탑. 오고 가는 길손들이 자신의 소망을 담아 탑을 쌓았다.

만나 물물교환하던 장터인 마장터와 작은 새이령이 있다. 이것을 보면 예전에 이 고갯길은 사람들로 왁자했던 삶의 공간이었다는 것을 알 수 있다. 지금 이곳에는 소박한 돌탑만 곳곳에 자리하여 오고 가는 산객들을 맞이하고 배웅한다.

대간령에서 마산봉을 오르기 위해서는 3킬로 길에서 두 곳의 봉우리를 더 올라야 한다.

대간 길을 걸을 수 있다는 건 복된 일이지만 봉우리를 오른다는 것은 언제나 힘든 일이다. 그 힘든 길에서 벗어나는 가장 쉬운 방법은 당연하지만 올라야 할 길을 다 오르는 것이다.

오름길은 중력에 반해 대지를 밀어 몸을 올려야 하니 거친 호흡과 땀을 부른다. 하지만 내가 오름길을 천천히 올라도 어떤 산이든 봉우리를 마련하고 언제나 그 자리에서 기다려 주었다. 그리고 봉우리에 오르면 산은 어김없이 새로운 풍광을 내어주며 오름에 힘들었을 발걸음을 위로해 주었다. 산의 마음은 한없이 깊고 넉넉하기만 하였다.

그간 우리는 개발과 발전이라는 이름으로 자연환경을 훼손하고 자원을 남용하면서 살아왔다. 모든 게 유한하고 제한된 세계에서 지금과 같은 물질 만능의 삶은 지속 가능하지 않다. 자연은 훼손의 고통이 한계에 다다르면 자연 질서의 회복을 위한 활동을 시작한다. 최근 태풍과 지진, 폭우와 가뭄 등 잦아진 재해와 신종 전염병의 확산은 그것을 증명한다.

이제는 지구별 자연의 섭리와 순리에 따라 자연과 공존하는 삶을 살아야 한다. 그래야만 후대에까지 지속 가능한 삶을 이어 나갈 수 있을 것이다.

자연은 대간 길을 홀로 걷는 나와 긴 시간을 함께하였다.

자연은 자연이 가진 모든 것을 내어주며 나의 내면과도 긴 대화를 할 수 있는 기회를 주었고, 바람과 대지의 토닥임으로 묵은 상처를 아물게도 하였다. 그리고 자연은 나에게 깨끗한 마음과 맑은 머리를 갖도록 하여 새로운 창이 열리게도 했으며, 아름답고 장엄한 예술작품을 내어주어 행복감을 주었고, 그것을 통해 새로움을 창출할 수 있는 영감도 주었다. 자연은 내가 자연에 든 순간만큼은 대상으로부터, 물질로부터, 시간으로부터, 나로부터의 자유로워지는 선물을 주었다.

자연은 나의 근원이었다.

대간령에서 가파른 숲길을 30여 분 걸어 조망 바위에 오른다. 잠시 뒤를 돌아보니 그간 지나온 신선봉과 상봉이 우렁차게 솟아 있고, 주변으로 뻗어나가는 산들의 모습이 한눈에 조망된다. 산 중턱 곳곳에는 자유분방한 하얀 구름이 시시각각 묘한 형상을 만들어 내고는 미련 없이 버리고 또 새로운 것을 이루면서 흘러간다. 누구로부터의 얽매임 없는 곳에서 새로움이 만들어진다는 걸 구름은 온몸으로 보여주고 있다.

지나온 신선봉과 상봉, 구름은 마음껏 제 뜻을 펼치며 유영한다.

조망 바위에서 다시 아늑한 숲길로 들어서니 온통 녹색 숲 세상이다. 넉넉한 산을 품은 대지의 나무들과 온갖 식물들이 자아내는 생동감으로 유월의 숲은 활력이 넘친다. 숲속의 새는 맑고 경쾌한 소리로 노래하며 가는 길을 응원하고, 지나가는 바람결도 귓전을 속삭이며 힘을 보탠다. 길 한쪽에 핀 야생화가 꽃을 흔들고 반겨 주며 마냥 웃는다. 그런 숲속 친구들과 눈 맞추며 오르니 찬 바람 시원하게 몰아치는 병풍바위(1058m)에 이른다.

병풍바위는 대간 길에서 살짝 떨어져 있다. 병풍바위를 오르는 삼거리에서 바로 마산봉 방향으로 갈 수 있었어도 억겁의 시간 동안 명품을 만들어 나를 기다렸을 병풍바위를 그냥 지나칠 수는 없었다. 더구나 첫 대간 길에서는 당시 내린 비로 인하여 그냥 지나치지 않았던가?

병풍바위는 바위가 산마루 위로 병풍을 두른 것 같이 서 있어 병풍바위로 부르고 있는데 그 독특한 모습이 빼어나다. 시야가 활짝

병풍바위. 산정에 성벽처럼 독보적으로 자리하여 숲을 아우르고 있다.

열린 병풍바위에 서면 바로 눈앞에 마산봉이 보이고, 온 산을 덮은
숲이 녹색의 물결을 이루어 바람에 출렁이는 게 생기롭다. 산 아래
흘리 마을이 구름 아래 고즈넉하게 자리하고 있다.

　마산봉으로 가는 길은 아늑하다.
　나무 아래 온갖 음지식물이 자리하여 풍성한 숲길을 내어준다.
짙은 녹색으로 가득한 숲은 보는 눈을 편안하게 하고 넉넉함과 여유
로움까지 준다. 한겨울 북풍한설을 이겨내고 이렇듯 초록 세상으로
피어난 나무와 풀잎들의 강인한 생명력이 신비롭고 애틋하다. 산정
하늘정원을 이룬 숲길을 이어가니 큰 오름 없이 마산봉(1051.9m)에
이른다.
　마산봉은 백두대간 첫 봉우리이자 마지막 봉우리다. 대간 북진의
경우 이곳을 오른 후 진부령으로 내려가면 갈 수 있는 백두대간 길
은 마무리된다.

그러나 백두대간 길은 계속 이어진다. 진부령에서 향로봉을 오르면 금강산으로 이어지고, 도도한 줄기는 백두산까지 이어져도 지금은 휴전선으로 인해 더 갈 수 없다.

지리산에서 대간 길을 걷기 시작하여 이제 마지막 봉우리 마산봉에 서니 감회가 새롭고, 그간 지나온 대간의 숱한 모습이 한눈에 그려지며 가슴이 묵직해진다.

연전 한여름 8월에 대간 남진을 마무리하고, 아직 채 더위가 가시지 않은 그해 9월 지리산에서 북진을 시작하였다.

한 번 걷기도 벅찬 길을 두 번 걸은 것은, 대간이 품은 하늘과 풍경, 대간의 낮과 밤, 산과 숲, 생명 등 모든 걸 보고, 듣고, 느껴야 한다는 내 나름의 고집 때문이었다. 감사하게도 자연은 나에게 계속 걸을 수 있는 몸과 길을 내어주었다.

그렇게 가을이 물들어가는 날 지리산을 걸으며 맑은 하늘과 청정

진부령이 있는 흘리, 구름 아래로 마을이 있고 향로봉 너머로 북쪽 대간 길이 이어진다.

한 대기 속 단풍의 아름다움에 젖어 들었었고, 여원재를 지나 고남산을 오르며 산이 내준 밤톨로 즐거워했었으며, 한겨울 무릎까지 빠지는 덕유산 눈 덮인 설국 속에서 세월을 잊기도 했다. 봄이 되어 진달래 핀 신의터재에서 새봄을 맞이하며 두견주 한잔으로 꿈꾸는 선인이 되기도 하고, 속리산 바위 봉우리의 향연 속에서 바위와 같이 춤추기도 하였다.

한여름 조령산에서 땀과 함께 산성길 걸으며 옛사람의 발길을 찾아보고, 포암산에서 구름이 용솟음치는 산하의 아름다움을 보며 눈시울을 붉히기도 하였다. 가을 초입 솔봉 숲속 길에서 신비로운 일출을 보며 감격해했고, 도솔봉 바위 마루에서 운해를 내려다보며 자연 속에서 한없이 작아지는 내 모습을 보기도 했다.

가을 소백산 오르는 길에서 내 그림자와 달빛 산행을 하며 온전히 자연에 든 나를 보았고, 늦가을 설악산 대청봉과 공룡능선의 거친 선율 속에서 나는 그저 한 줄기 풀잎이 되기도 하였다. 비 내리는 황철봉 너덜겅 길에 핀 붉은 마가목 열매에 취하여 내가 나무인지 나무가 나인지 모를 물아일체의 경험을 하기도 하였다.

그리고 맞은 한겨울 자연은 나에게 많이 걸었으니 잠시 쉬어 가라 하였다. 이듬해 봄에 찾은 대간은 푸른 숲을 품고 태백산, 두타산, 고루포기산, 선자령 등의 길을 내어주었고, 동대산을 지나 오늘 이제 짙은 녹음 속 마산봉에 등의 이른 것이다.

마산봉 바위 봉우리에 서면 사방의 풍경이 활짝 열린다.

그간 걸어온 신선봉과 상봉, 황철봉, 대청봉, 귀때기청봉 등이 조

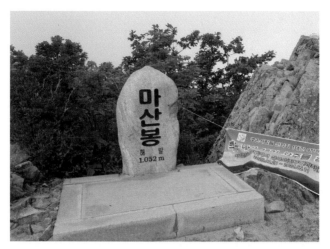

마산봉 정상석. 백두대간 북진의 마지막 봉으로 의미 있는 곳이다.

망되고, 앞으로 가야 할 흘리 마을과 향로봉, 북녘 산줄기도 첩첩으로 겹쳐 이어지고 있다.

멀리 북녘 하늘 아래로 백두산까지 이어지는 대간에 솟아 있을 산봉우리를 그려본다. 산은 태초부터 그대로 있을 뿐인데 사람들로 인해 선이 그어지고 서로 오갈 수 없는 곳이 되었다. 길은 이어져야 하고 사람은 오가야 한다. 그 길도 그간 걸어온 길처럼 오천 년 우리 민족 근간의 길이다. 언제나 그 길이 열릴까? 나의 이 걸음은 언제까지 기다릴 수 있을까?

마음은 천리만리로 내달리지만 몸은 마음대로 오갈 수 없다. 언젠가 길이 열리면 대간의 희미한 길이라도 찾으며 갈 일이다. 두 발로 못 가면 온몸으로 기어서라도 가야 할 것이다.

마산봉을 뒤로하고 흘리 마을로 내려간다.

산을 올라온 만큼 가파른 내리막 숲길이 이어진다. 자연을 닮은 사람들이 이 깊은 산길 중턱까지 올라와 산길을 다듬는 일을 하고 있다. 반가운 건 자연의 길을 살리면서도 안전하게 다닐 수 있는 길로 보완하고 있다는 것이다. 그간 지나온 대간 길의 많은 계단 길도 이렇게 원래 길을 보완하듯 자연 친화적으로 만들었다면 얼마나 좋았을까?

마산봉에서 40여 분 숲길을 내려와 폐쇄된 진부령스키장 옆을 지나며 흘리 마을 길로 들어선다. 4~5킬로 정도 마을을 지나는 대간 길은 산길 같지 않은 평지처럼 이어지지만 사실 이곳도 고도가 600~700미터 정도 되는 고원지대 같은 곳이다. 이곳 지대가 평평하고 기름져 사람들이 정착하여 살다 보니 대간 길 곳곳은 마을을 이루는 집과 시멘트 길, 농경지로 변하며 훼손되었다.

대간 길의 시작점이자 종착지임에도 불구하고, 이곳은 대간 길 찾기가 쉽지 않다. 대간 길은 옛 군부대와 농경지로 이어지고, 잡목 숲으로도 이어지는 형국이다. 마치 사람의 삶이 녹아든 산줄기 속에서 잃어버린 대간 길의 흔적을 찾으며 가는 모양새다.

대간 길의 흔적을 따라 임도로 들어선 후 다시 숲길로 들어섰다 나오는 행로를 몇 킬로 더 걷는다. 소박한 숲길을 지닌 임도를 끝으로 큰 찻길로 나오면 길가에 백두대간 종주 기념공원이 조성되어 있다. 그동안 백두대간을 종주한 단체들이 대간 길을 걸은 내용과 더 갈 수 없는 아쉬움을 담은 기념비들을 설치해 둔 곳이다.

그 길 따라 내려서니 진부령(520m)이 맞아준다.

## 진부령에 서 보니

진부령은 인제와 간성을 연결하는 고갯길로 소양강으로 흘러드는 북천과 간성읍으로 흐르는 같은 이름 북천의 분수계를 이루고 있다. 인제 쪽은 용대리가, 간성 쪽은 진부리가 있어 각각 고개 아래에 마을을 형성하고 있다.

진부령은 오래전부터 영동과 영서를 연결하던 주요 고개 중 하나였고, 찻길은 6.25 전쟁 중 비포장도로로 개설되었으며 1984년에야 포장되었다. 지금도 46번 국도로 연결되어 다수의 차량이 넘나들고 있다. 아마도 휴전선 아래를 가로지르며 넘는 첫 고개여서 교통로의 중요성이 크기 때문일 것이다.

진부령에는 군부대와 미술관, 편의점, 주유소, 민가가 섞여 작은 고개마을을 이루고 있다. 대간 길은 향로봉으로 이어지지만 갈 수 없는 아쉬움 때문인지 유난히도 큰 진부령 표지석을 고갯마루에 세워 두었다.

나는 한동안 표지석에 기대어 표면을 어루만지며 지나온 길을 회상하고, 가야 할 대간 길을 그리며 하늘에 자유롭게 떠가는 구름에 마음을 실어본다.

두 발로 걸어 앞으로 나아가기 위해서는 내 몸과 의지가 함께해야만 한다. 대지 위를 걸어 나갈 수 있는 몸도 중요하고, 나아가려는

자유롭게 세상을 오가는 구름, 길 없는 길이 자유의 길임을 알려 준다.

의지도 중요하다. 두 요소가 조화를 이루지 못하면 결코 먼 거리를 갈 수 없다.

나는 대간을 걷기 위해 몸과 마음이 하나 되는 행운도 따랐다. 그리하여 백두대간 길을 한 걸음씩 걸으며 나아갈 수 있었고, 밝고 건강한 모습으로 오늘 종착지인 진부령에 닿을 수 있었다.

대간 길이 높고 험하고 아득하였어도 그 길은 오랜 친구와 함께하여 외롭지 않았다. 나 자신과 내 그림자는 언제나 함께였고, 정다운 산우들, 희미한 길, 하늘과 구름, 해와 달과 별, 비와 눈과 바람, 나무와 풀, 새와 곤충, 바위 등 모두는 친구였고, 대간의 숨결인 숲의 향기와 풍경, 무한한 공간도 소중한 벗이었다.

이제 대간 길 첫걸음을 떼었다.

오늘 걸음으로 비록 대간을 한 바퀴 돌아 진부령에 닿았어도 대간은 계절별, 시간별로 내어주는 모습이 전혀 다르다. 그러므로 대간이 지닌 모든 것을 함께하기 위해서는 계절 따라, 시간 따라, 다시

대간 길에 들어서야 할 것이다.

백두대간 진부령에 서서 언젠가 나아갈 그 길을 생각한다.

더 갈 수 없는 아쉬움이 담긴 진부령 표지석

# 금강산 마음에 담고 백두산 가는 길

향로봉    금강산    두류산    철옹산    마대산    두류산    백두산

## 꿈길

지금은 갈 수 없는 곳

금강산

추가령

산 너머 길 밝아오면

두류산

철옹산

웃으며 가야 할 산

마대산

화사봉

그곳에 오르면

두류산

백두산

눈물로 웃고

웃음으로 울고

마음, 2022, 자유롭게 오가는 마음의 기운을 표현한 수묵담채화

백두대간, 그 모든 것은 정녕 놀라웠습니다.

백두대간을 걸으며 보고, 듣고, 느낀 자연의 경이로움, 대간 곳곳에 담긴 우리 문화와 삶의 흔적, 대간과 함께한 그 멋진 경험 등을 다 담을 수는 없어도 일부라도 모두와 공유해야겠다는 생각으로 이 책을 쓰게 되었습니다.

백두대간은 많은 것을 주었습니다.

그 길은 길고 험난하였지만, 내가 살아있음을 느끼게 해 주었고, 세상의 아름다움도 새롭게 알게 해 주었습니다. 뭇 생명과 함께 동화되는 기쁨도 주었습니다. 무엇보다도 산길을 걸으며 진정한 자유를 인식하고, 원초적 고향인 대자연도 찾게 해 주었습니다.

이 책은 대간 길을 걸으며 쓴 글과 아울러 구간마다 내어주는 상징적인 정경의 사진과, 대간이 준 감흥을 통해 표현한 저의 그림을 더하였습니다. 그것은 책으로나마 대간이 지닌 그 장엄하고 숭고한

아름다움의 향유를 통해, 백두대간을 더 이해하고 공감하며 걸을 수 있기를 바라는 마음이 있었기 때문입니다.

　책을 쓰면서 산의 탐방기, 산과 지명과 지질에 관련된 자료, 문화유산 유적에 관련된 자료 등에 많은 도움을 받았습니다. 지면을 통해 그 개척자들의 노고에 감사의 마음을 전합니다.

　이 책을 통해 백두대간과 관련된 산봉우리와 산줄기, 길에 내재된 삶의 이야기, 문화와 예술에 대한 것을 좀 더 깊고 넓게 알고자 하는 사람이 많아지기를 기대합니다.

　그래야만 백두대간에 관한 이야기가 좀 더 풍성해지고 일반화 되어, 향후 백두대간이 우리나라를 넘어 세계인을 위한 소중한 자연문화유산으로 거듭나게 될 것이기 때문입니다.

　많은 질문과 답이 있는 백두대간을 찾고 걷기를 소망합니다.

## 도움받은 자료

김정호, 〈대동여지도〉, 진선출판사(주) 2019

전송열, 허경진, 《조선 선비의 산수 기행》, 돌베개, 2016, (지리산, 덕유산 관련 자료)

조홍섭, 《한반도 자연사 기행》, 한겨레, 2018, (백두대간 지질 관련 자료)

월간 산, 백두대간 종주 지도(백두대간의 행로 및 산 높이 자료)

사람과 산(1대간 9정맥 1000명산 종주 지도집)

포항 셀파 산악회(백두대간 거리를 직접 실측한 자료)

한국민족문화대백과사전(우리나라 문화유산 관련 자료)

향토문화전자대전(향토 문화유적 관련 자료)

한국지명유래집(국토지리정보원)

산림청(백두대간과 관련된 안내 자료)

국립공원관리공단(백두대간과 관련된 안내 자료)

국가문화유산포털(국가 문화유적 관련 자료)

지자체 백두대간 안내 자료

# 백두대간을
# 걷다보면

초판인쇄  2024년 3월 27일
초판발행  2024년 3월 27일

지은이  김종수
펴낸이  채종준
펴낸곳  한국학술정보(주)
주  소  경기도 파주시 회동길 230(문발동)
전  화  031-908-3181(대표)
팩  스  031-908-3189
홈페이지  http://ebook.kstudy.com
E-mail  출판사업부 publish@kstudy.com
등  록  제일산-115호(2000. 6. 19)

ISBN    979-11-7217-194-0  03600

이담북스는 한국학술정보(주)의 학술/학습도서 출판 브랜드입니다.
이 시대 꼭 필요한 것만 담아 독자와 함께 공유한다는 의미를 나타냈습니다.
다양한 분야 전문가의 지식과 경험을 고스란히 전해 배움의 즐거움을 선물하는 책을 만들고자 합니다.